DuMont Dokumente:

eine Sammlung von Originaltexten,
Dokumenten und grundsätzlichen Arbeiten
zur Kunstgeschichte, Archäologie,
Musikgeschichte und Geisteswissenschaft

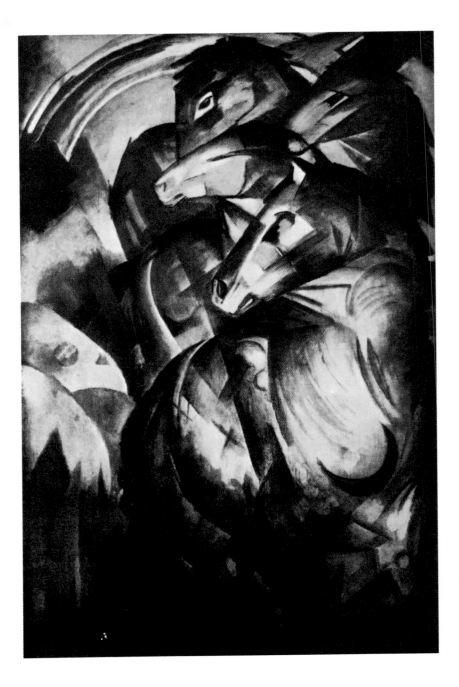

Paul Vogt

Geschichte der deutschen Malerei im 20. Jahrhundert

Verlag M. DuMont Schauberg

Einband Vorderseite:
August Macke, Landschaft bei Hammamet (Ausschnitt).
1914. Aquarell. 24 x 20 cm (Gesamtgröße). Privatbesitz

Einband Rückseite:
Paul Klee, Burggarten. 1919, 188. Aquarell auf Kreide.
21 x 16,5 cm. Privatbesitz, Basel

Frontispiz:
Franz Marc, Turm der blauen Pferde. 1913.
Öl auf Leinwand. Verschollen

Schwarz-Weiß-Reproduktion: Helio, Köln
Farbreproduktion: Paja-Klischees, Frankfurt
Druck und buchbinderische Verarbeitung: Gebr. Rasch & Co., Bramsche,
Kölnische Verlagsdruckerei, Köln, und W. Frings, Köln

Printed in Germany ISBN 3-7701-0892-2

Inhalt

Vorwort

Die bereits beim Erscheinen der ›Geschichte der deutschen Malerei im 20. Jahrhundert‹ vorgesehene Studienausgabe ließ sich nicht ohne Eingriffe in das breiter angelegte Buchmanuskript verwirklichen. Ein wortgetreuer Nachdruck hätte den vorgesehenen Umfang zwangsläufig überschritten.

Da Textkürzungen nur dort erfolgen sollten, wo das ohne Nachteil für die Diktion, den inneren Zusammenhang und den Umfang an Informationen möglich war, bot sich als Kompromiß der Verzicht auf die das Buch einleitenden Kapitel über Freilichtmalerei, Jugendstil und Naturlyrismus an. Sie sind zwar als Stationen des Übergangs wie als Phänomene der Kunst um 1900 für alles Folgende von Belang, jedoch wird durch ihr Fehlen das eigentliche Ziel der Arbeit, die Darstellung der Entwicklung der Malerei im 20. Jahrhundert nur unwesentlich beeinflußt. Zudem liegen genügend Einzeluntersuchungen zu diesem Themenkreis vor.

Das ursprüngliche Schlußkapitel, ein Ausblick in die sechziger Jahre, wurde aus heutiger Sicht neu gefaßt. Eine ausführliche Übersicht hätte eine erhebliche Texterweiterung und damit wiederum eine weitere Kürzung der vorhergehenden Abschnitte bedingt. Auch hier mag der Hinweis auf die speziellen Untersuchungen erlaubt sein, die in den letzten Jahren erschienen sind. Daß schließlich der Straffung der einzelnen Kapitel eine größere Anzahl der zeitgenössischen Zitate zum Opfer fallen mußte (bis auf die zur Malerei des Dritten Reiches), mag bedauerlich sein, wird jedoch für den fachlich interessierten Leser durch die erweiterte Bibliographie wettgemacht, die auf den Stand von 1975/76 gebracht wurde. Die Integration der Schwarzweiß-Tafeln in den laufenden Text entspricht dem Charakter einer Studienausgabe. Sonst sind Art und Anlage des Buches unverändert geblieben. Es behandelt sechs Jahrzehnte deutscher Malerei nach 1900, genauer gesagt die Zeitspanne vom Frühexpressionismus bis zum Ende der informellen Malerei, die wir als die der ›klassischen Moderne‹ bezeichnen.

Im Mittelpunkt der Untersuchungen steht die Auseinandersetzung des Künstlers mit der sich rasch ändernden Vorstellung von der Realität, deren Grenzen sich Schritt für Schritt erweiterten. Der Prozeß der Bewältigung vollzieht sich in dem hier behandelten Zeitabschnitt noch auf der Fläche des Bildes als einer Ebene subjektiver Definition und Interpretation, eine verbindende Gemeinsamkeit, die um 1958/60 durch einen veränderten Wirklichkeitsbegriff und neue künstlerische Mittel abgelöst wird.

Die Aufteilung des Stoffes in kunst- und künstlergeschichtliche Kapitel ergab sich aus dem Wunsch des Verfassers, den chronologischen Überblick über eine reiche, vielteilige und vielschichtige Entwicklung mit einem nachdrücklichen Blick auf die bestimmenden Persönlichkeiten und ihre Umwelt zu verbinden. Freilich war dabei in Kauf zu nehmen, daß neben den allgemeinen Zeitstrukturen auch die lokalen Interessen stärker in den Vordergrund traten. Es mußten jene Situationen berücksichtigt werden, die, für eine Überschau unter europäischen Gesichtspunkten nicht von gleicher Bedeutung, doch für eine nationale Kunstgeschichtsschreibung von Belang waren. Dies schien für den gedachten Sinn der Veröffentlichung kein Nachteil. So wurde die internationale Entwicklung, die durch eine größere Anzahl ausgezeichneter Untersuchungen bereits eingehend dokumentiert ist (darunter vor allem Haftmanns ›Malerei im 20. Jahrhundert‹), nur dort ausführlicher berücksichtigt, wo ihre Impulse den Verlauf des deutschen Weges entscheidend beeinflußten und bestimmten – in der Kunst nach 1945 also stärker als in manchen vorhergehenden Jahrzehnten.

Auch das düstere Kapitel der Malerei des Dritten Reichs war nicht zu umgehen. War sie auch von keiner künstlerischen oder entwicklungsgeschichtlichen Bedeutung, so mußte sie als Phänomen doch untersucht und vor allem ihr politischer Hintergrund beleuchtet und in die Erinnerung zurückgerufen werden: schon gerät einer der dunkelsten Zeitabschnitte unserer jüngeren Vergangenheit in Vergessenheit.

Daß der Verfasser nicht der ganzen Vielseitigkeit der Blickpunkte und künstlerischen Möglichkeiten gerecht zu werden vermochte, ist ein Problem, dem sich jeder Geschichtsschreiber gegenübersieht: die Interpretation des Geschehens zwingt zur Einhaltung und Verfolgung bestimmter Blickwinkel, soll die Grundkonzeption gewahrt und für den Leser der historische Ablauf überschaubar bleiben.

Aus derselben Überlegung ergibt sich die Hervorhebung einzelner Künstler, die Betonung bestimmter Akzente des geschichtlichen Verlaufs. Die notwendige Beschränkung fiel um so leichter, als die Fülle des gegenwärtig vorliegenden schriftlichen Materials bis zu Aufsätzen und Katalogen jedem näher Interessierten zusätzliche Informationen gestattet.

An Künstlern wurden lediglich die in die Untersuchung einbezogen, die entweder in Deutschland geboren sind oder doch die deutsche Staatsbürgerschaft besaßen (Kandinsky). Eine Ausnahme macht nur der Österreicher Kokoschka, ohne den jedoch die Geschichte der deutschen expressionistischen Malerei unvollständig wäre.

Der Dank des Autors gilt auch für diese Ausgabe unverändert allen Kollegen und Mitarbeitern, vor allem jedoch dem Verlag, der trotz mancher Bedenken und Schwierigkeiten den Vorstellungen des Verfassers großzügig entgegenkam und dadurch diese Studienausgabe ermöglichte.

Paul Vogt

Essen, im Frühjahr 1976

Einführung

Die deutsche Malerei um 1900 bietet kein einheitliches Bild. Man braucht nicht auf die Logik und Konsequenz der französischen Entwicklung zu verweisen, um das Mit- und Nebeneinander der Richtungen von der Akademiemalerei bis zum Naturlyrismus, von Freilichtmalerei und Jugendstil, den Widerstreit der Überzeugungen, die Diskrepanz in den Anschauungen und den für die deutsche Mentalität so bezeichnenden idealistischen wie sezessionistischen Charakter der künstlerischen Bestrebungen als verwirrend zu empfinden.

Die offizielle Kunst jener Jahre bot keinen Ansatzpunkt für eine neue Entwicklung. Sie verzettelte sich in heroischem oder romantisch-idealistischem Gehabe. Unsicherheit gegenüber neuen Ideen, wohin man auch schaut, peinliche Mißverständnisse und Verwechslungen zwischen Form und Inhalt, Kunst und Philologie. Den zahlreichen Gegnern des Akademismus fehlte ein gemeinsames Programm. Es waren auch nicht die zahlreichen Verbände und Sezessionen, sondern immer wieder einzelne Künstler, die in überraschendem Vorstoß vor dem sonst so konturlosen Hintergrund Profil gewannen und die Entwicklung vorantrieben. Sie kamen meist sogar von denselben Akademien wie die Vertreter der offiziellen Richtungen, aber sie besaßen ein feineres Gespür für die unterschwelligen Strömun-gen ihrer Zeit und erkannten die Notwendigkeit der Auseinandersetzung mit den Problemen, die eine veränderte Situation den Künstlern stellte.

Freilichtmalerei – wir ziehen diese Benennung aus grundsätzlichen Erwägungen dem mißverständlichen Begriff ›deutscher Impressionismus‹ vor – und Jugendstil wurden um 1900 zu Bastionen, von denen aus der Blick in die Zukunft ging. Der deutsche Naturlyrismus als Gleichnisträger eines nach Mitteilung drängenden, übermächtigen Gefühls, ein Tor zur Ausdruckswelt des Menschen, fungierte dabei als tragender Grund und verband unterschwellig die divergierenden Richtungen bis hin zum frühen Expressionismus.

Die Schritte in Richtung auf das neue Jahrhundert sind zwar, gesamt betrachtet, konsequent, gehen aber nicht in gerader Abfolge vor sich. Die einzelnen Bewegungen überkreuzen sich, gehen ineinander auf und verlaufen für mehr als ein Jahrzehnt parallel. Vergessen wir nicht, daß z. B. die führenden deutschen Freilichtmaler noch weit in das 20. Jahrhundert hinein tätig waren: Uhde starb 1911, Trübner 1917, Corinth 1925, Liebermann 1935, Zügel erst 1941. Max Beckmann galt als führende Nachwuchskraft des Berliner ›Impressionismus‹, ehe er nach dem Ersten Weltkrieg zu seiner eigenen Sprache fand.

Die Schwierigkeit, aus der verwirrenden Fülle der Erscheinungen die verbindliche Konzeption zu sondern, ist mit auf die traditionelle Dezentralisierung der Kunst in Deutschland zurückzuführen. Die Bildung vieler lokaler Kristallisationspunkte, die oft noch abseits der großen Akademien lagen, verhinderte gemeinsame Aktionen oder wegweisende Gemeinschaftsausstellungen, wie sie uns aus Paris geläufig sind. Der Jugendstil hatte sich neben Darmstadt in Berlin sowie in und um München etabliert. Der zu expressiven Regungen neigende Naturlyrismus fand seine Zentren in kleinen ländlichen Gemeinden, wie in Dachau oder Worpswede. Hier traten junge Künstler mit ihren Vorstellungen bereits zu einer Zeit hervor, in der die deutsche Freilichtmalerei weder ihren Höhepunkt noch öffentliche Anerkennung gefunden hatte. Diese war ebenso in München wie in Berlin, in Dresden, Stuttgart, Karlsruhe, Weimar oder Düsseldorf zuhaus und wurde noch bis weit in das 20. Jahrhundert teilweise erbittert bekämpft.

Mochte damals die Kluft zwischen den einzelnen Richtungen geradezu unüberbrückbar erscheinen, so läßt sich aus der Sicht von heute doch konstatieren, daß von überall Impulse ausgingen, die zwar nicht stark genug waren, das Bild der Zeit zu prägen, doch gewichtig genug, der Kunst des neuen Jahrhunderts bestimmende Elemente hinzuzufügen.

Sie lagen bei der Freilichtmalerei ebenso im Bereich des Malerischen, in der Intensivierung der bildnerischen Mittel zur Betonung der Handschrift und damit zur Freilegung der individuellen Temperamente wie in der Stellung des Künstlers zur Natur und seiner Anschauungen von der Rolle des Kunstwerks: Gemeinsamkeiten, die Freilichtmalerei und Frühexpressionismus verbinden. War die Malerei des französischen Impressionismus die eines reinen Kolorismus, der den Gegenstand aufsaugt und verwandelt, nicht auf die Wiedergabe der Natur, sondern auf eine durch den Künstler erhöhte Wirklichkeit zielt und damit Natur und Kunst streng voneinander getrennt hält, so standen die deutschen Maler mehr oder weniger im Banne der alten idealistischen Naturauffassung. Sie wollten sich nicht mit dem farbigen Abglanz des Lebens begnügen, sie wollten es selbst ergreifen. Sie wollten Natur nicht übertragen, sie wollten ihr näherkommen, nicht so sehr ihre äußere, zufällige Erscheinung schildern, als das Beständige in ihrem Wesen erfassen. So ordneten sie das menschliche Element dem optischen und ästhetischen Moment des Bildes über. Jedes Werk bleibt ein Ereignis von sinnlich-sittlicher Bedeutung, Ausdruck der individuellen Anschauung, Stellungnahme des Künstlers. Wir werden solche für die Freilichtmalerei gültigen Beobachtungen als ebenso bedeutungsvoll für die Entwicklung des Expressionismus erkennen. So verwundert es nicht, wenn einzelne Freilichtmaler wie Corinth, Rohlfs oder Slevogt mit ihren Arbeiten unmittelbar unter den Einfluß der expressiven Strömungen des neuen Jahrhunderts gerieten, ohne daß dadurch in ihrem Werk ein Bruch bemerkbar wurde.

Die Konsequenz des Neoimpressionismus kennt die deutsche Freilichtmalerei allerdings nicht. Wer sich schon der Zielsetzung des Kolorismus verschlossen hatte, der konnte in der strengeren Theorie des farbigen Divisionismus erst recht keinen neuen Ansatzpunkt sehen. So blieben neoimpressionistische Tendenzen einzelner deutscher Maler wie Paul Baum, Curt Herrmann, Hans Olde, Christian Rohlfs u. a. für unsere Kunstszene ohne Belang. Wieweit unter Umgehung dieser Generation die jüngere von den französischen koloristischen Anregungen profitierte, da-

von wird bei der Untersuchung des Frühexpressionismus noch zu reden sein.

Bei aller Breite ihrer Wirkung hatte die Freilichtmalerei die Kunst in Deutschland nicht im gleichen Maße revolutioniert wie Impressionismus und Neoimpressionismus die französische. Anders der Jugendstil. Zwar verhinderten die zeitweilige Parallelität und die Übereinstimmungen zwischen Freilichtmalerei und Expressionismus, daß der gegen Ende des 19. Jahrhunderts hervortretende Jugendstil, dessen Auswirkungen weit in das 20. Jahrhundert reichten, als Reaktion gegen die Freilichtmalerei verstanden werden konnte. Er wurde jedoch in sehr viel stärkerem Maße als Erneuerungsbewegung begriffen und das bezeichnenderweise ebenso weltanschaulich wie künstlerisch. Zumindest in Deutschland beruhten seine Hauptargumente nicht allein auf der Malerei, sondern in deren Zusammengehen mit Architektur und Kunstgewerbe, die ideelle Voraussetzung für die hierzulande stark ausgeprägte Vorstellung von der Erneuerung des Gesamtkunstwerks im Hinblick auf die Gestaltung eines neuen Lebensentwurfes.

Abstraktes war angesprochen: »Es müssen Linien und Farben gefunden werden, in welchen die Formen der Wirklichkeit virtuell enthalten sind, die metaphysisch viel wirklicher sind, als jene schwachen, der gehirnlichen Wahrnehmung angepaßten Reflexe der Wesenheit...« Fläche, Linie und Ornament wurden zu Trägern einer neuen Sinnbedeutung. Die Malerei sollte ohne »Anleihen bei ihrer Schwesterkunst, der Poesie« unmittelbar Empfindungen vermitteln, Sinnbildliches offenlegen. An die Stelle des Gegenstands trat die Empfindung; der Künstler beschäftigte sich mit der Überlegung, »ganz reine Flächenhintergründe zu schaffen, in denen eine verlorene Musik von Farben und Formen schwebt« (O. Bie).

In seiner eigentümlichen Verbindung von lyrischem Naturerleben, abstraktem Farb- und Formdenken, dem technischen Erneuerungsstreben in Hinblick auf eine zeitgerechte Bau- und Wohnkultur wie in der Betonung der expressiven Möglichkeiten der bildnerischen Mittel wirkte der Jugendstil weit über seine eigene Zeit hinaus. Er beeinflußte nicht nur den Expressionismus, er schuf die Grundlagen zur Graphik der Neuzeit und lieferte letztlich die entscheidenden Argumente zur Abkehr vom Vorbild der Natur, dem Ziel der Malerei in der ersten Hälfte des 20. Jahrhunderts.

Viele im Jugendstil erkennbare und oft fälschlich mit seiner eigentlichen Zielsetzung identifizierte Komponenten entstammen den Argumenten des Naturlyrismus und wirkten vom flachen Land in die großstädtischen Zentren hinein. Dorthin hatten sich Maler zurückgezogen und kleine Kolonien Gleichgesinnter gebildet, getrieben vom Verlangen nach der unverfälschten Natur, nach dem einfachen Leben. Neu-Dachau und Worpswede sind die bekanntesten Orte, von denen solche Impulse ausgingen, in denen der Naturlyrismus die Grundlage für die Tätigkeit der hier Ansässigen bildete. Das Bild sollte die Ergriffenheit des Menschen vor der Natur spiegeln, nur so war es möglich, sich in den größeren Zusammenhang aller Dinge einzuordnen. Stärker als der Wunsch nach Form war daher der nach Ausdruck. Er füllte die Kompositionen mit Bedeutung, zielte auf poetische Verklärung und überging jenen neuen Realitätsbegriff, der in den Ideen der Jugendstilkünstler zur selbständigen Aussagekraft farbiger Formen anklang. Charakteristisch für die Kunst dieser kleinen Siedlungen sind die leisere Tonart, das Lauschen auf Zwischentöne, wenn sich der Eindruck vor der Natur plötzlich in Stimmung verwandelt, die Außenwelt

nicht mehr als reales Gegenüber, sondern als Gleichnis erlebt wird. Das Gegenständliche selbst wurde dabei kaum verändert. Es blieb konventionell, ließ sich doch der Stimmungswert allein durch das sichtbare Sein ausdrücken: die Glut der sterbenden Sonne, die melancholischen Birken vor der Weite von Heide und Moor, die dunstigen Morgennebel. Eine kleine Stilisierung der Form, eine geringe Steigerung der Farben reichten aus, seelische Antwort zu provozieren, bis im extremen Falle die Natur ein Gefühl geheimer Urängste wachrief, die Empfindung des Ausgesetztseins des Menschen

in feindlicher Fremde, wie Rilke es beschreibt. Hier werden Erkenntnisse faßbar, die der frühe Expressionismus weiterführen konnte. Vergessen wir nicht, daß Nolde in Dachau gearbeitet, Paula Modersohn-Becker in Worpswede gelebt hat.

Ohne den hier in aller Kürze angedeuteten kunst- wie geistesgeschichtlichen Grund werden wir uns die Leistungen und Ziele der Generation der Expressionisten nicht eindringlich genug vergegenwärtigen können. Es sind letztlich auch solche Voraussetzungen, auf denen ihre Kraft und Aggressivität wie ihr ausgeprägtes Sendungsbewußtsein mitberuhen.

I Der Aufbruch der Jugend

Der Expressionismus

Die symbolistischen und expressiven Tendenzen in der europäischen Jugendstilmalerei zwischen 1895 und 1900 scheinen wie Vorboten einer Entwicklung, die unter der Bezeichnung ›Expressionismus‹ nach der Jahrhundertwende in Deutschland parallel zum französischen Fauvismus und Kubismus einsetzte. Obgleich sich hinter diesem Begriff der wohl bedeutendste Beitrag unseres Landes zur europäischen Kunst des frühen 20. Jahrhunderts verbirgt, ist es bis heute nicht gelungen, dafür eine endgültige und wirklich umfassende Definition zu finden. Die künstlerischen Erscheinungsformen, obzwar heute überschaubar, erweisen sich als so vielfältig und vielgestaltig, daß es nur sehr schwer, vielleicht gar nicht möglich ist, sie als Ausdruck einer einheitlichen Konzeption zu betrachten. Wie beim Impressionismus müssen wir die Tatsache akzeptieren, daß der deutschen Malerei die logische Konsequenz der französischen Entwicklung fehlt. Das bedeutet keinesfalls, daß es dem Expressionismus an gemeinsamen Grundlagen mangelte. Doch bildeten sie die Voraussetzungen zu einer Fülle von individuellen Äußerungen, nicht zu einem einheitlichen Stilentwurf. Selbst dort, wo es am Beginn des Jahrhunderts zu Gruppen- und Schulbildungen oder Ausstellungsgemeinschaften kam, wie bei der Dresdener ›Brücke‹, dem ›Blauen Reiter‹ in München, dem Hoelzelkreis oder im Rheinland, erscheint uns die persönliche Prägung durch individuellen Ausdruck stärker und typischer als das Verbindende des gemeinsamen Wollens. Die Geschichte des deutschen Expressionismus ist die Geschichte der künstlerischen Einzelpersönlichkeit mit all ihren Vorzügen und Schwächen.

Wir sind gewohnt, expressive Tendenzen in der deutschen Kunst seit dem Mittelalter als Reflexionen des Künstlers auf krisenhafte Situationen oder auf starke seelische Spannungen anzusehen. Ein Gleiches trifft auf die Entwicklung nach 1900 zu: wie in allen vorhergehenden Epochen und Stilen spiegelt sich auch im Expressionismus die Situation des Künstlers in der Umwelt, sein Verhältnis zur Natur und seine unruhigen Empfindungen: Liebe und Haß, Begeisterung und Skepsis, Leidenschaft und Schwermut, Aggressivität und Selbsthingabe, seine Stellung zu Gott und gegenüber der Welt.

So vielfältig jedoch infolge der sehr persönlichen Prägung die Ausdrucksmöglichkeiten des neuen ›Stils‹ auch waren, so übereinstimmend erwies sich die Stellung der Künstler gegenüber der Wirklichkeit, nicht mehr der sichtbaren äußeren, die ihren Sinn für die junge Generation verloren hatte, sondern gegenüber jenem »Universum des Innern«, das der aus dem 19. Jahrhundert überlieferten Realität entgegengestellt wird. Der Instinkt sollte an die Stelle der künstlerischen Ästhetik treten.

1 Paul Fechter, Der Expressionismus. München 1914
(Farbiger Umschlag von Max Pechstein)

2 Adolf Behne, Die Wiederkehr der Kunst.
Leipzig 1919

Die ersten zwei Jahrzehnte unseres Jahrhunderts grenzen zeitlich das Feld der künst-
lerischen Auseinandersetzung und Bewußtseinsbildung ein. In ihnen vollzogen sich
Aufbruch, Blüte und Verfall des Expressionismus, der mehr ist als ein Stil in traditio-
nellem Sinne, der sich zu einer umfassenderen Bewegung, ja zur Lebenshaltung aus-
wuchs. In dem übermächtigen Wunsch, das Wesen aller Dinge schonungslos zu entblößen,
um an ihr wahres Sein zu gelangen, liegen seine Bedeutung, seine stete Gefährdung wie
sein frühes Ende beschlossen. Das Erlebnis der ›Innenwelt‹, der Drang nach starkem
und unmittelbarem Ausdruck überspielen das Formale. Das Bewußtsein, hinter den
Trümmern von tausend Scheinwirklichkeiten die einzige überindividuelle und damit
verbindliche Wahrheit suchen und finden zu müssen, jene übergeordnete Realität, in der
das künstlerische Ego im Schöpfungsprozeß aufgeht, führte in letzter Konsequenz zur
Selbstaufgabe und zur Selbstzerstörung.

Diese Vorstellung von einem inneren Gegenbilde zur Außenwelt, basiere es auf
Instinkt und leidenschaftlicher Ansprache oder auf der Erkenntnis von einer neuen
Gesetzmäßigkeit, erforderte zu ihrer Realisierung andere, vor allem abstraktere Mittel
als die zuvor verwendeten.

Je mehr sich das Schwergewicht der Erkenntnis von den Dingen auf die Empfindungen
verschob, die jene beim Künstler auslösten, begann die Tragkraft der gegenständlichen
Welt zu erlahmen. Die Fläche des Bildes wurde zur Ebene subjektiver Definition und
Interpretation; die Idee interessierte mehr als die Ausführung, die geistige Konzeption
erschien wichtiger als das Bild.

In Deutschland war Cézannes Mahnung »Kunst ist eine Harmonie parallel zur Natur« nicht gehört worden. Hier begriff man Form nicht als Symbol einer übergeordneten Gesetzmäßigkeit des Bildorganismus, sondern allein als Dienerin und Trägerin der Expression, als Möglichkeit, das »Universum des Innern« im Bilde mitzuteilen. Dabei zeigte sich, daß der Abstraktionsprozeß – Deformierung der Natur sagte man damals zutreffender – als eine rein metaphysische Notwendigkeit empfunden wurde. »Instinkt ist zehnmal mehr als Wissen«, formulierte Nolde, gleichzeitig für seine Mitstreiter im Geiste. Sie waren wie er der Überzeugung, daß die Mitteilung eines Bildes nicht, wie es Matisse gefordert hatte, aus seinen Mitteln zu erfolgen habe, um Harmonie und Form zu gewinnen, sondern daß seine Funktion allein im Ausdruck eines starken Lebensgefühls, in der Interpretation der Auseinandersetzung zwischen Mensch und Welt bestehe. Aus ihr ergaben sich die Distanzierung zum gegebenen Naturbild, der Fortfall der Beschreibung zugunsten der Frage nach dem Menschen und der Wirklichkeit, die Annäherung an das ›große Geheimnis‹, dem sich die Realität des sichtbaren Seins als eine bloße Scheinwirklichkeit unterzuordnen habe, damit sie dem Künstler nicht den Weg zum eigentlichen Kern des Seins verstelle.

Der Symbolismus des Jugendstils, die Allegorik und Pathetik Hodlerscher Bildrhythmen, Einflüsse des östlichen Mystizismus, die Aufdeckung verborgener Bereiche des menschlichen und natürlichen Seins durch Munch und Ensor, die ausdrucksgewaltige Flammenschrift van Goghs hatten wie eine Katalyse gewirkt. Die exotische Kunst, bisher nur ethnologisch gewürdigt, bot Hilfe und Bestätigung; nicht so sehr die sensible, geprägte Ostasiens als vielmehr die ursprüngliche und urtümliche der Naturvölker Afrikas und der Südsee-Inseln. Sie war schon dem traditionsbelasteten und zivilisationsmüden Europäer am Ende des 19. Jahrhunderts wie eine lockende Vision erschienen, als ein starker Impuls, aus der Kraft und Zeugungsfähigkeit des einfachen, unverbildeten Lebens das eigene von Grund auf zu erneuern.

Die in der Literatur wiederholt zitierte Erkenntnis, daß die Beobachtung der äußeren Erscheinung der Dinge durch den Künstler nur einen Teil seiner Empfindungen beschäftigt, daß sie nicht weniger stark und wirksam durch die Schau der inneren Zusammenhänge und Kräfte erregt werden kann, führte in Deutschland zu zwei verschiedenen Wegen der Entwicklung. Süddeutschland sowie Nord- und Mitteldeutschland bildeten eigene Ansatzpunkte aus: hier die zunehmende Abkehr von der Natur aus der Überzeugung heraus, Lebensgefühl und visionären Ausdruck durch Findung metaphorisch und metaphysisch bedeutsamer Zeichen direkt in die Realität des Bildes umsetzen zu können – das Bildnerische als Reaktion auf die Ansprache des Unterbewußten, auf die Fragwürdigkeit der sichtbaren Welt –, dort die Umformung des Naturvorbildes zum subjektiv geprägten Bildgegenstand, »um am Objekt die eigene Empfindung zu klären«. In beiden Fällen ist nicht in erster Linie Form und Bildgestalt, sondern ›Expression‹ gemeint. Wirklichkeit im Sinne der jungen Generation konnte nur aus der Deutung, nicht aus der Ansprache der Realität entstehen.

Die Abwendung des Blicks von der sichtbaren Welt, die Konzentration auf die Vorgänge des Innern erscheint zunächst als eine Beschneidung der optischen Wahrnehmungsmöglichkeiten. In dem Maße aber, in dem die Reduzierung der sinnlichen Erscheinungen als Prozeß seelischer Notwendigkeit vor sich ging – und sie umfaßte bekanntlich im Expressionismus die gesamte Breite zwischen Deformierung und völliger, jedoch expressiver Abstraktion –, wuchs die Aussageträchtigkeit der Einzelform, vor allem aber die

Bedeutung der Farbe und ihrer psychologischen Wirkung. Neue Wege lagen offen. Sie zu begehen war jedoch mit erheblichen Problemen verbunden. Denn gerade der Versuch, die Kunst zum Sprachrohr der Erfahrungen aus dem Bereiche des Absoluten zu erheben, dem Künstler die Rolle des prophetischen Künders, des aus der Menge einsam hervorragenden Sehers zuzuteilen, erwies sich bald als eine latente Gefahr für die Kunst des Expressionismus.

Es zeigte sich, daß nicht alles Erfühlte den Wert allgemeiner Gültigkeit besaß, daß nicht jedes flüchtige Gesicht ›mystische Schau‹ genannt werden konnte. Wo die Idee wichtiger als ihre Ausführung scheint, erreicht die Qualität der Malerei nur selten die Bedeutung und Intensität der Konzeption. Nur dort, wo es gelingt, eine gültige künstlerische Form zu finden, wo eine Einordnung persönlicher Erfahrungen in universellere geistige Zusammenhänge möglich ist, kann das Bild über die unfruchtbare Selbstdarstellung hinaus zum verbindlichen Symbol nicht allein des schöpferischen Individuums, sondern auch seiner Zeit werden. Das ist die Begründung dafür, daß der Expressionismus stark nur in den großen Künstlern, überzeitlich wirksam nur in wenigen genialen Werken ist. Das Bild der Entwicklung wird durch die große Zahl an Mitläufern verunklärt, die für Kunst hielten, was sich letzten Endes lediglich als hohles Pathos erwies.

Neben den veränderten Anspruch an die Form trat die neue Bewertung der Farbe. Sie wurde zum eindringlichsten Mittel der jungen Maler, und zwar nicht mehr in ihrer beschreibenden und bezeichnenden Funktion, sondern in ihrer unmittelbaren und reinen Ausprägung als Materie; zugleich auch als psychologischer Wert. Während die deutsche Freilichtmalerei in ihrer abgestuften Tonigkeit verharrte, entwickelten sich die jungen Expressionisten zu Koloristen. Hier und nicht in seiner deutschen Parallele wirkte der französische Spätimpressionismus direkt auf die deutsche Malerei nach 1900 ein. Man erinnerte sich der Übereinstimmungen zwischen Malerei und Musik, des Vergleichs farbiger Harmonien mit musikalischen Klängen, Vorstellungen, die schon den Malern und Dichtern der deutschen Romantik vertraut gewesen waren und sich auch im Jugendstil nachweisen ließen. Man beschäftigte sich ernsthaft mit Goethes Farbenlehre, und zwar vornehmlich mit jenen Kapiteln, in denen ihre geistige Wirksamkeit angesprochen wird. Man zitierte verwandte Erscheinungsformen in der Malerei der Vergangenheit und betonte die künstlerische Notwendigkeit all der durch expressive Gestimmtheit befremdenden ›Unrichtigkeiten‹ in Farbgebung und Komposition von der Romanik bis zu Grünewald und El Greco. Aber auch die ästhetische Funktion der Farbe, wie sie im Fauvismus zutage tritt, übte für eine bestimmte Spanne der Entwicklung einen tiefen Einfluß auf die Malerei des frühen Expressionismus aus. Sie beschwor eine fruchtbare Auseinandersetzung zwischen dem expressiven und dem dekorativen Farbwert herauf und zwang die jungen Künstler zum Nachdenken über die kompositionelle Bedeutung ihrer Mittel.

Es war die Malerei von Matisse, die hier wirkte, nicht die von Cézanne. Selbst wenn man zugeben muß, daß ihre ganze Konsequenz von den Expressionisten weder begriffen noch akzeptiert wurde, setzt das ihrer Bedeutung keine Grenze: sie bildete eine entscheidende Grundlage für die Erkenntnis, daß dem Aussagewert der Farben ein bestimmter Bildwert zu entsprechen habe.

Das hinderte die Maler nicht daran, Farbe zum Mittel des gesteigerten Ausdrucks und psychologischer Vertiefung zu erheben, weit über die expressiven Ansätze des Jugendstils, der Nabis und der Symbolisten hinaus, als deren Fortsetzer sie uns oft erscheinen

wollen. Auch durch die Bändigung ihrer materiellen Kraft und Dynamik, wie sie in der zunehmenden Flächenbindung und im gelegentlichen Hang zum Bildornament sichtbar wird – hier lassen sich neben den Einflüssen des Fauvismus auch noch die des Jugendstils erkennen –, sollte ihr emotioneller Wert nicht unterdrückt werden. In dem Maße, in dem sich Farbe nicht mehr auf das Bild, sondern auf den Menschen bezog, ließ der französische Einfluß rasch nach. Sie zielte nun auf Imagination, eröffnete den Zugang zu den verdeckten Schichten des Seins, bestand als Kraft wie als metaphysischer Wert. Je mehr ihre materiellen und dekorativen Eigenschaften vernachlässigt wurden, um so deutlicher erkennt man die neue Aufgabenstellung. Das künstlerische Bemühen richtete sich fortan auf den Gewinn monumentaler, aussageträchtiger Chiffren, wobei der Maler den Verlust an Details und durch die Reduzierung der Form zum Sinnbild auch eine bestimmte Primitivität der Formensprache nicht nur in Kauf nahm, sondern begrüßte. Diese Neigung wurde in Nord- und Mitteldeutschland durch die Verwendung kraftvoller Kontraste und harter Konturen – Auswirkung der intensiven Beschäftigung mit der Graphik, vornehmlich dem Holzschnitt – sowie durch Bevorzugung komplementärer Farbwerte noch unterstützt. Vollkommenheit und Schönheit schienen in diesem Stadium der Entwicklung als tief verdächtig, weil sie vom eigentlichen moralischen Anliegen der Malerei abzulenken vermochten.

Versuche zur Verallgemeinerung sind allerdings bei der individuellen Ausprägung der expressionistischen Malerei gefährlich. Ansatzpunkte zu neuen Formulierungen fanden sich so viele, wie schöpferische Kräfte existierten. Doch wird man darüber keinesfalls jene Übereinstimmungen übersehen dürfen, die aus der starken landschaftlichen Bindung des Expressionismus herrühren. Seine ursprüngliche Wurzel liegt im Norden Deutschlands. Hier arbeiteten einzelne, voneinander unabhängige Künstler: die Bauernsöhne Emil Nolde und Christian Rohlfs, sowie Paula Modersohn-Becker. Ihre Kunst kam aus einem unverbildeten Instinkt. Sie lebt aus der Bindung an die Heimat, bildet ein expressives Naturgefühl aus und spricht eine bilderreiche Sprache. Das Literarische ist ihr ebenso fremd wie das Klassische. Kunst steht in einem direkten Bezug zum Leben, verleiht der Empfindung eine tiefere Zugehörigkeit zu jenen Kräften, die hinter der äußeren Erscheinung wirksam sind.

Die zweite Wurzel finden wir in Mitteldeutschland, vornehmlich in Sachsen. Hier vollzog sich der Umbruch zum Expressionismus bei aller Leidenschaftlichkeit in einer sehr viel deutlicheren Bewußtheit von den geistigen Umständen und damit nicht allein aus dem Instinkt, sondern auch aus dem Intellekt. Namen wie Kirchner, Heckel oder Schmidt-Rottluff stehen für eine Generation von Künstlern, die aus der klaren Erkenntnis der Notwendigkeit ihren eigentlichen Beruf verließen und zur Malerei fanden. Ihre direkten Beziehungen zum nordischen Expressionismus lagen auf dem Gebiet der Literatur – Ibsen und Strindberg –; eine bedeutende Komponente ihres Schaffens bildete für einzelne unter ihnen der Einfluß der russischen Dichtung, vor allem der von Dostojewskij. Wie der östliche, so zog sie auch der nordische Mystizismus an. Munchs Ideen wirkten weniger formal als geistig auf sie ein. Die Masken und Phantome Ensors, van Goghs gemalte Dramen weckten verwandte Empfindungen. Wie die Norddeutschen fühlten sie sich leidenschaftlich zur Graphik hingezogen; mehr noch als die Malerei ist sie ihre eigentliche Stärke. Holzschnitt, Radierung und Lithographie wurden zu Trägern einer dunklen Sinnbedeutung, die in die streng abstrahierten Flächenformen einfließt. In diesen Drucken gewann der deutsche Expressionismus seine schärfste Bestimmtheit.

3 Emil Nolde, Tanz. 1906. Holzschnitt

4 Karl Schmidt-Rottluff, Vareler Hafen. 1909. Holzschnitt

Anders verlief die Entwicklung in Süddeutschland. Hier treffen wir auf die Gegen-komponenten zur nord- und mitteldeutschen Ausdrucksweise, auf die Imagination als den Ursprung neuer subjektiver Vorstellungen, Sinnzeichen und farbmusikalischer Emp-findungen, auf eine zarte Naturpoesie, eine pantheistisch gestimmte Weltsicht, eine mystische Verinnerlichung, in der ein starkes östliches Element mitspricht, vermittelt durch die gebürtigen Russen Jawlensky und Kandinsky – expressiv, doch nicht expres-sionistisch. Hier nur konnte der Begriff des ›Geistigen in der Kunst‹ gefunden werden als Grundlage für die Abkehr von der Dingwelt, die Kandinsky bereits 1910 in seinem ersten abstrakten Aquarell vollzog. Wie der russische, so war in München auch der französische Einfluß stark. Der orphische Kubismus Robert Delaunays wirkte revolutio-nierend auf Marc, Macke und Klee. In die Betrachtungen der Künstler, die sich beispiel-haft in dem Kunstalmanach ›Der Blaue Reiter‹ (1912) finden, wurden Fauvismus und Futurismus ebenso aufgenommen wie wesensverwandte Erscheinungsformen der alten europäischen und außereuropäischen Kunst, wie El Greco und Paul Gauguin. Wir erkennen darin eine Weltläufigkeit und Öffnung gegenüber fremden Impulsen, die für den stärker introvertierten, ganz auf seine eigenen Probleme bezogenen norddeutschen Expressionismus ebenso fremd sein mußten wie die zahlreichen literarischen Äußerun-gen der Maler des ›Blauen Reiter‹ für die schweigsame ›Brücke‹.

Am Rande dieser drei landschaftsgebundenen Zentren und Gruppierungen, die das Gesicht des neuen Stils prägten, traten zahlreiche Nebenerscheinungen auf, die vom Sog des Expressionismus angezogen wurden. Hierzu rechnet der sog. ›Rheinische Ex-pressionismus‹, der strenggenommen mehr westfälische als rheinische Elemente enthält. Im Gegensatz zu der engeren Gemeinschaft der ›Brücke‹ handelte es sich um einen losen Zusammenschluß im Grunde verschiedener Charaktere und Temperamente, die sich für eine kürzere oder längere Zeit ihres Schaffens mit den Problemen der Ausdruckskunst auseinandersetzten.

Unter den vielen Einzelgängern, die für die deutsche Kunst seit jeher charakteristisch sind, finden wir eine Reihe von Malern, die mit einem wesentlichen Teil ihres Werkes

der neuen Richtung angehörten und von deren Arbeiten starke Impulse auf die künstlerische Entwicklung ihrer Zeit ausgingen, ohne daß man sie zu einer der anfangs erwähnten Gruppen oder Schulen rechnen könnte. Hierzu zählt Hoelzel, rechnen vor allem im zweiten Jahrzehnt des Jahrhunderts die Künstler des 1910 von Walden gegründeten ›Sturm‹, unter ihnen besonders der gebürtige Österreicher Kokoschka, mit welchem dem deutschen Expressionismus eine ungewöhnliche junge schöpferische Begabung zuwuchs. Wir müssen in ihren Anfängen Otto Dix, George Grosz und Max Beckmann erwähnen, die den Weg in eine neue Realität vom Expressionismus her begonnen haben. Selbst Angehörige der Generation sog. ›Deutscher Impressionisten‹, wie Lovis Corinth, sind in ihrer Spätzeit vom Expressionismus entscheidend beeinflußt worden.

Kurz, die Entwicklung ist mehr von der Vielfalt der Erscheinungsformen als von der Einheit des Stils gekennzeichnet. Fassen wir indes ohne Berücksichtigung der ganzen Fülle individueller Auslegungen die wesentlichen Merkmale des Expressionismus überschaubar zusammen, so ergeben sich drei Perioden:

1. Naive Periode bis gegen 1909/10

Die Maler entdecken – nicht ohne die Kenntnis der Werke von Munch und van Gogh, des Neoimpressionismus und Fauvismus – die elementare Kraft reiner Farben. Die rauschhafte Erhöhung ihrer Wirkung, die in erster Linie auf der Dynamik des materieschweren Auftrags beruht, sprengt die überlieferte Bildform und wird wie in Frankreich zum Symbol des Aufstands der Jugend gegen Tradition, Akademie und Überlieferung – nicht jedoch gegen die alte Kunst! Das anfangs noch unbestimmte Wollen zielt ebenso auf malerische (Matisse) wie auf geistige Probleme (van Gogh, Munch); bald zeigen sich erste Versuche, beide zu vereinen, wobei die aus dem Jugendstil gewonnenen Erfahrungen Hilfe leisteten. Der Mensch, nicht die Kunst steht im Expressionismus im Mittelpunkt der schöpferischen Tätigkeit. Gegen Ende des ersten Jahrzehnts verstummt der ungezügelte Schrei. Der Elan des leidenschaftlichen Aufbegehrens gegen die hergebrachten Ordnungen wandelt sich mehr und mehr zum intensiven Bemühen um die geprägte Form. Sie wird unter dem Einfluß der Druckgraphik, vornehmlich aber des Holzschnittes gewonnen.

Die Konzentration auf größere, spannungstragende Farbflächen bewirkt eine Verarmung an Details. In der Erschaffung neuer Formen geht der Künstler nicht mehr von der Beziehung zum Gegenstand aus, sondern allein von der Funktion farbiger Spannungen und dem geistigen Wert der Farben. Dabei gewinnt auch der Umriß neue Bedeutung. Er fungiert nicht mehr allein als Begrenzung, sondern zugleich als ein wesentliches Element der Flächendynamik.

2. Blütezeit bis gegen 1914/15

Kennzeichnend für die zweite Periode ist der Gewinn einer gültigen Bildgestalt durch die Ausbildung der künstlerischen Fähigkeiten und die Verfeinerung der handwerklichen Mittel. Wohl erscheint dem Künstler noch immer die Idee gegenüber der ›reinen Malerei‹ vorrangig, doch gelingt es den bedeutenderen unter ihnen, die Identität zwischen Form und Gehalt, d. h. zwischen Bild und Ausdruckswollen überzeugend herzu-

stellen. Die äußere Realität verliert weiter an Bedeutung. Ihr wird das »Universum des Innern« als die übergeordnete Wirklichkeit konfrontiert. Folgerichtig übertrifft die geistige Wirkung der Farben zunehmend ihre sinnliche Bedeutung. Sie werden nun nicht mehr pastos, sondern flächig, ja ausgesprochen dünnflüssig vermalt, ohne damit an Intensität einzubüßen. Diese wird nicht mehr aus den materiellen Eigenschaften, sondern aus den psychologischen Spannungen gewonnen.

Obwohl ganz dem Selbstausdruck hingegeben – das Bild spiegelt den Menschen, der es schuf –, verzichten die Expressionisten auch jetzt nicht auf Naturnähe, noch lehnen sie die Malerei als eine Möglichkeit ab, sich andern mitzuteilen. Die Skala der Ausdrucksmöglichkeiten ist außerordentlich reich. Sie weitet sich von der Reflexion zartester Regungen über die höchste Spannung bis zum Bemühen um gültigen Ausdruck. Zugleich wird die Suche nach dem Zeichen erkennbar, hinter dem sich die Erscheinungen gleichnishaft verbergen: Die Schwelle zur expressiven Abstraktion wird in Süddeutschland überschritten. Einflüsse des Kubismus und Futurismus wirken verschieden stark. Sie werden häufig umgebildet: Simultankontraste, formal angewandt, haben den Sinn, den Inhalt des Bildes expressiv zu steigern.

3. Kriegs- und erste Nachkriegszeit

Die Wege zwischen der ›ersten Generation‹ und den mittlerweile herangewachsenen jüngeren Kräften trennen sich. Bei den ›älteren‹ Künstlern tritt eine allmählich zunehmende Beruhigung der Form und des Ausdrucks ein, die auch durch die Erlebnisse der Kriegszeit nicht aufgehalten wird. In seiner Endphase gegen 1920 nähert sich der Expressionismus unter dem Eindruck neuer Begegnungen der Maler mit der Landschaft wieder mehr der Natur. ›Klassische‹ Züge treten hervor; die Malerei schwenkt in die Richtung eines neuen Realismus ein, der ganz Europa ergreift. Die Farben werden wieder ›natürlicher‹, oder sie gewinnen einen eigenständigen Wert in der Dingbezeichnung und große Intensität ohne Betonung des materiellen Wertes. Anfang der zwanziger Jahre endet der Expressionismus in seiner klassischen Ausprägung als Stil.

Sein Ende wird durch eine Scheinblüte überdeckt: Die jüngere Kriegsgeneration verwendet die expressiven Gestaltungsmittel zur Durchsetzung ihrer Vorstellungen. Einflüsse des Kubismus, des Futurismus und seiner Simultaneität sind erneut unverkennbar. Sie werden künstlerisch zur Steigerung des expressiven Bildinhalts, der Empfindungen von einer zerbrochenen Welt genutzt.

Die schwächeren Nachahmer verwenden die plakativen und pathetischen Wirkungsmöglichkeiten des expressionistischen Formengutes zur beziehungslosen Selbstentblößung – ein Akt der Selbstzerstörung. Nicht selten sind damit sozialkritische Tendenzen verbunden. Sie treten entweder betont antichristlich auf oder bauen bestimmte Symbole des Christentums in eine neue, lautstark verkündete Heilslehre ein. Dieser Protestexpressionismus – als eine rein aktuelle Erscheinung – stirbt rasch an der ihm innewohnenden Maßlosigkeit und an dem Unvermögen seiner Träger, ihre Ziele künstlerisch zu bewältigen.

Die führenden Kräfte erkannten, daß das Entsetzen der Zeit nicht durch Pathos, sondern nur durch einen neuen, harten Realismus zu bewältigen war. Damit setzt sich rasch ein anti-expressionistischer, wenngleich betont expressiver Wirklichkeitsbegriff durch. Er leitet in die zwanziger Jahre über.

Die norddeutschen Maler

Christian Rohlfs (1849–1938)

Liebermanns Formulierung, »daß man die Akademie erlernt haben muß, um sie verlernen zu dürfen«, trifft auf den Senior der deutschen Expressionisten zu. Kaum ein anderer Künstler seiner Generation hat sich so intensiv mit den verschiedenen Richtungen der europäischen Malerei zwischen dem ausgehenden 19. und beginnenden 20. Jahrhundert auseinandergesetzt und ihre vielfältigen Anregungen in einen persönlichen Stil umgeschmolzen wie Rohlfs. Vom Realismus und der Freilichtmalerei herkommend, sah sich der Fünfzigjährige nach seiner Übersiedlung von der Weimarer Akademie an das entstehende Folkwang-Museum in Hagen mitten in die gärende Entwicklung zur Neuzeit gestellt.

Wie die jüngeren Maler der ›Brücke‹ ging Rohlfs vom Neoimpressionismus aus, fasziniert von seiner reinen Farbigkeit. Verzichtete man jedoch auf die Farbteilung und band die Farbe nicht mehr wie Seurat an den einzelnen Punkt, sondern ließ sie sich frei auf der Fläche entfalten, um aus ihrer materiellen Kraft dynamische Spannungen zu beschwören, so war damit der entscheidende Schritt zur Überwindung des Impressionismus getan. Van Gogh leistete dabei Hilfe. Jedoch blieben Rohlfs das gewaltsame Angehen der Dinge, die Steigerungen der Farbe zu leidenschaftlichem Ausdruck, kurz, die Vorstellung von Malerei als Antwort auf die Bedrohung der eigenen Existenz fremd. Die unter dem Eindruck seiner Aufenthalte im mittelalterlichen Soest in den Jahren 1905 und 1906 entstandenen farbstarken Gemälde zeigen eine andere Konsequenz: Am herkömmlichen Motiv entzündeten sich unge-

wöhnliche, neue Farbharmonien; der traditionelle Illusionsraum des Bildes wurde durch den Distanzwert flächiger Farbkonstruktionen ersetzt, die ›natürliche‹ Farbigkeit des Gegenstandes gegen reine, selbständige Farbe ausgetauscht (Abb. 5).

Man mag in den Ansätzen zur Deformierung der überlieferten Formen, in der Überspielung des Motivs durch freie Harmonien erste Ansätze zum expressiven Gestalten erkennen. Zumindest hätte es von hier aus einen direkten Weg zum Expressionismus gegeben. Christian Rohlfs hielt jedoch an dieser Stelle inne. Seine Empfänglichkeit für Zwischentöne, die Emp-

5 Christian Rohlfs, St. Patroklos. 1906/07. Öl a. Lwd. 115 x 75 cm. Museum Folkwang, Essen

findung für die ästhetische Vollkommenheit von Farbe und Form schufen Abstand, ließen ihn von der emotionalen Schrift van Goghs abrücken. Unmittelbar neben den zuvor beschriebenen Bildern entstanden andere, in denen die Farbe ihren materiellen Wert verlor, in denen die Linie als Kraft, als rhythmisierender Kontur und Ausdrucksarabeske die Herrschaft auf der Fläche des Gemäldes übernahm. Ihre Schwingungen reproduzierten seelische Regung, lyrische Bewegtheit, anfangs zögernd, dann immer nachdrücklicher von symbolistischen Farbklängen unterstützt.

Die Natur schien ferner zu liegen, die Suche nach den größeren Zusammenhängen als den visuellen führte zu Themen aus Sage, Märchen und Mythos, ohne literarisches Beiwerk, ohne allegorische Bezüge: Inhalt und Ergriffenheit entstanden aus dem Sprachvermögen der bildnerischen Mittel.

Damit war die endgültige Abkehr vom 19. Jahrhundert vollzogen, der Weg zum Expressionismus lag offen.

Emil Nolde (1867–1956)

Stärker noch als bei Rohlfs empfindet man bei dem schwerblütigeren Nolde die Herkunft aus der norddeutschen Landschaft, deren Mythos und herber Schönheit sein Werk unlösbar verbunden ist. Die Sehnsucht, aus der Kraft und Ausdrucksfähigkeit der Farbe die Welt zu begreifen und neu zu schaffen, trieb ihn dazu, Maler zu werden – Farbe wird für ihn zeit seines Lebens das bestimmende Medium sein. Der früh erkannten Berufung zu folgen, war schwer. Nolde mußte die Enge bäuerlicher Herkunft überwinden, sich aus der Atmosphäre eines bigotten Protestantismus lösen, der in der Beschäftigung mit Kunst eine Sünde sah.

Die unruhige Suche unter der Last des künstlerischen Wollens bedrückte, das Ziel schien vorgezeichnet, nicht aber der Weg. Die Sauermannsche Schnitzschule in Flensburg, Möbelfabriken in München und Karlsruhe, die Tätigkeit als Gewerbelehrer in St. Gallen werden zu ersten Stationen. Früh schon machte sich die bilderreiche nordische Phantasie bemerkbar: Nolde personifizierte die Schweizer Berge als Trolle und Dämonen, indem er ihnen in kleinen Aquarellen Gesichter verlieh, die ihnen der Volksmund längst gegeben hatte: Mönch, Eiger, Jungfrau. Sie wirken wie Karikaturen, aber hinter ihrer spukhaften Physiognomie erscheint das Urwesen. »Diese Zwischenzone des Chtonisch-Legendären ist die ständige Heimat der Bildphantasie Noldes« (Haftmann).

Die Entwicklung drängte zur Klärung der Mittel. Nolde griff viele Ansatzpunkte auf. Er bewunderte Böcklin und Hodler und versuchte bei Stuck in München unterzukommen. Abgewiesen, besuchte er die Privatschule von Fehr, ging von dort zu Hoelzel in das Dachauer Moos. Hier pflegte die ›Scholle‹ ihr lyrisches Naturempfinden, das dem des Norddeutschen weitgehend entsprach. Nolde wechselte nach Paris, besuchte die Académie Julien; später finden wir ihn in Berlin, Kopenhagen und Taormina.

Wie bei seinen Weggefährten war es der französische Neoimpressionismus, der ihm den Mut zum Wagnis der Farbe gab. Die beunruhigende und zugleich stimulierende Nähe Ensors, van Goghs und Munchs wiesen die Richtung über ihren reinen Wert hinaus zur gewaltsam-leidenschaftlichen Ansprache der Welt. Die Tonigkeit der Dachauer Malerschule, ihr sentimentales Naturempfinden waren rasch vergessen.

In sonnigen Landschaften und Interieurs manifestierte sich die Vorstellung

6 Emil Nolde, Schlepper auf der Elbe. 1910. Öl a. Lwd. 71 x 88 cm. Privatbesitz, Hamburg

von Farblicht, aber die hier gewonnene Leuchtkraft scheint zu sehr der Oberfläche verhaftet, sie genügte der auf das Ekstatische, Hintergründige, Urtümliche gerichteten Phantasie des Künstlers nicht. Sie suchte »die absolute Ursprünglichkeit, den intensiven, oft grotesken Ausdruck von Kunst und Leben in allereinfachster Form«. Wieder verwirklichte sich Vorstellung durch Farbe. Anfangs strömte sie leuchtend, kraftvoll, materieschwer. Dann wurde sie ungezügelt, brannte eruptiv auf, verzehrte zuckend die Form. Erste Gönner und Freunde fanden sich, berührt von der dämonischen Besessenheit des Malers. Nolde besuchte Osthaus in dessen Hagener Museum, das er »wie ein

Himmelszeichen im westlichen Deutschland« empfand, begegnete Gosebruch in Essen. In Soest traf er Rohlfs, mit dem ihn seitdem eine schweigsame Freundschaft verband. 1906 wurde er Mitglied der ›Brücke‹, deren Maler ihn als Wesensverwandten ansprachen.

Der Einzelgänger konnte sich jedoch nicht in die Gemeinschaft fügen; ihr kollektives Arbeiten, ihre Diskussionen blieben ihm fremd; ein Jahr später schied er wieder aus. Die Folge der religiösen Werke nach 1900, die mit *Abendmahl* und *Pfingsten* begann und in dem Altar mit dem *Leben Christi* ihren ersten Höhepunkt fand, brachte den Durchbruch. Die Farbe gewinnt Gleichniswert, das Malen

wird zu einem existentiellen Prozeß der Auseinandersetzung des Künstlers mit der Welt, des Instinkts gegen den Intellekt. Die sprengende Kraft dieser Werke wie die unkonventionelle Interpretation des biblischen Geschehens schockierten die Öffentlichkeit. Hier wagte ein Künstler, das Christentum als persönliche Vision zu schildern, das Heilige in einer fast heidnischen Intensität der Anrufung zu beschwören. Was den Farben an reiner Kraft des Tones, an Gewalt des Ausdrucks, an Sinnlichkeit und an Symbolhaltigkeit innewohnt, hat Nolde damals auf die Leinwand gebannt.

Verwandte Dramatik auch in den Landschaftsdarstellungen, in den glühenden Schilderungen des Meeres, dieselbe glutende Farbigkeit, die gleiche dynamische Pinselschrift (Abb. 6). Allenthalben wird das Urwesen sichtbar, ein neuer Naturmythos beschworen. Ein übergeordnetes Seinsempfinden hatte die deutschen Maler ergriffen. Es wirkte wie ein unüberhörbares Signal ebenso auf jene, die ihren Weg in mühevoller selbstgewählter Einsamkeit suchten wie auf die Künstler, die in der Gemeinschaft das Neue erreichen wollten.

Das gilt auch für Paula Modersohn-Becker, die einzige Frau, die als Malerin für die neue Ausdruckskunst zwischen Jugendstil und Expressionismus von Bedeutung war.

Paula Modersohn-Becker (1876–1907)

Ihr Leben war nur kurz. Es vollendete sich in sechs Jahren der Arbeit zwischen 1901 und 1907, in einem jähen Aufblühen des Werkes, im raschen Durchmessen des Bereiches, den sie als den ihren erkannte.

Wer ihren Namen erwähnt, denkt gewöhnlich an die Künstler in Worpswede, an die einsame Landschaft der norddeut-schen Tiefebene, an den schwerblütigen, verschlossenen Menschenschlag. Und doch täuscht nichts mehr als eine solche Gedankenverbindung. Paula Modersohn-Becker war nicht Worpswede. Ihre Größe und die Widerstände, die sie zu überwinden hatte, beruhten gerade darauf, daß sie sich nicht mit den Anschauungen der hier Tätigen identifizierte, daß sie diesen Ausgangspunkt ihres Weges rasch hinter sich ließ. Wohl bleibt ihre Einstimmung in die Landschaft, deren Verhaltenheit und Ernst in ihrem empfänglichen Gemüt eine starke Resonanz hervorrief.

Der Beginn war schwer. In Dresden geboren, in Bremen aufgewachsen, sollte sie Lehrerin werden. Sie hingegen drängte es zur Kunst, und ihre Zähigkeit setzte sich durch: Zeichenunterricht in London, Besuch einer Berliner Kunstschule, dann Übersiedlung nach Worpswede zu dem bekannten Landschaftsmaler Mackensen. Bald spürt man ihren Widerstand. Sie lehnte sich gegen den Kreis der Alteingesessenen auf, vertrat eine eigene Meinung, doppelt kühn für eine Anfängerin und Frau.

Auch die Freunde kritisierten ihre Art zu malen, den Verzicht auf das Anekdotische und das Artistische, die Kargheit der Form. Sie bemängelten das Fehlen der Intimität, die zu plakatmäßige Wirkung ihrer Bilder – Ausdruck ihres Strebens nach Abkehr vom Genrehaften, nach Straffung der Form ohne Rücksicht auf die überlieferte Sicht der Realität. Wenn Mackensen tadelte, ihr sei »mancher Versuch, Form und Farbe und Wesen der Dinge, in Lichtgeheimnis getaucht, zu meistern, gescheitert«, so notierte sie: »Man müßte beim Bildermalen gar nicht so sehr an die Natur denken. Die Farbskizze ganz so machen, wie man etwas in der Natur empfunden hat. Aber meine persönliche Empfindung ist die Haupt-

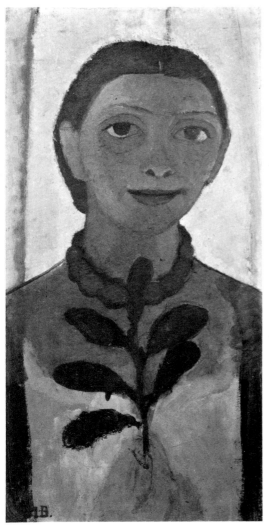

7 Paula Modersohn-Becker, Selbstbildnis mit Ca-
melienzweig. 1907. Öl a. Holz. 61,7 x 30,5 cm.
Museum Folkwang, Essen

sache. Wenn ich die erst festgelegt habe,
klar in Farbe und Form, dann muß ich
von der Natur das hineinbringen, wo-
durch mein Bild natürlich wirkt.«

Hilfe in dieser Situation konnte nicht
aus ihrem Umkreis kommen. 1900 brach
sie nach Frankreich auf. Der Bemühung
des Vaters, sie als Gouvernante unterzu-
bringen, entging sie durch die Heirat
mit Otto Modersohn, dem langjährigen
Freunde.

Anfangs bewunderte sie in Paris die
Naturmaler. Erst später begriff sie die
kühne Konsequenz der französischen Ma-
lerei, ihre Möglichkeiten für die eigene
Kunst: »Mit dem verarbeiteten, verdau-
ten Impressionismus müssen wir arbei-
ten.« Ihre Einsichten verraten die Abkehr
von der bisherigen Auffassung. Die Werke
der französischen Meister bilden den Ge-
genpol zur Heimatkunst, gegen das »Sich-
klein-Fühlen vor der Natur«, das ihr
Lehrer Mackensen mahnend zitierte.

Gauguins Kunst rührte sie an, an den
Arbeiten von Cézanne erkannte sie die
»große Einfachheit der Form«, nach der
es sie verlangte.

Nun steht nicht mehr die Landschaft
im Vordergrund. Schon 1897 fand sie:
»Menschen malen geht doch über eine
Landschaft.« Es waren die einfachen Men-
schen, die sie malte, nicht sozialkritisch
betrachtet, wie bei Käthe Kollwitz, nicht
mit der damals üblichen sentimentalen
Einstellung des Städters zum einfachen
Landleben. Die Zeichnungen zeigen fast
noch deutlicher als die Gemälde ihr Be-
mühen um Konzentration.

Stilleben kommen in den letzten Jah-
ren ihres Lebens häufig vor. Alle Dinge
sind klar im Raum gegliedert. Nicht im
vorgetäuschten Raum der traditionellen
Malerei, sondern im Bildraum, umgewan-
delt zu farbig-dekorativen Kompositions-
elementen, die in den besten Werken ge-
radezu rhythmisch-ornamental wirken
können. Noch über Gauguin hinaus wirkt
hier der Jugendstil nach, dessen expres-
sive wie symbolische Möglichkeiten sie
intuitiv erkannte.

Groß ist auch die Zahl der Selbstbildnisse, mißt man sie am Umfang des Gesamtwerkes. Immer wieder beobachtete sie sich kritisch, ihr Gesicht, groß und nahe gesehen, vereinfacht, unbeschönigt. Ihr letztes Selbstbildnis ist ungewöhnlich. Es hat die Strenge, die Flächigkeit, die Konzentration und das Bannende altägyptischer Bildnisse (Abb. 7).

Sie ist in solchen Werken vom deutschen Frühexpressionismus ebenso weit entfernt wie von ihrem Ausgangspunkt Worpswede: wohl hat sie die expressiven Wirkungen der Farbe genutzt, nicht aber ihre dynamischen. Aus dunkler Tonigkeit entwickelte sich ihre Palette zu verhaltener Leuchtkraft, ohne jemals laut zu werden. Die Harmonie gebrochener Töne als Basis ihrer zarten Bewegtheit war ihr wichtiger als der Schrei. War dies das Weibliche an ihr – Maß zu halten in der Zeit eines Drängens nach Übermaß, das

reine Sein aller Dinge anzusprechen, anstatt sie ekstatisch zu überhöhen?

Ihre angeborene Naivität befähigte sie, im Sichtbaren den Kern des Ursprünglichen zu entdecken. Dazu bedurfte es nicht des Kontaktes zur Kunst fremder Kontinente und exotischer Völker, aber auch nicht der Mentalität der norddeutschen Naturmalerei. Wohl war ihre Kunst aus dieser Basis hervorgegangen, wuchs aber weit über deren Begrenztheit hinaus.

Paula Modersohn-Beckers Werk ist unvollendet geblieben, ihr Weg zur Ausdruckskunst wurde erst spät erkannt und gewürdigt. Lange hat es gedauert, ehe man in ihr nicht mehr die Verfasserin kluger Briefe zur Kunst, die Freundin RAINER MARIA RILKES sah, sondern eine Malerin, die ahnend vollbracht hatte, worum sich andere Gleichgestimmte noch lange mühten.

Die Dresdener Jahre der ›Brücke‹

Die Frühzeit 1905–1907

Mit dem Glauben an Entwicklung, an eine neue Generation der Schaffenden wie der Genießenden rufen wir alle Jugend zusammen und als Jugend, die die Zukunft trägt, wollen wir uns Arm- und Lebensfreiheit verschaffen gegenüber den wohlangesessenen älteren Kräften. Jeder gehört zu uns, der unmittelbar und unverfälscht das wiedergibt, was ihn zum Schaffen draengt.

1906 schnitt Ernst Ludwig Kirchner diesen Aufruf in Holz: die erste gemeinsame Lebensäußerung der Künstlergemeinschaft ›Brücke‹, die ein Jahr zuvor aus dem Zusammenschluß von vier jungen Studenten der Architektur an der Technischen Hochschule in Dresden entstanden war.

Die Frage, wie es zu diesem Entschluß kam, wer ihn anregte oder wer den Namen ›Brücke‹ fand, wird wohl unbeantwortet bleiben müssen. Die Erinnerungen der Künstler gehen auseinander. Schon der Versuch Kirchners, den gemeinsamen Beginn 1913 in einer Chronik zu schildern, führte zu einer Auseinandersetzung um den Text und war der äußere, wenn auch nicht der eigentliche Anlaß zur Auflösung der Gemeinschaft im selben

Jahr. Was es an Fakten über die Gründung und ihre Vorgeschichte gibt, ist schnell be-
richtet: 1902 freundeten sich Fritz Bleyl und Ernst Ludwig Kirchner miteinander an;
beide studierten seit 1901 bei Fritz Schumacher Architektur. Im selben Jahr lernten sich
an der Höheren Schule in Chemnitz Erich Heckel und Karl Schmidt aus Rottluff durch
ihr gemeinsames Interesse für die zeitgenössische Literatur kennen. 1904 begann Heckel
ebenfalls ein Architekturstudium in Dresden, sein älterer Bruder machte ihn dort mit
Kirchner bekannt. In den entstehenden Freundeskreis führte Heckel schließlich 1905
Schmidt-Rottluff ein; nur wenig später kam es zur Gründung der ›Brücke‹. Der Name
sollte, wie Heckel sich erinnerte, ihren Wunsch nach Verbindung ›zu neuen Ufern aus-
drücken. Schmidt-Rottluff hingegen schilderte in einem Brief, in dem er Nolde im
Namen seiner Freunde zum Beitritt aufforderte, ›Brücke‹ als das Bestreben, »alle revo-
lutionären und gärenden Elemente an sich zu ziehen«.

Das anfangs zitierte Manifest der ›Brücke‹, in dem von Kunst nicht die Rede ist,
dafür aber von Freiheit und verschwommenen Vorstellungen von einer emotionalen
Schaffensweise, bezeichnete genau die Position der neuen Gruppe als einen Teil der all-
gemeinen Entwicklung. Hier wie in den vielen Reformbewegungen der Zeit standen der
Wunsch nach Erneuerung, der Widerstand gegen die Tradition, der Aufstand der Jugend
gegen die Erfahrung, aber auch gegen die Stagnation des Alters im Vordergrund. Vor-
erst war diese Haltung rein theoretisch, vom Intellekt, allenfalls vom Instinkt, keines-
falls aber von einem künstlerischen Bewußtsein geprägt. Es handelte sich um einen
geistigen Aufstand von Architekturstudenten, nicht aber um die Willensäußerung junger
Künstler. Das machte die Problematik, aber auch das Ungewöhnliche ihres Vorgehens
aus.

Das zukunftsfrohe Grundgefühl der neuen Sendung blieb nicht auf den engeren
Freundeskreis beschränkt. Sie forderte Ausweitung, Diskussion ihrer Ideen in der Öf-
fentlichkeit. Man warb passive Mitglieder, die seit 1906 jährlich eine Mappe mit drei bis
vier graphischen Arbeiten für einen Jahresbeitrag von anfangs 12, später 25 Mark er-
hielten. Als aktive Mitglieder wurden wesensverwandte Maler angesprochen: 1906
Cuno Amiet, der seine starkfarbigen, vom Jugendstil und vom Symbolismus der Gau-
guin-Schule beeinflußten Werke in Dresden ausgestellt hatte, Emil Nolde, dessen Ge-
mälde man in der gleichen Galerie Arnold sehen konnte, Max Pechstein, der durch seine
kühnen Kompositionen an der Dresdener Akademie Furore machte, L. Zyl aus Bussum
in Holland, der Finne Axel Gallen-Kallela, der zum Pan-Kreis gehörte und mit Harry
Graf Kessler und Edvard Munch bekannt war. 1908 nahmen sie Franz Nölken und
Kees van Dongen auf, 1910 Otto Mueller, 1911 Bohumil Kubista, ein Mitglied der
berühmten Prager Künstlervereinigung ›Manes‹. Außer Mueller, Pechstein und Amiet
haben alle anderen der ›Brücke‹ nur kurz oder nominell angehört, auch haben ihre
Arbeiten auf den Stil der ›Brücke‹ keinen Einfluß ausgeübt. Kirchner, Heckel und
Schmidt-Rottluff blieben der eigentliche Kern und die Träger der Brücke-Malerei, zu
der Pechstein und Mueller nach Vermögen beigetragen haben.

Außer ihrem lebhaften Interesse an künstlerischen Problemen, das durch ihr Studium
bei dem fortschrittlichen Fritz Schumacher gefördert wurde, und dem Zeichenunterricht
an der Hochschule, ihrer Begeisterung für die Literatur Skandinaviens und Rußlands
sowie einer dauernden Bereitschaft zum persönlichen Engagement, brachte niemand von
ihnen eine sachliche Voraussetzung zur Bewältigung der Aufgaben mit, die sie zu lösen
gedachten. Lediglich Kirchner hatte einige Kurse an der Münchener Kunsthochschule

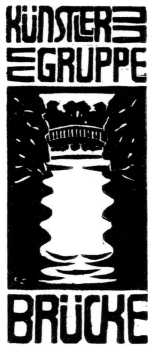

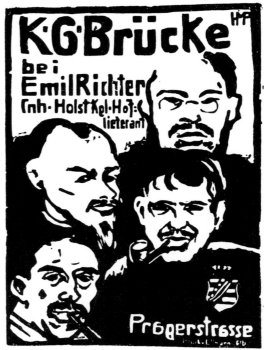

8 Ernst Ludwig Kirchner, Signet
Künstlergruppe ›Brücke‹.
1905/06. Holzschnitt

9 Max Pechstein, Ausstellungsplakat (mit den Bildnissen
von Schmidt-Rottluff, Heckel, Kirchner und Pechstein).
1909. Holzschnitt

belegt und im Winter 1903/04 die Kunstschule von Debschitz und Obrist besucht.
Es ist sicher, daß sie die künstlerische Betätigung nicht als einen Wechsel des Berufs,
sondern als Berufung empfanden. Malerei war für sie nichts Isoliertes. Sie symbolisierte
die Befreiung von falscher Tradition und dem Ballast heuchlerischer Konventionen,
bildete die starke und unmittelbare Verbindung zur Fülle des Lebens, die es zu erfassen
und festzuhalten galt, »das ganz naive reine Müssen, Kunst und Leben in Harmonie zu
bringen« (Kirchner).

Die Frühzeit der ›Brücke‹ ist von idealistischen und romantischen Vorstellungen durch-
wirkt. Die jungen Leute gaben sich betont antibürgerlich aus der gleichen Einstellung
heraus, aus der sie die Akademie verachteten. Früh empfanden sie sich als geistige Elite.
Das ›Odi profanum vulgus‹, das sie zum Titel des gemeinsam geführten Tagebuches
wählten, ist bezeichnend dafür.

Die rauschhafte Steigerung der Farben in den Gemälden van Goghs, seine dynami-
schen Strukturen und Sinnzeichen, die hintergründige Welt des Norwegers Munch, der
Symbolismus Gauguins, Jugendstil und Neoimpressionismus wirkten auf sie wie ein
geistiges Signal. Die ersten Impulse kamen aus den Ausstellungen der Dresdener Gale-
rien Arnold und Richter, die sie regelmäßig besuchten. Im November 1905 zeigte Arnold
50 Gemälde von van Gogh, im Februar 1906 der Sächsische Kunstverein 20 Gemälde

von Munch, im November desselben Jahres waren bei Arnold Arbeiten von Seurat, Gauguin und van Gogh zu sehen. Klimt wurde 1907 ausgestellt, 1908 gab es nicht nur die große Retrospektive mit 100 Werken von van Gogh, sondern im September bei Richter auch 60 Bilder der Fauves, unter ihnen Werke von van Dongen, Marquet, Vlaminck, Puy, Guérin und Friesz.

Der künstlerische Auftakt der ›Brücke‹ begann zögernd. Kirchner und Bleyl beendeten ordnungsgemäß ihr Studium mit dem Abschlußexamen, lediglich die beiden jüngeren Mitglieder beschlossen, die Hochschule aufzugeben, um sich ganz der Malerei zu widmen.

Sie begnügten sich jetzt nicht mehr mit Diskussionen. Sie mieteten ein gemeinsames Atelier in der Dresdener Vorstadt, verreisten gemeinsam und inspirierten sich durch das nahe Beieinander immer wieder gegenseitig.

Eine bezeichnende Reaktion auf diesen mehr durch die Gemeinschaft als durch den einzelnen geprägten Beginn war es, daß die Künstler später einen Abstand von dieser Periode zu gewinnen suchten und das Individuelle stärker als das Verbindende betont sehen wollten. Auch haben sie nachdrücklich die Voraussetzungslosigkeit ihres Schaffens erwähnt, dabei aber nur auf jene Werke verwiesen, die sie allein für gültig hielten, d. h. die etwa ab 1907 entstandenen. »Jugendeseleien« hat Kirchner die früheren einmal kurz und bündig genannt. Es sind ohnehin nur verhältnismäßig wenige Arbeiten aus den Jahren 1905/06 auf uns überkommen. Schmidt-Rottluff hat fast alle Werke dieser Zeit vernichtet, auch von Heckel existieren nur noch wenige Beispiele. Bleyl ist als Maler praktisch nicht in Erscheinung getreten, wir kennen von ihm nur eine Reihe graphischer Arbeiten, die für die Entwicklung ohne Belang sind. Kirchner ist dagegen verhältnismäßig gut faßbar, schon früh gelangen ihm einige geniale Würfe, die manches von dem vorausnehmen, was erst langsam heranreifen sollte. Nachträgliche Umdatierung und Übermalung erschweren allerdings den Überblick. Erst die verschiedenen dokumentarischen Ausstellungen, die fast ein halbes Jahrhundert später den historischen Ablauf der Brücke-Entwicklung darzustellen versuchten, haben jene Werke der Öffentlichkeit vorgestellt, mit denen sich die Maler selbst nicht mehr gern identifizieren wollten. Gerade die erste Phase ihrer Entwicklung jedoch war für alles Spätere von größerer Bedeutung, als sich die Künstler selbst eingestehen wollten. In ihr vollzog sich der notwendige Schritt von der Theorie zur Praxis, hier wurden auch die Grundlagen für das beherrschende Medium ihrer Kunst, die ausdrucksgewaltige Farbe gelegt.

»Monumentalen Impressionismus« hat Kirchner, dem wir die meisten schriftlichen Äußerungen verdanken, den Stil dieser Anfangsjahre genannt und damit einen einprägsamen Vergleich gefunden. Dennoch trifft er nicht ganz zu, ebenso wie der oft zitierte Vergleich mit dem Fauvismus in diesem Stadium der Entwicklung allenfalls die gemeinsamen Ausgangspunkte aus verwandter Überzeugung meint. Alles an diesen frühexpressionistischen Arbeiten war intuitiv, Gabe des Augenblicks. Am Motiv entzündete sich ungezügelt dahinschießende Farbe. Sie stellte sich selbst dar, als Materie, als ungerichtete Kraft, als dynamisches Element, das die Bildoberfläche in brodelnde Erregung versetzt. Angesichts solcher Kompositionen von expressiver Farbwirkung zu sprechen, scheint verfehlt. Der sinnliche Wert übertönte gewaltsam jede geistige Wirkung; die Lautstärke war so groß, daß sie die Bildung von Harmonien verhinderte: Malerei als rein physischer Akt, als revolutionäre Aktion, ohne Disziplin, hart an der Grenze zum Ungeordneten, der Künstler als neuzeitlicher Primitiver. Wie weit sind diese Arbeiten

von der strengen Methodik des Neoimpressionismus, von der hintergründigen Wirklichkeit van Goghs, von der vertieften Welt Munchs entfernt! Sicher ging eine Katalysewirkung von den erregenden Flächenrhythmen, von der Mitteilungskraft der glühenden Farben des Holländers aus. Sie inspirierte die Jüngeren und wies neue Wege. Wie die Neoimpressionisten forderte sie van Gogh zur Freiheit und zum Wagnis ›Farbe‹ auf – das war der Impuls, den sie benötigten. Mit den Auswirkungen der psychischen Ausdruckskraft Munchscher Farbformen werden wir uns noch später zu beschäftigen haben. Die notwendigen Voraussetzungen für ein Eingehen auf seine Ideen waren in der ersten naiven Brücke-Periode noch nicht gegeben.

Mag im ganzen gesehen die Frühzeit der ›Brücke‹ mehr revolutionär als schöpferisch erscheinen, so waren doch die Erfahrungen dieser Zeit als Grundlage für das Kommende unentbehrlich. Zum ersten Male hatten die jungen Autodidakten ihre Kraft an dem bestechenden, doch gefährlichen Medium der reinen Farbe erprobt.

Die Entwicklung zum reifen ›Brücke‹-Stil (1907–1911)

Mit dem Jahr 1907 trat die ›Brücke‹ in ihr erstes künstlerisch gewichtiges Stadium ein. Die Revolution begann, für ihre Malerei Gewinn abzuwerfen. Die Bilder dieser Jahre bezeugen, daß die Künstler fähig waren, ihre Situation zu überblicken und ihre Möglichkeiten einzuschätzen. Das wachsende Vertrauen in die eigene Kraft gab ihnen Mut, ihre Probleme im direkten Zugriff anzugehen.

Die Künstler haben die Traditionslosigkeit ihrer Malerei wiederholt nachdrücklich betont. Indes erweckt ein solches Schlagwort leicht falsche Vorstellungen. Es bedeutete aus dem Blickpunkt der ›Brücke‹-Mitglieder die instinktive Ablehnung der akademischen Regeln und der von den Akademien vertretenen Ansichten, die ihnen als Ausdruck blutleerer und damit unkünstlerischer Überzeugungen und eines vom Materialismus des wirtschaftlichen Fortschritts geprägten unechten Lebensgefühls erschienen.

Ihre leidenschaftliche Aggressivität richtete sich gegen das in ihren Augen Unwahre und Unechte, gegen Pseudokunst und Gesellschaftsmalerei, gegen die Rolle der Kunst als schöne Dekoration, gegen die Verschleierung der Wirklichkeit durch die Gefühlsseligkeit von Farbe und Form.

Im direkten Angehen der Natur, ohne Umweg über Allegorie und Symbol sollten neue menschliche Bezüge geknüpft, Expression aus der unvermittelten Ansprache des Seins gewonnen werden. Von dieser Warte aus mußte ihnen der Jugendstil als zu ästhetisch, der Impressionismus als zu äußerlich, der Naturlyrismus als zu literarisch, die klassische Kunst als zu gesetzmäßig erscheinen. Dennoch ergaben sich überall Anknüpfungspunkte, wenn sich auch die Expressionisten – anders als die Fauves – nicht als Fortsetzer einer ungebrochenen malerischen Tradition sahen. Ihre Vorbehalte gegenüber der älteren Kunst lagen allein in der Frage nach Wesensverwandtschaft oder Wesensfremdheit begründet. Wir wissen von ausgedehnten Besuchen der ›Dresdener Galerie‹ – Komposition, Farbe und Handschrift der alten Meister boten Anreiz für die eigene Arbeit, das Museum ersetzte ihnen die Akademie. Ihre Beschäftigung mit dem Holzschnitt beruhte auf dem Studium der Holzstöcke deutscher Künstler aus dem 15. und 16. Jahrhundert. Kurz, ihre Beziehungen zur alten Kunst waren eng und zahlreich. Die Künstler erkannten bald, daß expressives Gestalten keine Domäne ihrer Zeit, sondern ein sich früh äußerndes Wesensmerkmal der deutschen Kunst war.

Auf ihrer Suche nach den Bildern von innen, die ihnen wichtiger erschienen als die Erscheinung als solche, stießen sie auf die Völkerkundeabteilung der Dresdener Museen: Südsee-Figuren, Negerskulpturen, die geschnitzten Balken der Palau-Inseln, die Kultmasken aus dem Bismarck-Archipel wirkten als Quell der Inspiration. Sie trafen hier eine Kunst, in der, ähnlich wie es ihnen vorschwebte, das Expressive das Formale überspielte.

Hinterließ das Exotische auch einen starken Eindruck und bestimmte ihre Malerei stärker als das abgegriffene und inhaltsleere Vokabular der Außenwelt, so ging es ihnen im Grunde doch weniger um die Nachempfindung solcher magischen Symbole als um die Erweiterung ihrer Vorstellung um neue Zeichen und Dimensionen. Die Fratzen und Götzen, die in ihren Werken wiederholt vorkommen, die Reisen von Nolde und Pechstein in die Südsee künden von ihrem Angerührtsein, wenn ihm auch ein wenig von der Sehnsucht Gauguins nach der durch keine zivilisatorische Einflüsse zerstörten schöpferischen Naivität des Naturmenschen eignet. Sie im eigenen Werk anschaulich zu verwirklichen, aus der Auseinandersetzung mit dem Gegenstand nicht ordnende Form zu gewinnen, sondern urtümliches expressives Bilden heraufzubeschwören, ist das eigentliche Ergebnis dieses leidenschaftlichen Interesses für die Welt der Primitiven.

Das Leben der ›Brücke‹-Maler spielte sich zwischen den Polen von Großstadt und flachem Lande ab. Straßenbilder, Szenen aus Zirkus, Café und Varieté wechseln mit weiten Küstenlandschaften, mit der Schilderung von Badenden, von Haus, Baum und Boot. Neben der einsamen Gegend um die Moritzburger Seen, wo sie im Sommer wiederholt mit ihren Freundinnen lebten, um den »Akt in freier Natürlichkeit« zu studieren, zog sie vor allem das Meer an. Dangast, ein kleines Fischerdorf am Jadebusen wurde durch Heckel und Schmidt-Rottluff zum Mekka des frühen Expressionismus. An der Ostsee besaß Nolde ein Haus, Kirchner malte in Fehmarn. Die früh sich äußernde Neigung zum Landleben blieb ihnen für das ganze Leben erhalten. Kirchner gesundete in der Einsamkeit der Schweizer Berge, die er nicht mehr verließ. Nolde zog sich aus Berlin zurück, um sich in Seebüll einzuspinnen. Heckels Refugium war die Flensburger Förde, ehe er den Bodensee zum Alterssitz wählte. Allein Schmidt-Rottluff – von dem wir die wenigsten Großstadtbilder besitzen – blieb Berlin treu, nicht ohne Jahr für Jahr mehrere Monate an der See oder später im Taunus zu verbringen.

Die Erscheinungen der Außenwelt lösten Beunruhigung aus, die Überzeugung von einer größeren Gemeinsamkeit, die Suche nach Überindividuellem, das neue Inhalte evozierte. Das läßt die Werke dieser Jahre sich oft verwandt erscheinen. Hinter ihnen stehen die gleichen Triebkräfte, der gleiche Zweifel an der Gültigkeit des Visuellen, nicht allerdings mit dem Ziel, den Gegenstand zur magischen Bedeutung des abstrakten Zeichens zu läutern. Anfangs hatte die bildnerische Reaktion auf dieses Angerührtsein in der direkten Umsetzung des Gesehenen in ungezügelte, ekstatische Farbe bestanden. Nun zielte die Verwandlung auf emotionale Umwertung, auf nie dagewesene, gewaltsame Harmonien durch Reduktion des Naturvorbildes zu derb vereinfachten, ausdruckstarken Formen von lapidarer Kraft. Matisse spielt da mit hinein; ein Einfluß des Fauvismus auf die neuen flächendekorativen Ordnungen ist vor allem bei Kirchner nicht zu übersehen. Er schwand in dem Maße, in dem sich bei den deutschen Künstlern die Erkenntnis von der metaphorischen Wirkung einer gesteigerten Realität durchsetzte. Nun war es Munch, auf den sich die Blicke richteten.

Mensch und Landschaft sind in den Dresdener Jahren der ›Brücke‹ als Themen oft schwer voneinander zu trennen. Der Mensch figurierte als ein Teil der Natur, ebenso

unmittelbar empfunden und unbekümmert wiedergegeben wie eine Pflanze oder ein Baum. Auch hier sind es die elementaren Triebkräfte, die zum Schaffen aufrufen: der Eros durchwirkte als ein leidenschaftlicher Impuls für Freiheit und Unabhängigkeit die Werke der Zeit. Der Abstand zur Tradition ist evident: Begriffe wie ›schön‹ oder ›häßlich‹, richtige oder falsche anatomische Modellierung existieren nicht mehr, Modellpose und konventionelle Themenstellung waren auch bei den Aktdarstellungen verpönt. »Freie Natürlichkeit« war der Ruf, dem die jungen Maler bedingungslos folgten. Er meinte jugendliche Leidenschaft als Schaffensantrieb, Mißachtung aller Konventionen, Befreiung durch die Einsicht, daß alles Natürliche sich durch sich selbst rechtfertige, ohne den Irrweg über die Kunst, sofern sie nicht integrierter Bestandteil des Lebens war.

Hinter solchen unreflektierenden Äußerungen liegt gleichwohl eine erste Ahnung von tieferen Bezugspunkten des menschlichen Seins beschlossen. Nun wird der psychologische Hintergrund angesprochen: der Mensch wird zum Spiegel der geistigen Situation des Künstlers. Nirgends tritt die Individualität der Maler schärfer hervor als in solchen Selbstdarstellungen, die oft noch den Mantel herkömmlicher Thematik tragen: die nervöse Sensibilität Kirchners, sein zerstörerischer Intellekt, die menschliche Tiefe Heckels, die, so scheint es, der Künstler zeitweilig durch besondere Kraftentfaltung zu verdecken suchte, die strenge Verschlossenheit Schmidt-Rottluffs hinter der herben Monumentalität seiner Bilder, die oft ein wenig oberflächliche Eleganz Pechsteins.

Porträts waren damals aus den gleichen Gründen selten. Das Streben nach Universalität und Allgemeinverbindlichkeit, die Umformung der direkten Realität zur Ausdruckshieroglyphe, die Überordnung des subjektiven psychologischen Momentes – der Künstler sah immer nur sich selbst –, das alles ergab keine befriedigende Basis für ein solches Thema.

Je schneller sich die Künstler vom Naturvorbild distanzierten, desto nachdrücklicher wechselten die Farben Wert und Charakter. Die gegenstandsbezeichnende Funktion der Lokalfarbe besaß ohnehin für sie keinen Sinn, da in ihren Bildern die Illusion der Realität nicht angesprochen wurde. Die allgemeine Richtung tendierte zur Verselbständigung der Farbe als rhythmisierte Form. Dahinter wuchs unübersehbar Psychologisches heran: Farbe machte sichtbar, legte frei, drückte aus. Hier liegen die Ansätze für den reifen Brücke-Stil, für die ersten Berlin-Bilder, die Verlockung und Unnatur der Großstadt zeigen.

Diese Entwicklung ist an den Gemälden bis um 1911 leicht zu verfolgen. Anfangs war den Künstlern kein Ton stark und voll, kein Pinselstrich dynamisch genug, als daß sie nicht durch ein hartes Nebeneinander der Werte, durch Kontraste und Harmonien eine weitere Steigerung ihrer Leuchtkraft zu erreichen gesucht hätten. Die der Musik analoge Erkenntnis, daß Dissonanzen nicht mehr harmonisch aufgelöst zu werden brauchten, setzte sich alsbald instinktiv durch. Übertönte so in den ersten Jahren die sinnliche Kraft der Farbe fast gewaltsam jegliche geistige Wirkung, so wuchs mit der Erfahrung die Erkenntnis, daß die Entfesselung ungezügelter Leidenschaften auf die Dauer nur einen sehr vordergründigen Reiz bedeuten konnte, so sehr sie Augen und Sinne ansprechen mochte. Die Dichte der Farbsubstanz wich einer neuen Intensität, die sich nicht mehr auf ihren Materiecharakter stützte, dafür aber das psychologische Sprachvermögen der Farbe betonte.

Der optische Zusammenhang mit der Außenwelt wurde zerstört: die unnaturalistischen Farben stellten nicht mehr dar, sie wirkten. Nicht mehr das Visuelle der Dinge war

angesprochen – an dem sich die Form indes weiter orientiert, wenn auch freier als zuvor –, sondern ihre innere Substanz. Darauf basiert ihre Unabhängigkeit vom Außenlicht, existieren sie doch nun ohne Schatten und Brechung. Ihr Zusammenwirken strahlt eine derartige Energie und Lebhaftigkeit aus, daß dadurch Geste, Mimik und Bildanekdote überflüssig werden, der Verzicht auf detaillierte Schilderung leichtfällt. Der Weg zur direkten Einwirkung auf Gemüt und Empfindung lag offen.

Der Übergang von der sinnlichen Öl- zur dufferen Temperamalerei, die Beschäftigung mit dem Aquarell, der Zeichnung und vor allem mit der Druckgraphik trug das ihre dazu bei.

Nie zuvor hatte das Aquarell eine solche Bedeutung besessen wie bei den Expressionisten. Es verdankt sie in erster Linie der Erkenntnis, daß mit diesem Verfahren die Frische des ersten Bildgedankens, die Unmittelbarkeit einer flüchtigen Ideenniederschrift getreu zu bewahren und wiederzugeben war. Hier ließen sich vergleichsweise Gedanken bildnerisch fassen, skizzenhafte Eindrücke fixieren, die noch nicht zum Stadium des Gemäldes herangereift waren. Zudem förderte das rasche Trocknen der Farben die Schnelligkeit des Malprozesses. Das war wichtig, wenn das Bild die Intuition des Augenblicks, den Moment des schöpferischen Gedankens festhalten sollte. Die Auswirkungen dieser Überlegungen lassen sich ebenfalls bei den Gemälden nachweisen: die Farbpigmente wurden statt mit herkömmlichen Bindemitteln mit Benzin versetzt, um schon beim Auftrag zu trocknen.

Die nachhaltigste Wirkung auf die Brücke-Kunst ging indes vom Holzschnitt aus, von jener handwerklichen Drucktechnik, die im späten 19. Jahrhundert von den Künstlern wiederentdeckt worden war. Gauguin und Munch waren vorangegangen; Heckel hatte in Dresden aus seinen Entwürfen für Intarsien ein sehr persönliches, den Arbeiten des Norwegers verwandtes Verfahren des Ineinanderdrucks mehrerer Farbplatten entwickelt; Kirchner im Germanischen Nationalmuseum bewundernd vor den Holzstöcken Dürers gestanden. Die jungen Künstler knüpften allerdings nicht an den Linienholzschnitt der Spätgotik und Frührenaissance an, sondern nahmen sich den derben Flächenholzschnitt der Frühzeit zum Vorbild. Technische Unzulänglichkeiten wurden von ihnen rasch als ein mögliches Stilmerkmal begriffen, das Ungefüge und Spröde des Holzes kompositionell ausgenutzt. Perfektion war unerwünscht; im Druck noch sollte die Auseinandersetzung des Künstlers mit dem Material sichtbar sein. Dominierte anfangs der Schwarz-Weiß-Schnitt, so wirkte bald auch Farbe kompositionsbestimmend mit. Dadurch ließen sich im Druck reine Flächenakkorde erzielen, zudem vermochten die Farbkontraste starke Spannungen und expressive Wirkungen hervorzurufen. Der Anteil der Druckgraphik – neben dem Holzschnitt erprobten die Künstler ebenso intensiv Radierung und Lithographie – war nach 1907 so gewichtig, daß es zu einer deutlichen Beeinflussung der Malerei kam. In der Bevorzugung gebrochener Konturen und spannungshafter Farbflächen setzten sich im Bild eindeutig graphische Elemente durch. Sie stellen ein charakteristisches Merkmal der Brücke-Malerei in dieser Zeit dar.

Nachträglich erscheint der Weg der jungen Generation folgerichtiger, als er es damals tatsächlich war. Eine Malerei, die sich anfangs derart auf Intuition und Experiment gründet, existiert in steter Gefährdung, kommt einem Wandeln auf schmalem Grat gleich. Daraus resultiert das Extrem ebenso hervorragender wie ungewöhnlich schlechter Werke, wie sie für die erste Periode der Brücke-Zeit bezeichnend sind. Was wir aus dem Abstand von heute als gesetzmäßige Entwicklung ansehen, hieß damals, sich auf seinen

Instinkt zu verlassen, der erst durch den künstlerischen Reifeprozeß, durch Erfahrung zur Bewußtheit gefiltert wurde.

Im instinktiven Erfassen der künstlerischen Probleme eines Bildes waren aber die Fauves den Expressionisten überlegen; von früh an formten sie bildnerisches Denken aus. »Komposition ist die Kunst, die verschiedenen Elemente, über die der Maler zum Ausdruck seiner Gefühle verfügt, in dekorativer Weise anzuordnen. Ein Werk bringt die Harmonie des Ganzen« (Matisse).

Damit sind die trotz mancher Übereinstimmung verschiedenen Wegrichtungen angesprochen. Die Expressionisten waren den Fauves dort am nächsten, wo man in ihren Werken die Bändigung der Emotion zugunsten einer übergeordneten Bildvorstellung empfindet. Sie entfernten sich folgerichtig dort am weitesten, wo eben diese Emotion Farbe und Form mit sich fortreißt und ihrem Mitteilungsdrange unterwirft.

Hierin liegt die Größe, aber auch die stete Gefährdung der expressionistischen Malerei.

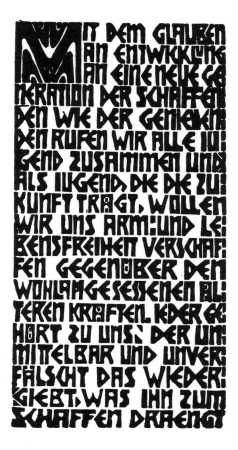

10 Programm der ›Brücke‹. Von E. L. Kirchner
verfaßt und in Holz geschnitten. 1906

Die Künstler

Ernst Ludwig Kirchner (1880–1938)

Im Sommer 1908 hatte sich Kirchner in Fehmarn aufgehalten. Die Gemälde, die er nach Dresden zurückbrachte, bezeichnen das Ende jenes erregten Frühstils, der für seinen Anfang charakteristisch gewesen war. Trotz des teilweise noch pastosen Farbauftrags und der damit verbundenen Materienschwere läßt sich eine rasch zunehmende Entmaterialisierung in der Farbgebung verfolgen. Zwar tragen die ersten Werke dieser Monate noch unverkennbare Züge des deutschen Naturlyrismus, von dem wir den Expressionismus nicht frei wissen. Gleichzeitig sind auch direkte Beziehungen zu van Gogh nachweisbar. Aber diese Abhängigkeit ist lediglich ein Symptom für den Abschluß des Frühwerks. Kirchner entwickelte sich rasch über seine Vorbilder hinaus. Aus der dynamischen Kraft der Farbe, die als Bildstruktur die Komposition bewegt und gliedert, in den Fehmarn-Bildern gleichzeitig noch illusionistische Raumtiefe suggeriert, gewann der Maler neue rhythmische Ordnungen. So ungezügelt mancher Pinselstrich auf den ersten Blick noch wirken mag, die nähere Betrachtung lehrt, daß der Zufall in diesen Arbeiten weitgehend ausgeschaltet ist. Es sind die Spannungen des Temperamentes, die fortan in der sinnlichen Kraft der farbigen Materie ihre Entsprechung finden. Eine neue Intensität macht sich in der Bevorzugung ungebrochener Farben, in der Stimmung, in der Handschrift wie im kompositionellen Aufbau bemerkbar: Signale, die auf die kommende Wegänderung hinweisen.

Sie wurde durch Impulse von außen beschleunigt. Die unterschwellig weiterwirkenden Gedanken von Munch überdeckte die neue Farbästhetik der Fauves; Kirchner war an einem Punkt angelangt, an dem ihn solche Anregungen besonders tief treffen mußten. Vielleicht schon auf der Rückreise von Fehmarn nach Berlin, sicher aber im Herbst 1908 in der Ausstellung im Kunstsalon Richter sah sich der Künstler mit den Werken der Franzosen konfrontiert. Er reagierte spontan. Wenn man verfolgt, wie in den Gemälden der außerordentlich fruchtbaren Jahre 1909/10 der bis dahin vorherrschende Tiefenillusionismus zurücktritt, die Handschrift locker wird, die Töne nach dekorativen Ordnungen aufgetragen werden, die Perspektive durch die Wahl hoher Blickpunkte und die dadurch hervorgerufenen Verkürzungen den kompositionellen Bildaufbau ändert, so sieht man, bei welchen Überlegungen ihm die Kunst des Nachbarlandes Hilfe bieten konnte. Vor allem Matisse beeindruckte ihn nachhaltig.

Die ausgesprochen skizzenhaften Werke des Jahres 1909, die auf der vollkommenen Übereinstimmung von Linie und Farbe beruhen, gemahnen ebenso an Kirchners unermüdliche Vorarbeiten in Aquarell und Lithographie wie an die Werke, die der Franzose zwischen 1905 und 1907 schuf. Beide Maler hatten der Linie die Aufgabe zugedacht, als ordnendes und bestimmendes Bildelement zu fungieren; bei beiden stand zugleich die Emanzipation der Farbe im Vordergrund des Interesses.

Dennoch bleiben nicht zu übersehende Unterschiede. Matisse variierte fortan seine neugefundenen flächendekorativen Ordnungen wie reine farbige Ornamente und gelangte so zu einer Formel von höchster ästhetischer Vollkommenheit. Bei Kirch-

11 Ernst Ludwig Kirchner, Fränzi vor geschnitztem Stuhl. 1910. Öl a. Lwd. 70,5 x 50 cm. Slg. Thyssen-Bornemisza, Lugano-Castagnola ▷

ner blieb, ungeachtet der Tatsache, daß die Werke von 1909/10 den Höhepunkt eines mehr dekorativen als expressiven Stils offenbaren, ein latentes Verlangen nach Mitteilung vorhanden, das sich an den elementaren Gegebenheiten der bildnerischen Mittel entzündete. Zwar fühlte sich sein grüblerischer Geist durch das bestehende abstrakt-dekorative Spiel der Fauves immer wieder auf die von Matisse vorgezeichnete methodische Organisation des Bildes hingewiesen. Nicht weniger stark erregte ihn jedoch die Wunschvorstellung von der lapidaren Ausdruckskraft derb vereinfachter oder ekstatisch aufgeladener Zeichen, die Vorstellung, Kräfte freizulegen, die das angesprochene Objekt schärfer als nur formal zu bezeichnen vermochten.

So bestehen für eine bestimmte Zeit in den weiblichen Akten im Freien und im Atelier (Abb. 11), in den ersten Straßenbildern, den Zirkus- und Varietészenen expressionistische Dynamik und fauvistische Farbflächenordnung fast gleichberechtigt nebeneinander.

Die Einflüsse der urtümlichen Formgewalt afrikanischer und ozeanischer Werke wie die für die ›Brücke‹ so charakteristische Wechselwirkung zwischen Malerei und Druckgraphik drängten jedoch in eine andere Richtung. Die aus den schöngeschwungenen Konturen sich entwickelnde splittrige Bewegtheit gebrochener Umrisse offenbarte hektische Empfindung; das expressive Sprachvermögen der Farbe verlangte nach Unterordnung der ästhetischen Funktionen.

Die durch die Berührung mit der exotischen Kunst ausgelöste Geometrisierung der Form wurde gegen 1911, wenn auch nur für kurze Zeit, durch andere Einflüsse überdeckt. Sie äußerten sich in Figurenbildern von ausgesprochener Schönlinigkeit des Umrisses. Kirchner hatte sich damals offenbar systematisch mit den verschiedenen Zeugnissen außereuropäischer Kulturen beschäftigt und war dabei auf Abbildungen aus den indischen buddhistischen Höhlentempeln des 6. Jahrhunderts in Ajanta gestoßen, die ihn »fast hilflos vor Entzücken« machten.

Die wiederentdeckte Plastizität tastbar sinnhafter Körper, wenngleich durch Stilisierung sublimiert und abstrahiert, mag durch die dadurch bewirkte »monumentale Ruhe der Form« in der Tat gegenüber den erregten und spannungshaften Werken der Jahre zuvor einen starken Kontrastwert besessen haben. Indes verlor sich der Impuls bald, wenn wir seine Auswirkungen auch in späteren Arbeiten noch manchmal wiederfinden.

Die Übersiedlung nach Berlin stellte den Künstler vor neue Probleme. Hier und nicht in der Auseinandersetzung mit fremden Kulturen entwickelte sich sein Stil zur Reife und Meisterschaft.

Erich Heckel (1883–1970)

Auch in Heckels ungestümen Frühwerken hatte die Farbe nur einen Sinn erkennen lassen: sich in elementarer Weise selbst auszudrücken.

Dieser jugendliche Überschwang erschöpfte sich nach 1907 zusehends. Bald schon richteten sich das Interesse und die Begeisterungsfähigkeit des jungen Heckel auf die praktischen Probleme der Malerei. Ihre Bewältigung brachte Schritt um Schritt künstlerischen Gewinn. Kraft sollte nun die Radikalität, Intensität die Wildheit, Empfindung den Schrei ersetzen. Nach Komposition wurde gefragt, wo bisher Emotion der alleinige Antrieb gewesen war. Zwar gelang die Bändigung der zuvor entfesselten Farbstürme nur allmählich, Rückfälle wechselten mit kühnen Vorstößen in Neuland. Diesen Prozeß der Bewußtwerdung jedoch auf die

Abhängigkeit von Kirchner zurückzuführen, ist falsch. Zutreffend dagegen ist das gemeinsame Angehen vieler Probleme, das zur Übereinstimmung führte, richtig die Annahme, daß Kirchners leidenschaftliche und von ausgeprägtem Selbstgefühl getragene Aggressivität die Freunde immer wieder mitriß. Zweifellos war er ihnen zudem dank seiner gesteigerten Sensibilität in der Erfassung und Freilegung der psychologischen Hintergründe des menschlichen Seins voraus.

Es ist stets ein besonderes Merkmal der Kunst Heckels gewesen, »daß er noch in der Erregung eine geheime Überlegenheit bewahrte«, wie es Haftmann treffend formulierte. Dieser Abstand entspricht der Überlegenheit des künstlerischen Instinkts, einer mehr auf Ordnung als auf Anarchie gerichteten Einstellung, die das Gleichgewicht zwischen Bildwollen und Ausdrucksverlangen, zwischen gültiger Form und sprengendem Temperament herzustellen sucht. Es ist offensichtlich, daß Heckels Kunst einer idealistischen Grundanschauung entspringt, während Kirchners Malerei ebenso deutlich realistische Züge verrät.

Für Erich Heckel wurde das Fischerdorf Dangast am Jadebusen bis gegen 1910 zum Mittelpunkt des künstlerischen Schaffens. Die kargen Motive inmitten der flachen Küstenlandschaft, das rauhere Klima des Nordens setzten strengere Akzente als die lieblichere Natur um Dresden. Eine Ziegelei (Ft. 2), ein einsames Gehöft, ein Hügel mit Mühle waren ihm Anlaß zu groß gesehenen Kompositionen, zur Entfaltung einer intensiven Farbigkeit, die weit über die gedämpften Töne des Naturvorbildes hinausging. Die anfangs pastose und materieschwere Ölfarbe verlor bald ihre sinnlich-haptische Konsistenz, ohne jedoch durch den flächigeren Auftrag an Tiefe und Leuchtkraft einzubüßen. Ihre Kraft blieb ungemindert, auch

schreckte der Maler vor keiner Deformierung, vor keiner Kühnheit der Kontraste oder Komplementärstufungen zurück, wenn es galt, das leidenschaftliche Anraffen der Erscheinung überzeugend zu dokumentieren. Dennoch sind die Bilder dieser Zeit nicht eigentlich expressiv. Die Entwicklung verlief eher dialogartig: Neben dramatisch erregten Schilderungen entstanden Werke von erstaunlicher Bewußtheit, die wie bei Kirchner auf fauvistischen Farbharmonien basieren.

Dem Betrachter der Heckelschen Gemälde wird nicht entgehen, daß der Maler schon früh eine Perspektive mit mehreren Blickpunkten bevorzugte, die die Komposition in mehrere unabhängige Bildräume teilte. Die Farbe besaß die Aufgabe, die Übergänge zwischen den einzelnen Zonen zu verschleifen. Diese Simultaneität hat er allerdings nicht im Sinne Delaunays oder der italienischen Futuristen ausgenutzt: sie diente allein der Führung des Auges.

1909 brach Heckel in den Süden auf. Aber er sah bald ein, daß das traditionelle Reiseziel der deutschen Künstler auf ihn keine besondere Anziehungskraft ausübte. Die leuchtenden Farben des Landes wirkten gedämpft denen gegenüber, die der Imagination der Maler entsprangen. Maß und Gesetz der klassischen Kunst mußten jenen fremd bleiben, die gewohnt waren, mehr ihrem Instinkt als der Überlieferung zu folgen. So verwundert es nicht, wenn die in Italien gemalten Landschaften eng an die Dresdener anschlossen – beide beruhten auf einer verwandten Vorstellung.

Nur die Farben wurden damals flüssiger aufgetragen und veränderten dadurch das bisherige Bildgefüge. Ihre raumillusionistische Funktion trat zurück; lockere Flächen breiteten sich, die auf die Werke der kommenden Jahre hinwiesen. Selbst

Kirchner hat offenbar aus diesen kühnen Ansätzen des Freundes einigen Gewinn gezogen.

Was Heckel aus Italien mitbrachte, war die Kenntnis der etruskischen Kunst, die Berührung mit einer Formenwelt von archaischer Strenge und starkem Ausdruck, die auf die volle Aufnahmebereitschaft des jungen Malers stieß. Sie lieferte keine neuen Bildmotive. Aber sie bestätigte und rechtfertigte die eigene Wegrichtung.

Dem Jahr 1910 kam in Heckels Werk besondere Bedeutung zu. Unter dem Einfluß der eifrig betriebenen Arbeit am Holzstock bildeten sich auch in der Malerei geschlossene Flächen von intensiver Farbigkeit. Sie wurden gewöhnlich ebenso streng gegeneinander abgegrenzt, wie das im Holzschnitt der Fall war, in dem jede farbige Form von einer eigenen Platte gedruckt wurde. Keine Brechung des Tones milderte die entschiedenen Kontraste. Die Bilder wirken daher expressiver, härter, weniger dekorativ als bei Kirchner. Vom gleichen Motiv existieren oft zwei

12 Erich Heckel, Spaziergänger am See (Figur unter Bäumen). 1911. Öl a. Lwd. 70,7 x 80,7 cm. Museum Folkwang, Essen

Fassungen: die eine gemalt, die andere gedruckt.

Zur selben Zeit entstanden jedoch auch andere Gemälde, in denen fließende, melodiös geschwungene Linien und Konturen die Darstellung rhythmisch gliederten. Die Linie umreißt hier nicht nur, sie stellt nicht allein dar, sondern gewinnt als Klang wie als Struktur einen ausgesprochenen Eigenwert, der den gesamten Bildorganismus bestimmt. Dieses neue Linien-Flächen-Gefüge besaß hohen dekorativen Reiz, aber es deckte sich nicht mehr mit den fauvistischen Überlegungen. Eher mag man sich an die Vorstellungen des Jugendstils über die Linie als Kraft erinnert fühlen. Dieser Abstraktion des Bildgegenstands zur geprägten, mitunter auch stilisierten Form entsprach die Umwertung der Farbe: Empfindung greift fortan dort Platz, wo bisher stürmisches Temperament waltete (Abb. 12).

Karl Schmidt-Rottluff (geb. 1884)

»Die harte Luft der Nordsee brachte besonders bei Schmidt-Rottluff einen monumentalen Impressionismus hervor«, schrieb Kirchner in der Chronik der ›Brücke‹ und spielte dabei auf die wiederholten Aufenthalte des Malers in Dangast an, wo Werke von ungestümer Kraft und Farbigkeit entstanden waren. Früh schon wird hier die Individualität faßbar: der hingebungsvolle Eifer und der strenge Ernst, ja die Rücksichtslosigkeit, mit der Schmidt-Rottluff seine Probleme anging. Pechstein spricht in seinen Erinnerungen von der erdrückenden Kraft des Freundes, von der Schwierigkeit, mit ihm zu einem engeren persönlichen Kontakt zu kommen.

Was die Bilder von Schmidt-Rottluff in flammende Bewegung geraten ließ, war die Kontrastwirkung unreflektierender,

13 Karl Schmidt-Rottluff, Selbstbildnis mit Ein-
glas. 1910. Öl a. Lwd. 84 x 76,5 cm. Staatl.
Museen Preuß. Kulturbesitz, Nationalgalerie,
Berlin

reiner und materieschwer aufgetragener
Farben. Die Vehemenz des Malvorganges
schlug sich in einer eruptiven Schrift nie-
der, Ausdruck der besessenen Hingabe des
Künstlers, die sich nicht mit der Optik
des ausgewählten Themas begnügte. Der
geringste Anlaß genügte zur Entfaltung
seines ungestümen Temperamentes.

Eine solch gewaltsame Besitzergreifung
von der Welt erfordert andere technische
Medien als die herkömmlichen. Der Ma-
ler verzichtete auf den Pinsel, griff zum
Spachtel, schuf farbmodulierte Bildrhyth-
men, in denen sich ein schwefliges Gelb,
scharfe Grüntöne, Ultramarin und leuch-
tendes Orange zu Akkorden von bestür-
zender Direktheit verbinden (Ft. 5). Wie
bei allen ›Brücke‹-Künstlern dominierte
der rein sinnliche Farbwert. Das wird bei
diesem Maler noch lange der Fall sein,
selbst dann, wenn sich ihre materielle
Kraft gebändigt zeigt.

Das ›Bauen‹ der Bilder aus gespachtel-
ten Flächen mündete um 1908/09 in eine
konstruktivere Bildordnung. Alles Klein-
teilige wurde zu größeren Formkom-
plexen zusammengezogen, es bildeten sich
Farbflächen von einer oft gewaltsamen
Harmonie. Figürliches spielte damals noch
keine Rolle. Erst 1910 erwachte das In-
teresse für Porträts (Abb. 13), später für
das Menschliche schlechthin.

Die Kompromißlosigkeit des Werkes
verzichtete auf jene verbindlichere Ton-
art, die sich besonders bei Pechstein nach-
weisen läßt. Das motiviert das relativ
späte Interesse der Öffentlichkeit an
Schmidt-Rottluffs Malerei. Nur Gustav
Schiefler, den er 1906 auf der Reise nach
Alsen zum Besuch Noldes in Hamburg
traf, zeigte sich aufgeschlossen, mehr der
Graphik gegenüber als der Malerei. Wich-
tiger war die Begegnung mit Rosa Scha-
pire, die fortan seine Kunst energisch ver-
trat und ihn intensiv förderte. Die offi-
zielle Kritik schwieg ihn tot oder ver-
spottete ihn.

Die Dangaster Landschaften offenbar-
ten den Übergang zu einer dünnflüssige-
ren, im Ton jedoch nicht weniger leucht-
kräftigen Malweise, zu einem dynami-
schen Flächenstil, in dem sich die Ent-
wicklung der kommenden Jahre andeutet.
Langgestreckte Farbbahnen gliedern die
Bildfläche, heftige Spannungen werden
ebenso aus den Tonwerten wie aus dem
Duktus des Auftrags gewonnen. Fauvisti-
sche Zweidimensionalität ist angespro-
chen, die bekannte rhythmisch-ornamen-
tale Fläche. Allerdings ging der Künstler
auch hier einen eigenen Weg. Die Monu-
mentalität, die er suchte, bedeutete den
Verzicht auf die befriedigende Wirkung
rein dekorativer Farb- und Flächenord-
nungen, wie sich rasch herausstellte.
Derbe Kraft entfaltet sich aus den Wer-
ten komplementärer oder dissonanter
Töne, die oft unvermittelt aufeinander-

prallen oder sich zu ungewohnten Akkorden verbinden. Wir sehen sie voll in den großartigen Werken angeschlagen, die auf der Norwegenreise 1911 entstanden. Sie zeugen gleichermaßen von Kraft wie von Überlegung und lassen zunehmende künstlerische Reife erkennen. Sicher haben der Ernst und die Großartigkeit der strengen norwegischen Landschaft dazu beigetragen, die Hinwendung zur großen Form zu stärken. Schmidt-Rottluff begann, Zeichen für Gegenstände zu erfinden, Formhieroglyphen, doch ohne psychologischen Hintergrund. Sie erhöhen die Ausstrahlung des Gegenstandes, indem sie seine suggestive Wirksamkeit steigern und das Detail zugunsten der größeren Bildordnung unterdrücken. Solche Bilder sind keine subjektiven Empfindungsmitteilungen wie bei Kirchner, wenn sie auch das begeisternde Erlebnis der Landschaft bezeugen, es sind Farbarchitekturen, in denen die Natur eine höhere Präsenz als im Abbild gewinnt. Der Künstler enthebt sie abstrahierend dem schönen Zufall; sie dokumentieren das künstlerische Bewußtsein, das sich weiterhin am Sichtbaren orientiert.

Daß der Holzschnitt auch im Werke von Schmidt-Rottluff eine bedeutsame Rolle spielte, verwundert nach dem Gesagten nicht. Weniger als seine Freunde interessierte ihn jedoch der Farbdruck. Ein hartes Schwarz-Weiß dominiert, strenge Flächenteilung, scharfe Konturen. Das flächenmodulierende, mitunter geradezu malerisch wirkende Spiel heller und dunkler Flecken in den frühen Arbeiten wurde bald aufgegeben. In eckigen Brechungen macht sich jene kühle Härte bemerkbar, die zeitweilig den Gegenstand auf das Zeichen reduziert – ein Abstraktionsprozeß, den wir in solcher Konsequenz nur bei diesem Maler finden.

Als Schmidt-Rottluff ein wenig später als seine Freunde im Herbst 1911 nach Berlin übersiedelte, hatte er seine Sprache gefunden. Er wird sie später noch modifizieren, doch nicht mehr grundlegend ändern.

Max Pechstein (1881–1955)

Für die Öffentlichkeit galt lange Jahre Max Pechstein als der führende Maler des Expressionismus. Die Begründung dafür ist offensichtlich: sein unbeschwertes Temperament, die handwerkliche Schulung, seine farbig kraftvolle, jedoch ein wenig konziliantere und für das Auge nicht ungefällige Malweise, eine gewisse Eleganz in der Linienführung, die Bevorzugung warmer und leuchtender Töne – das alles hob sich damals für den unbefangenen Betrachter angenehm von der ungestümen Rauheit und den Farbstürmen der anderen ›Brücke‹-Maler ab.

Die Bekanntschaft zwischen den Künstlern wurde in Dresden geschlossen. Pechstein hatte ein kühnes Deckenbild für den Sächsischen Pavillon der Internationalen Raumkunst-Ausstellung 1906 gemalt, das kurz vor der Eröffnung auf Anweisung des Architekten in den Farben stark gedämpft worden war. Den verständlichen Zorn des Künstlers über diesen Eingriff teilte der ihm damals noch unbekannte Heckel; das erweckte Sympathien. 1906 trat Pechstein der ›Brücke‹ bei, nahm an Leben und Arbeit der Freunde teil.

Neue Anregungen wußte der Künstler stets auf sehr persönliche Weise zu verarbeiten. Rom und Paris waren die ersten Stationen seiner Reisen, auf denen er die Kontakte zur Außenwelt aufnahm, früher als die Freunde der ›Brücke‹. Er interessierte sich lebhaft für die frühe italienische Malerei; Giotto, Fra Angelico und die Mosaiken in Ravenna werden ausdrücklich genannt, dazu die Werke der etruskischen Kunst, die auch Heckel spä-

14 Max Pechstein, Roter Turban. 1911. Öl a. Lwd. Van Diemen-Lilienfeld Galleries, New York

ter faszinierten. Dann lockte Paris. Nicht die Impressionisten reizten ihn, sondern das Cluny-Museum und die gotischen Skulpturen von Notre-Dame und St. Denis. Zu den deutschen Malern des Café du Dôme, die seiner künstlerischen Anschauung gewiß nahegestanden hätten, nahm er keinen Kontakt auf. Er fand seine Freunde unter den emigrierten Russen im Café d'Harcourt, Studenten, die nach der Revolution 1905 ihre Heimat verlassen hatten. Seine Kunst zeigte damals noch die fehlende Wegbestimmung. Neue Möglichkeiten sind angedeutet, es existieren überraschende Experimente, doch wurde die im ganzen konventionellere Malweise nicht aufgegeben (Ft. 4).

Gegen 1910 machte sich auch bei Pechstein die Neigung zur Fläche, zur Vereinfachung der Form mit dem Ziel der Ausdruckssteigerung bemerkbar. Unbekümmert expressive Werke scheinen dem Brücke-Expressionismus nahezustehen, doch sind sie verhältnismäßig selten. Stärker wog auf die Dauer die Freude des Auges am Reichtum und Wohllaut der Form, an der harmonischen Zueinanderordnung der farbigen Werte, am gegenständlichen Sein, das er dekorativ erhöhte. Solche Bilder brachten Pechstein im Gegensatz zu den anderen ›Brücke‹-Malern schon früh in die Ausstellungen der Berliner Secession. Im Frühjahr 1909 wurden drei Werke von ihm angenommen, eines sogar verkauft.

Mit dem Erlös finanzierte der Maler die erste Reise nach Nidden an der Kurischen Nehrung im Sommer 1909. Später kehrte er noch oft hierher zurück. Er malte die Fischer, ihre Kähne und Netze, die Frauen und Mädchen beim Baden am Strand, malte Himmel und Meer. Er vermied die brüchige Härte der Form und den scharfen Kontrast der Farben, wählte harmonische Tönungen, ein warmes Braun, ein tiefes Rot, leuchtendes Blau, kraftvolles Gelb und warmes Grün. Er liebte schmeichelnde Konturen, die schöne Schwingung einer Linie, Umrisse, die nicht nur begrenzen, sondern den sinnlichen Reiz des Gegenstandes erhöhen. Man empfindet eine unmittelbare Nähe zur Natur. Expressionismus und Abstraktion werden nur als rein bildnerische Mittel akzeptiert, ihr Sinn liegt außerhalb seiner künstlerischen Intention. So gingen auch die um 1910 einsetzende Raffung der Konturen, die Zusammenfassung der Details zu größeren Farbflächenordnungen nur so weit, als sie die Freude am rein Optischen, an der Schilderung der Außenwelt nicht beeinträchtigten (Abb. 14).

Als erster ›Brücke‹-Maler siedelte Pechstein 1908 nach Berlin über. Zwei Jahre später versuchte er noch einmal sein Glück bei der Secession. Aber er konnte den Erfolg des Vorjahres nicht wiederholen, seine Einsendungen wurden zurückgewiesen. Erbittert schlossen sich die Refüsierten zur ›Neuen Secession‹ zusammen, eine offene Herausforderung an Max Liebermann und die Berliner Impressionisten.

Als Mitstreiter gewann Pechstein die Maler der ›Brücke‹, die gleichfalls der ›Neuen Secession‹ beitraten. Auf der weiteren Suche nach Gleichgesinnten fand er Kontakt zum Kreis der ›Neuen Künstlervereinigung‹ in München und lernte dadurch Marc, Macke, Kandinsky kennen.

Die älteren Bindungen zum Dresdener Freundeskreis blieben bestehen. 1910 besuchte Pechstein Heckel und Schmidt-Rottluff in Dangast und fuhr mit Kirchner und Heckel im August desselben Jahres an die Moritzburger Seen. Ähneln sich auch die Bildmotive damals sehr, so erkennt man doch die sich widerstreitenden Temperamente, das dekorative Talent des Malers, das sich mit der Übernahme der expressionistischen Bildzeichen begnügte.

Die deutsche Matisse-Schule

Es fehlt den Deutschen wohl ein wenig am Sinn für die leichtere und unbeschwerte Tonart, an Sensibilität für die abstrakt-dekorative Note, die die Kunst des französischen Nachbarn in so hohem Maße besitzt. Schönheit wird zu leicht mit Oberflächlichkeit verwechselt, ein erlesener Geschmack im Umgang mit Form und Farbe gilt als verdächtig, der schönfarbige Klang dekorativer Bildelemente als Verrat am dunklen Ernst der Kunst. Wie wäre es sonst zu verstehen, daß der Glanz des Lächelns, die ungeteilte Freude an der farbigen Erhöhung des Augenerlebnisses, das Streben nach ästhetischer Vervollkommnung so seltene Erscheinungen in der deutschen Malerei dieses Jahrhunderts sind?

Es ist nicht zuletzt dieser Einstellung zu danken, daß sich deutsche Maler, die länger im Einflußbereich oder in der Übereinstimmung mit der französischen Kunst gelebt und gearbeitet haben, bis heute in der Öffentlichkeit gegenüber dem stärkeren Anspruch der Ausdruckskunst kaum durchsetzen konnten. Zu ihnen gehört der kleine Freundeskreis der ›Académie Matisse‹ in Paris – Friedrich Ahlers-Hestermann, Oskar Moll, Hans Purrmann und Rudolf Levy –, alles Künstler, die ursprünglich von der Freilichtmalerei herkamen. Gemessen an ihrem Beitrag zur Gesamtentwicklung bedeuten sie freilich nur eine Randerscheinung. Dennoch ist ihre Kunst bemerkenswert als ein Versuch, die klangvolle Note der französischen Malerei aus deutscher Sicht neu zu interpretieren.

Die führende Kraft und stärkste künstlerische Potenz der Gruppe war HANS PURRMANN (1880–1966). Er hatte bei Stuck gelernt; erst die Bewunderung der temperamentvollen Malerei von Slevogt führte ihn in das Milieu der Berliner Secession. Er folgte den Anregungen seines Vorbildes, ohne es zu kopieren: zarter in der Stufung der Töne, zurückhaltender in der Farbgebung entfaltete sich der Reichtum seiner Malerei zunächst in einer Fülle von Zwischentönen. Die Übereinstimmung mit den Zielen der Freilichtmalerei ist offensichtlich: der Steigerung im Visuellen soll eine erhöhte Empfänglichkeit für die Stimmung in der Natur entsprechen.

Anstatt nach Berlin zu gehen, wie man ihm geraten hatte, siedelte Purrmann nach Paris über, um den Impressionismus an der Quelle zu studieren. Im ›Café du Dôme‹, einem unscheinbaren gutbürgerlichen Kaffeehaus am Montparnasse, traf sich ein fröhlicher Kreis von Malern, Bildhauern und Literaten. Der Pfälzer Freund Albert Weisgerber gehörte dazu, Rudolf Levy, Eugen von Kahler und Walter Bondy. 1907 schloß sich ihnen der Schlesier Oskar Moll an, der im Umkreis von Corinth und Leistikow den Impressionismus kennengelernt hatte. Hier fand man die Bildhauer Wilhelm Lehmbruck und Ernesto di Fiori, die Maler Jules Pascin, Wilhelm Howard und Friedrich Ahlers-Hestermann, die Schriftsteller Bernhard Kellermann, Wilhelm Uhde und Erich Klossowsky – eine Gemeinschaft ohne Programm und Manifest. Hier wirkte ein geistiges Klima, dem sie sich bei aller Individualität verbunden fühlten.

Hans Purrmann suchte Manet, er fand statt dessen in einer Ausstellung die damals vielgeschmähten Fauves. Vor allem zwei Matisse-Bilder hatten es ihm angetan, der berühmte Blick durch das Balkonfenster auf den Hafen von Collioure und ein Frauenbildnis mit Fächer. Beide Werke erinnerten in der Handschrift noch an den Neoimpressionismus, zeigten jedoch schon die fauvistisch-dekorative

Wirkung anti-impressionistischer Ton-
werte.

Im Salon des Deutsch-Amerikaners Leo
Stein und seiner kunstbegeisterten Schwe-
ster Getrude sollte Purrmann Matisse
selbst kennenlernen. Den lebhaft interes-
sierten jungen deutschen Malern freund-
schaftlich zugetan, erklärte sich der Fran-
zose bereit, ihre Arbeiten in einem ge-
meinsamen Atelier zu korrigieren, das
man alsbald im ehemaligen Kloster
Sacré-Cœur am Boulevard des Invalides
fand. Zwischen dem zehn Jahre älteren
Matisse und Purrmann entwickelte sich
eine Freundschaft, die das Werk des
Deutschen künstlerisch prägte.

Der französische Maler hatte nicht die
Absicht, seine Schüler (die sich nicht mit
dem breiteren Freundeskreis des Café du
Dôme deckten) zu Kopisten seines Werkes
oder zu Nachahmern seiner künstlerischen
Überzeugungen zu erziehen. Er setzte
lediglich die Akzente, lehrte sie die Not-
wendigkeit des bildnerischen Denkens
und der kompositionellen Ordnung, er-
läuterte die dekorative Klangwirkung
von Farbe und Form als Konsequenz der
Freude am Erleben der schönfarbigen Me-
lodie des Gegenstandes. Kurz, er stellte
ihr Tun unter das Gesetz der Bildharmo-
nie.

Purrmanns Arbeiten bezeugen, daß die
Einstimmung in die Ideen von Matisse
ausreichte, um bis in das Alter zu über-
dauern. Es ist falsch, sie als direkte Ab-
hängigkeit anzusehen. Vielmehr handelte
es sich um eine sehr persönliche Interpre-
tation der künstlerischen Anschauungen
des Vorbildes, die zu neuen bildwirk-
samen Lösungen führte (Abb. 15). Die
Unterschiede bleiben bestimmbar. Im
Gegensatz zum Spiel flächenornamentaler
Formen bei Matisse, das die Farben in
fast orientalisch anmutender Pracht unter-
stützten – der Einfluß Persiens und jenes
»dekorativen Afrika« (wie es Heckel ab-

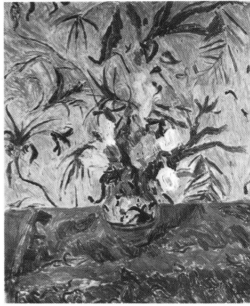

15 Hans Purrmann, Blumen. 1909. Öl a. Lwd.
82 x 66 cm. Slg. Heidi Vollmoeller, Zürich

schätzig nannte), das die Expressionisten
entschieden ablehnten, wechselten bei
Purrmann französisch inspirierter blühen-
der Reichtum der Töne mit dem Versuch
einer intensiven Durchdringung und Er-
fassung der Natur, den er nicht aufgab.
Selbst in der stärkeren Intensität der
Handschrift gegen 1914, die noch keine
Entsprechung bei der Verwendung von
Farbe fand, verrät sich die Schulung in
Paris durch die Sicherheit im Formalen.

In Schilderungen von Landschaften und
Stilleben wurden die neuen Farbharmo-
nien erprobt.

Reisen führten nach Collioure, an die
Geburtsstätte des Fauvismus, und nach
Ajaccio auf Korsika: mittelmeerische Hei-
terkeit erwärmte die Kompositionen.
Dennoch erhielten sie sich eine gewisse

Strenge im Konstruktiven, die nicht auf Matisse, sondern auf die geistige Gegenwart Paul Cézannes zurückgeht: der notwendige Ausgleich zum verführerischen Element des Schmückenden.

Später erst sollte Purrmann Matisse noch näher stehen als in dieser ersten Zeit ihrer Begegnung, als ihm die Bedeutung der Arabeske als formale Gleichung aufging: ein Mittel zur Konstruktion der autonomen Bildfläche, das ihm anfangs wohl zu abstrakt erschienen war.

Zur ›Académie Matisse‹ gehörte auch der Schlesier OSKAR MOLL (1875–1947), der 1907 aus dem Milieu des Berliner ›Impressionismus‹ nach Paris kam. Feininger führte ihn im Café du Dôme ein, wo er bald Freunde fand. Moll war Autodidakt. Zum Maler wurde der weitgereiste, weltläufige Mann, der Naturwissenschaften studiert hatte, aus seiner großen Liebe zur jungen Kunst. Er freundete sich mit den Künstlern der jungen Generation an, kaufte ihre Werke – seine Sammlung enthielt u. a. Bilder von Munch und Corinth, von Matisse und Picasso – und hospitierte in ihren Ateliers. Der nachhaltige Eindruck, den die um 1907 noch betont auf die zeitgenössische französische Malerei ausgerichtete Sammlung des Folkwang-Museums auf ihn ausübte, mag ihn in seinem Beschluß bestärkt haben, die Kontakte zur Freilichtmalerei aufzugeben und sich in Paris niederzulassen.

In seinen Arbeiten, die bis dahin zwischen einem tonigen Impressionismus und jenem derberen Farbauftrag schwankten, den Corinth ausgebildet hatte, sieht man schon bald den Einfluß von Matisse. Moll folgte dem Vorbild nicht blindlings. Wohl zeigt seine Malerei die Grunderfahrung der ästhetischen Schulung, die für die Werke aller Schüler der ›Académie Matisse‹ gilt. Die abstrakte Melodik, das durchdachte Bildgefüge seines Lehrmeisters übernahm er jedoch nicht, sondern gelangte unter dem stützenden Einfluß eines erst spät erkannten und verarbeiteten Neoimpressionismus zu kraftvolleren und gegenständlicheren Kompositionen. Er mied den Materiecharakter der Farbe, nutzte aber ihre Modulationsfähigkeit und ihre dekorativen Möglichkeiten, um sein lyrisches Naturleben zu verdeutlichen: ein deutscher Interpret der hohen Kunst von Matisse. Reisen in den Süden förderten diese Entwicklung. Die Kraft des Lichtes durchwirkt die Bilder und gibt ihnen ihren hellen Glanz. Seine Vibration schafft irrationale Farbräume und sprengt die Flächen.

Der Weltkrieg löste den Kreis der Pariser Freunde auf, der Künstler kehrte nach Berlin zurück. Wieder war es die Kunst eines französischen Malers, die neue Anregungen brachte. Moll hatte Anfang der zwanziger Jahre einige Arbeiten von Léger erworben, an denen er die strengere Bildordnung des französischen Kubismus studierte. In seinem Werk war ohnehin eine Beruhigung eingetreten, lineare und flächige Formen hatten die Tendenz der konstruktiven Stabilisierung des Bildgefüges erkennen lassen. Die künstlerische Atmosphäre an der Breslauer Akademie, an der er seit 1918 lehrte, mag das ihre zu dem neuen Formrepertoire beigetragen haben. So erscheint es folgerichtig, wenn Moll, 1926 zum Direktor berufen, den Architekten Scharoun, die Maler Molzahn, Muche und Schlemmer nach Breslau verpflichtete. Dennoch kam es in seinem eigenen Werk zu keiner ernsthaften Auseinandersetzung mit dem Kubismus. Er entlehnte ihm jene Bildelemente, die ihm für den eigenen Weg von Belang schienen, als eine Bereicherung des bildnerischen Vokabulars, das jedoch die mittelmeerisch heitere, dekorative Grundstimmung seiner Bilder nicht zu ändern vermochte (Abb. 16).

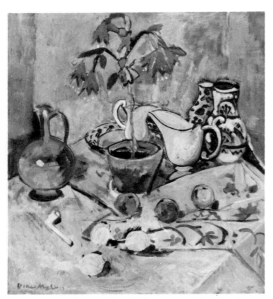

16 Oskar Moll, Stilleben. 1917. Öl a. Lwd. 80 x 70 cm. Wilhelm-Lehmbruck-Museum, Duisburg

Die späten Jahre waren vom Terror des Nationalsozialismus überschattet, der auch vor der empfindsamen Kunst dieses Malers nicht haltmachte. Er zog sich in eine eigene Welt zurück: ein Poet, der künftig auf den direkten Umgang mit der Natur verzichtete, um Welterfahrung und Weltsicht symbolisch zu äußern. Hier konnte die Nähe der ostasiatischen Kulturen hilfreich sein, mit denen er sich lange beschäftigt hatte. Erinnerungen scheinen in den zarten Farbstimmungen des Spätwerkes anzuklingen. Sie offenbaren schwerelose Heiterkeit und subtiles Empfinden für die ästhetischen, nicht für die emotionellen Wirkungen der Bildwerte — eine ungewohnte Tonart in der deutschen Malerei.

1922 fand in der Berliner Galerie Flechtheim die erste umfassendere Ausstellung eines Malers statt, den man bisher in Deutschland nur aus den Erzählungen von Paris-Reisenden kannte: RUDOLF LEVY (1875–1944?) hatte bis zum Kriegsausbruch zur Matisse-Schule gehört und war nach Kriegsende in die deutsche Hauptstadt übersiedelt. Mit Purrmann war Levy seit der gemeinsamen Studienzeit an der Kunstgewerbeschule in Karlsruhe befreundet. Von dort war der gelernte Schreiner in das Atelier des Tiermalers Zügel übergewechselt und schließlich 1903 nach Paris gegangen, wohin er den Karlsruher Freund bald nachzog. Von Anfang an zum Kreis des Café du Dôme gehörend, hatte ihn das Erlebnis des Fauvismus, hatten ihn Kunst und Persönlichkeit von Matisse genauso intensiv berührt wie seine Freunde. Wie sie versuchte er, seiner an der Freilichtmalerei geschulten Handschrift jene helleren Obertöne zu entlocken, die sich im Werke des Lehrers so unnachahmlich entfalteten. Levy erkannte bald seine eigenen Grenzen. Dort, wo sich ein ungekünsteltes Empfinden aus der Anschauung des Objektes mit der sinnlichen Harmonie des Bildorganismus vereinen ließ, entstanden Arbeiten, die durch ihren lyrischen Gehalt wie durch kultivierten Geschmack überzeugen (Abb. 17). Nicht immer erreichte jedoch seine Handschrift jene überzeugende Leichtigkeit und Souveränität, die Improvisation vortäuscht; nicht immer verfügte er über jene Sicherheit im Formalen, durch die sich Natur in ein ästhetisch befriedigendes Farbenensemble übersetzen läßt. Im derberen Pinselstrich, in der härteren Farbgebung verrät sich zuweilen das süddeutsche Handwerk.

Wie alle deutschen Maler seines Kreises stand Levy in dem alten Konflikt, ob er vom Gegenstand ausgehend seine Umsetzung zum Bildornament bewirken oder aus dem Assoziationsvermögen der eigengesetzlichen Farbe den Bildgegenstand neu gewinnen sollte — jenes expressive

Moment, das auch der Fauvismus kannte. Er bemühte sich, das Problem vom Medium der Farbe her anzugehen, versuchte, Licht und Schatten mit Hilfe eines spätimpressionistischen Kolorismus durch reine Farbe auszudrücken und sie gleichzeitig poetisch zu erhöhen. Das künstlerische Streben war auf Vervollkommnung der bildnerischen Mittel gerichtet, auf die ausgeglichene Form, die in ihrer Bestimmtheit gegen 1920 eher an Braque als an Matisse erinnert.

1926 ging Levy nach kürzerem Aufenthalt in München und Düsseldorf wieder nach Paris: Matisse hatte ihm die Leitung seiner Akademie anvertraut. Seine Malerei zeigte in diesen Jahren keine Wandlung, keine formalen Experimente, wie sie sonst üblich waren. Mitten aus erfolgreichem Schaffen riß ihn die Bedrohung durch staatliche Kulturpolitik. Nach 1933 blieb ihm Deutschland verschlossen. Es zog ihn in die heimliche Heimat aller Künstler seines Kreises, in den mittelmeerischen Raum. Paris, Mallorca, Ischia, Rom wurden zu Stationen eines unruhevollen Lebens. Erst die Übersied-

17 Rudolf Levy, An der Seine. 1910. Öl a. Lwd. 46 × 55 cm. Wilhelm-Lehmbruck-Museum, Duisburg

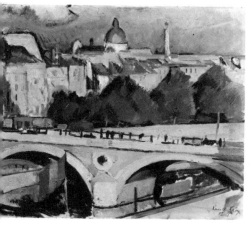

lung nach Florenz 1940 brachte trotz aller äußeren Gefährdung den Höhepunkt des reifen Malstils. In ihn wirkte schon der Unterton der Bedrohung hinein: dunklere Akkorde durchdringen die zarten poesievollen Klänge, die alte, oft überwundene Schwere überbürdet das reine Gefüge der Form als drückende Last. 1944 wurde Rudolf Levy verhaftet. Er starb im Konzentrationslager; das Datum seines Todes bleibt ungewiß.

Zu den Künstlern um Matisse zählte auch der Hamburger FRIEDRICH AHLERS-HESTERMANN (1883–1973), der sein Interesse zwischen Malerei und Schriftstellerei teilte und zum Biographen des unbeschwerten Freundeskreises des Café du Dôme wurde.

Vielleicht war es dieser intellektuelle Einschlag, der Abstand des kritischen Beobachtens, der seiner Unbekümmertheit einen Schuß Herbheit zufügte, als ein Element der Bewußtheit, das seine Werke bei aller Sinnenfreude klärend durchdringt. Ihm fehlte die naive Empfänglichkeit für die optischen Reize, die Levy und Moll auszeichnete; seine Arbeitsweise wirkt eher bedacht und kontrolliert als spontan. So war es auch mehr die Klarheit des lateinischen Geistes und seine formalen Konsequenzen, die ihn anregten und Stoff zum Nachdenken gaben, als das verführerische Gewand des Fauvismus. Die Synthese der kritischen Auseinandersetzung führte zum Problem der Bildarchitektur, zur Frage nach der rationalen Ordnung der vielfältigen visuellen Eindrücke zum autonomen Bild als Äquivalent der Natur. Die säkulare Erscheinung von Cézanne steht dabei unübersehbar im Hintergrund (Abb. 18).

Die in diesen Jahren erworbenen Anschauungen blieben als gedanklicher Überbau auch in den späteren Werken erhalten. Sie manifestierten sich in einer eher sachlichen Erfassung des Gegenstandes, in

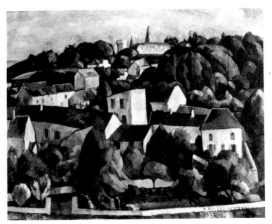

18 Friedrich Ahlers-Hestermann, Dorf und Schloß. 1912. Öl a. Lwd. 60 x 73 cm. Museum Folkwang, Essen

der für Ahlers-Hestermann charakteristischen Fähigkeit zu harmonischen Formanordnungen, in einem ausgeprägten Sinn für den Distanzwert der Farbe, für die Grenzen und Möglichkeiten der Übertragung von Natur in das analoge Zuständliche des Bildes. Dennoch geben seine Werke mehr als äußere Vollendung. Es bleibt der Unterton menschlicher Wärme, der Ich-Bezogenheit der Welt; das Gerüst der reinen Form vermag sich aus dem Inhaltlichen nicht eindeutig herauszukristallisieren. »Kunst als Organisationsform des inneren Lebens« reicht also nicht ganz aus; Symbolisches wirkt hinein, eine Mitteilungsfreude, die sich in der Durchdringung von Poesie und Wirklichkeit, von Erlebtem und Erträumtem an dem gewählten Motiv entzündete.

So erstaunt es nicht, in seinem Frühwerk Panneaux mit Motiven aus dem ›Freischütz‹, der ›Zauberflöte‹ oder der ›Entführung aus dem Serail‹ zu finden, desgleichen idyllische Szenen und arkadische Stimmungen, die sich nur schwer in die angesprochene Ratio des Bildes fügen wollen.

Deutlicher als in seinen Freunden verkörperte sich in diesem Maler der deutsche Idealismus, der sich nicht mit der Mitteilung des Bildes allein aus seinen Mitteln begnügte, wie es Matisse gefordert hatte. Er fand seine Erfüllung in der Rolle des Kunstwerks als Mittler zwischen Mensch und Natur, wenn auch ohne die exaltierte Sprache des Expressionismus.

Der junge ALBERT WEISGERBER (1878–1915) hatte seine Ausbildung im Münchener Atelier von Stuck begonnen. Mehr als die gründliche handwerkliche Schulung, die er in dem ›Großen Stil‹ seiner Frühzeit zeigte, fesselte ihn die Stucks Malerei eigene Verknüpfung von Symbolismus und Jugendstil und regte ihn zu ähnlichen Arbeiten an. Zwar entzog er sich bald dem Einfluß seines geschätzten Lehrers so weit, als er sich lieber mit der Natur auseinandersetzte, anstatt dessen Figurenkompositionen nachzueifern. Doch bleibt auch in den Landschaften dieser Jahre das Münchener Klima in der Vermischung von Realismus, Freilichtmalerei und Jugendstilsymbolismus unverkennbar. Erst Paris brachte die Wende. 1906 beauftragte ihn die Redaktion der ›Jugend‹, als Zeichner in die französische Hauptstadt zu gehen. Hier fand er rasch im Café du Dôme Anschluß an den Kreis um den alten Freund Purrmann. Die Auseinandersetzung mit der französischen Malerei fiel jedoch dem schwerblütigen Pfälzer nicht leicht. Seine robustere Auffassung tat sich schwer mit dem Glanz des Impressionismus und der Unbeschwertheit der Matisse-Schule, der er nicht beitrat. Trotz aller Faszination vor den Phänomenen war hier seine Heimat nicht, das erkannte er bald. Schon 1907 ging er zurück nach München. Es blieb der »Tropfen Paris«, ein Hauch von Heiterkeit und Licht, von Farbe und Leichtigkeit in der Verhaltenheit seiner

Bilder. Die Jugendstil-Tendenzen traten allmählich zurück, nur in der Graphik wirkten sie noch um Jahre nach. Dafür machte sich der Einfluß der Freilicht-malerei bemerkbar. 1910 entstanden Ge-mälde, die in ihrer Großzügigkeit kühner als alles zuvor Geschaffene wirken. Aber Weisgerber fand nicht die notwendige Leichtigkeit im Umgang mit der Farbe: sie blieb materieschwer, jeder Pinselstrich zeugte von drängender Kraft.

1911 brach er nach Italien auf. Die Alten Meister beschäftigten ihn, vor al-lem solch gegensätzliche Erscheinungen wie Botticelli und Mantegna, ohne daß sein Werk dadurch beeinflußt worden wäre. Tiefer wirkte Giorgione, dessen Ge-mälde ihn zu einer Reihe von Aktdar-stellungen anregten, deren formaler Auf-bau und dekorativer Charakter allerdings erneute Erinnerungen an Paris wachrufen. Immer wieder fühlte sich Weisgerber von der Heiterkeit und Klarheit der romani-schen Welt angezogen, aber er wußte, daß sie nie die seine werden würde. Sein grüblerisches Wesen bedeutete ein Hemm-nis, das er nicht zu überwinden ver-mochte.

Die stärkste künstlerische Erfüllung fand er wohl in den religiösen Themen, die seine letzten Jahre beherrschen. Vie-lerlei Anregungen lassen sich nachweisen, wobei Fra Angelico, Barlach und Hodler als Vorbilder nicht zum besten wirkten. Die Beschäftigung mit solchen gefühls-überbürdeten Motiven verstrickten ihn

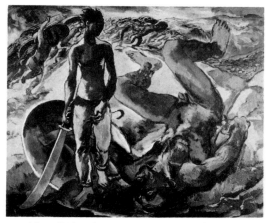

19 Albert Weisgerber, David und Goliath. 1914. Öl a. Lwd. 104 x 122 cm. Saarland-Museum, Saarbrücken

tief in die Problematik des Expressionis-mus. Seine Ergriffenheit suchte visionä-ren Ausdruck, leidenschaftlich deformierte er die Natur, um daraus expressive Strahlkraft zu gewinnen. Die Gescheh-nisse in seinen Bildern vollziehen sich wie auf einer Bühne. Ekstatische Agitation erschüttert den formalen Zusammenhalt der Komposition, ein eruptiver Schrei bricht aus, ohne daß die Farbe dem in-tensiven Begehren des Künstlers ant-wortete (Abb. 19).

1915 fiel Weisgerber im Westen. Sein Werk bleibt Versprechen, das erste Jahr-zehnt seines Schaffens Zeugnis des deut-schen Dilemmas zwischen Form und Aus-druck.

›Die neue Künstlervereinigung‹ München 1909

1901 hatte Wassily Kandinsky in München die Künstlergruppe und Malschule ›Phalanx‹ gegründet. Sie bestand nur bis 1904, veranstaltete jedoch in dieser kurzen Zeit eine Reihe bemerkenswerter Ausstellungen, die der zeitgenössischen europäischen Malerei gewidmet waren. Für das gedachte Ziel, mit der ›Phalanx‹ einen Stützpunkt junger internationaler Kunst zu schaffen, reichte die Gründung jedoch nicht aus. Es bedurfte anderer Mitstreiter, einer breiteren Basis, eines klarer formulierten Konzeptes, um ein solches Vorhaben durchzusetzen.

Fünf Jahre später unternahm Kandinsky einen neuen Vorstoß: mit der 1909 ins Leben gerufenen ›Neuen Künstlervereinigung‹ erhielt München den Ansatz zu einer ausgesprochenen Avantgarde. Als erster Vorsitzender fungierte der Maler selbst, zu den Gründungsmitgliedern gehörten eine Reihe Freunde: Alexej Jawlensky, Adolf Erbslöh, Alexander Kanoldt, Gabriele Münter (seit 1902 Schülerin der ›Phalanx‹), Alfred Kubin, Heinrich Schnabel und Oskar Wittenstein. Noch im selben Jahr schlossen sich Paul Baum, Wladimir von Bechtejeff, Erma Barrera-Bossi, Karl Hofer, Moissey Kogan und der Tänzer Alexander Sacharoff an. Wenn auch viele Mitglieder bereits einer der älteren Münchener Künstlervereinigungen angehörten, so trug ihr Zusammenschluß anfangs weder lokalen noch nationalen Charakter. Der Einfluß der zahlreichen Russen, die Öffnung zur französischen Kunst, vor allem zum Fauvismus, die weit gespannten geistigen Interessen und ein viel konzilianteres Verhältnis zur Tradition schufen eine andere Ausgangsposition, als sie der nord- und mitteldeutsche Expressionismus besaßen.

Im Dezember 1909 zeigte die ›Neue Künstlervereinigung‹ ihre erste Ausstellung in der ›Modernen Galerie H. Thannhauser‹. Außer den Mitgliedern beteiligten sich einige geladene Gäste, die Satzungen sicherten jedem Künstler Juryfreiheit für zwei Arbeiten zu. Die Resonanz in der Öffentlichkeit war negativ und nicht ohne Grund: die Ausstellung war so heterogen wie Ansichten und Fähigkeiten der ausstellenden Maler.

Erst die zweite Manifestation im September 1910 am gleichen Ort zeigte Richtung und Profil. Bei den deutschen Mitgliedern hatte sich das Bild kaum verändert. Wohl waren Paul Baum und Karl Hofer ausgeschieden, doch beeinträchtigte ihr Fehlen nicht die sich abzeichnende Gruppierung: auf der einen Seite Kandinsky und sein Kreis mit Arbeiten, die auf den osteuropäischen Jugendstil und den französischen Fauvismus verwiesen, noch mehr dekorativ als expressiv; auf der anderen die Maler des Münchener Milieus zwischen Symbolismus, Jugendstil und Naturlyrismus, schon als retardierendes Moment zu erkennen. Ein Schwergewicht bildete der starke Anteil der französischen Gäste: Braque, Derain, van Dongen, Le Fauconnier, Picasso, Rouault und Vlaminck hatten Bilder eingesandt, in denen sich bereits die Auseinandersetzung mit dem Kubismus ankündigte. An Russen waren schließlich noch die Brüder Burljuk, Wassily Denissoff und Alexander Mogilewsky vertreten.

Auch diesmal war die Kritik schlecht. Die Zeitungen bezogen erbittert Stellung gegen die »westöstlichen Apostel der neuen Kunst«. Immerhin war hier für viele jüngere Maler eine vortreffliche Gelegenheit gegeben, die eigene Situation an der internationalen Entwicklung zu überprüfen, ihre Anregungen zu verwerten oder sich kritisch zu distanzieren. August Macke besuchte die Ausstellung zweimal. Franz Marc fühlte sich tief berührt. Er fand bei Kandinsky und Jawlensky verwandte Gedankengänge ange-

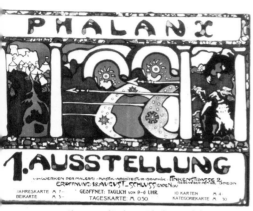

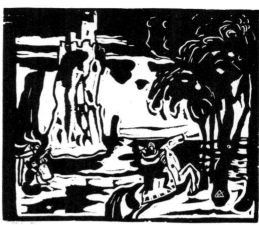

20 Wassily Kandinsky, Phalanx-Plakat. 1901.
Farblithographie. 50 x 67 cm

21 Wassily Kandinsky, Mitgliedskarte der ›Neuen
Künstlervereinigung‹ 1909. Holzschnitt

sprochen, die Diskussion bestätigte seine eigenen Vorstellungen. 1911 trat er der ›Neuen
Künstlervereinigung‹ bei, die damals schon von inneren Zwisten gespalten war. Immer
deutlicher sonderten sich die beiden Lager. Marc versuchte den schwer zu überzeugenden
Macke als Mitglied und gleichzeitig als Beistand für die kommende Auseinandersetzung
zu gewinnen. Trotz seiner Weigerung, beizutreten, »Ich muß mich etwas auf mich selbst
besinnen aus all dieser Kunstpolitik heraus, die einen zu sehr ablenkt« (1911), warb
Macke im Rheinland intensiv für die künstlerischen Ziele des Kandinsky-Kreises. An-
schlußausstellungen in Karlsruhe, Mannheim, Hagen, Berlin (wo sich Cassirer weigerte,
sie der Öffentlichkeit zu präsentieren) und Dresden brachten eine größere Resonanz,
aber auch neue Gegner. Vor allem der beherrschende Anteil der Ausländer wurde als
störend empfunden und weckte wieder einmal den wütenden Protest der national ge-
sinnten Künstler, Schriftsteller und Museumsdirektoren, zu deren Wortführer sich der
Worpsweder Carl Vinnen aufschwang.

Die äußeren Schwierigkeiten hatten den Zusammenhalt der ›Neuen Künstlerver-
einigung‹ weiter erschüttert. Die traditionelleren Maler sahen sie in den künstlerischen
Ansichten Kandinskys begründet, die sie weder begreifen konnten noch teilen wollten.
Die von Marc befürchtete Auseinandersetzung begann. Anfang 1911 erklärte Kan-
dinsky seinen Rücktritt. Er begründete ihn mit der »prinzipiellen Verschiedenheit der
Grundansichten«, die zwischen ihm und den meisten anderen Mitgliedern bestanden.
Kurz darauf kam es zu offenem Bruch. Bei der Vorbereitung zur dritten Ausstellung
wurde Kandinskys *Komposition V*, die die Größe für unjurierte Arbeiten nur um
wenige Zentimeter überschritt, dem Urteil der Jury unterworfen und abgelehnt. Dieser
Affront bewog den Maler zum sofortigen Austritt; Gabriele Münter und Franz Marc
schlossen sich an. Jawlensky als zweiter Vorsitzender und Marianne von Werefkin ver-
suchten vergebens, die Gegensätze zu überbrücken. Im folgenden Jahr verließen auch
sie die Vereinigung, der Intrigen unter den Mitgliedern müde. Nur kurze Zeit später
löste sich die mit so viel Hoffnung gegründete ›Neue Künstlervereinigung‹ auf; sie hatte
mit den ausgeschiedenen Künstlern ihre entscheidenden Kräfte verloren.

Wassily Kandinsky (1866–1944)

Kandinsky war 1896 nach München gekommen, ein unruhiger Geist von großer Weite, kühn in seinen Vorstellungen, unbegrenzt in deren Folgerungen. Die künstlerische Atmosphäre der bayrischen Metropole um 1900 half die »Schlacken des russischen akademischen Realismus« abzustreifen. Wie wir wissen, waren damals durch den Jugendstil die Voraussetzungen zur abstrakten Kunst theoretisch schon so weit erarbeitet, daß es lediglich eines geringen, wenn auch entscheidenden Anstoßes bedurfte, um die gegenstandsfreie Form aus der Überwucherung durch den kunstgewerblichen Dekor zu befreien.

Außerdem hatte sich Kandinsky bereits während einer Impressionisten-Ausstellung in Moskau vor den *Heuhaufen* Monets die Frage aufgedrängt, ob nicht die Macht der reinen Farbe eine größere künstlerische Realität darstelle als der Gegenstand. Als er sich schließlich in München und auf verschiedenen Reisen nach Paris mitten in die Entwicklung zur zeitgenössischen Malerei gestellt sah, war es wiederum das Medium der Farbe, das seinen Blick anfangs auf ihren symbolischen, später auf ihren kompositionellen Wert lenkte.

Die Entwicklung verlief in erstaunlicher Konsequenz. Kandinskys Malerei setzte mit einem durch den spätimpressionistischen Einfluß so stark farbig akzentuierten Jugendstil ein, daß man ihn spöttisch einen Koloristen nannte. Märchenhafte, in russischer Folklore verwurzelte Darstellungen überwogen, die Naivität der bayrischen Hinterglasmalerei wirkte stimulierend hinein. Der Gefühlscharakter solcher oft bühnenhaften Szenerien entstammt ganz dem mystisch-romantischen Bereich des östlichen Europa. Bald jedoch einte sich das vibrierende, edelsteinhafte Gefunkel der Farben zu größeren dekorativen Formen, die den eigentlichen Bildgegenstand mehr und mehr in den Hintergrund drängen: erste Vorahnungen farbmusikalischer Harmonien, eingebettet in russische Jugendstilästhetik.

Das geschah nicht ohne die geistige Nähe Frankreichs; die wiederholten Aufenthalte in Paris hatten Kandinsky die französische Entwicklung vor Augen geführt und ihn in den Werken der Fauves verwandte Ideen finden lassen. Äußere Erfolge stellten sich ein. 1904 und 1905 erhielt er in Paris eine Medaille, 1905 wurde er zum Jurymitglied des ›Salon d'Automne‹ berufen, 1906 verlieh man ihm den Grand Prix. Aber seine Ideen waren damals noch nicht reif zur endgültigen Formulierung, die Plattform der Münchener ›Phalanx‹ zu schmal, um sie sich dort auskristallisieren zu lassen.

Erst als Kandinsky im Sommer 1908 nach Murnau ging und dort im darauffolgenden Jahr mit seiner Schülerin Gabriele Münter ein eigenes Haus bezog (Abb. 22), wurde allmählich die Konsequenz seiner Kunst sichtbar, das Primat des Abbildes zu stürzen und an seine Stelle das Musikantische der selbständigen Farbe zu setzen. Die alten Freunde folgten ihm; der rege Gedankenaustausch mit Marc, mit Jawlensky und der Werefkin half, den geistigen Grund für das Neue vorzubereiten.

Interessanterweise war es die Natur, vor der sich seine genialen Fähigkeiten entfalteten. Er ging sie mit ungestümen Farben an – strahlendes Blau, tiefes Rot, leuchtendes Gelb, fauvistische Töne einen sich zu kraftvollen Akkorden (Ft. 7). Aber es war nicht sein Ziel, die von ihnen ausgehende Erregung wie die nord- und mitteldeutschen Expressionisten in seiner Kunst zu reflektieren. Die Antwort, die sie in ihm wachriefen, war nicht visuell, sondern musikalisch, sie brachte die Erkenntnis der Möglichkeit, sie als Farb-

22 W. Kandinsky, Gabriele Münter im Freien vor der Staffelei. 1908. Öl a. Karton. 33 x 45 cm. Privatbesitz

klang zum Bilde zu orchestrieren: ein geistiges Äquivalent zur sichtbaren Wirklichkeit. Der Abstraktionsprozeß, der in dieser Distanzierung vom Optischen spürbar wird, ließ sich theoretisch untermauern. 1909 schrieb Kandinsky den ›Gelben Klang‹, ein mystisch-romantisches Bühnenstück, das 1912 im ›Blauen Reiter‹ als literarische Parallele zu den bildkünstlerischen Bestrebungen veröffentlicht wurde. Es war diese Emanzipation der Farbe vom formal-sinnlichen zum expressiv-geistigen Wert, der in der Neuen Künstlervereinigung wie ein Zündstoff wirkte und die Gegner auf den Plan rief. Eine so grundsätzliche Verschiedenheit der Anschauungen mußte zwangsläufig zu einer Auseinandersetzung mit jenen Malern führen, die gerade dabei waren, eine gemäßigte Moderne aus lyrischem Naturempfinden, dekorativer Jugendstilform und gedämpften fauvistischen Farben zu entwickeln, ohne den kühnen Gedanken Kandinskys folgen zu können. Die Konsequenz solcher Überlegungen offenbarte sich schon 1910 überraschend im ersten ungegenständlichen Bild, einem Aquarell, wie in der berühmten Schrift ›Über das Geistige in der Kunst‹, die etwa zur gleichen Zeit erschien.

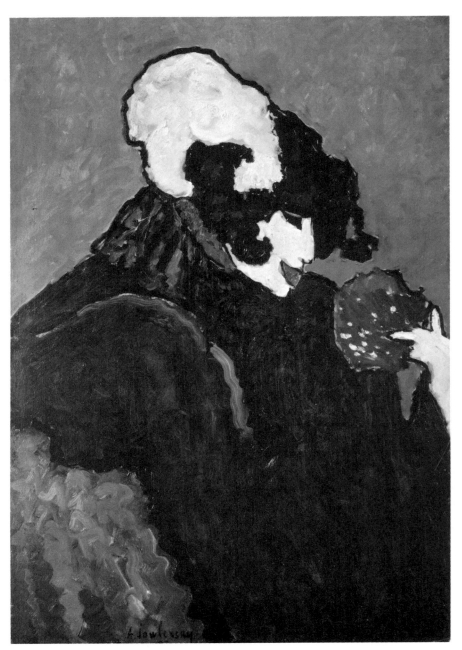

Die geistige Erfahrung, die sich in diesem Schritt in die Abstraktion manifestierte, wird ihm nicht mehr verlorengehen. Dennoch bedurfte es einiger Zeit, ehe das malerische Werk in seiner ganzen Breite einem solchen erregenden Vorstoß in Neuland folgte. Die Ausstellung der vier aus der Künstlervereinigung Ausgeschiedenen, Kandinsky, Marc, Kubin und Münter, die 1911 mit Hilfe des Münchener Generaldirektors Hugo von Tschudi zur gleichen Zeit in der Galerie Thannhauser zustande kam, in der auch die verbliebenen Mitglieder ihre Arbeiten vorstellten, beweist, daß sich Kandinskys Entwicklung damals noch mehrgleisig vollzog. Neben freien Kompositionen und Improvisationen existierte das abstrahierte Bild der Landschaft (Ft. 8), ja sogar noch die starkfarbige Naturschilderung. Noch war der Dualismus nicht überwunden, wenn auch der Weg zu seiner Überwindung vorgezeichnet schien. Das bildnerische Vokabular lag ausgebreitet, das der grüblerische Geist auf seine Wandlungsfähigkeit prüfen konnte.

Alexej von Jawlensky (1864–1941)

Als begeisterter Freund der Malerei und Musik hatte sich der junge Leutnant Jawlensky schon früh von Moskau nach Petersburg versetzen lassen, um als Gast die dortige Kunstakademie besuchen zu können. Im Atelier seines Privatlehrers Ilja Rjepin lernte er 1891 Marianne von Werefkin (1870–1938) kennen, die Tochter des Gouverneurs der Peter- und Paulsfeste, eine Frau von Weitblick und scharfem Verstand, die rasch seine größere Begabung erkannte und sich ihr widmete. Beiden Malern genügte die enge realisti-

sche Welt ihres Lehrers nicht mehr, ihr Gestaltungsdrang suchte neue Ansatzpunkte in der Zone des Gefühls: »Die Kunst der Zukunft ist die emotionale Kunst« (Werefkin). München, Zentrum des Jugendstils, schien der geeignete Ort, die aufkeimenden Wünsche zu verwirklichen. 1896 nahm Jawlensky seinen Abschied und siedelte mit der Werefkin in die süddeutsche Metropole über. Im Kreis der russischen ›Lukasbrüder‹ im Atelier von Azbé, deren Namen symbolhaft die Erinnerung an die deutsche Romantik wachrief, fanden beide ihre erste künstlerische Heimat und den Kontakt zu Gleichgesinnten, unter ihnen Kandinsky.

Die Freundschaft mit dem holländischen Pater Willibrord Verkade, der Jawlensky mit Gauguin und dem Symbolismus bekannt machte, erweiterte den Gesichtskreis, verwies ihn auf die Farbe als ein geeignetes Medium, glühendes Empfinden formal zu bändigen, ohne seine Intensität einzuschränken – der erste Anruf des Expressiven. Wiederholte Reisen nach Frankreich, in die Bretagne, in die Provence und ans Mittelmeer vertieften die Kenntnis der zeitgenössischen Strömungen. Er beschäftigte sich mit den Nabis, lernte Werke von Cézanne und van Gogh kennen und stieß schließlich durch die Vermittlung von Matisse auf den Fauvismus – eine Berührung, die befreiend wirkte. Stärker als Kandinsky überließ sich Jawlensky dem französischen Einfluß. Die Landschaften und Stilleben dieser Jahre sind von flammender Kraft, naiv und bewußt zugleich, nahe am Dinglichen und doch durch gesteigerte Farbigkeit distanziert. In ihre reine Leuchtkraft mischt sich der dunklere Unterton des östlichen Mystizismus: fauvistische Expression mit russischen Augen gesehen.

Zum ersten Male fühlte er sich in dieser Zeit fähig, durch seine Malerei auszu-

23 Alexej von Jawlensky, Die weiße Feder. 1909. Öl a. Lwd. 100 x 67 cm. Württemberg. Staatsgalerie, Stuttgart

drücken, »was er fühlt, nicht allein, was er sieht«. Das war ein entscheidender Schritt, aber er lenkte ihn nicht zur Abstraktion, obwohl durch die Nähe Kandinskys und die steten Hinweise der Werefkin eine solche Wegänderung nahegelegen hätte. Er bewunderte den überlegenen Geist des Freundes, aber er hütete sich vor der Abhängigkeit von seinen Ideen, so intensiv man sie auch seit 1908 im gemeinsamen Kreise in Murnau diskutierte. Sein Streben richtete sich auf die geprägte Form, die sich in Farbe übersetzen ließ, suchte die strengere Fläche durch Reduktion der Palette auf wenige, kontraststarke Töne, in deren Sättigung sich der naive Klang, die folkloristische Buntheit des Ostens weiter untergründig erhalten (Ft. 10, Abb. 23). Eine Neigung zum Dekorativen ist vor allem in den Jahren der Zugehörigkeit zur ›Neuen Künstlervereinigung‹ unverkennbar. Aber das Motivische und die bildornamentale Wirkung des Gegenstandes in einer an sich zuchtvollen Komposition verharren nicht im Nur-Anschaulichen. In der inbrünstigen, suggestiven Strahlkraft der Farben liegt Sinnbildhaftes, die Erhöhung des Sichtbaren drängt zum Meditationszeichen. Schon zeigt sich in den Porträts von 1909/10 Metaphorisches: schwärmerische Religiosität sucht das Symbol, hinter dem sich gleichnishaft die eigene Weltsicht äußert.

Tiefer als der selbstbewußte Kandinsky fühlte sich Jawlensky von den Spannungen in der ›Neuen Künstlervereinigung‹ betroffen, war er doch auch mit Erbslöh befreundet, der in der Kontroverse die gegnerische Partei vertrat. Sein Versuch zur Überparteilichkeit mißlang, es gelang ihm weder den Bruch zu heilen noch die gemeinsamen Ziele über die trennenden Ansichten zu stellen. Letztlich überzeugt von der künstlerischen Überlegenheit des russischen Freundes, von der größeren

Stichhaltigkeit seiner Argumente gegenüber dem retardierenden Einfluß der Münchener Künstler, die Marianne von Werefkin als »Fortsetzer der ›Scholle‹« angeprangert hatte, trat er 1912 aus der ›Neuen Künstlervereinigung‹ aus.

Erneut schloß er sich dem Kreise um Kandinsky und Marc an, zu dem die Verbindungen nie abgerissen waren, ohne jedoch die eigene Wegrichtung dabei noch einmal aus den Augen zu verlieren.

Gabriele Münter (1877–1962)

Die Begegnung mit Kandinsky in der Malklasse der ›Phalanx‹ und ihre spätere Lebensgemeinschaft mit ihm haben die Kunst von Gabriele Münter bestimmt. Man täte ihr jedoch Unrecht, würde man sie lediglich als Kopistin seines Werkes, als Spiegel seiner ebenso intellektuellen wie impulsiven Künstlerpersönlichkeit ansehen. Ihre naive Spontaneität, ein sicherer Instinkt und ein guter Schuß Unbekümmertheit verleihen ihren Bildern einen eigenen Charakter. Sicher, sie improvisierte, wo die anderen um Erkenntnis rangen; die grüblerische Suche nach der tieferen Notwendigkeit der Kunst, nach den geistigen Bezügen des Bildnerischen lag ihr fern. Aber ihre ursprüngliche Begabung und Frische ließen sie die wesentlichen ästhetischen Merkmale jener Malerei erfassen, die ihre Münchener Freunde damals ausbildeten.

Auch sie orientierte sich an der Natur, aber sie blieb sich dabei stets der Verpflichtung bewußt, das Kunstwerk nicht als Abbild, sondern als geläutertem Extrakt der Wirklichkeit anzusehen.

Es war der gleiche Abstraktionsprozeß, den Kandinsky und Jawlensky vollzogen, und es liegt eine fast männliche Bewußtheit darin, wie sie die Überfülle der visuellen Eindrücke auf wenige, starke Bildakzente reduziert. Das ist nicht ver-

ständlich, selbst wenn man an die intensive Nähe der beiden größeren Freunde denkt.

Jawlenskys Gefühlstiefe, seine eher mystische als geistige Einstellung beeindruckten sie zeitweise tief. Man erkennt seinen Einfluß in mancher formalen Verwandtschaft, so wenn sie wie er die Formen konturierte oder die farbigen Flächen nach bildornamentalen Gesichtspunkten ordnete. Darin klingt ein gefilterter Fauvismus nach, aber auch die naive Kraft der bayrischen Hinterglasmalerei, die Kandinskys Frühwerk anreicherte (Abb. 24).

In solchen Werken fand Gabriele Münter ihre Überlegungen von der ästhetischen Wirksamkeit bestimmter dekorativer Farbflächenordnungen bestätigt. Das »Fühlen eines Inhalts« wuchs ihr gleichzeitig aus dem Gleichniswert der Farben zu, die den Klang des Legendären heraufriefen. Schon ist die Farbe vom optischen Eindruck von der Realität abgelöst, sie verliert die Bürde der Gegenstandsbezeichnung, um manchmal etwas mühsam in einen gesteigerten Ausdruckswert hineinzuwachsen. Das nimmt den späteren Bildern viel von der Frische der

24 Gabriele Münter, Mann im Sessel (Paul Klee). 1913. Öl a. Lwd. 95 x 125,5 cm. Bayer. Staatsgemäldesammlungen, München

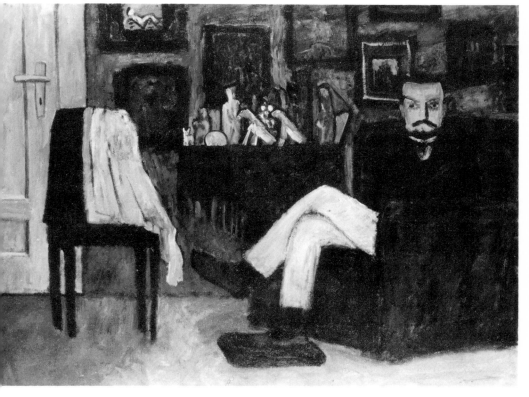

Frühzeit, verleiht ihnen aber höhere künstlerische Wirksamkeit.

Mögen Gabriele Münters Arbeiten gegenüber denen ihrer Freunde auch ein wenig im Hintergrund stehen, mag ihr jene klare Geistigkeit gefehlt haben, die Kandinsky in solch hohem Maße auszeichnete, so trägt ihre Kunst doch einen unverwechselbaren Klang in die vielstimmige Entwicklung ihrer Zeit. Ihre Bilder sind ein Beweis, wie scharf und wirksam sich in einem unverbildeten Instinkt die Impulse einer gärenden Umwelt spiegeln können.

Adolf Hoelzel und sein Kreis

Die Bedeutung Adolf Hoelzels (1853–1934) als eines »Wegbereiters der Moderne«, wie wir ihn heute gern nennen, beruht nicht weniger auf seinen intellektuellen und didaktischen Fähigkeiten als auf seiner künstlerischen Leistung. Er entwickelte schon früh (1905) als Kalckreuth-Nachfolger an der Stuttgarter Akademie seine Komponierklasse zu einem Kristallisationspunkt, an dem sich junge schöpferische Kräfte zur Diskussion ihrer unkonventionellen Ideen sammelten. Sicher wurde dabei öfter nach dem geistigen Ergebnis als nach dem Weg zu seiner bildnerischen Verwirklichung gefragt, und eben dies ist das Problem, dem man sich bei Hoelzel selbst gegenübersieht.

Gegen 1914/15 entstanden seine ersten abstrakten Arbeiten. Ihre Distanz zu dem zuvor Entstandenen ist groß, vor allem wenn man die Münchener und Dachauer Frühwerke des Malers zum Vergleich heranzieht. Aber sie traten nicht unvermittelt auf.

Der ausgeprägte Hang zur theoretischen Fundierung seiner Malerei – eben das, was ihn zu einem hervorragenden Lehrer prädestinierte –, brachte ihn dazu, seine bildnerischen Mittel kritisch zu durchdenken und die Notwendigkeit einer Bindung an Gegenstand und Inhalt zu überprüfen. Diese Entwicklung setzte bereits gegen 1906 ein und bedeutete die Vorbereitung für den entscheidenden Umbruch zum Ungegenständlichen. Es war ein mühevoller, wenngleich faszinierender Prozeß, da jeder Schritt über die gegebenen Grenzen hinaus in Neuland führte. Er betrat es behutsam, nicht stürmisch, als logischer Vollender, nicht als Revolutionär. Der Versuch, die elementaren bildnerischen Mittel freizulegen, verleiht vielen seiner Werke, vor allem den Pastellen den Charakter von Etüden. Sie sind weniger als Experimente wie als Notizen seiner Fühlfähigkeit anzusehen, mit der der Maler die Dinge abtastete, sie übersetzte.

Die Mittel waren dabei noch sehr oft konventionell. Anders als Kandinsky ging Hoelzel immer wieder von der überlieferten Figurenkomposition aus, die er konsequent in Farbklänge von glasfensterhaftem Charakter verwandelte: eine Reflexion des Sichtbaren durch Farbe, aus deren Instrumentierung expressive Vision entstehen kann. Bei aller tieferen Empfindungsbedeutung blieb den freien Akkorden ein letzter Rest an Gegenständlichkeit erhalten – sie können wieder in figürliche Assoziation zurückübersetzt werden. Es ist im Grunde die Ästhetik des Jugendstils, die hier zu weitreichenderen Folgerungen getrieben wurde (Abb. 25). Darin liegt nun aber auch die Grenze für den Künstler, die zu überschreiten er nicht fähig ist, wenn seine Ideen auch schon weit darüber hinausreichen:

Die reine Kunst vertieft sich in die Resultate, die, ohne jedes Programm, rein aus den Mitteln heraus entstehen, die das Wesen der Kunst ausmachen. Je

25 Adolf Hoelzel, Belgisches Motiv. Um 1908/10.
Öl a. Lwd. 84 x 67,3 cm. Museum Folkwang,
Essen

mehr Farben und Klänge hier zur Ver-
arbeitung genützt werden, desto mehr
nähert sich das entstehende Werk dem
musikalischen Entstehen, so daß wir
im Gegensatz zur literarischen Malerei
wohl von einer musikalischen sprechen
können.

Dem widerspricht die Bevorzugung reli-
giöser Themen im Werke Hoelzels nicht.
Kunst kann als Ausdruck eines überge-
ordneten Sinngehaltes ebenso im Mysti-
schen und Religiösen wie in der abstrak-
ten Farbsymbolik beheimatet sein, je
nachdem, ob der Künstler mehr an die
höhere Wirksamkeit der Heilslehre oder
an das Primat des ästhetischen Prinzips
glaubt.

Die technischen Medien entsprachen der
Suche des Künstlers nach der Ablösung
vom Dinglichen. Glasfenster und Pastell

überwiegen als immaterielle Verfahren. In
ihnen dominiert zwar nicht das selbstän-
dige Farblicht, aber doch die Lichter-
scheinung des abstrahierten Gegenstandes,
eine Wirkung, die im Pastell durch eine
glasfensterhafte Zonenaufteilung der
Komposition noch gefördert wird.

Die Arbeiten sind vornehmlich auf
warme und starke Töne gestellt, die
Grundfarben herrschen vor. In den besten
Werken empfindet man den Versuch, die
abstrakte Malerei als reine Orchestrierung
von Farbe und Licht anzusehen, ihr jenen
musikalischen Wert zu leihen, der in der
Entsprechung der Farbtönungen zu den
abstrakten musikalischen Harmonien den
Widerspruch zwischen der geistigen und
sinnlichen Welt löst – ein schöner Ge-
danke, der sich indes nie ganz verwirk-
lichen ließ.

Auch die Linie spielt bei Hoelzel nicht
nur als Bezeichnung oder Begrenzung eine
wichtige Rolle. Je freier sich der Künst-
ler fühlte, um so weniger scheute er die
Kalligraphie, den schönen Fluß der Be-
wegung. Wiederum ist damit nicht der
reine Bildwert angesprochen. Die Linie
fungiert auch bei diesem Maler als Trä-
ger von Ausdruck und Empfindung und
gelangt nicht zur letzten Eigenständigkeit
als ›Gebilde‹, das sein eigenes Leben lebt.

Seltsamerweise hat dieser kluge Denker
nicht an eine schriftliche Fixierung seiner
theoretischen Vorstellungen gedacht. Zwar
existieren einige Aufsätze zu Einzelpro-
blemen aus den Jahren zwischen 1904
und 1921. Es blieb jedoch einem seiner
Schüler, JOHANNES ITTEN (1888–1967),
überlassen, die Überlegungen des Lehrers
zusammenzufassen und daraus eine
Grundlehre zu entwickeln, die die erste
Periode des ›Bauhauses‹ nachdrücklich be-
einflußt hat.

Der Ruf Hoelzels als Pädagoge beruht
nicht zuletzt auf der unkonventionellen
und unakademischen Ausübung seines

Amtes und auf dem freundschaftlichen Kontakt zu seinen Schülern. »Die Hauptsache des künstlerischen Unterrichtes kann nur darin bestehen, das selbständige künstlerische Denken der Lernenden zu fördern«, hat er einmal seine Ziele angedeutet. Und Oskar Schlemmer, einer dieser Schüler, sagte später, daß man an ihm besonders schätze, »wie er jeweils verstand, eine künstlerisch-menschliche Atmosphäre zu schaffen, in der die natürlichen Anlagen des einzelnen eine ideelle Erhebung erfuhren, sowohl im individuellen wie im kollektiven Sinne. Da es immer wieder ein Kreis war, der sich um ihn bildete, so waren die Wechselwirkungen aufeinander höchst fruchtbar.«

Zu diesem Hoelzel-Kreis, wie er sich nannte, gehörte eine Reihe namhafter Künstler. HANS BRÜHLMANN (1878–1911) war noch Kalckreuth-Schüler gewesen, doch Maler wie ALFRED HEINRICH PELLEGRINI (1891–1958), dessen Wandmalereien im Stuttgarter Kunstgebäude 1913 zu Protesten und schließlich zur Zerstörung durch Übermalung führten, HEINRICH EBERHARD (1884–1973), JOSEF EBERZ (1880–1943) und IDA KERKOVIUS (1879 bis 1970) gehörten schon jener Generation an, aus der auch die Expressionisten hervorgegangen waren. Künstler wie der frühvollendete, zu Beginn des ersten Weltkrieges gefallene HERMANN STENNER (1891 bis 1914), MAX ACKERMANN (1887–1975) oder der Schweizer OTTO MEYER-AMDEN (1885–1933) sind über den engeren Umkreis hinaus bekannt geworden. Vor allem der letztere hat nicht nur auf seine Mitstudenten, sondern auch auf den Lehrer eine starke Wirkung ausgeübt. Erste Ausstellungen in seinem Heimatland haben jüngst versucht, seine eigenwillige Persönlichkeit schärfer zu fassen. Zu den bedeutendsten Mitgliedern der Hoelzel-Klasse gehörten schließlich Willi Baumeister (1889–1955) und Oskar Schlemmer (1888–1943), die ihren Lehrer weit übertreffen sollten.

Der Name von Johannes Itten wurde bereits erwähnt. Seine pädagogische Begabung stand der Hoelzels nicht nach und verschaffte dessen theoretische Einsichten künstlerische Wirksamkeit.

Als Hauptwerk des jüngeren Hoelzel-Kreises gelten die (verlorenen) Wandbilder für die von Th. Fischer erbaute Haupthalle der Werkbundausstellung in Köln. In den zwölf großen Gemälden (je 3,75 x 2,50 m) mit dem Thema Alt-Kölner Legenden dokumentierte sich der »umfangreichste Versuch malerischer monumentaler Wandgestaltung des frühen Expressionismus« (G. Vriesen).

II Das Jahrzehnt des Weltkrieges

Die ›Brücke‹ in Berlin 1911–1913

Im Oktober 1911 entschloß sich Kirchner, Pechstein nach Berlin zu folgen. Der Versuch der beiden Künstler, zur Sicherung ihrer materiellen Existenz eine Malschule zu gründen, das MUIM-Institut (Moderner Unterricht in Malerei), schlug allerdings fehl. Gegen Ende des gleichen Jahres siedelten Heckel und Schmidt-Rottluff in die Reichshauptstadt über. In Berlin wohnte damals auch Emil Nolde, der hier 1910 seinen denkwürdigen Streit mit Max Liebermann ausgefochten hatte; Otto Mueller, der 1910 in den ›Brücke‹-Kreis aufgenommen worden war, besaß dort sein Atelier. Heckel war ihm auf der ersten Ausstellung der ›Neuen Secession‹ begegnet, die in eben diesem Jahr nach der Ablehnung von 27 jungen Künstlern durch die Jury der impressionistischen Berliner Secession als eine Art ›Salon des Réfusés‹ unter Max Pechstein ins Leben gerufen worden war. Die Mitglieder der ›Brücke‹ traten geschlossen bei, um Pechstein in seinem Vorsitz zu stützen, verließen sie aber schon 1912 wieder, um ihre Individualität zu wahren.

Die Übersiedlung, die die Mitglieder der ›Brücke‹ wieder an einem Ort vereinte, erfolgte nicht zufällig, sondern als ein Ergebnis der Durchsetzung der expressionistischen Tendenzen in Deutschland, die sowohl in der Bildenden Kunst als auch in Musik und Literatur in Berlin kulminierten.

Die ›Brücke‹ war bereits einige Male stark beachtet worden. 1910 hatte eine umfangreiche Schau ihrer Werke in der Galerie Arnold in Dresden stattgefunden, für die sogar ein Katalog gedruckt worden war. Von dort war die Ausstellung an das Großherzogliche Museum in Weimar weitergegangen. Eine zweite Kollektion war im selben Jahr im Folkwang-Museum in Hagen gezeigt worden, das sich schon seit 1907 für die jungen Maler eingesetzt hatte. In der berühmten ›Sonderbund-Ausstellung‹ 1912 in Köln nahmen die Mitglieder der ›Brücke‹ neben Europas Avantgarde einen gewichtigen Platz ein.

In dieser Situation schien die intensive Atmosphäre Berlins förderlich. Hier, wo die Stimmung wenig überschwenglich, ja nüchtern war, erwies sich der Boden für eine progressive künstlerische Betätigung als günstig. Literarische, musikalische und bildnerische Talente entfalteten sich frei; die Anziehung der Metropole überflügelte sogar die der traditionellen Kunststadt München und strahlte auf das Ausland aus.

Das fruchtbare geistige Klima stand in einem recht auffallenden Gegensatz zu der Engstirnigkeit bestimmter bürgerlicher Schichten und zur konservativen Haltung der

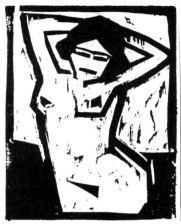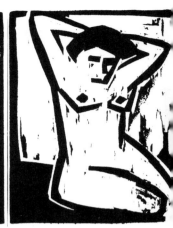

27 Karl Schmidt-Rottluff, Mitgliedskarte der ›Brücke‹. 1911. Holzschnitt

höfischen und militärischen Kreise. Ihren Intrigen war schon 1908 der verdienstvolle Direktor der Berliner Nationalgalerie, Hugo von Tschudi, wegen seiner vom Kaiser desavouierten Ankäufe französischer Kunst zum Opfer gefallen. Der Zorn dieser Kreise richtete sich selbstverständlich auch gegen die neu heranwachsende expressionistische Kunst. Das hatten die Besprechungen der ersten Ausstellung der ›Neuen Secession‹ nur zu deutlich bewiesen:

Daß eine Jury, welche die greulichen Schmierereien eines Munch, und noch andere kaum mehr erträglichere zur Ausstellung zuläßt, überhaupt noch ein Machwerk als zu schlecht erklären könnte, um es in der Ausstellung aufnehmen zu können, muß Verwunderung erregen. Man fragt sich, ist es denn möglich, daß noch schlimmeres Zeug gemalt werden kann, das für eine solche Gesellschaft unwürdig erklärt werden muß?

Es ist lehrreich, mit dieser Kritik die Zielsetzung der Künstler zu vergleichen, die das Katalogvorwort folgendermaßen formuliert:

Eine Dekoration, gewonnen aus den Farbanschauungen des Impressionismus, das ist das Programm der jungen Künstler aller Länder. Die Linie sei nicht formausdrückend, formbildend, sondern formumschreibend, einen Empfindungsausdruck bezeichnend und das figürliche Leben an die Fläche heftend. Die jungen Künstler aller Länder empfangen ihre Gesetze nicht mehr vom Objekt, dessen Eindrücke mit den Mitteln der Malerei zu erreichen der Wille der Impressionisten war, sondern sie denken an die Wand, und zwar in Farben. Sie wollen nicht mehr die Natur in jeder ihrer flüchtigen Erscheinungsformen wiedergeben, sondern die persönlichen Empfindungen vor einem Objekt derart verdichten, zu einem charakteristischen Ausdruck zusammenpressen, daß der Ausdruck ihrer persönlichen Empfindungen stark genug ist, um für ein Wandgemälde auszureichen.

Das Zitat unterstreicht nicht nur die uns geläufige Distanz gegenüber dem auch in Berlin um 1910 noch vorherrschenden Impressionismus, der seinerseits ja noch häufig angefeindet wurde. Wichtiger ist hier schon die Blickrichtung auf die gesamtdekorative Bildwirkung fauvistischer Flächenfarben sowie die Andeutung jener Wirkung des Kunstwerks, die wir als Verdichtung der persönlichen Empfindungen zum leidenschaftlichen, »charakteristischen Ausdruck« heute mit dem Begriff ›expressionistisch‹ bezeichnen. Dieser Terminus wurde damals übrigens auf alle nachimpressionistischen Bestrebungen des In- und Auslandes angewendet, wie z. B. 1911 bei Herwarth Walden. Auch Corinth erwähnte in seiner Eröffnungsrede zur Secessionsausstellung im gleichen Jahr die Kubisten als »die Franzosen der neuesten Richtung, Expressionismus genannt«.

Erst in den nun entstehenden Arbeiten traten die ›Brücke‹-Maler den gültigen Beweis dafür an, daß das schon im Frühexpressionismus überspielte Formale, daß die Erscheinung als solche nicht mehr wichtig genug waren, um eine künstlerische Reaktion hervorzurufen. Erst das Innenbild, das die Welt sichtbarer Erscheinungen im Künstler provoziert, das »Erlebnis, nicht das Ding« schuf emotionsbeladene Psychogramme. Das bedeutet nicht mehr die Zerstörung der Form wie zuvor, um aus dem Zertrümmerungsprozeß seelisches Erleben zu gewinnen, sondern Verdichtung und Steigerung des Existenzbewußtseins zur Vision, die sich hinter dem Sichtbaren offenbart. Nicht das Wesen der einzelnen Künstler änderte sich damals, ihre Anschauungen gewannen lediglich eine wesentlich schärfere Bestimmtheit. Es waren die Hektik und Unnatur der

28 Max Pechstein, Selbstbildnis. 1922. Holzschnitt 29 Erich Heckel, Selbstbildnis. 1917. Holzschnitt

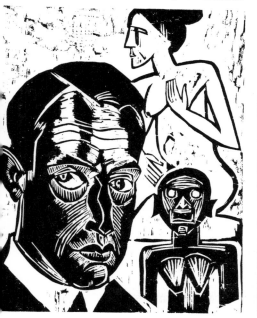

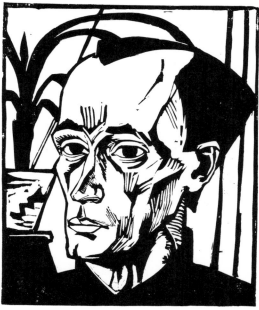

Großstadt, die nun die Blickrichtung verschoben, das Kranke und Böse, das Erotische und Krisenhafte, die Licht- und mehr noch die Schattenseiten der menschlichen Existenz, die die Künstler fortan zu Symbolen von so gleichnishafter Kraft inspirierten, daß sie damit die existentielle Lage einer ganzen Stadt zu bezeichnen vermochten.

Zeitsituation und Verlangen nach Selbstausdruck verschmolzen zu Werken von solcher inneren Spannung, daß ein Maler wie Kirchner bis an den Rand der Selbstzerstörung geriet.

Realistische (Kirchner) wie idealistische Grundzüge (Heckel) sind in den Werken dieser Zeit deutlich ausgeprägt, die Charaktere profilierten sich. Ein neues, ungewöhnlich reiches Formvokabular entsprach dem Bedürfnis nach Differenzierung: die hohen Jahre der ›Brücke‹-Kunst brachen an.

Jedoch forderte die stärker hervortretende Individualität ihren Tribut, die Gemeinschaft zerbrach. 1913 gab es eine an sich belanglose Auseinandersetzung um die von Kirchner verfaßte ›Brücke-Chronik‹ für dasselbe Jahr, für die er aus seiner Sicht einen Rückblick verfaßt hatte. Man wurde sich nicht mehr einig. Im Mai 1913 erging an die 68 passiven Mitglieder die Mitteilung der Auflösung.

Die umstrittene Chronik wurde erst Jahre später gegen den Willen der Mitglieder von Kirchner als Privatdruck herausgegeben.

Der wahre Anlaß zur Auflösung lag tiefer als in der Kontroverse um Formulierungen. Er erscheint uns heute als die natürliche Folge der menschlichen und künstlerischen Entwicklung der einzelnen Künstler. Die Bindung an eine engere Gemeinschaft (als die sie die ›Brücke‹ übrigens nicht aufgefaßt sehen wollten) konnte den einzelnen zu diesem Zeitpunkt nicht mehr fördern. Sie war eher dazu angetan, die weitere individuelle Entfaltung zu beeinträchtigen. Zudem bedeutete der Abschied von der ›Organisation Brücke‹ keine Entfremdung zwischen den Mitgliedern. Die Künstler blieben sich auch weiterhin freundschaftlich verbunden bis auf Kirchner, der nach der Übersiedlung in die Schweiz die Kontakte abreißen ließ. Einschneidender indes als das Ende der gemeinsamen Zielsetzung erwies sich eine andere Zäsur: der Ausbruch des ersten Weltkrieges beendete jäh den künstlerischen Höhenflug und zerstreute die Maler.

Ernst Ludwig Kirchner (1880–1938)

Der Einfluß des Fauvismus auf Kirchner ließ in Berlin zusehends nach. Andere, stärkere Eindrücke überdeckten ihn. Auch die Anregungen, die er wie Heckel und Schmidt-Rottluff für eine Weile vom Kubismus empfing, berührten seine Malerei nur am Rande. Zwar zog er aus der Begegnung mit Cézanne und neueren Werken von Braque und Picasso (wohl auf der ›Sonderbund-Ausstellung‹ 1912) formale Konsequenzen, doch haben diese nichts mit dem geistigen Konzept ihrer französischen Vorbilder gemein. Die breite Skala des formalen Ausdrucksvermögens seiner eigenen Mittel entwickelte sich hingegen so überzeugend, daß wir spätestens jetzt in Kirchner die führende Kraft des mitteldeutschen Expressionismus sehen.

Der Aufenthalt in Fehmarn 1912 war dafür besonders günstig. Zum ersten Male gewann der Künstler die längst angestrebte Identität zwischen dem Ich und der Welt; das Bild reflektierte allein aus seinen Mitteln innere Vorstellung. Das wirkte auf die Form zurück, ließ sie durchlässig werden. Eine langsam zuneh-

mende Erregung löste die bis dahin geschlossenen Konturen und versetzte die Dinge in Vibration. Ausdrucksstarke Deformierung trat an die Stelle des körperlichen Volumens, geistige Fühlfähigkeit brannte die sinnliche Fülle aus. Im Auftrag der Farben spiegeln sich nervöse Gespanntheit, die Spontaneität der Niederschrift. Eckige Strichlagen, jäh emporfahrende Zacken sprengen die Rundungen. Konturen werden schraffiert, Kontraste von Diagonalen und Vertikalen, Verzahnungen geometrisierender Flächenformen übersetzen unmittelbar subjektive Empfindung: die Malerei reagiert auf die Tiefendimension des Seelischen. Die Farben verlieren ihre flächenornamentale Funktion. Variationen eines tragenden Tones wechseln mit kühnen Komplementärkontrasten, psychologische Wirkung ersetzt nun den sinnlichen Wert.

Die Berliner Großstadtbilder seit 1912/13, Hauptwerke der expressionistischen Malerei, profitierten von den Erkenntnissen dieser Zeit. Kirchner malte die Kokotten und ihre zwielichtigen Kavaliere wie gesichtslose Schwärme, die über die nächtlichen Straßen treiben (Ft. 1). Krankhafte Erotik, die farbig übertünchte Fassade des Lasters stellen sich in Szenen zwischen Realität und Alptraum zur Schau. Alles Gegenständliche wird verdächtig, weil die Wirklichkeit lediglich als Attrappe dient, hinter der sich die pathologische Reaktion des Malers auf eine Konfliktsituation verbirgt. Das Sichtbare läßt Bitternis und Aggressivität eines Vereinsamenden gegenüber seiner Umwelt gleichnishaft sichtbar werden.

Einem solchen Ansturm von innen mußte die Form antworten. Kirchner differenzierte stärker, fand neue Flächenspannungen, ein verändertes Raumgefüge, um seine Bewußtseinslage zu verdeutlichen. Er verwendete Simultankontraste, die er 1913 auf dem ›Ersten Deutschen Herbstsalon‹ bei den italienischen Futuristen kennengelernt hatte, bevorzugte hohe Aufsichten, die durch übermäßige Verzeichnung des Hintergrundes und durch die spitzwinklige Verschiebung der Flächen gegeneinander ungewöhnliche Spannungen hervorriefen. Analyse und Verwendung der bildnerischen Mittel erfolgten fortan allein unter dem Gesichtspunkt ihrer Anwendbarkeit auf das Psychische. Das Menschenbild als Gleichnisträger des Psychologischen stand damals im Mittelpunkt alles künstlerischen Tuns – im Porträt, im Zirkusbild, in der Schilderung von Krankheit und Einsamkeit, von Laster und Unnatur.

Der immanente Spannungszustand solcher Werke nahm bereits die Erschütterungen vorweg, in die der Kriegsausbruch die Menschen stürzte. Kirchner reagierte überempfindlich auf jede Berührung von außen, bediente sich all seiner künstlerischen Fähigkeiten, um jene Existenzbedrohung sichtbar zu machen, die manchmal an die Grenzen des Erträglichen rührte. Dies Ausgeliefertsein an Kräfte außerhalb von Wille und Bewußtsein, das ruhelose, neurotische Reagieren, gleichwohl stets in der Zucht großartiger Bildvision gehalten, fand in der Kunst immer wieder die adäquate Mitteilungsform. Kirchner nutzte weiterhin die expressiven Wirkungsmöglichkeiten geometrisierender Grundformen aus: Kreisausschnitte, Kuben, Rhomben oder Parallelogramme rhythmisierten die Komposition, stürzende Linien und fehlende Vordergründe übertrugen zusätzliche Erregungsmomente in das Bild.

Wir erkennen an solchen Werken, wie sehr sich der Expressionismus als subjektive Stellungnahme jeder Einordnung als allgemein verbindlicher Stil entzieht. Es sind die Gegenbilder, die die Maler suchen, es ist die Anerkennung der Reflexe an der Stelle von Realität, die ihren

Arbeiten den Tenor eines Schicksalsdramas verleiht. Die Kunst ist zwingend, oft zerstörend vom Bewußtsein der eigenen Existenznot überlagert.

Der Kriegsausbruch, die Einberufung und das Leben unter militärischem Zwang steigerten die Labilität des Malers bis zum Zusammenbruch. Selbstbildnisse wie das als *Trinker* von 1915 zeugen von raschem Verfall (Abb. 30).

Schroffer noch als in den Gemälden zeigt sich das Gefühl des hilflosen Ausgeliefertseins in den Drucken dieser Zeit. Damals schnitt Kirchner die Schlehmil-Folge, die ›Lebensgeschichte des Verfolgungswahnsinnigen‹, mit dem er sich identifizierte.

Der Sanatoriumsaufenthalt in Königstein im Taunus 1916 brachte zwar eine

30 Ernst Ludwig Kirchner, Der Trinker (Selbstbildnis). 1915. Öl a. Lwd. 119 x 90,5 cm. Germanisches Nationalmuseum, Nürnberg

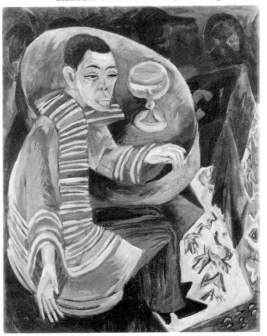

Wiederbegegnung mit der Natur, doch keine Heilung. Kirchners krankhafter Gemütszustand und eine teilweise Lähmung besserten sich anfangs weder auf der Staffelalp bei Davos noch im Kreuzlinger Sanatorium, wohin er sich im Herbst 1917 heilungsuchend begab. Erst die Rückkehr auf die Staffelalp im Sommer 1918 brachte Linderung. Im Herbst zog der Maler in das Haus ›In den Lärchen‹ am Fuß der Alp und begann mit der allmählichen Gesundung der Hände wieder zu malen.

So sind gegen Ende des Krieges nur verhältnismäßig wenige Werke entstanden, in denen sich der reife Stil der Berliner Jahre formal fortsetzt. Die emotionale Beladenheit schwand jedoch nach und nach. Der übermächtige Mitteilungsdrang machte einer visionären Schau Platz. Es ist die geringe Zeitdistanz zwischen visuellem Erlebnis und geistiger Offenbarung, die nun den entscheidenden Abstand schafft, jene »Entmaterialisierung des Gefühls«, wie Kirchner es nannte. In einer solchen Formulierung klingt bereits die Richtungsänderung an, die die Maler der ersten Expressionistengeneration von der nun lautstark heraufkommenden zweiten trennt.

Erich Heckel (1883–1970)

Die »Entmaterialisierung des Gefühls«, die bei Kirchner als Fazit bitterer Erfahrungen auftrat, läßt sich in der Kunst Heckels schon sehr viel früher nachweisen. Er war der Feinfühligere, dessen idealistische Grundstimmung den hektischen Anprall des Expressiven verminderte, dessen Zuneigung zum Dasein eine leisere Tonart fand, in der sich das Zuständliche von Mensch und Welt beschreiben ließ. Er tat das nicht in direktem Zugriff. Hinter den Werken der

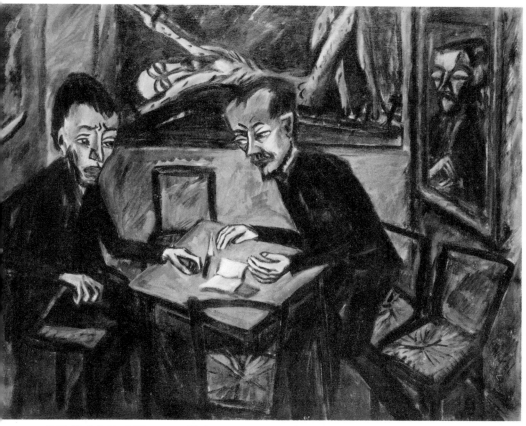

31 Erich Heckel, Zwei Männer am Tisch (An Dostojewskij). 1912. Öl a. Lwd. 97 x 120 cm. Kunsthalle Hamburg

Weltliteratur erspähte er jene zweite Wirklichkeit, die die bestehende sichtbare weit übertraf, weil sie sich als Spiegelung der Erfahrungen des Künstlers offenbarte.

Es waren vor allem die russischen Schriftsteller, bei denen der Künstler einen dem seinen verwandten tragischen Ernst, ein ähnliches, schmerzlich erregtes Lebensgefühl fand, jene Einsamkeit des Leidens an der Welt, die nur Gleichgestimmten ganz begreiflich ist. Indem er bestimmte dramatisch verdichtete Situationen aus ihren Werken malte, fand sich in ihnen schon gleichnishaft das eigene Erleben wiedergegeben (Abb. 31). Das mochte den Zeitgenossen schwer verständlich sein, die das Grelle und Scharfe, die zersprengende Bewegung und ungezügelte Emotion der Übersetzung eines dichterischen Gehalts vorzogen, weil sie das Direkte schneller wahrnehmen konnten als die überhöhte Gegenwart des Sinnbildes.

32 Erich Heckel, Gläserner Tag. 1913. Öl a. Lwd.
138 x 114 cm. Bayer. Staatsgemäldesammlun-
gen, München

Als Gleichnisse sind somit die Zirkus-
bilder zu verstehen, in denen Heckel das
Janusantlitz des Clowns, den Menschen
hinter der Maske, die Tragik im Ge-
wande der Heiterkeit in den Mittelpunkt
rückte. Übersteigerte sich das Ausdrucks-
verlangen, so entstanden Bilder wie die
Irrenhausszenen, in denen sich kühne
Raumverschränkungen, stürzende Linien,
verschobene Flächen, sich kreuzende Dia-
gonalen und Vertikalen mit dem zer-
störten Antlitz des Menschen zu einer
grausigen Symphonie, zum Zerrbild des
Daseins verbinden. Die Farbe hält sich
dabei zurück. Sie erreicht nicht annähernd
die Kraft und Aggressivität wie bei
Kirchner und Schmidt-Rottluff, sondern
ist häufig auf einen fahlen und duffen
Mittelton reduziert.

Es fällt nicht leicht, neben solchen
ernsten, ja bedrängenden Werken die un-
beschwerten Themen richtig zu bewerten,
in denen der Maler dem Beladenen und
Leidenden unbekümmerte Schönheit und
künstlerische Harmonie entgegensetzte
(Ft. 15). Schmerz und Erlösung liegen nahe
beieinander. Diese Antithetik durchzieht
das ganze Werk. Neben der Dunkelheit
erscheint das Licht, neben die Existenznot
des Menschen tritt seine harmonische
Übereinstimmung mit der Natur, die er-
löst.

Formal zeigen die Bilder der Berliner
Jahre uns aus den Werken der ande-
ren Maler geläufigen neuen Bildelemente,
die auf die Berührung mit dem Kubismus
zurückgehen. Die Gegenstände gewinnen
eine kristalline Struktur aus der fast fa-
cettenhaften Brechung der Form. Heckel
neigte dabei weniger zu Picasso und
Braque als zu Delaunay, dessen orphi-
schen Kubismus er auf dem ›Herbstsalon‹
1913 kennengelernt hatte. Der optische
Eindruck bleibt unabhängig von der
eigentlichen Gesetzmäßigkeit des franzö-
sischen Vorbildes bestimmend, die kubi-
stische Form identifiziert sich mit der
Brechung des natürlichen Lichtes. Das
verleiht der Komposition Festigkeit im
Konstruktiven. Diese Spiegelungen ge-
hören zu den malerisch vollkommensten
Werken des Künstlers, mit ihnen kehrte
er schon bald zu größerer Naturnähe zu-
rück (Abb. 32). Mensch und Landschaft
haben unter diesen Aspekten eine neue
Einheit gewonnen. Die Vielgestaltigkeit
des Sichtbaren, die Freude des Auges an
den mannigfachen Reflexen des flutenden
Lichtes – die Erde, Mensch und Himmel
verschmelzen lassen –, schufen Szenerien
von fast unwirklicher Gelöstheit und
Strahlkraft, die von immateriell verwen-
deten Farben gestützt und gesteigert wer-
den. In anderen Gemälden konnte sich
das Licht fast bis zur explosiven Span-

nung verdichten: es gewinnt symbolische Funktion, überhöht das Motiv ohne den Umweg über Naturmythologie.

Während des Weltkrieges, den Heckel als Freiwilliger beim Roten Kreuz in Flandern mitmachte, verringerte sich die Zahl der entstehenden Werke. Doch fand der Künstler unter verständnisvollen Vorgesetzten genug Muße, um sich weiterhin seinem eigentlichen Anliegen, der Malerei, widmen zu können.

Die Begegnung mit der weiten flandrischen Ebene, ihrem eigentümlichen Licht und dem spiegelnden Wasser hat tiefe Spuren in seinem Werk hinterlassen und ihm reichen künstlerischen Gewinn gebracht. Zwar bricht neben der Schilderung des Sichtbaren immer wieder jähes Ausdrucksverlangen durch, so wenn er Hafeneinfahrten malt, in denen Himmel und See in düsterer Zerrissenheit die Schrecknisse einer apokalyptischen Welt widerspiegeln. Aber auch in diesen Themen bewahrte der Maler den ihm eigentümlichen Abstand. Man spürt, daß solche Bilder nicht im Anschauen der Natur entstanden sind, daß sich in ihnen künstlerisches und menschliches Erleben summieren. Das nimmt ihnen mit der Aktualität oft die Frische der Spontaneität, wie sie seine köstlichen Zeichnungen besitzen. Notwendiger schien ihm jedoch ein Bildorganismus, dessen überzeitliche Wirksamkeit nur unter Verzicht auf das direkte Angehen der Natur zu erringen war. Es befremdet darum nicht, bei Heckel alsbald eine Neigung zur Stilisierung zu konstatieren – die logische Folgerung eines solchen distanzierenden und zugleich verdichtenden Arbeitsprozesses. Stilisierung ist aber im Grunde kein expressionistisches Stilmittel mehr – mit dem Ende des Krieges war auch für diesen Maler die hohe Zeit des Expressionismus überschritten.

Karl Schmidt-Rottluff (geb. 1884)

Die streng vereinfachten, flächenhaften und kraftvoll-farbigen Gemälde um 1910/11 stellen einen Höhepunkt im Werk dieses Malers und in der Kunst des Expressionismus dar. Sie zeigen allerdings, wie weit sich Schmidt-Rottluff darin von dem Streben nach Empfindung, von der Suche nach jenem ›Universum des Innern‹ entfernte, das Heckel und Kirchner damals noch als den eigentlichen Sinn des expressiven Gestaltens betonten.

Es wäre falsch, deshalb die härtere und konzessionslosere Kompositionsweise des Malers ungeistig zu nennen. Sie vermied nur jede Gefühlsüberbürdung, um die geprägte Form zu finden, der die flächig aufgetragene, ausdrucksstarke, aber mitteilungsarme Farbe entspricht. Das Bild ist eine Fläche. Seine Tiefe wird nicht mit Hilfe der Perspektive gewonnen, sondern aus dem räumlichen Distanzwert der Farben – von dieser Überlegung ging Schmidt-Rottluff aus. Die derbe Eindringlichkeit seiner gewaltsam vereinfachten Form erschreckte sogar Munch. Nicht Vision aus menschlichen Tiefenschichten war hier angesprochen, sondern eine brennende Magie aus der ursprünglichen Kraft des Zeichens, parallel zur Dingerfahrung der exotischen Kunst, die der Künstler allerdings weder gemeint noch als Vorbild angesehen hat. Formale Hilfe konnte dabei eher der französische Kubismus leisten. Den überlieferten Flächenordnungen wuchsen von dort weitgehend geometrisierte Formrhythmen zu, sie ergänzten sich bis um 1913 wechselseitig. Zu einer Analyse des Gegenstandes kam es jedoch nicht. Er blieb unangetastet und stand weiter im Banne des Holzschnittes, für den der Künstler damals sogar ein neues, auf rechten Winkeln beruhendes Formschema entwickelte.

33 Karl Schmidt-Rottluff, Petriturm in Hamburg.
1912. Öl a. Lwd. 84 x 76 cm. Privatbesitz

Unter solchen Aspekten mußte auch die Großstadt mit ihrem hektischen Leben und Treiben nur einen sehr geringen Eindruck auf den Maler ausüben, der unbeirrt seine eigene Problematik verfolgte. Und in der Tat fehlt dieses Thema im Werke von Schmidt-Rottluff fast vollständig. Er bevorzugte ein einzelnes Bauwerk, wie ein nächtliches Haus, einen steil emporschießenden Turm – groß gesehene und empfundene Objekte, die deutlich seine kraftvolle Handschrift verraten (Abb. 33).

Die Reihe der Landschaftsbilder, die um 1907 in Dangast eingesetzt hatte, erreichte kurz vor dem Ausbruch des Krieges in den Gemälden aus Nidden einen neuen Höhepunkt. Von seinem dreimonatigen Aufenthalt an der Kurischen Nehrung brachte der Künstler eine Anzahl von Bildern mit, andere entstanden später aus der Erinnerung. Sie zeigen die Landschaft am Haff, das alte Motiv der Fischerboote – nun neu gesehen – und weibliche Akte im Freien.

Auch in diesen Werken behielt Schmidt-Rottluff seine vereinfachende, strenge und konzentrierte Art zu malen bei. Lediglich die durch den Kubismus hervorgerufene Neigung zur Bevorzugung eckiger Formen schwächte sich zugunsten der Rundform ab, wie wir sie vor allem in der Abbreviatur der Bäume finden.

Die Raffung des Gegenständlichen bedeutete keineswegs Entfernung von der Natur, wenn sie auch wieder einen Klang magischer Dingerfahrung ins Spiel brachte. Sie zielte eher auf die Umwandlung des Sichtbaren in eine geprägte Kurzschrift, mit der man rasch und genau die wesentlichen Erscheinungsmerkmale aller Dinge zu bezeichnen vermochte. Das läßt sich nirgends besser verfolgen als in dem Gemälde *Sonne im Kiefernwald* (1913), in dem der Maler die Reduktion des Daseienden so weit trieb, als ihm das möglich schien (Ft. 14).

Neben den Landschaftsschilderungen nimmt vor allem das Motiv der Fischerboote einen breiteren Raum ein. Schmidt-Rottluff hat Ansichten der bewegten See oder fahrender Schiffe möglichst vermieden, Boote waren für ihn statische Körper wie ein Baum oder ein Haus. Er betonte ihr Volumen, nutzte die Form als vertikalen oder horizontalen Bildakzent aus, ohne sich wie Nolde für die Stimmung von Schiff und See zu interessieren. Der Holzschnitt hat an diesen Werken noch einen gewichtigen Anteil. Er ist den Gemälden an Qualität fast ebenbürtig, übertrifft sie jedoch in der kompromißlosen Vereinfachung des Formalen. Urtümlichere und monumentalere Wirkungen hat wohl kein anderer expressionistischer Maler der alten Technik abgewonnen wie dieser.

Als drittes Thema tritt in jenen Jahren der weibliche Akt stärker in den Vordergrund des Interesses. Auch hier verfolgte der Maler einen eigenen Weg. Er verzichtete auf den Klang des Erotischen, auf sinnliche Anmut und schönes Äußere ebenso wie auf die Darstellung des Körpers als Symbol für Krankheit und Laster. Die Figuren wirken blockhaft, statuarisch, überpersönlich, sie gleichen Architekturen. Wie Bildzeichen gliedern sie die Darstellung, und der Duktus ihrer Erscheinung ordnet sich dem der anderen Bildobjekte reibungslos ein.

Die Palette ist manchmal reich und differenziert. Dann malt der Künstler wieder Bilder, die nur aus der intensiven Spannung zweier Töne, etwa eines Rot und Blau, leben. In ihnen wirkt das gleiche Bedürfnis nach Monumentalität wie in der Form – es ist eines der bedauerlichsten Versäumnisse unseres Jahrhunderts, daß solche Künstler keine Gelegenheit erhielten, Wandgemälde zu schaffen.

Den Ausbruch des Krieges erlebte Schmidt-Rottluff in Hohwacht (Holstein). Die Strenge der dort entstandenen Figurenbilder erscheint ein wenig gemildert, sie wirken intimer, menschlicher. Auch die Farben beginnen wieder zu blühen, sie werden wärmer und reicher. An die Stelle des statuarischen Aktes tritt die Gewandfigur und die Gruppe, Figuren, die sich im Gespräch einander zuneigen und dennoch eine letzte Distanz nicht verlieren. Große Köpfe bereichern das Werk, auch Porträts kommen nun wieder vor.

Wir können nicht sagen, wohin diese Ansätze den Künstler geführt hätten, wäre er auf diesem Wege fortgeschritten. Im Mai 1915 rückte Schmidt-Rottluff ins Feld ein. Als er bei Kriegsende heimkehrte, hatte sich seine Kunst stark verändert.

Max Pechstein (1881–1955)

Trotz der frühzeitigen Übersiedlung nach Berlin bestimmten die Landschaftsschilderungen von der pommerschen Küste und aus Italien weiterhin den Tenor der Kunst Pechsteins. Nidden und das kleine Fischerdorf Monterosso al Mare (zwischen Genua und La Spezia gelegen), der Kontrast zwischen felsiger und flacher Küste, faszinierte den Künstler stets aufs neue. Inmitten der Bauern und Fischer, deren unverbildetes Dasein er in Gemälden, Holzschnitten und Zeichnungen einfing, fühlte er sich wohler als in der Hektik der Millionenstadt. Sie kommt als Thema in seinem Werk nicht vor.

Pechstein unterschied sich damals schon deutlich von den anderen Mitgliedern der ›Brücke‹. Seine nur in der Frühzeit expressiven Farben tönen nun voll, ihr Klang erinnert an den Fauvismus. In ihren Akkorden verbergen sich nicht sprengendes Ausdrucksverlangen, der Wunsch nach Symbolwirksamkeit, das Streben nach Vergeistigung, sondern die Vitalität eines rein sinnlich Empfindenden, dem die Welt kein Gleichnis, sondern ganz Gegenwart war. Das verleiht seinen Kompositionen Fülle und ornamentale Bewegtheit, schließt aber die Gefahr der Oberflächlichkeit nicht aus, wenn sich Farb- und Formrhythmen allein im dekorativen, wenngleich stets gemeisterten Spiel erschöpfen. Wohl wechseln die Töne zwischen Harmonie und Kontrast, doch dient ihre Fülle nicht zuletzt dazu, die Realität glanzvoll zu erhöhen. Die Figuren tendieren zur Rundung, die schwingende Bewegtheit der Umrisse findet ihre Entsprechung in den Kurvaturen der Landschaft, die das Auge befriedigt registriert. Schon in den Glasfenstern von 1912 ist die Freude an solch vordergründigem Tun voll ausgebildet, bereits hier entfaltet sich das ganz ursprüngliche

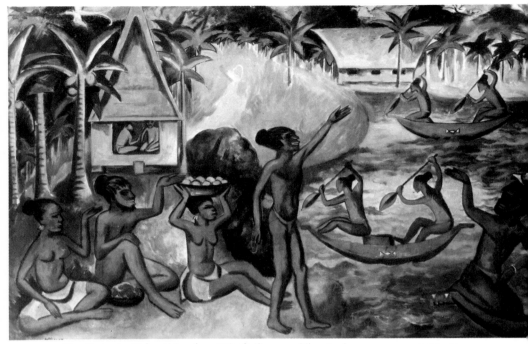

34 Max Pechstein, Palau Triptychon (Mittelteil). 1917. Öl a. Lwd. 119 x 171 cm. Städt. Kunstsammlungen, Ludwigshafen a. Rhein

Vergnügen am Wohllaut der Komposition, das für die Malerei dieses Künstlers stets bezeichnend ist.

Diese Optik bestimmte auch sein Interesse für die exotische Kunst, für die Menschen und die Landschaft der Südsee. Alle Maler der ›Brücke‹ waren bekanntlich zeitweilig von der Sehnsucht nach der Ursprünglichkeit des unverbildeten Lebens, nach der unverbrauchten Kraft der aus den Quellen des Kults genährten primitiven Kunst ergriffen worden. Nur zwei von ihnen versuchten sie am Ort ihres Ursprungs zu erforschen: Emil Nolde und Pechstein. Den anderen genügten die Anregungen, die sie in den Völkerkundemuseen erhielten, sie fühlten nicht die Notwendigkeit, bis zu ihren Quellen vorzudringen.

Es überrascht bei Pechsteins künstlerischer Veranlagung nicht, daß die 1913 angetretene Reise in den südwestlichen Pazifik für ihn reines Glück und Entzücken des Auges bedeutete. Die wenigen erhaltenen Bilder der Zeit zeigen deutlicher als alles später Entstandene das unbeschwerte Erleben, vor allem in den kraftvollen Zeichnungen.

Man würde falsche Maßstäbe anlegen, wollte man die Werke dieser Jahre am Expressionismus messen, den der Künstler für sich damals längst überwunden hatte. So besitzt das Exotische bei ihm auch einen anderen, leichteren Klang als etwa bei Nolde. Ihn faszinierte der Augeneindruck mehr als expressive Ursprünglichkeit, die in seinen Bildern nur eine geringe Rolle spielt. Leider sind die

meisten *Palau*-Gemälde erst nach seiner Rückkehr nach Europa entstanden, wodurch sie manches an ursprünglicher Frische des Eindrucks einbüßten (Abb. 34). Sie unterscheiden sich nicht einmal so sehr von den in Europa beheimateten Motiven. Das Exotische wirkt wie ein dekoratives Gewand, das er den Figuren umlegte, die Landschaft wie eine Staffage, die an die Stelle der Ansichten aus Moritzburg oder Nidden trat. Lediglich das schmückende Element seiner Malerei wuchs unter dem Glanz des Lichtes und südländischer Farbigkeit und verleiht den Werken dieser Zeit reiche Fülle und Wohllaut.

Krieg und japanische Besetzung beendeten jäh die glücklichen Jahre. Der Maler schlug sich unter großen Schwierigkeiten aus der Internierung nach Amerika durch und reiste von dort nach Deutschland zurück.

Das Kriegsende sah den 1917 als Soldat Entlassenen wieder in Berlin. Ein neuer Anfang mußte gefunden werden; er fiel nicht leicht. Pechstein schloß sich damals aus Überzeugung der ›Novembergruppe‹ als einer Vereinigung von Künstlern an, die aus der gärenden Unruhe der Zeit neue Wege suchten, unterwarf sich für eine kurze Spanne und in erster Linie als Graphiker dem spätexpressionistischen Pathos des ›Sturm‹-Kreises, dem apokalyptischen Schrei der Jüngeren. Er wollte mit und neben ihnen neue Positionen gewinnen, mußte aber bald resignierend erkennen, daß ihn, den an Jahren und Erfahrung Älteren, vieles von ihrer stürmischen Erregung und zynischen Bitterkeit trennte. Ernüchtert wendete er sich damals von der »Massenproduktion«, wie er sie nannte, ab und kehrte zu seinen alten Aufgaben zurück.

Otto Mueller (1874–1930)

Mit den anderen Refüsierten der Berliner Secession hatte auch Otto Mueller in der Galerie Macht ausgestellt und sich an der Protest-Gründung der ›Neuen Secession‹ beteiligt. Dadurch kam der Kontakt zu den Malern der ›Brücke‹ zustande, dem bald seine Aufnahme als Mitglied folgte. Wie selbstverständlich fügte sich Mueller in den Kreis ein, obwohl seine Arbeiten mit den ihren nicht ohne weiteres vergleichbar sind. Vermutlich faszinierte sie gerade das Andersgeartete an ihm, jene »Übereinstimmung von Leben und Werk«, von der Kirchner berichtete, die den eigentümlichen Reiz seiner Malerei, ihre Zurückhaltung und Stille ausmacht.

Das Verbindende zwischen diesem Künstler und denen der ›Brücke‹ lag sicher nicht im Äußeren, es lag tiefer. Wohl hatte sich Mueller wie sie damit befaßt, den Akt »in freier Natürlichkeit« zu studieren, sah er den Eros als mächtigen Schöpfungsimpuls an. Wie sie verachtete er akademische Tradition und bürgerliche Moralbegriffe und liebte dieselben alten Meister in den Museen. Wichtiger aber als solche allgemeineren Übereinstimmungen war es, daß er wie sie das Spannungsverhältnis zwischen dem Ich und der Welt erkannt hatte und sah, daß die sichtbare Erscheinung weniger wichtig war als die Bezüge, die sich von ihr zum Künstler herstellen ließen. Nahe an der Natur wie alle Expressionisten, lehnte er es dennoch ab, sie zu reproduzieren. Er repräsentierte sie aus dem Sprachvermögen seiner bildnerischen Mittel, sanfter, gemilderter als die Freunde — sein Ichgefühl war nicht so exaltiert wie das Kirchners, er begriff nicht die Notwendigkeit, das Verhältnis zwischen Welt und Mensch einer dauernden Zerreißprobe zu unterwerfen.

Der Mensch war für Mueller der eigentliche Kontaktpunkt zwischen dem Sichtbaren und der inneren Vorstellung, offenbarte sich zugleich als Schlüsselfigur für das Wesen des Künstlers selbst. An diesem Hauptmotiv des künstlerischen Werkes entzünden sich das Mythische und das Arkadische, leise Wehmut und stille Beglückung. Das verweist auf frühere Quellen. Ein Überblick lehrt zwar, daß sich erst seit etwa 1910 unter dem Einfluß der ›Brücke‹ jener persönliche Stil, die eigentümliche Handschrift und Technik voll ausbildeten, die heute als typisch für diesen Maler gelten. Aus den Jahren davor sind nur wenige Arbeiten erhalten, Mueller hat den größten Teil vernichtet. Sie zeigen jedoch den Einfluß der Naturstimmungen eines Böcklin, den der junge Maler sehr schätzte, die tänzerische Bewegtheit des Jugendstils, schließlich auch die symbolische Funktion von Linie und Farbe, den dekorativen Wert der Kompositionselemente. Ludwig von Hofmann steht unübersehbar im Hintergrund.

Solche Beziehungen lösten sich unter dem Eindruck der Berliner Umgebung, ohne daß der Künstler an ihrer Stelle in den stürmischen Sog des Brücke-Expressionismus geraten wäre. Schon die Abwendung der Farbe im Bild zeigt die Eigenständigkeit. Mueller blieb ›natürlicher‹ als die anderen. Es gibt bei ihm keine leuchtend blauen, roten oder grünen Aktbilder, wohl aber kann er den Körpern einen zarten Schimmer des jeweiligen Tones wie einen Reflex von Licht und Umgebung verleihen. Auch hat seine Malerei nicht unter dem Einfluß des Holzschnittes gestanden, dessen derbe Strenge er instinktiv ablehnte. Seinen Farben eignet kein räumlicher Distanzwert; seine Domäne war die Fläche, deren Einheit er suchte, um sie zu gliedern und in der Abstufung empfindlicher Tonlagen zu schwebendem Klang zu erhöhen. Daraus

35 Otto Mueller, Zigeunerfamilie (Polnische Familie). O. J. Tempera a. Lwd. 179,5 x 112 cm. Museum Folkwang, Essen

ergibt sich die Bevorzugung der stumpfen, immateriellen Leimfarbe, die für ihn charakteristisch ist und auf die Künstler der ›Brücke‹ zurückwirkte; dazu gehörte der flächige Auftrag der Farben unter Vermeidung einer allzu betonten Handschrift.

Das Summarische seiner weiblichen Aktdarstellungen, die Umsetzung des körperlichen Volumens in flächigen Umriß, die Verwendung unsinnlicher Farbe, die Bevorzugung graziler und sehr mädchenhafter Typen im Gegensatz zu den robusteren Akten der Expressionisten –

das alles hat dazu geführt, in Mueller den Maler des verlorenen Paradieses, der unzerstörbaren Unschuld des Menschen zu sehen. Gewiß steckt darin ein wahrer Kern. Muellers Augenmerk war auf Harmonie, nicht auf Dissonanz gerichtet, auf Einheit, nicht auf Zwiespalt, auf Übereinstimmung von Form und Gehalt, nicht auf Psychologie. Und dennoch vereinfachen wir mit solch bequemer Etikettierung die subtile Kunst dieses Malers allzusehr. Es existieren zahlreiche Beispiele, in denen uns ein anderer Künstler entgegentritt: einer, der um die Spannungen des menschlichen Lebens weiß, dem der ›daimon‹ und das Hintergründige, dem der Mensch und seine Maske vertraut sind (Ft. 16).

Muellers Werke kennen keine Bilderzählung. Variationen eines Themas, in denen sich oft nur die Komposition, der Wechsel der Haltung, Bewegung, Personenzahl oder Staffage geringfügig ändern, waren ihm wichtiger als die Schilderung dramatischer Ereignisse. Damit fehlt die pathetische Expression, das Verlangen nach intensivem Ausdruck – wie wichtig waren sie den anderen!

Wenn seine Bilder uns dennoch wie ein Gleichnis anmuten, dann nur deshalb, weil hier Linien und Farben die Formen der Wirklichkeit virtuell enthalten und daher metaphysischer wirken als in der direkten Ansprache der Realität. Daraus resultiert die überzeugende, in den besten Arbeiten sogar bestechende Übereinstimmung von Natürlichem und Kreatürlichem – es entstammt dem gleichen Bereich (Abb. 35). Fehlte der zündende Funke, ließ sich die Identität nicht erreichen, dann lag bei der geringen Variationsbreite der Motive die Gefahr der Wiederholung nahe.

An der gesamten Entwicklung Otto Muellers gemessen, gilt das Jahrzehnt zwischen 1910 und 1920 als das des Aufbruchs und der ersten Reife. Erst das kommende wird den Weg des Künstlers in aller Bestimmtheit zeigen.

Die Rheinische und Westfälische Schule

Im Westen Deutschlands bildete sich nach 1910 ein drittes künstlerisches Zentrum neben Berlin und München, in dem sich ein sehr aktives Leben entfaltete. Es ist nicht so sehr die Präsenz einer größeren Zahl bedeutender Künstler, die das Bild dieser vielgesichtigen Landschaft an Rhein und Ruhr prägt – obgleich es an solchen Persönlichkeiten nicht mangelt, man denke an August Macke oder Max Ernst –, sondern der ›genius loci‹, eine »heitere Weltoffenheit, die sich undogmatisch gibt«.

Am Rhein sind die Beziehungen zum benachbarten Frankreich und damit zu Paris enger als anderen Ortes; das gibt der Kunst ihr Gesicht. Hier kreuzen sich die Einflüsse und lassen Brennpunkte entstehen, wie sie zu jener Zeit für Deutschland nicht selbstverständlich waren. Auch das Industriegebiet um die Ruhr schaltete sich in die Entwicklung der zeitgenössischen Kunst ein. In Hagen gründete Karl Ernst Osthaus, Kunsthistoriker aus Neigung und Sammler aus Leidenschaft, sein Folkwang-Museum. Er verband mit dieser Tat mehr als nur den Stolz des Mäzens auf seinen Besitz. Seine Überlegungen zielten tiefer. Als ein durch Herkommen und Wissen Bevorzugter fühlte er die Verpflichtung, Kunst als den notwendigen Ausgleich für den arbeitenden Menschen in

die noch kulturarmen neuen Industriezentren einzuführen. Sein Beispiel sollte die benachbarten Industriellen zu ähnlichem Tun inspirieren.

Solche Kulminationspunkte prägten ihre Umgebung. Nolde war es, der schrieb, daß das Folkwang-Museum den Künstlern »wie ein Himmelszeichen im westlichen Deutschland« erstanden sei.

Auch Düsseldorf nahm die Anregungen der internationalen Entwicklung früh auf. Man fühlte sich aus der Tradition des 19. Jahrhunderts zur Aufgeschlossenheit dem Eigenen gegenüber verpflichtet. 1910 veranstaltete der Sonderbund im Kunstpalast am Kaiser-Wilhelm-Park eine Ausstellung als Rechenschaftsbericht über ein Jahrzehnt internationaler Kunstentwicklung. Wichtiger fast noch als die Ausstellung selbst war die Denkschrift, in der ein überraschend genaues Fazit gezogen wurde. Es war landschaftlich gefärbt, ordnete aber die lokalen Erscheinungen mit sicherem Gespür in den allgemeinen Zeitzusammenhang ein. Es wäre abwegig, das Rheinland zu dieser Zeit als eine von den Strömungen der europäischen Moderne unberührte Kulturlandschaft einzuschätzen.

Noch deutlicher wird das in der berühmten zweiten ›Sonderbund-Ausstellung‹ 1912 in Köln, die zur ersten wahrhaft internationalen Ausstellung zeitgenössischer Malerei wurde, ein Markstein der Geschichte im Jahr vor dem nicht minder berühmten ›Ersten Deutschen Herbstsalon‹ Waldens in Berlin.

Die Kölner Ausstellung versammelte die jungen Kräfte der Zeit und versuchte gleizeitig – wie schon einmal 1910 – die Wurzeln ihres Herkommens aufzuzeigen. Die Väter standen im Mittelpunkt, zum Teil mit eigenen Räumen: van Gogh, Cézanne, Gauguin und Munch, dazu El Greco – erstaunliche Parallelen taten sich da auf. Um sie scharten sich die jungen Maler und Bildhauer, darunter auch jene, die 1913 in Berlin nicht vertreten waren: Lehmbruck, Barlach und Minne, die Maler der ›Brücke‹, Emil Nolde, Rohlfs, der Schweizer Hodler, die jungen Franzosen Picasso, Vlaminck und Derain, um nur einige Namen aus der Fülle anzudeuten. Osthaus ließ eine Kapelle errichten und stellte darin die von der Kirchenleitung zurückgewiesenen Glasfenster Thorn-Prikkers aus, Heckel und Kirchner wurden zur Ausmalung der Wände herangezogen.

Im benachbarten Essen veranstaltete der junge Direktor des ebenso jungen Städtischen Museums, Ernst Gosebruch, Ausstellungen der Kunst seiner Zeit. Auch hier machte sich die Ausstrahlung der Hagener Initiative bemerkbar. Gosebruch erwarb aus privaten Stiftungsmitteln Gemälde von Monet, van Gogh und Signac, kaufte Arbeiten von Kirchner, Heckel und Rohlfs, von Derain und Thorn-Prikker. Nolde wurde durch ihn besonders gefördert.

Gosebruch erreichte das, was Osthaus vorschwebte. Er animierte die Privatsammler und Mäzene, richtete ihr Interesse auf die Fauves und Expressionisten und bereitete so einen tragfähigen Grund für sein Museum. Auch in Elberfeld und Barmen übernahmen Privatleute die Initiative. Die Sammlungen des Barmer Kunstvereins enthielten junge Deutsche und Franzosen: Marc, Jawlensky, Nolde, Kokoschka, Vlaminck, Munch und Macke. Nicht anders war es im benachbarten Elberfeld, wo man bereits 1911 Hodler, Vlaminck und Picasso ankaufte, 1912 Cézanne.

Solche Aktivität, die sich noch schärfer profilieren ließe, war 1910 nicht überall in Deutschland üblich. Sie kam aus der Aufgeschlossenheit und dem wachen Interesse der Menschen eines Landes, das durch fortschreitende Industrialisierung zusehends internationale Kontakte und damit einen erweiterten Horizont gewann. Unterschwellig spielte wohl auch die Reaktion der sich immer selbständig fühlenden Rheinlande auf

die Bevormundung aus Berlin mit – Provinz gegen Metropole. Aber die Spannungen waren fruchtbar, denn sie erzeugten geistiges Leben in einer Landschaft, die nur teilweise eine alte Kultur aufzuweisen hat.

Die Künstler profitierten selbstverständlich von diesem regen Klima. Der unzutreffend bezeichnete ›Rheinische Expressionismus‹ besitzt ein durchaus eigenes Gesicht, er steht seinem Wesen nach Matisse näher als Nolde. Ihn daher als eine Randerscheinung oder gar als Nebenzweig des mitteldeutschen Expressionismus anzusehen, ist ebenso unrichtig, wie ihn als eine Auswirkung des ›Blauen Reiter‹ abzutun, obwohl zu diesem Querverbindungen über Campendonk und August Macke existierten. Die heitere Schönheit der Malerei Mackes, ihre poetische Grundstimmung und unbeschwerte Augenfreude sind rheinisch, nicht münchnerisch, wenn sich diese Ansätze auch erst im Umkreis des ›Blauen Reiter‹ voll entfalteten.

Unverkennbar bleibt allerdings im Westen der dunklere, expressive Unterton des westfälischen Elementes. Macke wurde zwar in Westfalen geboren, geprägt haben ihn das Rheinland und Paris. Das ist ein anderer Ausgangspunkt als etwa bei Nauen, Morgner oder Viegener, in deren Malerei der Wunsch nach Ausdruck des Weltgefühls und nach Mitteilung aus dem schon oft zitierten »Universum des Innern« zeitweilig gewaltsam den schönfarbigen und dekorativen Klang der rheinischen Malerei überdeckte.

Die Künstler

Zu den bedeutendsten Anregern vor allem für die religiöse Kunst in dieser Landschaft gehört der gebürtige Holländer JAN THORN-PRIKKER (1868–1932), der von 1904 bis zu seinem Tode in Deutschland gelebt und gearbeitet hat. Krefeld, Hagen, Essen, München, Düsseldorf und Köln waren die Stationen seines Wirkens. Man sieht heute die Wiederbelebung und Erneuerung der Glasmalerei als sein künstlerisches Hauptverdienst an, doch sind die Impulse ebenso bedeutend, die von seinen Ideen und Werken auf die jungen deutschen Maler ausgegangen sind. Thorn-Prikker kam aus dem Symbolismus. Ideen des Klosters Beuron, Anregungen aus der frühen deutschen, niederländischen und italienischen Malerei, später auch der mittelalterlichen französischen Glasmalerei wirkten zusammen. Der früh erkennbare Hang zum Mystizismus, der nicht frei von theosophischen Gedankengängen war, fand im Studium der Präraffaeliten, der romanischen und frühchristlichen Malerei neue Nahrung. Nicht weniger beeinflußte ihn der religiöse Symbolismus der Nabis, vor allem in der Malerei von Maurice Denis. Er reflektierte ihn auf den Katholizismus, der ihm starke Anregungen und eine Fülle neuer Ausdrucksmittel in dem bisher vernachlässigten Bereich des christlichen Themas verdankt. Diese empfindsame Welt, aus der er kam, durchdrungen von den Eindrücken aus der Dekorationsmalerwerkstatt des Vaters, in der er eine Lehre absolvierte, die seinen Neigungen entsprach, wurde zum Ausgangspunkt seines unermüdlichen Strebens nach »tiefen Inhalten«, nach der Steigerung des Bedeutungsgehaltes der Kunst auf dem Umweg über die Mittel wie »edle Technik und kostbares Material«. Allein, gute Bilder zu malen, schien ihm nicht genug.

Das Bemühen um äußerste Reinheit, die er in streng vereinfachten Linien und

Flächen zu finden glaubte, brachte ihn zeitweise in die Nähe Hodlers, in dessen Malerei er Verwandtes empfand. Aber seine Vorstellung, daß die äußere Dimension eines Werkes seiner inneren Größe entsprechen müsse, war schwer realisierbar. Wände für Monumentalgemälde standen anfangs nicht zur Verfügung. Er wich auf ungewöhnliche Kartonformate aus, die mit großen Figuren in schwingender Linienführung bis an den Rand gefüllt sind. Ihre Farbigkeit ist nur gering, Erdtöne herrschen vor. Es war wie im Jugendstil die linear abstrahierte Naturform, die metaphysisches Sprachvermögen entwickelte (Abb. 36).

Von Krefeld und Hagen aus, wo er seit 1904 lehrte, gewann seine Kunst Resonanz und öffentliche Anerkennung. 1910 erteilte ihm Osthaus den Auftrag,

für die Empfangshalle des Hagener Bahnhofs ein 4 x 9 m großes Glasgemälde zu schaffen, das in der Ausführung unmittelbar an die zuvor erwähnten Kartons anschloß. 1911/12 folgte der Zyklus von zehn Fenstern für Chor und Querschiff der Dreikönigskirche in Neuß. Teile davon wurden 1912 auf der Kölner Sonderbund-Ausstellung in der eigens dafür errichteten Kapelle gezeigt. Sie erregten Aufsehen, die kirchliche Aufsichtsbehörde lehnte sie ab. Erst 1919 konnten sie an ihrem Bestimmungsort angebracht werden. Aber der Durchbruch war damit vollzogen, immer nachhaltiger breitete sich Thorn-Prikkers Einfluß in Westdeutschland und Holland aus.

Die Werke der Nachkriegszeit betonen stärker die konstruktiven und geometrischen Bildelemente, Anklänge an den Kubismus scheinen darin nachzuwirken. Das vereinfachte die Darstellungen und nahm ihnen den pathetischen Klang des Symbolismus. Jedoch bedeutete die Einschlüsselung des religiösen Themas in ein strengeres kubistisches Grundgerüst keinesfalls den Verlust des sakralen Bedeutungsgehaltes; auch die geometrische Abstraktion geht bei Thorn-Prikker aus zugrunde liegenden christlichen Symbolen hervor. Freier scheint er allein in den Wandmosaiken, in denen die anaturalistische Form triumphierte.

Zahlreiche Aufträge und eine ausgedehnte Lehrtätigkeit in verschiedenen deutschen Städten (Essen, München, Düsseldorf, Köln) beweisen, daß der Künstler mittlerweile als die bedeutendste Potenz in der modernen Glasmalerei galt. Er ist sich bis zu seinem Tode treu geblieben. Wiederholt überschritt er auch später noch die Grenzen zur Abstraktion,

36 Jan Thorn-Prikker, Der Sämann. 1909. Aquarell. 45 x 30 cm. Museum Boymans-van Beuningen, Rotterdam

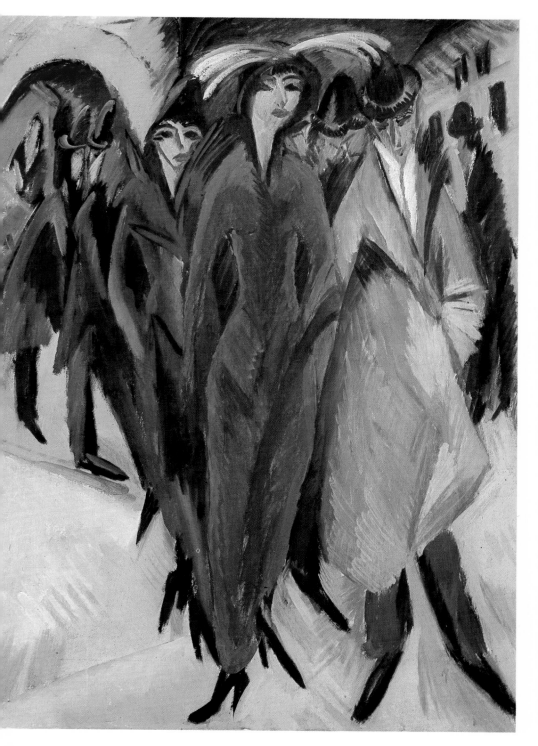

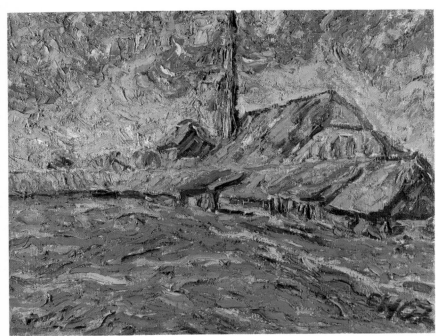

2 Erich Heckel, Ziegelei. 1907. Öl a. Lwd. 68 x 86 cm. Privatbesitz

3 Emil Nolde, Im Café. 1911. Öl a. Lwd. 73 x 89 cm. Museum Folkwang, Essen

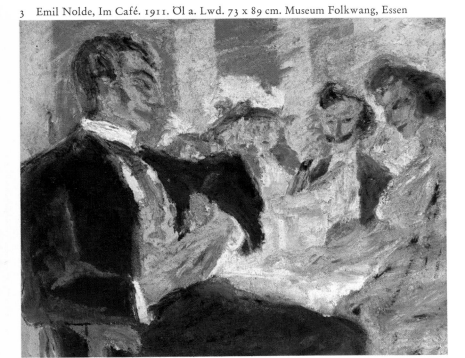

Max Pech-
stein, Fluß-
landschaft.
1907.
Öl a. Lwd.
53 x 68 cm.
Museum
Folkwang,
Essen

Karl
Schmidt-
Rottluff,
Oldenbur-
gische
Herbst-
landschaft.
1907.
Öl a. Lwd.
75 x 97 cm.
Slg. Thys-
sen-Borne-
misza,
Lugano

6 Franz Marc, Tiger. 1912. Öl a. Lwd. 110 x 101,5 cm. Städtische Galerie, München (Bernhard Koehle Stiftung)

7 Wassily Kandinsky, Oberbayrische Kleinstadt (Murnau). 1909. Öl a. Lwd. 71,5 x 97,5 cm. Kunstmuseum Düsseldorf

8 W. Kandinsky, Komposition 4. 1911. Öl a. Lwd. 159,5 x 250,5 cm. Kunstslg. Nordrhein-Westf., Düsseld.

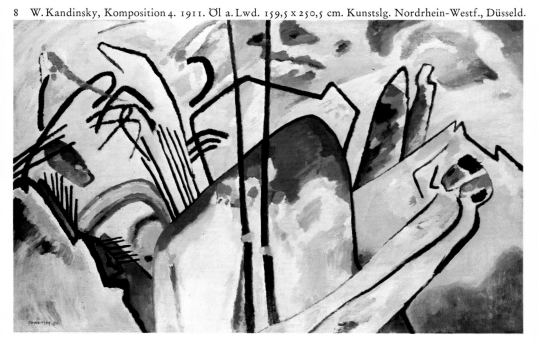

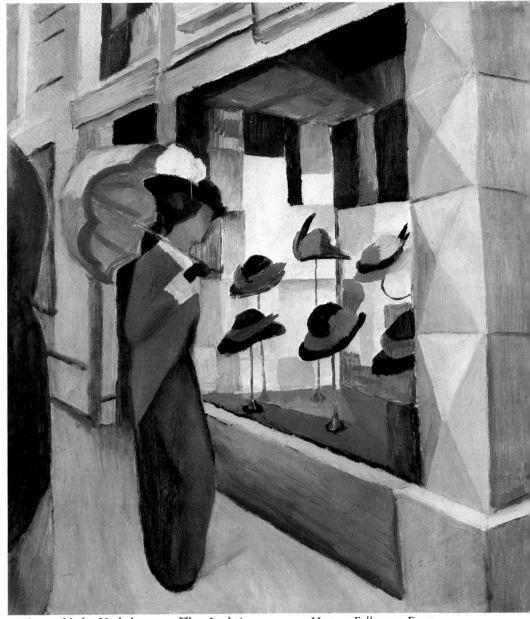

9 August Macke, Hutladen. 1914. Öl a. Lwd. 60,5 x 50,5 cm. Museum Folkwang, Essen

10 Alexej von Jawlensky, Asiatin. 1972. Öl a. Lwd. 64 x 46 cm. Privatbesitz, Locarno

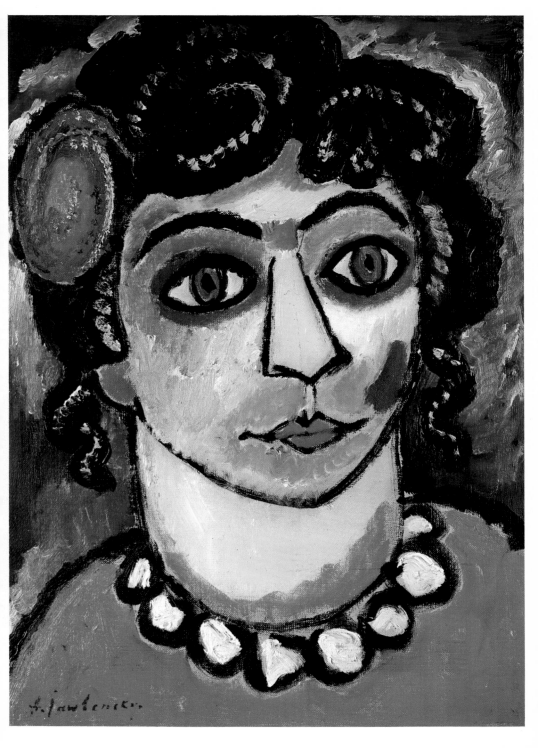

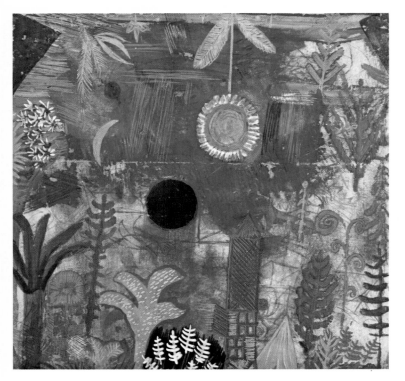

11 Paul Klee, Nächtliche Blumen. 1918,65. Aquarell, 17,6 x 16,3 cm. Museum Folkwang, Essen

12 Franz Marc, Armes Land Tirol. 1913. Öl a. Lwd., 131,5 x 200 cm. The Solomon R. Guggenheim Museum, New York
▽

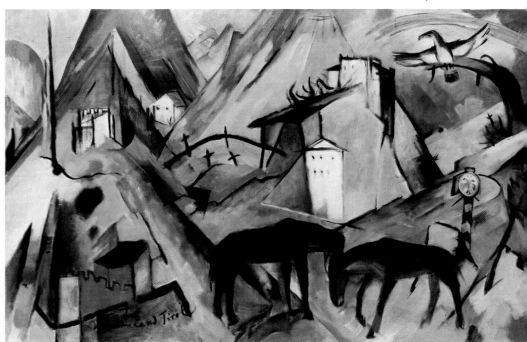

August Macke, Markt in Tunis. 1914. Aquarell. 29 x 22,5 cm. Privatbesitz

14 Karl Schmidt-Rottluff, Sonne im Kiefernwald. 1913. Öl a. Lwd. 76,5 x 90 cm.
Slg. Thyssen-Bornemisza, Lugano

◁ 15 Erich Heckel,
Hängende
Netze, Stral-
sund. 1912.
Öl a. Lwd.
68 x 80 cm.
Privatbesitz

16 Otto Mueller,
Maschka mit
Maske. o.J.
Leimfarbe auf
Rupfen,
93 x 65 cm.
Slg. Grunebau
New York

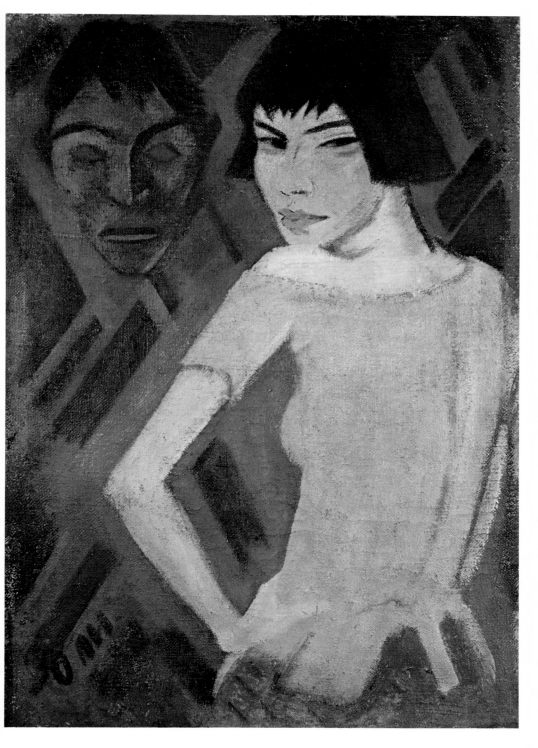

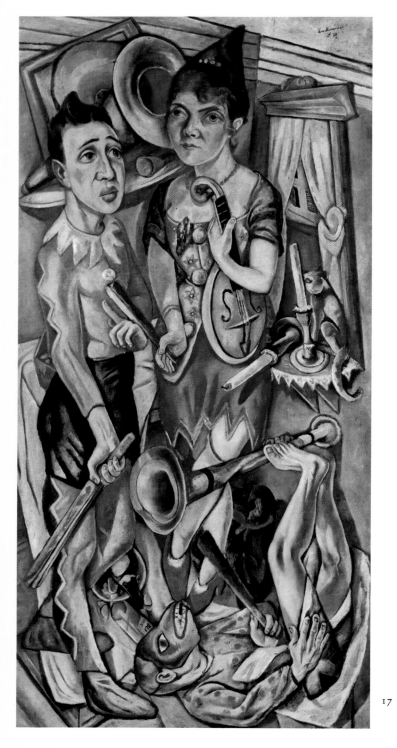

17 Max Beckmann, Fastnacht.
Frankfurt 1920. Öl a. Lwd.
182 x 92 cm. Privatbesitz

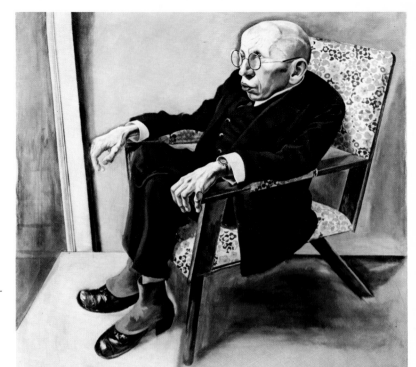

18 George Grosz,
Porträt des Schrift-
stellers Max
Herrmann-Neiße.
1925. Öl a. Lwd.
100 x 101 cm.
Städtische Kunst-
halle, Mannheim

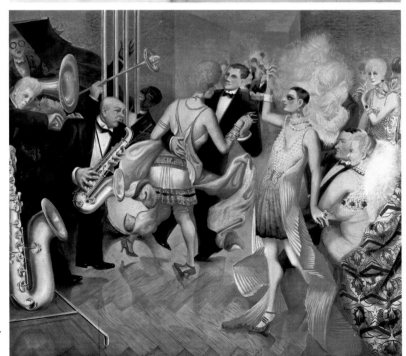

19 Otto Dix, Groß-
stadt-Triptychon
(Mittelteil). 1928.
Mischtechnik a.
Holz, 181 x 201 cm.
Museum Folkwang,
Essen (Leihgabe)

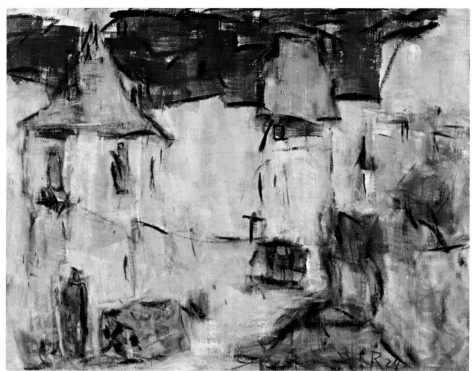

20　Christian Rohlfs, Aus Dinkelsbühl. 1924. Tempera a. Lwd. 80,6 x 100,8 cm. Privatbesitz

21　O. Kokoschka, Dresden Neustadt IV. 1922. Öl a. Lwd. 80 x 120 cm. Kunsthalle Hamburg

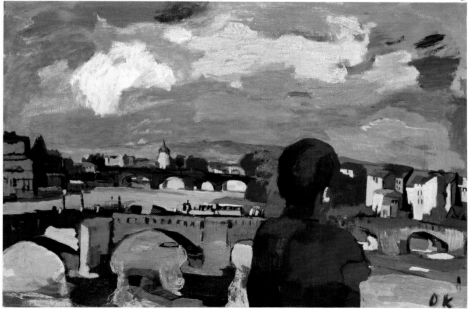

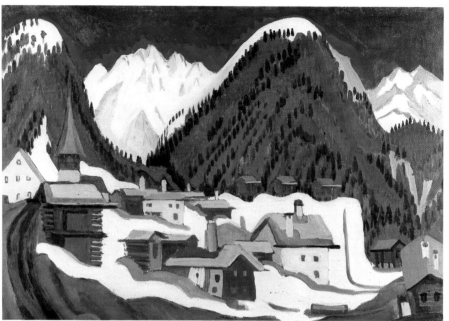

22 E. L. Kirchner, Monstein. 1927. Öl a. Lwd. 90,5 x 120,5 cm. Museum Folkwang, Essen

23 Emil Nolde, Mühle. 1924. Öl a. Lwd. 73 x 88 cm. Stiftung Seebüll Ada und Emil Nolde

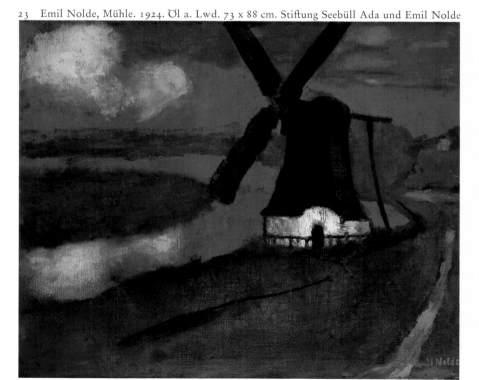

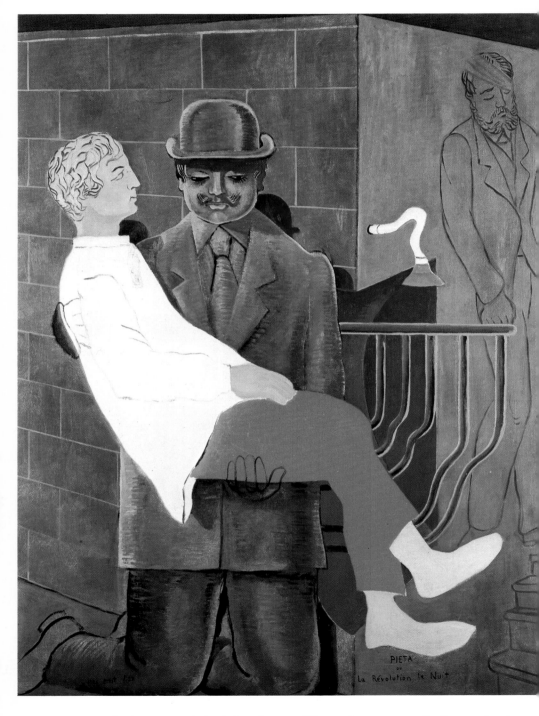

24 Max Ernst, Pietà oder Die Revolution bei Nacht. 1923. Öl a. Lwd. 116 x 89 cm. Slg. Penrose, London

jedoch nie, ohne in diesen ungegenständlichen Werken eine feierlich-monumentale Wirkung, die Assoziation an eine imaginäre, in neue Figurationen eingeschmolzene Bild- und Symbolwelt zu bewahren.

Der damals 21jährige Westfale WILHELM MORGNER (1891–1917) war ebenfalls durch die Sonderbund-Ausstellung nachhaltig beeindruckt worden. Die Bekanntschaft mit den Werken der führenden europäischen Künstler von van Gogh bis Delaunay, von Munch bis Kirchner wies dem jungen Maler Möglichkeiten, die weit über die gefühlsangereicherte Atmosphäre des deutschen Naturlyrismus hinausgingen, die er bei seinem Lehrer Tappert in Worpswede kennengelernt hatte. Schon während eines Berlin-Aufenthaltes 1911 hatte Morgner sich im Pointillismus versucht, um der Farbe näherzukommen. Gleichzeitig lockte ihn die dramatische Stilisierung der Form, die zu rhythmisch-ornamentaler Schönlinigkeit nicht nur des Umrisses, sondern auch des bewegten Farbflusses führte (Abb. 37). Von hier aus geriet er unter dem Eindruck der Sonderbund-Ausstellung nicht unvorbereitet in den Bann des ›Blauen Reiter‹, seine Drucke erschienen im ›Sturm‹. Sein Hang, für die pathetisch erregte Empfindung die abstrahierte Form als Ausdrucksträger zu finden, verstärkte sich unter solchen Einflüssen, ohne daß es zu dem entscheidenden Schritte gekommen wäre. Er verharrt beim Figürlichen, das zum sinnbezogenen Bildornament umgeschmolzen wird. Die Farbe besitzt daran wesentlichen Anteil. Er entwickelte aus ihren Tonlagen expressiv-hymnische Akkorde im Sinne einer jungen Kriegsgeneration:
Ich will jetzt den Gott, der die Welt gemacht hat, die Kraft, die die Erde dreht und auf der Schöpfungslinie den Organismus entstehen läßt, in Farbe gebannt wissen ... Ich will das Da-

37 Wilhelm Morgner, Einzug in Jerusalem. 1912. Öl a. Lwd. 119 x 170,5 cm. Museum am Ostwall, Dortmund (Slg. Gröppel)

sein in eine Farben-Formen-Symphonie verwandeln, in einen Lebensklang ... An diesem Punkt der Entwicklung zwischen Form und Ausdruck endete das Werk. Morgner teilte das Geschick einer Generation, deren hoffnungsvoller Beginn keine Vollendung fand.

Westfale war auch EBERHARD VIEGENER (1890–1967), ein Maler und Holzschneider, der wie Morgner aus Soest stammte. Ihm und Christian Rohlfs verdankte der Autodidakt frühe Anregung. Seine Malerei setzte starkfarbig und materieschwer an, hin und wieder von Anklängen an den Pointillismus erfüllt, der damals manchem Anfänger einen ersten Begriff von der Kraft reiner Farben vermittelte. Später klärte die Erfahrung das stürmische Übermaß der Jugend. Die Kompositionen werden übersichtlicher, die geschlossene Form dominiert, übergeordnete Bildgesetzlichkeit macht sich bemerkbar. Der expressive Unterton seiner Kunst verklang in Formulierungen, die dem neuen Realismus der zwanziger Jahre nahestehen. Die Formen blieben erdhaft, manchmal ein wenig derb, ohne daß man deshalb von Heimatkunst sprechen dürfte.

Auch erhielt sich ein Hang zum Über-
sinnlichen selbst in den ungefügen Dar-
stellungen – Zeichen einer Abstammung,
die seine Kunst nicht leugnet.

Ein wenig gelockerter durch rheinischen
Klang will uns das westfälische Element
bei dem Hagener WILHELM SCHMURR
(1878–1959) erscheinen, der von der Düs-
seldorfer Akademie kam. Sein Weg führte
parallel zum Expressionismus. Er ver-
zichtete nicht auf die augenerfreuende
Gegenwart des Sichtbaren; sprach ein
tieferes Gefühl mit, das sich am bewun-
dernden Anschauen der Natur entzün-
dete, so konnten Farben und Formen
Stimmungswert gewinnen, seelische Ant-
wort hervorrufen. Die Kunst verwan-
delte – und das galt auch für die reli-
giösen Motive, die einen untrennbaren
Teil dieses stillen Werkes bilden. In dieser
Weise zu malen, heißt auf die strahlende
Heiterkeit der Farben ebenso wie auf
ihre materielle Kraft und expressive Dy-
namik zu verzichten. Schmurr begnügte
sich mit Zwischentönen, mit farbigen
Übergängen, in denen sich gleichwohl der
Symbolwert der Farbe erhält. Das gilt
bis in das hohe Alter. Der Künstler hat
seine Ansichten nicht mehr geändert,
höchstens seine subtile Handschrift, die
bei aller Zartheit nicht ohne Strenge im
Formalen ist, verfeinert und differenziert:
einer jener in sich gekehrten, gelassen den
eigenen Weg verfolgenden Maler, an
denen Westfalen reich ist.

Die schwerelosere Tonart der rheinischen
Malerei, die ihn enger an die Matisse-
Schule und an die Münchener Freunde
bindet als an den nord- und mitteldeut-
schen Expressionismus, sehen wir im
Werke des Krefelder HEINRICH NAUEN an-
geschlagen (1880–1940).

Auch an seinem Anfang stand die Aus-
einandersetzung mit der Natur im Sinne
der ›Scholle‹ oder von Worpswede. Nau-
ens Weg begann bei den Naturmalern
in Laethem-St. Martin bei Gent, einer
ländlichen Künstlerkolonie, aus der der
belgische und holländische Expressionis-
mus im Stil von Permeke und de Smet
hervorgegangen war. Anfangs inspirierte
van Goghs drängende Kunst, dann setzte
sich stärker der Einfluß von Matisse
durch, der Nauens Malerei in die Nähe
des Fauvismus führte. Höher als Ex-
pression stand ihm nun dekorative Bild-
ordnung, das farbige Flächenornament
galt mehr als die verquälte Suche nach
Bedeutungstiefe, die im zweiten Glied
der Künstler so unerträglich wirken kann.
Auch die Auseinandersetzung mit dem
Kubismus bereicherte sein Bildgefüge –
gotisch nannte er (und darin spüren wir
wieder die landschaftliche Bindung), was
seinen Werken stärkeren Halt, konstruk-
tive Struktur verleiht (Abb. 38).

Die Berufung an die Düsseldorfer Aka-
demie 1921 änderte die Wegrichtung
nicht. Nauen bildete nach und nach eine
gepflegte Malweise aus, begnügte sich mit
der sinnlichen Fülle des Seins, die er in
farbige Flächenwerte übersetzte. Daß
man ihn später zu den ›Entarteten‹
zählte, ist schwer begreifbarer Hohn.

WALTHER OPHEY (1882–1930), ebenfalls
1912 auf der Sonderbund-Ausstellung
vertreten, hatte sich schon früh dem Me-
dium Farbe verschrieben. »Die gewaltige
Sehnsucht nach rauschenden, schillernden,
glühenden und lebendigen Farben« führte
ihn fast zwangsläufig zum Pointillismus –
hier wirkte die Auseinandersetzung mit
Seurat nach – und von dort zu den jün-
geren Franzosen, die er in Paris kennen-
lernte.

Verschiedene Einflüsse überkreuzten
sich. Wie seine Altersgefährten erfuhr er
einen tiefen Eindruck durch die Malerei
von Cézanne. Bei Picasso und in den

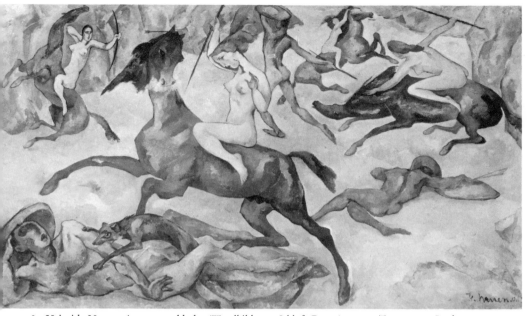

38 Heinrich Nauen, Amazonenschlacht (Wandbild aus Schloß Drove). 1913. Tempera a. Lwd. 210 x 400 cm. Kaiser Wilhelm Museum, Krefeld

Zeichnungen Maillols fand er jene Prägnanz der Form, nach der es ihn unbewußt verlangte: Die Linie wird auch in der Malerei für lange Zeit bevorzugtes Element der Komposition bleiben. Ihre Wandlungen zwischen schwingender Bewegung und fast geometrischer Strenge machen einen Großteil seiner späteren Arbeiten aus, ohne daß er sich jemals aus dem Bereich der sinnlichen Wahrnehmung entfernt hätte. Dem linearen Duktus der Form läuft die Entwicklung zur reinen Farbgestalt des Bildes parallel. Die Leidenschaft für ihre reinen Werte verließ ihn nicht: »Eine Malerei ist für mich in erster Linie farbiger Ausdruck ... nicht Ton ... Wir wollen kein Farbschimmern mehr, wir wollen rücksichtsloses Bekennen von Farbe und Form.« In solchen Zitaten sind nicht die expressiven Möglichkeiten, sondern die fauvistischen Klänge angesprochen. Hier half der ›Blaue Reiter‹ weiter. Aus der Begegnung mit seinem Künstlerkreis gewann Opheys Malerei eine schöne Leichtigkeit und jene helleren Obertöne, die wir in der deutschen Malerei dieser Zeit sonst selten finden: rheinischen Klang.

HELMUTH MACKE (1891–1936) besaß eine ähnlich glückliche Veranlagung wie sein Vetter August, mit dem ihn eine herzliche Freundschaft verband, ohne daß er dessen künstlerische Größe je erreicht hätte. Seine Ausbildung begann bei Thorn-Prikker in Krefeld und führte auf dem Umweg über die Kunst Nauens direkt zum ›Blauen Reiter‹. 1910 waren August und Helmuth Macke in München Franz Marc begegnet. Dieser bewog auch

39 Helmuth Macke, Oberbayerische Landschaft. 1925. Öl a. Lwd. 80,5 x 98,5 cm. Städt. Kunstsammlungen, Bonn

Helmuth 1911 zur Niederlassung in Sindelsdorf; Campendonk, ein Freund und Klassengefährte Mackes aus Krefeld, folgte nach.

Voller Faszination erlebte Helmuth hier das Medium der Farbe, deren dekorative und ornamentale Wirkung er aller-

40 Paul Adolf Seehaus, Der Dom zu Magdeburg. 1918. Öl a. Holz. 45 x 54 cm. Staatl. Museen Preuß. Kulturbesitz, Nationalgalerie, Berlin

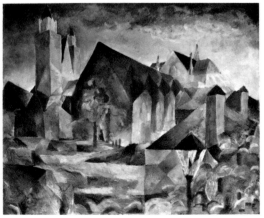

dings höher schätzte als die geistige, auf die in erster Linie sich die Bemühungen der Münchener Freunde richteten. Auch der Kontakt mit den Künstlern der ›Brücke‹ 1912 in Berlin konnte die Nachwirkungen dieser kurzen, aber intensiven Berührung mit den führenden süddeutschen Malern nicht überdecken. Die Freude an der sinnlichen Schönheit des optisch Erfaßbaren lagen dem Rheinländer näher als Bedeutungstiefe. Diese Einstellung bestimmte fortan seine Kunst. Er blieb der Natur nahe, schilderte ihre Schönheit, ihren farbigen Glanz in liebevollem Eingehen auf ihr Wesen, nicht ohne sich eine gewisse Strenge im kompositionellen Aufbau seiner Bilder zu erarbeiten. Seine Arbeiten richten sich nicht so sehr auf das Charakteristische der Dinge, als auf ihren Wert in der ästhetischen Gleichung des Bildes. Aus ihnen spricht die Freude am Dasein, geklärt durch den ordnenden Prozeß des Schöpferischen (Abb. 39).

Wir können Helmuth Macke als einen bezeichnenden Vertreter der rheinischen Schule betrachten. Expressionist war er ebensowenig wie sein Vetter, in dessen Schatten er zeitlebens gestanden hat.

Der frühverstorbene PAUL ADOLF SEEHAUS (1891–1919) war unter dem ermutigenden Zuspruch des Freundes August Macke zur Malerei gekommen. Neben dem Studium der Kunstgeschichte, widmete er sich intensiv der künstlerischen Tätigkeit. Seit 1913 findet man die Bilder des jungen Malers auf allen wichtigen Ausstellungen, auf denen die sog. ›rheinischen Expressionisten‹ vertreten waren, so auch in Waldens Herbstsalon. Die Malerei von Seehaus geht von den Anregungen des Kubismus und Futurismus aus, die er auf sehr persönliche Weise experimentierend variierte. Die Farben zeigen jenen hellen und freieren Klang,

41 Heinrich Campendonk, Bukolische Landschaft. 1913. Öl a. Lwd. 100 x 85,5 cm. Slg. Morton D. May, St. Louis, Miss.

bei dem man unwillkürlich an Macke und Delaunay denkt (Abb. 40). Dennoch dienten die formalen Mittel dem Maler zu mehr als dazu, das gegenständliche Sein zu preisen. Sie verbildlichen seine Sehnsucht, die lyrische Gestimmtheit und zarte Empfindung, die die Formen durchleuchten. Manchmal ist ein herberer Klang angeschlagen, wandelt sich die durchlässig werdende Form zum Visionären: im Sichtbaren öffnet sich ein Tor zur inneren Welt.

Der frühe Tod von Seehaus ließ eine Fülle hoffnungsvoller Ansätze nicht zur Entfaltung kommen. Seine Kunst blieb Ahnung, ein großes Versprechen ohne Erfüllung.

HEINRICH CAMPENDONK (1888–1957) war wohl das bekannteste Mitglied der rheinischen Schule. Als junger Student bei Thorn-Prikker in Krefeld lernte er Helmuth Macke kennen und fand über ihn Anschluß zum ›Blauen Reiter‹. Dort nahm man seine Arbeiten freundlich auf und veranlaßte ihn, nach Sindelsdorf zu ziehen. So geriet der Künstler schon früh in die großen Strömungen seiner Zeit. Bereits 1911 nahm er an der ersten Ausstellung des ›Blauen Reiter‹ in der Galerie Thannhauser teil und wurde nur wenig später von Herwarth Walden zur Teilnahme am Berliner ›Herbstsalon‹ eingeladen. Anfangs war Franz Marc sein Vorbild. Campendonk versuchte auf ähnliche Weise durch Ablösung der Farbe von der Natur und ihre Bindung an Ausdrucksfunktionen in den größeren Seinszusammenhang aller Dinge vorzudringen. Aber was bei Marc zum überzeugenden Gleichnis einer pantheistischen Weltsicht wird, klingt bei ihm wie ein Märchen (Abb. 41).

Hilfe auf diesem Wege bot ihm auch ein anderer Großer der Zeit: Auf der ›Sturm‹-Ausstellung 1914 lernte Campendonk Chagall kennen und ließ sich von seiner Erzählfreude, seiner Ergriffenheit vom Wesen der Dinge tief beeindrucken. Andere Werke dieser Jahre wollen in ihrer heiter-tiefgründigen Versponnenheit, ihrem märchenhaften Tenor wie ferne Analogien zu Klee erscheinen. Sie sind alle nicht illustrativ gedacht, obwohl sie häufig so wirken. Aus ihrer traumhaften Entrücktheit spricht das Verlangen nach reiner Menschlichkeit; freilich – um es letztlich überzeugend formal auszudrücken – fehlte Campendonk die künstlerische Größe der Vorbilder. Vieles bleibt kunstgewerblich, aber gerade dieses Talent vermochte sich freier in der Glasmalerei zu entwickeln. Die langjährige Tätigkeit in dieser Technik wirkte als größere Strenge im Konstruktiven auf seine Gemälde zurück, ohne indes ihren märchenhaften Ton jemals auszulöschen.

Ebenso bekannt wie durch seine Bilder war Campendonk zeitweilig durch seine Graphik. Der ›Sturm‹ veröffentlichte eine ganze Reihe seiner Drucke (vor allem Holzschnitte). Die Modulation der Linien und Flächen, wie sie für diesen Maler charakteristisch ist, beschwört empfindsame Klänge herauf, die denen der Farbe in Aquarell und Gemälde nahe verwandt sind.

CARLO MENSE (1886–1965) lernte während seiner Akademiezeit 1905–1908 in Düsseldorf Helmuth Macke kennen und ging auf dessen Rat 1909 zu Corinth nach Berlin. Drei Jahre später war er bereits auf der Sonderbund-Ausstellung vertreten, ebenso auf dem ›Ersten Deutschen Herbstsalon‹. Stärker als die deutsche Freilichtmalerei wirkten die aus Frankreich herüberdringenden Impulse. Kubismus und Orphismus brachten neue Farb- und Formüberlegungen, unter deren Eindruck der Maler Kompositionen farbiger Klänge entwickelte. Sie wiesen ihn

auf den ›Blauen Reiter‹ hin, zu dem er über Macke kam. Die Arbeiten bis gegen Ende des Krieges zeigen das Bemühen, die vielfältigen Einflüsse in eine eigene Sprache zu übertragen, dekorative Bildharmonien aus jenen kühnen Ansätzen zu filtern, deren Konsequenz er nicht begriff. Aus der zunehmenden Manieriertheit der Handschrift gegen Ende des Jahrzehnts, aus dem Pathos der ›Novembergruppe‹, deren Mitglied er war, rettete den Künstler die Wiederentdeckung der Dingwelt. Sie lenkte seine Entwicklung in neue Bahnen.

Der ›Sturm‹

1910 gab Herwarth Walden, ein Mann von ungemeiner Sensibilität und einem ausgesprochenen Gespür für das Kommende, in Berlin eine neue Zeitschrift heraus, ein literarisches Kampfblatt als Sprachrohr für die jungen aggressiven europäischen Schriftsteller und Dichter. Er nannte sie ›Sturm‹, und dieser Name war ebenso polemisch gemeint wie es die Haltung des Herausgebers und der zahlreichen Autoren war. Der ›Sturm‹ hatte kein festgelegtes Ziel oder Programm, es sei denn das, keiner bestimmten Richtung zu folgen und sich keiner Tradition unterzuordnen. Seine Domäne war das aktuelle Engagement; was seine Autoren einte, war die Erregung, die ihre Sprache artikulierte, die verzweifelte, oft hektische Suche nach einer neuen Menschlichkeit. Schon scheinen darin die Erschütterungen des Krieges vorgezeichnet, die tiefe Unsicherheit, die alles Bestehende in Frage gestellt sieht. So bedeutsam auch der ›Sturm‹ als Beitrag zur zeitgenössischen Literatur sein mochte – er war die vierte Zeitschrift, die Walden herausgegeben oder redigiert hatte, ›Der Komet‹, ›Morgen‹ und der ›Neue Weg‹ waren ihm vorausgegangen –, exemplarischer erscheint uns heute die Rolle, die er in der bildenden Kunst spielte, in der sich Walden ebenfalls seit Jahren zu Hause fühlte.

1909 hatte der Architekt Adolf Loos ihn auf die eminente Begabung des jungen Österreichers Oskar Kokoschka hingewiesen. Walden holte ihn nach Berlin und beauftragte ihn mit Porträtzeichnungen für seine Zeitschrift. Jene berühmten Bildnisse entstanden, die als Inbegriff des expressionistischen Porträts gelten (Abb. 55). Empfindsam reagierte Walden auf die künstlerischen Strömungen seiner Zeit. Instinktiv erkannte er die Substanz im Neuen und Ungewohnten und griff hilfreich ein, wo Tradition oder Mißgunst der Arrivierten den jungen Kräften den Durchbruch erschwerten oder wehrten. Unter seinen Mitarbeitern finden wir die Maler der ›Brücke‹ und des ›Blauen Reiter‹. Walden veröffentlichte die ersten abstrakten Zeichnungen Kandinskys und die Strichgespinste Klees. Er interessierte sich auch für die literarischen Konzepte der Künstler. Hier erschienen Kandinskys Untersuchungen zum Problem der Form und zur ›Malerei als reine Kunst‹ wie Delaunays berühmter Aufsatz ›Über das Licht‹. Franz Marc kam wiederholt zu Wort; Guillaume Apollinaire schrieb über Archipenko, über die moderne Malerei und Rousseau. Es gab Beiträge von Hans Arp, André Breton, von Fernand Léger und August Macke. In dieser Zeitschrift lernten die deutschen Künstler das ›Futuristische Manifest‹ kennen; sie zeigte sich als Quelle der Information und als Bindeglied zwischen Literatur und bildender Kunst.

Walden begnügte sich bald nicht mehr allein mit der Redaktion seiner Kampfschrift. Der ›Sturm‹ sollte sich nicht nur theoretisch, sondern auch praktisch für die jungen Künstler einsetzen. Zwar existierte in Berlin eine ganze Reihe an Ausstellungsmöglich-

Umfang acht Seiten · Einzelbezug: 10 Pfennig

DER STURM

WOCHENSCHRIFT FÜR KULTUR UND DIE KÜNSTE

Redaktion und Verlag: Berlin-Halensee, Katharinenstrasse 5 / Fernsprecher Amt Wilmersdorf 3524 / Anzeigen-Annahme und Geschäftsstelle: Berlin W 35, Potsdamerstr. 111 / Amt VI 3444 — Herausgeber und Schriftleiter: HERWARTH WALDEN — Vierteljahresbezug 1,25 Mark / Halbjahresbezug 2,50 Mark / Jahresbezug 5,00 Mark / bei freier Zustellung / Insertionspreis für die fünfgespaltene Nonpareillezeile 60 Pfennig

JAHRGANG 1910 — BERLIN/DONNERSTAG DEN 21. JULI 1910/WIEN — NUMMER 21

INHALT: HEINRICH REBENSBURG: Gottesfurcht — Königstreue / OTTO SOYKA: Der farblose Krieg / PAUL SCHEERBART: Nackte Kultur / RUDOLF KURTZ: Das Nilpferd / ELSE LASKER-SCHÜLER: Oskar Kokoschka / ALFRED DÖBLIN: Gespräche mit Kalypso über die Musik / J. A.: Von Erfolgen österreichischer Literatur / KARL VOGT: Der Fall Nissen / MYNONA: Zur Tötlichkeit des Sachseins / OSKAR KOKOSCHKA: Zeichnung / Karikatur: Sudermann

Gottesfurcht und Königstreue
Excellenz August Lentze
Von Heinrich Rebensburg

„Wir alle, die wir hier versammelt sind, die Vertreter der Stadt wie der Regierung, bringen Ihnen ein hohes Mass herzlichen Vertrauens entgegen, gegründet auf die Erkundigungen, die wir über ihre bisherige Dienstführung haben einziehen können. Wir ale geben uns der Hoffnung hin, dass sie der berufene Mann sein werden, die Geschicke dieser fröhlich aufblühenden Stadt zu leiten." —

Also sprach Kreuzwendedich von Rheinbaben, Regierungspräsident zu Düsseldorf, als er am 14. Februar 1899 den Oberbürgermeister August Lentze in Barmen in sein Amt einführte. „Auf Ihnen wenigen Berufenen ist die Wahl schliesslich auf Sie gefallen. Herr Oberbürgermeister, und zwar einstimmig. Die Wahl ist das beste Gewähr für — wie wir hoffen — ein gedeihliches und einmütiges Zusammenwirken zwischen Ihnen und den städtischen Vertretern."

August Lentze brachte eine glänzende Versetzungszensur mit, und war vom vornherein bestrebt, auch diese Klasse, die ihn dem Reifezeugnis für Berlin um den entscheidenden Schritt näherbringen sollte, mit Erfolg zu absolvieren. Seine Laufbahn begann im schönsten Teil Deutschlands, wo die Landesväter noch dicht gesät sind und wo es ihm bei seinem Talent für staatserhaltendes Pathetik nicht schwer geworden ist, „nach oben hin" bedeutsam aufzufallen. Jetzt aber war der Reusle ein Preusse geworden, der neue Uchrock vermochte kaum die feurige Männerbrust zu umspannen, die im starken Gefühl ihrer grossen Zukunft mächtig anschwoll.

Nun kann die Reihe an August Lentze; bedeutend lud er den Mund auf und redete gewaltig und viel. Unter der gepuderten Stirn schmetterten martialische Blicke hervor, aus dem derb gebräunten Gesicht reckte sich in breitem Relief seine wichtige Nase, drunter zuckte ein Schnauzbart, der kein Gardelebelwehr zomiger darstellen kann. Unter dem klappte sein Unterkiefer, auf den das kräftige Nürnberger Nussknackmaul mit Neid geschielt hätte — so stand er da und redete, stämmig und solide, wie nur

(Fortsetzung Seite) 103

Zeichnung von Oskar Kokoschka zu dem Drama: Mörder, Hoffnung der Frauen

keiten, aber sie waren meist den Arrivierten oder den Mitgliedern der traditionellen Vereinigungen vorbehalten. 1912 wurde der ›Sturm‹-Redaktion eine Galerie angegliedert. Schon im März des gleichen Jahres begann dort die Reihe der berühmten Ausstellungen, in der sich die europäische Avantgarde in der deutschen Hauptstadt vorstellte: der ›Sturm‹ etablierte sich im Kunstleben. Walden zielte von Anfang an auf Internationalität und schuf damit für Berlin einen Brennpunkt für künstlerische Ereignisse, der das Gesicht der Metropole entscheidend beeinflußte. Nur ein Idealist und Optimist konnte sich an ein derartiges Vorhaben wagen. Walden war beides; zudem war er von der Richtigkeit des eigenen Urteils fest überzeugt.

Den Höhepunkt im Dasein der ›Sturm‹-Galerie bildete ohne Zweifel der ›Erste Deutsche Herbstsalon‹ 1913, eine Parallele zu dem bekannten französischen ›Salon d'Automne‹. In den neuen, für die Ausstellung erweiterten Räumen in der Potsdamer Straße trug Walden 366 Werke der jungen europäischen und außereuropäischen Kunst

zusammen. 85 Künstler aus 12 Ländern beteiligten sich, ein faszinierender Querschnitt durch die Situation der Zeit aus der Sicht eines Mannes.

Zum ersten Male sollte sich Europas Avantgarde in der deutschen Hauptstadt präsentieren. Die Liste der Künstler, an die Walden und Marc die Aufforderung richteten, Werke einzusenden, ist außerordentlich aufschlußreich für die instinktive Ausrichtung dieser Schau aus dem Blickwinkel der süddeutschen Maler und damit aus der Situation Orphismus – Futurismus – Blauer Reiter –, das Fehlen bestimmter Künstler unterstreicht das nur noch.

Der ›Blaue Reiter‹ und sein weiterer Umkreis waren selbstverständlich vollzählig vertreten: Kandinsky, Marc, Macke, Münter, Werefkin, Jawlensky, Kubin, Klee, einbezogen wurde auch Feininger, zu dem Kubin die Verbindung herstellte. Es fehlten nicht die Russen Bechtejeff, Mogilewsky und die Brüder Burljuk, aus dem Rheinland Campendonk und Nauen. Aufgefordert wurden die Maler der ›Brücke‹, und zwar nur Heckel, Kirchner, Mueller und Schmidt-Rottluff, nicht dagegen Pechstein, den Marc »Matisse salonfähig verflacht« oder »Matisse ohne Geist« nannte. Nolde und Rohlfs sollten ebenso teilnehmen wie die sich gerade durchsetzenden expressionistischen Pathetiker Meidner und Steinhardt; Kokoschka ist genannt, Bloch, Adler, Kogan, Epstein, Baumeister. Bei den Franzosen dachte man natürlich zuerst an Delaunay; die ehemaligen Fauves, Picasso, Braque und eine Reihe von Kubisten fehlten, nicht aber Léger. Dafür erschienen die Namen von Le Fauconnier, Gleizes, Laurencin und Metzinger. Einladungen waren an die italienischen Futuristen ergangen. Erwähnt sind Boccioni, Severini, Russolo, Carrà und Brancusi, aber auch Arp, Segall, Archipenko und Bolz. Endlich verzeichneten die Listen noch den Holländer Verster, den Deutsch-Schweizer Helbig, die Schweizer Gimmi, Lüthy und Huber sowie das eine oder andere Mitglied der ›Neuen Secession‹. Das war eine umfangreiche Auswahl, wenn sich ihre Breite in der Ausstellung auch nicht ganz verwirklichen ließ.

Die ›Brücke‹ sagte sofort ab. Schmidt-Rottluff bekundete zwar das gemeinsame Interesse, verwies aber auf das Engagement der Maler beim ›Sonderbund‹, das durch eine gemeinsame Aktion in Berlin leiden würde. Nolde weigerte sich aus prinzipiellen Gründen in Berlin auszustellen, vielleicht wirkte seine Fehde mit Liebermann noch nach. Wenn Marc damals konstatierte, daß das Fehlen der ›Brücke‹ dem Gesamtbild nicht schade, so unterstrich er damit nur Kandinskys These, daß der Brücke-Expressionismus ohnehin nur am Rande der eigentlichen Zeittendenzen liege, eine Feststellung, die aus seiner Sicht verständlich war.

Die nachfolgenden Veranstaltungen der ›Sturm‹-Galerie haben den Höhepunkt von 1913 nicht mehr erreicht. Dennoch blieb die Aktivität bis zuletzt rege. Walden dokumentierte weiterhin den jeweiligen künstlerischen Standpunkt, geriet aber damit schon gegen Ende des Krieges in die Auseinandersetzung der Generationen. Neue Namen setzten sich in der Öffentlichkeit durch. Wohl konnte man Maler wie Kokoschka, Feininger, Beckmann, Hofer, Dix und Grosz summarisch als ›die jungen Expressionisten‹ bezeichnen, aber bei schärferem Zusehen tendierte ihre Kunst doch schon in eine andere Richtung. Walter Dexel wurde 1918 vorgestellt, der junge Schwitters zeigte in eben diesem Jahre unter spektakulären Umständen seine erste Ausstellung, Johannes Molzahn veröffentlichte 1919 sein ›Manifest des absoluten Expressionismus‹, das sich vollkommen der ekstatischen Empfindungswelt der jungen Kriegs- und Nachkriegsgeneration verhaftet zeigt.

<div style="text-align: center;">

ERSTER
DEUTSCHER
HERBSTSALON
BERLIN
1913

DER STURM
LEITUNG: HERWARTH WALDEN

</div>

KANDINSKY

**ÜBER
DAS GEISTIGE
IN DER KUNST**

43 Erster Deutscher Herbstsalon. Berlin 1913. Leitung Herwarth Walden

44 Wassily Kandinsky ›Über das Geistige in der Kunst‹. München 1911

Man hat dafür später den Begriff ›Sturm-Expressionismus‹ gefunden und meinte damit die Funktion der Kunst als moralische und politische Waffe, das ebenso idealistische wie soziale Sendungsbewußtsein der Künstler im Kampf um eine bessere Welt. Noch einmal rückte der ›Sturm‹ in den Brennpunkt des aktuellen Geschehens, schon von der Novembergruppe attackiert, deren Mitglieder ihre radikaleren Forderungen in der Praxis verwirklicht sehen wollten und sich nicht mit Manifesten zu begnügen dachten.

Diese spätexpressive ›Sturm‹-Periode hatte viele Gesichter. Sie zeigte sich humanistisch, idealistisch, pathetisch, aggressiv, sie gab sich versöhnlich, polemisch, zeitkritisch, destruktiv. Viele Ideen waren durch Malerei nicht mehr zu verdeutlichen; eine Flut von Dichtungen, Manifesten und Kompositionen signalisierte die Erregung der Zeit.

Eine nachhaltige Wirkung ging von alledem nicht mehr aus, ebensowenig von der 1919 gegründeten ›Sturm‹-Schule oder der späteren ›Sturm‹-Bühne – Kunst und Realität wollten sich nicht zusammenfinden.

In den zwanziger Jahren widmete sich Walden den zukunftsweisenden konstruktiven Richtungen, Wanderausstellungen erreichten auch das Ausland. Dennoch war nicht zu übersehen, daß der Sturm das Schicksal aller revolutionären Bestrebungen teilte – er hatte sich als Symbol des gärenden Jahrzehnts zwischen 1910 und 1920 überlebt. Herwarth Walden ging 1932 in die UdSSR und ist dort verschollen. Im selben Jahr stellte auch seine Zeitschrift ihr Erscheinen ein, am Vorabend der Machtübernahme durch das Dritte Reich.

›Der Blaue Reiter‹ 1911

Kandinskys erste abstrakte Komposition 1910 hatte die Andersartigkeit der Situation in Süddeutschland scharf beleuchtet. Nicht die existentielle Lage des Individuums war zu diskutieren, sondern die kosmische Seinsbezogenheit des Menschen, jene »mystisch-innerliche Konstruktion des Weltbildes«, die Marc »das große Problem der heutigen Generation« nannte.

Ein östlicher Pantheismus stand dahinter, dessen Verwurzelung in russischer Religiosität und Mystik dazu beitrug, die Erscheinungen der Welt als Gleichnis zu begreifen und für sie die neue Ikone zu finden: »Die Form ist der äußere Ausdruck des inneren Inhaltes« (Kandinsky, ›Über die Formfrage‹). Das Bewußtsein von einem universaleren Seinszusammenhang (das ebensowenig christlich war, wie es sich auch nicht auf Kunst beschränkte), die Gewißheit, sich in Übereinstimmung mit den geistigen Kraftlinien der Zeit zu befinden, trugen dazu bei, das Ziel jenseits des Abbildhaften zu suchen, das Augenmerk nicht mehr auf den Gegenstand und seine metaphorischen Ableitungen zu richten. Die Spiritualisierung von Farbe und Form zu harmonischen Klängen, in denen sich die »Seele der Form« offenbart (Kandinsky), konnte die Empfindung in ähnlicher Weise anrühren und sichtbar machen, wie sie für das Ohr in der Orchestrierung der Töne hörbar war.

Schon 1908 hatte der junge Privatdozent Wilhelm Worringer in seiner Arbeit ›Abstraktion und Einfühlung‹ darauf hingewiesen, daß Kunst auch vom »Abstraktionsdrang« ausgehen könne und nicht an die Einfühlung in die Dingwelt gebunden sei – die Voraussetzung für seine damals kühne Formulierung an gleicher Stelle, »daß das Kunstwerk als selbständiger Organismus gleichwertig neben der Natur und in seinem tiefsten innersten Wesen ohne Zusammenhang mit ihr stehe«.

Dazu kam die stimulierende Wirkung der naturwissenschaftlichen Erkenntnisse, eine Komponente, die im norddeutschen Expressionismus keine Reaktion ausgelöst hatte.

So konnte Franz Marc über die noch ganz den Vorstellungen des Jugendstils und Symbolismus entsprechende Formulierung: »Warum sollten wir nicht dazu gelangen, Farbharmonien zu schaffen, die unserem seelischen Zustand entsprechen« (Gauguin) hinaus unter dem Eindruck zweier bestimmender wissenschaftlicher Entdeckungen seiner Zeit, des Einsteinschen Raum-Zeit-Kontinuums und der Planckschen Atomtheorie, die Prognose stellen: »Die kommende Kunst wird die Formwerdung unserer wissenschaftlichen Überzeugung sein.«

Der Künstler fühlte sich frei, um auf seine traditionelle Bindung an das Gegenständliche – die im Expressionismus ja keineswegs aufgegeben worden war – zu verzichten. Er beging keinen Verstoß, wenn seine Imagination ihre Bilder jenseits der Realität fand, sondern befand sich darin in Übereinstimmung mit dem Fluidum der Zeit. Alles forderte ihn auf, seine Vorstellung von dieser erweiterten Schöpfung, von ihren ideellen und materiellen Strukturen in seinen Werken anschaulich zu machen.

Der deutsche Beitrag zu dieser europäischen Entwicklung ist uns unter dem Begriff ›Der Blaue Reiter‹ geläufig. Der Name wurde dem Almanach entliehen, der 1911 von Kandinsky und Marc konzipiert und begonnen, 1912 bei Piper in München erschienen war, zur gleichen Zeit, da Kandinsky seine Schrift ›Über das Geistige in der Kunst‹ veröffentlichte, an der er seit 1910 gearbeitet hatte. Um die Keimzelle der Redaktion des ›Blauen Reiter‹ sammelten sich in erster Linie die aus der ›Neuen Künstlervereinigung‹

ausgeschiedenen Maler. Sie bildeten keine organisierte Vereinigung oder geschlossene Gruppe; man kann sie eher als eine Diskussions- oder lose Ausstellungsgemeinschaft bezeichnen. Ihre Initiatoren luden auch die Künstler benachbarter Länder zur Mitarbeit ein, von denen einige bereits am Almanach mitgewirkt hatten, wie die Brüder Burljuk oder der österreichische Komponist Arnold Schönberg, den Kandinsky als Musiker wie als Maler schätzte.

Am 18. Dezember 1911 stellte der ›Blaue Reiter‹ zum ersten Male in der Galerie Thannhauser aus. Dies geschah demonstrativ zur selben Zeit, in der auch die ›Neue Secession‹ im gleichen Hause neue Arbeiten ihrer Mitglieder zeigte.

Neben Kandinsky, Marc, Macke und Münter waren Campendonk, die Brüder Burljuk, Albert Bloch, der frühverstorbene Eugen von Kahler (1822–1911), Jean Bloé Niestlé (1884–1942), Arnold Schönberg (mit drei Gemälden) und zwei bedeutende Franzosen vertreten, Antipoden und Marksteine im Sinne Kandinskys: Henri Rousseau und Robert Delaunay, dessen farbiger Orphismus mehr als der Kubismus die Deutschen beeindruckte. Die neue Situation war mit dieser Ausstellung beispielhaft fixiert. Sie wanderte 1912 durch Deutschland, war in Köln zu sehen (wo sie auf die rheinischen Maler wirkte, die ohnehin durch Macke und Campendonk enge Beziehungen zu München aufrechterhielten); im März eröffnete Herwarth Walden mit ihr seine ›Sturm‹-Galerie in Berlin, wobei er folgerichtig Werke von Klee, Kubin und Jawlensky hinzufügte, die in München fehlten. Bremen zeigte sie, im Sommer hing sie bei Osthaus in Hagen, im Herbst in der Frankfurter Galerie Goldschmidt.

Die zweite Ausstellung stellten Marc und Kandinsky auf eine umfassendere Basis: »Marc und ich nahmen alles, was uns richtig schien.« Sie fand in der Münchener Galerie Goltz statt und beschränkte sich auf graphische Arbeiten. Künstler vieler Nationen waren beteiligt: aus Deutschland neben den Münchenern die Maler der ›Brücke‹ (ohne Schmidt-Rottluff), zu denen Marc während eines Berlin-Aufenthaltes die Verbindung hergestellt hatte, der junge Helbig, der Worpsweder Tappert und der Westfale Morgner, dazu Kubin und Klee. Umfangreich war der französische Beitrag mit Werken von Georges Braque, Robert Delaunay, Roger de la Fresnaye, André Derain, Pablo Picasso und Maurice Vlaminck. Die Schweiz vertraten Hans Arp, Moritz Melzer, Wilhelm Gimmi und Oskar Lüthy, aus Rußland kam die Avantgarde: Natalia Gontscharowa, Michail Larionoff und Kasimir Malewitsch.

Eine derart weitgespannte Überschau kam später nicht mehr zustande, die dem ›Blauen Reiter‹ zugemessene Frist war nur noch kurz. Im Mai 1912 nahmen seine Maler an der Sonderbund-Ausstellung in Köln teil; im Juni desselben Jahres stellte Walden jene Werke von Kandinsky, Jawlensky, Werefkin, Bloch, Münter und Marc aus (der seine Arbeiten aus Köln wegen der Auswahl zurückgezogen hatte), die nicht im Sonderbund in Köln gezeigt worden waren. 1913 fand schließlich wiederum im ›Sturm‹ der ›Erste Deutsche Herbstsalon‹ statt, in dem Walden erneut die Münchener Intentionen vorstellte, nun eingebettet in die parallelen internationalen Tendenzen. Er zeigte sie auch Anfang 1914 noch einmal als Wanderausstellung in den skandinavischen Ländern, in Helsingfors, Trondheim und Göteborg. Dann brach der Krieg aus und beendete die Gemeinsamkeit.

Ebenso bedeutungsvoll wie die ausgestellten Bilder indes war ihre theoretische Fundierung. Die Schrift Kandinskys ›Über das Geistige in der Kunst‹ und der zur selben Zeit erschienene Almanach ›Der Blaue Reiter‹ kennzeichneten die geistige Situation, aus der

die Künstler ihre Bindungen an das Sichtbare abstreiften, um sich ganz den Reflexen einer übergeordneten Seinswelt hinzugeben. Trotz der weitgespannten Themenstellung ist die geistige Anschauung der Mitarbeiter am Almanach (er sollte eigentlich fortgesetzt werden) im wesentlichen einheitlich, sie beruht auf der Idee des ›Gesamtkunstwerkes‹. Unter diesem Blickwinkel wurden Musik und bildende Kunst behandelt, an Abbildungen findet man bezeichnenderweise bayerische Hinterglasbilder, russische Volkskunst, Kinderzeichnungen, Skulpturen und Masken aus Afrika, Mexiko, Brasilien und der Südsee, ferner Kunstwerke aus Ostasien, Ägypten, Griechenland und dem deutschen Mittelalter.

Das Primitive hatte in diesem Kreise eine andere Bedeutung als bei der ›Brücke‹: es existierte als zarter Klang, als Überbau reiner Naivität, die allein den Künstler befähigt, zum Innersten der Schöpfung vorzudringen und »ihre Seele zu enthüllen«. Die Anerkennung des Naiven als eines unverbildeten schöpferischen Impulses führte zur Beschäftigung mit Kinderzeichnungen, in denen sich wie im Hinterglasbild oder im frühen Holzschnitt unmittelbares Erleben äußert.

In verschiedenen Beiträgen ging der Almanach auf die bildende Kunst seiner Zeit ein. Die russische Avantgarde, der französische Kubismus und Orphismus wurden behandelt. Marc erwähnte in seinem Beitrag über die ›Wilden‹ Deutschlands die Maler der ›Brücke‹, die er Neujahr 1911/12 aufgesucht hatte. Es ist bezeichnend, daß ihre Kunst ihn tiefer beeindruckte als den Russen Kandinsky. Er sah ihren »ungeheuren quellenden Reichtum, der zu unseren Ideen nicht weniger gehört als die Ideen der Stillen im Lande«, er begeisterte sich damals für ihre »durchwegs sehr starken Sachen«. Gerade aber dieses direkte Engagement, ihre spontane und impulsive Reaktion, die formensprengende Intensität des Selbstausdrucks schienen Kandinsky zu wenig gefiltert, zu wenig ›geistig‹, um darin einen entscheidenden Beitrag zur Entwicklung der zeitgenössischen Kunst sehen zu können.

Ausstellen muß man solche Sachen. Sie aber im Dokument unserer heutigen Kunst (und das soll unser Buch werden) zu verewigen, als einigermaßen entscheidende, dirigierende Kraft – jst in meinen Augen nicht richtig. So wäre ich jedenfalls gegen *große* Reproduktionen ... die kleine Reproduktion heißt: *auch* das wird gemacht, die große, *das* wird gemacht ...

»Auch das wird gemacht« – diese Stellungnahme Kandinskys setzte sich durch. Die nord- und mitteldeutschen Expresssionisten beteiligten sich zwar an der Graphik-Ausstellung, doch im Almanach erschien der ursprünglich vorgesehene Beitrag von Pechstein nicht. Die ›Brücke‹-Kunst war nur durch Abbildungen graphischer Blätter von Nolde, Mueller, Pechstein, Heckel und Kirchner vertreten.

Musikalische Probleme nehmen im Almanach einen breiten Platz ein. Schönberg äußerte sich über ›Das Verhältnis zum Text‹, Thomas von Hartmann schrieb ›Über die Anarchie in der Musik‹, Dr. Kulbin, Professor an der Petersburger Militärakademie, Sammler und Mäzen der Avantgarde, steuerte einen Beitrag ›Die freie Musik‹ bei. Gleichzeitig war den Beziehungen zwischen Musik und bildender Kunst, der Analogie tonaler Schwingungen zu farbigen Akkorden, eine eigene Untersuchung gewidmet. Der ›Prometheus‹ von Skrjabin wurde zitiert, jener berühmte Versuch, die Musik mit farbiger Beleuchtung zu identifizieren und den Tönen bestimmte visuelle Klänge zuzuordnen – Vorstufe des späteren Farblichtklaviers. Kandinskys Bühnenentwurf ›Der

gelbe Klang‹ schloß sich sinngemäß als Versuch eines Zusammenwirkens von Farbe, Pantomime und Musik aus mystisch-romantischer Grundstimmung an.

Von hier aus sind die Überlegungen im Kreise des ›Blauen Reiter‹ zu würdigen, sich mit den musikalischen Eigenschaften des bildnerischen Vokabulars zu befassen, eine Harmonielehre der Farben und Formen zu entwickeln, die in ähnlicher Weise eine kompositionelle Anwendung gestattete, wie das in der Musik möglich war. Eine solche Ablösung der Farbe von der Dingwelt beeinträchtigte ihren Empfindungscharakter nicht, befreite ihn aber vom Ballast des Inhaltlichen und Allegorischen. Das Expressive erhielt eine andere Tonart als im Norden.

Blicken wir von diesem Punkt aus zum Brücke-Expressionismus hinüber, so tritt die Verschiedenheit der Anschauungen klar zutage. Zwar war beiden Richtungen das Bewußtsein zu eigen, jenen Punkt suchen zu müssen, an dem sich Inneres und Äußeres decken – ihre gemeinsame Wurzel in der deutschen Romantik. Die Realisierung zum Bild wurde indes auf verschiedenen Wegen erreicht. Es waren die elementaren Gegebenheiten der bildnerischen Mittel, die der Norden ausnutzte, nicht seine ästhetischen. Was dort dazu diente, die äußeren Hüllen des Seins gewaltsam zu zerbrechen, um hinter den Trümmern der Scheinwirklichkeit den Kern des Wahren zu finden, der für Kunst und Leben gleichermaßen notwendig war, wurde hier subtiler als Gleichnis zu jener »mystisch-innerlichen Konstruktion« der Welt begriffen, von der Franz Marc sprach.

Das prägte den Charakter der Farben. Malte man im Norden farbstark, aber tonärmer, weil es weniger auf den optischen Bildwert als auf die expressive oder symbolische Funktion ankam, so entwickelten die Künstler im Umkreis des ›Blauen Reiter‹ eine sensible und valeurreiche Palette, deren Leuchtkraft auf der Reinheit der Tonlagen beruhte – auch hier wieder die Entsprechung zum Musikalischen. Die Gefährdung durch schwächere Arbeiten ist offensichtlich: dort die allzu starke Bedeutungstiefe, die der Farbe letztlich keine Bildwirksamkeit mehr ermöglicht – hier ein übersteigert gefühlsbetonter Ästhetizismus, der an die Grenze des Süßlichen oder Nur-Dekorativen gerät.

Früher als den norddeutschen Expressionismus hat man die Kunst des ›Blauen Reiter‹ dank seiner internationalen Verflechtung in die gesamteuropäische Entwicklung einordnen können: Weltoffenheit steht gegen engere landschaftliche Bindung. Beide Entwicklungen machen aber erst das Charakteristikum des deutschen Beitrags zur europäischen Kunst jener Zeit aus: den ideellen Gehalt gegenüber der französischen Ratio. In der Rückschau erweist sich die Kunst der Mitglieder des ›Blauen Reiter‹ als die Seite des deutschen Ausdrucksverlangens, die dem ernsteren und dunkleren Ton der nordischen Schwester den kosmischen Überbau, einen universalen und helleren Klang hinzufügte.

45 Wassily Kandinsky, Titelblatt ›Der Blaue Reiter‹. Almanach 1912 ▷

Wassily Kandinsky (1866–1944)

Die Malerei Kandinskys folgte seinen kühnen Thesen erst in einigem Abstand, ungeachtet des unerwarteten Vorstoßes zur Abstraktion 1910. Zwar verminderte sich die Zahl der an der Natur orientierten Werke Jahr für Jahr, bis die Erkenntnis der neuen Wirklichkeit um 1914 ganz von seiner Kunst Besitz ergriffen hatte.

Doch sind die Stadien des Überganges vielgestaltig, nicht alles ließ sich bildnerisch sofort so realisieren, wie er es in seinen Theorien vorformuliert hatte.

Der Künstler hat für die Tatsache, daß für einige Zeit Gegenstand und freie Form nebeneinander existierten, drei Gründe angeführt:

1. Das Bild kann durch den direkten Eindruck von der Natur angeregt sein, ohne daß es deshalb gegenständlich sein muß. Hier bleibt das Sichtbare bei aller Verwandlung zumindest als Ausgangspunkt und Erlebnis spürbar: die ›Impressionen‹.

2. Unbewußte, plötzlich entstehende Eindrücke innerer Natur und von inneren Vorgängen, die vom Erlebnis des Sichtbaren unabhängig sind, geistige Eindrücke: die ›Improvisationen‹.

3. Langsam zusammenwachsende Farbformen, die vom Künstler sorgsam geprüft und zum Bilde zusammengeordnet werden: die ›Kompositionen‹.

Der Grad der Naturentrückung ist in der Übergangszeit bei allen drei Gruppen verschieden. Auch lehrt eine genauere Betrachtung der Bilder, daß Kandinsky selbst die Grenzen zwischen ihnen als fließend betrachtete, bezieht sich doch die Einteilung nicht auf den jeweiligen Stand von Realität oder Abstraktion, sondern allein auf den Zustand der Bewußtwerdung, also auf den schöpferischen Prozeß (Ft. 8).

Die ausgeprägte Sinnenhaftigkeit des Malers, seine Empfindlichkeit für optische Eindrücke mögen manchmal als Hemmnis bei dem Versuch gewirkt haben, Farbe und Form ihres bezeichnenden und beschreibenden Charakters zu entkleiden, um sie in eine übergeordnete, von der Natur abgelöste Wirklichkeit zu überführen. Die Form erhielt sich noch länger einen Assoziationscharakter, sie wandelte

sich erst langsam zum Bildzeichen und später darüber hinaus zum Träger kinetischer Energien oder freier Rhythmen. Schneller unterwarf sich die Farbe der neuen Sinnbedeutung, schon vorbereitet durch ihre dekorative Funktion, durch die sie ein Eigenleben parallel zur Natur besessen hatte.

Gerade in den Impressionen spürt man noch am längsten die Beziehung zum Diesseits, aber auch die Wurzeln seines Herkommens. Sie erhielten sich als ein Klang östlicher Gestimmtheit auch in den Bildern aus dem bayrischen Bergland mit seinen vielen kleinen Kirchen (Abb. 46). Kandinsky malte sie in zahlreichen Variationen, in Öl, Aquarell und Hinterglastechnik. Zu deren leuchtender Farbigkeit und naiver Ausdrucksfähigkeit besaß er längst eine enge Beziehung: die ländliche süddeutsche Kunsttradition überdeckte sich mit den Nachwirkungen der bunten, ornamentfreudigen russischen Volkskunst. Aus ähnlichen Gründen ist der Anteil der religiösen Themen an den Gemälden dieser Jahre nicht klein. Der östliche Mystizismus, ein an die dunkle Zeichensprache der Ikone gewöhnter Kinderglaube, hatte die Kunst stets als Zwiesprache des Menschen mit seiner Innenwelt angesehen und berührte sich darin mit den neuen, aus dem Gedankengut des Jugendstils, der Nabis und Symbolisten herausgewachsenen Erkenntnissen.

Die Autonomie der Farbe war nur über die genaue Untersuchung ihrer natürlichen und expressiven Eigenschaften zu erreichen. Kandinsky konstatierte ihre physischen Wirkungen, versuchte, ihren Charakter umzudefinieren, indem er sie verschieden anwendete, versuchte, ihre Kälte zu wärmen und ihre Wärme zu kühlen. Gerade die Erkenntnis von der Unendlichkeit der hier beschlossenen Möglichkeiten habe ihm den Zugang zur absoluten Form gezeigt und eröffnet, notierte er. Selbst das Weiß erhält aus diesem Blickwinkel Bedeutung als dominierende Bildfarbe. Kandinsky empfand es als die Farbe des »großen Schweigens« und entdeckte die »ungeahnten Möglichkeiten dieser Urfarbe.«

Die Auswirkungen der physischen und psychischen Farbeigenschaften veränderten grundlegend das kompositionelle Gefüge des Bildes. Die suggestive Kraft und der räumliche Distanzwert der Farben schufen irrationale Bildräume, rissen die Flächen zu sphärischer Tiefe auf. Das Statische wurde aufgegeben, Farbspur wandelte sich zu psychisch gesteuerter Bewegungsspur in den Dimensionen von Raum und Zeit.

Der Inhalt eines Bildes ergab sich damit zwangsläufig aus der Orchestration der Farben, der Rhythmik oder Energie der Formen, nicht mehr aus der Ansprache oder Deutung des Gegenstandes. Es lag beim Künstler, die Instrumentierung der Mittel so vorzunehmen, daß sich dabei der Blick und der Dialog von der Außenwelt auf die innere verschoben. Je klarer Kandinsky den Wunsch verspürte, die »Seele des Betrachters« zu berühren, indem er die eigene seelische Vibration in das Bild übertrug, um so transparenter und autonomer wurde die Farbe. Er verwendete sie nicht mehr melodisch, sondern symphonisch, worunter er den Zusammenklang mehrerer einer Hauptform untergeordneter Nebenformen verstand.

Das Bild wird so zum Kosmos, durchpulst vom Strom dionysischer Farben, die sowohl Assoziationen wachrufen wie Transzendentes beschwören können, erfüllt von Formen, die, von der Dingbezeichnung befreit, als freie Kalligraphie, als Emotionsspur oder als Ausdrucksarabeske mitwirken. Darin steckt ein ausgesprochen expressives Pathos, das oft nur mühsam gebändigt scheint. Es berührt sich mit dem

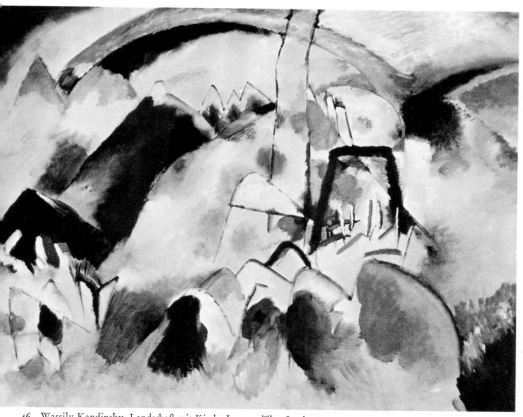

46 Wassily Kandinsky, Landschaft mit Kirche I. 1913. Öl a. Lwd. 78 x 100 cm. Museum Folkwang, Essen

religiösen Allgefühl von Franz Marc: »Die Mystik erwacht in den Seelen und mit ihr uralte Elemente der Kunst« und dem nordischen Expressionismus. Die Distanz zum französischen Kubismus ist groß, von dem Roger Allard im ›Blauen Reiter‹ geschrieben hatte, daß es sein erstes Postulat sei, »die Ordnung der Dinge, und zwar nicht naturalischer Dinge, sondern abstrakter Formen«, zu gewinnen. Denn: der Kubismus ist »in erster Linie der bewußte Wille, in der Malerei die Kenntnis von Maß, Volumen und Gewicht wiederherzustellen...«

Kandinsky hat die in Murnau bezogenen Positionen nur noch für kurze Zeit beibehalten können. Der Ausbruch des Krieges zwang ihn zur Rückkehr nach Rußland. Das künstlerische Klima in Moskau war härter und entschiedener als das in München, wenn sich auch hier eine ähnliche Entwicklung zur Abstraktion vollzogen hatte. Allerdings war es der Gedanke des Konstruktivismus – der nicht von der emotionalen, sondern von der geometrischen Abstraktion der Form ausging, die unabhängig von Empfindung und seeli-

schen Vibrationen sein sollte –, der Male-
witsch und seinen Kreis intensiv beschäf-
tigte. Er mußte Kandinsky fremd sein und
zu einer neuen Auseinandersetzung auffor-
dern. In der Folge entstanden weniger
Bilder als zuvor. Nur ein kurzer, künstle-
risch fruchtbarer Aufenthalt in Stockholm
1916 brachte eine Ergänzung und Erweite-
rung der bildnerischen Vorstellungen aus
der Murnauer Zeit.

Die Funktionen, die die UdSSR ihm
nach der Revolution übertrug, bedeuteten
zwar eine Anerkennung seiner Leistungen
und Fähigkeiten, behinderten jedoch den
Fortgang der Arbeit. Als er gegen Ende
des Jahrzehnts wieder zu malen begann,
sah er sich gezwungen, seine künstlerische
Position erneut zu überprüfen. Der Ex-
pressionismus neigte sich seinem Ende zu;
manches, was der ›Blaue Reiter‹ hervorge-
bracht hatte, mußte Kandinsky aus dem
Abstand der Zeit als zu gefühlsgebunden
und romantisierend erscheinen. Das Pro-
blem lag fortan bei der Stabilisierung und
Klärung der Form, bei der Überwindung
des Dekorativen als der latenten Gefahr
der symbolischen Abstraktion. Nun ver-
stand er den Anruf des avantgardistischen
Rußland als Teil einer gesamteuropäischen
Zielsetzung zum Konstruktivismus.

Kandinsky kehrte 1921 mit seiner Frau
Nina de Andreewsky, die er 1917 gehei-
ratet hatte, nach Deutschland zurück. Seine
künstlerischen Vorstellungen siedelten ihn
fast zwangsläufig in der Nähe des ›Bau-
hauses‹ an. Es wurde zur nächsten Etappe
seines Weges.

Franz Marc (1880–1916)

Enger als Wassily Kandinsky ist für uns
Franz Marc mit dem Begriff ›Blauer Rei-
ter‹ verbunden. Seine Kunst trifft jenen
Ton, in dem wir das Erbe der deutschen
Romantik erkennen, in seinen Werken
verkörpert sich die Vorstellung von einer
tieferen Beseeltheit der Natur, von der
Einstimmung des Menschen in ein trans-
zendentes, kosmisches Sein, die sich seit
Jahrhunderten bei den deutschen Malern
äußert. Aber Marc fiel es schwer, diese er-
fühlte Einstimmung in den größeren Zu-
sammenhang des Natürlichen im Bilde zu
verwirklichen, den entscheidenden Schritt
zu tun, der in die erweiterte Dimension
der neuen Realität führte.

Im Tier, dessen Sein der Schöpfung noch
unmittelbarer verbunden ist, glaubte er,
einen Zugang gefunden zu haben:

Ich sehe kein glücklicheres Mittel zur
Animalisierung der Kunst, wie ich es
nennen möchte, als das Tierbild;

Doch auch dieser Weg führte anfangs
nicht zu dem erstrebten Ziel. Schon bald
empfand Marc das Abbild der Natur als
zu arm für seine Ziele. Er tastete die Ding-
welt ab, suchte sich ihrer in der Malerei,
Zeichnung und Skulptur zu bemächtigen.
Immer wieder änderte er die gerade ent-
standenen Werke, um sie schließlich zu
vernichten, weil er die Fruchtlosigkeit
seines Tuns erkannte. Er beherrschte die
Form, aber sie vermochte keine Antwort
im Seelischen wachzurufen.

In dieser Krise seines Schaffens lernte er
1910 August Macke kennen. Der im Rhein-
land aufgewachsene Freund, unbeschwer-
ter, heiter, allem Schönen aufgeschlossen,
brachte ihm die Botschaft der Farbe, die er
bei den Franzosen kennengelernt hatte.
Marc nahm sie an. Er prüfte ihre Möglich-
keiten, untersuchte ihr Ausdrucksvermögen
und ordnete sie systematisch:

Blau ist das *männliche* Prinzip, herb
und geistig.
Gelb das *weibliche* Prinzip, sanft, heiter
und sinnlich:
Rot die *Materie*, brutal und schwer . . .
Mischst Du z. B. das ernste, geistige Blau
mit Rot, dann steigerst Du das Blau bis

zur unerträglichen Trauer, und das versöhnliche Gelb, die Komplementärfarbe zu Violett, wird unerläßlich ...
Mischst Du dann aber Blau und Gelb zu Grün, so weckst Du Rot, die Materie, die ›Erde‹, zum Leben, aber hier fühle ich als Maler immer einen Unterschied: Mit Grün bringst Du das ewig materielle, brutale Rot nie ganz zur Ruhe. Dem Grün müssen stets noch einmal Blau (der Himmel) und Gelb (die Sonne) zu Hilfe kommen, um *die Materie zum Schweigen zu bringen.*
In dieser Auseinandersetzung mit den physischen und psychischen Eigenschaften der Farbe kam ihm unerwartet Hilfe von außen. Als Mitglied der ›Neuen Künstlervereinigung‹ lernte er Kandinsky und seinen Freundeskreis kennen, in dem er gleiches Interesse und verwandtes Streben fand. Aus der Gewißheit ihrer Gemeinsamkeit heraus wagte er den Schritt zur unnaturalistischen Farbe.

Ihre geistige Strahlkraft forderte nunmehr eine Überprüfung der gegenständlichen Formen, deren materielle Schwere dem spirituellen Zusammenklang noch entgegenstand.

Man hängt nicht mehr am Naturbilde, sondern vernichtet es, um die mächtigen Gesetze, die hinter dem schönen Schein walten, zu zeigen.
Dieses Zitat aus seinem Aufsatz im ›Pan‹ deutet die Wegrichtung an. Unterstützung erhielt er aus dem französischen Kubismus; eine Reise mit Macke im September 1912 nach Paris brachte die persönliche Bekanntschaft mit Delaunay. Nicht in der formalen Disziplin des klassischen Kubismus, sondern im farbigen Orphismus, in dem sich die Farbbewegungen zu einer »Synthese, vergleichbar der Polyrhythmik der Musik« vereinen, sah er für sich neue Ansatzpunkte. Delaunay zeigte einen Weg, die Hülle der Materie aufzubrechen, die Formen in Farbschwingungen zu versetzen,

ohne dabei auf den tieferen Gehalt der Farbe zu verzichten. Die Ausstellung von Werken italienischer Futuristen, die er im selben Jahr in München bei Thannhauser sah, vertiefte die in Paris gewonnenen Erkenntnisse und vermittelte ihm Wege zur Erweiterung des Realitätsbegriffes mit dem Ziel, zum »inneren mystischen Aufbau« des Daseins vorzudringen.

Die Übereinstimmung von Farbe, Form und Gehalt war die Grundlage, »die Sehnsucht nach dem unteilbaren Sein, die Befreiung von den Sinnestäuschungen unseres ephemeren Lebens« fortan der Tenor seiner Kunst. In Werken von visionärer Eindringlichkeit schildert Marc den gleichnishaften Sinn alles Seienden. Freude, Leid und dunkle Vorahnung liegen in den Werken beschlossen, deren traumhafte Überdeutlichkeit von der romantischen Empfindung von dem Einssein alles Geschaffenen durchwirkt ist, vom Ausdruck einer sehnsüchtigen Hoffnung auf eine universale Harmonie. Der Mensch ist nur scheinbar ausgeschlossen. Marc empfand ihn »schon sehr früh ... als häßlich«. Aber der Versuch, das Tier als Symbol unschuldsvoller Frömmigkeit und schöpfungsnahen Seins zu malen, nicht »wie es unserer Netzhaut erscheint«, sondern »wie sie selbst die Welt ansehen«, dieser pantheistische Zug seiner Kunst ist zutiefst menschlich. Die alte Sehnsucht nach Erlösung durch Aufgabe der eigenen Persönlichkeit an »das große Geheimnis« war ein bestimmendes Merkmal der expressionistischen Malerei. Für Marc öffnete die Symbolfigur ›Tier‹ den Zugang in die erfühlte Welt. In den Reaktionen der Kreatur spiegelten sich zugleich die bewegenden Kräfte in der Natur. Noch waren die Hinweise auf solch tieferen Sinngehalt an abstrahierte, dem Sichtbaren entnommene Formen gebunden, die allerdings nicht mehr das Reale, sondern Metaphysisches meinen. Freie Kompositionselemente unterstrei-

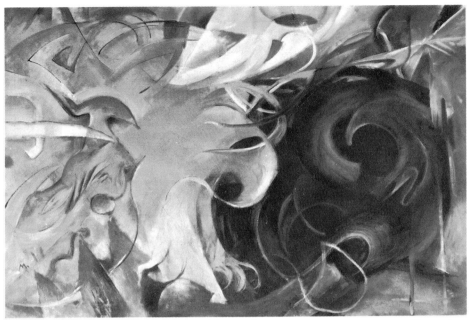

47 Franz Marc, Kämpfende Formen. 1914. Öl a. Lwd. 91 x 131,5 cm. Bayer. Staatsgemäldesammlungen, München

chen das: kathedralhafte Überbauten, kristallen facettiertes, transzendentes Licht, zuckende Linie, schwebende Farbgebilde antworten wie ein Echo auf das ahnungsvolle Sein des Geschöpfes (Ft. 6). Es wird zum Sinnbild der andächtigen Ergriffenheit des Künstlers; in spirituell geläuterten Klängen offenbart sich die Identität des Schöpfers mit dem Geschaffenen. Bilder wie die *Tierschicksale* (1913), die der Maler ursprünglich ›Und alles Sein ist flammend Leid‹ nannte, die *Wölfe* (Balkankrieg), *Das arme Land Tirol* (Ft. 12) oder der *Turm der blauen Pferde* (Titelbild) als Ausdruck inbrünstigen Strebens nach Erlösung, in dem unverkennbar die Farbmystik des Mittelalters anklingt, sind in diesem Zwischenbereich angesiedelt, nah und doch entrückt, gefühlsbeladen und

doch voller Geheimnis im Klange vorher nie gehörter Farbmelodien.

Ende 1913 war der Künstler an einem Punkt angelangt, an dem er erkannte, daß es oberhalb der »Animalisierung der Welt«, wie er sein Ziel einst umschrieben hatte, höhere kosmische Visionen geben müsse. Kandinskys Vorbild mag hier als Katalysator mitgewirkt haben, doch bedurfte es bei Marc in dieser Situation keines besonderen Anstoßes, den letzten Schritt in die Abstraktion zu vollziehen. Das Gedankengut der Naturwissenschaft stand dabei im Hintergrund, ohne jedoch formal mitzuwirken. Marc hat dessen Wert nicht nach seiner Anwendbarkeit und damit »bürgerlichen Nützlichkeit« bemessen, sondern nach dem Grade, in dem die Erkenntnisse des heraufkommenden Atom-

zeitalters »unser geistiges Auge neu orientieren«.

1914 malte er seine ersten abstrakten Werke, die noch von der organischen Auffassung amorpher Grundformen ausgehen, im Gegensatz zu den freien Schöpfungen Kandinskys, zu dem von hier aus keine formalen Verbindungslinien zu ziehen sind. Bilder wie *Heitere, Spielende, Zerbrochene, Kämpfende Formen* (Abb. 47) entstanden. In ihnen liegen neue Wege vorgezeichnet, die zu gehen dem Maler nicht mehr vergönnt waren. Im entscheidenden Stadium des Wandelns brach der Krieg aus. Zwei Jahre später fiel Franz Marc vor Verdun.

August Macke (1887–1914)

In keinem anderen Maler ist die heitere und sinnenhafte Seite der deutschen Kunst, jener unbeschwerte Ton, den sie so selten ohne fremden Einfluß aus sich heraus findet, derart glücklich ausgeprägt wie in August Macke. Westfale von Geburt, gehört er seinem Temperament und seiner Veranlagung nach zum Rheinland, in dem er seine frühen Jugendjahre zwischen Bonn und Köln verbrachte.

Dreimal reiste er zwischen 1907 und 1909 in die französische Metropole. Als verständnisvoller Mäzen unterstützte ihn der Berliner Onkel, Bernhard Koehler, ein aufgeschlossener Kunstfreund und Sammler. Macke besuchte die Museen, die Galerien und Ausstellungen. Über den französischen Impressionismus entdeckte er die Fauves um Matisse. Gauguin, Seurat und Cézanne begleiteten den Weg. Was ihn tief anrührte, war der melodische Klang reiner Farben, den er bei Matisse fand. Auf ihn richtete er sein Augenmerk. Und das Bewußtsein, hier den richtigen Weg entdeckt zu haben, verlieh ihm die Sicherheit, unabhängig von den Russen und Deutschen vorgehen zu können, die er im Kreise der ›Neuen Künstlervereinigung‹ in München traf.

Seinem an der französischen Kunst geschärften Blick mußten der unruhige Drang und das malerische Pathos, das Streben nach Symbolwirksamkeit wie die Überbürdung der Form mit Empfindung als Irrweg erscheinen. Daran änderte auch die enge Freundschaft mit Franz Marc nichts, die sich nach der Rückkehr Mackes nach Bonn in einem regen brieflichen Gedankenaustausch fortsetzte.

Man spürt die innere Distanz in dem Urteil, das er nach Besichtigung der Ausstellung der Neuen Künstlervereinigung in München und Hagen fällt: »Die Ausdrucksmittel sind zu groß für das, was sie sagen wollen.« Erst später erkannte er die Bedeutung Kandinskys an, empfand das »unbegrenzte Leben«, die Überzeugungskraft seiner Ideen. Dennoch stand er dem ›Blauen Reiter‹ und seinen expressiven Zielen auch weiterhin innerlich fern. Er arbeitete zwar am Almanach mit – der Beitrag ›Masken‹ stammt von ihm –, er genoß den Gedankenaustausch und die Diskussionen im Freundeskreis, aber seine Reaktion blieb kritisch, auch dem Freunde Marc gegenüber.

Und nun sah ich, daß ich Dich warnen mußte, als blauer Reiter zu sehr an das Geistige zu denken...

schrieb er an ihn, denn das Streben nach kosmischen Bezügen, die Grenzenlosigkeit des russischen Mystizismus schienen ihm am Hauptproblem der Kunst, an der visuellen Poesie und Gesetzlichkeit von Farbe und Form vorbeizuzielen. Der Expression der Murnauer setzte er seine Devise entgegen: ». . . bei mir ist Arbeiten ein Durchfreuen der Natur . . .«, ein kühnes Wort im Zeitalter des Expressionismus. Es existiert lediglich ein Bild – *Sturm* –, in dem sich seine Zugehörigkeit zum ›Blauen Reiter‹ pointiert äußert. In seiner abstrakt-

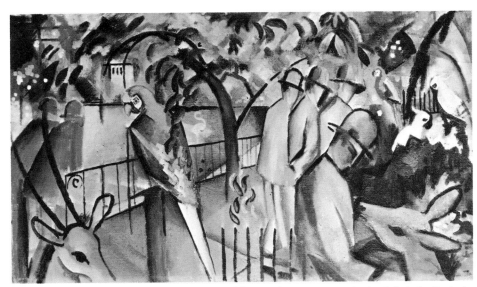

48 August Macke, Zoologischer Garten I. 1912. Öl a. Lwd. 58,5 x 98 cm. Städt. Galerie im Lenbach-
haus, München (Bernhard Koehler Stiftung)

symbolistischen Auffassung wie in seiner formalen Abhängigkeit von Marc und Kandinsky wirkt es in Mackes Œuvre wie ein Fremdkörper.

Immerhin hatte der Umgang mit den geistigen Werten der Farbe den Blick geschärft, die Grenzen der Wahrnehmungsfähigkeit erweitert. Aber erst die Begegnung mit der orphischen Malerei Robert Delaunays zeigte einen Weg, wie seine Vorstellungen von einer poetisch erhöhten Seinswelt – frei vom Inhaltlichen – allein aus dem Medium der reinen Farbe zu verwirklichen war. Macke bedurfte dazu nicht der strengen Disziplin des Kubismus, durch die Delaunay hindurchgegangen war. Seine Kunst blieb um ein weniges sinnlicher, die kristalline Brechung der Farben vollzog sich nicht nach den in Paris gefundenen Gesetzen, sondern wurde vom Augeneindruck gesteuert. Er ließ die Anregungen in die eigene sinnliche Wahrnehmung einfließen, verwendete sie wie ein feines Ge-

rüst, das half, der Fülle optischer Eindrücke Form zu geben und sie zum farbigen Bildmuster zu ordnen. Ähnlich setzte er sich auch mit dem italienischen Futurismus auseinander, dessen Konsequenzen sich in verschiedenen Gemälden nachweisen lassen und das Kompositionsgefüge bereicherten. Frucht dieser Jahre sind die berühmten Zoobilder (Abb. 48), in denen er Eindrücke aus Köln verarbeitete, die Bilder mit Spaziergängern, Kindern und Paaren, in denen sich der Künstler in einer so ungewöhnlichen Weise als reiner Maler erwies, daß seine Weise, die freudige Ergriffenheit von der Schönheit des Sichtbaren auszudrücken, in Deutschland fast verdächtig erscheinen mußte.

Im Herbst 1913 zog Macke von Bonn nach Hilterfingen am Thuner See. Die acht Monate, die ihm hier noch bis zum Ausbruch des Krieges gegeben waren, wurden zur erfülltesten Zeit. Er sah die Welt im Gleichnis der Farben, entrückte sie durch

malerische Verklärung – »Welt als visuelle Dichtung« – (Haftmann). Schönheit wurde von ihm nun als Äquivalent der Bildordnung begriffen, der Reichtum des Sichtbaren reflektierte aus der Synthese von Farbe und Form (Ft. 9). Aus beglückendem Schauen entstand ein geläutertes Bild der Natur. Noch einmal wurde Macke in diesem gesteigerten Augenblick des Seins ein besonderes Erlebnis zuteil. Im Frühling 1914 reiste er mit Paul Klee, den er in München kennengelernt hatte, und Louis Moilliet, der im benachbarten Gunten lebte, nach Tunis.

Früher schon hatte die Märchenwelt des nördlichen Afrika in seinen Vorstellungen gelebt und sich in einer Reihe von Bildern und dekorativen Entwürfen niedergeschlagen. Nun kam er als in sich gefestigter Maler, bereit, die südliche Landschaft, »viel schöner wie die Provence«, auf sich wirken zu lassen. Die 37 Aquarelle, die der Künstler in Tunesien malte, sind die Synthese alles Vorangegangenen (Ft. 13). In der spontanen Frische der Handschrift übersetzte sich das Gesehene direkt zum Bild; die Transparenz der Farben spiegelte vollkommen die Durchlichtung der Formen, die Lösung des Stofflichen durch Helligkeit. Ebenso sublim wie einfach gemalt, in selbstverständlicher Schönheit und Vollkommenheit bezeichnen die Blätter jenen Punkt der Entwicklung, an dem sich Geistiges und Sinnliches durchdringen.

Die Tunis-Aquarelle sind sein Abgesang. Nur wenige Monate später, am 26. September 1914, fiel der Maler im Westen.

Paul Klee (1879–1940)

1909 hatte Paul Klee in seinem Tagebuch vermerkt:

Ich muß dereinst auf dem Farbklavier der nebeneinanderstehenden Aquarellnäpfe frei phantasieren können ...

ohne daß es ihm möglich gewesen wäre, solche Ideen malerisch zu realisieren. Er sah den Zwiespalt »zwischen erster Eingebung und endgültigem Ausdruck«, ohne ihn vorerst überwinden zu können. Obgleich es ihm schwerfiel, beschloß er doch »so lange nichts zu tun, bis ich nur der reinen Form sicher war und das Werk sich mir aufzwang.« Ihn beschäftigten damit ähnliche Probleme wie die anderen Künstler seiner Generation, deren Denken gleichfalls um den Prozeß der Freilegung der Kräfte des Innern aus den »Schlacken der Erscheinungswelt« kreiste, die ihr Augenmerk auf eine höhere Wirklichkeit richteten, als die des Augeneindrucks. Die künstlerische Wahrheit war nicht identisch mit der der Natur, sie existierte parallel zu ihr. Man mußte den Berührungspunkt finden, an dem sich die Erscheinungen und ihr geistiges Gegenbild deckten.

Das geduldige Warten bedeutete für Klee nicht Untätigkeit. Er kreiste seine Probleme langsam ein, horchte dabei auf die Anregungen, die ihm aus dem Werk eines van Gogh und Cézanne, aus der Bildersprache der frühchristlichen Kunst Italiens zuwuchsen. Die expressive Wirkung der elementaren, naturunabhängigen Farben erregte ihn ebenso, wie ihn die große Gebärde Hodlers beunruhigte. Aber sein Weg setzte nicht bei der Farbe an, sondern bei der Zeichnung. Schon früh entwickelte er sich zu einem hervorragenden Graphiker. Zu den ersten selbständigen Arbeiten, die nach der Münchener Studienzeit (1903–1905) im heimatlichen Bern entstanden, gehören 15 noch gegenständliche Radierungen, fast surreale Einfälle, zeitkritisch, skurril und satirisch. Ein leiser Pessimismus ist unverkennbar, Goya und Kubin stehen dahinter.

1906 kehrt Klee nach München zurück, in seine künstlerische Heimat. Vor der Graphik Ensors wurde ihm bewußt, daß er mit der allegorisch-anekdotischen Hin-

49 Paul Klee, Villa R. 1919. Öl a. Karton. 26,5 x 22,2 cm. Kunstmuseum Basel

tergründigkeit seiner Jugendwerke zu viel gewollt hatte. Es bedurfte eigentlich nur der Ausdrucksfähigkeit der Linie, der psychischen Reaktion des Striches, nicht mehr ihrer bezeichnenden oder umschreibenden Funktion, um das unter der Oberfläche der Dingwelt verborgene Unterbewußte heraufzubeschwören, sich die Bereiche der »psychischen Improvisation« zu erschließen, wie er es nannte. In den 1911 gezeichneten Illustrationen zu Voltaires ›Candide‹ (die erst 1920 erschienen), war dieser Punkt erreicht. In dieses Jahr fällt auch die erste Begegnung Klees mit Kandinsky und den Künstlern des ›Blauen Reiter‹.

Der Zeitpunkt war günstig. Klee begriff rasch, wie sehr die Entmaterialisierung der Farben zu Farbklängen, dieses musikalische Element in der Malerei Kandinskys, seinen eigenen Überzeugungen entsprach. Dennoch wandelte sich seine Malerei nur zögernd. War es dem Graphiker Klee möglich, das Erlebnis einer hintergründigen Bedeutung der Dinge in dem Liniengespinst seiner Blätter sichtbar zu machen, so verlangte das Denken in Farbe eine andere Sensibilität. Wie bei Marc und Macke kam der Anstoß zur Farbe für Klee aus dem Orphismus von Delaunay, den er in Paris besuchte und dessen Aufsatz über das Licht er für die Veröffentlichung im ›Sturm‹ übersetzte. Nun wurde ihm bewußt, »daß die Farbe im gleichen Sinne wie die Form Rhythmus und Bewegung aus sich allein formen kann«. Nicht ihre Symbolkraft war wichtig, sondern ihre Ordnung in Fläche und Bildraum, ihr konstruktiver Wert. Er hütete diese Kenntnis als kostbaren Erfahrungsschatz, ohne daß seine Malerei darauf oder auf die Berührung mit dem italienischen Futurismus sofort geantwortet hätte.

Der Durchbruch erfolgte erst 1914 auf der mittlerweile legendären Reise mit Macke und Moilliet nach Tunis. Die farbigen Flächenformen der arabischen Architektur – Quadrat, Kubus, Kreisbogen –, die materielösende Intensität des Lichtes boten dem Maler schon vom Optischen her klare Bildform, er brauchte sich nur an das Erlebnis des Gesehenen zu halten. »Materie und Traum« hat er damals die gegenseitige Durchdringung von Bildvorstellung und Realität genannt, »und als drittes ganz hineinverfügt mein Ich« – das war das befreiende Erlebnis, das ihm Afrika schenkte. Alle Vorüberlegungen mündeten nun in einer wie selbstverständlich erscheinenden Synthese. Er wußte jetzt und schrieb es nicht ohne Jubel in sein Tagebuch:

. . . die Farbe hat mich. Ich brauche nicht nach ihr zu haschen. Sie hat mich für immer, ich weiß das. Das ist der glücklichen Stunde Sinn: ich und die Farbe sind eins. Ich bin Maler.

Zwölf Tage hatte die Reise in den neuen Kontinent beansprucht, doch welchen Gewinn brachte sie! Er wurde indes in seinem ganzen Umfang erst später sichtbar, wie so oft bei Klee. Der Krieg brach aus. 1915 wurde Paul Klee eingezogen, er überstand die schweren Jahre mit mehr Glück als die Freunde. Der Dienst in der bayerischen Garnison ließ ihm Zeit für seine künstlerische Tätigkeit, er aquarellierte und zeichnete. Ganz auf sich allein angewiesen, ohne fruchtbaren Gedankenaustausch wurde er sich nun vieler Dinge bewußt, die bisher in ihm geschlummert hatten. Seine Neigung zu phantasievollen Kompositionen und surrealen Motiven erhielt sich: *Anatomie der Aphrodite* (1915), *Dämon über den Schiffen* (1916), *Nächtliche Blumen* (1918, Ft. 11), *Villa R.* (1919, Abb. 49). Farbe wurde für ihn zum Mittel, mit dem er Bewegung, Zeit und Raum in das Bild übertrug. Er modulierte sie, ordnete sie zu Mustern, die sein Erleben reflektierten, baute aus ihr Strukturen und Formen. Nun endlich leuchtet in der Reihung der Töne, in ihrem Rhythmus

und in ihrer Gesetzmäßigkeit das vollkommen eingeschmolzene Erfahrungsgut von Cézanne, der Kubisten und Futuristen auf. Die Bevorzugung der Ölmalerei seit dem fruchtbaren Jahre 1919 anstelle der köstlichen Aquarellimprovisationen betonte das Tektonische der Komposition.

Die theoretischen Voraussetzungen für diese entscheidenden Jahre hatte der Künstler schon während des Krieges fixiert. Sie erschienen 1920 in einem Sammelbändchen und geben das Resümé aller bildnerischen Überlegungen dieses Jahrzehnts:

Kunst gibt nicht das Sichtbare wieder, sondern macht sichtbar.

Die Konsequenzen aus diesen Ansätzen zog Klee, für den der ›Blaue Reiter‹ nur eine Station am Rande des Weges gewesen war, in den zwanziger Jahren am ›Bauhaus‹.

Alexej von Jawlensky (1864–1941)

Die Kunstgeschichtsschreibung betrachtet Jawlensky gewöhnlich im Zusammenhang mit den Malern des ›Blauen Reiter‹, obwohl er nicht zum Kreis der Redaktion gehört hat. Zweifellos verdankte seine Kunst dieser geistigen Kameradschaft viel, aber sein Weg führte in eine andere Richtung. Jawlensky mied den Schritt in die Abstraktion, er blieb näher am Gegenständlichen, das er durch die Inbrunst seiner kraftvollen Farben zum Meditationszeichen verdichtete. In ihm fand seine irrationale russische Religiosität das Symbol, in dem sich, der Ikone verwandt, das Göttliche gleichnishaft spiegelt.

Bereits die zwischen 1911 und 1914 entstehenden Köpfe – neben der Landschaft das Hauptthema seiner Kunst – deuten das Kommende an. Sie sind fast alle im quadratischen Format gemalt, darin klingt die Suche nach der gleichbleibenden Grundform an, die sich unendlich variieren läßt.

50 Alexej Jawlensky, Großer Weg ›Abend‹. 1916. Öl a. Karton. 52 x 36 cm. Städt. Gemäldegalerie, Wiesbaden

Die Gesichter zeigen einen verwandten Schnitt und betonen gleichermaßen die stark profilierte Augenpartie, darin verrät sich byzantinischer Einfluß. Im Blick liegt bannende Kraft, hieratische Strenge schlägt durch, die selbst den zahlreichen Porträts dieser Jahre über das Individuelle hinaus eine höhere Allgemeinverbindlichkeit aus einem gleichen Grundgefühl für das Menschliche verleiht. Die hier noch betonten Farbkontraste, die vor allem auf dem Gegensatz zwischen dem Rund der Köpfe und dem Quadrat der Bildfläche beruhen, traten gegen 1913 zurück. Die Gesichter längen sich, die Form wird zeich-

nerisch knapper und nimmt ihnen etwas von ihrem Naiv-Sinnbildhaften.

In seinem neuen Aufenthaltsort in St. Prex am Genfer See seit 1914 fand Jawlensky schließlich zu dem fortan bestimmenden Thema der ›Variationen‹. Das Fenster seines Zimmers gab den Blick auf einen baumbestandenen Garten frei. Diese schlichte Aussicht wurde in immer neuen Farb- und Formklängen Jahre hindurch variiert und dabei auf fast abstrakte, aber der Natur entlehnte Grundrhythmen reduziert (Abb. 50). Dieser Schaffensprozeß trägt schon alle Merkmale der Meditation: Ich fing nun an, einen neuen Weg in der Kunst zu suchen. Es war eine große Arbeit. Ich verstand, daß ich nicht das malen mußte, was ich sah, sogar nicht, was ich fühlte, sondern nur das, was in meiner Seele lebt... (Brief an Verkade). Man spürt da plötzlich wieder die Nähe zum ›Blauen Reiter‹, in einem verwandten Gefühl für die Musikalität der bildnerischen Mittel, in denen sich seelische Regung offenbart: Jawlensky hatte eine »geistige‹ Sprache in seiner Malerei gefunden.

An diese Variationen schlossen sich folgerichtig die meditativen Köpfe an, das eigentliche Thema des Künstlers. In der Reduzierung auf ein immer klarer hervortretendes geometrisches Schema, in der zeichnerischen Stilisierung tritt die ›Urform‹ hervor. Kreuz, Kreis und Dreieck sind Formel und Gebet zugleich. »Mir war genug, wenn ich mich in mich selbst vertiefte, betete und meine Seele vorbereitete in einen religiösen Zustand.« Wohl spürt man an den Kompositionen formale Anklänge an die Bestrebungen des ›Stijl‹. Aber Jawlensky suchte im geometrischen Schema nicht das universale Gleichgewicht, das sich außerhalb des Emotionalen in kühler, absoluter Form ausdrückt. Er sah in ihm das alte christliche Heilszeichen des Kreuzes, das Kultbild, die moderne Ikone. Der Weg war endgültig vorgezeichnet.

Die Einzelgänger

Die Maler der ›Brücke‹ und des ›Blauen Reiter‹ haben mit ihrer Kunst dem Jahrzehnt des Expressionismus zwischen 1910 und 1920 ihren Stempel aufgeprägt. Dank ihrer künstlerischen Leistung stehen sie noch heute im Vordergrund des Interesses. Nicht alle profilierten Maler zählten jedoch zu ihrem Kreis oder hatten sich überhaupt einer der Gruppen oder Vereinigungen angeschlossen, die hier erwähnt wurden – man denke an die beiden Norddeutschen Emil Nolde und Christian Rohlfs sowie an den Österreicher Oskar Kokoschka.

Zugleich wechselte im Lauf jenes Jahrzehnts seine Wesensbestimmung. Das war keine Frage der Generation allein, denn der Altersunterschied betrug oft nur wenige Jahre, sondern der künstlerischen Anschauung und Problemstellung. Vor allem die sog. ›Spätexpressionisten‹ lehnten den klassischen Expressionismus und die Malerei des ›Blauen Reiter‹ entschieden ab, wie z. B. die Pathetiker JAKOB STEINHARDT (1887–1968), LUDWIG MEIDNER (1884–1966) und RICHARD JANTHUR (1883–1950), die 1912 zum ersten Male im ›Sturm‹ gemeinsam in Erscheinung traten. Sie gehörten zu den Initiatoren der in Deutschland in diesem unruhigen Jahrzehnt weitverbreiteten und nicht selten mit religiösen Vorstellungen und prophetischen Visionen verquickten Erneuerungsbewegung, die das »neue Pathos... als Zeichen und Würde des Geistes« empfanden, aus dessen »Kraft sie die Wirklichkeit verändern« wollten. Im weiteren Umkreis rechnen auch Maler wie ERICH WASKE (geb. 1889) mit seinen ekstatischen Landschaften und OTTO GLEICHMANN (1887–1963) dazu, dessen anfangs ungezügelte, überexpressive Formgestalt in den zwanziger Jahren zu visionären Darstellungen von religiös-philosophi-

51–53 Emil Nolde, Maria Aegyptiaca (Triptychon). 1912. Mittelbild 105 x 120 cm, Flügel je 86 x 100 cm. Kunsthalle Hamburg

schem Charakter führte. Andere Maler wie WILLY JAECKEL (1888–1945), PETER AUGUST BÖCKSTIEGL (1889–1951), FRANZ HECKENDORF (1888–1962) oder MAX UNOLD (1885–1964) griffen einzelne Impulse des Expressionismus auf und setzten sie nach Vermögen und Veranlagung in die eigene Sprache um. Sie verbreiterten seine Basis, verformten ihn zum persönlichen Malstil und gewannen ihm durch Kultivierung der Handschrift und Stilisierung zur Arabeske zum Teil populäre Wirkungen ab. Aus ihren Reihen wuchsen dem Expressionismus keine neuen Ideen mehr zu.

Die zur Blütezeit des Expressionismus heranreifende jüngere Generation zeigte sich unter dem Eindruck der Kriegserlebnisse noch von der künstlerischen Sprache der führenden Meister beeindruckt. Selbst der im Strahlungsbereich des ›Sturm‹ oder ›Dada‹ angesiedelte fanatische und sendungsbewußte Verismus eines Dix oder Grosz ging noch von der expressionistischen Optik aus. Doch war das bildnerische Vokabular nur noch zu einem geringen Teil dasselbe wie das der Klassiker. Kubismus und Futurismus erwiesen sich als härtere Waffen; sie dienten nicht als Bildgerüst, nicht dem Gewinn einer neuen verbindlichen Form, sondern allein dazu, die Realität zu verfremden oder sie durchlässig werden zu lassen. Aus dem kunstgeschichtlichen Phänomen Expressionismus wurde ein zeitgeschichtliches – die Begründung für die Aktualität der zweiten expressionistischen Periode am Ende des Weltkriegs, an der sich die Geister schieden.

Emil Nolde (1867–1956)

Je stärker Nolde seit 1910 die Farbe als Medium der inneren Schau und des Ausdrucks persönlicher Empfindung erkannte, um so schneller löste sich seine Malerei aus dem Einfluß impressionistischer Farbgebung. Farbe wurde ihm nicht nur zur Sprache, sie wurde zu einem gewalttätigen Medium von drängender Symbolkraft. Wohl ist in den ersten großen religiösen Bildern, die er seit 1909 in Ruttebüll malte, im *Abendmahl*, in der *Verspottung* und in *Pfingsten* die Ekstase noch gebändigt, doch besitzt ihre Leidenschaftlichkeit schon intensiven Gleichniswert. Das gilt nicht weniger für den berühmten neunteiligen Altar *Das Leben Christi* (1911/12). Hier wird der Umbruch in dem Unterschied zwischen den früher entstandenen Tafeln mit ihrer zuckenden Bewegtheit der Farben und den

strengeren Flächenordnungen der späteren deutlich, in denen aus harter Raffung das Gegenständliche zum Ausdruckszeichen gesteigert wird. Beides demonstriert in gleicher Weise die eruptive Phantasie und den Zustand tieferregter, visionärer Ergriffenheit, die das Weltempfinden dieses Malers kennzeichnen.

Wer wie Nolde in der Kunst »die absolute Ursprünglichkeit, den intensiven, oft grotesken Ausdruck von Kraft und Leben in allereinfachster Form« sucht, muß auf die Kunst der Naturvölker stoßen, kann an der Landschaft nicht vorübergehen. Bestätigung kam von außen. Die Werke von Munch und van Gogh, die Begegnung mit Ensor 1911 in Brüssel rechtfertigten die Ansiedlung der Kunst in den Zonen des Urweltlichen und Unterbewußten, im Be-

reich des Naturmythischen und Dämonischen. Eine solche Einstellung war ihrem Wesen nach zutiefst nordisch-expressionistisch. Sie stellte der Ratio der Romanen, ihrer Peinture das Gesicht, die ungezügelt expressive Farbe, der geistig bewältigten Form den unverbildeten Instinkt entgegen. Solche Antriebsquellen bergen Gefahren: die Kunst bewegt sich oft hart an der Grenze, hinter der Affekt und Vision die Form zersprengen.

Nolde malte viel in diesen entscheidenden Jahren. 1910 entstanden vierundachtzig Gemälde, 1911 neunundsechzig, 1912 fünfundsechzig, daneben war er noch als Graphiker tätig. Ein Aufenthalt in Hamburg war für Zeichnung, Radierung und Holzschnitt von Bedeutung. Jetzt spüren wir die Weite der See, das lebhafte Getriebe des Hafens in meisterhafter Linienschrift eingefangen, alles Illustrative und Literarische ist abgestreift.

Die Bilder aus dem Berliner Großstadtleben aus dem Winter 1910/11 (Ft. 3) und die 1911 begonnene Folge der *Herbstmeere* sorgten für Resonanz in der Öffentlichkeit ebenso wie der Skandalerfolg der religiösen Werke (Abb. 51–53). Nolde gewann Freunde und schuf sich erbitterte Gegner. Die Sammler begannen sich zu interessieren, fortschrittliche Museumsdirektoren wie Osthaus in Hagen und Gosebruch in Essen setzten sich nachdrücklich für ihn ein. Durch seine Aggressivität gegenüber dem Präsidenten der Berliner Secession, Max Liebermann, wurde er für kurze Zeit zum Symbol des Aufstandes der jüngeren Kräfte. Dennoch blieb er Einzelgänger. Er scheute keine Kontakte, aber er suchte sie auch nicht. Abgesehen von den Winteraufenthalten in Berlin und gelegentlichen Reisen spielte sich das eigentliche Leben in der Weite und Stille des norddeutschen Flachlandes ab. Der Maler identifizierte sich mit den untergründigen Kräften in der Natur, er

sah Meer, Himmel und Wolken in ihrer glühenden Farbigkeit als urweltliche Wesen, bevölkerte den Strand mit Dämonen und Trollen, ließ in ihnen urtümliche Gesichte Form gewinnen. Von ähnlicher Gewalt sind die rauschhaften Tanzszenen, in denen wilde Sinnlichkeit die glutende Farbe zum Symbol des Dionysischen erhebt, wilde Leidenschaft das Bildganze mit sich fortreißt, ohne sich noch mit der Illustration von Bewegung durch die beteiligten Figuren zu begnügen.

1913 verließ Nolde Ruttebüll und Alsen, wo er wechselweise gelebt hatte, um einer Einladung des Reichskolonialamtes zu folgen, eine Südsee-Expedition als Zeichner zu begleiten. Durch Rußland, Sibirien, Korea und China führte die lange Reise nach Neuguinea. Die vielfältigen Eindrücke schlugen sich in seinen Arbeiten nieder. Er malte die frierenden Russen in ihrer dumpf-animalischen Ergebenheit, zeit- und geschichtslos, aquarellierte die treibenden Dschunken auf den chinesischen Flüssen und versenkte sich in das farbige Leben, die dunkle Physiognomie der Eingeborenen. 1915 war er nach einigen Fährnissen wieder in Alsen. 88 Bilder vollendete er in diesem Jahr, Erinnerungen an die Reise, aber auch wieder Schilderungen des Meeres, leuchtende Blumengärten und Stilleben, daneben neue Reflexionen aus dem Bereich mythischer Phantasie, ferner religiöse Werke, darunter die *Grablegung*.

1916 zog Nolde in ein kleines Bauernhaus inmitten der Marsch: nach Utenwarf, das zum künftigen Mittelpunkt seines Schaffens wurde. Hier fühlte er sich daheim – in der einsamen Weite des Flachlandes, in der ein hoher, starkfarbener Himmel, die Wolken und das eigentliche Licht der See den Charakter der Landschaft bestimmen. Neue malerische Verfahren lockten. Schon auf der Südseereise hatte sich das Aquarell, wenn

auch vorwiegend aus praktischen Gründen, zur bevorzugten Maltechnik entwickelt. Nun trat es der Ölmalerei künstlerisch ebenbürtig zur Seite.

Christian Rohlfs (1849–1938)

Das expressive Naturgefühl seines Freundes Nolde ist Rohlfs stets fremd geblieben. Seine Kunst schöpft aus anderen Quellen; Malerei hieß bei ihm nicht Kampf um die Bildgestalt persönlicher Visionen, noch Auseinandersetzung mit den urtümlichen Triebkräften der Natur. Farbe bewirkte Abstand, durchlichtete das Dingliche, ließ die Realität transparent werden.

Gewiß sprachen dabei die lange Erfahrung, das höhere Lebensalter gewichtig mit. Rohlfs stand immerhin im siebten Jahrzehnt, als er sich mit den Problemen des Expressionismus auseinandersetzte. Bei aller kritischen Distanz trafen die Fähigkeiten zum Selbstausdruck, die Möglichkeit der seelischen Reflexion auf den Anruf von außen bei diesem Künstler auf tiefe Bereitschaft. Er entwickelte eine kraftvolle, doch nicht aggressive Malweise, in der Farbe und Form die Aufgabe zufielen, alle Erscheinung gleichnishaft zu verdichten, sie zum Sinnbild der persönlichen Empfindungen des Malers, seiner Weltsicht zu erhöhen.

Sein Leben verlief damals in engen Grenzen. Nur wenige Reisen führten ihn über den Umkreis des Hagener Ateliers hinaus: ein Besuch im Sauerland, eine Einladung nach München, die für kurze Zeit die Aktivität des Landschaftsmalers wiedererweckte. Abgesehen von den damals entstehenden Gebirgsbildern, in denen er das Abbild einem beinahe glasfensterhaft leuchtenden Bildmuster opferte, das ihn hart an die Grenze der Abstraktion führte, vollzog sich künftig

54 Christian Rohlfs, Amazone. 1912. Tempera a. Lwd. 81,4 x 100 cm. Museum Folkwang, Essen

die Konfrontation mit der Welt auf geistiger Ebene. Die Erschütterung durch den Ausbruch des Krieges tat das ihre, den Blick von der Außenwelt auf die inneren Vorgänge zu lenken. Die Bedrückung durch Vereinsamung kam hinzu. Mehr und mehr wurde die Kunst zum Selbstgespräch; religiöse und philosophische Themen umschrieben die Situation und die Gedanken eines Mannes, der sich selbst als einen Einsiedler bezeichnete. Auch die Freude des Auges am sinnlichen Glanz der Farbe wich. Der langsame Übergang von der Ölmalerei zur stumpfen, immateriellen Temperafarbe entsprach dem Verlangen, der Flüchtigkeit des Motivs die Tiefe des Gehalts entgegenzusetzen.

Nachdrücklicher als die jüngeren Expressionisten betonte er jedoch neben der geistigen auch die ästhetische Funktion der Farbe. Sie im Bilde zu einen, entsprach seiner Auffassung von künstlerischer Gesetzmäßigkeit. Die Materie, obwohl zurückhaltend und still, wird kostbar, die Handschrift moduliert souverän.

Ungeachtet der Schwere der Zeit künden seine Werke nicht von Leid und Trauer: Ihrer Zerrissenheit, ihrem apokalyptischen Grundton stellte er ein ungebrochenes, tröstliches menschliches Universum entgegen. Das bestätigen auch die Arbeiten, in denen sich die Freude des Auges am Sichtbaren erhält: die Schilderungen des mittelalterlichen Soest, die er aus der Erinnerung zurückruft, die alten Bauernhäuser, die ihre Verwitterung wie ein kostbares Gewand tragen, die Dynamik rascher Bewegung bei Tänzern und Reitern (Abb. 54).

Wie für Nolde gewann für ihn damals das Aquarell immer größere Bedeutung. Anfangs für die ›leichteren‹ Themen reserviert – ein Blumenstrauß, den ein Ateliergast brachte, ein Stilleben, ein rasch hineingeschriebener Akt, ein paar Skizzen, in denen ein untergründiger Humor durchschimmert –, wuchs es schnell in die Aufgabe des Bildes hinein und bereitete die freiere Tonart der zwanziger Jahre vor.

Oskar Kokoschka (geb. 1886)

Die menschliche und künstlerische Entwicklung Kokoschkas ist nicht ohne die Atmosphäre und geistige Tradition Wiens um 1900 zu denken. Schon seine Ausbildung an der dortigen Kunstgewerbeschule, dem Zentrum des Jugendstils, konfrontierte ihn mit den Richtungen, die sein Frühwerk mitbestimmten, mit dem Münchener Jugendstil, der kraftvoll hinüberwirkte, mit dem französischen Symbolismus und dem englischen Ästhetizismus, vertreten durch Aubrey Beardsley.

Kokoschka begann nicht als Maler, sondern als Dichter und Zeichner. In seinen Jugenddramen wie in seinen Illustrationen zeigen sich schon früh ungewöhnliche Leidenschaft und ekstatisches Ausdrucksbegehren. Er sprengte damit die vom Jugendstil respektierten Grenzen: Seine Versuche, die menschlichen Triebkräfte zu sezieren, der Wunsch, bedrohliche Verstrickungen der Existenz adäquat in Sprache und Bild zu zwingen, weisen zum Expressionismus hinüber, entfesseln ungezügelte Kräfte im sprachlichen wie bildnerischen Repertoire.

Als Maler treffen wir ihn erst 1907. Er kannte Klimt und Hodler und erfuhr vor den Werken van Goghs ähnliche Erschütterungen wie die deutschen Künstler seiner Zeit. Auch bei ihm übertraf das intensive Bildwollen weit sein künstlerisches Vermögen. Er nutzte diese Diskre-

55 Oskar Kokoschka, Herwarth Walden. 1910. Öl a. Lwd. 100 x 69,3 cm. Württemberg. Staatsgalerie, Stuttgart

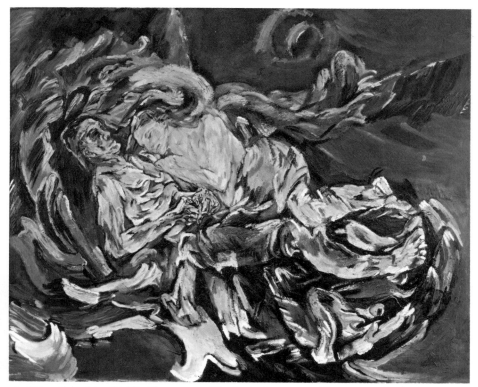

56 Oskar Kokoschka, Die Windsbraut. 1914. Öl a. Lwd. 181 x 221 cm. Kunstmuseum Basel

panz zur Steigerung der Intensität des Ausdrucks, suchte er doch nicht schöne Malerei, sondern unmittelbare Bannung bedrängender Erlebnisse und Eindrücke zum Bild, ohne Rücksicht auf die Gleichung der Form.

Im Porträt vollzog sich die Auseinandersetzung zwischen dem Gegenüber und dem Ich. Zwischen 1909 und 1911 war es das fast ausschließliche Thema seiner Malerei (Abb. 55). Am Menschen interessierte ihn das Wesen mehr als sein Äußeres: im Malen suchte er im Antlitz nach den Zeichen innerer Existenz, versuchte die Hintergründe des Seins zu

entschlüsseln und psychologisch zu vertiefen. Hellseherisch fast erfaßte er bestimmte Wesenszüge der Persönlichkeit, schien Verborgenes aufzudecken, Zukünftiges vorzuahnen. Mehr noch. Er überlagerte dem Ego des Gegenüber das seine, schrieb in die Züge des Dargestellten die Runen eigenen Erlebens mit schonungsloser Härte, ging bewußt das Wagnis der psychologischen Karikatur ein und verzichtete entschlossen auf Ähnlichkeit, wenn es um die Freilegung existentieller Eigenschaften ging. Dieser übermächtige Wunsch nach Charakterisierung, nach Herausarbeitung bestimmter Züge, die

mehr vom Maler als von seinem Modell aussagen, begründen die Ähnlichkeit des seelischen Zustands, es sind in tieferem Sinne Selbstbildnisse.

Man versteht Herwarth Waldens Faszination, als er diesen Künstler als Bildniszeichner für den ›Sturm‹ verpflichtete, ebenso wie das Erschrecken der Zeitgenossen und Kritiker, die in solcher Entblößung künstlerischen Exhibitionismus eine flagrante Verletzung des Respekts vor der Persönlichkeit sahen (s. S. 104).

Von Berlin kehrte Kokoschka nach Wien zurück, stimuliert vom expressionistischen Klima der Metropole. Dort entstanden um 1911 während seiner Assistententätigkeit an der Kunstgewerbeschule figürliche Kompositionen nach Themen der Bibel, die die Schärfe der Porträts nicht erreichen und das Expressive wie ein Symbolgewand tragen, hinter dem sich verschlüsselt eigene Leidenserfahrung verbirgt.

Erst um 1913/14 änderte sich die Situation. Eine Italienreise brachte die Begegnung mit dem Werk des verehrten Tintoretto, das lenkte den Blick auf Farbe und Komposition. Gemälde, wie die *Tre Croci (Dolomitenlandschaft*, 1913) oder *Die Windsbraut* (1914, Abb. 56), Sinnbild seiner leidenschaftlichen Liebe zu Alma Mahler, zeigen die langsame Wandlung vom Zeichnerischen zum Malerischen. Die Bilder sind nicht weniger expressiv, nicht weniger Selbstdarstellung als die früheren. Aber die allmähliche Gleichsetzung des Malerischen mit dem Psychologischen, das langsame Heranwachsen der Mittel an die Vision, der Versuch, den bisher ungezügelten Ausbruch durch Form zu bewältigen, führte zur Dämpfung der hektischen Attitüde. In dem Maße, in dem Kokoschka seine eruptiven Inspirationen in den Griff bekam, erkennt man mehr und mehr das donauländische Erbe seiner Kunst. Durch die besten

Werke weht ein barocker Atem, braust barockes Pathos.

Die im hektischen Expressionismus stets gegenwärtige Gefahr der Zersprengung ins Formlose scheint für einen Augenblick gebannt. Sie trat jedoch in den folgenden Jahren wieder bedrohlich hervor, als der Maler während des Krieges in eine schwere seelische Krise geriet.

Nach seiner Verwundung war Kokoschka wieder nach Deutschland gegangen. Wir treffen ihn 1916 bei Walden in Berlin, 1917 siedelte er nach Dresden über. Die ersten Jahre in der sächsischen Residenz waren von inneren Spannungen überschattet. Der Künstler trieb zwischen dem Verlangen nach Einsamkeit und Selbstentblößung; er wollte sich isolieren, um die »abstoßende Wirklichkeit« zu vergessen, auf der anderen Seite verspürte er den übermächtigen Drang, seine Halluzinationen und Zwangsvorstellungen, »den Kampf von Mensch gegen Mensch, den Kontrast von Liebe und Haß« an die Öffentlichkeit zu schleudern. In dieser Konfliktsituation schöpfte er die Möglichkeiten des Expressionismus bis an seine Grenzen aus. Das Bestürzende seiner Werke, vornehmlich Figurenbilder, ihre fast unerträgliche psychologische Beladenheit geht schon von der Handschrift, von den verwirrenden Zuckungen des Pinsels aus, es spricht aus den nervösen Kurvaturen der Linien, dringt aus der zähen, manchmal wie haltlos auf der Leinwand sich breitenden Farbe. Das graphische Element dominierte erneut. Ein pathologisches Schriftbild evoziert Figurationen, die wie in der visionären Dichtung den depressiven Hintergrund sichtbar machen.

Immer deutlicher trat damals Kokoschka als Mitbegründer des expressionistischen Dramas wie als Vertreter des hektischen Spätexpressionismus in das Bewußtsein der Öffentlichkeit.

Mehr als die ›Brücke‹-Maler, die sich immer weiter von ihrer pathetischen Frühzeit distanzierten, galt er als Symbol einer unruhig aufbegehrenden Jugend. 1919 erhielt Kokoschka eine Professur an der Kunstakademie in Dresden. Sein Atelier lag an der Brühlschen Terrasse; die Aussicht von dort ist in einigen berühmten Bildern wiedergegeben. Die Lehrtätigkeit übte offensichtlich einen heilsamen Einfluß aus; die Verantwortung führte zur Selbstbesinnung, zur Konzentration der Kräfte auf das künstlerische Problem. Der nun einsetzende Wandlungsprozeß vollzog sich parallel zur Entwicklung der europäischen Malerei, die auf eine neue Konfrontation mit der Natur hinzielte.

Ludwig Meidner (1884–1966)

Die Kritik anläßlich der ersten Meidner-Ausstellung 1918 bei Cassirer, daß ». . . man fast ein Grauen vor der ungewohnten Schamlosigkeit empfand, mit der hier die Seele bloßgelegt wurde . . .«, umriß genau die Position des ekstatischen Spätexpressionismus. Das Ziel der Maler war es, ihre Anklagen, ihr tiefes Unbehagen, ihre Bitterkeit und Existenznot eruptiv hinauszuschleudern. Kunst besaß keine ästhetische Aufgabe mehr, sie sollte aus ihrem aktuellen Bezug aufrütteln, schokkieren, verletzen, aufdecken. Der Betrachter sollte in ihr den Sektionsbefund seiner Zeit erkennen, die innere Fäulnis wie in einem Spiegel vorgehalten bekommen. Zur Erfüllung eines solchen Auftrags reichte das Bild nicht aus, das Wort mußte hinzutreten. ›Im Nacken das Sternenmeer‹ (1918), ›Septemberschrei – Hymnen, Gebete, Lästerungen‹ (1920) sind Dichtungen Meidners, in denen sich das pathetische Wortgepränge dem erregten Strich der Zeichnung, dem Furioso der

Gemälde als ebenbürtig erweist. Indifferent gegenüber dem Problem der Form, diente das nervöse Strichwerk allein der Illustration des ›inneren Gesichtes‹, der Gegenstand verwandelt sich zum Gleichnisträger der Vision. Das erklärt die Vorherrschaft der Graphik.

Meidner war kein Autodidakt, wie man angesichts seiner halluzinatorischen Schöpfungen vermuten könnte. Von 1903 bis 1905 hatte er die Königliche Kunstschule in Breslau besucht, ein Jahr als Modezeichner in Berlin gelebt und war dann für zwei Jahre nach Paris gegangen. Der Impressionismus faszinierte ihn, noch 1919 nannte er Manet den »herrlichsten Meister der letzten Jahrhunderte«. Er beschäftigte sich mit van Gogh und Gauguin, lernte Modigliani kennen und interessierte sich für die Fauves, ohne daß man seinem Werk mehr als eine gelegentliche Übereinstimmung anmerken könnte. Erst gegen 1912, nach Jahren voller Not in Berlin, wurde man auf ihn aufmerksam, als die ersten gültigen Werke vollendet wurden. Meidner gründete mit Janthur und Steinhardt die nur kurz bestehende Gruppe der ›Pathetiker‹, deren Name programmatisch ihre Ziele fixierte. Es verlangte sie nach »seelischem Erleben«, nicht in der Art der ›Brücke‹ oder des ›Blauen Reiter‹, deren künstlerische Äußerungen sie verständnislos ablehnten. Ihr Ausbruch mußte mit den stärksten Mitteln erfolgen, wie ein entfesselter Schrei klingen, um das babylonische Sprachgewirr der Zeit zu übertönen. So gerieten die ›Pathetiker‹ an den ›Sturm‹. Walden stellte sie mit wenig Erfolg aus, aber er erkannte in Meidner die treibende Kraft. Seine Bilder schilderten ein düsteres und ungewisses Dasein: brennende Häuser, durchglühte Städte mit berstenden Mauern, Menschen, die in panischer Angst fliehen oder in dumpfer Resignation auf ihr Ende war-

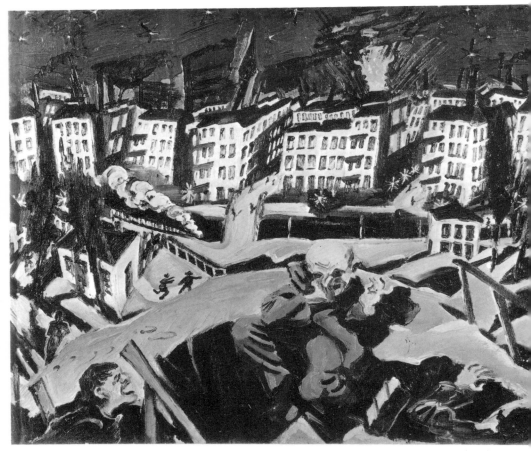

57 Ludwig Meidner, Brennende Stadt. 1913. Öl a. Lwd. 68,5 x 80,5 cm. Slg. M. D. May, St. Louis, Miss.

ten – apokalyptische Visionen (Abb. 57). Sind solche Werke in tieferem Sinne als Selbstdarstellungen anzusehen, so fehlt auch in den eigentlichen Selbstbildnissen die Zeitbezogenheit nicht.

Als neues Formmittel kam das Prinzip der Simultaneität zur Hilfe. Wie viele Künstler seiner Zeit hatte Meidner die berühmte Futuristen-Ausstellung besucht und rasch erkannt, daß die Einbeziehung des Zeitablaufs als dynamisches Bildelement in ein kubistisch verformtes Konstruktionsgerüst, daß die bildnerische Gleichzeitigkeit räumlich und zeitlich voneinander unabhängiger Vorgänge zur Erhöhung der inneren Spannungen und des emotionalen Gehalts ausgenutzt werden konnte.

Er wendete das neugefundene Prinzip vor allem in den wiederholt gemalten

Großstadtthemen an, ja er verfaßte sogar eine ›Anleitung zum Malen von Großstadtbildern‹, in der man neben expressionistischem Gedankengut auch das des Kubismus und Futurismus findet. Die ewig unruhige, gesichtslose, unmenschliche Großstadt war für ihn ein Symbol für den Zwang zur Aktualität, für die Notwendigkeit, die Kunst primär als Mittel der Agitation, als moralische Instanz anzusehen und sie aus ihren ästhetischen Bindungen zu befreien. Ähnliches gilt für die Landschaft – ›Apokalyptische Landschaften‹ kommen im Werk aller ›Pathetiker‹ vor.

Das Erlebnis des Krieges übertraf die vorgeahnten Schrecken, Grausamkeit und Härte der Realität ließen die Visionen verblassen. Das Pathos klang nun hohl. Meidner erlebte einen fast unvermeidlichen Rückschlag: aufgerüttelt kehrte der Atheist zum Glauben der Väter zurück, in ihm fand er Ruhe und Frieden. Jäh endete damit seine ›stürmische‹ Periode; die Übereinstimmung eines persönlichen Ausdrucksverlangens mit der Zeitsituation kommt nur bei bestimmten Konstellationen zustande und überdauert sie nicht.

Meidner teilte darin das Geschick seiner Generation. Die Wendung der Blickrichtung entsprach der Veränderung der Realität in den zwanziger Jahren und löste auch bei ihm die Rückkehr zum Gegenstand aus.

Fortan entstanden gemilderte Werke, in denen man spürt, daß ein unruhiger Geist den Frieden mit sich und der Welt geschlossen hat, trotz alles Schweren, das ihn später verfolgte, den Geächteten ruhelos umhertrieb, bis er nach den Kriegsjahren in London 1952 wieder nach Deutschland zurückkehren konnte.

In Meidner hat der so kurzlebige deutsche Spätexpressionismus seinen wohl bezeichnendsten Vertreter gefunden.

Karl Hofer (1878–1955)

Hofer lehnte es ab, ›Expressionist‹ genannt zu werden, und in der Tat war seine Malerei von anderer Wesensbestimmung als die des Expressionismus. »Ich suchte das Romantische und fand das Klassische«, umriß er später seinen Weg. Er meinte damit jene Vorstellungen, die sich der junge Maler während eines fünfjährigen Aufenthaltes in Rom (1903–1908) gebildet hatte, gestützt vom Gedankengut des deutschen Idealismus und der geistigen Gegenwart eines Hans von Marées. Das Bemühen um die große Form, um Gesetzmäßigkeit und Vollkommenheit, das solche Anregungen auslösten, überdeckte die Nachwirkungen der Studienzeit unter Thoma und Kalckreuth, das Interesse für die Kunst Böcklins, den einzigen Einfluß übrigens, den der Künstler in seinen Erinnerungen zugestand.

Auf Rat von Meier-Graefe ging Hofer anschließend nach Paris. Auch hier blieb er fünf Jahre, unterbrochen durch zwei Reisen nach Indien, die ihm sein großzügiger Mäzen Reinhart aus Winterthur ermöglichte. Die französische Kunst sagte ihm wenig, später bedauerte er, die künstlerischen Eindrücke nicht genügend genutzt zu haben. Solche Darlegungen sind jedoch wie alle Selbstzeugnisse von Künstlern nur relativ zu nehmen.

Es ist offensichtlich, daß sein Werk keine direkten Einflüsse zeigt. Die jungen Fauves befanden sich auf einem anderen Weg, die Welt – aus der Optik des Impressionismus – schien ihm ohne Form. Aber da gab es noch Cézanne, und es ist sicher – obwohl Hofer das erbittert abgestritten hat –, daß die Kunst dieses überragenden Meisters der Form ihn ebenso auf seinem Weg bestätigte, wie Marées ihm anfangs die Richtung gewiesen hat.

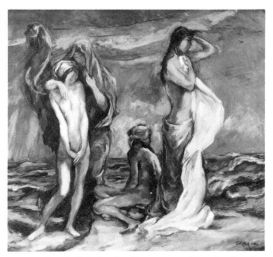

58 Karl Hofer, Im Sturm. 1911. Öl a. Lwd. 148 x
155 cm. Kunstmuseum Winterthur

Der Aufenthalt in Indien wirkte in
erster Linie motivisch nach. Seine Figu-
renbilder verloren in diesen Jahren ihre
äußere Klassizität, das Gerundete der
Form, die fast zeitlose Ruhe der Erschei-
nung schwanden. Sie wurden empfind-
samer, schlanker, die Gebärden eckiger,
die Malweise flackernder und erregter.
Ein Klang von Schwermut breitete sich
aus, unterschwellige lyrisch-expressive
Empfindungen sprachen mit, zehrten an
der Erscheinung des Menschen. Der klas-
sische Kompositionsaufbau blieb erhalten,
auch die verlorene Gebärde, in der sich
die traumhafte Entrücktheit der Figuren
manifestierte (Abb. 58).

1914 wurde Hofer in Frankreich inter-
niert, ein Erlebnis, dessen Bitterkeit sich
tief in ihm eingrub. Reinhart befreite ihn
aus dem Internierungslager und holte ihn
1917 in die Schweiz. In diesem Jahr ent-
standen in Montagnola die ersten Tessi-
ner Landschaften. Die »strengste Formung
aller wesentlichen Erscheinungen«, die

er an der Architektur und den Forma-
tionen der Landschaft im Gegensatz zu
der »üppigen Heiterkeit« der Vegetation
feststellte, führte zu größerer Einfach-
heit und Strenge. Sie wurde jedoch, im
Unterschied zu Kanoldt etwa, nicht von
der Erkenntnis der kubischen Grundstruk-
tur des Gegenständlichen ausgelöst, noch
beruhte sie wie später bei den Vertretern
der ›Neuen Sachlichkeit‹ auf der Empfin-
dung für die Magie der vereinfachten
Form. Sie ging immer noch von der
Suche nach klassischem Maß und harmo-
nischer Ausgewogenheit des Bildgefüges
aus.

1918 kehrte der Maler ernüchtert und
desillusioniert nach Berlin zurück. Er
mied Idealismus und Idylle. Allein die
klassische Figurenkomposition gab er
nicht auf, er paßte sie den neuen Vor-
stellungen an. Die Menschen, die er nun
malte, waren nicht mehr im antiken Ita-
lien, sondern im Berlin der Nachkriegs-
zeit beheimatet, das machte die Bilder
karger, nüchterner, zeitbezogener. Seine
Empfindungen suchten das neue Symbol.
Die rauhe Wirklichkeit hatte seinen
Traum von der Schönheit zerschlagen.

Lyonel Feininger (1871–1956)

1906 erlebte der Deutsch-Amerikaner Fei-
ninger zum ersten Male Paris. Er war da-
mals 35 Jahre alt, galt als begabter Kari-
katurist, arbeitete für ›Ulk‹, die ›Lustigen
Blätter‹ und für die ›Chicago Tribune‹.
Sein Ziel war jedoch die freie Malerei.
Deshalb besuchte er das Atelier von Cola-
rossi und beschäftigte sich mit van Gogh
und Cézanne. Auch der Kontakt zum
Künstlerkreis des Café du Dôme kam
rasch zustande. Die Diskussion mit den
deutschen Matisse-Schülern brachte man-
che Anregung, konnte ihn aber nicht da-
zu bewegen, sich ihnen anzuschließen. An

den Zeichnungen dieser Jahre erkennt man die Handschrift des geübten Karikaturisten; sie ist bis in die ersten Gemälde zu verfolgen, die er vor der Natur begann. Bald sah er allerdings ein, daß man sich nicht mit Abmalen begnügen dürfe, daß

> ...der Künstler experimentieren und neue logische und konstruktive Lösungen suchen müsse – synthetisch reine Form zu schaffen...

Wohl schien es von hier aus betrachtet richtig, die Zeichnung als konstruktives Grundgerüst in das Gemälde zu übernehmen. Nur die Farbe machte Schwierigkeiten. Sie in erster Linie mußte aus ihrem direkten Bezug zur Natur gelöst, das Gesehene mußte »innerlich umgeformt und crystallisiert« werden – da war das Problem seiner Generation angesprochen.

In den grotesk-phantastischen Szenerien der ›Mummenschanz-Bilder‹, in denen große Figurensilhouetten die Darstellung beherrschen, deutet sich bereits ein anderer Blickwinkel auf die Dinge an. Feininger gab damals endgültig das Malen vor der Natur auf. So treffend seine Zeichnungen den Gegenstand erfaßten, so weit waren seine Bilder davon entfernt, aus der direkten Berührung mit der Außenwelt Gewinn zu ziehen. Gemälde entstanden fortan nur noch im Atelier, zwar nach Notizen vor der Natur, doch aus der inneren Anschauung, die als klärendes Filter diente.

Den entscheidenden Anstoß für den weiteren Weg gab die Auseinandersetzung mit dem Kubismus während eines zweiten Paris-Aufenthaltes 1911. Die Empfänglichkeit der Deutschen für bestimmte Phänomene der französischen Kunst zeigte sich auch bei Feininger. Wieder wurde nicht der aus dem analytischen Angehen der Dinge entstandene selbständige Organismus des Bildes begriffen, sondern aus der formalen Struktur des Gegenstandes

intuitiv neue optische Erfahrung gewonnen, die auf die eigenen Kompositionen übertragen werden konnte.

Als zweite fast unentbehrliche Komponente kam der italienische Futurismus hinzu. Neben die Entdeckung der optischen Simultaneität trat die der zeitlichen; das gab dem strengen Formgerüst dynamische Spannung. Um 1912 entwickelte sich dieser neue Stil. Feininger begann, Kubus und geometrisierende Fläche poetisch zu durchleuchten, ohne Rücksicht auf traditionelle Bildgesetzlichkeit, nur auf Grund der Raum- und Zeitbeziehungen aller Formen zueinander. Bewegung und Geräusch wurden in der Summierung von Silhouetten eingefangen, die als kinetische Symbole Geschwindigkeit und Schall suggerieren (Abb. 59). Damit erscheinen die Bilder als das Endprodukt eines dynamischen Prozesses, dessen vom Künstler gesteuerter Verlauf sich wie in einem Diagramm ablesen läßt. Die Frage nach dem bewegenden Mittelpunkt tritt nun wie selbstverständlich auf.

Mein ›Kubismus‹, um es fälschlich so zu beschreiben, denn er stellt das Gegenteil der Ziele der französischen Kubisten

59 Lyonel Feininger, Die Radfahrer. 1912. Öl a. Lwd. 80 x 100 cm. Privatbesitz, USA

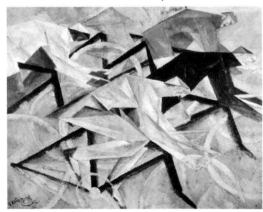

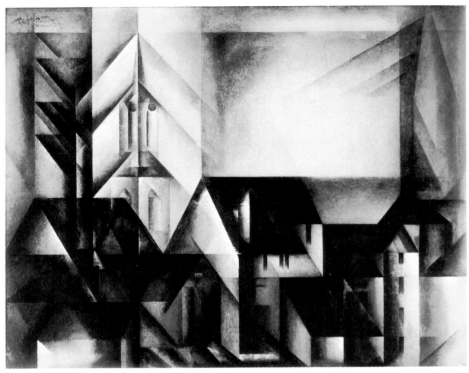

60 Lyonel Feininger, Teltow II. 1918. Öl a. Lwd. 100 x 125 cm. Staatl. Museen Preuß. Kulturbesitz, Nationalgalerie, Berlin

dar, beruht auf dem Prinzip der Monumentalität und Konzentration bis zum absoluten Extrem meiner Sicht ... meine Bilder nähern sich immer mehr der Synthese der Fuge ...

Mit einer solchen Umwertung der am Kubismus gewonnenen Erfahrungen, die bereits an den Gedanken der »mystisch-innerlichen Konstruktion« des Weltbildes rühren, trat der Maler den Ideen des ›Blauen Reiter‹ näher.

1913 lud Franz Marc Feininger ein, gemeinsam mit der Redaktion des ›Blauen Reiter‹ im ›Ersten Deutschen Herbstsalon‹ auszustellen, ohne daß es dadurch zu einer engeren Bindung gekommen wäre. Auch die Beziehungen zur ›Brücke‹ blieben lose, trotz einer lebenslangen Freundschaft mit Schmidt-Rottluff.

Thüringens Kleinstädte, Dörfer und Kirchen, die sich der Maler von Weimar aus erwanderte, wurden in der Folgezeit zu den bevorzugten Themen seiner Malerei. Gelmeroda beschäftigte ihn zeitlebens in Gemälde, Aquarell und Graphik, er malte die Kirchen, Türme und Häuser von Vollersroda, Mellingen, Niedergrunstedt und Umpferstedt. Linien und Flächen durchdringen sich zu kristallinen Gebilden, hinter deren abstrahierten Formen das Erlebnis der Natur erhalten bleibt. Eine neue, geistige Wirklichkeit durch-

leuchtet die visuelle, ihre Leitform ist die Architektur.

Noch wurzeln die Werke dieser »Monumentalen Periode« (Heß) in expressionistischer Anschauung. Hinter der unsentimentalen Lyrik der Farben, dem dunkelmysteriösen oder heiter-hellen Klang der Formen verbergen sich romantische Gestimmtheit, Sehnsucht nach der Allbezogenheit des menschlichen Seins. Der Mensch selbst kann in den Bildern fehlen, seine Visionen aus der inneren Schau der Zusammenhänge prägen die geistige Konzeption nachdrücklich genug: »Seelenzustände, nicht Programm« (Feininger).

1917 wird zum Jahr der Wende. Walden, der den Weg des Künstlers mit Interesse verfolgt hatte und im ›Sturm‹ regelmäßig Zeichnungen brachte, machte ihn in einer ersten umfassenden Ausstellung in Berlin bekannt. Zugleich entdeckte Feininger eine neue Technik für sich. Radiert hatte er schon lange, seit 1918 wurde der Holzschnitt als Kunst der reinen Fläche, des strengen Kontrastes, der vereinfachten und monumentalisierten Form zu einem wichtigen Ausdrucksmedium neben der Malerei. Es wirkte in seiner Festigkeit und Klarheit auf die Gemälde zurück und stand ihnen an innerer Größe kaum nach.

Die Gründung der ›Novembergruppe‹ 1918 brachte Feininger mit dem Architekten Gropius zusammen. Als dieser kurz darauf das ›Bauhaus‹ gründete, war Feininger der erste Maler, der dort als Meister eintrat. Eine neue Ära begann (Abb. 60).

Max Beckmann (1884–1950)

1913 erschien bei Cassirer die erste von Hans Kaiser verfaßte Monographie über Beckmann, eine ungewöhnliche Ehrung für den damals 29jährigen Maler.

1905 war er nach Berlin gekommen, ein halbes Jahr Paris, einige Monate Florenz lagen hinter ihm. Von Anfang an hatte das geistige Klima der Hauptstadt den jungen Absolventen der Weimarer Akademie angezogen, vor allem das Primat der Freilichtmalerei, das glanzvoll durch das Dreigestirn Liebermann, Corinth und Slevogt vertreten wurde. Beckmann galt bald als große Hoffnung der Secession, ohne sich den Anregungen von außen zu verschließen: Cézanne hat ihn sicher bewegt, Einflüsse der Kunst von Delacroix sind in seinem Frühwerk unverkennbar.

Die Titel seiner Werke verraten die Blickrichtung: *Drama, Schiffbruch, Amazonenkampf, Große Sterbeszene* (ein Bild, das die Jury zwar abgelehnt hatte, das aber Munch bewog, Beckmann zu raten, in dieser Weise fortzufahren), daneben Religiöses. Es ist also noch viel Allegorie im Spiel, wenn es darum geht, die Wirklichkeit zu bewältigen. Nur manchmal erfolgte der Zugriff direkter aus aktuellem Anlaß, wie im *Erdbeben von Messina* (1910) oder im *Untergang der Titanic* (1912). In solchen Bildern liegt »die visionäre Erwartung von etwas Unglaublichem« (Kaiser), Malerei wird zum existentiellen Kampf zwischen Ordnung und Chaos. Auch durch die Porträts dieser Jahre, die in ihrer nervösen Pinselschrift, dem Versuch zur psychologischen Deutung von fern an Kokoschka erinnern, geht eine verwandte Empfindung für die Mehrschichtigkeit der Realität, für die expressiven Spannungen hinter einer Oberfläche, deren schöner Schein trügt. Mit Hilfe des Impressionismus, soviel war sicher, konnte keine neue Definition der Wirklichkeit gewonnen werden. 1911 trat Beckmann aus der Secession aus. Aber erst die harte Realität des Krieges wies den Weg aus der sublimen Welt des Ästhetischen zur Erfahrung der unbeschönigten Existenz.

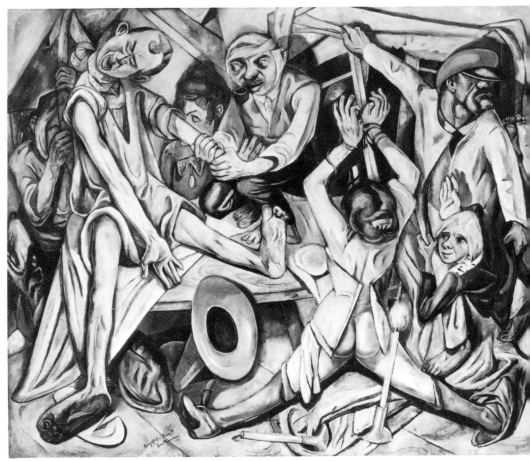

61 Max Beckmann, Die Nacht. 1918/19. Öl a. Lwd. 133 x 154 cm. Kunstsammlung Nordrhein-Westfalen, Düsseldorf

1914 wurde Beckmann Soldat. Walter Kaesbach, Kunsthistoriker und Freund junger Kunst, holte ihn in seine Abteilung, in der auch Heckel diente. Lange Diskussionen inmitten der Spannungen eröffneten neue Perspektiven. In den Radierungen dieser Jahre spürt man das verzweifelte Bemühen, die Dinge in den Griff zu bekommen, damit sie über die Aktualität hinaus gültig werden:

Ich will all das innerlich verarbeiten, um dann nachher ganz frei die Dinge fast zeitlos machen zu können . . .

Doch das Geschehen überwältigte ihn, die notwendige Distanz war nicht zu finden. Der Maler erlitt einen Nervenzusammenbruch und wurde als dienstuntauglich entlassen.

Ebensowenig wie einst der Impressionismus reichte nun das Stilmittel expressiver

Deformation aus, um die bestimmenden Triebkräfte sichtbar zu machen. Malerei kam nicht mehr aus formaler, sondern aus menschlicher Erfahrung. Für einen Augenblick ahnt man die Nähe von Munch.

1917 entstand ein Selbstbildnis, Zeugnis einer erschütterten Existenz, ein Dokument des Leidens, grausam deformiert, dabei seltsam unpersönlich in seiner erschreckenden Wahrhaftigkeit – Wirklichkeit ist nicht wiedergegeben, sondern mit realen Mitteln hergestellt. Der Umbruch ist in vollem Gange. Mit dem Gemälde *Die Nacht* (1918/19) steht Beckmann mit einem Schlage inmitten des spätexpressionistischen Verismus (Abb. 61). Der anarchische, destruktive Gemütszustand von Grosz lag ihm damals näher als der mittlerweile gemilderte Brücke-Expressionismus, als die exaltierte Pathetik Kokoschkas. Wie die Veristen ging der Maler die Welt mit den härtesten Mitteln direkt an, entriß ihr die Sinnzeichen für Ausweglosigkeit, Grauen, Tod und sinnlose Zerstörung. Das Unheimliche lauert im banalen Gewande des Alltäglichen; aus Hell und Dunkel, aus Maske und Körper, aus den Spannungen zwischen Raum und Ding bricht das Drama (Ft. 17).

Wie in einem plötzlichen Aufleuchten wird die Richtung sichtbar, die der Künstler künftig einschlagen wird.

Rudolf Bauer (1889–1953)

1917 stellte die Galerie des ›Sturm‹ Rudolf Bauer zum ersten Male mit einer Einzelausstellung vor. Der Künstler hatte als Zeichner für Magazine begonnen, für eine kurze Zeit die Akademie in Berlin besucht und sich dann selbst weitergebildet. Früh schon beherrschte er ein Farb- und Formvokabular, das Herwarth Walden zu seiner Unterstützung bewog: vege-

tabile, ornamental geschwungene Kurvaturen, die ihre Herkunft aus dem Bereich des Organischen nicht leugnen, Farb- und Formballungen als Ausdruck emotionaler Bewegung, das alles schwerer, weniger sensibel und originell wie seine großen Vorbilder Kandinsky und die Maler des ›Blauen Reiter‹.

Eine Klärung der erregten Formensprache trat gegen Anfang der zwanziger Jahre ein, als er sich den Ideen des russischen Suprematismus und des holländischen Konstruktivismus anschloß. Er gab damals die expressive zugunsten der geometrischen Abstraktion auf, der er bis ans Ende seines Lebens treu blieb.

1927 gründete er in Berlin ein der ungegenständlichen Kunst gewidmetes Privatmuseum: ›Das Geistreich‹. Erfolg war seinem Vorhaben nicht beschieden.

Nach Walden wurde Guggenheim sein Mentor, der für seine Stiftung zahlreiche Arbeiten des Künstlers erwarb. 1937 emigrierte Bauer in die USA, wo gegen 1940 sein malerisches Werk endete. Erst 1969 wurde man durch eine Ausstellung in Köln wieder auf das Werk Rudolf Bauers aufmerksam.

Georg Tappert (1880–1957)

Das malerische und graphische Werk Tapperts ist erst nach dem letzten Kriege deutlicher neben dem Schaffen seiner bekannteren expressionistischen Altersgefährten hervorgetreten.

Nach der Akademiezeit in Karlsruhe arbeitete der Künstler für kurze Zeit als Assistent von Schultze-Naumburg auf Burg Saaleck (1904). Dann ließ er sich in Worpswede nieder und begründete hier eine Kunstschule, deren bedeutendster Schüler der Westfale Morgner war.

1910 kehrte Tappert als Expressionist nach Berlin zurück. Die Arbeiten dieser Jahre zeigen manche Parallele zu denen des Brücke-Kreises, wie auch die Themen verwandt erscheinen. Nach anfänglicher Beschäftigung mit Landschaft und Stilleben konzentrierte sich der Maler mehr und mehr auf den Menschen. Szenen aus dem Milieu von Zirkus und Varieté, Schilderungen der Halbwelt wurden in Bildern von kraftvoller Farbigkeit und expressiver Formensprache abgehandelt. Tappert gehörte 1910 zu den Gründern der ›Neuen Secession‹. 1912 finden wir ihn mit vier Gemälden auf der Sonderbund-Ausstellung.

Der Krieg, an dem er bis 1918 teilnahm, unterbrach das malerische, nicht jedoch das umfangreiche graphische Werk. Zeitschriften wie der ›Sturm‹ oder Pfemferts ›Aktion‹ brachten wiederholt seine Drucke. Sein expressionistisches Sendungsbewußtsein führte zur engagierten Beteiligung an der Gründung und an den Aktionen der ›Novembergruppe‹. Gerade diese von heftigem Ausdrucksbegehren geprägten Arbeiten der ersten Nachkriegsjahre trugen dazu bei, daß man ihn 1933 aus seinem Lehramt an der Staatlichen Kunstschule in Berlin entließ und mit Ausstellungs- und Malverbot belegte.

Damals beendete er sein Werk. Nach dem zweiten Weltkrieg schuf der neben seinem Studiengefährten Hofer an der Berliner Akademie wieder pädagogisch tätige Maler keine neuen Arbeiten mehr.

DADA

Der Versuch, Dada, die kabarettistische Gründung einer Literaten- und Künstlergruppe in Zürich 1916, als einen neuen Stil, als künstlerische Richtung oder auch nur als einen schulmäßigen Zusammenschluß Gleichgesinnter sehen zu wollen, führt am eigentlichen Wesen dieser »Kulmination eines Gemütszustandes« (Haftmann) vorbei. Dada ist sehr viel weniger und weitaus mehr. Wie er sich unter dem Einfluß einiger bedeutender Persönlichkeiten wie Hans Arp, Max Ernst und Kurt Schwitters aus seiner ursprünglich rein literarischen Sphäre zur bildnerischen Form entwickelte, so gewann er als eine Zeiterscheinung über die damals brennende Aktualität, die er im Cabaret Voltaire ansiedelte, eine tiefere Notwendigkeit für den Fortgang der Entwicklung: als Ausdruck der Überzeugung von der schrankenlosen geistigen und künstlerischen Freiheit des Individuums, als Stellungnahme gegen die Unzulänglichkeit der überlieferten Wort- und Bildästhetik, als Erkenntnis von der Logik des Unlogischen, als Erfahrung für den tieferen Sinn, der sich hinter dem Paradoxen, dem Un-Sinn, dem Mehrdeutigen, dem Nichtigen, dem Zufälligen und Absurden verbirgt.

Formal hat Dada seine Wurzeln im Nährboden der großen historischen Stile des italienischen Futurismus, des französischen Kubismus und des deutschen Expressionismus. Wenn die Mitglieder diese Abhängigkeit auch später gern bestritten haben, erscheint Dada uns heute doch als Reaktion auf die dominierenden Richtungen der Zeit, zugleich als ein Vorstoß in neue künstlerische Darstellungs- und Ausdrucksbereiche aus der Umbildung und Verfremdung des Vorhandenen. Allerdings waren die Dadaisten nicht bereit, ihre Intentionen im Sinne eines neuen ›Stils‹ anzuwenden.

ꟿadaïstₛiͨCHes ꟿaₙ¹Fest

Die Kunst ist in ihrer Ausführung und Richtung von der Zeit abhängig, in sie lebt, und die Künstler sind Kreaturen ihrer Epoche. Die höchste Kunst diejenige sein, die in ihren Bewußtseinsinhalten die tausendfachen Probleme Zeit präsentiert, der man anmerkt, daß sie sich von den Explosionen der letzten he werfen ließ, die ihre Glieder immer wieder unter dem Stoß des letzten zusammensucht. Die besten und unerhörtesten Künstler werden diejenigen die stündlich die Fetzen ihres Leibes aus dem Wirrsal der Lebenskatarakte mmenreißen, verbissen in den Intellekt der Zeit, blutend an Händen und Herzen.

Hat der Expressionismus unsere Erwartungen auf eine solche Kunst erfüllt, eine Ballotage unserer vitalsten Angelegenheiten ist?

Nein! Nein! Nein!

Haben die Expressionisten unsere Erwartungen auf eine Kunst erfüllt, die uns Essenz des Lebens ins Fleisch brennt?

Nein! Nein! Nein!

Unter dem Vorwand der Verinnerlichung haben sich die Expressionisten in Literatur und zu einer Generation zusammengeschlossen, die heute m sehnsüchtig ihre literatur- und kunsthistorische Würdigung erwartet und für ehrenvolle Bürger-Anerkennung kandidiert. Unter dem Vorwand, die Seele zu agieren, haben sie sich im Kampfe gegen den Naturalismus zu den abstrakt-pathe-en Gesten ‚zurückgefunden, die ein inhaltloses, bequemes und unbewegtes Leben Voraussetzung haben. Die Bühnen füllen sich mit Königen, Dichtern und faustischen ren jeder Art, die Theorie einer melioristischen Weltauffassung, deren kindliche, hologisch-naivste Manier für eine kritische Ergänzung des Expressionismus lifkant bleiben muß, durchgeistert die tatenlosen Köpfe. Der Haß gegen die Presse, Haß gegen die Reklame, der Haß gegen die Sensation spricht für Menschen, n ihr Sessel wichtiger ist als der Lärm der Straße und die ihren ein Vorzug us machen, von jedem Winkelschieber übertölpelt zu werden. Jener sentimentale erstand gegen die Zeit, die nicht besser und nicht schlechter, um reaktionärer nicht revolutionärer als alle anderen Zeiten ist, jene matte Opposition, die nach ten und Weihrauch schielt, wenn sie es nicht vorzieht, aus attischen Jamben

an keine Grenzen, Religionen oder Berufe gebunden ist. Dada ist der inter-ionale Ausdruck dieser Zeit, die große Fronde der Kunstbewegungen, der künst-sche Reflex aller dieser Offensive, Friedenskongresse, Balgereien am Gemüse-kt, Soupers im Esplanade etc. etc. Dada will die Benutzung des

neuen Materials in der Malerei.

la ist ein **CLUB,** der in Berlin gegründet worden ist, in den man eintreten kann, e Verbindlichkeiten zu übernehmen. Hier ist jeder Vorsitzender und jeder kann Wort abgeben, wo es sich um künstlerische Dinge handelt. Dada ist nicht ein wand für den Ehrgeiz einiger Literaten (wie unsere Feinde glauben machen hten) Dada ist eine Geistesart, die sich in jedem Gespräch offenbaren kann, sodaß sagen muß: dieser ist ein **DADAIST** — jener nicht; der Club Dada hat halb Mitglieder in allen Teilen der Erde, in Honolulu so gut wie in New-Orleans Meseritz. Dadaist sein kann unter Umständen heißen, mehr Kaufmann, mehr eimann als Künstler sein — nur zufällig Künstler sein — Dadaist sein, heißt, von den Dingen werfen lassen, gegen alle Sedimentsbildung sein, ein Moment einem Stuhl gesessen, heißt, das Leben in Gefahr gebracht haben (Mr. Wengs schon den Revolver aus der Hosentasche). Ein Gewebe zerreißt sich unter der d, man sagt ja zu einem Leben, das durch Verneinung höher will. Ja-sagen — n-sagen: das gewaltige Hokuspokus des Daseins beschwingt die Nerven des echten aisten — so liegt er, so jagt er, so radelt er — halb Pantagruel, halb Fran-us und lacht und lacht. Gegen die ästhetisch-ethische Einstellung! Gegen die leere Abstraktion des Expressionismus! Gegen die weltverbessernden Theorien arischer Hohlköpfe! Für den Dadaismus in Wort und Bild, für das dadaistische chehen in der Welt. Gegen dies Manifest, heißt Dadaist sein!

ﬆan Tzara. Franz Jung. George Grosz. Marcel Janco. Richard Huelsenbeck.
Gerhard Preiß. Raoul Hausmann.

O. Lüthy. Frédéric Glauser. Hugo Ball. Pierre Albert Birot.
aria d'Arezzo Gino Cantarelli. Prampolini. R. van Rees. Madame van Rees.
Hans Arp. O. Thäuber. Andrée Morosini. François Mombello-Pasquati.

Von diesem Manifest sind 25 Exemplare mit den Unterschriften der Berliner Vertreter des Dadaismus hen worden und zum Preise von fünf Mark bei Richard Huelsenbeck, Berlin-Charlottenburg, Kantstr. 118, III. ziehen. Alle Anfragen und Bestellungen bitte man an die gleiche Adresse zu richten.

Leiter der Bewegung in der Schweiz: Tristan Tzara, Zürich, Zeltweg 83 (Administration du Mouvement F. Arp), Leiter in Skandinavien: Francis Morton, Stockholm, Marholms Gaden 14

Dadaistisches Manifest. Berlin

ihre Pappgeschosse zu machen — sie sind Eigenschaften einer Jugend, die es nie-mals verstanden hat, jung zu sein. Der Expressionismus, der im Ausland gefunden, in Deutschland nach beliebter Manier eine fette Idylle und Erwartung guter Pension geworden ist, hat mit dem Streben tätiger Menschen nichts mehr zu tun. Die Unter-zeichner dieses Manifests haben sich unter dem Streitruf

DADA!!!!

zur Propaganda einer Kunst gesammelt, von der sie die Verwirklichung neuer Ideale erwarten. Was ist nun der DADAISMUS?

Das Wort Dada symbolisiert das primitivste Verhältnis zur umgebenden Wirk-lichkeit, mit dem Dadaismus tritt eine neue Realität in ihre Rechte. Das Leben erscheint als ein simultanes Gewirr von Geräuschen, Farben und geistigen Rhytmen, das in die dadaistische Kunst unbeirrt mit allen sensationellen Schreien und Fiebern seiner verwegenen Alltagspsyche und in seiner gesamten brutalen Realität übernommen wird. Hier ist der scharf markierte Scheideweg, der den Dadaismus von allen bisherigen Kunst-richtungen und vor allem von dem FUTURISMUS trennt, den kürzlich Schwach-köpfe als eine neue Auflage impressionistischer Realisierung aufgefaßt haben. Der Dadaismus steht zum erstenmal dem Leben nicht mehr ästhetisch gegenüber, indem er alle Schlagworte von Ethik, Kultur und Innerlichkeit, die nur Mäntel für schwache Muskeln sind, in seine Bestandteile zerfetzt. Das

BRUITISTISCHE Gedicht

schildert eine Trambahn wie sie ist, die Essenz der Trambahn mit dem Gähnen des Rentiers Schulze und dem Schrei der Bremsen. Das

SIMULTANISTISCHE Gedicht

lehrt den Sinn des Durcheinanderjagens aller Dinge, während Herr Schulze liest, fährt der Balkanzug über die Brücke bei Nisch, ein Schwein jammert im Keller des Schlächters Nuttke. Das

STATISCHE Gedicht

macht die Worte zu Individuen, aus den drei Buchstaben Wald, tritt der Wald mit seinen Baumkronen, Försterlivreen und Wildsauen, vielleicht tritt auch eine Pension heraus, vielleicht Bellevue oder Bella vista. Der Dadaismus führt zu unerhörten neuen Möglichkeiten und Ausdrucksformen aller Künste. Er hat den Kubismus zum Tanz auf der Bühne gemacht, er hat die BRUITISTISCHE Musik der Futuristen (deren rein italienische Angelegenheit er nicht verallgemeinern will) in allen Ländern Europas propagiert. Das Wort Dada weist zugleich auf die Internationalität der Bewegung.

Club Dada

Wunder der Wunder!

Die dadaistische Welt realisiert in einem Augenblick

DADA 1918

internationaler Rhythmus

DADA

Die dauernde Provokation durch eine künstlerische Äußerung, die im wesentlichen Maße auf der nicht selten grotesken Verrückung und Entwertung der Vorbilder beruht – von hier aus wird der Zusammenhang mit dem Surrealismus verständlich –, entzündete sich ohne Zweifel an der politischen Situation der Kriegsjahre. Seine Gründer kamen aus den Reihen der Verneiner all' der herkömmlichen Werte, deren Sinnlosigkeit sie täglich neu erlebten; sie waren Anarchisten der Empfindung und der Sprache, Heimatlose, die der Krieg entwurzelt hatte, Kriegsdienstverweigerer, die sich von der Größe heldischer Zeiten distanzierten, indem sie ihr aus tiefer Verzweiflung mit bitterer Ironie begegneten.

Nur aus einer solchen Situation konnte die Empörung der Künstler gegen jene Zivilisation hervorgehen, die ihrer Ansicht nach den Krieg erst ermöglicht hatte, konnte der Aufstand gegen die Tradition von Sprache, Schrift und Bild beginnen, die durch Zerstörung ihrer ursprünglichen Zusammenhänge, durch Verkehrung ihres Sinnes in eine oft grotesk oder satirisch gefärbte Sinnlosigkeit ad absurdum geführt werden sollte.

Die ebenso rebellischen wie demoralisierenden Tendenzen Dadas ließen es nicht zu einer künstlerischen Revolution vergleichbar der am Beginn des Jahrhunderts kommen. Was seine Anhänger beseelte, war nämlich weniger die Überzeugung von der Notwendigkeit eines Umsturzes zur Schaffung neuer Werte als die wilde und ursprüngliche Freude von Zynikern und Nihilisten an allem, was den Bürger schockieren, das Herkömmliche in Frage stellen und die künstlerische Freiheit ins Maßlose steigern konnte. Solche Ideen fanden in dem damals von Intellektuellen aller Länder überfüllten Zürich einen besonders tragfähigen Boden. Daß die Bewegung in einer Zeit einsetzte, in der der Elan der schöpferischen Impulse aus den Anfängen des 20. Jahrhunderts allmählich erlahmte und die einst umstürzlerischen Richtungen mehr und mehr Merkmale des Klassischen gewannen, gibt ihr eine zusätzliche Rechtfertigung.

Wenn auch hinter der Überbetonung der Aktualität die Postulierung stilistischer oder formaler Konzepte zurückstehen mußte, so hieß das nicht, daß sich nicht unter dem Einfluß der führenden Kräfte fast ungewollt neue künstlerische Gesichtspunkte ergeben hätten.

Unser gemeinsamer Widerstand gegen künstlerische oder moralische Gesetze gibt uns nur eine flüchtige Genugtuung. Wir geben uns sehr wohl Rechenschaft darüber, daß jenseits davon und darüber eine unterscheidbare persönliche Vorstellungskraft frei regiert und daß diese mehr ›Dada‹ ist als die Bewegung selbst (André Breton).

Aus dem Züricher Gründerkreis, zu dem der deutsche Schriftsteller, Philosoph und Regisseur Hugo Ball, der ebenfalls aus Deutschland stammende Dichter Richard Huelsenbeck, sein rumänischer Kollege Tristan Tzara und der Elsässer Maler Hans Arp, der Ungar Marcel Janco und der Deutsche Hans Richter gehörten, waren die Ideen Dadas rasch über die Grenzen der Schweiz hinausgelangt und fanden Resonanz bei Gleichgesinnten.

1917 kehrte Huelsenbeck von Zürich nach Berlin zurück, als Botschafter Dadas mitten in ein gärendes, politisch überhitztes Klima, dessen Hintergrund revolutionäre Spannungen, Hunger und soziales Elend bildeten. Die Vorstellungen seiner Gründer stießen hier auf einen vorbereiteten Boden. Schon vorher hatten sich um einzelne Zeitschriften junge Literaten und Künstler geschart, die eine geistige Revolution vorzubereiten gedachten, so um die ›Aktion‹ Franz Pfemferts, die ›Neue Jugend‹ der Brüder Herzfelde, die 1916 erschien, oder um ›Die freie Straße‹ von Franz Jung und Raoul Hausmann,

die linksgerichtete anarchistische Tendenzen vertrat. Auch hier war also ein literarischer Ausgangspunkt vorhanden; das Manifest, seit Tzara Symbol der aggressiven Dada-Polemik, bildete die Grundlage für den geplanten Umsturz, mit dem sich Dada rasch identifizierte. Kein Wunder, wenn es in Berlin sogleich politisch-anarchistische Züge annahm.

Was in der ruhigen Atmosphäre Zürichs ein zwar rebellisches, sich zerstörerisch gebärdendes, zynisch-intellektuelles Spiel, eben ein satirisch-ironisches Kabarett geblieben war, nahm in der deutschen Hauptstadt schnell tödlichen Ernst an. Dada gewann mit der härteren Aktualität eine Wesensbestimmung, wie sie der Gründerkreis wohl kaum gemeint, literarisch jedoch vorgeformt hatte. Als bildnerische Form trat er eigentlich nur in der Kunst von George Grosz dominierend in Erscheinung, der ihn bald nach seinen eigenen Vorstellungen umformte, wobei er auf bestimmte, in Zürich diskutierte Überlegungen zurückgriff.

Er verwendete kubistische Montagen und die im Futurismus erprobte Dingzertrümmerung wie Hans Arp, füllte sie als Deutscher allerdings mit wildem Pathos und expressivem Schrei. Vieles geriet zur zynischen Karikatur seiner Zeit, das trennte ihn von Arp, dessen Formexperimente eine Parallele zu den dadaistischen Wortexperimenten darstellen. Wie dort aus Wortfragmenten, aus verstümmelten Begriffen und Lautrhythmen neue Wortorganismen konstruiert wurden, formte Arp aus Dingbruchstücken, aus Formfragmenten neue Gegenstände. Er vermied dabei im Gegensatz zu Grosz die assoziativen Möglichkeiten, die im definierbaren Gegenstandsbruchstück beschlossen liegen, und suchte dafür die Urform, die er in amöbenhaft geschwungenen und bewegten Gebilden erkannte, die er zerteilte und montierte, wobei er wie die Literaten manches dem Zufall überließ, der bei den Dada-Gebilden wie später im Surrealismus eine bestimmende Rolle als Zugriff aus dem Unterbewußten spielte.

Die deutschen Anhänger von Dada sahen es als eine Äußerung der ›Anti‹-Kunst‹ an, die allein fähig schien, der neuen Realität eines bitteren und brutalen, zerstörten und sinnlosen Daseins gerecht zu werden.

Die harte Absage an ästhetische Werte bezog sich vor allem auf die Stellung Dadas zum Expressionismus, dessen Einflüsse zwar nicht zu leugnen sind, der von den dadaistischen Verfechtern aber erbittert als »klassische, bürgerliche Richtung« abgelehnt wurde.

Der Zustand permanenter hektischer Übersteigerung ließ die Dada-Bewegung in Berlin auf die Dauer keine richtige Entwicklung finden. Sie vereinigte sich mit ähnlich gelagerten, allgemeinen Protestbewegungen, nahm Einflüsse des pathetischen Sturm-Expressionismus und des neuen Realismus auf und stellte sich letztes Endes selbst in Frage, indem sie versuchte, als eine neue Weltanschauung verstanden zu werden, ein Vorgang, der in Deutschland wohl nicht zu vermeiden war.

Stärker wirkte der Dadaismus als Impuls auf einzelne Künstler, wie z. B. auf den Hannoveraner KURT SCHWITTERS (1887–1948), der sich in Berlin um Aufnahme in den ›Club Dada‹ beworben hatte, von Huelsenbeck aber abgelehnt worden war. Schwitters' MERZ-Bilder (aus der dadaistischen Zerstückelung des Namens ›Commerzbank‹ gewonnen), in denen Material gegen Material gesetzt wurde, seine phantasievollen Collagen, Montagen und Konstruktionen aus dem Abfall des realen Daseins gehen weit über den von Dada propagierten Zufall hinaus (Ft. 25). Sie sind Produkte einer schöpferischen und zutiefst poetischen Individualität, eines universalen ›Homo ludens‹. Ähnliches gilt auch für Dada in Köln, wo die durch Hans Arp vermittelten Gedankengänge auf die

Bereitschaft von Max Ernst trafen. Dessen frühe Collagen, in denen er aus der banalen Realität von Katalogillustrationen durch Zerschneiden und verfremdendes Zusammensetzen eine hintergründige Welt öffnete, durch Verschiebung der Akzente den neu entstandenen Gebilden eine Traumwirklichkeit unterlegte, zielten geradewegs auf eine neue Bildästhetik, in der die unruhigen Vorstellungen von Dada System und Sinn gewannen: auf den Surrealismus.

Dada verschwand in Deutschland ebenso rasch, wie`er aufgetreten war. Frucht einer erschütterten Zeit, zwangsläufig politisch und sozial-moralistisch überengagiert, verlor er die Aktualität, die allein seinen Fortbestand garantierte, mit dem Ende der Revolutionswirren. Es blieben eine Handvoll Fotomontagen, um deren Priorität sich die beteiligten Künstler bis zuletzt gestritten haben, die interessantesten von RAOUL HAUSMANN (1886–1971) und seiner begabten Freundin HANNAH HÖCH (geb. 1889), andere von George Grosz und JOHN HEARTFIELD (alias Johann Herzfelde, 1891–1968, Abb. 63), sowie JOHANNES T. BAARGELD (1891–1927, Abb. 64), die ersten abstrakten Filme des Schweden VIKING EGGELING (1880–1925) und des Deutschen HANS RICHTER (1888–1976), die damit der Kunst ein neues Medium dienstbar machten, die Idee der kubistischen Montage, die sich bei Max Ernst mit der surrealen Dingerfahrung verband und bei Schwitters in eine magische Wirklichkeit mündete. Hier ist die Grenze der Kunst der zwanziger Jahre bereits überschritten.

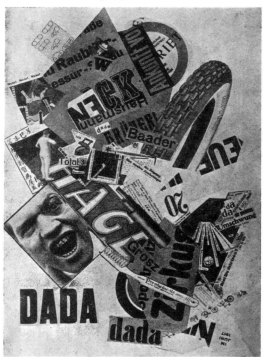

63 John Heartfield, Dada 3. 1920. Fotomontage. 24 x 16 cm.

64 Johannes T. Baargeld, antroprofiler bandwurm. 1919. Assemblage. Abgeb. in ›Die Schammade‹ 1920

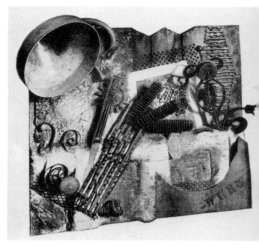

Raoul Hausmann (1886–1971)

Als Sohn eines akademischen Malers in Wien geboren, wuchs Hausmann in Berlin auf. Er war vielseitig begabt, malte und zeichnete seit 1911 unter dem Einfluß des Kubismus, dichtete, schrieb Kritiken und gehörte später nicht nur zu den Initiatoren, sondern auch zu den kompromißlosesten Vertretern Dadas in Berlin.

Seit 1916 beschäftigte ihn das neue Verfahren der Fotomontage. Wohl kannte man in Züricher Dada-Kreisen die Materialcollage, hatte Papierreste und Stoffetzen montiert (Picasso und die Kubisten waren dabei vorangegangen); aber die in Berlin entwickelte Technik war aggressiver, wog schwerer als Mittel der Gesellschaftskritik und der politischen Agitation. Hausmanns wilde, ohne Rücksicht auf ästhetische Gesetze zusammengefügten Arbeiten gehören zu den schärfsten Formulierungen ihrer Zeit (Abb. 65).

Die Fotomontage in ihrer frühen Form war eine Explosion von Blickpunkten und durcheinandergewirbelten Bildebenen, in ihrer Kompliziertheit weitgehender als die futuristische Malerei ... Wir nannten diesen Prozeß ›Fotomontage‹, weil er unsere Aversion enthielt, den Künstler zu spielen ... (Hausmann).

Fast gegen den Willen der Beteiligten gewannen ihre Werke neben der politisch-satirischen zugleich eine starke künstlerische Überzeugungskraft. Parallel zu seinen bildnerischen Experimenten entwickelte Hausmann das Lautgedicht, eine abstrakte Poesie aus verfremdeten Satzbruchstücken und Wortfetzen, durch die z. B. Schwitters inspiriert wurde.

Als Mitarbeiter an verschiedenen avantgardistischen Zeitschriften (darunter ›Sturm‹ und ›De Stijl‹) bemühte sich Hausmann intensiv um die Durchsetzung und

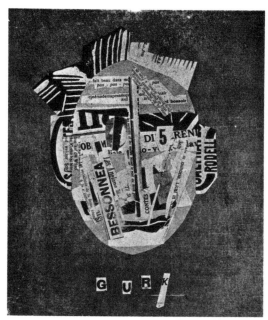

65 Raoul Hausmann, Gurk. 1918. Fotomontage

Verbreitung der Ideen Dadas. Als Künstler faszinierten ihn mehr und mehr Licht und Fotografie; die Malerei gab er Anfang der zwanziger Jahre auf. Er erfand neue licht- und fototechnische Darstellungsverfahren (Optophonie, Light-Box), mit deren Hilfe sich seine anfangs rein polemische Kunst immer stärker poetisierte und verfeinerte.

1933 verließ er Deutschland. Jahrelang trieb er unstet durch Europa, ehe er sich 1944 endgültig in Limoges ansiedelte. Hier begann er mit der informellen Malerei, auch die Fotografie kam wieder zu ihrem Recht. Bis zu seinem Tode blieben Fotomontagen, Fotogramme, Collagen, Gouachen und Zeichnungen die bevorzugten Ausdrucksmittel.

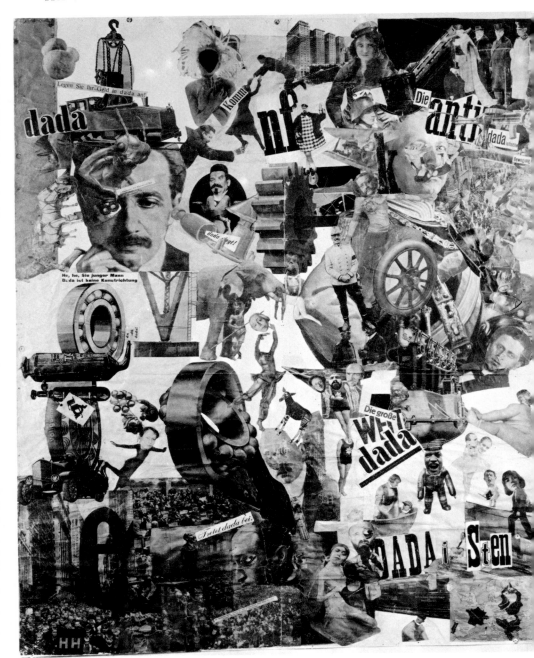

Hannah Höch (geb. 1889)

1912 nahm Hannah Höch ihr Studium an der Kunstgewerbeschule in Berlin auf und setzte es 1915 nach kurzer Unterbrechung durch den Krieg bei Emil Orlik an der Lehranstalt des Staatlichen Kunstgewerbemuseums fort. Zwei Jahre später finden wir sie unter den Berliner Dadaisten. (Schwitters fügte ihrem Vornamen das dadaistische Endungs-H hinzu, damit er sich von vorn wie von rückwärts gleich lese.)

Neben Hausmann, mit dem sie eng befreundet war, gehörte die Künstlerin zu den ideenreichsten Verfechtern der Fotomontage. Weniger aggressiv in Form und Gehalt als bei Hausmann und Grosz zeigen ihre Arbeiten spöttische Heiterkeit und ironische Distanz. Ihr Material entnahm sie den Zeitschriften, Fotos sowie den Reklamebroschüren der Industrie, die ihr ein Verwandter überließ. Collagen waren dieser Betätigung vorausgegangen; sie wurden von ihr aus den Abfällen kalligraphischer Studien, Resten von Schnittmusterbögen und Teilen verworfener kunstgewerblicher Entwürfe zusammengesetzt, so daß der Schritt zur Fotomontage nicht unvorbereitet erfolgte (Abb. 66). Farbe nahm Hannah Höch erst später in ihre Arbeiten auf, als sie begann, in einzelne Darstellungen Stücke farbigen Papiers einzukleben – noch existierten keine farbigen Illustrierten!

Für eine kurze Zeit lernen wir sie auch als Malerin kennen. Anfangs übertrug sie ihre Collagetechnik auf die Gemälde. Dann folgten Bilder, in denen der Dadaismus überwunden scheint: realistische

Stilleben, kühl und emotionslos gemalt, die zur ›Neuen Sachlichkeit‹ tendieren.

Gegen Ende der zwanziger Jahre widmete sich die Künstlerin wieder fast ausschließlich der Collage und Montage. Kompositionen aus Schnitzeln von Buntpapier entstehen, die wie Mosaiken wirken. Die Werke dieser Jahre besitzen eine größere Poesie als die zuvor entstandenen. Die rege bildnerische Phantasie schuf sich eine Traumwelt voll verhaltenen Humors. In ihr lebt Dada weiter, als ein köstliches Spiel mit den surrealen Möglichkeiten des Materials.

Die Arbeiten nach dem zweiten Weltkrieg sind ebenso naturnah wie zeitbezogen. Ein Kosmos von Pflanzenwesen und urweltlichen Landschaften, aber auch die groteske Scheinwelt der Illustrierten breiten sich vor dem Betrachter aus – die Magie der Realität verkehrt sich ins Heitere.

Hans Richter (1888–1976)

Nach einer traditionellen Ausbildung – ein kurzes Architekturstudium in Berlin, Unterricht an der Hochschule für Bildende Kunst, anschließend Besuch der Weimarer Akademie (1909) – gelangte Richter durch seine Freunde wie durch seine Mitarbeit an Pfemferts ›Aktion‹ in die Kreise der Berliner Avantgarde. Aus dem Kriegsdienst entlassen, traf er 1917 bei einem Besuch in Zürich Hans Arp wieder und schloß sich begeistert den Dadaisten an. Bei allem lebhaften Interesse für deren Pläne und Ideen entwickelte sich seine Kunst durchaus eigenständig weiter. Zwar zeigen ihn die im selben Jahr entstandenen *Visionären Porträts* noch ganz im Banne eines starkfarbigen Spätexpressionismus; doch seine Versuche, optische Analogien zu musikalischen Prinzipien zu entwickeln, die durch die Bekanntschaft mit

◁ 66 Hannah Höch, Schnitt mit dem Küchenmesser durch die erste Weimarer Bier-Bauch-Epoche Deutschlands. 1919. Fotomontage. 114 x 90 cm. Staatl. Museen Preuß. Kulturbesitz, Nationalgalerie, Berlin

Ferruccio Busoni gefördert werden, verweisen in eine neue Richtung des Bildnerischen. Die mehrjährige enge Zusammenarbeit mit dem schwedischen Maler Viking Eggeling, der an verwandten Problemen arbeitete, zeigte sich in der Folgezeit fruchtbar. Eine neue Bildform entstand: die Überlegung, eine rhythmische Formabfolge zu finden, die der Melodie in der Musik entspricht, Bildzeichen zu Taktgefügen aufzubauen, als Variationen eines Themas zu behandeln und dessen Ablauf nicht mehr in mehreren einzelnen Bildern, sondern in einem einzigen, überlängten, ablesbaren darzustellen, führten zur Bildrolle, seinem Rollenbild.

Allerdings existierte noch ein anderes Medium, mit dem sich die Kontinuität des Themas, die Dynamik der Bildfolge und die Suggestion von Zeit und Bewegung noch besser fassen ließen als im Bild: der Film. »Gewisse Versprechen der Malerei«, war Richters Ansicht, »lassen sich nur im Film verwirklichen«, darunter die »Sensation, die Zeit anzuhalten, vorwärts und rückwärts zu erleben«.

1921 entstand sein erster berühmter Film ›Rhythmus 21‹; später die handkolorierten Filme ›Rhythmus 23‹ und ›Rhythmus 25‹, auf deren Formgefüge, geometrische Bildelemente in bestimmter rhythmischer Verschiebung gegeneinander, bereits Impulse aus dem ›Stijl‹ einwirkten.

Seine Rollenbilder behandelten dieselben Probleme (Fuge 1, 1920; Fuge 2, 1923; Orchestration der Farbe, 1923).

Das konstruktivistische Formvokabular herrschte noch für einige Zeit vor, als »Spiel von Maß und Proportion auf der Fläche«. Zugleich gab Richter seit 1923 mit Mies van der Rohe und Werner Graeff die Zeitschrift ›G‹ heraus, an der die führenden Dadaisten mitarbeiteten. Mehr und mehr trat die Arbeit am Film in den Vordergrund des künstlerischen Interesses, bis er die Malerei schließlich verdrängte. Erste surreale Filme entstanden, als eine »Rebellion der Gegenstände gegen die Routine« (Filmstudie 1926, ›Vormittagsspuk‹ 1927, mit Musik von Hindemith).

Seit 1932 in der Schweiz lebend, ging Richter 1940 in die USA; 1942 wurde er zum Direktor des Film-Institutes am City-College in New York berufen. In Amerika begann er wieder zu malen, eine Folge von Rollenbildern entstand, in denen er aufs neue die alten musikalisch-rhythmischen Themen aufgriff: »Wenn wir malen, gehen wir durch soviel Stadien und Veränderungen, die in einem statischen Bild gar nicht auszudrücken sind.«

Die Malerei als eine Folge von Gesten, als eine Reihung dynamischer Impulse, als »Dialekt zwischen Chaos und Form, zwischen reiner Spontaneität und überlegsamer Gestaltung, zwischen freier Improvisation und bewußter Konstruktion« (Haftmann) – das ist mehr als die konsequente Verfolgung eines ästhetischen Prinzips. Kunst erweist sich hier als ein Äquivalent zum Leben, das sich zwischen den Polen von strenger Form und surrealer Freiheit erfüllt.

Die ›Novembergruppe‹ 1918

67 Novembergruppe. Heft 8 der Zeitschrift ›Das Junge Rheinland‹

1918 erfolgte in Berlin der Aufruf zur Gründung der ›Novembergruppe‹. Zu den Initiatoren gehörten Max Pechstein und Cesar Klein, eher Klassiker als Radikale. Wie andere Sezessionen, die sich damals neu bildeten, sollte die ›Novembergruppe‹ nicht nur als Ausstellungs-Interessengemeinschaft dienen. Sie war idealistisch und weltanschaulich ausgerichtet, ihre Funktion sollte besonders darin bestehen, die geistige Situation der Zeit aus der Sicht des Künstlers neu zu überdenken und zu bestimmen. Eine Beschränkung auf die bildende Kunst reichte nicht aus, Musik und Literatur gehörten ebenso dazu. Man hoffte, die Öffentlichkeit auf diese Weise von der Notwendigkeit und Bedeutung der zeitgenössischen Kunst überzeugen und zugleich dem Künstler eine neue Stellung in einer künftigen Gesellschaft zuweisen zu können. Das erste Rundschreiben basiert noch auf diesen Gedankengängen:

> Die Zukunft der Kunst und der Ernst der jetzigen Stunde zwingt uns Revolutionäre des Geistes (Expressionisten, Kubisten, Futuristen) zur Einigung und zum engen Zusammenschluß ... Aufstellung und Verwirklichung eines weitgefaßten Programms, welches mit Vertrauensleuten in den verschiedenen Kunstzentren durchzusetzen ist, soll uns engste Vermischung von Volk und Kunst bringen. Erneute Fühlungnahme mit den Gleichgesinnten aller Länder ist unsere Pflicht.

Die Idee hatte Erfolg. Für einen Augenblick mochte es scheinen, als ob den destruktiven Eigenschaften Dadas, das die radikalen Kräfte um sich scharte, hier ein gewichtiges künstlerisches Argument entgegengehalten würde. Eine Reihe bedeutender Künstler schloß sich der ›Novembergruppe‹ an. Unter ihnen finden wir als erste Moritz Melzer, Georg Tappert, Heinrich Richter, Rudolf Belling, Otto Mueller, Oskar Moll und Erich Mendelsohn. Ihnen folgten Walter Gropius und Mies van der Rohe, Alfred Gellhorn, Ernst Fritsch, Ewald Mataré, Otto Dix, Wassily Kandinsky, Paul Klee, Bernhard Hoetger, Lyonel Feininger, Hannah Höch, Joachim Karsch und andere Persönlichkeiten, die man zwar noch als ›jüngere Kräfte‹ ansehen konnte, deren Ansichten aber damals bereits Gewicht besaßen, ja von denen man bis auf einige Ausnahmen als von etablierten Künstlern sprechen mußte.

Indes zeigte sich, daß sich die ›Novembergruppe‹ durch solche Mitglieder von Anfang an gegenüber den radikalen Stimmen in eine Verteidigungsstellung gedrängt sah. Die Kritiker waren skeptisch:

Mit Interesse erwartete man das erste öffentliche Auftreten der Novembergruppe. Der Zusammenschluß aller frischen und lebendigen künstlerischen Kräfte war für Berlin schon längst eine Dringlichkeit geworden. Die Novembergruppe wenigstens in ihrer jetzigen Zusammensetzung ist dieser Zusammenschluß nicht. Sie hat nicht die Geister aufzubringen vermocht, die als eigentliche Träger der Entwicklung erscheinen . . . (W. Ley, ›Kunstblatt‹, 1919)

Und sie ist, wir wir aus heutiger Sicht hinzufügen dürfen, Jahre später an dieser inneren Unvereinbarkeit zwischen der von den meisten Gründungsmitgliedern geteilten romantisch-idealistischen Einstellung und der harten Wirklichkeit zerbrochen.

Bereits 1919 begann eine zunehmende Radikalisierung und Politisierung. Sie ging von den jüngeren Mitgliedern aus, die sich geistig mehr im ›Club Dada‹, also bei Huelsenbeck, Hausmann, Grosz und Heartfield zu Hause fühlten. Ihre Forderungen zielten in den Richtlinien des Programms von 1919 auf einen Zusammenschluß Gleichgesinnter, um maßgebenden Einfluß auf alle Entscheidungen in künstlerischen Fragen zu erlangen. Kunstschulen und Unterricht sollten neu gestaltet werden, man wünschte Mitsprache bei der Umgestaltung der Museen, bei der Vergabe von Ausstellungsräumen und endlich bei der Gesetzgebung, die ihre Forderungen legalisieren und in der Verfassung verankern sollten. Nicht weniger durchgreifend sollte bei der Architektur verfahren werden: man stimmte dafür, alle wertlosen Prunkbauten radikal einzureißen. Solche Richtlinien offenbaren einen anderen Tenor als das erste Rundschreiben – es ging um handfeste, naheliegende und oft persönliche Interessen. Die Absicht, die ›Novembergruppe‹ als ein Instrument zur Durchsetzung zeitgenössischer Bestrebungen zu nutzen, blieb dabei weiterbestehen. Es ist tragisch, zu verfolgen, wie namhafte Maler in dem Bestreben, ›modern‹ zu bleiben, in das Fahrwasser schwächerer, jedoch lautstärkerer jüngerer Kräfte gerieten. Ein verspäteter, polemischer, politisch engagierter Spätexpressionismus erschien ihnen als gemäße Ausdrucksform, eine Einstellung, die die wirklichen Klassiker naturgemäß abstoßen mußte.

Auch die ›Novembergruppe‹ verlor mit dem Erlöschen des revolutionären Impetus und in der Auseinandersetzung zwischen divergierenden Meinungen und Temperamenten rasch ihre Bedeutung. Sie existierte noch eine Zeitlang als Ausstellungsgemeinschaft – über ihr Programm war die Zeit bereits hinweggegangen.

III Die Malerei der zwanziger Jahre

Die Situation

Nicht der Krieg und seine Folgeerscheinungen stellten die Weichen zum dritten Jahrzehnt. Sie hatten den Entwicklungsprozeß lediglich beschleunigt; angelegt waren die Veränderungen längst, die zu Beginn der zwanziger Jahre allenthalben in Europa zu einer neuen Bestimmung der Wirklichkeit führten – eine folgerichtige Reaktion auf die Malerei des Kubismus, Futurismus und Expressionismus und auf die erste Welle der abstrakten Kunst. Eines jedoch hatte die Kriegszeit bewirkt: die moderne Malerei war als legitim anerkannt worden. Neue, weniger traditionsgebundene Sammler und Kunstfreunde standen den Problemen der zeitgenössischen Entwicklung aufgeschlossener gegenüber als die Vorkriegsgesellschaft. Und selbst dort, wo man seine Abneigung gegenüber der Moderne nicht verhehlte, mußte man sie als die Sprache der Zeit akzeptieren. Freilich rief ihr immer stärker hervortretender Charakter als internationaler Stilentwurf wieder die Verfechter der nationalen Standpunkte auf den Plan, die, ohne über die wirkliche Problemstellung unterrichtet zu sein, Kunst als Trägerin bestimmter völkischer oder rassischer Eigenarten verstanden und gewertet wissen wollten. Ihre Ansichten sollten nur ein Dezennium später tödliche Gültigkeit erlangen.

Blickt man auf die zwanziger Jahre zurück, so spürt man noch heute etwas von der ungewöhnlichen Faszination, die von dem lebhaften geistigen Klima dieser Zeit ausging. Nicht Ausgeglichenheit und innere Ruhe, sondern starke Spannungen und Kontraste prägten das Bild. Große Leistungen der Wissenschaft und Technik, die Blüte der Musik, der bildenden Kunst, der Literatur und des Theaters, ein intensives Kulturleben in den großen Städten und Industriezentren, die Rolle Berlins als eines Mittelpunktes im europäischen Geistesleben – Paris ebenbürtig – standen in einem harten Gegensatz zu der Realität, die Millionen täglich erlebten. Die sozialen Spannungen wuchsen mit dem Elend. Wieder einmal erwies sich die Gültigkeit des oft beobachteten Phänomens, daß Zeiten tiefer Gärung und Unruhe einen fruchtbaren Nährboden für die künstlerische Leistung abgeben.

Für die Malerei ist ein auf den ersten Blick unabhängiges Nebeneinander der verschiedenen Richtungen charakteristisch. Wenn wir heute die großen Entwicklungslinien auch leicht überblicken, so mußte damals ihre Vielfalt kaum überschaubar scheinen. Selbst die Freilichtmalerei, der sog. ›Deutsche Impressionismus‹, stand noch in voller Blüte. Zwar hatte sich der Expressionismus als Stil mit der Wandlung der Künstler er-

schöpft, die ihn geformt hatten. Aber eben sie lebten und arbeiteten noch, gemessen am Lebensalter standen sie erst jetzt im Zenit ihres Schaffens. Nolde, Heckel, Schmidt-Rottluff, Mueller und Pechstein waren nach Berlin zurückgekehrt. Nur Kirchner blieb in der Schweiz und brach die alten Verbindungen ab.

Sie alle waren nicht mehr die jungen Rebellen, als die sie 1914 ihre Arbeiten unterbrochen hatten. Jetzt überprüften sie als anerkannte Meister von Rang und Ansehen ihre aus dem Expressionismus gewonnenen Erfahrungen und Anschauungen an den Forderungen der Gegenwart. Das Ergebnis mußte zwangsläufig anders ausfallen als zu Beginn des Jahrhunderts. Allerdings blieb für sie die Auseinandersetzung mit der Natur die conditio sine qua non. Niemand von ihnen verzichtete darauf, die Außenwelt im Bilde wiederzuerschaffen, ja sie beriefen sich fortan nachdrücklicher als jemals zuvor auf diese Aufgabe. Das führte keineswegs zu einer Abschrift des Sichtbaren. Der geschärfte Blick durchdrang die Erscheinungen und suchte nach dem bewegenden Zusammenhalt. Es war nun vor allem die Farbe, die sich vom Symbol des Ausdrucksverlangens zum Medium der Welterfassung und -durchdringung wandelte. In der Steigerung ihrer immateriellen Energien als Licht gelangten die Maler zu neuen Erkenntnissen: Bei aller Nähe zur Erscheinungswelt enthebt die Farbe ihre Bilder dem Zugriff des Realismus. Die Künstler befanden sich dabei in Übereinstimmung mit der allgemeinen europäischen Wegrichtung. Auch ein Maler wie Picasso trat in diesen Jahren in eine klassische Periode seines Schaffens ein; das gleiche gilt für Braque. Die Gruppe um Derain folgte ausgesprochen realistischen Tendenzen. Nicht anders verlief die Entwicklung in Italien, wo man sich ebenfalls auf die klassischen Vorstellungen besann und sie zur Neubestimmung des eigenen Standpunktes ausnutzte – Überlegungen, die auf das übrige Europa zurückwirken sollten (›Valori Plastici‹, ›Pittura Metafisica‹).

Es schien, als ob in ganz Europa das treibende Fieber der künstlerischen Revolte, mit der diese Generation die ersten zwei Jahrzehnte des Jahrhunderts erfüllt hatte, nun allmählich erloschen sei. An ihre Stelle war ein strengeres Formbewußtsein getreten. Allenthalben versuchten die Künstler, eine klare Vorstellung von den Möglichkeiten zu gewinnen, die sich aus dieser Auseinandersetzung mit den verschiedenen Wirklichkeitsebenen ergeben mußten. Die Grenzen waren dabei weit gesteckt: Sie umfaßten eine unbeschönigte Dingerfahrung ebenso wie die poetische Idealisierung des Sichtbaren, die Botschaften aus dem Bereich des Unterbewußten nicht weniger als die kühlen Harmonien der ›absoluten‹, gegenstandsfreien Form.

Diese Änderung der expressionistischen Blickrichtung wie die auch von der jungen Generation betriebene Rückkehr zum Gegenstand zeigte sich in Deutschland kurz nach 1920 schon derart ausgeprägt, daß das ›Kunstblatt‹, eine der führenden Kunstzeitschriften, eine Umfrage unter dem Titel ›Ein neuer Naturalismus?‹ veranstaltete.

Mögen uns auch manche Äußerungen als unzutreffend erscheinen, so darf man doch sagen, daß die meisten Befragten einen Teil der sich abzeichnenden Phänomene richtig erkannten und beurteilten. Die wiederentdeckten Beziehungen des Künstlers zur Realität hielten jedoch weder die Fortentwicklung der abstrakten Malerei zwischen expressiver Abstraktion und Konstruktivismus auf – schließlich handelte es sich auch hier um eine neue Ebene der Wirklichkeit –, noch bedeuteten sie eine allgemeine und grundsätzliche Rückkehr zum Gegenstand.

Wenn Georg Kaiser die Meinung vertrat, daß der Expressionismus erst jetzt in seine entscheidende Phase eintrete, so lag das vor allem an der teilweise hektischen Aktivität

der Künstlerverbände. Verfolgt man ihr Treiben, so möchte es allerdings scheinen, als ob der Expressionismus unter der jüngeren Generation eine kraftvolle Nachfolge finden würde. Viele sezessionistische Neugründungen der Nachkriegszeit sahen sich bald der gleichen Problematik gegenüber wie die mit so viel Hoffnung und gutem Willen gegründete ›Novembergruppe‹: Sie erlangten dank der programmatischen Forderungen der herandrängenden Jüngeren, die meist eine Mischung aus dadaistischer Anti-Kunsteinstellung und expressivem, pathetischem Heilsverlangen darstellten, mehr Tagesaktualität als Beständigkeit. Auch hier gab es natürlich lokale Unterschiede. Während sich z. B. die 1921 in Stettin gegründete ›Norddeutsche Sezession‹ mit Mitgliedern wie Barlach, Röhricht und Seewald ganz der ›klassischen Moderne‹, nämlich dem späten Expressionismus, verschrieb, bestimmten im ›Jungen Rheinland‹ mit Gert Wollheim, in der ›Darmstädter‹ wie in der ›Dresdener Sezession‹ die eben zitierten radikalen Kräfte die Zielsetzung. 1922 schloß sich die ›Novembergruppe‹ mit den zuletzt genannten Vereinigungen zum ›Kartell fortschrittlicher Künstlergruppen in Deutschland‹ zusammen. Verhandlungspunkt eins der ersten gemeinsamen Tagung war bezeichnenderweise ein einstimmig angenommener Antrag auf Abschaffung aller Akademien.

In Berlin bildete immer noch der ›Sturm‹ neben der ›Novembergruppe‹ das Sammelbecken für die meisten mehr stürmischen als schöpferischen Maler. Seine große Zeit war

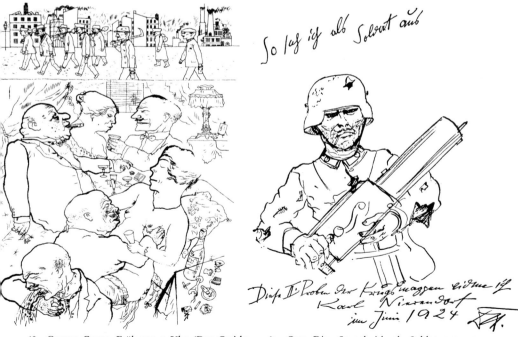

68 George Grosz, Früh um 5 Uhr (Das Gesicht der herrschenden Klasse). 1921. Tusche und Feder

69 Otto Dix, So sah ich als Soldat aus. 1924. Tusche und Feder

vorbei. Dem apokalyptischen Schrei und deklamatorischen Pathos, wie er hier vertreten wurde, fehlte der tragfähige Grund. Die mit großem Anspruch vorgetragene Selbstdarstellung des »seelisch zerwühlten Künstlers« (Haftmann) mußte einer Generation lächerlich erscheinen, deren Blick durch Krieg, Tod, Hunger, Elend und Verzweiflung geschärft worden war. Ihre Kunst war nicht weniger expressiv als die ihrer Vorgänger. Aber sie hatten den Idealismus aus ihrem Sprachschatz gestrichen und den Zynismus an seine Stelle gesetzt. Sie orientierten sich direkt an der unbeschönigten Wirklichkeit, entlarvten den schönen Schein und bezogen auch die Nachtseiten des Lebens als ein Mittel des Angriffs in ihre künstlerischen Überlegungen ein. Kunst zeigte sich als eine scharfe Waffe, in der Verfolgung der niedrigsten Beweggründe des menschlichen Handelns als eine Angelegenheit der reinen Tendenz.

Dieser ›sozialkritische Verismus‹, wie man ihn genannt hat, fand in George Grosz und Otto Dix seine schärfsten Verfechter. Die Beziehungen zu Dada waren anfangs noch eng. Beide Künstler verwendeten dieselbe anarchistische, demoralisierende und schockierende Sprache, um das Dasein schonungslos zu entblößen und seine treibenden Beweggründe zu sezieren. Auch das von Dada propagierte Schlagwort ›Anti-Kunst‹ gewann in einem solchen Zusammenhang neues Gewicht. Nur ohne Berücksichtigung ästhetischer Überlegungen, in betonter Unkunst vermochte man das Grauen, das Elend und den Ekel zu beschreiben, deren Intensität allein vor dem psychologischen Hintergrund des durchlittenen Entsetzens im Schützengraben verständlich ist.

Für eine kurze Zeit schien es damals, als ob auch den Bestrebungen einer Reihe meist in Südwest- oder Süddeutschland ansässiger Maler Erfolg beschieden sei, abseits des aggressiven und satirischen Verismus aus der engen Annäherung an das Gegenständliche ein neues Verhältnis zur Wirklichkeit zu gewinnen. Die Bedingungen, unter denen sich gegen 1920 der deutsche Neorealismus nicht nur als Reaktion auf Verismus und Expressionismus, sondern als ein vom Gang der Entwicklung bestimmter eigengesetzlicher Stil abzeichnete, sind leicht zu verfolgen. Die Auseinandersetzung mit dem Gegenstand war ja noch keineswegs beendet. Zwischen den Positionen von harter und klarer Dingerfahrung über die surrealen Hintergründe der Realität bis hin zur poesievollen Verklärung und Idealisierung des Seins breitete sich ein weites Feld von Möglichkeiten, die sich ausloten ließen. Zudem wirkte die Tragkraft allgemeiner europäischer Ideen mit, wobei der italienischen Kunst mit den realistischen Richtungen der ›Valori Plastici‹ und der ›Pittura Metafisica‹ ein nachhaltiger Einfluß auf die deutsche Malerei zuzumessen ist.

1925 versuchte Hartlaub, der Direktor der Mannheimer Kunsthalle, in einer programmatisch gedachten Ausstellung von »Künstlern, die der positiven, greifbaren Wirklichkeit treu geblieben oder wieder treu geworden sind«, wie die Formulierung lautete, die neue Richtung abzugrenzen und zu definieren. Er nannte sie die ›Neue Sachlichkeit‹, ein auch später allgemein akzeptierter Begriff, der indes die tatsächliche Fülle und die Verschiedenheit der Erscheinungsformen nur unvollkommen zu bezeichnen vermag. Im ganzen gesehen endete der Weg dieses empfindsamen, teils lyrischen, teils magischen Realismus tragisch. Nicht genügend tragfähig als Stil, mündete er später in den Pseudorealismus des Dritten Reichs, der ihn aufsog und seinen Zielen dienstbar machte. Bedeutendere Kräfte waren notwendig, um aus den vielfältigen Ideen der Zeit einen neuen Weg zu bestimmen. Zu ihnen gehörte Max Beckmann. Aufgeführt von den Erlebnissen des Krieges, der geistigen Unruhe der Nachkriegszeit führte ihn sein Weg über die

70 Max Beckmann, Der eiserne Steg. 1922. Holzschnitt

expressive, in ihrer Schärfe dem Verismus verwandte Wirklichkeitsauffassung zu jenen
Werken der Reife, in die er seine Existenzerfahrung und seine Vorstellungen ein-
schlüsselte – ein Realist, der die »Liebe zu den Dingen der Erscheinung« mit den »tiefen
Geheimnissen der Ereignisse in uns« zu einer Weltsicht fügt, die er in großartiger Malerei
anschaulich machte.

Eine andere Form der Auseinandersetzung mit den verschiedenen Ebenen der Realität
vollzog sich im europäischen Surrealismus, in der Anrufung der im menschlichen Unter-
bewußtsein verborgenen Bildwelt, die ihre Rechtfertigung aus der suggestiven Wirksam-
keit einer doppelt erfahrbaren Dingwelt erhält. Der Gegenstand, an dessen äußerer
Realität man festhielt, wurde durch verfremdende Konstellationen und verschobene
Blickpunkte transzendent. Er eröffnete damit den Zugang zu Bereichen, in denen Hallu-
zination, Rausch, Traum und Vision die Phantasie des Künstlers erregen, der sich nur
noch als Empfänger und Vermittler dieser Anrufungen empfindet und damit seiner
aktiven Rolle begibt. In Deutschland, wo sich der Surrealismus fast stets mit Zügen des
Magischen Realismus überdeckt (Franz Radziwill, Rudolf Schlichter), war Max Ernst
sein einziger Vertreter von europäischem Rang. Er baute auf den Experimenten Dadas
auf, verarbeitete Anregungen von de Chirico und der Pittura Metafisica und griff
literarische Impulse der französischen Freunde um Paul Éluard und André Breton auf.
Trotz ihrer Internationalität verleugnet seine Kunst vor allem im Verhältnis zur Natur
und der ihr innewohnenden Kräfte ihre Herkunft nicht. Mit Max Ernst gewann das
20. Jahrhundert einen neuen Naturmythos, über dessen tatsächliche Bedeutung auch
die Ironie der Bildtitel nicht hinwegtäuscht.

Neben Realismus, Surrealismus und Abstraktion traten mit Hofers Malerei noch einmal die Anschauungen eines tragisch gestimmten Idealismus in die deutsche Kunst ein. Sie erwiesen sich jedoch als nicht mehr entwicklungsfähig. Die Auseinandersetzung mündete im Monolog, erschöpfte sich in der Suche nach einer vollkommeneren Wirklichkeit, die doch stets in Desillusion enden mußte.

Alle bisher zitierten Überlegungen kreisten um das sichtbare Sein als den Ausgangspunkt des bildnerischen Denkens; seine Bereiche, seine Grenzen wurden durch die Künstler verschieden markiert, verengt oder erweitert. Aber da bot sich außerhalb der soeben wiederentdeckten Dingwirklichkeit eine andere, geläuterte Realität, eine künstlerische und künstliche, eine neue Dimension der Abstraktion, die nicht aus dem Vorbild der Natur abzuleiten ist und über ihrem schönen Zufall existiert, die aber auch gleich weit vom expressiven Sinnzeichen entfernt ist. Sie beruht als bildnerische Endformel auf einer Gesetzmäßigkeit, die ein Höchstmaß an Vollkommenheit durch Unabhängigkeit von der Außenwelt und der menschlichen Empfindung erreicht: die konstruktive Form als geometrisches Ordnungsprinzip von höchster Reinheit.

Der russische Suprematismus und Konstruktivismus wie die Vorstellungen des holländischen ›Stijl‹, die beide Deutschland beeinflußten, zielten trotz einiger Unterschiede in die gleiche Richtung, auf die Befreiung der Kunst »vom Ballast der gegenständlichen Welt« (Malewitsch). Tatlin, Malewitsch, El Lissitzky, Theo van Doesburg und Piet Mondrian folgten einer verwandten Ideologie. Sie suchten die absolute Bildharmonie durch strenge Vereinfachung aller Formen auf ihre geometrischen Grundelemente zu erreichen. Aus diesem nicht weiter reduzierbaren Formvokabular entsteht das Bild als ein Problem des Gleichgewichts und der Proportionen, der Harmonien und Kontraste. Auch die Farbgebung wurde purifiziert, indem man sie auf die Grundfarben Blau, Rot und Gelb beschränkte, an deren Seite die Nichtfarben Schwarz, Weiß und Grau treten. Ihr emotionaler Wert wurde ebenso unterdrückt wie jegliche Handschrift; erst die Befreiung der Komposition von individueller Auslegung und materieller Assoziation garantierte ihre absolute Reinheit. Zweidimensionalität war keine Voraussetzung, die gleiche Gesetzmäßigkeit galt auch für die Dreidimensionalität – in Quadrat und Würfel manifestierte sich dieselbe universelle Grundform. Das führte zu einer engeren Verbindung zwischen Malerei, Skulptur und Architektur; in der angewandten Kunst dominierte der Gesichtspunkt der Funktionalität. Vor allem die Holländer betonten diese sachliche und logische Konsequenz des Konstruktivismus, während sich im russischen Suprematismus – ähnlich den deutschen Anschauungen – untergründig ideelle und magische Werte erhielten.

Zum Kristallisationspunkt dieser Bewegung in Deutschland wurde das ›Bauhaus‹. Zwar fungierte die Malerei, die so gewichtig an den Anfängen dieser epochemachenden Institution beteiligt gewesen war, damals schon nicht mehr als dominierendes künstlerisches Medium. Ihre Bedeutung wurde in dem Maß geringer, in dem die des Funktionalismus zunahm, sie mußte in der Konsequenz sogar entbehrlich sein. Schon der Nachfolger von Gropius, der Schweizer Architekt Hannes Meyer konnte auf sie verzichten. Immerhin entwickelten sich in dieser noch von der freien Malerei angeregten Periode am Bauhaus die für die Zukunft richtungsbestimmenden architektonischen, technischen und industriellen Konzepte. Unabhängig vom expressionistisch-romantischen Ideengut der Frühzeit wurden hier die Formvorstellungen gewonnen, die bis in die Gegenwart gültig blieben.

Die Spätphase des Expressionismus

Ernst Ludwig Kirchner (1880–1938)

Ein neues Lebensgefühl tritt uns aus den Bildern Kirchners entgegen, die um die Wende zum dritten Jahrzehnt auf dem Wildboden aus dem bewundernden Anschauen der Natur entstanden. Das Erlebnis ihrer ruhigen Kraft, der Eindruck ihres elementaren Seins dämpfte die krankhafte Erregung, besänftigte die innere Unruhe des Großstadtmenschen. Nun verlangte es ihn nach strengerer Bildordnung; neue Zeichen mußten gefunden werden, mit deren Hilfe sich die monumentale Erscheinung der Berge, der Reichtum vielgestaltiger Landschaftsformationen fassen ließen. Diesen intensiven Prozeß der Wirklichkeitsaneignung hat der Maler als eine aus steter Arbeit resultierende Formklärung und -vereinfachung zur »Hieroglyphe« erklärt, nicht in der Abkehr vom Sichtbaren, sondern in der »Umsetzung der beobachteten Natur«, die ein tieferes Eingehen auf ihr Wesen verrät, um aus der »Vereinigung von Disziplin und Phantasie« die gültige Bildform zu finden (Abb. 71).

Neue Bildmuster entstanden, stellvertretend für die Wirklichkeit und sie in höherem Maße als durch das Abbild bezeichnend. Das kompositionelle Gerüst ist streng, Rhythmus entsteht durch das unmittelbare Nebeneinander statischer und dynamischer Bildelemente, wie z. B. Winkel und Zacken. Die Fläche dominiert, der Illusionsraum geht in ihr auf und setzt Tiefe in Spannung um. Eine kraftvolle, vieltonige Farbmelodie klingt aus den Gemälden dieser Zeit.

Die »synthetische« Bildordnung schmälerte also die Freude des Auges am Sichtbaren nicht, unterwarf sie aber einer stärkeren Kontrolle durch das künstlerische Bewußtsein. Die Bilder, die nach der Reise im Winter 1925/26 nach Frankfurt, Chemnitz, Dresden und Berlin entstanden – vornehmlich Stadtansichten und Architekturdarstellungen –, sind aus der Erinnerung gemalt. Es bedurfte lediglich der Impression, nicht des direkten Umgangs mit der Natur, um sich ihrer zu bemächtigen. Dieser langsam fortschreitende Ablösungsprozeß gibt der Hieroglyphe, dieser »unnaturalistischen Formung des inneren Bildes der sichtbaren Welt« (Kirchner) größeres Gewicht. Schon kündigt sich in der Betonung des linearen und konstruktiven Grundmuster der Komposition, in der Neigung zur ornamentalen Stilisierung der Form der erste Schritt des Übergangs zum abstrakten Symbol an – ein neuer Abschnitt in Kirchners Malerei, der gegen 1927 einsetzte (Ft. 22).

Die Werke dieser Jahre fanden in der Kritik seit je eine unterschiedliche Beurteilung, zumal ihre Anlehnung an Picasso und Braque nicht zu bestreiten ist. Kirchner hat sie nicht geleugnet, sich jedoch heftig gegen die Interpretation gewehrt, daß sie als Zeichen der Abhängigkeit von den französischen Meistern zu werten sei. Manch schwächere Lösung des deutschen Malers beweist, daß dieser Bereich nicht der seine war und daß die Experimente nicht zu voll befriedigenden Lösungen führen konnten.

Sehen wir indes von der formalen Verwandschaft ab, so gewann Kirchner aus ihnen offensichtlich die Voraussetzungen für die weitgehende Autonomie der Linie. Sie wurde künftig nicht mehr nur figurenbezeichnend oder -beschreibend verwendet, sondern entwickelte sich unabhängig von solcher gegenständlichen Funktion zur freien Bildarabeske. Dabei stieß Kirchner auch auf die Methode der kubistischen Simultaneität, die vor allem im Werk Picassos eine erhebliche Variations-

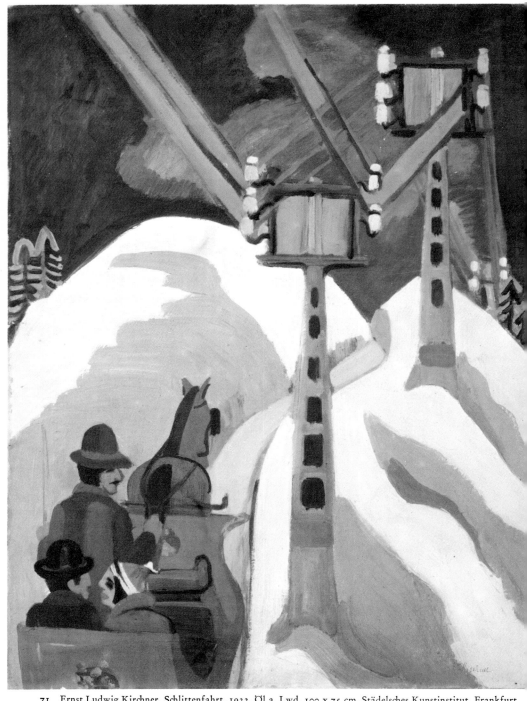

71 Ernst Ludwig Kirchner, Schlittenfahrt. 1922. Öl a. Lwd. 100 x 75 cm. Städelsches Kunstinstitut, Frankfurt

breite erfahren hatte, und wendete sie sinngemäß an.

Mit der fortschreitenden Abstraktion änderte auch die Farbe ihren Charakter. Aus ihrem schwingenden Fluß entstehen ornamentale Flächenpläne, die oft ohne Bindung an das Formlineament freie rhythmische Klänge erzeugen. Wo allerdings der Distanzwert der Farbe Raumillusion suggeriert, geschieht das nicht im Sinne perspektivischer Tiefendimension, sondern magisch-expressiver Durchleuchtung des Bildgrundes.

Das Interesse am Figürlichen blieb erhalten, ja es steigerte sich noch. Von der Natur abgelöst, gerät die dingliche Erscheinung über die erstrebte idealistische Vorstellung leicht ins Dekorative und gibt im gedämpft-expressionistischen Sinne den Anlaß zu lyrischer Ergriffenheit – »lyrische Abstraktion« nennt Gordon diese Bilder zutreffend. Das alles beweist, daß der von Kirchner gewollte ›Große Stil‹ nicht als Durchbruch zur absoluten Farbe und Form gedacht war. Seine Malerei blieb sensibel und gefühlsbestimmt, lediglich die summierende Art des Sehens hat die Akzente verschoben – der Expressionismus wird dekorativ ausgemagert.

Erich Heckel (1883–1970)

Mit den Gemälden und Aquarellen aus Osterholz an der Flensburger Förde begann 1919 ein neuer Abschnitt in Heckels Werk.

Die Milderung der inneren Spannung, die Verlagerung des Gewichts von der Empfindung, die das Sichtbare beim Künstler auslöste, auf dieses selbst brachte einen beträchtlichen Umschwung. Je mehr der Maler der Natur aus beglücktem Schauen neue Schönheit abzugewinnen wußte, um so deutlicher trat die gleichnishafte Bedeutung der Erscheinung

zurück. Das hieß jedoch nicht Hinwendung zum Realismus oder auch nur zur ›Neuen Sachlichkeit‹. Heckels Näherrücken an die Dinge diente ihm dazu, durch erfühlendes Sehen ihre Einzigartigkeit zu schildern, die erlebte Schönheit auf der Leinwand sichtbar zu machen.

Gerade dies Element des Schönen bedingte eine Änderung der Handschrift, damit sich Bildform und Dingform decken. Ein leiser Abstraktionsprozeß setzte ein mit dem Ziel, nicht nachzubilden, sondern zu verwirklichen. Er äußerte sich in vieler Weise: in der Bevorzugung großräumiger Blicke und hoher Ansichtspunkte, die das Detail unterdrücken und die bildwichtigen Landschaftsstrukturen herausarbeiten, vorzüglich aber in der Funktion der Linie als motorische Kraft zur Erzielung mehrbedeutender Bildmuster, mit deren Hilfe Architektur- wie Landschaftsdarstellungen zu Bildornamenten, zu einem Formensemble gefügt werden – das Bild ist wichtiger als die Realität. Damit wurde die Natur vollständiger erfaßt als durch die Wiedergabe des Gesehenen, das nur Voraussetzung, nicht aber Ergebnis sein kann.

Heckel reiste nach 1920 wiederholt durch Europa. Ein Orbis pictus breitet sich vor dem Betrachter aus, Frucht intensiven Schauens und so gemalt, daß es keiner großen Anstrengung bedarf, sich der individuellen Eigentümlichkeit der jeweiligen Landschaft auch ohne Berücksichtigung topographischer Details bewußt zu werden (Abb. 72).

Die zweite Hälfte der zwanziger Jahre ist durch eine zunehmende Kompliziertheit des Bildaufbaus charakterisiert, verursacht durch das stärkere ornamentale Eigenleben der Linien, durch die gesteigerte Plastizität der Einzelform und die Betonung der Tiefenillusion. Gleich weit vom Naturalistischen wie vom Abstrakten

72 Erich Heckel, Der alte Hafen von Marseille. 1926. Tempera a. Lwd. 83 x 96 cm. Ehem. Slg. Faren-
holtz, Magdeburg (im Krieg verbrannt)

entfernt, suchte Heckel in den freier wer-
denden Erscheinungsbildern jene Ganz-
heit zu erreichen, die ohne aggressive
Spannung das Dingliche zur geprägten
Form verdichtet und sich ein lyrisches
Naturempfinden als Bereicherung des In-
haltlichen erhält.

Das Stilleben trat wieder mehr in den
Vordergrund. Es hatte bis dahin nicht zu

den bevorzugten Themen gehört – schöne
Komposition war mit revolutionärer
Stimmung nur schwer zu vereinen. Nun
bereicherte sich das künstlerische Vokabu-
lar um die den Maler umgebenden Dinge,
eine Blickwendung, die das Interesse er-
neut auf das Figurenbild lenkte.

Der Mensch als Symbol geistiger As-
kese, als Träger eines schmerzlich erregten

Lebensgefühls ist vergessen. Erinnerungen an eine klassische Welt dringen ein. Bildbeherrschend große Figuren bewegen sich in anmutigen Gebärden, schließen sich zu schön abgestimmten Gruppen zusammen. Ein lyrischer Ton klingt auf, das idealisierte menschliche Sein strahlt eine verhaltene Poesie aus. Malerei erweist sich als ein geistiger Bewältigungsprozeß, der auf Maß, Vollkommenheit und Ordnung zielt, doch in der Auseinandersetzung mit den sichtbaren Bildern der Natur auch der inneren Vorstellung eine wichtige Aufgabe zuerkennt. Heckels einfühlsame Sehweise bewahrt sich nicht nur in der zeitlosen Welt des Klassischen, sondern auch in den Schilderungen der Clowns und in den Zirkusszenen, die bei diesem Maler schon immer im Sinne einer ›Comédie humaine‹ zu deuten waren.

Zahlreiche Aquarelle großen Formates begleiten die Malerei auf Leinwand. Die Rolle, die sie in Heckels Kunst spielen, ist nicht geringer als die der Öl- und Temperamalerei. Wie die Gemälde entstanden sie nicht vor der Natur, sondern aus der klärenden Distanz der inneren Anschauung, dienten ihnen aber oft als eine Vorstudie. Ihre lebendige Fülle bereichert das Werk. Die Lockerheit der Handschrift, die Frische des ersten Bildgedankens fügen dem gewichtigen Klang des Leinwandbildes hellere Obertöne zu.

Karl Schmidt-Rottluff (geb. 1884)

Jahrelang hatte der Krieg die Entwicklung des künstlerischen Werkes aufgehalten, seine Nachwirkungen überschatteten auch noch den Neubeginn. In symbolischen Darstellungen wie *Melancholie* oder *Sternennacht* schlug sich lang nachklingende Erregung nieder; in der Folge der großen religiösen Holzschnitte schien der Maler in die Nähe jenes Protest-Expressionismus gerückt, den die nachfolgende Generation als ihre Reaktion auf die Umweltereignisse entwickelte.

Schmidt-Rottluff erkannte bald die Gefahr solcher Nebenwege, die ihn weder befriedigten noch neue Richtungen wiesen. Nach einer kurzen Periode intensiven Aufbegehrens und programmatischer Expressivität trat Beruhigung ein. Die Wiedererschaffung der Dingwelt aus der Auseinandersetzung mit dem sichtbaren Sein rückte jetzt in den Vordergrund.

Bereits die Bilder aus Hohwacht, das der Maler 1919 wieder aufsuchte, dokumentieren die veränderte Anschauung. Wir finden sie durch die Arbeiten aus Jershöft in Pommern bestätigt, wohin sich der Künstler künftig in fast jedem Jahr für einige Monate zurückzog. Selbstverständlich gilt die Naturnähe auch bei ihm nur bedingt. Abstand und Erfahrung haben die Spannung gemildert, die Mittel diszipliniert. Aus dem reichen Reservoir des Gegenständlichen wählte er die ihm zusagenden Elemente und wandelte sie zu monumental vereinfachten Bildzeichen von größerer Universalität. Fülle macht sich bemerkbar; die Sättigung durch heiter leuchtende Farben dämpft den herben und kraftvollen Klang der Komplementärwerte durch wärmere Zwischentöne (Abb. 73).

Das alles vollzieht sich unmittelbarer, weniger übersetzt, in direkterem Zugriff als bei Heckel oder Kirchner. Die Themen sind schlicht: Schmidt-Rottluff malte Bauern und Fischer bei ihrer Arbeit und im Gespräch, unsentimental beobachtet, weniger um den Gegenstand zu schildern, als um aus ihm Bildwert zu gewinnen. Dinge und Figuren nehmen ein derberes Volumen an, das gleichzeitig zur flächigen Farbform tendiert, der Pinsel malt und zeichnet zugleich.

Im Kolorit der zwanziger Jahre treffen wir auf eine Erscheinung, die Groh-

73 Karl Schmidt-Rottluff, Waldbild. 1921. Öl a.
Lwd. 112 x 98 cm. Kunsthalle Hamburg

Einheit des Bildorganismus, die Gesetz-mäßigkeit der Komposition sind ange-sprochen. Indem der Künstler den Körper als Volumen definierte, bestimmte er gleichzeitig seine Position im Bildraum und damit den Raum selbst, nicht wie bei Beckmann als metaphysischen Ort, son-dern als ästhetische Ordnung aus dem Stückwerk des Dinglichen. Gleichzeitig entwickelten sich die Farbzonen zu har-ten Konturen zurück. Das bildnerische Vokabular wurde reicher, ohne daß die gesteigerte Fülle den Maler der Natur nähergebracht hätte. Den Gemälden fehlt das Eruptive und Abrupte, aber auch das Grandiose der Frühzeit. Alle Motive – groß gesehen – rücken an den vorderen Bildrand und werden wie Stilleben aus-gebreitet. In ihrer Ausgeglichenheit und strengen Ruhe liegt Zeitloses, endgültig Geprägtes.

mann als »Zonenmalerei« beschrieben hat. Sie findet sich ebenfalls gegen Mitte des Jahrzehnts bei Kirchner: die Konturen lösen sich vom Gegenstand, gewinnen ein freieres Leben als Farbstrukturen, leiten einen Farbformkomplex in den nächsten über und dienen zugleich als verschlei-fender Übergang zwischen den Dimensio-nen von Fläche und Bildraum. Sie ver-binden Reales (Körperkontur) mit dem abstrakten Gerüst (Farb- und Leitlinien) der Komposition.

In den folgenden Jahren machte sich erneut das Interesse am körperlichen Vo-lumen der Gegenstände bemerkbar. Ku-bische Formen dominieren, Farbspannun-gen schaffen illusionistische, unperspekti-vische Raumtiefe. Das mag auf den ersten Blick wie ein Rückgriff wirken, doch sind Ziele und Ergebnisse nun in anderer Richtung zu suchen. Die überzeugende

Max Pechstein (1881–1955)

Die Malerei Pechsteins wirkt in den zwanziger Jahren eher expressiv als be-ruhigt. Zwar gilt diese Feststellung mehr für die bildnerischen Mittel als für den Gehalt, dennoch hebt sich auch nach der Überwindung der gebärdenreichen No-vembergruppen-Manier der dramatischere Duktus seiner Handschrift von dem ge-milderten Ton der anderen Expressioni-sten ab, Schmidt-Rottluff ausgenommen.

Nach wie vor blieb die Natur die große Lehrmeisterin. Der Maler reiste nach 1919 viel, an die Kurische Nehrung, nach Leba (Pommern), mehrmals in die Schweiz, nach Italien und Frankreich. Es liegt eine naive Freude darin, wie er das Sichtbare unmittelbar zu fassen suchte. Wieder standen neben den Landschaften die in ihnen lebenden und arbeitenden

Menschen, die Bauern und Fischer im Mittelpunkt seiner Betrachtungen (Abb. 74). Manchmal hat er sie fast derb fixiert, ein anderes Mal bei aller Vitalität erstaunlich differenziert geschildert. Die Formen verfestigten sich dabei zusehends, vor allem dank der Bevorzugung konstruktiver Bildelemente, die den Kompositionen eine größere Strenge als vor 1920 verliehen. Wenn auch Pechsteins Malerei weiterhin auf dem rein sinnlichen Erlebnis der Außenwelt basiert, so behielt er doch eine vorsichtige Distanz zur Natur. Das ist für seine künstlerische Entwicklung ebenso bezeichnend wie die wenig reflektierende Sehweise, die unbekümmerte Freude am Glanz voller Farben, an den nicht selten zum Dekorativen tendierenden Rhythmen der Form. Das Malerische an der Malerei schien ihm erstrebenswerter als die geistige Einsicht in ihre Gesetzmäßigkeit. Alle neu entdeckten Mittel dienten dem Künstler lediglich zur Bereicherung einer seinem Temperament gemäßen Malweise, so auch die lang nachwirkende expressive Geste. Seine Leidenschaft konnte sich an einem

74 Max Pechstein, Sonnenuntergang. Um 1921. Öl a. Lwd. 82 x 101,5 cm. Slg. Morton D. May, St. Louis, Miss.

Haus, einer sonnenbeschienen Landschaft, an einem Weg durch die Dünen entzünden; vor allem in den späteren Jahren des Lebens wußte er solche Impressionen mit einer gewissen Verve zu malen, die das Elegante streift. Er arbeitete nicht daran, die innere Vorstellung zu verbildlichen; das Bild entstand spontan, aus dem flüchtigen Moment der Ergriffenheit – er erzählte es, während er es malte. Besäße seine Malerei nicht eine gewisse formale Schwere, die die Herkunft aus dem Expressionismus verrät, man würde sie sicher eher unter dem Anspruch des Dekorativen bewerten.

Daß Pechstein 1934 aus der Akademie der Künste und aus der Berliner Secession ausgeschlossen und als ›entartet‹ eingestuft wurde, war selbstverständlich. Er erhielt zudem Malverbot, das allerdings 1939 wieder aufgehoben wurde.

1940 zog sich der Künstler aus Berlin an die pommersche Küste zurück, in die Einsamkeit einer seit Jahren vertrauten Landschaft, zu Menschen, mit denen er sich verstand. Hier überstand er das Ende des Krieges und die ersten Monate der Besatzung. 1945 wieder in Berlin, erlebte er den Aufbau der zerschlagenen Akademie mit. Als die ›Hochschule für bildende Künste‹ ihre Tore öffnete, wirkte er dort als Lehrer. 1955 ist Pechstein in Berlin gestorben.

Otto Mueller (1874–1930)

1919 fand bei Cassirer in Berlin die erste große Ausstellung von Werken Otto Muellers statt, die den Durchbruch an die Öffentlichkeit brachte. Der Krieg hatte seine künstlerische Tätigkeit zwar erschweren, doch nicht unterbinden können. Jede freie Minute wurde der Malerei geopfert. Entstanden auch keine Bilder, so ließen sich doch die Bildideen fixieren; die

Skizzen, die er regelmäßig heimsandte, sollten später als Vorlage zu den Gemälden dienen, mit denen sich seine Vorstellung beschäftigte. Weder der Krieg noch die Wirren der Nachkriegszeit konnten den Maler übrigens dazu bewegen, von seiner ursprünglichen Thematik abzugehen, obwohl sie, gemessen an den Zeitumständen, manchmal wie anachronistisch wirkt.

Mit der Ausstellung erreichte Mueller ein Ruf an die Akademie in Breslau. Er scheint als Lehrer beliebt gewesen zu sein, man rühmte zudem seine Geradlinigkeit und Unbestechlichkeit in künstlerischen Fragen. Von Schlesien aus reiste er viel, folgte den Zigeunern an ihre Niederlassungen im östlichen Europa. Dazwischen hielt er sich kurz in Bulgarien und in Paris auf, das ihn jedoch kaum berührte. Die letzten Lebensjahre waren durch ein fortschreitendes Lungenleiden überschattet. Breslau wurde ihm zu eng. Er träumte von der Rückkehr nach Berlin und wagte sie nicht mehr.

Seine Schöpferkraft blieb davon unberührt. In den zwanziger Jahren entstand eine Reihe seiner schönsten Werke, Ausdruck künstlerischer Reife und Bewußtheit. In ihnen gelang es ihm, die bildnerische Vorstellung so zu klären, daß sie seine von der physischen Welt unabhängige Wirklichkeit festzuhalten vermag.

Der Kontakt zu den Berliner Freunden war auch in Breslau nicht abgerissen. Vor allem mit Heckel verband ihn eine tiefere Zuneigung. Man traf sich im Riesengebirge und an der Flensburger Förde. Es gibt einige Landschaften, die dort entstanden sind, Licht und Dünen verraten das. Doch hat Mueller zur Küstenlandschaft nie jenes vertraute Verhältnis gewonnen, das den Freund bewog, von Berlin aus Jahr für Jahr dorthin zurückzukehren. Er blieb Figurenmaler.

Wie zuvor schilderte er nur die malerische Seite des Zigeunerlebens, die dunkle Schönheit der Frauen, die Romantik der rollenden Karren. Er idealisierte seine Erlebnisse, sah die Totalität der Natur in die poetische Sphäre seiner visuellen Träume versetzt. Darum sind sich die Zigeuner und die Badenden, die schmalen Paare und die traumverlorenen jungen Geschöpfe in ihrer unerweckten Sinnlichkeit als Symbole eines melancholischen Paradieses so verwandt. Von ihnen aus gibt es keinen direkten Bezug zum Betrachter, was nicht im Widerspruch dazu steht, daß die Figuren gelegentlich wie auf einer Bühne posieren – vielleicht sind daran fotographische Vorlagen schuld. Gewöhnlich wirken sie fern und in sich gekehrt. Alle starken menschlichen Regungen fehlen: Heiterkeit und Zorn, Freude und Schmerz. Doch gibt es in seinen Bildern Heiterkeit und Trauer der Farben, den Glanz der Unschuld, das zarte Leuchten eines fernen Arkadien (Abb. 75).

Malerei wird zum menschlichen Ausdrucksverfahren, schafft neue Mythen von Mensch und Natur. Nicht im Symbolwert der Einzelform, in der Gesamtharmonie von Farbe und Form liegt die Ergriffenheit des Malers vor den Dingen eingeschlüsselt. So ist es auch nicht so sehr die psychische Wirkung der Farbe als vielmehr das Ensemble dekorativer Bildelemente, die den Betrachter befähigen, ohne literarische Deutung zum Kern des Bildes vorzudringen, in dem sich sein Sinn verbirgt – die »Ahnung eines großen, einfachen Weltzusammenhanges«.

Den Gemälden des Weltkriegsjahrzehnts gegenüber sind die später entstandenen von größerer Entschiedenheit und Souveränität im Kompositionellen. Aus der Umschmelzung des körperlichen Volumens zur Fläche gewann der Maler in vollkommener Weise die dekorative

75 O. Mueller, Zigeunerinnen mit Katze. 1927. Öl a. Lwd. 114 x 110 cm. Wallraf-Richartz-Museum, Köln

Einheit des Bildorganismus. Jede Form besitzt doppelten Wert: als Gegenstand wie als Bildornament. Gobelinhaft sind alle Bildelemente wohl ausgewogen in die Fläche gebreitet, die Details beschränken sich auf das Notwendigste. Auch die stumpfen, doch leuchtenden Farben sind so aufeinander abgestimmt, daß sich ihr räumlicher Wert aufhebt: Die Tiefenillusion ist überwunden.

Farbige Kreidezeichnungen, Aquarelle und Pastelle begleiten neben lithographischen Arbeiten das malerische Werk. Sie gehören mit zum Reizvollsten, was Mueller geschaffen hat, denn der technische Aufwand war gering und die Spontaneität der Handschrift vermochte sich voll auszuwirken. Kräftig, ohne ungestüm zu werden, schwingend, ohne im Ornament zu erstarren, sinnlich, ohne üppig zu wirken, entfaltete sich die Linie als beherrschendes Moment der Komposition.

Otto Mueller starb 1930. Seine Malerei fand keine Nachfolge und markierte keinen Abschnitt in der Geschichte der Kunst. Aber sie fügte dem vielstimmigen Konzert der Zeit eine unüberhörbare Harmonie hinzu.

Emil Nolde (1867–1956)

Farbe blieb auch in den zwanziger Jahren das bestimmende Medium für die Malerei des Norddeutschen. Sie gewann an suggestiver Strahlkraft, an gesteigerter Intensität und gezügelter Leidenschaft, doch auch an gleichnishaftem Wert. Farbe überhöhte das Motiv ins Mythische, Farbe ließ aus ihrer Glut Visionäres treten. Sie machte das Sichtbare transparent und das Sinnliche faßbar. Das ist bei Nolde kein Widerspruch, in seiner Malerei liegen Form und Gleichnis nahe beieinander.

Die neue Kontrapunktik, die er aus der Zusammenfügung starker und leuch-

tender Tonlagen zu Klängen von großer Tiefe und Dichte gewann, die nun nicht mehr naturabhängig sein mußten, kam allen Themen zugute. Sie zeichneten sich ohnehin weniger durch die Vielfalt der Motive als durch eine erstaunliche Variationsbreite aus, die allein auf der vom Gefühl gesteuerten Modulationsfähigkeit der Farbe beruhte.

Das Religiöse löste sich mehr und mehr aus den literarischen und symbolischen Bezügen, die bei diesem Maler ohnehin nur eine sehr dünne Verbindung zu den überlieferten Themen dargestellt hatten. Motiv und Mittel wurden streng vereinfacht, Aussage sollte durch die stärksten, also einfachsten Mittel erreicht werden: eine naive Gläubigkeit von großer Bilderkraft drängte dazu, aus der Tiefe des Unterbewußtseins bildnerische Form zu gewinnen (Abb. 76). Kunst war aufgerufen, die Stellung des Malers zur Heilslehre zu definieren, sie in das Leben hineinzutragen und als wirkende Realität malerisch zu konkretisieren. War dies gelungen, war Kunst überflüssig geworden, in solchen Werken erreicht die Malerei die Ebene der Wirklichkeit.

Natur, Glaube und Mythos entspringen demselben instinktiven Zugehörigkeitsgefühl Noldes zu den bewegenden Kräften der Schöpfung. Natur lag hinter dem Sichtbaren, begann erst dort, wo der Gegenstand transparent wurde. Sie konnte in urtümlichen, grotesken oder dämonischen Gesichten Gestalt gewinnen oder sich in jenem expressiven Naturgefühl äußern, das für uns die Weltsicht Noldes kennzeichnet: in dem schweigenden Beieinander dunkler Gehöfte unter glutendem Himmel, in der nie auszuschöpfenden vielgestaltigen Urkraft des Meeres, in den Windmühlen (Ft. 23), die wie erstarrte Riesen in der Weite des dunkelnden Landes stehen, in den bizarren Wolken über unendlichen Horizon-

76 E. Nolde, So ihr nicht werdet wie die Kindlein. 1929. Öl a. Lwd. 120 x 106 cm. Slg. E. Henke, Essen

ten. Hier wußte er sich mit der Schöpfung eins. Pathos durchwirkt alles Erfühlte und Geschaffene. Nur klingt es manchmal gedämpfter, wenn der Maler in den Bannkreis der reinen Schönheit geriet, wenn sich sein Schaffensdrang abseits des intensiven Mitteilungsverlangens an der reinen Anschauung entzündete. Hier treffen wir auf den anderen Nolde, den Maler, der das Sichtbare nicht nur als Gleichnis, sondern als Erscheinung sieht, der den sinnlichen Reiz einer kostbaren Farbigkeit, einer schönen Oberfläche kennt, der sich der Freude des Auges hingibt, die den Expressionisten wegen ihrer scheinbaren Leichtigkeit zu Unrecht verdächtig vorkam und der er darum selbst geringere Bedeutung in seinem Werk zuerkannte. Auch in solchen Motiven möchte er in den inneren Wirkkreis des Lebens vordringen: »Wer Blumen malt, male ihr tiefliegendes Leben, ihre Seele . . .«

Das Exotische erhält sich in seinen Stilleben als dunkler und fremdartiger Akzent, so wenn er einem Strauß heimatlicher Blüten eine Wajangfigur zuordnet, Vertrautes und Fernes miteinander verbindet. Rückt eine Madonna an die Stelle der Afrika- oder Südseeplastik, gewinnt die Komposition sogleich einen helleren Klang. Nun werden die sinnlichen Farben transzendent, eröffnen den Bereich höherer Harmonien in einer Zartheit, die man diesem erdhaften Maler kaum zutrauen möchte.

Es war das Aquarell, das ihm solche Differenzierungen ermöglichte. Mehr und mehr trat es in den Vordergrund des Schaffens, selbst wenn ihm der Maler neben den gewichtigeren Gemälden nur eine Nebenrolle zugestehen wollte. Nolde entdinglichte die lasierenden Farben nicht wie Heckel oder Rohlfs, er verarbeitete sie dicht, entlockte ihnen die stärksten Wirkungen aus vollem Klang. Vor ihnen begreift man, was bei diesem Maler Gestalten aus Farbe heißt, wenn er das Verfließen der intensiven Töne auf dem saugenden und verdichtendem Grund des Japanpapieres wie ein Alchimist regiert, wenn Farbe nicht mehr die vorbezeichnete Form füllt, sondern Gestalt aus sich heraus findet. Malen wird zum ursprünglichen Akt des Schöpferischen.

Christian Rohlfs (1849–1938)

Reine Lebensfreude leuchtet uns aus den Arbeiten des über siebzigjährigen Malers entgegen, die er seit 1920 von seinen Reisen durch die deutschen Landschaften heimbrachte. Nun wird das beglückende Erlebnis des Auges wieder zum Ausgangspunkt des Schaffensprozesses. Rohlfs begriff Farbe anfangs noch als sinnlichen Wert, mit dem sich das Gegenständliche bezeichnen läßt, als eine aus der Distanz der Erfahrung geläuterte Bildgestalt, die alles außer der Realität mit der Natur gemein hat. Aber das änderte sich rasch. Ohne auf die Intensität des Tones zu verzichten, entmaterialisierte der Künstler die Substanz immer mehr. Das Licht spielte dabei eine gravierende Rolle. Seine Funktion als Beleuchtung war schon in der Freilichtmalerei zurückgegangen, in den Bildern bis 1920 fehlt sie fast ganz. Nun tritt es als Bildlicht erneut in Erscheinung, es ruht in den Farben und bewirkt aus ihrer Entstofflichung Transparenz. Mit dieser Entwicklung rückte die Malerei auf Leinwand langsam in den Hintergrund. Rohlfs verwendete sie künftig nur noch für die großen Kompositionen, die ihm vom Inhalt oder ihrer sinnbildlichen Bedeutung her gewichtiger schienen als andere. Doch selbst in ihnen kann man die Überwindung der Materie durch Licht verfolgen, man erkennt die Umdeutung der Konturen zu Lichtlinien, die Lösung der Flächen zu durchscheinenden Gründen.

Das Malen mit Wassertemperafarben auf oft gemäldegroße Papierformate wurde zum bevorzugten Medium, in dem sich die Farbe ohne Behinderung durch Materie zur höchsten Reinheit und Leuchtkraft entfaltet. Ein solcher Verdichtungsvorgang entsteht als Endresultat einer Bildüberlegung, die sich von der Schilderung des Sichtbaren abwendet, um zu seiner Reflektion zu gelangen, zu jenem Innenbild der Expressionisten, in dem sich Innen und Außen, Anschauung und Vorstellung decken. Daß der Prozeß selbst nicht spürbar wird, daß die Bilder dieser Jahre wie mühelos niedergeschrieben wirken, ist allein als Frucht einer Jahrzehnte währenden Übung des Auges und der Hand anzusehen.

So vielseitig die Themenstellung in den zwanziger Jahren auf den ersten Blick scheint, so sehr durchdringt sie dieselbe tragende Empfindung für eine übergeordnete Lebensharmonie, die sich in der Organisation der Farben zum Bild sinnfällig äußert.

Neben Landschaft, Mensch und Tier beschäftigte den Künstler erneut die Architektur. In den Wiedergaben mittelalterlicher Bauwerke und malerischer Stadtwinkel (Ft. 20) steigerte Rohlfs das Tektonische des Bauwerks zur kostbaren Farbharmonie – »Das Bild wird visuelles Gedicht« (Haftmann).

Es sind reine Existenzbilder, in denen die Farbform das Wesentliche der Erscheinung ausdrückt, Umwelt und Kunstwerk treten in enge Kommunikation. Die Palette ist reich, sie basiert auf einem tragenden Grundton, den Begleittöne steigern, variieren und modulieren. Das gilt in hohem Maße für die Blumendarstellungen, die sich zusehends als bevorzugtes Thema herausstellen. Für Rohlfs war die Blüte Gegenstand und Symbol zugleich, Sinnbild für gesteigerte visuelle Empfänglichkeit und unzerstörbare Totalität,

wie er sie mit zunehmendem Alter immer eindringlicher empfand. Diese Sicht der Dinge weist schon auf das Spätwerk hinüber, das sich gegen Ende des Jahrzehnts im Tessin aus der ersten Begegnung des Norddeutschen mit dem Licht und den Farben des Südens entfaltete und den Höhepunkt der dreißiger Jahre ankündet.

Oskar Kokoschka (geb. 1886)

Vergegenwärtigung der eigenen krisenhaften Situation, Bannung bedrängender Einsichten und Erfahrungen durch die Kunst waren bis um 1920 das Ziel Kokoschkas gewesen. Jetzt erst begann die Auseinandersetzung mit der Farbe, die Organisation eines Bildes von der Malerei her. Damit verschwanden zugleich die Graphismen, die Bindung der Farbe an die unruhigen Verknäuelungen des Pinselstrichs. Ansätze dazu machten sich bereits um 1919 bemerkbar.

Die Folge der Dresdener Landschaften (Ft. 21) zeigt die Wandlung des Malers vom Dramatischen zum Epischen. Der engere Kontakt mit der Natur schärfte die Sensibilität des Auges, rief Entdeckerfreude für das Phänomen des Sichtbaren hervor und verdrängte das verquälte Gehabe der letzten Kriegsjahre. Kraft ersetzte das Pathos, die teppichhafte Gliederung der Farbe beschwor die Fläche als neues bildnerisches Ordnungsprinzip. Damit war der Boden für die kommende Entwicklung bereitet.

Gegen Mitte des Jahrzehnts ergriff den Maler ein Drang in die Weite, die Sehnsucht nach der Befreiung aus dem Milieu der Residenzstadt, das Verlangen nach einer Welt, die sinnenhaft erlebt werden wollte. Die Bilder dieser Jahre zeugen von der unruhigen Wanderschaft durch Europa, Afrika und Kleinasien. Kokosch-

77 Oskar Kokoschka, Der Mandrill. 1926. Öl a. Lwd. 127 × 102 cm. Museum Boymans-van Beuningen, Rotterdam

ka schilderte Landschaften und Städte, die er durchstreifte, ganz Augenmensch, voller Entdeckerfreude. Ihn reizten der Anblick und der Charakter der Metropolen, er sah sie wie Individuen unter der Bürde ihrer Bedeutung, ihres Alters und des Geschicks. Aquarell und Gemälde zeigen eine neue Geschmeidigkeit und Lokkerheit der Handschrift. Wenn der Künstler mit dem Pinsel fortan nicht nur malte, sondern auch wieder zeichnete, dann geschah das nicht mehr aus expressivem Drang, sondern aus der Überlegung, die Oberfläche des Bildes zu lockern, zu dy-namisieren, die Flächen zu strukturieren. Wohl leuchten die Farben kraftvoll, aber sie sind atmosphärischer, lichter und transparenter als zuvor. Einen »dramatischen Impressionisten« nannten die Kritiker Kokoschka, und sie sprachen damit sein Bemühen an, die visuellen Eindrücke so rasch zum Bilde zu übersetzen, wie sie sich ihm aufdrängten (Abb. 77).

Ähnlich wie Heckel wählte der Maler damals bestimmte Blickpunkte gegenüber der Landschaft. Er bevorzugte die weite Überschau, den Blick aus der Vogelperspektive, aber er hielt sich nicht an das Gesehene. Er veränderte es, erweiterte oder verengte die Dimensionen, setzte neue Akzente, wenn es darum ging, das Charakteristische einer Landschaft zu fixieren. Souverän setzte er sich über die Zentralperspektive hinweg, schuf mehrere Fluchtpunkte in der Komposition, die später malerisch verschliffen wurden (›Zwei-Fokus-Perspektive‹ hat er das Verfahren bezeichnet, das er für sich auf einen angeborenen Augenfehler zurückführte), veränderte Blickwinkel und Distanz.

Die wägende Bedachtsamkeit und überlegte Farbgebung des französischen Impressionismus beeindruckten Kokoschka nicht. Seine temperamentvollen und lichterfüllten Veduten bezeugen stets die persönliche Stellungnahme des Künstlers gegenüber der sichtbaren Erscheinung. Das künstlerische Ego antwortet auf den Anruf der Welt, das gibt den Stadtansichten ihren barocken Schwung, der Landschaft ihr Eigenleben. Zur Objektivierung der Anschauung vor dem Gegenüber kommt es nicht – »der Dramatik des Beobachtens gleicht sich das Beobachtete an« (Haftmann).

Neorealismus, Magischer Realismus und Neue Sachlichkeit

Die realistische Tendenz in der europäischen Kunst der zwanziger Jahre empfinden wir aus heutiger Sicht eher restaurativ, als eine Atempause auf dem Weg zur Abstraktion, die für einige Zeit aus der Blickrichtung gerückt schien.

Sie hatte sich als eine neue Richtung auch in Deutschland so deutlich herauskristallisiert, daß der Direktor der Mannheimer Kunsthalle, G. F. Hartlaub, im Sommer 1925 seine bemerkenswerte Ausstellung diesem Phänomen der wiederentdeckten Wirklichkeit widmete. Worum es ihm damals ging, sagt das Vorwort:

> Es liegt mir daran, repräsentative Werke derjenigen Künstler zu vereinigen, die in den letzten zehn Jahren weder impressionistisch aufgelöst noch expressionistisch abstrakt, weder rein sinnenhaft äußerlich noch rein konstruktiv innerlich gewesen sind. Diejenigen Künstler möchte ich zeigen, die der positiven greifbaren Wirklichkeit mit einem bekennerischen Zuge treu geblieben oder wieder treu geworden sind.

An sich widersprach diese Definition der Absichten schon dem Titel der Ausstellung. Außerdem war mit ihm nur eine Seite des Problems angesprochen worden, das sich bald als außerordentlich komplex herausstellen sollte. Denn es ging bei der Betonung der »Eigengesetzlichkeit der Dingwelt«, wie es die Maler formulierten, in der Tat nicht um einen neuen Naturalismus. Daß sich ein solcher in der Folge als Erschöpfungszustand oder unter veränderten Zeitläuften als politisches Wunschziel einstellte, darf nicht den Künstlern angelastet werden, die sich zum Teil schon während des Weltkrieges aus persönlicher Überzeugung, politischem Engagement oder aus der Reaktion auf die expressionistische Formdeformierung dem neuen Stil verschrieben hatten.

Es genügt sicher nicht, diesen neuen Realismus aus der Reaktion auf die Gefühlsgestimmtheit des Expressionismus abzuleiten, obwohl die Künstler sehr betont die »Eigengesetzlichkeit der Objekte unserer Umwelt« gegen den expressiven Empfindungs- und Mitteilungsdrang ausspielten. Bald zeigte sich nämlich, daß auch die wirklichkeitsnahen Bilder gegenüber ihrer Umwelt weder neutral noch objektiv erschienen. Die Leidenschaft für den wiederentdeckten Gegenstand, der nicht mehr Träger der Emotion sein sollte, konnte sogar ausgesprochen expressive Züge annehmen:

> . . . was mir und anderen not tut, das ist ein phantastischer, inbrünstiger Naturalismus, eine glutvoll männliche und unbeirrte Wahrhaftigkeit. (Meidner)

Übersehen wir nicht, daß sich die Maler keineswegs einer reinen Abbild-Welt verschreiben wollten, daß ihnen nichts an dem »neutralen Realismus eines Leibl oder Courbet« gelegen war. Sie suchten, jeder auf seine Weise, die Wirklichkeit neu zu bestimmen, und es zeigte sich, daß auch die Überschärfe der Dingerfassung, daß objektive Kompositionsmittel wie Perspektive, Umriß, statische Figuration oder die Ideologie der unterkühlten Form neue Wahrnehmungs- und Empfindungsbereiche zu erschließen vermochten.

Aber auch die Deutung dieses Realismus als Widerstand gegen die Neigung zur Abstraktion geht an seiner Eigenart vorbei. Sieht man von den weltanschaulichen Beweggründen ab, so lassen die rein künstlerischen erstaunliche Parallelen erahnen, die Kandinsky schon 1912 in seinem Zitat des Dialoges zwischen der ›großen Realistik‹ und der ›großen Abstraktion‹ angedeutet hatte.

> Die . . . große Realistik ist ein Streben, aus dem Bild das äußerliche Künstlerische zu vertreiben und den Inhalt des Werkes durch einfache (unkünstlerische) Wiedergabe

des einfachen harten Gegenstandes zu verkörpern. Gerade durch dieses Reduzieren des Künstlerischen auf ein Minimum klingt die Seele des Gegenstandes am stärksten. Das zum Minimum gebrachte Künstlerische muß hier als das am stärksten wirkende Abstrakte erkannt werden.

Der Versuch, den Realismus in der deutschen Malerei als einheitliche Richtung zu defi-nieren, führte trotz unbestreitbarer Gemeinsamkeiten in die Irre. Nicht nur die Vor-aussetzungen waren zu verschieden, sondern auch die von den einzelnen Künstlern ver-tretenen Ansichten. Schon Hartlaub hatte deshalb in seiner ›Neuen Sachlichkeit‹ die ›Veristen‹ von den ›Klassisten‹ geschieden. Die einen bezeichnete er als den »linken Flügel« der Bewegung, die anderen als die Sucher nach dem »zeitlos gültigen Gegen-stand«.

Dieser Hinweis auf den Dualismus ist wichtig. Er zieht sich wie ein roter Faden durch die ganze Entwicklung: auf der einen Seite standen die politisch und weltanschaulich en-gagierten Maler, die Ankläger und Rebellen, auf der anderen die Romantiker, die Maler der Stilleben und Idylle. Interessant ist, daß sich in jedem Falle der Mensch im Mit-telpunkt der Darstellung befindet, entweder als Zerrbild, als ironisch persiflierter Typ, als Symbol einer Klasse, als Revolutionär und Weltverbesserer oder aber als stil-ler Träumer in zeitlosen Landschaften, als Teil eines Stillebens absichtsloser Gegen-stände.

Der Wunsch nach einer Bildrealität, die das dingliche Volumen des Gegenstandes an-erkennt und das Detail betont, bestimmte die fast altmeisterliche Malweise der Neo-realisten, die sie mit den Surrealisten teilten. Nur aus der direkten Ansprache der unver-fälschten Dingexistenz, durch die »Reduzierung des Künstlerischen auf ein Minimum«, wie es Kandinsky gefordert hatte, war die »Seele des Gegenstandes« freizulegen, d. h. jene Betroffenheit, welche die Magie der einfachsten Formen beim Künstler wie beim Betrachter hervorrief. Von hier aus betrachtet, war die Realität vielschichtiger und trag-fähiger als die auch in der deutschen Malerei dieser Jahre auftretende Vision eines Neo-klassizismus, der für einige Zeit die Aufmerksamkeit Picassos erregte und in Italien weite Verbreitung fand. Den deutschen Malern ging es weniger um das Problem der Form, als um ihre hinweisende Funktion auf jene Wirklichkeitsebene, die alle Möglich-keiten zwischen sozialer Anklage und biedermeierlicher Naivität, zwischen magischer Dingerfahrung und romantischer Idylle, zwischen ironischer Persiflierung und poetischer Verklärung für den Künstler bereithielt.

Das erklärt die geheime Hintergründigkeit selbst scheinbar vordergründiger Land-schaftsschilderungen, die metaphysische Bedeutung eines Stillebens, hervorgerufen durch die immerwährende Nähe der Magie. Aus diesem Blickwinkel sind die Verbindungen zur Malerei des Mittelalters, die Anlehnung an die frühen Italiener, die Auswirkung der Naiven und Primitiven auf die Bilder der Realisten zu verstehen.

Die altmeisterliche Handschrift erklärt sich somit nicht aus der Nachahmung, sondern aus der Notwendigkeit, die pastosen Farbsubstanzen zu meiden und die Spuren des Malprozesses weitgehend zu unterdrücken. Das Vorherrschen der Zeichnung im Bild-gefüge verurteilte den emotionalen, ehemals sogar ekstatischen Wert der Farbe zur Bedeutungslosigkeit: ihre Ausdrucksfunktion tritt hinter der rein darstellenden zurück. Nur auf diese Weise ließ sich die bisherige Lautstärke der expressiven Malerei so weit dämpfen, daß jene »Stille und unsinnliche Schönheit der Materie« faßbar wurde, von der de Chirico sprach.

Wir wiesen eben darauf hin, daß die Erstarrung der Gegenstände im Bild, ihre Verhärtung vom dynamischen zum statischen Kompositionselement, ihre Umrißvereinfachung und Reduktion, ja selbst eine Annäherung an geometrisierende oder konstruktive Schemata in erster Linie einen Abstraktionsprozeß mit dem Ziel einer Erweiterung der Realität und nicht einen vornehmlich formalen Vorgang darstelle. Vergleiche mit dem Surrealismus drängen sich auf. Doch wenn auf den ersten Blick die Grenzen zwischen den beiden Richtungen fließend erscheinen, so lassen sich doch gravierende Unterschiede nicht übersehen.

Die außerordentliche Sensibilität der Surrealisten, ihr Sinn für das Nicht-Erfahrbare sind dem Magischen Realismus fremd. Er ging von der Anerkennung der Objekte aus, um von dort auf nicht selten illustrative Weise ihren Hintersinn anzusprechen, nicht wie der Surrealismus von der Voraussetzung ihrer magischen Personalität. Auch der psychische Automatismus war im Magischen Realismus unbekannt, in dem aus Traum, Rausch oder aus dem Lauschen auf das Unbewußte Bilder hervortreten, die in einem deutlichen Kontrast zur Umwelt stehen. Auf der anderen Seite war beiden Richtungen die illusionistische Weltbühne zu eigen, die mit fast penetranter Genauigkeit visionäre Vorstellungen evozierte, dazu jene doppelte Dingbedeutung, die hier wie dort Assoziationen auslöste. Nur die Blickrichtungen waren verschieden. Schuf sich der Surrealismus eine Gegenwirklichkeit als Protest gegen den Wahrheitsanspruch der Erscheinung, so begnügte sich der dünnblütigere Realismus mit der Verfremdung der Realität. Der geheime Erfahrungsbereich dieses magischen Wirkens lag Künstlern beider Seiten offen, suchte man doch hier wie dort den Punkt zu finden, an dem sich Bild und Gegenbild deckten. Darum sind Surrealismus und Magischer Realismus oft nicht ganz eindeutig voneinander zu scheiden. Es bedurfte eigentlich nur eines kleinen, dennoch entscheidenden Schrittes, um über den Dingfetischismus zur Anerkennung des surrealen Charakters der Gegenwart zu kommen.

Nicht immer löste die Beschäftigung mit dem »künstlerisch unverbildeten« und unbeschönigten Gegenstand beim Maler die Empfindung für das Mehrschichtige der Realität, für die Existenz einer übergeordneten Daseinsebene aus. Ein poetisches Verlangen nach absichtsloser Schönheit war vor allem in der Landschafts- und Stillebenmalerei stark ausgeprägt. Hinter ihm stand zeitweilig die romantische Naivität von Laienmalern, die dem Verismus dieser Realisten oft etwas Rührendes gibt. Hier begnügte sich die Malerei in ihrer Entdeckerfreude mit der Abbildung an sich. Nur wo darüber hinaus aus lyrischem Weltempfinden Mitteilung von innen erfolgen sollte, geriet der Künstler wieder in die Nähe eines neuen Naturmythos.

Seine härteste Ausprägung fand der Realismus in der Hand politisch oder weltanschaulich engagierter Maler. Hier wurde er zur Waffe. Er gab dem programmatischen, ätzenden oder ironisch-bitteren Inhalt die adäquate Form und blieb so seinem Wesen nach expressiv – eine stete Aufforderung zur Änderung der Umstände.

Die Künstler

Zu Zentren des sozialkritischen Verismus und einer betont antibürgerlichen, ja proletarischen Malerei wurden Berlin und Dresden. Auf die Kunst von George Grosz und Otto Dix wurde bereits hingewiesen. Im Werk dieser beiden führenden Meister erreichte die ›Art engagé‹ nicht nur die Kraft eines politischen Manifestes, sondern auch den Rang künstleri-

78 Rudolf Schlichter, Bildnis Bert Brecht. o. J. Öl a. Lwd. 75,5 x 46 cm. Städt. Galerie im Lenbachhaus, München

scher Qualität. Sie standen mit ihrer Überzeugung nicht allein. Der als Maler, Zeichner und Aquarellist bedeutende RUDOLF SCHLICHTER (1890–1955) ist hier anzuschließen. Bezeichnenderweise aus der Dada-Bewegung und der Novembergruppe hervorgegangen, gehörte er zu den schärfsten Kritikern des Zeitalters der Inflation. Als zynischer Schilderer einer verkommenen Umwelt war er bestrebt, ihre Morbidität hinter der bürgerlichen Maske freizulegen. Künstlerisch anspruchsvoller erscheint er uns heute als Porträtist (Abb. 78). Seine Bildnisse und Studienblätter gehören zu den besten Arbeiten der Zeit. Daneben entstanden wie als Spannungsausgleich Landschaften von verträumter Schönheit und ausgeglichener Ruhe.

In denselben Zusammenhang gehört auch KARL HUBBUCH (geb. 1891), der 1925 wie einige andere Vertreter des Neorealismus an die Akademie in Karlsruhe berufen wurde. Als zeichnender Beobachter menschlicher Schwächen und zeittypischer Situationen (Abb. 79) war er bedeutender als in seinen vielfigurigen, simultan komponierten Großstadtdarstellungen, in denen er sich trotz verwandter Methoden und Gesichtspunkte Dix und Grosz unterlegen zeigte. HEINRICH M. DAVRINGHAUSEN (1894–1970) war ebenfalls Mitglied der Novembergruppe gewesen. 1916 hatte er sich schon an Themen gewagt, die wie der *Lustmörder* zu den bevorzugten ihrer Zeit gehörten. Seine *Kathedrale von Lourdes (1918)* ist noch in jener Mischung von kubistischen, futuristischen und expressionistischen Stilelementen gemalt, die den jungen Künstlern als ein Signum für zeitgerechtes Schaffen galt. Gegen 1920 erst setzten seine gesellschaftskritischen Arbeiten ein (Abb. 80), denen jedoch die Aggressivität der Veristen fehlt. Davringhausen verhärtete die Formen, nutzte die überbetonte Perspektive, die saugende

das Motiv. Parallelen wurden damals aus den USA bekannt. Ruth Green Harris schilderte 1926 im ›Kunstblatt‹ ausführlich die Situation der amerikanischen Realisten, Beispiele waren auf Ausstellungen der Zeit zu sehen. Mit Malern wie George Ault und Charles Sheeler, einem »Meister der Exaktheit«, war die Anerkennung der kühlen Schönheit der Technik, der Ratio der Architektur in die Kunst eingezogen, die die klassische Hephästos-Landschaft der Industrie, die farbige Schönheit der Bergwerke aus Impressionismus und Freilichtmalerei als einen Anachronismus entlarvte. Bei den deutschen Malern hielt sich die Empfindung für das Hintergründige im Sichtbaren selbst hier. Es blieb durchlässig, ließ die Einsamkeit und ein Gefühl der Leere hervortreten, das Bewußtsein der Verlassenheit des Menschen in einer fremden Welt, die Angst erzeugte. Die Ansatzpunkte waren ver-

79 Karl Hubbuch, Aufmarsch. 1925/27. Rohrfeder a. Papier. 63,5 x 48,5 cm. Michael Hasenclever, München

80 Heinrich M. Davringhausen, Der Schieber. 1920. Öl a. Lwd. 120 x 120 cm. Privatbesitz, Hannover

Tiefe des Raumes zur Ausdruckssteigerung aus. Der leere stereometrische Raum ist mehr als ein Stilmittel. Er löst den Menschen aus seinen Bindungen an die Umwelt, vereinzelte ihn oder unterstrich seine bewußte Absonderung, die zeit- und sozialkritisch interpretiert wurde.

Ein großer Teil der Themen war von der immer stärker in den Vordergrund des Lebens tretenden technisierten Umwelt sowie von den anonymen und menschenfeindlichen Großstädten mit ihren Straßenschluchten und gesichtslosen Fassaden, ihren lichtlosen Hinterhöfen und reklameübersäten Mauern angeregt worden. Sicher faszinierte den Künstler allein schon

81 Anton Räderscheidt, Die Rasenbank. 1921. Öl a. Lwd. Verschollen

Erschütterungen des Krieges hatte er zur ›Gruppe progressiver Künstler‹ gefunden, die den Boden für den Sozialismus bereiten wollte, der als romantische Vorstellung die Jüngeren bewegte. Die Berührung mit dem rheinischen Dadaismus von Max Ernst und Hans Arp war nur flüchtig gewesen, der Künstler vermißte die weltanschauliche Schärfe, die die Bewegung in Berlin vertrat. Auch ihm diente der Mensch als Symbolgestalt. Er malte ihn als Krüppel, als mechanisierte Gliederpuppe ohne Gesicht, als Sklaven der Technik. Der Arbeiter wird zum wesenlosen Roboter; seine Körperteile sind zu technischen Funktionsteilen umgedeutet, sie wirken wie Prothesen. Die Maschine hat den Menschen verschlungen, seine Individualität, sein Gesicht vernichtet. An dessen Stelle überwachen und spiegeln Instrumente in erschreckender Anonymität die Reaktionen.

Die Malerei steht hier ganz im Dienste einer eigenwilligen Deutung der Zeitprobleme. Höheren künstlerischen Wert gewinnt sie nur dort, wo der Maler bei

schieden. Der Kölner ANTON RÄDERSCHEIDT (1892–1970) verband veristische (subjektive) mit konstruktivistischen (objektiven) Zügen zu kühlen Kompositionen, in deren Mittelpunkt er den Menschen stellte. Meist sind sich Paare in der Leere des Raumes konfrontiert, ohne daß eine Beziehung zwischen ihnen existiert. Statuenhaft erstarrt, verfremdet, eingespannt in einen übermächtigen Zwang sind sie jeder Möglichkeit beraubt, das Trennende zu überbrücken, sich als Individuen frei zu fühlen (Abb. 81).

HEINRICH HOERLE (1895–1936), ebenfalls Kölner, nutzte geometrisierende Grundformen und eine konstruktivistische Komposition dazu aus, sein Unbehagen an der Zeit zu äußern und ihre Unmenschlichkeit anzuprangern. Sein Engagement war früh vorbereitet. Aus den

82 Heinrich Hoerle, Denkmal der unbekannten Prothesen. 1930. Öl a. Pappe. 66,5 x 82,5 cm. Von der Heydt-Museum, Wuppertal

der Reduzierung des Figürlichen zur abstrahierten Flächenform dem konstruktivistischen Bildorganismus am nächsten kommt, über die literarischen Bezüge hinaus gültige Form findet. Mit dem Fortschreiten der Zeit änderte sich die Einstellung Hoerles. Nach freieren Themen, Landschaften, Stilleben, Köpfen oder Aktdarstellungen, die bis zu geometrisierenden Flächen- und Farbfigurationen vereinfacht wurden, entstanden gegen Ende des Jahrzehnts auch surreale Arbeiten (Abb. 82), die, malerisch lockerer, Einflüsse von Max Ernst, Giorgio de Chirico und Juan Gris zeigen.

CARL GROSSBERG (1894–1940) verzichtete auf politische Bezüge, wenn er sich mit der Welt der Maschinen auseinandersetzte. Sie lösten bei ihm Meditation aus, Unruhe und Erschrecken über das Gesichtslose, aber auch bewundernde Anerkennung ihrer Perfektion und illusionslosen Schönheit.

GEORG SCHOLZ (1890–1945) entzündete seine bildnerische Phantasie am Stofflichen der Materie. Körper und Metall (nicht Mensch und Maschine!), Organisches und Anorganisches stehen sich gegenüber. Der stoffliche Charakter der gegensätzlichen Objekte wird scharf herausgearbeitet, hart und weich, warm und kalt schaffen Bildspannungen, die die auf den ersten Blick kühl und emotionslos scheinenden Kompositionen durchwirken. Das wird

83 G. Wunderwald, Fabrik in Moabit (Hingabe). 1926. Öl a. Lwd. 46 x 69,5 cm. Privatbesitz, München

vor allem in den Stilleben deutlich, in denen er heterogene Bildelemente zusammenstellt. Seine sozialkritischen Arbeiten karikieren mehr, als daß sie verletzen; ihr literarischer Charakter nimmt ihnen die ätzende Schärfe.

GUSTAV WUNDERWALD (1882–1945), Kölner wie Räderscheidt und Hoerle, hatte erst als Bühnenbildner in Düsseldorf und Freiburg gearbeitet, ehe er als Großstadtmaler nach Berlin ging. Ihn lockten der melancholische Reiz der nüchternen Straßenzeilen, die Reklame an den verwitterten Fassaden, die Mietskasernen und Fabrikgebäude (Abb. 83). Er verzichtete auf Sozialkritik und Hinterhofro-

84 Christian Schad, Graf St. Génois d'Anneaucourt. 1927. Öl a. Holz. 96 x 73 cm. Privatbesitz, Hamburg

mantik, malte sachlich, spröde, unpathetisch. Die Stimmung seiner Bilder entspringt der Stimmungslosigkeit der von ihm bevorzugten Objekte, die Sachlichkeit seiner Malerei der klaren Gliederung und Ordnung der Flächen und Kuben in der Komposition, in der er weder auf Farbe verzichtete noch die Merkmale der Handschrift unterdrückte.

CHRISTIAN SCHAD (geb. 1894) hatte der Züricher Dada-Bewegung angehört. Zwischen 1920 und 1925 hielt er sich in Italien auf und übersiedelte 1928 nach Berlin. Seine ersten Werke im Sinne der ›Neuen Sachlichkeit‹ datieren um 1920, Porträts und Situationsschilderungen, teilweise noch locker gemalt und mit dem leisen Unterton der inneren Anteilnahme. In dem schärferen geistigen Klima Berlins entstanden die pointiert kritischen Bildnisse als Symbole einer morbiden Welt. Schad malte weder Aktionen noch Aggressivität. Seine Arbeiten zeichnen sich durch betonte Ruhe im Äußeren, durch die Plastizität der Formen, durch überscharfe Linienzeichnung und die Hervorhebung der Augenpartien aus, wie sie in der Malerei der Zeit oft zu finden ist. Die Materie scheint transparent. Die Glätte der Oberfläche und die emotionslose Schilderung des Gegenstandes täuschen nicht über dessen geheime Krankheit und nahende Zerstörung hinweg. Die Form rückt ins Gleichnishafte, hinter der Illusion des schönen Scheins lauert der Verfall. Bekleidung wird zur Entblößung, zum Signal für sexuelle Enthemmung, das Gesellschaftsbild zur Fassade für eine makabre Scheinwelt (Abb. 84).

Anfang der dreißiger Jahre ließ in Schads Arbeiten die ehemals bestechende psychologische Schärfe nach. Ins Hübsche maniert, verloren sie ihre Spannung, wurden unverbindlich und oberflächlich, ein Geschick, das viele Künstler dieser Wegrichtung traf.

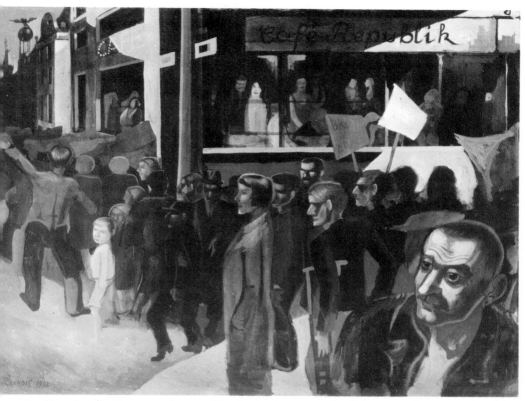

85 Hans Grundig, Hungermarsch. 1932. Öl a. Lwd. 76 x 100 cm. Staatl. Kunstsammlungen, Dresden (Gemäldegalerie)

Über Otto Dix, der 1926 an die Dresdener Akademie berufen wurde, drangen Impulse des sozialkritischen Verismus in die sächsische Metropole ein. Sie fanden vor allem bei den politisch engagierten Malern einen starken, wiewohl späten Widerhall. Mehr proletarisch eingestellt als die Berliner Künstler, sahen sie in der Malerei eine Waffe gegen die herrschende Klasse, doch überwog im ganzen die melancholische Schilderung einer freudlosen Zeit und einer geknechteten Menschheit. LEA (geb. 1906) und HANS GRUNDIG (1901–1958) gehörten zu den wichtigsten

Kräften dieser ›Art engagé‹, die noch expressionistische Gefühlsgestimmtheit verrät (Abb. 85) und verwandte Züge zu der Kunst von Käthe Kollwitz besitzt. In diesem Zusammenhang ist auch KURT QUERNER (geb. 1906) zu erwähnen, dessen ›unkünstlerische‹ Malweise in ihrer Kargheit und unliterarischen Thematik bezeichnend für diese ›Arbeiter-Künstler‹ ist, die in der Solidarisierung mit den werktätigen Schichten ihr eigentliches, verpflichtendes Ziel sahen. Ähnliches gilt für RUDOLF BERGANDER (geb. 1909), der in seinen Bildern die Häßlichkeit der Armut

schildert, wie für den als Maler bedeutenderen WILHELM LACHNIT (1899–1962).

In der Dresdener Architekturmalerei sind vor allem die Stadtbilder von BERNHARD KRETZSCHMAR (geb. 1889) mit ihrem malerisch-illustrativen Charakter erwähnenswert. Sie sind ebensowenig politisch engagiert oder weltanschaulich ausgerichtet wie die Bilder WERNER HOFMANNS (geb. 1897), in denen ein naiver Zug von Erzählerfreude lebt.

Solche Merkmale des Autodidaktischen (die nicht mit Laienmalerei verwechselt werden sollte, obwohl sie sich bewußt einiger ihrer Ausdrucksmittel bedienten) dienten manchen Künstlern der ›Neuen Sachlichkeit‹ als Verfremdungseffekt, als Kontrast zur Härte der Realität. Sie setzten ihr die Idylle paradiesischer Unschuld entgegen, ließen der Fabulierlust freien Lauf und neigten zu einer verträumten Beschaulichkeit. Mit solchen Anschauungen stellten sie sich bewußt gegen den Anspruch ihrer Zeit und Umwelt. In diesem Zusammenhang sind neben dem schon erwähnten Dresdener Hofmann die Namen von A. W. DRESSLER (1886–1969), WALTER SPIES (1896–1947), ERNST FRITSCH (1892–1962) und des jungen GEORG SCHRIMPF zu nennen. Ihre Einstellung grenzt stellenweise an die der Neoromantiker, die sich ebenfalls nicht mit der Wirklichkeit auseinandersetzten, sondern sich mit einer poetischen Meditation über das Objekt begnügten und den Menschen als stillen Träumer in ihre gefühlvollen Kompositionen miteinbezogen (Champion, Mense, Schrimpf).

Von dieser Richtung mit ihren teils unbewußten, teils gesuchten Bindungen an die ältere, wesensverwandt scheinende Malerei (z. B. an die des italienischen Quattrocento oder des Biedermeier) und gelegentlichen formalen Anklängen an die gleichzeitigen Italiener der ›Valori Plastici‹ distanzierten sich trotz mancher Übereinstimmungen die Künstler, die sich um eine möglichst weitgehende Objektivierung ihrer Malerei bemühten.

Die Mehrzahl von ihnen entstammte den alten deutschen Kulturlandschaften des Südens und Südwestens und deren Tradition. Sie waren nicht allein sehr gute, wenngleich manchmal etwas trockene Landschaftsmaler. Auch das im 20. Jahrhundert weniger geschätzte Stilleben erlebte bei ihnen eine neue Blüte. In solchen Kompositionen zeigt sich die verhältnismäßig enge formale Beziehung zum Spätkubismus sowie zu konstruktiven Tendenzen teils italienischer, teils französischer Provenienz. Das Übergewicht der rationalen Kompositionselemente, wie Perspektive, klarer Umriß, scharfe Zeichnung, die Unterdrückung von malerischem Temperament und freier Farbigkeit erzeugten jene Unsinnlichkeit, die de Chirico als metaphysisch gepriesen hatte. Der Verzicht auf eine sinnliche und dynamische Malerei zugunsten einer unsinnlich-statischen mochte in der damaligen Situation wie ein Signal für die Wiederkehr einer neuen Klassizität gewirkt haben. Dennoch blieb die Schar klein, die diesen Weg einschlug, der bald in die Irre führte und nur so lange richtungsbestimmend wirkte, als die Gegenstandsgläubigkeit nicht zum Selbstzweck erstarrte.

Maler wie der junge Julius Bissier, wie Georg Scholz als Landschafter, wie Alexander Kanoldt, Franz M. Jansen (1885–1958), Wilhelm Schnarrenberger (1892–1966), Franz Lenk oder Josef Mangold (1884–1937), um nur die wichtigsten Namen dieser rasch in die Breite verflachenden Bewegung zu nennen, vertraten den Neorealismus in seiner ganzen Breite und Vielseitigkeit, wobei die Grenzen zwischen romantisierender Gefühlsgestimmtheit durch Dingassoziationen und konstruktiver Unterkühltheit nicht immer genau zu ziehen sind.

Wie die bereits in einem anderen Zusammenhang erwähnte HANNAH HÖCH gehörte auch ADOLF ERBSLÖH (1881–1947) in den zwanziger Jahren zu den Malern, die in den Einflußbereich der Neuen Sachlichkeit gerieten. Die kubische Form und strenge Geschlossenheit seiner Architektur- und Landschaftsmotive (die gleichwohl seit etwa 1911 vorbereitet ist), die sachliche Erfassung des Gegenständlichen bei Stilleben und Porträt tendierten jedoch nicht zu jener magischen Wirksamkeit, die bei anderen Künstlern dieser Richtung leicht durch eine Folge überpointierter Präzision eintrat. Bei Erbslöh bleibt das Primat des Malerischen erhalten – vielleicht als eine Auswirkung der Münchener Tradition, der er sich stets zugehörig fühlte.

Für sich allein steht FRANZ RADZIWILL, der überzeugendste Vertreter des Magischen Realismus in unserem Lande. Seine Kunst besitzt die innere Konsequenz und Überzeugungskraft, die der Malerei des Gegenstands über die eigentlichen Ziele des Neorealismus hinaus ihre Aktualität als künstlerisches Phänomen erhält.

George Grosz (1893–1959)

Als Grosz 1918 aus dem Entsetzen des Krieges mit dem festen Entschluß nach Berlin zurückkehrte, »die herrschende Ordnung zu bekämpfen«, stieß er auf Dada. »Ohne daß einer von uns Dadaisten gewußt hätte, was Dada eigentlich bedeutet«, erkannte er darin schnell eine scharfe Waffe der Agitation. Die angeborene Begabung des vorzüglichen Karikaturisten, mit deren Hilfe er schon als Student in Dresden sein Leben gefristet hatte, kam ihm bei der Verfolgung seiner Ziele zur Hilfe. Was er jetzt schuf, hatte allerdings mit der Harmlosigkeit der frü-

heren Arbeiten nichts mehr gemein. Er entwickelte sich zum sozialkritischen Veristen, aber es zeigte sich bald, daß er im Grunde kein Revolutionär, sondern nur ein verbissen propagierender Ankläger war. Wir können ihn nicht einmal als Realisten bezeichnen, denn die Wirklichkeit, an der sich seine Arbeiten entzündeten, erwies sich als eine Pseudorealität. Einem Bühnenbild vergleichbar akzentuierte sie bestimmte Aspekte und ver-

86 George Grosz, Stützen der Gesellschaft. 1926. Öl a. Lwd. 200 x 108 cm. Staatl. Museen Preuß. Kulturbesitz, Nationalgalerie, Berlin

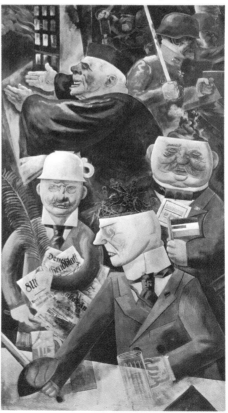

suchte, sie als bissige Karikatur des Daseins zum allgemeinen Maßstab zu erheben.

Nicht die Notwendigkeit einer neuen Wirklichkeitsbestimmung durch die Kunst, nicht die Auseinandersetzung mit dem sichtbaren Sein prägen seine Werke, sondern Haß, Bitterkeit und der Zwang, alle als Krebsschäden empfundenen menschlichen Handlungen entlarven zu müssen. Kunst war ihm lediglich ein Ausdrucksmittel seines Zornes gegen alles, was tatsächlich oder symbolisch die Gesellschaft und ihre Ordnung verkörperte, war Provokation, Angriff auf die Fassaden einer Scheinwelt, die der Künstler durchdringen mußte, um an den Wahrheitskern zu gelangen. Er nutzte dazu das von Dada übernommene Mittel der futuristischen Simultaneität, d. h. der bildlichen Gleichzeitigkeit zeitlich und räumlich verschiedener Abläufe und Begebenheiten aus, um in einem Bilde die vielfältigsten Laster und Verbrechen zu vereinen (vgl. S. 153). Die Erscheinungen werden transparent. Der Blick durchdringt die Hauswände, die Kleidung des Menschen, findet Ereignisse und Leidenschaften, die sich sonst vor der Öffentlichkeit verbergen. Es ist eine Triebwelt von Abscheu erregender Verkommenheit, die sich hier offenbart, eine Welt von Dirnen, Schiebern und Zuhältern, von Lustmördern und Verbrechern, von Verführern und Verführten, eine Gesellschaft, die, verfault, genußsüchtig, eitel und primitiv, ein makabres Zerrbild des Weimarer Staates darstellt (Abb. 86).

Eine Reise in die UdSSR, die er wie andere linksintellektuelle Künstler Anfang der zwanziger Jahre antrat – für einen Augenblick schien es, als ob die russische Revolution einen neuen Begriff von menschlicher und künstlerischer Freiheit geboren habe, der wegweisend für die europäische Zukunft sein konnte –, enttäuschte Grosz tief. Sie heilte ihn von der kommunistischen Ideologie und von der Malerei des sozialen Realismus, nicht aber von seinem tiefeingewurzelten Widerwillen gegen die ›herrschende Klasse‹.

Die eminenten zeichnerischen Fähigkeiten des Künstlers wuchsen mit den Aufgaben fast gegen seinen Willen in den Rang der Kunst hinein. Die souveräne Beherrschung der graphischen Technik, der erregende Kontrast zwischen der brutalen Art der Darstellung und den weitgehend entstofflichten Zeichen, die er für sie fand, die Sicherheit, die ihn davor bewahrte, einem illusionistischen Naturalismus zu verfallen, die Schärfe der Beobachtung und die Prägnanz der Wiedergabe – das alles weist auf ein großes Talent. Der Wunsch nach Objektivität, der Überzeugung entsprungen, wie ein ›Naturwissenschaftler‹ beobachten und sezieren zu müssen, brachte Grosz in der Folgezeit aus der provokativen Umgebung von Spätexpressionismus, Dadaismus und Futurismus näher zur Neuen Sachlichkeit. Das wiedererwachte Interesse an der äußeren Erscheinung schuf für die Malerei Probleme, der mangelnde kompositionelle Zusammenhang der Einzelszenen im Bild wurde zur Aufgabe für die Farbe. Sie sollte jene Bildeinheit bewirken, die der Überfluß an Mitteilung in Frage stellte.

Zu den besten Leistungen gehören die Porträts (Ft. 18), in denen sich der Maler als der gleiche unerbittliche Verist erwies wie in den Zeichnungen. In anderen Gemälden ist der Mensch zur Gliederpuppe degradiert. Sie führt in konstruktivistischen Fabrikarchitekturen ein trostloses mechanisches Leben: ein Opfer der Zivilisation und des technischen Fortschritts, die in den Augen von Grosz jede Persönlichkeit erstickten.

In dem Maße, in dem die Aktualität seiner Werke und der Haß als treibender

Impuls nachließen, begannen Kraft und Intensität seiner Werke zu erlahmen. Der Maler erkannte das Vergebliche seiner Anklagen: Die Schichten, die er treffen und vernichten wollte, applaudierten ihm am stärksten. Er wurde skeptischer, der Blick kritischer. Auch fürchtete er, wegen des Beifalls der Linken als ein Anführer der anonymen Menge der Besitzlosen gegen die Kapitalisten angesehen zu werden, dabei fühlte er sich von beiden Gesellschaftsklassen gleich weit entfernt. Er hielt sich für einen ›Individualisten‹, der die Massen mit dem gleichen Widerwillen betrachtete wie die Herrschenden. »Bei den Massen fand ich Spott, Hohn, Furcht, Unterdrückung, Falschheit, Verrat, Lügen und Schmutz ... Ich habe mich niemals ihrer Verehrung hingegeben, selbst wenn ich vorgab, an gewisse politische Theorien zu glauben ...«, widerrief er später seine Haltung.

1932 krönte er die Abkehr mit der Übersiedlung in das gelobte Land des Kapitalismus, in die USA. Die ›Art Students League‹ in New York, eine große private Kunstakademie, berief ihn als Lehrer.

Otto Dix (1891–1969)

Wie bei Grosz lösten die Erlebnisse des Grabenkrieges auch bei Dix eine Schockreaktion aus. Die Nachwirkung des Grauens, der Versuch, das Erschreckende zu bannen und künstlerisch zu nutzen, wies die Richtung zur engagierten Kunst, zum expressiven und aggressiven Verismus. Die künstlerischen Mittel waren dem jungen Maler seit seiner ersten Dresdener Akademiezeit vertraut: Wir kennen Frühwerke, die die Beschäftigung mit der futuristischen Simultaneität, mit dem Kubismus von Delaunay, mit dem Brücke-

Expressionismus verraten. Die (später teilweise in Radierung übersetzten) Zeichnungen der Kriegszeit bedeuten einen ersten erschütternden Versuch, das Unvorstellbare zu fassen und mitzuteilen.

Die Rückkehr nach Dresden brachte keine Befreiung, eher eine Verdichtung der bedrängenden Gesichte. Dix malte damals wie ein Besessener – Kunst wie Unkunst schienen ihm gleichermaßen Möglichkeiten, die Wirklichkeit neu zu definieren, den Künstler zum Gewissen seiner Zeit zu bestimmen. Einflüsse von Dada wirkten mit. Die Neigung zur Groteske, vor allem in den erotischen Themen, das plötzlich erwachende Interesse für Collage und Montage, der Mut zur Durchbrechung überlieferter Gesetzlichkeit wird sicher von dort gefördert worden sein. Im übrigen interessierten ihn das ironische Spiel mit den aus ihrem Zusammenhang gelösten Teilen der Realität, neue literarische Deutungsmöglichkeiten aus der Zusammenfügung des Ungewöhnlichen mehr als die surrealen Aspekte der Verfremdung, die Max Ernst in ihren Bann zogen.

Wenn Grosz damals durchsichtige Fassaden zeichnete, den Zuschauer wie im Röntgenbild an dem Geschehen hinter dem Schutzschild gesellschaftlichen Wohlverhaltens beteiligte, so montierte Dix, mehr satirisch als aggressiv, das Bildgeschehen in zwei Realitätsebenen. Die Fenster seiner Häuser lassen sich ganz naturalistisch öffnen, auch hier sieht der Betrachter ungehindert in das Innere, erblickt Dinge, die sich normalerweise vor der Öffentlichkeit verbergen.

Auf die Tafelmalerei übertragen, bedeutet eine solche Konfrontation mit der Realität eine geradezu altmeisterlich minuziöse Handschrift, ein Angehen der Wirklichkeit ohne magischen oder romantischen Dekor. Die Beherrschung der technischen Mittel der klassischen Malerei lieh

dem Zorn des Künstlers eine gültige Handhabe zur Desillusionierung des Daseins. Nun erst begann die eigentliche Auseinandersetzung mit dem Kriege. Der Abstand der Zeit hatte die künstlerischen Waffen nicht stumpf werden lassen, sondern den Blick für das durchlittene Entsetzen geschärft – »die Trümmer waren fortwährend in meinen Träumen«.

Neben die Schilderungen von der Sinnlosigkeit des Heldentodes (die später seine Einstufung als ›entartet‹ begründen sollten), von der Scheußlichkeit physischer und psychischer Vernichtung traten die allegorischen und symbolischen Darstellungen. Für die wichtigsten wählte der Maler die klassische Form des Triptychons, im Versuch, noch einmal und nun

87 Otto Dix, Die Eltern des Künstlers. 1921. Öl a. Lwd. 101 x 115 cm. Kunstmuseum, Basel

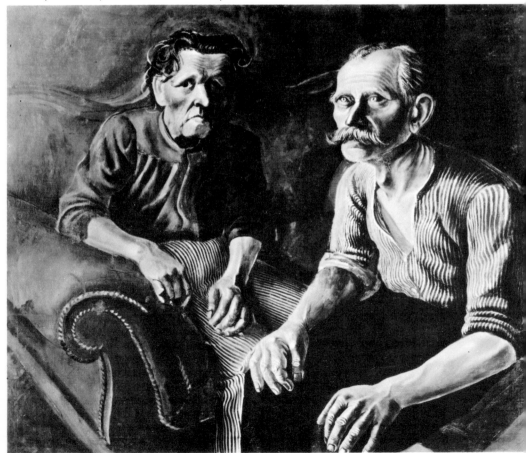

abschließend zu den Erschütterungen seiner Zeit Stellung zu nehmen – nicht als Agitator, sondern als geheimer Moralist (Ft. 19).

Von hoher künstlerischer Qualität sind die Porträts, mit denen sich der Maler während der zwanziger Jahre immer nachdrücklicher beschäftigte (Abb. 87). Sie verraten in der Übersteigerung des Realen zugunsten des Charakteristischen, in der Neigung zur psychologischen wie grotesken Karikierung dieselbe Schärfe der Beobachtung und Unerbittlichkeit der Feststellung, die auch die anderen Themen auszeichnen. Die Leidenschaft des Künstlers für das Häßliche entspringt der Faszination für das Einmalige und Bezeichnende jeder Erscheinung. Sie wirkt weniger destruktiv als bei Grosz, weil man dahinter die menschliche Anteilnahme spürt und die adäquate künstlerische Form ebenso empfindet wie ironische und satirische Züge. Das Individuum wird im Zerrspiegel seiner überscharf pointierten Schwächen und Eigenarten vorgestellt und verrät Charakteristika des Selbstbildes.

Erst in jüngerer Zeit ist eine größere Anzahl der Aquarelle bekanntgeworden, die in ihrer Qualität den Gemälden durchaus ebenbürtig sind. Schärfer noch als im Leinwandbild tritt im raschen Auftrag der kraftvollen Farben, im Duktus der Pinselschrift das Temperament des Malers hervor, macht sich die Freude an der Schilderung oft makabren oder hintergründig-humorvollen Geschehen im sicheren Strich der Zeichnung bemerkbar.

Die Italienreise 1925, auf der sich Otto Dix vor allem mit der Malerei des italienischen Manierismus befaßte, förderte seinen Hang zur präzisen Form, zur miniaturhaften Ausführung noch. Allerdings wurde er dadurch weder zum Klassiker noch zum Klassizisten. Er nutzte die ihm zur Verfügung stehenden Mittel allein dazu, eine gemäße Darstellungsweise für die eigenen Vorstellungen vom Wesen der Erscheinung, von der Form als Sinnbild zu finden. Doch geriet die anfangs bestechende Souveränität im Handwerklichen schon gegen Ende der zwanziger Jahre in die bedenkliche Nähe der Routine, das gezielt Realistische wandelte sich mehr und mehr zum geläufig Gegenständlichen. Die Rückkehr nach Dresden bezeichnet etwa den Wendepunkt.

1922 hatte Dix die sächsische Hauptstadt verlassen. Drei Jahre hielt er sich in Düsseldorf auf, besuchte die dortige Akademie und arbeitete bei Heinrich Nauen. Neue Freunde fand er im Kreise von Johanna Ey, der bekannten Förderin junger Künstler, wie unter den Mitgliedern des ›Jungen Rheinland‹. Von dort zog es ihn nach Berlin, in ein Milieu, das seiner Arbeit günstig war – nirgends konnte er bessere Modelle und zutreffendere Situationen für seine Intentionen finden. Hier erreichte ihn schließlich der Ruf an die Dresdener Akademie, die er vor nicht allzu langer Zeit noch als Schüler besucht hatte. Das milde, weit von der nervösen Hektik Berlins entfernte Klima der Residenz trug ohne Zweifel zum Ausbruch der künstlerischen Krise bei. Der aggressive Verismus schwenkte um zum Liebenswürdigen, biedermeierliche Behaglichkeit breitete sich aus. Jene Entwicklung setzte ein, der sich fast alle Maler aus den Reihen der Realisten oder der Neuen Sachlichkeit unterworfen sahen: Ihre Leidenschaft für das Gegenständliche mündete unversehens in einen neuen Akademismus, der stürmische Impuls der ersten Nachkriegszeit war erloschen. Realismus bedeutet fortan äußere Ähnlichkeit, nicht mehr Mittel der Wahrheitsfindung.

Georg Schrimpf (1889–1938)

Der Münchener Schrimpf begann als Autodidakt. Jahrelanges unstetes Wandern, Arbeit in verschiedenen Berufen konnten seine Liebe zur Malerei nicht unterdrükken. Sie kam nicht aus dem Interesse für das Gesetz der Form, sondern aus der Zone der Empfindung: »Ich wollte eigene Musik malen ... die Linien waren mir verkörperte Melodien.«

Ein solch unbestimmter Ausgangspunkt erleichterte die Wahl der geeigneten Ausdrucksmittel nicht. Anfangs bewegten sich die ungeübten Arbeiten noch ganz im Bannkreis des Ornaments, des dekorativen Lineaments, die er zu Trägern seiner verschwommenen Stimmungen umzuformen hoffte. Dann sandte ein Freund Blätter an Pfemfert, den Herausgeber der ›Aktion‹. Sie gefielen. Schrimpf übersiedelte sogleich nach Berlin (1915). Arbeit in einer Schokoladenfabrik, dann in Büros diente dazu, das Leben zu fristen. Er besuchte Ausstellungen, studierte die Kunst der noch umstrittenen jüngeren Meister, unter denen ihn vor allem die Werke von Franz Marc beeindruckten. Sie wirkten auf ihn wie Klänge, denen er in eigenen Formulierungen zu folgen suchte. Walden wurde auf den jungen Mann aufmerksam und stellte ihn im ›Sturm‹ aus. Doch erst gegen 1918 begann die eigentliche künstlerische Entwicklung.

Wir kennen Schrimpf als Stilleben- wie als Landschaftsmaler; dennoch sind es in erster Linie seine Figurenbilder, die seine Gefühle und Empfindungen am reinsten ausdrücken (Abb. 88). Je mehr die überbetonte, wenn auch sicherlich echte Naivität, der Hauch von Sonntagsmalerei Anfang der zwanziger Jahre in seinen Arbeiten schwand, um so deutlicher begann er seine Formen zu stilisieren. Rückgriffe auf die Biedermeiermalerei gaben den Kompositionen einen formalen Halt und

verwiesen sie in die Nähe des Neorealismus, dem der Künstler anfangs allerdings nur sehr zögernd folgen wollte. Zu weit schien ihm der Anspruch des rein Gegenständlichen von seiner empfindsamen Auffassung entfernt. Dennoch ist Schrimpf unzweifelhaft dort künstlerisch am stärksten, wo die fortschreitende Stilisierung zu einer gültigen, manchmal klassizistisch anmutenden Form führt. Bezeichnenderweise war es Carlo Carrà, der führende Meister der italienischen Valori Plastici-Bewegung, der 1924 als erster eine Schrift über den deutschen Maler veröffentlichte.

Gerade die in den zwanziger und dreißiger Jahren so hoch gepriesene ›Einfalt‹ oder ›Unschuld‹ setzte jedoch seiner künstlerischen Fortentwicklung bald Grenzen. So-

88 Georg Schrimpf, Mädchen auf dem Balkon. 1927. Öl a. Lwd. 94 x 73 cm. Bayer. Staatsgemäldesammlungen, München

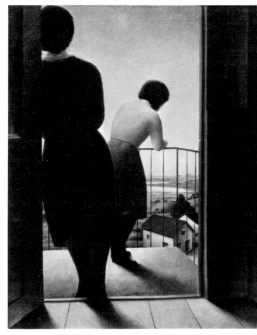

lange die biedermeierliche Beschaulichkeit in Motiv und Auffassung noch einen Rückhalt in echter Naivität besaß, in einem stark ausgeprägten Gefühl für die zauberische Wirksamkeit einer verträumten Dingwelt wurzelte – von der Magie der Realität darf man hier sicher nicht sprechen, eher von einem ausgesprochen idyllischen Lebensgefühl –, solange die Handschrift sich den Reiz des Tastenden, Ungeübten erhielt, wirkten seine Bilder nicht nur glaubwürdig, sondern bedeuteten einen sehr persönlichen künstlerischen Beitrag zum Neuen Realismus. Die Spezialisierung auf dieses Genre aber, die mit der zunehmenden technischen Perfektion der Malerei einsetzte, die Bewußtheit anstelle der intuitiven Empfänglichkeit trugen in den dreißiger Jahren erheblich zur Erstarrung seiner Malerei bei. Daß man seine Werke im Dritten Reich schätzte, obwohl er stets vom Nationalsozialismus und seiner Kunstauffassung Abstand wahrte, liegt auf der Hand. Schrimpf galt mit einigen anderen Malern seiner Richtung als Hüter der wahren deutschen Kunst, die das überlieferte Erbe in die Zukunft trugen – ein tragischer, wenn auch nicht unberechtigter Irrtum.

Alexander Kanoldt (1881–1939)

Zu den ersten Mitgliedern der sich 1909 in München bildenden ›Neuen Künstlervereinigung‹ gehörte der Karlsruher Kanoldt. Er hatte nach dem Besuch der heimatlichen Akademie als Meisterschüler Fehrs in der süddeutschen Metropole zu einem damals noch sehr ›modernen‹ Pointillismus gefunden, avancierte rasch zum Sekretär der Vereinigung und erwies sich bald als ein geschickter und tüchtiger Organisator.

Seine künstlerische Entwicklung verlief nach Überwindung der neoimpressionistischen Periode allerdings nicht parallel zu der des Kandinsky-Kreises. Ihn interessierte nicht die Konsequenz der fauvistischen Farbgebung, ihre revolutionäre Intensität. Stärker reizten ihn die formalen Probleme des französischen Kubismus, den er durch Arbeiten von Derain und Braque kennenlernte und sehr persönlich interpretierte, indem er die Bildgegenstände kubisch vereinfachte und gleichzeitig die Farbe auf einen tragenden Gesamtton reduzierte. Diese Seh- und Kompositionsweise, der er mit geringen Modifikationen bis an sein Lebensende treu blieb, macht es verständlich, daß wir Kanoldt bei der Diskussion unter den Mitgliedern der Neuen Künstlervereinigung um die abstrakte Kunst unter den Gegnern Kandinskys finden, ja, daß er zu dessen schärfstem Kontrahenten wurde. Als die Münchener Vereinigung schließlich auseinanderbrach, schloß sich der Maler 1913 sogleich mit den anderen konservativen Kräften der Neuen Sezession an und verfolgte fortan seinen gemäßigten Mittelweg weiter.

Kanoldt reiste damals viel. Er besuchte die Schweiz und Tirol und entdeckte in Italien die Landschaft um Olevano (Abb. 89) sowie das vieltürmige San Gimignano, die in den zwanziger Jahren zu den Hauptthemen seiner Malerei wurden. Seine feste Vorstellung von einer architektonisch stilisierten Wirklichkeit führte dazu, daß man ihn bald zu den führenden Kräften der Neuen Sachlichkeit zählte. Betrachtet man seine Kunst indes genauer, so gibt es nicht sehr viel, was sie mit dieser vielschichtigen Strömung wirklich verbindet. Für Kanoldt bedeutete die Nähe zum Gegenstand, die Bevorzugung der geprägten Form keine Rückkehr zur Natur, sondern die logische Konsequenz eines von Anbeginn an vorgezeichneten Weges. Ebensowenig wie das bei anderen Malern immer wieder hervorbrechende

89 Alexander Kanoldt, Olevano. 1924. Öl a. Lwd. 40,3 x 54,5 cm. Museum Folkwang, Essen

romantische Naturgefühl lag ihm die veristische Sozialkritik: Neue Sachlichkeit steht bei ihm für den rein formalen Gegenstandswert, für eine Malweise, die das von allem unnötigen Beiwerk entkleidete Objekt einem Abstraktionsprozeß unterwirft, der zum Kubus und zur flächengeometrischen Bildaufteilung führt.

Dieses strenger angewandte Schema beschwor die Gefahr der Erstarrung herauf. Wie erfroren stehen die Formen in einer kargen, dem Menschen im Grunde feindlichen Landschaft. Blickt man von hier zu den auf den ersten Blick verwandt erscheinenden Werken aus dem Kreis der Valori Plastici-Maler hinüber, so erkennt man bald eine ähnliche Distanz wie gegenüber Cézanne oder dem Kubismus: Die italienische wie die französische Malerei hatte stets jenes Rezeptionsschema auszubilden vermieden, unter dem die Malerei des deutschen Neorealismus langsam zugrunde ging. Vergleicht man allerdings Kanoldts Werke mit den motivverwandten *Cagnes*-Bildern von Derain, so wird noch ein weiterer Unterschied sichtbar: Ihre kühle Härte täuscht nicht über einen expressiven Unterton

hinweg. Die Leere scheint metaphysisch, sie erzeugt ein Gefühl von Angst und Verlassenheit; die Überbetonung des Prinzips einer streng formalen Ordnung, nicht die Ordnung selbst wirkt zudem wie eine Flucht in das Unpersönliche.

Die Stilleben dokumentieren die gleiche Vorliebe für architektonische Bildordnung (Ft. 33). Der Maler wählte die Blüten und Pflanzen, die von Natur steif, sachlich, geometrisierend erscheinen: Gummibäume, Kakteen, großblättrige Gewächse waren bevorzugte Objekte für alle Künstler dieser Richtung. Dabei kann die Farbe nur den Wert der Illumination besitzen. Sie wirkt weder als Materie noch expressiv und auch ihr räumlicher Illusionswert ist außerordentlich gering.

Daß der Künstler auf figürliche Darstellungen verzichtete, entspricht der Konsequenz des Werkes. Gerade die Abwesenheit alles Lebendigen, Zufälligen, Emotionellen und Überraschenden verleiht seinen Gemälden ihre übernatürliche Ruhe und stille Melancholie, jene Erstarrung, die auf immer gleich präziser Ausdrucksweise und überspitzter Dingbezeichnung beruht: ein letzten Endes doch wieder sehr menschlicher Ausdruck der tiefen Vereinsamung eines klassisch gestimmten Geistes, dem die Realität keinen Ersatz für die erstrebte Klassizität bieten konnte.

Der äußere Lebensweg war nicht unfreundlich. 1925 holte Oskar Moll den Maler an die Breslauer Akademie, der er bis 1931 angehörte. Der Verleihung des Albrecht-Dürer-Preises 1933 folgte bald die Berufung als Direktor an die Staatliche Kunstschule in Berlin, von wo er 1936 als Nachfolger des unrühmlich bekannten Professors Kutschmann an die mittlerweile ›gesäuberte‹ Preußische Akademie der Künste berufen wurde. Die Konsequenz seines künstlerischen Weges bis an das Lebensende ersparte ihm die Bitternis von Unterdrückung und Verfolgung, die die meisten anderen Künstler seiner Generation traf.

Franz Lenk (1898–1968)

Wie eine Reihe anderer Realisten ist Lenk aus der Dresdener Akademie hervorgegangen. Lehrer wie Richard Müller und Robert Sterl besaßen noch das ungebrochene Verhältnis zur sichtbaren Wirklichkeit, das den jungen Künstlern der nachexpressionistischen Generation zumindest als Ansatzpunkt und Bestätigung für die eigenen Bemühungen um die Wiederentdeckung der Realität dienen konnte.

Der Malerei dieses Künstlers fehlen von Anfang an die Züge biedermeierlicher Behaglichkeit oder naiver Dingauffassung, sonst ein wesentliches Element des deutschen Neorealismus. Ebensoweit distanziert sie sich von der geometrisierenden Flächenverfestigung wie bei Kanoldt. Die Frühwerke der zwanziger Jahre lassen noch expressive Gestimmtheit erkennen. Sie äußert sich vor allem in den Architekturschilderungen, meist Bau-

90 Franz Lenk, Haus im Erzgebirge. 1926. Öl a. Lwd. 41 x 49 cm. Slg. Thomas Lenk, Tierberg

ernhäusern, die an dumpfe, urtümliche Lebewesen gemahnen (Abb. 90). Erst die Übersiedlung 1926 nach Berlin schuf da einen Abstand. Kühlere Beobachtung trat an die Stelle emotionellen Miterlebens. Ruinen, Häuserzeilen und Hinterhöfe, malerisch in Verwitterung und Verfall, waren die bevorzugten Themen dieser ersten Großstadtjahre, in denen sich über das lebhafte Interesse am Detail hinaus ein Sinn für die größeren kompositionellen Zusammenhänge erkennen läßt. Diese Arbeiten machten Lenk bekannt und brachten den Kontakt zu Gleichgesinnten: 1928 schlossen sich in Barmen Kanoldt, Schrimpf, Radziwill, Dietrich, Champion, von Hugo und Lenk zur Gruppe ›Die Sieben‹ zusammen.

Wie die meisten Neorealisten war der Künstler ein vorzüglicher Porträtist und Stillebenmaler. Auch die Landschaft nahm einen immer größeren Raum innerhalb seines Schaffens ein. Manches an ihr, und das trifft besonders auf die seit den dreißiger Jahren entstandenen Arbeiten zu, erinnert an die deutsche und niederländische Landschaftsmalerei des 16. Jahrhunderts, nicht im Sinne einer Kopie oder weitgehenden formalen Übereinstimmung, wie das zur Zeit des Dritten Reiches sehr häufig der Fall war, sondern in einer Verwandtschaft von Stimmung und Empfindung, in dem bei aller Sachlichkeit doch volkstümlichen Ton.

Lenk gehörte zu den wenigen Künstlern der Neuen Sachlichkeit, die auf eine Förderung ihrer Kunst durch den Nationalsozialismus verzichteten. 1938 trat der vier Jahre zuvor als Lehrer an die Vereinigten Berliner Staatsschulen berufene Maler aus Protest gegen die Verfolgung seiner Kollegen von seinem Amte zurück. Er lehnte es zugleich ab, sich weiter an offiziellen Ausstellungen zu beteiligen. Im selben Jahr verließ er Berlin, wohnte bis 1944 in Orlamünde (Thüringen), um endlich nach Württemberg überzusiedeln. Die Vorliebe für das Landschaftsaquarell zeichnet sein Spätwerk aus, in dem sich seine Freude an der Erscheinung des sichtbaren Seins noch einmal voll entfaltete.

Carlo Mense (1886–1965)

Schon die vor 1920 entstandenen Werke verrieten, daß man Mense nicht zu den Expressionisten zählen durfte. Auch die gelegentliche Blickwendung zum Kubismus und Futurismus diente allenfalls einer kurzzeitigen Bereicherung des Formvokabulars. Der Weg war vorgezeichnet: Er mußte bei einer solchen Naturgläubigkeit, bei dieser Empfänglichkeit für romantische Stimmung und märchenhafte Aspekte zum sichtbaren Sein als der Quelle der Kunst zurückführen.

Die kurze Zugehörigkeit zur ›Novembergruppe‹ blieb dementsprechend ein wenig bedeutsames Zwischenspiel. Mense siedelte nach München über, wo er im Kreise Gleichgesinnter wie Davringhausen, Kanoldt und Schrimpf seine neue künstlerische Heimat fand. Hier traf er auf die von Italien hinüberwirkenden Ideen aus dem Kreis der Valori Plastici, mit dem er 1922 in Mailand ausstellte, geriet unter den Einfluß der Pittura Metafisica, Anregungen, die entscheidend zur Ausbildung seines Stils in den zwanziger Jahren beitrugen. Zu den überzeugendsten Arbeiten dieser Jahre gehören die in rascher Folge entstandenen Porträts, auf deren Verwandtschaft mit den Bildnissen des Hamburger Biedermeiermalers Oldach (1804–1829) schon Sauerlandt hingewiesen hat. Die feierliche Art der ganzen oder halben Frontalität, die Überbetonung der Augenpartien, die Spannung zwischen der hart an den Vordergrund gerückten Figur und dem fast

91 Carlo Mense, Mutter mit Kindern (Familien-
bild). Um 1927. Öl a. Lwd. 99 x 60 cm. Uni-
versitätsmuseum Marburg

manieristischen Tiefensturz des Hinter-
grundes sind nicht ohne symbolische Aus-
wirkung (Abb. 91). Mense vermied dabei
fotographisches Sehen und die Überbeto-
nung der Details; sie ordnen sich der
Ganzheit der Persönlichkeit, der äußeren
Haltung als Ausdruck der inneren Gesin-
nung unter. Seine Malweise entwickelte
sich betont altmeisterlich; der Künstler
ging sogar zum Holztafelbild über, das er
mit peinlicher handwerklicher Akribie
ausarbeitete. Mag diese Art zu malen

auch nüchtern erscheinen, weil sie alle
individuellen Züge der Handschrift un-
terdrückt, so besitzen Menses Bilder doch
nicht den Grad an Unbeteiligtheit und
Kühle, der vielen Künstlern der gleichen
Richtung als notwendiger Tribut der Un-
terwerfung unter die Dingwelt erschien.
Seine Darstellungen blieben durch die
unbefangene Mitteilungsfreude erwärmt.
Deutlicher noch als die strengeren Por-
träts zeigen das die Landschaften. Ihre
Nähe zur naiven Kunst erhält ihnen
einen Zauber, der sicher nicht zuletzt in
ihrem anachronistischen Wesen liegt.

Mense hat weder neue malerische Theo-
rien entwickelt noch einen besonderen
Formenkanon ausgebildet. Der Charakter
seiner Werke wird allein durch den Grad
an innerer Anteilnahme bestimmt; je er-
zählender sie sich äußern darf, um so grö-
ßer ist ihre Bildwirksamkeit. Das bedingt
die oft auffallenden Unterschiede zwi-
schen einzelnen Arbeiten.

1925 erhielt der Künstler einen Ruf an
die Breslauer Akademie, wo er neben
Kanoldt, Mueller, Moll und den beiden
Bauhausmeistern Muche und Schlemmer
lehrte. Vor allem die bezwingende Nähe
des Letzteren läßt sich an den Bildern
der späten zwanziger Jahre deutlich ver-
folgen. Es war nicht die künstlerische
Problematik oder die Gesetzmäßigkeit
der Schlemmerschen Figurationen, die
Mense beeindruckten. Er wandte das Ge-
sehene lediglich rein formal an, in einer
Art von klassizistischer Apotheose.

Die Landschaften der dreißiger Jahre
zeigen mit zunehmender Routine eine
Verhärtung der Form, doch keine Min-
derung der Empfindung. In weiten Über-
sichten über eine reglos erstarrte Natur
setzte sich der Maler noch einmal mit dem
sichtbaren Sein auseinander. Großgese-
hene, verfremdete Figurengruppen be-
schwören ein Gefühl der Vereinsamung
herauf, personifizieren elegisch-träumeri-

sches Lauschen, unterstützt vom dunklen Klang der Farben. Schon hier sind die Tendenzen der Neuen Sachlichkeit zugunsten einer neuen Gefühlshaltigkeit aufgegeben, tritt Empfindung an die Stelle emotionsloser Dingbenennung. Dieser Weg mündete nach dem Krieg in einen Altersstil, in den die Anfänge der Frühzeit wie eine ferne Erinnerung einbezogen sind. Erneut klingt innige Naturnähe von fast religiöser Intensität an, suchte der Künstler das Erlebnis zur Meditation über das Gesehene zu verdichten. Solche arkadischen Szenen sind weit von den Schilderungen der zwanziger Jahre entfernt, in denen man Mense für kurze Zeit zu den Suchern einer neuen Wirklichkeitsbestimmung zählen durfte.

Carl Grossberg (1894–1940)

Die inneren Beziehungen zum Neorealismus ergaben sich bei dem gebürtigen Elberfelder Grossberg aus dem Architekturstudium, das noch lange auf seine Malerei zurückwirkte. Erst nach dem Weltkrieg nahm er in Weimar das Studium der Malerei auf und ließ sich anschließend bei Würzburg nieder. Dort entstanden in rascher Folge Aquarelle von den schönsten Motiven alter süddeutscher Städte. Betrachtet man die Blätter genauer, so erkennt man bei aller Lockerheit der Pinselschrift das immer wieder durchbrechende Interesse an der Technik der Form, das folgerichtig zur Beschäftigung mit Industriemotiven führte, durch die er bekannt wurde.

Die Überschärfe der Detailerfassung diente nicht allein der genauen Gegenstandsbezeichnung. Schon in den zwanziger Jahren, in denen sich Grossberg fast ausschließlich auf Architekturmotive beschränkte, verfestigte er das Gesehene zu Kuben und Flächenplänen und entrückte

es der Realität zudem durch eine manchmal fast bunte, verfremdende Farbigkeit. Immer wieder brach seine Faszination für die Technik durch. Er setzte Brücken in die Landschaft, in das Häusermeer, deren präzise Beschreibung diesen Gemälden einen eigenartigen Reiz verleiht. Sie gehören zu den besten, die er in diesem Jahrzehnt gemalt hat.

Anfang der dreißiger Jahre fand er in den Maschinenbildern zu einem eigenen Stil. Aufträge der Industrie spielten dabei eine gewisse Rolle, doch förderten sie nur das, was ohnehin herangereift war. Daß man ihn wegen seiner Liebe zum technischen Detail für einen fotografischen Realisten hielt, erleichterte ihm Leben und Arbeit in der Zeit des Dritten Reiches nicht. Aus dem Abstand von heute erkennt man deutlich, daß die im Grunde dämonische Welt der überscharf gesehenen Maschinen nicht eigentlich realistisch ist, sondern hart an die Phantastik des surrealen Bereiches grenzt (Abb. 92). Die wiederholt als Stilmittel eingesetzte Überbetonung der Perspektive, die saugende Raumtiefe erzeugt, verstärkt diesen Eindruck noch. Menschen werden durch anonyme, gesichtslose, roboterähnliche Gestalten ersetzt, die Taucherausrüstungen zu tragen scheinen. In dieser kühlen Präzision hat das Lebende keinen Platz, und es will manchmal scheinen, als ob der Maler unter dieser Erkenntnis gelitten habe.

Wie zum Ausgleich entstanden neben diesen Schilderungen der technischen Welt Landschaftsdarstellungen, malerische Ansichten, schöne Blickpunkte, von denen der Maler, gleichsam unter einem Zwang, zu seinen Maschinen zurückkehrte. Deren Magie hielt ihn für immer fest. Sie wuchs in den besten Bildern zur beklemmenden Traumwirklichkeit, weitab von jener äußeren Realität, deretwegen man ihn schätzte und die er doch nur als ein bedrohliches Gleichnis empfand.

92 Carl Grossberg, Dampfkessel mit Fledermaus. 1928. Öl a. Holz. 55 x 66 cm. Slg. T. Grossberg, Sommerhausen a. M.

Franz Radziwill (geb. 1895)

1912/13 hatte Radziwill in Bremen Architektur studiert, erst gegen Ende des Weltkrieges wandte er sich ganz der Malerei zu. Wie anderen Künstlern seiner Generation schien ihm anfangs der späte Expressionismus die Mittel zur Bewältigung der Gegenwart zu bieten. Radziwill arbeitete in der ein wenig übersteigerten Manier, in der die jungen Maler damals ihre Gefühle äußerten, ohne jedoch in der expressiven Deformierung mehr als ein Mittel äußerer Formgebung zu sehen.

Auch die Rückkehr zum Gegenstand, die emotionslose Erfassung einer unbeschönigten Realität, die einen Verzicht auf den zuvor betonten Persönlichkeitsanspruch bedingte, befriedigte ihn nicht. Er spürte, daß selbst die präziseste Zusammenstellung und Beschreibung alltäglicher Dinge einen zweiten Aspekt besitzt, wenn man die Realität nur ein wenig aus dem gewohnten Blickwinkel verschiebt. In jedem Stück Wirklichkeit steckt ein Teil Magie, die sich erwecken läßt.

93 Franz Radziwill, Hafen. 1930. Öl a. Lwd. 75 x 99 cm. Staatliche Museen, Berlin-Ost

Radziwill begriff diese Möglichkeiten rasch. Einen Surrealisten nennen ihn seitdem die einen, einen magischen Realisten die anderen. Zweifellos treffen die Merkmale des klassischen Surrealismus auf diesen Künstler nicht zu, er selbst hat diese Bezeichnung für sich auch stets abgelehnt. Wohl bejahte er den Verismus, bildete eine altmeisterliche Handschrift als Voraussetzung zur Erweiterung der Wirklichkeit aus. Aber seine Malerei basiert nicht auf dem Automatismus als Ausgangspunkt für die Beschwörung der Visionen aus dem Unbewußten, verließ sich nicht auf Zufallsfunde, sondern sprach die mehrschichtige Realität direkt an. Er versetzte die Objekte in Erstarrung, unterdrückte den dynamischen Bildcharakter zugunsten des statischen (darin stimmte er mit den Neorealisten überein), erweiterte alle objektiven und gewissermaßen klassischen Bildmittel um eine neue Dimension (Abb. 93). Er legte ihren magischen Charakter bloß, indem er den Dingen menschliche Phantasie, hintergründige Weltvorstellung überlagerte. Anfangs waren es nur Kleinigkeiten in seinen minuziös gezeichneten und gemalten Arbeiten,

die eine Mehrbedeutung heraufbeschwo-
ren: eine besondere Beleuchtung oder Stel-
lung der Objekte im Raum, eine unge-
wohnte Verschiebung der Perspektive.
Immer beziehen sich die Bilder auf den
Betrachter, sprechen seine Sensibilität, sei-
nen Sinn für das Ungewöhnliche an, das
hinter dem Schein der Wirklichkeit ver-
borgen liegt.

1933 berief man den Maler an die Aka-
demie in Düsseldorf, 1935 wurde er ent-
lassen. Die Akademien hatten im Dritten
Reich wohl Raum für die Realität, nicht
aber für ihre Fragwürdigkeit, die Radzi-
will entschleierte. Er ging auf lange See-
reisen. Dazwischen lebte er in Dangast, in
der Einsamkeit der Oldenburger Land-
schaft, wo er sich schon seit 1912 regel-
mäßig aufhielt. Die Werke der Nach-
kriegszeit zeigen veränderte Aspekte. Der
Maler verfuhr mit seinen Bildmotiven
freier als zuvor. Zwar erhielt er sich die
Realität als tragenden Grund, aber er
setzte ihr nun in seinen Bildern freie Fi-
gurationen entgegen, deren veränderter
Formduktus einen harten Kontrast zur
sachlichen Gegenstandsschilderung bildet.
Diese Figurationen sind mehr als phanta-
sievolle Erfindungen. Sie bedeuten Zeichen,
Symbole für eine philosophische Sicht der
Welt und ihre Erscheinungen, die seine
Arbeiten mehr und mehr zum Ausdruck
persönlicher Stellungnahme aus innerer
Überzeugung werden läßt. Jetzt könnte
man den Begriff ›surreal‹ mit größerem
Recht auf sie anwenden. Die Magie liegt
nun nicht mehr im Gegenstand selbst oder
in seiner Konfrontation mit anderen Ob-
jekten, sondern in der unterschwelligen
Anwesenheit des Außerwirklichen, in dem
Übergang in eine fremde Welt.

Eines jedoch hat sich in Radziwills Bil-
dern nicht verändert: die hintergründige
Stille, die Erstarrung von Mensch und
Landschaft. Sie wirken wie erfroren, kein
Laut durchdringt ihre Unberührtheit,
selbst zuckende Blicke und heranjagende
Flugzeuge vermögen in dieser Atmosphäre
kein Geräusch zu suggerieren (Ft. 32).

Der Künstler hat mit seinen Werken
ohne Zweifel der Realität neue Aspekte
eröffnet. Nach der Umformung der Er-
scheinungen in eine der Wirklichkeit ent-
gleitende neue Dimension, wie sie Oelze
erstrebte, trachtete Radziwill nicht. In
den jüngsten Arbeiten offenbaren sich
neue Möglichkeiten: Lösung der Realität
durch die Malerei, nicht mehr durch das
Symbol – ein Weg übrigens, den alle gro-
ßen Surrealisten gegangen sind.

Der Surrealismus

Es blieb den Franzosen vorbehalten, aus der dadaistischen Leidenschaft für die Zerstö-
rung aller überlieferten Werte in Kunst und Leben mit dem Surrealismus eine geistige
Haltung und künstlerische Richtung zu begründen, die im Gegensatz zu Dada fähig war,
neue literarische und bildnerische Werte zu schaffen.

Über Skepsis, Protest, Aggression und Destruktion hinaus richtete sich die Zielsetzung
nun auf die systematische Erforschung der bereits bei Dada zitierten anti-traditionellen
Triebkräfte. In erster Linie sollte jene Vorstellungswelt angesprochen werden, deren Bil-
der in den tieferen Schichten des menschlichen Bewußtseins schlummern und die im Un-
bewußten des Rauschs, der Halluzination, in Erinnerung und Traum bisweilen zutage

DER SURREALISMUS

Nº 5 — Première année 15 Octobre 1925

LA RÉVOLUTION
SURRÉALISTE

LE PASSÉ

SOMMAIRE

Une lettre : E. Gengenbach.

TEXTES SURRÉALISTES :
Pierre Brasseur, Raymond Queneau, Paul Éluard,
Dédé Sunbeam, Monny de Boully.

POÈMES :
Giorgio de Chirico, Michel Leiris, Paul Éluard,
Robert Desnos, Marco Ristitch, Pierre Brasseur.

RÊVES :
Michel Leiris, Max Morise.
Décadence de la Vie : Jacques Baron.
Le Vampire : F. N.
Lettre aux voyantes : André Breton.

Nouvelle lettre sur moi-même : Antonin Artaud.
Ces animaux de la famille : Benjamin Péret.

CHRONIQUES :
Au bout du quai les arts décoratifs :
Louis Aragon.
Le Paradis perdu : Robert Desnos.
Léon Trotsky : Lénine : André Breton.
Pierre de Massot : Saint-Just : Paul Éluard.
Revue de la Presse : P. Éluard et B. Péret.
Correspondance, etc.

ILLUSTRATIONS :
Giorgio de Chirico, Max Ernst, André Masson,
Joan Miró, Picasso, etc.

ADMINISTRATION : 42, Rue Fontaine, PARIS (IXᵉ)

ABONNEMENT,
les 12 Numéros :
France : 45 francs
Étranger : 55 francs

Dépositaire général : Librairie GALLIMARD
15, Boulevard Raspail, 15
PARIS (VIIᵉ)

LE NUMÉRO :
France : 4 francs
Étranger : 5 francs

94 Titelseite von ›La Révolution Surréaliste‹, Jahrgang 1, Heft 5, 1925

treten. Sie galt es über die Schwelle des Bewußtseins zu heben und damit das überlieferte
Weltbild und seine traditionelle Ordnung aufzugeben. Der Künstler gab sich willenlos
der dunklen Magie unentdeckter Zusammenhänge hin, die Verfremdung gewohnter

Dinge durch alogische Zusammenfügung erzielte Wirkung von absurder Hintergründigkeit. Das Vertraute wurde zum Symptom einer entgleisten Welt zwischen Traum und Wirklichkeit, sein innerer Widerspruch beruhte auf der Dualität zwischen der Realität des Materiellen, die man anerkannte, sogar betonte, und der Überwirklichkeit, die sich aus der von ihr provozierten Assoziation ergab.

Diese Entrückung der Dinge aus ihrer bisher gültigen Beziehung in die Bereiche der magischen Zeichen, deren ungewohnte und ungewöhnliche Konfrontation oder Isolierung voneinander das Dasein unermeßlich weitete, bedeutete eine strikte Verneinung der bisherigen Kunstästhetik. Indem man das Kunstwerk nicht mehr als Endergebnis bestimmter ästhetischer Überlegungen ansah, sondern es als ein Geschenk aus der Domäne des Unbewußten, der Phantasie und nicht logisch kontrollierbaren menschlichen Tiefenschichten annahm, zwang man den Künstler, auf die bisher durch das Bewußtsein geübte Kontrolle des Entstehungsprozesses von Dichtung oder Bild zu verzichten – eine der wichtigsten Forderungen aus André Bretons berühmter Definition des Surrealismus in ›La Révolution Surréaliste‹ 1925.

Die Rolle des Künstlers ist passiv. Er beschränkt sich auf die Beobachtung und Vermittlung der Inspiration, die ihm aus den spontanen Regungen des Unterbewußtseins zufließt. Der Schöpfungsvorgang vollzieht sich im Idealfall als ein mechanischer Prozeß, um jede aktive Kontrolle des Autors auszuschließen, die die freie Entfaltung der Vorstellungskraft einengen könnte.

Die Idee von einer neuen »absoluten Wirklichkeit« war aus der Literatur hervorgegangen, fand aber bald auch bei den bildenden Künstlern lebhafte Resonanz. Initiatoren waren noch die Dadaisten: in New York die Gruppe um die Zeitschrift ›291‹ mit Duchamp, Man Ray und Picabia, in Paris der Kreis um Breton, Aragon, Éluard und Masson, in Deutschland wuchs neben dem Elsässer Hans Arp in Max Ernst eine führende Persönlichkeit heran. Sie konnten sich bei der Durchsetzung ihrer Ideen auf die Literatur- und Kunstgeschichte berufen, in der die Magie der alltäglichen Dinge von früh an eine Rolle spielt.

Dennoch setzte sich der Surrealismus in Deutschland kaum durch, Max Ernst bildet die große Ausnahme. Freilich verbrachte er die meiste Zeit außerhalb seines Geburtslandes. Der Einfluß der Pittura Metafisica und ihres Hauptmeisters Giorgio de Chirico oder des italienischen Neoklassizismus waren wesentlich stärker als der von Bretons ›Surrealistischem Manifest‹ von 1924. Die Beschreibung der kargen Realität, die Magie der verschobenen Perspektive und der illusionistischen Bildbühne der Italiener standen dem deutschen Empfinden näher als die poetische Überwirklichkeit des Alogischen und Halluzinatorischen oder das außerordentlich vielschichtige Gewebe des französischen literarischen Surrealismus.

Der ernüchternde Hang zum Verismus verschloß sich der Phantastik der aus der Tiefe des Unterbewußtseins heraufdrängenden visionären Bildgestalt. Die Entwicklung verlief in getrennten Bahnen, wenn sich auch zeitweilige Übereinstimmungen nicht leugnen lassen. Denn auch der Magische Realismus besitzt eine gemeinsame Grenze mit bestimmten veristischen Spielarten des Surrealismus, er anerkennt gleichermaßen das Moment des Irrationalen. Aber die deutschen Maler empfanden es bereits bei der Bannung der unbeschönigten Dingwirklichkeit zum Bild, ein Prozeß der Bildwerdung, der als bewußter Vorgang die Mitwirkung des automatischen Surrealismus von vornherein ausschließt.

95 Francis Picabia, Titelseite von ›291‹, Nr. 5/6. 1915 (s. S. 197)

Max Ernst (geb. 1891)

»Als ich mich 1919 bei Regenwetter in einer Stadt am Rhein aufhielt«, so berichtet Max Ernst in ›Au-delà de la peinture‹, »war ich über die Zudringlichkeit betroffen, mit der sich mir die Seiten eines illustrierten Kataloges aufdrängten, auf denen Gegenstände zur anthropologischen, mikroskopischen, psychologischen, mineralogischen und paläontologischen Demonstration abgebildet waren.« Hier fand er »so einander fremde figürliche Konstellationen vereinigt, daß die Absurdität der Zusammenstellung in mir

plötzlich intensive visionäre Möglichkeiten erregte und eine halluzinatorische Folge widersprüchlicher Bilder hervorrief – doppelter, dreifacher, vielfacher Bilder, die sich mit einer Geschwindigkeit übereinanderschoben, wie sie den Erinnerungen an ein Liebesabenteuer eigen ist oder den Visionen, die man im Halbschlaf hat. Diese Bilder verlangten neue Erfahrungsebenen ... Ich brauchte nur die Abbildungen des Katalogs selbst zu nehmen und malend und zeichnend das hinzuzufügen, was sich mir aufdrängte. Es genügte, die abgebildeten Gegenstände durch etwas Farbe und ein paar Bleistiftstriche, eine ihnen fremde Landschaft, eine Wüste, einen neuen Himmel, einen geologischen Schnitt, einen Fußboden oder durch eine einzige, den Horizont andeutende Linie zu ergänzen, um meine Halluzinationen in einem genauen und dauernden Bilde zu fixieren. So wurden aus banalen Reklameseiten Dramen, die meine geheimsten Sehnsüchte offenbarten!«

Max Ernst war 29 Jahre alt, als er die so entstandenen Arbeiten unter dem Titel ›La Mise sous Whisky Marin‹ 1920 in Paris zeigte. Als Maler kannte man ihn damals noch nicht. Zwar hatte er sich 1913 an Waldens Herbstsalon beteiligt – durch die Freundschaft mit Macke von Delaunays orphischem Kubismus beeinflußt –, aber die Zahl der bis 1918 entstandenen Gemälde ist gering.

Stärker wirkten die von Dada ausgehenden Impulse. »Für uns damals 1919 in Köln war Dada in erster Linie eine geistige Stellungnahme«, schrieb er später. Mit Hans Arp und J. Th. Baargeld gründete der Künstler die rheinische Dada-Gruppe ›Dada W/3‹, die bald über die Grenzen hinaus den Kontakt zu Gleichgesinnten aufnahm. Aber der künftige Weg verlief anders; die Bekanntschaft mit Tristan Tzara, André Breton und Paul Éluard, dessen Bücher Max Ernst illustrierte,

96 Max Ernst, Der Hut macht den Mann. 1920.
Collage. 35,6 x 45,7 cm. Museum of Modern
Art, New York

eröffnete neue Aspekte. So schnell die
Episode Dada auch endete, blieb doch die
in diesem Kreise formulierte Idee, durch
verfremdende Konfrontation realer Dinge
eine Umdeutung ihres Sinnes zu provo-
zieren, nicht, um ihre Sinnlosigkeit zu of-
fenbaren, sondern vielmehr um ihre ver-
borgenen Bedeutungsschichten zu enthül-
len (Ft. 24). Die Collage schien ein idea-
les Verfahren, um solche Überlegungen zu
realisieren (Abb. 96). Die Technik war im
›papier collé‹ der Kubisten bereits er-
probt, doch verschoben sich jetzt die Ak-
zente der Darstellung. Vor allem nach
1922 erfand der Künstler immer neue
Möglichkeiten, seine Vorstellungen zu fi-
xieren, den magischen Untergrund der
Realität aufzudecken, um das Objekt sei-
nes konventionellen Charakters zu ent-
kleiden und damit »die stärksten poeti-
schen Zündungen zu provozieren« (›Les
Malheurs des Immortels‹, 1922).

Die Malerei stand zu dieser Zeit noch
ganz unter dem Einfluß der Collagen. Die
nüchterne, betont harte Zeichnung
dominierte, erst langsam kehrte der far-
bige Illusionismus wieder zurück, der die

97 Max Ernst, Blitze unter 14 Jahren. 1925. Frot-
tage aus ›Histoire Naturelle‹

»höhere Realität gewisser, bisher vernach-
lässigter Assoziationsformen ... die All-
macht des Traumes ...« (Breton) über-
zeugend verdeutlichen soll: Farbe wird
zum Mittel der Evokation.

Die von den Literaten erhobene Forde-
rung nach dem »Mechanismus der Inspi-
ration«, ihre Vorstellung vom Automatis-
mus der Hervorbringung, bei der der
Künstler lediglich als Empfänger und
Vermittler dient, die Notwendigkeit, die
eigenen medialen Fähigkeiten zu erwek-
ken, um auf den Anruf aus dem Unbe-

98 Max Ernst, Visionärer Nachtanblick der Porte Saint-Denis (Vision). 1927. Öl a. Lwd. 65 x 81 cm. Slg. Marcel Mabille, Rhode-St. Genese, Belgien

wußten gerüstet zu sein, das alles stellte die Maler vor neue Probleme. Bildnerische Verfahren abseits der bisher üblichen waren zu finden, um diese schwer ergreifbare Zwischenwelt zu fixieren.

1925 erfand Max Ernst die ›Frottage‹, ein Verfahren, »das auf nichts anderem beruht als auf der Intensivierung der Reizbarkeit geistiger Fähigkeiten mit Hilfe entsprechender Techniken«. Bei der Betrachtung der gemaserten Dielen eines Wirtshausbodens waren ihm aus den »von tausend Kratzern vertieften Furchen« unerhörte und nie gesehene Bilder entgegengetreten, eine »unerträgliche visuelle Heimsuchung«. Verschüttete Kindheitserinnerungen wachten auf, in denen ein imitiertes Mahagonibrett vor dem Kinderbett die Rolle eines »optischen Provokateurs in einem Wachtraum« spielte. Max Ernst fixierte seine Gesichte: er legte Papier auf die Dielenbretter und rieb den Boden mit einem schwarzen Stift durch. Als er die Blätter betrachtete, überraschte

ihn die plötzliche Zunahme seiner visionären Fähigkeiten und die halluzinatorische Folge von gegensätzlichen und übereinandergeschichteten Bildern, wie er später berichtete. 1926 veröffentlichte er einen Teil dieser Phantasien bei Jeanne Bucher in Paris als ›Histoire Naturelle‹ (Abb. 97). Der Titel täuscht nicht. Außer den Brettern hatte der Künstler alle möglichen Strukturen erprobt, Materialien der Natur als Ausgangspunkt zu ungeahnten Verbindungen genutzt und damit das bisherige Naturbild erheblich erweitert. Bleibt das der Dingwelt entnommene Objekt auch Kernpunkt aller Verwandlungen, die der schöpferische Geist mit ihm vornahm, so entkleidete doch die suggestive Schau des Künstlers die Dinge mehr und mehr ihres materiellen Charakters. Er gewann auf diese Weise vertiefte Einblicke in das Wesen einer erweiterten Natur, in ein Dasein, in dem rationale und irrationale Existenz unmittelbar konfrontiert sind. Eine derartige Sicht bedingte neue Anschauungssymbole. Sie finden sich bei Max Ernst künftig nicht mehr nur in Zeichnungen und Collagen; das Schwergewicht verlagerte sich langsam auf die Malerei. Die Wandlung vollzog sich mit großer Folgerichtigkeit. Farb- und Formsymbolik, Naturmythos und Bildkosmos vereinten sich zu einer faszinierenden, geistvollen Bildpoesie, wobei die Farbe zusehends als meditatives Element in Erscheinung trat. Wie im Durchreibeverfahren der ›Frottage‹ die Zeichnung die Vision bannt, nutzte Max Ernst nun in der sog. ›Grattage‹ die entsprechenden Möglichkeiten der Farbmaterie aus. Er klatschte sie ab, gewann bestimmte Strukturen mit dem Spachtel, er ritzte und kratzte – auch der Farbstoff zeigte sich fähig, surreale Vorstellung zu gestalten. Nie zuvor gesehene Landschaften von dunklem mythischen Leben entstanden, Muscheln schweben wie imaginäre Blüten vor durchleuchtetem Grund, urweltliche Flora entwächst der Maserung des Holzes. Immer wieder erscheint der Wald, Sinnzeichen für die äußere Welt von Jugend an, Metapher für verschlossene, unzugängliche Gebiete, Unheimliches und Urgründiges, aber auch für Schutz und Ursprung. Das persönliche Erleben mündete hier zu einem Zeitpunkt in eine neue Naturmythologie, an dem andere Maler darangingen, die Natur aus der bildenden Kunst zu verstoßen (Abb. 98).

Die Maler am Bauhaus

1919 wurde das ›Staatliche Bauhaus Weimar‹ gegründet. Zum ersten Direktor berief das Hofmarschallamt den 1883 geborenen Architekten Walter Gropius. Er war bereits 1915 im Gespräch, als Henry van de Velde, Gründer und Leiter der Großherzoglichen Kunstgewerbeschule in Weimar, den jungen Architekten zu seinem Nachfolger vorgeschlagen hatte. 1916 war von Gropius ein Manuskript eingereicht worden: ›Vorschläge zur Gründung einer Lehranstalt als künstlerische Beratungsstelle für Industrie, Gewerbe und Handwerk‹. Er forderte darin eine »Arbeitsgemeinschaft zwischen Künstler, Kaufmann und Techniker, die, dem Geist der Zeit entsprechend organisiert, vielleicht imstande sein könnte, auf die Dauer alle Faktoren der alten individuellen Arbeit . . . zu ersetzen«. Nun gab man ihm die Gelegenheit, die kühnen Pläne in die Tat umzusetzen.

PROGRAMM

DES

STAATLICHEN BAUHAUSES
IN WEIMAR

Das Staatliche Bauhaus in Weimar ist durch Vereinigung der ehemaligen Großherzoglich Sächsischen Hochschule für bildende Kunst mit der ehemaligen Großherzoglich Sächsischen Kunstgewerbeschule unter Neuangliederung einer Abteilung für Baukunst entstanden.

Ziele des Bauhauses.

Das Bauhaus erstrebt die Sammlung alles künstlerischen Schaffens zur Einheit, die Wiedervereinigung aller werkkünstlerischen Disziplinen ~ Bildhauerei, Malerei, Kunstgewerbe und Handwerk ~ zu einer neuen Baukunst als deren unablösliche Bestandteile. Das letzte, wenn auch ferne Ziel des Bauhauses ist das Einheitskunstwerk ~ der große Bau ~, in dem es keine Grenze gibt zwischen monumentaler und dekorativer Kunst.

Das Bauhaus will Architekten, Maler und Bildhauer aller Grade je nach ihren Fähigkeiten zu tüchtigen Handwerkern oder selbständig schaffenden Künstlern erziehen und eine Arbeitsgemeinschaft führender und werdender Werkkünstler gründen, die Bauwerke in ihrer Gesamtheit ~ Rohbau, Ausbau, Ausschmückung und Einrichtung ~ aus gleichgeartetem Geist heraus einheitlich zu gestalten weiß.

Grundsätze des Bauhauses.

Kunst entsteht oberhalb aller Methoden, sie ist an sich nicht lehrbar, wohl aber das Handwerk. Architekten, Maler, Bildhauer sind Handwerker im Ursinn des Wortes, deshalb wird als unerläßliche Grundlage für alles bildnerische Schaffen die gründliche handwerkliche Ausbildung aller Studierenden in Werkstätten und auf Probier- und Werkplätzen gefordert. Die eigenen Werkstätten sollen allmählich ausgebaut, mit fremden Werkstätten Lehrverträge abgeschlossen werden.

Die Schule ist die Dienerin der Werkstatt, sie wird eines Tages in ihr aufgehen. Deshalb nicht Lehrer und Schüler im Bauhaus, sondern Meister, Gesellen und Lehrlinge.

Die Art der Lehre entspringt dem Wesen der Werkstatt:

Organisches Gestalten aus handwerklichem Können entwickelt.

Vermeidung alles Starren; Bevorzugung des Schöpferischen; Freiheit der Individualität, aber strenges Studium.

Zunftgemäße Meister- und Gesellenproben vor dem Meisterrat des Bauhauses oder vor fremden Meistern.

Mitarbeit der Studierenden an den Arbeiten der Meister.

Auftragsvermittlung auch an Studierende.

Gemeinsame Planung umfangreicher utopischer Bauentwürfe ~ Volks- und Kultbauten ~ mit weitgestecktem Ziel. Mitarbeit aller Meister und Studierenden ~ Architekten, Maler, Bildhauer ~ an diesen Entwürfen mit dem Ziel allmählichen Einklangs aller zum Bau gehörigen Glieder und Teile.

Ständige Fühlung mit Führern des Handwerks und Industrien im Lande.

Fühlung mit dem öffentlichen Leben, mit dem Volke durch Ausstellungen und andere Veranstaltungen.

Neue Versuche im Ausstellungswesen zur Lösung des Problems, Bild und Plastik im architektonischen Rahmen zu zeigen.

Pflege freundschaftlichen Verkehrs zwischen Meistern und Studierenden außerhalb der Arbeit; dabei Theater, Vorträge, Dichtkunst, Musik, Kostümfeste. Aufbau eines heiteren Zeremoniells bei diesen Zusammenkünften.

Umfang der Lehre.

Die Lehre im Bauhaus umfaßt alle praktischen und wissenschaftlichen Gebiete des bildnerischen Schaffens.

 A. Baukunst,
 B. Malerei,
 C. Bildhauerei

einschließlich aller handwerklichen Zweiggebiete.

Die Studierenden werden sowohl handwerklich (1) wie zeichnerisch-malerisch (2) und wissenschaftlich-theoretisch (3) ausgebildet.

1. Die handwerkliche Ausbildung ~ sei es in eigenen, allmählich zu ergänzenden, oder fremden durch Lehrvertrag verpflichteten Werkstätten ~ erstreckt sich auf:

 a) Bildhauer, Steinmetzen, Stukkatöre, Holzbildhauer, Keramiker, Gipsgießer,
 b) Schmiede, Schlosser, Gießer, Dreher,
 c) Tischler,
 d) Dekorationsmaler, Glasmaler, Mosaiker, Emallöre,
 e) Radierer, Holzschneider, Lithographen, Kunstdrucker, Ziselöre,
 f) Weber.

Die handwerkliche Ausbildung bildet das Fundament der Lehre im Bauhause. Jeder Studierende soll ein Handwerk erlernen.

2. Die zeichnerische und malerische Ausbildung erstreckt sich auf:

 a) freies Skizzieren aus dem Gedächtnis und der Fantasie,
 b) Zeichnen und Malen nach Köpfen, Akten und Tieren,
 c) Zeichnen und Malen von Landschaften, Figuren, Pflanzen und Stilleben,
 d) Komponieren,
 e) Ausführen von Wandbildern, Tafelbildern und Bilderschreinen,
 f) Entwerfen von Ornamenten,
 g) Schriftzeichnen,
 h) Konstruktions- und Projektionszeichnen,
 i) Entwerfen von Außen-, Garten- und Innenarchitekturen,
 k) Entwerfen von Möbeln und Gebrauchsgegenständen.

3. Die wissenschaftlich-theoretische Ausbildung erstreckt sich auf:

 a) Kunstgeschichte ~ nicht im Sinne von Stilgeschichte vorgetragen, sondern zur lebendigen Erkenntnis historischer Arbeitsweisen und Techniken,
 b) Materialkunde,
 c) Anatomie ~ am lebenden Modell,
 d) physikalische und chemische Farbenlehre,
 e) rationelles Malverfahren,
 f) Grundbegriffe von Buchführung, Vertragsabschlüssen, Verdingungen,
 g) allgemein interessante Einzelvorträge aus allen Gebieten der Kunst und Wissenschaft.

Einteilung der Lehre.

Die Ausbildung ist in drei Lehrgänge eingeteilt:

 I. Lehrgang für Lehrlinge,
 II. „ „ Gesellen,
 III. „ „ Jungmeister.

Die Einzelausbildung bleibt dem Ermessen der einzelnen Meister im Rahmen des allgemeinen Programms und des in jedem Semester neu aufzustellenden Arbeitsverteilungsplanes überlassen.

Um den Studierenden eine möglichst vielseitige, umfassende technische und künstlerische Ausbildung zuteil werden zu lassen, wird der Arbeitsverteilungsplan zeitlich so eingeteilt, daß jeder angehende Architekt, Maler oder Bildhauer auch an einem Teil der anderen Lehrgänge teilnehmen kann.

Aufnahme.

Aufgenommen wird jede unbescholtene Person ohne Rücksicht auf Alter und Geschlecht, deren Vorbildung vom Meisterrat des Bauhauses als ausreichend erachtet wird, und soweit es der Raum zuläßt. Das Lehrgeld beträgt jährlich 180 Mark (es soll mit steigendem Verdienst des Bauhauses allmählich ganz verschwinden). Außerdem ist eine einmalige Aufnahmegebühr von 20 Mark zu zahlen. Ausländer zahlen den doppelten Betrag. Anfragen sind an das Sekretariat des Staatlichen Bauhauses in Weimar zu richten.

APRIL 1919.
 Die Leitung des
 Staatlichen Bauhauses in Weimar:
 Walter Gropius.

»Das Endziel aller künstlerischen Tätigkeit ist der Bau«, begann Gropius sein erstes Manifest. »Ihn zu schmücken war einst die vornehmste Aufgabe der bildenden Künste, sie waren unablösbare Bestandteile der großen Baukunst. Heute stehen sie in selbstgenügsamer Eigenheit, aus der sie erst wieder erlöst werden können durch bewußtes Mit- und Ineinanderwirken aller Werkleute untereinander. Architekten, Maler und Bildhauer müssen die vielgliedrige Gestalt des Baues in seiner Gesamtheit und in seinen Teilen wieder kennen und begreifen lernen, dann werden sich von selbst ihre Werke mit architektonischem Geist füllen, den sie in der Salonkunst verloren.«

Diese Beschwörung der Idee vom Gesamtkunstwerk, an dem alle Disziplinen der bildenden Kunst beteiligt sein sollen, erinnert an die Bauhütten des Mittelalters. Übertragen in das 20. Jahrhundert, bedeutete sie eine Ausbildungsstätte als universales, schöpferisches, neuen Anregungen offenes Kristallisationszentrum für die freien und angewandten Künste, als Keimzelle einer neuen Gesamtkunst, die eng mit den Forderungen des neuen Jahrhunderts an den Künstler verknüpft ist.

Solche Überlegungen waren nicht neu. Die romantisierenden Vorstellungen der Jugendbewegung, Formulierungen des ›Werkbundes‹, Ideengut des Jugendstils klingen an. Es geht um geistige Erneuerung, nicht um ein neues Lehrprogramm, das sich erst langsam aus den Experimenten des Bauhauses herauskristallisieren konnte. Gropius wollte keine neue Architekturschule. Er wandelte die Akademieklassen in Werkstätten um und berief an die Stelle von Professoren ›Formmeister‹. Kunst und Handwerk sollten wieder eins werden. »Es gibt keinen Wesensunterschied zwischen dem Künstler und dem Handwerker. Der Künstler ist eine Steigerung des Handwerkers«, formulierte Gropius.

Die Wahl der ersten Meister ist aufschlußreich für die Situation. Bis auf den Bildhauer Gerhard Marcks und den Architekten Adolf Meyer wurden nur Maler berufen. Gropius trug damit der Erkenntnis Rechnung, daß sich seit der Zeit des Jugendstils, in der Architektur und Kunsthandwerk noch einmal die Vorherrschaft unter den Künsten besaßen, das Primat immer nachdrücklicher auf die Malerei verlagert hatte. In ihr hatten die Vorstellungen des 20. Jahrhunderts zwingende Gestalt gewonnen, ihr Entwurf berührte die Probleme von morgen. Von ihr waren demnach auch die Impulse zu erwarten, die für eine neue Baukunst notwendig, ja unentbehrlich schienen. Eben das war die Rolle, die Gropius der Malerei am Bauhaus zudachte: aus den Ateliers der Künstler als den Laboratorien des neuen Gedankengutes sollten die Anregungen kommen, sie sollten sich zu Brennpunkten der schöpferischen Ideen entwickeln – Malerei als geistige Richtlinie, als Maß, treibende und tragende Kraft, nicht aber als akademisches Lehrfach.

Die schematische Darstellung des Studienganges, die Gropius in ›Idee und Aufbau des Staatlichen Bauhauses Weimar‹ veröffentlichte, zeigt noch schärfer als sein weltanschaulich gestimmtes Manifest das Ziel der Überlegungen. Zuerst kam die Vorlehre. Sie bestand aus Materialstudien in einer Vorwerkstatt als einer Formenlehre, die den Schüler zuerst mit den Grundelementen vertraut machen sollte. Es folgten Raum-, Farb- und Kompositionslehre, die Lehre der Konstruktion und Darstellung, die Lehre von den Stoffen, die Werkzeugkunde und das Naturstudium: Kunst und Technik durchdrangen sich während der Ausbildung immer stärker. Kulminationspunkt der Lehre und Ziel aller Vorstudien war der Bau – Bauplatz, Versuchsplatz, Entwurf, Bau- und Ingenieurwissen als Spitze der breit angelegten Pyramide.

Die Malerei besaß vor allem in der ersten, noch ganz experimentellen und sehr lebendigen Bauhausperiode demgemäß einen großen Einfluß.

Die vom Meisterrat ausgewählten Lehrkräfte spiegeln getreu die Tendenzen der einzelnen Etappen des Bauhauses wider. Die Weimarer Periode von 1919–1925 stand noch ganz unter den Zeichen der expressiven, zur Abstraktion tendierenden süddeutschen Malerei. Lyonel Feininger vermittelte zugleich Form- und Ideengut des Kubismus und Futurismus. Der Kunstpädagoge Johannes Itten entstammte der Hoelzel-Schule und brachte von dort die Harmonielehre der Farbformen mit. Georg Muche, bei seiner Berufung 25 Jahre alt, war zuletzt in der Kunstschule des ›Sturm‹ in Berlin tätig gewesen, kam also aus einem verwandten Kreis der Vorstellungen. Er assistierte Itten im Vorkurs und leitete anfangs die Weberei.

1921 wurde Paul Klee berufen, dem erst die Glasmalerei, später die Weberei anvertraut war, im gleichen Jahr auch Oskar Schlemmer, ebenfalls ein Hoelzel-Schüler. Er erhielt die Werkstatt für plastische Gestaltung und Bühnen-Ausstattung. Zur selben Zeit wechselte Lothar Schreyer von der ›Sturm-Bühne‹ an die ›Bauhaus-Bühne‹ über. 1922 folgte Wassily Kandinsky, soeben aus Rußland zurückgekehrt und durch die Begegnung mit dem Konstruktivismus darin bestärkt, die expressiven Abstraktionen der ›Blaue Reiter‹-Zeit in ein kühleres, planimetrisches Formsystem zu übertragen, um eine zwar noch Empfindung evozierende, doch sich weiter von der Natur entfernende neue Bildrealität zu gewinnen. Ihm war die Werkstatt für Wandmalerei unterstellt, gleichzeitig unterrichtete er im analytischen Zeichnen und entwickelte daraus ein System der Kompositionslehre. Mit ihm kam der Ungar Laszlo Moholy-Nagy – das Bauhaus war niemals national eingestellt gewesen –, der gleichfalls durch den Kontakt zu Malewitsch und El Lissitzky zur geometrischen Abstraktion, darüber hinaus aber zur konkreten Form gelangt war. Er stand der Metallwerkstatt vor.

Die positive Unruhe, die von dieser unorthodoxen Institution ausging, war nicht zu übersehen, sie wirkte weit über den engeren Umkreis Thüringens hinaus. Gleichzeitig rief sie den wütenden Protest der bürgerlichen Kreise hervor. 1924 wurde die Landtagswahl von den nationalen Rechtsparteien gewonnen, die noch im selben Jahr die Auflösung des Bauhauses erzwangen.

Am 25. Mai 1925 beschloß der Gemeinderat von Dessau, das Bauhaus zu übernehmen. Damit begann sein zweiter Entwicklungsabschnitt, der sich vom ersten vor allem durch die entschlossene Wendung zum Konstruktivismus und Funktionalismus unterscheidet. Nicht mehr Itten und auch nicht Kandinsky, sondern Moholy-Nagy und der vom Schüler zum Lehrer avancierte Josef Albers vertraten die neue Zielsetzung. Anregungen der holländischen ›Stijl‹-Bewegung gewannen Einfluß. Bereits im Winter 1921/22 hatte Theo van Doesburg außerhalb des Bauhauses Gestaltungsunterricht gegeben, der auch von Schülern des Bauhauses besucht worden war. Zu ihnen gehörte Werner Graeff (geb. 1901), der als einziger den damals aus dem revolutionären Konstruktivismus empfangenen Anregungen bis in die Gegenwart treu geblieben ist.

In Dessau schaffte man den romantischen Begriff ›Meister‹ ab. Die Künstler erhielten den Titel ›Professor‹, das Institut wurde zur Hochschule. Die Intentionen der Jüngeren, die sich auf naheliegende Probleme wie die industrielle Serienproduktion unter Berücksichtigung von Funktion und ästhetischer Formgebung konzentrierten, rückten die ›angewandte‹ Kunst in den Vordergrund. Der Einfluß der Maler schwand. Feininger, Itten und Marcks verließen das Bauhaus, Schreyer war schon vorher ausgeschieden, auch Muche ging. 1928 legte Gropius sein Amt nieder; er bestimmte den seit 1927 lehrenden Schweizer Architekten Hannes Meyer zu seinem Nachfolger.

Mit dessen Tätigkeit begann die dritte Periode, die des reinen Funktionalismus. Als überzeugter Anhänger des dialektischen Materialismus lehnte Meyer die Vorstellungen von Gropius ab. Die Weichen in das industrielle Zeitalter waren gestellt, auf die Mitwirkung der freien Künste konnte man nun verzichten. Welche Bedeutung diese neue Zielsetzung für die Zukunft haben sollte, wie notwendig sie für die Bewältigung der wirklichen Zeitprobleme war, das erkennt man erst aus dem langen Abstand und aus den weltweiten Nachwirkungen. Sie lag nicht im Bereich der Malerei, allenfalls in ihrer konstruktiven Richtung, sondern bei der Formgebung, bei der Architektur und beim ›Industrial design‹.

Die weltanschauliche Ausrichtung des Bauhauses forderte den Widerstand von außen und Auseinandersetzungen im inneren Gefüge heraus. Meyer trat 1930 zurück und übergab sein Amt an Mies van der Rohe, der die verlorengegangene Koordination der Künste auf neuer Ebene noch einmal herzustellen versuchte. Doch war der Niedergang des Bauhauses schon aus politischen Gründen nicht aufzuhalten. Der Nationalsozialismus überschattete seine letzten Jahre. Wie in Thüringen gelang es nun dem nationalistischen Flügel des Dessauer Parlamentes, die Schließung des Bauhauses durchzusetzen. Die Übersiedlung nach Berlin, wo Mies es als privates Institut weiterführen wollte, blieb erfolglos – die Gleichschaltung der Kunst begann. Am 20. 7. 1933 löste der letzte Direktor das mittlerweile berühmte Bauhaus auf. Schlemmer hatte es schon 1929, Klee 1930 verlassen; Albers und Kandinsky waren die letzten Maler, die ihre Lehrtätigkeit bis zum Ende ausübten.

Die Geschichte des Bauhauses war zu Ende; seine Legende begann. Die Emigration der führenden Meister trug zur Verbreitung seiner Ideen bei. Spät erst wurde neben dem augenfälligen Gewinn für Architektur und Industrieform auch seine Bedeutung für die Malerei erkannt: erst die zweite Phase des Konstruktivismus und der ›Konkreten Kunst‹ als Reaktion auf die expressive Abstraktion der Jahre nach 1950 ließ das allgemeine Interesse am Bauhaus erneut aufleben und wies ihm in der Geschichte der Kunst die ihm zukommende Rolle zu.

Wassily Kandinsky (1866–1944)

Als Kandinsky 1922 an das Bauhaus kam, hatte sich seine Malerei sehr gewandelt. Die Auseinandersetzung mit dem russischen Konstruktivismus hatte die Neigung zur Geometrisierung der Formen vertieft und ein Vokabular planimetrischer Bildelemente geschaffen, das er souverän ausnutzte und mit hintergründiger Phantasie erfüllte. Anders als bei den jüngeren Konstruktivisten beruhten Kandinskys Versuche zur Analyse und zur Systematisierung seiner Mittel immer noch auf der im Kreis des ›Blauen Reiter‹ ausgebildeten Vorstellung von der geistigen Funktion der im Bildorganismus wirkenden Kräfte. Abstrakte Zeichen wuchsen zu einer Bildrealität zusammen, der weiterhin expressives Gedankengut zugrunde lag. Das hatte schon in Moskau trotz seiner gewichtigen Stellung unter der Revolutionsregierung eine Barriere zwischen ihm und den jüngeren Malern aufgerichtet. Wer sich mit Kandinskys theoretischem Hauptwerk der Bauhauszeit, der Schrift: ›Punkt

und Linie zu Fläche‹ (1926) beschäftigt, wird diese Einstellung in der Untersuchung der abstrakten Ausdrucksmittel bestätigt finden. Der Künstler beklagte, daß sich die anderen Abstrakten ausschließlich mit Formfragen beschäftigten, während für ihn die Form nur das Mittel zum Zweck, zum Aufbau eines »neuen Kosmos« (des alten ›Universum des Innern‹), war.

Lyrische und dramatische Spannungen existieren weiter, wenn auch nun von allem Zufälligen der Natur gereinigt; ja selbst der Begriff ›Romantik‹ tritt im Zusammenhang mit den Arbeiten der ersten Bauhauszeit wieder auf. Wenn er sie selbst als kühl und zurückhaltend bezeichnete, so galt das allenfalls im Vergleich zu den Werken der Vorkriegszeit. Die ehemals ungebärdigen, der Natur entnommenen emotionellen Formen sind geometrisch standardisiert. Kreis, Diagonale, Welle, Geflecht, Schachbrett und Knoten treten als Bausteine einer neuen Bildordnung auf, ohne daß der Maler damit von seinem eigentlichen Ziel, der Kunst als Proklamierung eines Seins- und Bewußtheitszustandes, einer gefühlsmäßigen, höheren, kosmischen Harmonie abgewichen wäre. Wiederum erfolgte die »Verwendung des thematischen Materials ... nach musikalischen Gesichtspunkten, Wiederholung, Umkehrung, Abwandlung, dynamische Steigerung und Minderung, steigender und fallender Rhythmus, Coda...« (Grohmann) im Mißverstehen oder bewußten Verschließen vor der Konsequenz der Gesetzmäßigkeit konkreter Formen.

Der Kreis »als eine Synthese der größten Gegensätze« wie als die »kosmische Bewegungsform, die durch den Wegfall irdischer Gebundenheit entsteht« (Klee), bestimmte den Formenkanon der zwanziger Jahre. Wellen, Zickzack-Linien und Diagonalen begleiten ihn, Klänge und Gegenklänge mystisch gestimmter Farben be-

wirken kosmische Assoziationen, die zwischen lyrischer Gelöstheit und dunkler dramatischer Spannung existieren (Abb. 100). Die Themenstellung bleibt nicht auf die Gemälde beschränkt, Aquarelle, Zeichnungen und die Druckgraphik (mit der berühmten Folge ›Kleine Welten‹ 1922) ergänzten das malerische Werk durch eine Fülle von Variationen.

Kandinsky konstruierte nicht, so sehr die mathematische Exaktheit der Einzelform bestechen mag; selbst die Geometrie war für ihn noch Trägerin und Ausdruck innerer Bewegtheit. So fällt es nicht leicht, bei der Betrachtung seiner Werke die Erinnerung an Erlebtes oder Erfühltes auszuschalten, wie das der Maler aus der verständlichen Furcht vor einer allzu oberflächlichen Interpretation vom Betrachter verlangt. Denn weniger die Einzelformen als vielmehr ihre Orchestration wirken assoziativ und sind auch zweifellos so gemeint. Das gilt auch für die Arbeiten der Dessauer Zeit, in denen der Kreis nicht nur als Form, sondern eindeutig als Suggestivzeichen verstanden sein will. Haftmann nennt die neue Bildrealität eine »produktive Überwindung des Expressionismus«, während sie aus der Sicht von heute doch mehr als eine letzte Steigerung in einen expressiv-mythischen Kosmos erscheint.

Überblickt man rückschauend die Entwicklung des Bauhauses, so ragt Kandinsky in seiner Spätzeit als ein großer Vereinzelter hervor, dessen Vorstellung von der Universalität der Kunst, von ihrem Imaginationswert und Gleichnischarakter nicht mehr mit den Überzeugungen der jüngeren Schüler und Lehrkräfte zu vereinen war. Auch Klee hatte sich bereits in den zwanziger Jahren in der Verselbständigung seiner formalen Mittel weit über die Position von Kandinsky hinausentwickelt. Als letzter verteidigte

100 Wassily Kandinsky, Spitzen im Bogen. 1927. Öl a. Lwd. 66 x 49 cm. Privatbesitz

der Russe die Stellung der Malerei als eines geistigen Überbaus und künstlerischen Gewissens der Institution. Er beklagte die Wegtrennung, die der Konstruktivismus erzwang, setzte sich aber mit seiner Kunst darüber hinweg. Intuition und Inspiration, Makro- und Mikrokosmos nicht als wissenschaftliche Phänomene, sondern als natürliche Ordnungen, Formerfindung als Ausdruck der schöpferischen Phantasie und des Welterlebens, ein Wirklichkeitsbegriff, der auf das Abbild der Natur verzichtet, um sie selbst um so enger in den Bildorganismus miteinzubeziehen – das alles blieb auch künftig Grundelement seiner Malerei. Er setzte ihre Entwicklung in Paris fort, wohin er 1933 übersiedelte.

Paul Klee (1879–1940)

Auf allen bedeutenden Ausstellungen des Surrealismus in den zwanziger und dreißiger Jahren konnte man Werke von Paul Klee neben denen von Max Ernst, Masson, Dali, de Chirico, Man Ray, Arp oder Tanguy finden. Sicher ist eine solche Zuordnung nicht unbegründet, doch trifft sie die Eigenart seiner Kunst nicht. Ohne Zweifel deckte sich Klees universales Denken zeitweilig mit den Überlegungen der Surrealisten. Aber er empfand sich nicht als ausführendes Werkzeug der Anrufe aus dem Unbewußten. Für ihn bedeutete Kunst die Erschaffung einer Wirklichkeit parallel zur Schöpfung und zur Natur; er sah im Bild ein selbständiges Gebilde, das nach bestimmten geistigen Wachstumsregeln entstand, Ort des Auswählens zugefallener und erarbeiteter Formen, Sinnzeichen einer Welterfahrung, Bezugspunkt zwischen Erde und Kosmos, zwischen Mensch und Universum.

Nach der Berufung an das Bauhaus im November 1920, der er im Januar 1921

folgte, begann Klee systematisch seine bildnerischen Sinnzeichen durch eine Fülle neuer zu bereichern und sie nach ihrem formalen und geistigen Gestaltwert zu ordnen, d. h. jene Bildform zu suchen, die ihm den reinsten Ausdruck seiner Vorstellungen ermöglichte.

Daß er am Bauhaus Vorlesungen über die bildnerische Formlehre hielt, blieb für sein Werk nicht ohne Bedeutung. Die Orientierung auf dem Gebiet der »ideellen bildnerischen Mittel« mit der Untersuchung der zugrundeliegenden Spannungsverhältnisse der Grundformen sowie das Ansprechen des wohl wichtigsten Zieles, der »Synthese von äußerem Sehen und inneren Schauen« – ein Zitat, das den Schlüssel zu Klees Kunst birgt –, beinhaltet nicht allein Unterrichtsstoff, sondern brachte Bewußtheit in ein anfangs intuitiv zugewachsenes Formvokabular. Die leise Wandlung seiner Werke zu festerem Gefüge, zu stärkerer Verspannung, zu farbig gestuften Kuben ist zugleich auf die Auswirkungen des Konstruktivismus zurückzuführen, als Antwort auf die Problemstellungen der Kunst seiner Zeit.

Erst heute vermag man die Ergebnisse solch künstlerischer Prozesse nach ihrem wahren Wert für die Fortentwicklung der zeitgenössischen Malerei zu würdigen. Klee ist durch die suggestive Wirkung seiner Bildzeichen immer wieder mißverstanden worden. Man sah in ihm den Dichter visueller Poeme (was er zweifellos war), aber man übersah darüber die strenge logische Konsequenz seines formalen Denkens, die Systematik der Überlegungen, die sich für den oberflächlichen Betrachter hinter der Poesie verbargen. Erst als die Künstler der Nachkriegszeit die Fäden zur Vergangenheit wieder aufnahmen, erkannte man in Klees Bemühen um die Totalität des Innern wie des Äußern die wegweisende Ideologie der

Zeit, sah in ihm neben Picasso und Mondrian die entscheidende schöpferische Potenz der vergangenen Epoche.

Die Frage nach der Abstraktion stellte sich für Klee nicht. Es ging ihm stets »weniger um die Frage der Existenz des Gegenstandes als um seine Art«. Georg Schmidt hat Klee einmal den »wirklichkeitserfülltesten Künstler seiner Zeit« genannt, und er meinte damit jenes umfassendere Sein, die höhere Ebene der Realität, in der sich der Maler zuhause wußte. Von ihr aus erschien das äußere Dasein transparent und von den Kräften durch-

101 Paul Klee, Bunter Blitz. 1927. Öl a. Lwd. über Pappe. 50 x 34 cm. Kunstsammlung Nordrhein-Westfalen, Düsseldorf

wirkt, deren Gesetzmäßigkeit Klee als verbindlich für beide Bereiche empfand, als Entsprechung künstlerischer wie kosmischer Schöpfung. Sie gewinnen auf der Fläche des Bildes Gestalt, ohne jedoch an Sinnbilder oder an Bedeutungshieroglyphen gebunden zu sein. Sie äußern sich freier: die abstrakte Komposition wird zum Feld der Spannungen, zum Gleichnis einer Harmonie, deren Gesetzlichkeit erst durch bewußte Störung sichtbar und begreifbar wird. Damit waren schon früh Ideen angesprochen, die erst sehr viel später erneut aktuell werden sollten. In Klees Malerei liegt das Problem noch in ein scheinbar leichtes und dingabstrahierendes Farbformenspiel zwischen Spannung und Ausgleich eingeschlüsselt. Aber der Markstein war gesetzt. Im Zwischenreich der Malerei ordnen sich die Erscheinungen, die Zeichen und Kräfte wie Teile einer Partitur. Ihr Zusammenklang hebt die Dualität zwischen dem Menschen und dem Universum auf. Klee begann zu malen, ohne sich vorher auf einen Inhalt, auf ein bestimmtes Gestaltungsziel festzulegen. Ein Augeneindruck, eine Erinnerung, eine Vorstellung vermochten gleichermaßen den schöpferischen Impuls auszulösen, den Prozeß des Bilderfindens in Gang zu setzen. Daher duldete der Maler auch weiterhin die Anregungen aus dem sichtbaren Sein, hütete seine visuellen Erfahrungen als kostbaren Schatz, der unversehens seine Kompositionen mitbestimmte. So verschmolzen die Eindrücke, die er auf seiner Ägypten-Reise 1928/29 empfing, zu farbigen rhythmischen Streifen und Flächen; unversehens durchbricht illusionistische Dreidimensionalität das flächige Spiel, schafft einen irrationalen Bildraum. In ihn dringen gegen Ende der zwanziger Jahre schwebende Gebilde ein, Licht verwandelt die Flächenstaffelung in einen immateriellen Farbraum (Ft. 27). Hier sind an die Stelle der Erinnerung die rei-

nen bildnerischen Kräfte getreten: Statik und Dynamik, Harmonie und Kontrast, Spannung und Ausgleich.

Die Linie spielt in diesen Jahren eine wesentliche Rolle als elementare, freie Rhythmen skandierende Bewegungsspur. Der Funktion der Dingbezeichnung enthoben, wird sie derart auf der Fläche geführt, daß man an ihren Ursprung aus dem surrealistischen Automatismus denken könnte, wüßte man nicht, daß dieses »selbstvergessene Handhaben der Mittel«, die aus dem Unbewußten herauftreten, ein Teil der »im Unbewußten formend arbeitenden Imagination« des Künstlers ist, »wie eine Schrift, die ins Sichtbare drängt« (Abb. 101).

1931 verließ der Maler das Bauhaus. Er folgte einem Ruf von Walter Kaesbach, dem neuen Direktor der Akademie, nach Düsseldorf.

Lyonel Feininger (1871–1956)

Feininger begann seine Tätigkeit als erster Meister am Bauhaus 1919 mit dem Entwurf eines Titels für das im gleichen Jahr erscheinende Manifest, einem Holzschnitt ›Die Kathedrale des Sozialismus‹, symbolisches Signet und romantisches Ideal zugleich. Seine Malerei war damals gerade in der Wandlung von der dynamischen Bewegtheit der Frühzeit zu beruhigten, architektonischen Flächenplänen begriffen. Die Graphik unterstützte dies Bemühen. Im Holzschnitt erprobte der Maler die diametralen Kräfte von Schwarz und Weiß, die Kontrapunktik von Ruhe und Bewegung, die Spannungen zwischen Bildraum und Fläche. Über 100 Drucke entstanden allein im Winter 1918/19, nicht alle von gleicher Qualität. Vieles verband sie noch mit der expressionistischen Graphik, wenn auch dem Künstler damals schon das Problem der Form gravieren-

der erschien als die Suche nach starkem Ausdruck, der gleichwohl nur selten fehlt – das Expressive bleibt in die planimetrischen Flächenschichtungen eingeschlüsselt.

In der Malerei stand die Neuinterpretation der alten Mittel, vor allem des Bildlichts im Vordergrund. Hatte dessen eigenwillige Dynamik bisher die Kompositionen mit dramatischer Spannung erfüllt, wozu der expressive Charakter der Farben beitrug, so änderte sich das nun. Die Flächen sind nicht mehr belichtet, sondern zu kristalliner Schichtung durch-

102 Lyonel Feininger, Kathedrale des Sozialismus. 1919. Holzschnitt

103 Lyonel Feininger, Vogelwolke. 1926. Öl a. Lwd. 43,8 x 71 cm. Busch-Reisinger Museum, Harvard University, Cambridge (Mass.)

lichtet. Das Gegenständliche wird transparent, ohne daß jedoch dadurch die Tektonik des Bildgerüstes oder die Festigkeit des kompositionellen Gefüges geringer würde. Es macht sich im Gegenteil eine straffere Raumorganisation bemerkbar, die Bauwerk wie Mensch und Landschaft einer höheren Gesetzmäßigkeit parallel der der Natur unterstellt.

Feininger ging dabei stets vom Augeneindruck aus, von dem Erlebnis der Weite des Himmels und der See, von den Impressionen der mittelalterlichen Kirchen Thüringens (Ft. 26), die er sich zu Fuß und zu Rad erwanderte. Die Natur blieb die große Lehrmeisterin.

Er bewältigte sie nicht in direktem Angehen. Zeichnungen und die »sommerliche Technik« des Aquarells fixierten den er-

sten Eindruck als Grundlage für die spätere Bildvision. Das gewichtigere Gemälde entstand im Atelier, aus der Imagination, als Ergebnis eines geistigen Läuterungs- und Umsetzungsprozesses. Die strengere Bildform der zwanziger Jahre basiert auf der Abstraktion des Gegenstandes, auf der Übersetzung der Naturfarben in ein kompositionelles Farblicht. In der Überwindung des schönen Zufalls der Natur, in ihrer Verwandlung zum autonomen Bild gewann die flüchtige Erscheinung als visuelle Dichtung Dauer. Die Einstimmung des Menschen in das Universum, die Suche nach dem Übergeordneten und Bleibenden, bedingte immer wieder eine Überprüfung des Erreichten vor der Natur, die sich der Antwort nicht verschloß: »Gestern abend erlebte ich plötzlich *eine* Wol-

ke ... in genau den Farben! Und es ist immer so, ich kannn malen, was ich will – bestätigt wirds von der Natur selbst« (Abb. 103).

Die Realisierung der Bildvorstellung erfolgte in verschiedenen Stufen. Der Maler empfand, daß die Wiedererschaffung der Welt, wie er sie sah, nicht in der Betonung des konstruktiven Elementes, sondern in der Vergeistigung vor sich gehen mußte. Die Bedeutung der Kontur als Begrenzung schwand, geometrisierende Farbflächen durchdrangen sich zu magischen Farbfeldern, zu freien und lichten, nicht mehr rein umrißgebundenen Schichtungen. Die Bilder der Dessauer Jahre zwischen 1926 und 1932 zeigen, wie er künftig zu verfahren trachtete: »Farben, die vorher nur bunt waren, werden wieder klingend und ordnen sich dem Ganzen unter ...«

Mit der Farbe löste Feininger die Erstarrung der kristallinen Flächen, die kompositionelle Härte, die Vorherrschaft des Statischen. Die Zentralperspektive war längst aufgegeben. Jedes Bild besitzt fortan bestimmte Blickpunkte, die aus der jeweiligen Notwendigkeit seines Entwurfes resultieren. Die Erscheinungen sind transparent geworden, in Farbklänge verwandelt. Sie fungieren als eigenständige Bestandteile einer fugalen Komposition – wie so oft machen sich auch hier die Beziehungen zur Musik bemerkbar.

Das Bild als Zustand ausgewogener Harmonie, als Realisation rein künstlerischer Gesetzlichkeit jenseits der Natur – an einem solchen Punkt liegt der Weg in die Abstraktion offen. Die geistige Spiegelung der Außenwelt bedarf des Vorbildes nicht mehr, der metaphysische Charakter der Dinge verweist auf die innere Schau. Auch Feininger sah sich mit diesem Problem konfrontiert. 1927 malte er das *Glasscherbenbild* – eine real-irreale Komposition, doch verfolgte er später die Möglichkeiten nicht, die sich hier auftaten. Er

kehrte zu seinen schwerelosen Farbvisionen zurück, zu den Architekturen aus geistigem Licht als Prinzip der Ordnung und des Maßes, zu dem augenbeglückenden Thema der Jachten, die ihre weißen Segel wie Symbole unsichtbarer Gesetze von Kraft und Bewegung vor dem durchleuchteten Grunde entfalten.

Johannes Itten (1888–1967)

Den Vorkurs am Bauhaus als obligatorischen Elementarunterricht für alle Studenten des ersten Semesters leitete der Maler und Kunstpädagoge Johannes Itten, den Gropius durch Alma Mahler kennengelernt und von der ersten Itten-Schule in Wien nach Weimar verpflichtet hatte. Er gewann mit ihm einen ungewöhnlich vielseitigen und eigenwilligen Lehrer, der als Vertreter eines esoterischen Spätexpressionismus den Charakter des Bauhauses durch seinen Unterricht weitgehend beeinflußte.

Itten hatte die entscheidenden Jahre seiner künstlerischen Ausbildung bei Hoelzel in Stuttgart verbracht, vorher bereits ein Lehrerseminar besucht, an der École des Beaux Arts studiert und ein Studium der Mathematik und Naturwissenschaften angeschlossen. Doch zog es ihn zur Kunst. Auf seinen Reisen lernte er die Malerei des Kubismus und die des ›Blauen Reiter‹ schätzen, deren Einflüsse in seinem Frühwerk nachzuweisen sind (Abb. 104). Itten bevorzugte warme und kraftvolle Farben von dekorativem Wohllaut, wie wir sie aus dem Kandinsky-Kreise kennen, formal bestimmt durch geometrisierende Kompositionselemente aus dem Kubismus. Seine farbigen Dreiecke, Rechtecke oder Kreise sind allerdings metaphysisch gemeint, von der Kraft des Zeichens erfüllt; sie geben sich märchenhaft-geheimnisvoll und erinnern manchmal ein wenig an die

104 Johannes Itten, Ländliches Fest. 1917. Öl a. Lwd. 140 x 100 cm. Privatbesitz

Art von Campendonk. Der revolutionäre Elan eines Kandinsky, die Heiterkeit eines Macke fehlen ihnen. Intuition war ihm wichtiger als Form, visionäre Schau zwingender als reine Malerei.

Ittens Farblehre, die auf der seines Lehrers aufbaut, berücksichtigte nicht allein die geläufige Gegensatzpaarung der Farbe, die er genauer detaillierte und damit schärfer bestimmte: Kontrast des Hellen zum Dunklen, von Kalt zu Warm, der Farben an sich, des Komplementären und Simultanen, der Qualität und der Quantität, sondern bezog auch den subjektiven Farbwert und damit den Bereich der individuellen Interpretation mit ein. Sie

stand auch in seiner Pädagogik an erster Stelle. Itten lehrte nicht den Weg des Intellekts, sondern den der Sensibilität zur Steigerung des Empfindungs- und Wahrnehmungsvermögens. Ständige Übungen in der Analyse des bildnerischen Materials und seines Materiecharakters – Glas, Metall, Holz, Papier, Gewebe, Federn usw. – sollten den Schülern die Kenntnis ihrer formalen Verwertbarkeit vermitteln. Neben dem Gesichtssinn wurde auch der Tastsinn ausgebildet. Aus der Zusammenstellung kontrastierender Materialien sollten deren strukturelle Eigenschaften erfaßt werden: glatt und rauh, glänzend und stumpf, gemasert und durchscheinend. Ziel dieser Studien war es, das Empfinden für die evokativen Möglichkeiten der bildnerischen Mittel zu wekken, um damit ihre Ausdrucksfähigkeit zu steigern. Darin klingen nun auch zielstrebig methodisierte Ideen von Dada an.

Ittens System und Lehre beruhten noch ganz auf expressionistischem Gedankengut. Es ging ihm nicht um pädagogische Effekte, sondern um die Einstimmung des Menschen in die Kunst, um eine erhöhte Sensibilität für die Atmosphäre des Geistigen. So war der Versuch, die Schüler auszubilden, für ihn nur als ein Gesamterneuerungsprozeß des Menschen vorstellbar, im Versuch, die Materie mit Hilfe von Religion und Meditation zu überwinden. Als Priester der Kunst kündete er die neue Heilslehre, die sich Erlösung aus der Aufnahme östlichen Gedankengutes versprach: im Falle Ittens aus der Hinwendung zum Mazdaznan, einer europäischen Neufassung des altpersischen Mazdaismus. Der Ausschließlichkeitsanspruch, der einer solchen weltanschaulichen Haltung zugrunde liegt, mußte endlich doch bei aller Anerkennung der positiven Ergebnisse zum Konflikt führen. Itten verließ das Bauhaus 1923; mit ihm schwand einer der stärksten expressiven

Impulse. Sein Nachfolger wurde Josef Albers, ein rational denkender Vertreter der jüngeren Generation.

Oskar Schlemmer (1888–1943)

Als Schlemmer nach anfänglichen Bedenken die Tätigkeit eines Formmeisters in der Bildhauerwerkstatt des Bauhauses übernahm, kam er gerade aus der Bühnenarbeit, die ihn von früh an beschäftigt hatte. Das Angebot von Gropius erreichte ihn mitten in den Vorbereitungen zu Kostüm- und Bühnenbildentwürfen für Kokoschkas Drama ›Mörder, Hoffnung der Frauen‹ und Franz Bleis ›Das Nuschi-Nuschi‹.

Auch Schlemmer kam aus der Hoelzel-Schule. Weniger expressiv gestimmt als sein Studienkollege Itten, sah der junge Maler, der den Lehrer als Mensch bewunderte, dessen künstlerische Intentionen aber nicht einfach hinnahm, keinen Widerspruch zwischen Kunst und Technik.

Die Reserviertheit gegenüber Hoelzels Ideen bedeutete jedoch nicht, daß Schlemmer die idealistische Zielsetzung der ersten Bauhaus-Periode abgelehnt hätte. Auch er war von der Vorstellung vom Gesamtkunstwerk durchdrungen. Seine Malerei wurde zum Sammelpunkt für alle Überlegungen, die ihn als Bildhauer, mehr aber noch als Tänzer, als Regisseur, als Kostümentwerfer und Bühnenbildner beschäftigten. Wie die älteren Expressionisten empfand er eine geheime Bindung an die deutsche Romantik. Besonders die Forderung Runges:

... strenge Regularität sei gerade bei den Kunstwerken, die recht aus Imagination und Mystik unserer Seele entspringen, ohne äußeren Stoff der Geschichte, am allernotwendigsten ...

bewegte ihn nachhaltig. Hier fand er seine Überzeugung bestätigt, daß nur die strenge Beherrschung der Bildgestalt jenes Maß an Harmonie bewirken könne, welches das neue Bild des Menschen zu formen imstande ist. Das Maß aller Dinge fand er nicht im Individuum, sondern im Typus ›Mensch‹, der formalen und geistigen Mitte seiner Raumkompositionen, in denen das rationale Schema der stereometrischen Konstruktion zugleich den Zugang in die Bezirke des Mystischen öffnet – der »metaphysische Raum«, von dem er des öfteren sprach, antwortet auf den Anruf des Menschen.

Mehr als die Lehre Hoelzels haben ihn dabei die Vorstellungen des Schweizer Freundes Otto Meyer-Amden (1884–1933) beeindruckt, dessen Neigung zur Abstraktion einer tiefreligiösen Auffassung entsprang: Formerfindung als geistiger Ordnungsprozeß, der Mensch als Schnittpunkt von Geist und Natur.

Die Gesetzmäßigkeit des Kubismus, das Bild als Ordnungsformel abstrakter Natur schien für Schlemmer ein möglicher Ansatzpunkt. Mehr und mehr vereinfachte er die Umrisse, reduzierte die Körper auf ein typisches Schema. Es ging ihm um den Gewinn einer geprägten Form, in die das »Metaphysische« einfließen konnte, um jene »dionysische Konzeption und apollinische Gestaltung«, von der er bereits 1910 in seinem Tagebuch sprach.

In der Bauhauszeit trat das Problem des magisch-perspektivischen Raumes in den Vordergrund seiner Bemühungen. Als Leiter der Bildhauerklasse versuchte er es vom Relief her zu lösen. Die Verspannung der Figur in die dritte Dimension, in das rhythmische Spiel sich entsprechender negativer und positiver Schalenformen brachte jedoch nicht den erhofften Gewinn. Stärkere Impulse auf seine Malerei gingen von seiner Bühnentätigkeit aus, von der rationalen Raumbühne, die er als

105 Oskar Schlemmer, Die Verspannung der Figur in die 3. Dimension (1.) – Wandelnde Architektur (M.)
und Die Gliederpuppe (r.). Aus ›Mensch und Kunstfigur‹ in: Die Bühne am Bauhaus

106 O. Schlemmer, Römisches (Vier Figuren im Raum). 1925. Öl a. Lwd. 97,5 x 62 cm. Kunstmuseum Basel ▷

Tänzer, Regisseur und Bühnenbildner zum imaginären Kunstraum umwandelte.

Folgerichtig übernahm er 1923 die ›Bauhaus-Bühne‹. Er hatte damals gerade sein berühmtes ›Triadisches Ballett‹ vollendet. Wie in der Malerei zielten auch hier seine Absichten auf die Umformung des Menschen zum »Kunstwesen«, weil ihm die Individualität des menschlichen Tänzers ungeeignet erschien, die »Einheit zu schaffen, die dem Begriff ›Stil‹ entspricht«. Die Marionette hingegen verkörperte, worauf schon Kleist in seiner Abhandlung ›Über das Marionettentheater‹ hingewiesen hatte, »von einem Unbeteiligten wie von einem übergeordneten Schicksal gelenkt«, Harmonie und Vollkommenheit auf höherer Ebene. Schlemmer wollte sogar in der Lenkung das menschliche Zutun ausschalten und die Puppen durch einen Mechanismus bewegen lassen.

Nicht die Mechanisierung an sich fesselte den Künstler, sondern die Gewinnung eines imaginären Raumes durch die Arabeske tänzerischer Bewegung, die Entstehung eines Spannungsfeldes durch die Reflektion rationaler Vorgänge, ihre Ausweitung »nach der Seite der metaphysischen Räume, der metaphysischen Perspektiven, der metaphysischen Figur«. In den theoretischen Untersuchungen zu seinem zentralen Thema ›Figur im Raum‹ handelte Schlemmer die möglichen Beziehungen exakt ab. In ›Mensch und Kunstfigur‹ fixierte er sie als jene, die aus unserem Bewußtsein der Koordinaten im kubischen Raum entstehen und den Menschen in diesen Raum wie in ein stereometrisches Kristallgitter einbinden, sowie jene, die aus der Ausstrahlung der tänzerischen Bewegung, aus der Gesetzmäßigkeit bestimmter Pendelschwünge den Raum erfüllen und ihm ein menschliches Spannungsfeld einschreiben sollen. Dieser Versuch kann bei der Unvollkommenheit des Menschen nicht das höchste Maß an Vollkommenheit erreichen und führt da-

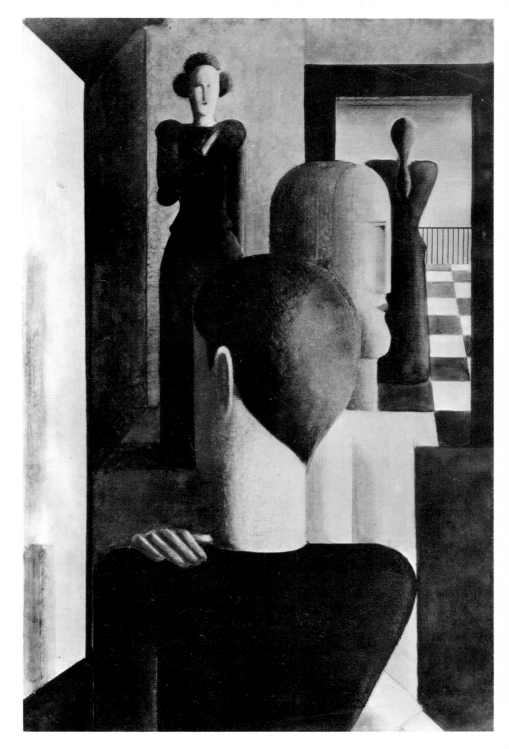

her zwangsläufig zur Kunstfigur, zur Marionette und, wie bei Kleist, damit auf höherer Ebene wieder zum Menschen als dem Maß göttlicher Ordnung zurück.

Diese auf »metaphysische Ausdrucksform« zielende Gliedersymbolik gewann in Schlemmers Malerei Dauer. Die Figuren sind zu beziehungsvollen Gruppen zusammengeordnet; über ihnen liegt Stille, die Reglosigkeit der Marionette, ehe »das übergeordnete Schicksal« eingreift und lenkt (Ft. 29, Abb. 106). Das Spannungsverhältnis, das der Tänzer auf der Bühne dem Raum aus der Bewegungsarabeske einschreibt, ist hier durch gesteigerte Distanz, durch perspektivische Tiefenverspannung, die oft unlogische Mathematik des Bildraumes, die expressiv bedingt ist, wie durch die unsichtbaren, aber um so stärker fühlbaren Kraftlinien der Bildkonstruktion erreicht – der magische Raum antwortet der menschlichen Empfindung. Irrealität entsteht durch die Überdeutlichkeit der Figurationen und Raumbeziehungen, denen sich auch der reduzierte Farbwert unterordnet.

Von diesen Gedankengängen profitierten vor allem die Wandbilder. Als Teile des realen Raumes schließen sie ihn nicht ab, sondern erweitern ihn im Sinne der Ideen des Künstlers. Das gilt für die Ausmalung der Eingangshalle der Kunsthochschule in Weimar 1923 ebenso wie für die 9 Gemälde in der Rotunde des Essener Folkwang-Museums, die dort 1931 angebracht wurden. Die Weimarer Bilder ließ Schultze-Naumburg bereits 1930 vernichten, die Essener Bilder fielen 1934 der Kulturpolitik des Dritten Reiches zum Opfer. Sie wurden entfernt, jedoch nicht zerstört.

Im Oktober 1929 verließ Oskar Schlemmer das Bauhaus. Er folgte einem Ruf an die Akademie in Breslau. Wie die freie Malerei fiel auch die ›Bauhaus-Bühne‹ der Umorientierung des Institutes zum Opfer.

Georg Muche (geb. 1895)

Muche war erst 25 Jahre alt, als er auf Empfehlung von Johannes Molzahn, der ihn vom ›Sturm‹ her kannte, an das Bauhaus kam. Er assistierte Itten beim Vorkurs und übernahm zugleich die Leitung der Bauhausweberei, ohne eigentlich besonders dieser Tätigkeit zuzuneigen. Ziel blieb die Malerei, die ihn von Jugend an gefesselt hatte.

Sein Weg setzte im Ausstrahlungsbereich der Kunst des ›Blauen Reiter‹ an. Doch ohne die künstlerische und entwicklungsgeschichtliche Notwendigkeit des Weges zur ungegenständlichen Bildform wirklich begriffen zu haben – dafür waren die Ausgangspunkte zu verschieden –, fiel es dem jungen Maler schwer, den Weg von Marc oder Kandinsky fortzusetzen. »Sie (die Maler des ›Blauen Reiter‹) also hatten die neue Welt entdeckt! Ich beneidete sie und erkannte zugleich, daß ich in abstrakten Gefilden nicht suchen durfte, wenn ich Entdeckungen machen wollte«, schrieb er später.

So führte sein Weg aus der Abstraktion über die Naturassoziation zum Gegenstand zurück. Formal gewann der späte synthetische Kubismus dabei ein gewisses Gewicht, ohne daß Muche dessen Methodik und Konsequenz übernommen hätte. Er schien ihm eine zeitgemäße Möglichkeit, das Dasein unter den Aspekten von Meditation und bildnerischer Phantasie neu für sich zu gewinnen – Überlegungen, die vielen seiner Arbeiten ein intensives Leben im Detail verleihen (Abb. 107). In den zahlreichen Stilleben ist diese Anregung ebenso offensichtlich wie die geistige Unabhängigkeit vom französischen Vorbild. Dann wurden seine Formen vegetabiler, wohl angeregt durch die Entwürfe für die Weberei: pflanzliche Elemente von empfindsam-dekorativer Linienführung und zarter Rhythmik der

107 Georg Muche, Zwei Eimer. 1923. Öl a. Lwd.
100 x 69 cm. Bauhaus-Archiv, Darmstadt

Kunst und Technik sind nicht eine neue Einheit, sie bleiben in ihrem künstlerischen Wert wesensverschieden. Die Grenzen der Technik sind durch die Wirklichkeit bestimmt, die Kunst kann nicht anders als in der ideellen Zielsetzung zu ihrem Wert gelangen.

Zwar ging Muche mit dem Bauhaus nach Dessau, doch sein Unbehagen wuchs. Er fühlte sich deplaciert und von den Ausstrahlungen der Künstler neben sich eingeengt: »Ich will nicht mit Kandinsky und Klee alt werden – auch mit Moholy nicht«, äußerte er sich 1927. Auf die Auseinandersetzung mit ihrer Kunst verzichtete er, seine Malerei folgte der eigenen Wegbestimmung. Sie blieb verhalten, auf Mitteltöne gestimmt, introvertiert; ihr fehlen Aggressivität und Herausforderung, sie sucht das Maß und den Ausgleich. So wechselte er 1927 an die Kunstschule von Itten nach Berlin über, später, 1931, an die Akademie in Breslau. Weit entfernt von den Tendenzen des späten Bauhauses, konnte sich hier seine nach medialer Wirkung strebende Kunst freier entfalten. Der Wohllaut des Vegetabilen, die empfindsamen Farbklänge, die er aus verschwebenden Zwischentönen gewann, rufen eine seltsam irrationale Bildwelt hervor, in die traumhafte Landschaften und unwirkliche Pflanzenwesen eingebettet sind. Das lyrische-dekorative Moment seiner Kompositionen macht das Interesse für den Textilentwurf verständlich, dem er seine Arbeitskraft seit 1933 in Berlin und nach 1938 an der Textilschule in Krefeld erfolgreich widmete.

Bewegung, geheimnisvoll, verletzlich. Angesichts solcher Bilder überrascht es, daß sich Muche am Bauhaus auch als Architekt einen Namen gemacht hat mit der kühnen Idee eines Serienhauses, die damals ebenso ungewöhnlich war, wie sie heute selbstverständlich ist. Das Zweckbestimmte, Rationelle seiner architektonischen Entwürfe, die Verwendung neuer Baumaterialien, die Variabilität des Baukörpers durch Anwendung von Metallelementen und Baukastenprinzip scheinen von dem Absichtslosen, der Empfindsamkeit seiner Malerei weit entfernt.

Die Synthese von Kunst und Technik, die Gropius forderte, lehnte er ab.

108 Josef Albers, Fuge. 1925. Milchglas, rot überfangen, teilweise ausgeschliffen u. teilweise bemalt. 24,5 x 66 cm. Kunstmuseum Basel

Josef Albers (geb. 1888)

1920 trat Albers als Schüler in das Bauhaus ein. Er war damals bereits 32 Jahre alt, kam direkt aus dem Stuckschen Atelier in München und hatte vorher neben seiner Tätigkeit als Volksschullehrer und Kunsterzieher die Königliche Kunstschule in Berlin und bis 1918 die Kunstgewerbeschule in Essen besucht. In den Zeichnungen und Holzschnitten dieser Jahre sind Einflüsse des Kubismus und des Expressionismus sichtbar. Auch die Wirkung der ersten ›Scherbenbilder‹, die er fast spielerisch in Weimar herstellte – »sie bestanden aus Kombinationen von Flaschenscherben, die auf ungewöhnliche (unfachkundige) Weise auf altes Blech, Wandschirme und Rasterwerk montiert waren« –, beruht noch auf den suggestiven Eigenschaften des Materials, das er zu phantasievollen Bildungen zusammenfügte. Der Meisterrat des Bauhauses zeigte sich von diesen Arbeiten so angetan, daß man Albers alsbald mit der Einrichtung eines Glasateliers betraute.

Nach 1923 traten an die Stelle der Scherbenbilder die Glas-Wandbilder (Abb. 108). Dieser entscheidende Schritt vorwärts führte von den bisher intuitiven Anordnungen zu einer klar überlegten Gestaltung nach geometrischen Prinzipien. Quadrate und Rechtecke wurden immer neu auf der Fläche variiert, um aus ihrer Verschiebung, aus den Spannungen von Symmetrie und Asymmetrie neue Rhythmen zu gewinnen. Die rationale Kompositionsweise, die exakte Methodik des kompositionellen Aufbaus sind nicht mehr expressiv, Einflüsse von Theo van Doesburg, aus der Richtung ›Stijl‹ machten sich bemerkbar. Bedeutsam ist, daß Albers nicht malte, sondern für seine ›Bilder‹ geschnittenes Farbglas verwendete, gesättigt im Ton, ohne Modulation des Farbwertes. Damit unterdrückte er die individuelle Handschrift, die zwangsläufig bei der Führung des Pinsels in Erscheinung tritt. Seine Überlegungen kreisen ausschließlich um das Problem der Form und deren

Befreiung vom Inhalt. Die Versuchsreihen wurden mit der Akribie des Wissenschaftlers durchgeführt. Kunst wurde zur Grundlagenforschung. In der äußersten Sparsamkeit der Mittel zeigte sich für ihn die wahre künstlerische Ökonomie.

Nach dem Ausscheiden von Moholy-Nagy wurde Albers mit der Leitung des Vorkurses betraut, innerhalb dessen er bereits seit 1923 in Werklehre unterrichtet hatte. In seinen Zitaten spiegelt sich die Umorientierung des Bauhauses seit dem Ausscheiden von Itten. Sie entstammen rationalem Denken und nicht mehr der expressiven Gefühlswelt: »Außer der Materialökonomie gilt die Arbeitsökonomie. Sie wird gepflegt durch Anerkennung schneller und leichter Methoden, vielseitige Verwertung fertiger, leicht beschaffbarer Bau- und Hilfsmittel, richtige Wahl des Werkzeugs, geschickter Ersatz fehlenden Geräts, Vereinigung mehrerer Arbeitsgänge zu einem, Beschränkung auf nur ein Werkzeug oder nur einen Arbeitsgang.«

Die durch die Material- und Werkstoffstudien gewonnenen Erkenntnisse wendete er später als Nachfolger von Marcel Breuer in der Tischlerei für Entwurf und Serienherstellung moderner Möbel an – der freie Maler wird zum Designer.

Die Malerei war allerdings damals bei Albers nur ein theoretisches Übungsfeld für neue Formideen. Er erreichte mit ihr nicht die künstlerische Spannung der architektonischen Flächengebilde eines Moholy-Nagy, der durch die Begegnung mit der Kunst von El Lissitzky und Malewitsch zum Konstruktivismus gekommen war und dessen Konsequenz und Erfindungsreichtum die jüngeren Bauhaus-Mitglieder faszinierte.

Albers blieb zunächst bei Objekten, die er der Natur entnahm und geometrisch stilisierte. Aus ihnen gewann er freie Formen, auch verwendete er nun Rundkörper wie Kugel und Zylinder, mit denen er die Fläche durchbrach und räumliche Wirkungen suggerierte (Ft. 31). Vor allem in den ›Stufen‹ zeigen sich neue Ansätze. In ihnen wandelte er treppenförmige Figurationen ab, um aus ihnen Fläche, Raum, Bewegung und Transparenz zu gewinnen. Solche Werke besitzen einen betont didaktischen Charakter und vernachlässigen bewußt das rein Bildnerische, das bei Moholy selbst in den konstruktivistischen Kompositionen erhalten bleibt, zugunsten bestimmter theoretischer Überlegungen.

Diese rationale, streng konstruktiv-funktionelle Arbeitsweise von Albers stand in einem erheblichen Widerspruch zu der Kunst der älteren Bauhaus-Meister. Sie deutet die Entbehrlichkeit der ›freien‹ Malerei in der zweiten Bauhaus-Periode an.

Herbert Bayer (geb. 1900)

Nach einer Lehre im Kunstgewerbeatelier Schmidthammer in Linz 1919 und einer anschließenden Tätigkeit im Atelier des Darmstädter Architekten Emanuel Margold wechselte der junge Österreicher 1921 an das Bauhaus nach Weimar. Als Schüler Kandinskys beschäftigte ihn dort in erster Linie das Problem der Abstraktion, die »Welt der reinen, elementaren Formen und Farben«. Sah er sich auch später stets als Maler, so äußerte sich doch eine nicht geringere Begabung auf dem Gebiet des technischen Entwurfes, bei der Fotografie wie bei der Typographie, deren große Möglichkeiten für die Zukunft er früh voraussah.

Bereits 1925 übernahm Bayer in Dessau die Klasse für Typographie und Werbung. Drei Jahre lang setzte er sich lehrend und lernend mit den Entwicklungen im Bereich der »visuellen Kommunika-

109 Herbert Bayer, Dunstlöcher. 1936/II. Öl a. Lwd. 81 x 120 cm. Galerie Klihm, München

tion« auseinander, ehe er beschloß, ein eigenes graphisches Atelier in Berlin zu gründen.

Bayers Weimarer Bilder zeigen die Einflüsse, denen er in seiner Ausbildung ausgesetzt war, wie die allmähliche Wendung zum Konstruktivismus auf der Grundlage der Schlemmerschen Figurationen und der Vorstellungen von Kandinsky über die Beziehungen zwischen Farbe und Form. Erst in Dessau wurde daraus ein persönlicher Stil. Der Künstler arbeitete mit dem Kontrast organischer und amorpher Formen, mit der gegenseitigen Durchdringung räumlicher und flächiger Bildelemente, die in der Zusammenfügung von Vertrautem und Verfremdetem surreale

Wirkungen ausstrahlen. In diesen Kompositionen sind bereits die Gemälde der dreißiger Jahre als gültige künstlerische Lösungen vorgezeichnet. Die Realität bleibt erhalten, wenn sie auch mehrschichtig erscheint: es ist eine durch Fotomontage oder ›Fotoplastik‹ (ein von Moholy-Nagy gefundener Begriff zur Bezeichnung der plastischen Werte einer Fotografie) eingefangene, naturnahe und doch hintergründige Dingwelt, die ihm fortan als Thema dient. Organische Gegenstände wie Knochen, Arbeitsgeräte wie Leitern, Rechen, Stangen, Stricke, Haken und aus solchen Gerätschaften archaisierend vereinfachte Grundformen sind in einem phantastischen Miteinander in eine natür-

liche oder imaginäre Umgebung gestellt, vor eine Bretterwand etwa, in die ein kreisrundes oder herzförmiges Loch geschnitten ist, durch das der Blick in eine unwirkliche Landschaft oder in unbestimmbare Raumdimensionen fällt (Abb. 109). Bilder und Fotos wirken wie Stilleben und lassen sich auch in entsprechende Sachgruppen einordnen: »Wolken, Bäume, Buchstaben, – Griechisch – Archaisch – Zeichen und Symbole – Kommunikation und Raum« (Bayer). Der Künstler variierte diese Motive über mehr als ein Jahrzehnt.

Erst gegen Anfang der vierziger Jahre – Bayer lebte bereits seit 1938 aus Protest gegen das Dritte Reich in den USA –, nach einer kurzen Periode wohl durch den Krieg hervorgerufener surrealer Allegorien werden seine Bilder zusehends abstrakter. Sie basieren auf überlieferten Zeichen und Symbolen, aber auch auf Strukturen und Bewegungsspuren – wieder stehen sich organische und amorphe Bildungen gegenüber. Symbol und Konstruktion bezeichnen die beiden Pole der Weltsicht. Doch bleiben sowohl in den phantasievollen Imaginationen als auch in den geometrisierenden Farbformen die Herkunft des Malers aus dem Bauhaus wie seine vielfältigen Fähigkeiten im Bereich von Werbung und Typographie stets erkennbar.

Die Einzelgänger

Hans Purrmann (1880–1966)

In Berlin und in Langenargen am Bodensee verbrachte Purrmann die Kriegs- und erste Nachkriegszeit. In der deutschen Hauptstadt fand er jenes »Höchstmaß an Kritik und Ernsthaftigkeit«, die Gemeinsamkeit des künstlerischen Strebens, die seine Malerei bestätigte und beflügelte. Der Bodensee vertrat den entbehrten Süden. Das hellere Licht, die schöne Farbigkeit und die schwingenden Linien der Landschaft spiegeln sich in den Bildern dieser Jahre wider.

Nach Öffnung der Grenzen zog es ihn erneut in die mittelmeerischen Länder, nach Italien und Südfrankreich, in vertraute Gegenden, in denen er die Heiterkeit von Matisse suchte und wiederfand. Seine Malweise veränderte sich: die Bilder entstanden zwar vor der Natur, aber nicht mehr nach der Natur. Sie entwickelten sich zu selbständigen Organismen, zu freien Kompositionen, parallel zum Vorbild des Erschauten. Auch die Farbe wandelte sich. Sie wird zu einer bis dahin ungewohnten Kraft und Intensität gestei-

110 Hans Purrmann, Interieur auf Porto d'Ischia. 1921. Öl a. Lwd. 82 x 73 cm. Privatbesitz

gert, in ausdrucksvoller Handschrift aufgetragen, deren Duktus seelische Erregung und zeitweilig auch Schwermut verrät.

Erst langsam trat das lichte und heitere Wesen seiner Kunst wieder hervor (Abb. 110). Die Bevorzugung zeichnerischer Strukturen, die Freude an schwingenden Lineaturen verleihen den Werken einen ausgesprochen dekorativen Wohlklang. Purrmann stand damals Matisse näher als jemals zuvor. Dennoch bleiben die schon erwähnten Unterschiede bestehen: gegenüber der vollendeten Bildharmonie des französischen Meisters, in der alle Gegenstände durch das ihnen innewohnende Eigenleben der Form zur ästhetischen Formel, zur absoluten Bildgestalt umgeschmolzen sind, bleibt jedes

Werk des Deutschen ein Ereignis, das ein tiefes Einverständnis mit der Schöpfung bezeugt. Daraus resultieren die größere Nähe zur Natur wie die Beibehaltung des illusionistischen Bildraumes gegenüber der reinen Fläche bei Matisse. Dennoch – liebenswürdiger und verständnisvoller ist die hohe Kunst von Matisse weder interpretiert noch in eine eigenständige Sprache übersetzt worden als hier.

Karl Hofer (1878–1955)

Die während des Krieges im Tessin empfangenen Eindrücke wirkten noch bis in die zwanziger Jahre hinein, sie bestimmten die Sehweise wie die Bildkomposition. Zwar blieb den Bildern die bisherige Ausgewogenheit erhalten, doch ist eine weitergehende Straffung des tektonischen Gerüstes nicht zu verkennen. In der Literatur ist in diesem Zusammenhang auf die enge Beziehung solcher Arbeiten zu der Malerei von Cézanne hingewiesen worden. Über der äußeren Ähnlichkeit, die zweifellos existiert, sollte man jedoch nicht die wichtigeren Übereinstimmungen aus dem Auge verlieren: Hofer suchte die der Natur parallel gelagerte Raumarchitektur des Bildes als künstlerische Gleichung, bemühte sich um jenes kompositionelle Ordnungsgefüge, das den Zufall der Natur überwindet. Die Verfestigung im Konstruktiven, die Verdichtung von Farbe und Form und die dadurch erreichte Konzentration und Vereinfachung im Bildaufbau, mit anderen Worten, die Wendung zur Sachlichkeit und Klassizität dürfen allerdings nicht darüber hinwegtäuschen, daß sich hinter ihnen schwermütige Empfindsamkeit verbirgt.

Die ethische und ästhetische Grundeinstellung des Malers ist ein auf klassische Form bedachter Idealismus. Die Atmo-

111 Karl Hofer, Freundinnen. 1923/24. Öl a. Lwd. 100 x 81 cm. Kunsthalle Hamburg

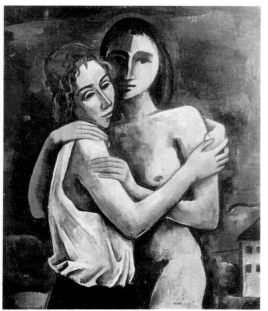

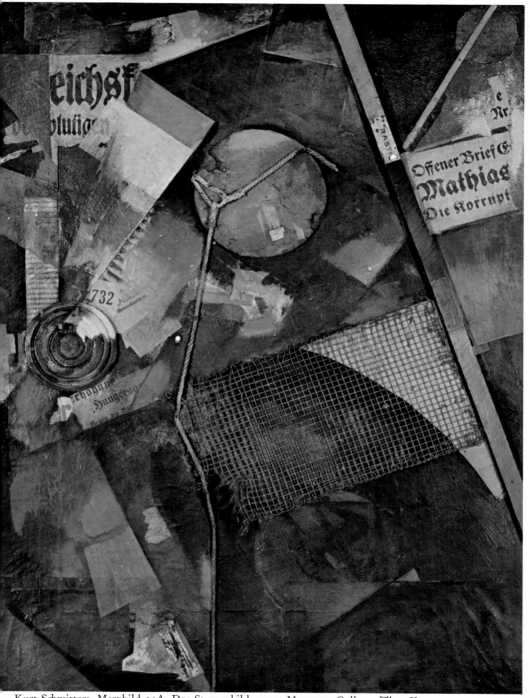

Kurt Schwitters, Merzbild 25 A. Das Sternenbild. 1920. Montage, Collage, Öl a. Karton. 104,5 x 79 cm.
Kunstsammlung Nordrhein-Westfalen, Düsseldorf

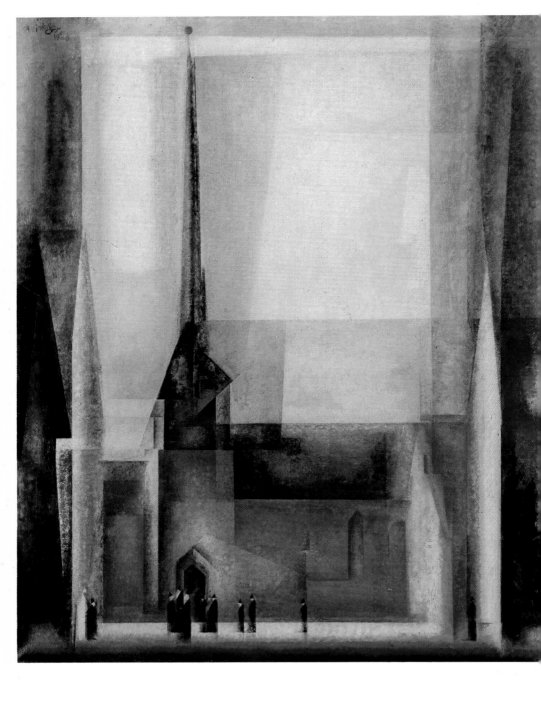

26 Lyonel Feininger, Gelmeroda IX. 1926. Öl a. Lwd. 108 x 80 cm. Museum Folkwang, Essen

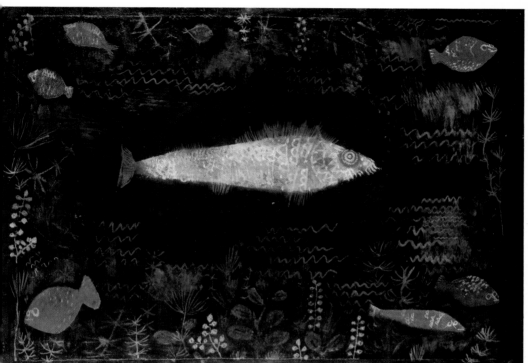

Paul Klee, Der Goldfisch. 1925 R 6. Öl u. Wasserfarben a. Papier auf Karton, gefirnißt. 48,5 x 68,5 cm. Kunsthalle Hamburg

Paul Klee, Insula dulcamara. 1938 C 1. Ölfarbe a. Papier a. Jute. 80 x 175 cm. Paul Klee-Stiftung, Bern

Willi Baumeister, Stehende Figur mit blauer Fläche. 1933. Öl u. Sand a. Leinwand. 81 x 65 cm. Slg. Baumeister, Stuttgart

Oskar Schlemmer, Gruppe am Geländer I. 1931. Öl a. Lwd. 92,5 x 60,5 cm. Kunstsammlung Nordrhein-Westfalen, Düsseldorf

31 Josef Albers, Pfeiler II. 1928. Glas opak, gesandstrahlt. 40 x 31 cm. Slg. J. H. Clark, Dallas (Texas)

2 Franz Radziwill,
Todessturz Karl
Buchstätters. 1928.
Öl a. Lwd.
90 x 95 cm.
Museum Folkwang,
Essen

33 Alexander Kanoldt,
Großes Stilleben
mit Krügen und
roter Teedose. 1922.
Öl a. Lwd.
75,5 x 88,5 cm.
Staatliche Kunst-
halle, Karlsruhe

34 Christian Rohlfs, Christsterne. 1929. Tempera a. Papier. 70 x 55 cm. Privatbesitz

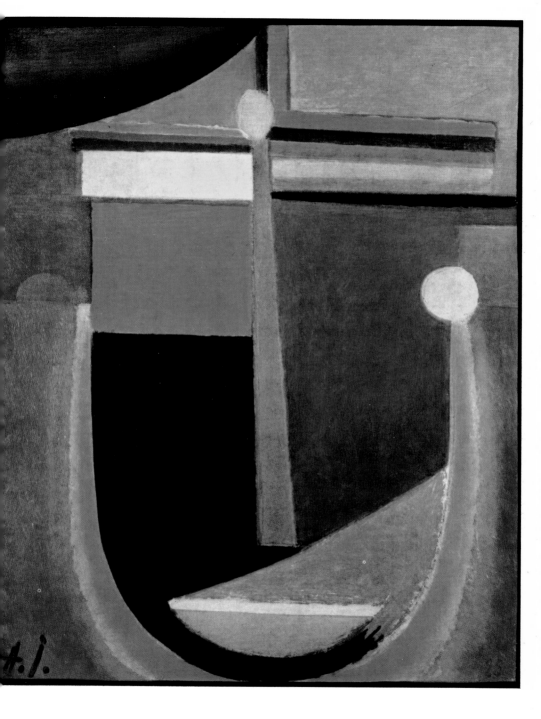

Alexej von Jawlensky, Mondlicht. 1925. Öl a. Karton. 43 x 33 cm. Privatbesitz, Locarno

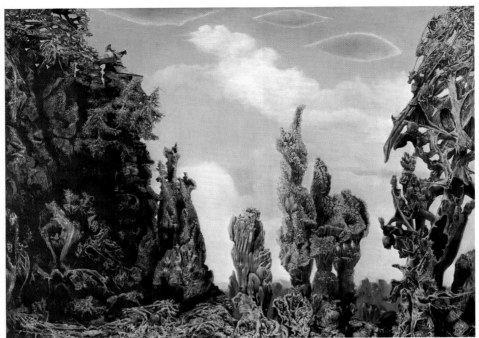

36 Max Ernst, Wundersame Zypresse. 1940. Öl a. Lwd. 73 x 92 cm. Privatbesitz, Paris

37 Wassily Kandinsky, Der Pfeil. 1943. Öl a. Lwd. 42 x 58 cm. Kunstmuseum Basel

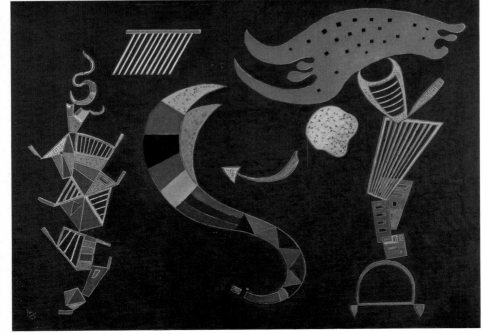

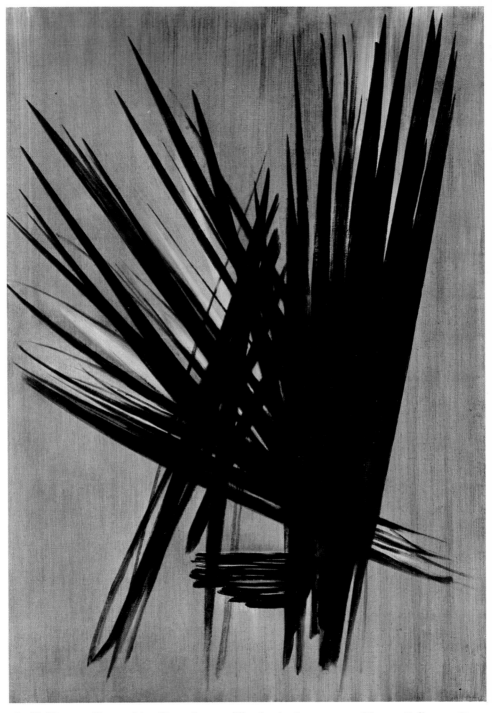

38 H. Hartung, Komposition T 55–18. 1955. Öl a. Lwd. 162,5 x 110 cm. Museum Folkwang, Essen

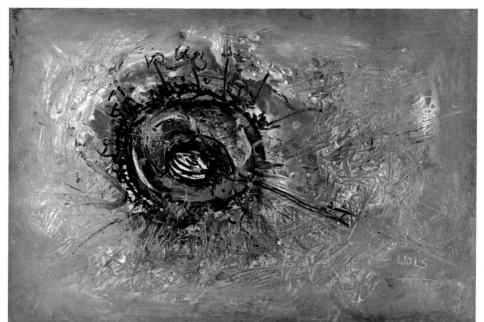

39 Wols, Das Auge Gottes. 1949. Öl a. Lwd. 46 x 65 cm. Privatbesitz

40 Bernard Schultze, Synthese-Migof I. 1963. Farbrelief. 70 x 75 cm. Privatbesitz

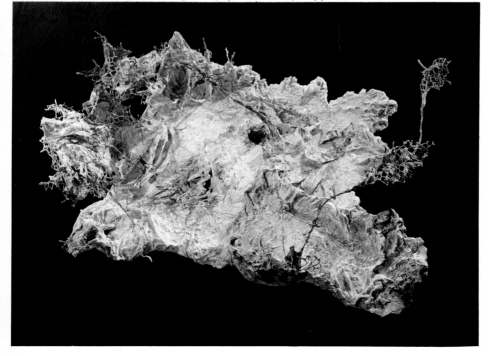

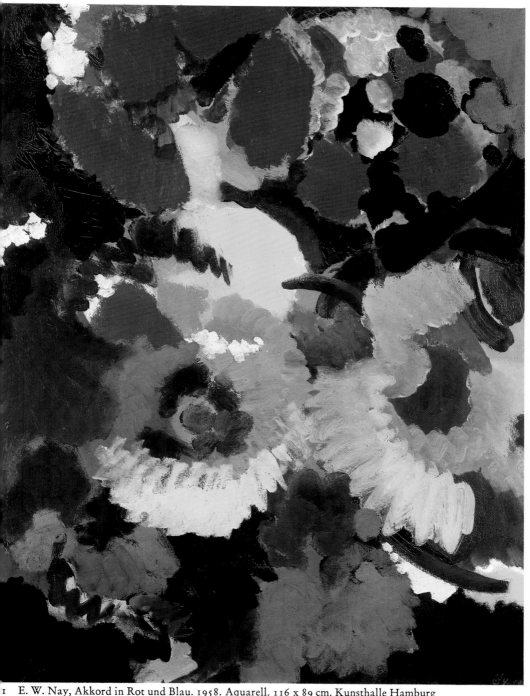

1 E. W. Nay, Akkord in Rot und Blau. 1958. Aquarell. 116 x 89 cm. Kunsthalle Hamburg

2 J. Bissier, 28. 11. 56 (Hagnau). Eiöltempera a. Lwd. 19,5 x 25,4 cm. Slg. Bissier, Ascona ▷ oben

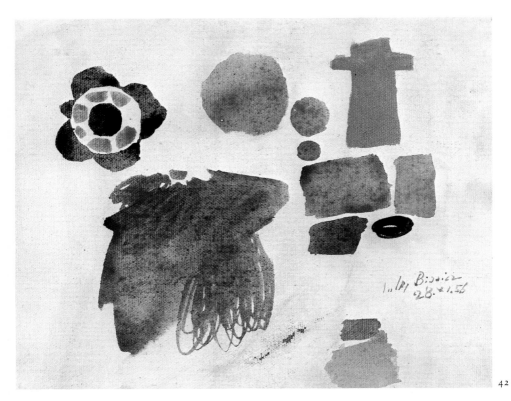

42

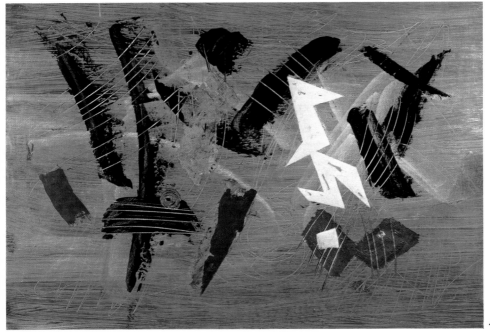

43

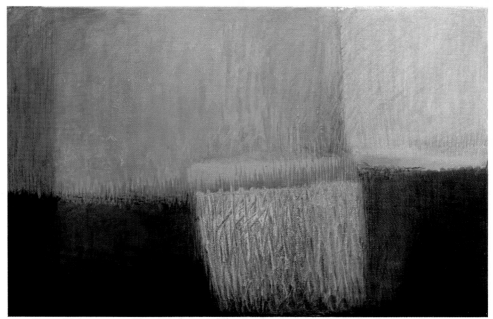

44 Georg Meistermann, Ohne Titel. 1958. Öl a. Lwd. 56 x 62 cm. Im Besitz des Künstlers

◁ unten 43 Theodor Werner, Tiefsee. 1951. Öl a. Lwd. 62,5 x 88 cm. Museum Folkwang, Essen

45 Hann Trier, Vibration (XI) in Rot. 1958. Öl a. Lwd. 97 x 130 cm. Privatbesitz

46 Emil Schumacher, Saraph. 1965. Öl a. Lwd. 100 x 80 cm. Privatbesitz

sphäre, in der seine Werke entstehen, ist die des einsamen Dialoges des Künstlers mit seiner Umwelt und den Mächten, denen er sich ausgeliefert fühlt – ein Lyrismus voller Trauer und Verlorenheit.

Die tragische Betrachtungsweise findet im Gegenständlichen ihre formale Analogie. Inhaltlich gewinnen die Bilder aus dem stummen Beieinander der Menschen oder kargen Objekte eine außerordentliche Expressivität, so wenn sich die Gestalten aneinanderklammern, als suchten sie Schutz und Zuflucht vor dem Unnennbaren, das sie aus der Leere des Hintergrundes bedroht (Abb. 111). Manchmal berührte Hofer dabei Dämonisches. Maske und Phantom, Puppe, Skelett und Pierrot, in Bewegungslosigkeit versunken, lassen das Dasein wie ein makabres Bühnenstück erscheinen, dessen Szenarium von dunklen Mächten beherrscht wird. Ähnliches geht vom Stilleben aus, in dem er wie die Maler des Neorealismus das Zufällige, Unkünstlerische, Bedeutungslose zum Bildensemble einte. Vielleicht wirken solche Darstellungen deshalb um so tragischer, weil wir in ihnen die stete Suche nach der verlorenen Illusion spüren.

ihre Leuchtkraft, Tiefe und Transparenz dürfen nur als Ausdruck der zugrundeliegenden Idee verstanden werden. Ihre Inbrunst und dunkle Kraft ist Gebet.

Nur ungern entschloß sich der Maler deshalb zur Graphik; er fürchtete die Kargheit des Strichs: »Ich arbeite, zeichne, zeichne Köpfe und habe Angst, daß ich dort zu wenig sage. Meine Sprache ist doch die Farbe«. Bild auf Bild entstand. Jawlensky malte diese »Meditationen«, wie er seine späten, schon unter den Schatten der Krankheit vollendeten Ikonen nannte, wie Exerzitien. Darauf weisen auch die Bezeichnungen hin, die er für seine bildgewordene Zwiesprache mit den höheren Mächten fand: *Klarheit, Erleuchtung, Inneres Schauen, Letztes Licht, Gebet, Und das Licht kommt*. Das Format wurde klein, das ehemals konstruktive Gerüst der Komposition schmolz auf wenige, halluzinatorische Pinselstriche zusammen (Ft. 35).

Eine solche Malerei konnte weder Schule bilden noch Nachfolger finden. Als reiner Selbstausdruck war sie eng an die Individualität dieses Mannes gebunden, an seinen Glauben wie an seine Überzeugung.

Alexej von Jawlensky (1864–1941)

1921 kehrte Jawlensky aus der Schweiz nach Deutschland zurück. Er ließ sich in Wiesbaden nieder, wo er einen treuen Freundeskreis fand. Die Themenstellung seiner Malerei änderte sich nicht mehr. Sie kreiste auch fortan um das eine große Leitmotiv, das ihn seit 1917 beschäftigte: das Antlitz als Spiegel und Gleichnis des Göttlichen, das Bild als Kultzeichen, als Meditationsübung, als Metapher mystischen Geschehens, an dem die vergeistigte Farbe einen gravierenden Anteil besitzt. Sie offenbart keinen sinnlichen Wert mehr,

Max Beckmann (1884–1950)

Mochte ein Gemälde wie *Die Nacht* (Abb. 61) den Kritikern noch Anlaß geben, Beckmann neben Dix und Grosz unter die sozialkritischen Veristen einzuordnen, so zeigen schon die Anfang der zwanziger Jahre gemalten Werke, daß dieser Künstler ein ganz anders geartetes Wirklichkeitsbewußtsein besaß. Es ging ihm nicht darum, die Realität wiederzugeben, sondern sie mit objektiven Mitteln herzustellen – das Bilderschaffen wurde als verpflichtende Aufforderung zu existentiellem Tun verstanden. Das füllt seine

Werke mit innerer Dramatik, läßt das Bild zur Bühne werden, auf der der Maler wie ein Regisseur agiert. Nur, die mitwirkenden Figuren sind nicht die Akteure einer Fabel, keine ästhetischen Bestandteile der Komposition, sondern Träger eines tieferen Sinngehaltes. Im Inhalt der Darstellung liegt die Frage nach dem Sinn des menschlichen Handelns und Leidens eingeschlossen, jedes Ding offenbart sich als ein Stück Wahrheit, die sich dem Kundigen im rätselhaften Gleichnis des Spiels entschleiert. Allegorische Themen und Gesellschaftsszenen herrschen vor. Sie realisieren kein bestimmtes Geschehen, sondern bannen die Existenz schlechthin. In solchen Schilderungen gewann die Farbe früh fast mythische Dichte. Die Komposition wird durch eine expressiv verschobene Bildgeometrie beherrscht. Sie engt den Bildraum bedrohlich ein und verändert das Gleichgewicht. Metaphorisch und enthüllend zugleich versinnbildlicht das Thema die Welt als menschliche Komödie und Tragödie (Ft. 17). Eine solche Sprache ist nur schwer zu interpretieren, das Motiv nur mühsam zu enträtseln – populär konnte diese Malerei nicht werden.

Kunst als moralische Verantwortung, Malen als schicksalhafter Zwang, das Bild als Menschheitsrätsel, diese im Grunde noch expressionistischen Vorstellungen lassen sich von Beckmanns bildnerischem Denken nicht trennen. Aber es wäre falsch, ihn deshalb als lehrhaften Moralisten zu apostrophieren und zu versuchen, die bevorzugten und daher im Bilde häufig wiederkehrenden Sinnzeichen wörtlich zu nehmen. Im Gewande der Allegorie verbergen sich Lebenserfahrung, Weltsicht und Selbstdarstellung – Existenz, nicht Anekdote ist gemeint. Die Doppeldeutigkeit der Realität änderte sich auch dann nicht, als sein Werk über die veristischen Tendenzen hinaus gegen Mitte des Jahr-

zehnts in den Einflußbereich der Ideen der Valori Plastici und des europäischen Neorealismus geriet. Immerhin läßt sich eine deutliche Beruhigung konstatieren. Die Bildkonstruktionen wirken fast klassisch, die Farben blühen auf, der Themenkreis weitet sich: Blumen, Landschaften und Frauenbildnisse treten hinzu. Nun agieren die Figuren ohne jede hektische Attitüde als bestimmbare Körpervolumen im definierbaren Bildraum. Dennoch bleibt ein Rest an Fragwürdigkeit der Dingwelt, ein Unterton des Magischen als dauernde Beunruhigung spürbar.

Die Graphik besitzt wie die Malerei in Beckmanns Schaffen formale wie geistige Bedeutung. Im Holzschnitt und in der scharf gerissenen Radierung versuchte er, das Volumen der Dinge zeichnerisch prägnant zu bestimmen, das Motiv aus strengen Bildzeichen zusammenzufügen. Wieder fungiert die massive Form nur als Zugang zu den »Geheimnissen der Ereignisse in uns selbst«. »Tugend und Verbrechen«, Glück und Unglück, Freude und Leid sind antithetisch in die Bildkompositionen eingeschlüsselt: ».. . denn nur in beidem, in Schwarz und Weiß, kann ich Gott in seiner Einheit erkennen, wie er immer wieder am ewig wechselnden Drama alles Irdischen schafft«.

Anfangs überwog das graphische Element auch in der Malerei; erst später wurde dem Künstler das Glück der Farbe als Augenerlebnis zuteil – ganz konnte er es weder erreichen noch genießen.

Das äußere Leben verlief nicht unerfreulich. Seit 1925 war Beckmann in dem kosmopolitischen Frankfurt als Professor an der Kunstschule tätig; 1929 erhielt er für sein Gemälde *Die Loge* den Carnegie-Preis (Abb. 112). Er reiste viel. Sicher hat

die wiederholte Begegnung mit der französischen Malerei dazu beigetragen, die seine blühender und voller werden zu lassen.

Mit dem Beginn der dreißiger Jahre nahte die Vorahnung kommender Bedrohung. Kunst wurde wieder zum Symbol des Widerstandes, zur Antwort des Künstlers auf die Nähe bedrohlicher Mächte, bei Beckmann ausgeprägter als bei anderen Malern. Er fand damals für seine neue Mythologie eine alte Form, das Triptychon. Es begleitet in den dunklen Jahren seinen Weg.

Willi Baumeister (1889–1955)

Baumeister ging wie sein Freund Schlemmer aus der Klasse Hoelzels an der Stuttgarter Akademie hervor. Wenn er auch den künstlerischen Maximen seines Lehrers nicht folgte, so erwies sich doch die stets gerühmte freie geistige Atmosphäre des Ateliers als glückliche Voraussetzung zur unbehinderten Entfaltung der eigenen Persönlichkeit. Der junge Maler schlug bereits früh einen Weg ein, der weder in die Richtung der Abstraktion noch in die des damals in Blüte stehenden Expressionismus führte. Das beweisen schon jene Bilder deutlich, mit denen er 1913 im ›Deutschen Herbstsalon‹ und im gleichen Jahr in dem von Hoelzel eingerichteten ›Expressionistensaal‹ im ›Neuen Kunstsalon‹ Stuttgart vertreten war. Sie zeigen den Einfluß der französischen Malerei, der bildnerischen Ideen von Cézanne, vor allem in der Komposition der *Badenden,* die er ähnlich seinem großen Vorbild in mehreren Variationen malte, um seine Vorstellungen zu klären. Die Wirkung des Bildes leitet sich nicht allein aus dieser Abhängigkeit her. Sie beruht auf dem Glanz einer lockeren, starken und warmen Farbigkeit.

Der Krieg endete diese Ansätze; Baumeister hat sie später nicht mehr aufgegriffen. Als er gegen 1920 mit neuen Arbeiten an die Öffentlichkeit trat, zeigten sie einen völlig veränderten Charakter. Der Künstler hatte sich vom Gegenstand, von der schönen, illusionistischen Oberfläche abgekehrt. Seine Arbeiten waren abstrakt, streng und von betonter Einfachheit der Form; auf den ersten Blick scheinen sie in Übereinstimmung mit den Zielen des damals aufkeimenden Konstruktivismus entstanden zu sein. Aber der Eindruck täuscht. Seine ›Mauerbilder‹, wie man sie bald wegen der charakteristischen Beschaffenheit ihrer Oberfläche nannte, sind Kompositionen von besonderem malerischen Reiz (Abb. 113). Sie besitzen nicht die karge Strenge der Werke Mondrians oder der anderen Mitglieder des ›Stijl‹, noch entsprechen sie den Intentionen der russischen Konstruktivisten. Ihre ausgeprägte Eigenart beruht auf der handwerklichen Bearbeitung des Bildgrundes als einer Fläche, die mit Hilfe einer Mischung aus Farbe, Sand und Kitt belebt und plastisch strukturiert wird. Der Kontrast zwischen glatten und rauhen, bemalten und unfarbigen, reliefierten und flächigen Formen verleiht den Arbeiten eine seltsame Faszination, zumal in sie Assoziationen an Haus und Wand, an Alter und Verwitterung eingeschlüsselt scheinen. Die Gegenwart des Figürlichen steigert diese Suggestion noch. Baumeister faßte es weder realistisch noch expressiv auf. Er suchte nach dem Zeichen als dem Gleichnis der Form und fand es vorerst auf seiner einfachsten Grundlage, in der Abkürzung der Gestalt zur geometrisierenden Formel. Sie hat nichts mit der streng konkreten Abstraktion der Konstruktivisten gemein, die auf der Überzeugung von einer elementaren Gesetzmäßigkeit der naturunabhängigen Form beruht. Diese innere Distanz überbrücken

auch jene Bilder nicht, die gleichzeitig als Farbflächenkompositionen entstanden. In ihnen prüfte der Maler die Möglichkeiten, eine neue Bildgesetzlichkeit durch die sukzessive Verschiebung abstrakter Formgebilde anschaulich zu machen und gleichzeitig den räumlichen Distanzwert ihrer Farbe zu erproben. Die Verwirklichung

113 Willi Baumeister, Figur und Kreissegment (›Mauerbild‹). 1923. Öl und Holz a. Lwd. 118 x 69 cm. Privatbesitz

solcher Überlegungen erfordert ein Arbeiten in Kompositionsreihen, um die Abwandlungen durch Variation zu demonstrieren. Tatsächlich ging Baumeister so vor. Die Themenreihe wurde zum Charakteristikum seines Schaffens. Sie setzte sich oft über Jahre hinaus fort und verriet schrittweise größere Sicherheit, wachsende künstlerische Reife und Beherrschung des jeweiligen Problems. Zu den ersten derart behandelten Themen in den zwanziger Jahren gehören ›Maler mit Palette‹ sowie die Maschinen-, Schach- und Sportbilder.

Die Einbeziehung des Menschen in ein abstraktes Bildschema, die mehr oder weniger verborgene Gegenwart des Dinglichen führten zu keiner Rückwendung auf das sichtbare Sein, wenn der Künstler auch seine Vorstellungen niemals außerhalb der Natur und menschlicher Empfindung realisierte. Das demonstrieren schon die Gemälde überzeugend, in denen magische Zeichen, illusionistische oder flächige Formen an Archaisches oder Frühgeschichtliches zu erinnern scheinen – Vorstufen zu den ›Ideogrammen‹ der späten dreißiger Jahre, in denen der abstrahierte Gegenstand endgültig durch das mehrbedeutende, suggestive Zeichen ersetzt wird.

Als die Städelsche Kunstschule 1928 den erfolgreichen und längst bekannten Maler als Lehrer für Typographie, Gebrauchsgraphik und Stoffdruck nach Frankfurt berief – der Malklasse stand damals Beckmann vor –, bahnte sich in Baumeisters Werk eine Wende an. Er hatte die Kontraste des Materials, die vielfachen Schichtungsmöglichkeiten der Oberfläche bis zum Relief, den Raum- und Gestaltwert der Farbe und ihrer Materie erprobt, sich mit der Überleitung des Individuellen zum Typischen befaßt und war dabei zu Lineaturen gelangt, in denen sich eine freie, manchmal ornamentale Bewe-

gung kontrastierend auf einer konstruierten geometrischen Fläche entfaltete; sie ging aus dem sich zur Kalligraphie entwickelnden Umriß des Figürlichen hervor. Technische und freie Formen in den Maschinenbildern reizten zu neuen Variationen, ein reiches Vokabular lag ausgebreitet.

Kurt Schwitters (1887–1948)

Die traditionelle Ausbildung an der Dresdener Akademie von 1909 bis 1914 bedeutete für die Folgezeit wenig. Zwar tastete sich Schwitters anfangs noch über den Expressionismus bis an die Grenzbereiche der Abstraktion vor, dann aber geriet er an die Dadaisten. Die rebellischen Ideen, die er von ihnen empfing, veränderten seine Auffassung von Kunst grundlegend. Er gab die Malerei auf, die ihm zur Verwirklichung seiner Vorstellungen nicht geeignet schien, und fand dafür in der Collage ein überzeugenderes Medium.

Das Verfahren, Material gegen Material zu setzen, war seit etwa 1912 bei den Kubisten und Futuristen erprobt worden. Braque und Picasso hatten in ihre Zeichnungen und Gemälde ›Funde‹ aus bildfremdem Material aufgenommen und ordneten sie nach rein formalen Gesichtspunkten. Es handelte sich also nicht um ›Ready-mades‹ und deren surreale Bezüge, sondern um Dingfragmente, die vor ihrer Einbeziehung in die Komposition auf ihren bildnerischen Wert untersucht worden waren, die Struktur der Bildoberfläche auf neuartige Weise bereicherten und zugleich ein Moment der Irrealität ins Spiel brachten. Bei den Futuristen dienten diese ›unedlen‹ Materialien allerdings keinem kompositionellen Zweck mehr, sie waren antikünstlerisch gedacht und wirkten dementsprechend auf Dada ein.

Für Schwitters bedeutete Collage von Anfang an mehr als ein Kompositionsprinzip oder eine antikünstlerische Demonstration. In den ›Merzbildern‹ werden seine Intentionen zum ersten Male faßbar. ›Merz‹, gefunden und ausgeschnitten für ein Bild aus einer Anzeige ›Commerz- und Privatbank‹, wurde für den Künstler zum Symbol für die »Befreiung von jeder Fessel, um künstlerisch formen zu können« und für die Autonomie der Kunst. Die Freiheit, die Schwitters anspricht, heißt nicht Zügellosigkeit, sondern ist das Resultat strenger künstlerischer Zucht.

Die Bilder Merzmalerei sind abstrakte Kunstwerke. Das Wort Merz bedeutet wesentlich die Zusammenfassung aller erdenklichen Materialien für künstlerische Zwecke und technisch die prinzipiell gleiche Wertung der einzelnen Materialien. Die Merzmalerei bedient sich also nicht nur der Farbe und der Leinwand, des Pinsels und der Palette, sondern aller vom Auge wahrnehmbaren Materialien und aller erforderlichen Werkzeuge . . .

Die erste ›Merz‹-Periode endete gegen 1922. Sie basiert im wesentlichen auf den sog. ›reinen‹ Collagen – Klebearbeiten mit einem gewissen Anteil von Malerei und Zeichnung –, daneben existieren aber auch Arbeiten mit genagelten, geklebten oder geschraubten Objekten. Sie zeigen den Künstler als einen ungewöhnlich phantasievollen Formschöpfer, der zwar Impulse aus dem Kubismus und Futurismus aufgriff, sie aber in einer sehr persönlichen Weise umsetzte, indem er aus der Mitsprache der Materialien expressive Bildenergien freilegte. Das surreal überlagerte Spiel mit armseligen Fragmenten, die Demonstration des nackten Objektes waren damals nicht unbedingt neu. Die Fähigkeit jedoch, aus Fahrkarten und Film-

114 Kurt Schwitters, Siegbild. Um 1922. Collage. 38 x 32 cm. Slg. Wilhelm Hack, Köln

packungen, aus Streichholzschachteln und Visitenkarten, aus Tapetenresten und Stuhlgeflecht, aus Druckereimakulatur und Zeitungsausschnitten Werke von großer Ausdruckskraft und konsequenter Formgestaltung entstehen zu lassen, hebt Schwitters weit über die zahlreichen ähnlichen Versuche seiner Zeit hinaus (Ft. 25, Abb. 114).

Die Dingfaszination, die diesen Künstler kennzeichnet, fand ihren Höhepunkt im ›Merzbau‹, einer surrealen, wuchernden Raumplastik, die langsam durch die Zimmer seines hannoverschen Hauses wuchs. Dieser »expressionistisch-dadaistisch-konstruktive Spuk« (W. Schmalenbach), ein von Tag zu Tag sich änderndes Dokument von Einfällen, Überlegungen und Dingen von wahrhaft monströsem Wachstum gilt heute als einzigartiges Beispiel irrationaler Raumgestaltung mit den Stilmitteln des rationalen Konstruktivismus – eine begehbare Plastik ohne Anfang und Ende. Die Entwicklung dieser »Säule« – wie sie Schwitters auch nannte –, die im zweiten Weltkrieg zerstört wurde, fiel mit dem Übergang von den reichen, farbfrohen und phantasievollen Merzbildern zu puristisch-strengeren, abstraktgeometrisierenden Arbeiten zusammen. Anregungen vom ›Stijl‹ und aus den Reihen anderer Konstruktivisten, die bekanntlich in Hannover besonders nachhaltig wirkten, standen Pate bei den ›konkreten‹ Collagen, die er etwa von 1923 bis zum Ende der zwanziger Jahre schuf. Die Wandlung kam nicht unvorbereitet. Man findet gewisse konstruktivistische Grundzüge schon in einigen Merzbildern, wenn sie auch für den oberflächlichen Betrachter von expressiv-romantischem Pathos überdeckt scheinen.

Die Arbeiten wurden karger. Formale Ordnung trat an die Stelle der Improvisation, die eine Stärke der ersten Merzbilder gewesen war. Die künstlerische Konzeption triumphierte über den bezaubernden, wenn auch nicht ungelenkten Zufall der Funde, über die spielerische Willkür der Zueinanderordnung. Das Ziel der emotionsfreien Abstraktion, der konkreten Kunst war angesprochen, es blieb eine letzte innere Distanz. Schwitters verfolgte seinen Weg nicht mit jener Kühle und Entschlossenheit, die für die eigentlichen Konstruktivisten symptomatisch ist; die Empfindung für die Magie der Dinge ließ sich nie ganz ausschalten.

Seit 1929 hatte sich Schwitters Jahr für Jahr in Norwegen aufgehalten, 1937 übersiedelte er ganz dorthin. Der Zwang, sich eine Existenzgrundlage schaffen zu müssen, brachte ihn dazu, wieder mit der Landschafts- und Porträtmalerei zu beginnen. Der überwältigende Eindruck von der Natur des Gastlandes wie auch später der des englischen ›Lake District‹ mag ihm den Entschluß erleichtert haben. Selbstverständlich gab er die Beschäftigung mit seinen eigentlichen künstlerischen Problemen nicht auf. Neue Collagen entstanden, nun allerdings aus einer manchmal überraschenden Konfrontation von geometrisch harten und malerisch weichen Formen, bereichert durch surreale Aspekte. Zahlreiche Arbeiten, aus organischem Material, aus Holz, Algen, Rinde, Blättern oder Blumen, öffnen Einblicke in eine phantastische Welt, die von Erinnerungen an Traumlandschaften bestimmt scheint. Künstlerisch bedeutender sind die in den späten dreißiger Jahren geschaffenen Reliefs aus Brettern mit aufgenagelten, nicht weiter bearbeiteten ›nackten‹ Objekten: magische Stilleben von suggestiver Wirkung. Sie sind nicht mehr nach kompositionellen Gesichtspunkten arrangiert, sondern auf stärksten Ausdruck gestaltet.

Auch in Norwegen begann Schwitters wieder einen ›Merzbau‹, der 1951 verbrannte. Die Arbeit daran endete mit der

Flucht nach England im Frühjahr 1940. Die wenigen noch verbleibenden Jahre waren vom Krieg und den Schwierigkeiten der Eingewöhnung überschattet. Künstlerisch war diese Zeit nicht mehr so fruchtbar, 17 Monate in englischen Internierungslagern, ein Schlaganfall und Krankheit ließen die schöpferische Kraft erlahmen. Wie ein Symbol des trotz allen Kräfteverfalls ungebrochenen Willens wirkt die Arbeit am dritten und letzten ›Merzbau‹, der durch den Tod des Künstlers unvollendet blieb.

Friedrich Vordemberge-Gildewart (1899–1962)

In Hannover, das nach dem ersten Weltkrieg dank der Tätigkeit der Kestner-Gesellschaft zu einem Treffpunkt der europäischen Avantgarde wurde, begegnete der 23jährige Vordemberge dem Russen El Lissitzky. Der Tischlersohn aus Osnabrück, der auf der Technischen Hochschule Architektur studiert hatte, beschäftigte sich bereits seit dem Ende des Krieges mit Reliefs, in denen Gedankengänge des Konstruktivismus anklangen; im Grunde waren schon damals die charakteristischen Merkmale seiner Kunst ausgebildet.

Die »verzweifelte Bemühung, die Kunst vom Ballast der gegenständlichen Welt zu befreien« (Malewitsch), erschien nach den Jahren expressionistischen Ausdrucksstrebens und dauernder Selbstdarstellung wie eine längst erwartete Aufforderung zur Reinigung des Bildes. Strebte Malewitsch zum einfachsten geometrischen Element auf der Fläche und damit zur absoluten Malerei, so bezog El Lissitzky, angeregt durch die Experimente des Kubismus und Futurismus, stereometrische Fragmente in seine Werke ein, die auf einer Mittelstufe zwischen Malerei und Reliefplastik stan-

115 Friedrich Vordemberge-Gildewart, Komposition 19. 1926. Öl und Holz a. Lwd. 80 x 80 cm. Niedersächs. Landesgalerie, Hannover

den. Aus diesen Erfahrungen des Russen gewann Vordemberge wichtige Anregungen zur Methodik seiner Bildmontagen, die er bis dahin mehr spielerisch-experimentell hergestellt hatte. Wichtig für seine Kunst war die Freundschaft mit Theo van Doesburg, dem neben Piet Mondrian bedeutendsten Vertreter des ›Stijl‹. Auch dieser Künstler suchte nach der engen formalen Beziehung zwischen Malerei, Architektur und Plastik und vertrat dieselbe Ideologie der vom Kubismus her angeregten geometrischen Konstellationen im Bild.

Im Kreise des ›Stijls‹, dem er 1924 beitrat, fand Vordemberge-Gildewart seine geistige Heimat. Seine Werke der zwanziger Jahre entsprechen in ihrer Verbindung zwischen räumlichen und flächigen Elementen denen der europäischen Avantgarde. Er suchte die Bildharmonie durch eine ausgewogene Vereinigung kontrastierender gemalter geometrischer Flächen mit aufgesetzten plastischen Formen zu

erreichen (Abb. 115). In den Halbkugeln, Rahmenprofilen, Kegel- oder Zylinderschnitten, die er sensibel auf den Bildgrund montierte, bleiben Erinnerungen an das väterliche Tischlerhandwerk lebendig. Die strenge Schlichtheit seiner Formgebung, der Verzicht auf alles Beiwerk und die Beschränkung auf wenige Grundformen sind – im Gegensatz zu Mondrians rigoroser Disziplin – nicht frei von ästhetischen Bezügen und Lyrismen. Die reine, von jedem Pathos freie Bildform bleibt um eine Spur empfindsamer (und darin den Russen näher) als die der Holländer. Das gilt in gleichem Maße für seine Gemälde, in denen er auf sehr sorgfältig abgestimmten farbigen Gründen ein ausgewogenes, harmonisches Spiel geometrischer Formen und Linien entfaltete, dessen Variationsreichtum erstaunt. In immer neuen harmonikalen Ordnungen fügen sich die Farbformen zu strenger Schönheit zusammen. Der Reichtum dieser Werke liegt nicht in der Fülle, sondern in der Konsequenz des bildnerischen Denkens, in der Konzentration auf das beherrschende Problem seiner Gestaltungen, der Harmonie.

Der Aufenthalt 1925 in Paris beeinflußte seine Zielsetzung nicht, doch fand der Künstler in der Gruppe ›Abstraction – Création‹, der er seit ihrer Gründung angehörte, eine Reihe treuer Freunde.

Das Dritte Reich verschonte auch Vordemberge-Gildewart nicht. 1937 ging er in die Schweiz und ein Jahr später nach Amsterdam. 1937 waren auf der großen Konstruktivisten-Ausstellung in Basel seine Werke gezeigt worden, auch auf der bedeutenden ›2. Exposition des Réalités Nouvelles‹ 1939 in Paris war er vertreten. Man kannte und schätzte ihn damals im Ausland mehr als in seiner Heimat.

Die Besetzung Hollands beschwor erneut die überwunden geglaubten Bedrohungen herauf und überschattete das künstlerische Schaffen. Erst 1946 vermochte er sich wieder ungestört seiner Kunst zu widmen. Sie änderte sich wohl noch im Detail, nicht aber im Grundsätzlichen. Noch immer beschäftigte den Künstler das Problem der Harmonie aus formalen Kontrasten, die Magie der geometrischen Farbformen.

1954 berief ihn Max Bill an die Hochschule für Gestaltung in Ulm, an der er bis zu seinem Tode tätig war.

Erich Buchholz (1891–1972)

Kurz vor dem Ausbruch des ersten Weltkrieges war Buchholz nach Berlin gegangen, um bei Corinth zu studieren. An der Bedeutung all des zuvor Erarbeiteten zweifelnd, wandte er sich 1919 abrupt der ungegenständlichen Kunst zu. Auch ihn hatte die Faszination der geometrischen Grundformen erfaßt, die er als neues Ordnungsprinzip von höchster Reinheit akzeptierte. Buchholz erprobte die konstruktivistische Methodik, die Vereinigung zwei- und dreidimensionaler Elemente zu einem Objekt zwischen Fläche und Relief unter Verwendung bemalter Holzplatten und -streifen. Die Magie der Geometrie ließ sich durch bestimmte Farben wie Rot, Gold oder Weiß noch steigern (Abb. 116). Die Oberflächen der Platten zeigen die Spuren handwerklicher Bearbeitung wie beim Holzschnitt, die individuelle Handschrift wurde nicht negiert. Aquarelle begleiten die Objekt-Kompositionen. Zwar ging Buchholz auch bei ihnen von der gleichen Formvorstellung aus, doch setzte die Malerei dem angestrebten Funktionalismus größeren Widerstand entgegen als das Gestalten mit plastischen Elementen. Auch hier wirkte der handschriftlich freie Auftrag der Farben der Strenge der Konzeption entgegen. Expressives drängte sich ein, im Hin-

116 Erich Buchholz, Drei Goldkreise mit Voll-
kreis blau. 1922. Holzrelief, Öl u. Gold. 74 x
60 cm. Galerie Teufel, Köln

tergrund standen die kosmischen Kompo-
sitionen Kandinskys. Damit ist die Situa-
tion von Buchholz fixiert: Konstruktivis-
mus in der logischen Konsequenz des
›Stijl‹, d. h. sachlich, nüchtern, emotions-
los, lag ihm nicht. Gestalten heißt für ihn
Empfinden. Das gilt auch für die interes-
santen Experimente mit Glasprismen, die,
funktionalen Ideen nahe, letztlich doch
von der geistigen Wirksamkeit der Licht-
form existieren. Dergleichen Möglichkei-
ten hatte der Russe Larionoff bereits 1912
in seinen Strahlendiagrammen erprobt. Er
baute abstrakte Gebilde aus farbigen
Lichtbündeln und wandte sie später als
Bühnendekorationen an, wie das auch
Buchholz am Albert-Theater in Dresden
versuchte, wenn er an Stelle von Kulissen
dynamische Lichtvorhänge verwendete.

1925 zog sich der vielseitig begabte
Künstler nach mancherlei Versuchen auch
auf dem Gebiete der funktionalen Archi-
tektur von der Kunst zurück.

Nach dem zweiten Weltkrieg bemühte
er sich, die Entwicklung der zwanziger
Jahre unter den Gesichtspunkten der Ge-
genwartskunst fortzusetzen.

Johannes Molzahn (geb. 1892)

Der Schritt zur Abstraktion war bei dem
jungen Weimarer Zeichner und Fotogra-
phen allein durch das Verlangen nach
Ausdruckssteigerung motiviert. Die bild-
nerischen Mittel sollten nicht ihrer ästhe-
tischen Funktionen wegen verwendet wer-
den, sondern allein als Träger »einer tie-
fen, wahren Innerlichkeit, um nicht zu
sagen Frömmigkeit«.

Viele Anregungen wirkten in sein Früh-
werk hinein: die Bekanntschaft mit dem
Schweizer Meyer-Amden, Ideen des Fu-
turismus und schließlich Überlegungen des
›Blauen Reiter‹ zur Symbolkraft der Far-
ben und Formen. Molzahn übernahm sie,
um den meditativen Charakter seiner Bil-
der zu erhöhen; auch das intensive Be-
mühen um suggestive Raumwirkung, das
sein gesamtes Werk durchzieht, gehört in
diesen Zusammenhang.

Raum war für Molzahn nie ein per-
spektivisches Konstruktionsproblem, er
sah in ihm eine geistige Wirkungsmög-
lichkeit des Bildes. Zuerst gewann er
ihn aus der Schichtung von Flächen,
durch den Distanzwert der Farben, durch
Abgrenzung und Brechung. Später löste
er die Flächen zu rhythmischen Struktu-
ren, brachte das Gegenständliche zum
Schweben und beschwor damit Kosmi-
sches. Nicht selten wirken seine Arbeiten
wie gemalte Collagen; er scheute sich auch
nicht, ihnen im Sinne dieser Technik Pa-
pierfragmente und vor allem silberne und

goldene Metallfolien einzufügen. Märchenhafte Häfen und Landschaften entstanden, verfremdete Dinge wurden zu phantastischen Kompositionen gefügt, Rundformen schlossen sich zu farbigen Klängen.

Die geistige Strahlkraft des Bauhauses half dem Künstler, der noch 1919 zur 79. Ausstellung des ›Sturm‹ das ›Manifest des absoluten Expressionismus‹ verfaßt hatte, diese expressive erste Phase seiner Kunst zu überwinden. Fortan malte er kristalline Strukturen, das Streben nach geometrischen Ordnungen bestimmte sein Schaffen. Aber Molzahn ist kein Konstruktivist, wenn man ihn auch gern so bezeichnet. Für ihn blieb die Malerei, selbst wenn sie sich rationaler Mittel bediente, eine Auseinandersetzung mit dem Irrationalen, die mystische Schau eines späten Romantikers.

Sein Symbolismus führte in der Folgezeit zu den raumillusionistischen Kompositionen der dreißiger Jahre, in denen nun die Perspektive die latente Gegenwart höherer Mächte versinnbildlicht. Der Bezug zum Irdischen löst sich. Die Formen werden durch rhythmische Akzentuierung transzendent, sie spiegelten sich negativ und positiv, stehen wie verlorene Sinnzeichen in überdimensionalen Räumen (Abb. 117).

1928 berief Oskar Moll den bis dahin an der Kunstgewerbeschule in Magdeburg tätigen Molzahn nach Breslau. 1933 wurde er entlassen, 1938 ging er in die USA. Seine Werke wurden kühler und härter, ohne ihren expressiven Charakter aufzugeben. In die beherrschenden Fluchtlinien der Perspektive sind jetzt als Impressionen der Riesenstädte steile Hochhausfassaden, das geometrische Gitternetz von tausend Fenstern eingeschmolzen.

Farbe und Form halten das gespannte, oft divergierende Gerüst der Bilder zusammen, begrenzen den Drang ins Kos-

117 Johannes Molzahn, Janus. 1930. Öl a. Lwd. 165 x 85 cm. Wilhelm Lehmbruck Museum, Duisburg

mische durch den Versuch zur Systematisierung der Mittel. Die Gemälde wurden zum Feld formaler Aktionen: verschiedene Blickpunkte reißen die Fläche auf, Strukturen begegnen und schneiden sich, Spannungen entstehen durch plötzlich gestörte Parallelen, Harmonien schlagen un-

vermittelt in Kontraste um. Die Formen existieren gleichermaßen als Gegenstand wie als Symbol, die Realität wirkt als Gleichnis. Metaphysisches ist in die Darstellung eingeschlüsselt und läßt alle geometrischen Konstruktionen bedeutungsschwer werden. Die Themen greifen nun auch in religiöse Bereiche hinüber, noch immer dient die Malerei als Brücke zum Übersinnlichen.

1959 kehrte der Maler wieder nach Deutschland zurück, um sein Werk zu vollenden.

Walter Dexel (1890–1973)

Der gebürtige Münchener gehört zu den Pionieren des deutschen Konstruktivismus. Allerdings hat seine intensive Tätigkeit in den verschiedenen Bereichen der angewandten Kunst, der Gebrauchsgraphik und der Lichtreklame, in Lehre und Forschung, wie die Professur für Formunterricht an der Staatlichen Hochschule für Kunsterziehung in Berlin (1936–1942) oder der Aufbau der bekannten Braunschweiger Formsammlung (1942–1955), seine Bedeutung als Maler ein wenig in den Hintergrund treten lassen.

Wie andere Künstler seiner Generation kam auch Dexel aus dem Einflußbereich des ›Sturm‹, doch zielte sein Interesse schon bald in eine andere Richtung als in die des Spätexpressionismus.

Ausgangspunkt seines Weges war die bereits um 1913 erkennbare Neigung zur kubisch-geometrisierenden Form, die sich, wenn auch damals nicht ohne expressives Pathos, vor allem im Architekturbild äußerte. Auch die Farbe blieb bis in die zwanziger Jahre hinein noch emotionell. Verschobene Trapeze, Kreise, Dreiecke, Kuben, Quadrate und Flächen bildeten schließlich das erweiterte bildnerische Vokabular der Zeit nach dem ersten Welt-

krieg. Trotz der fortschreitenden Abstrahierung bleibt ihre Herkunft von der Außenwelt erkennbar. Sie wirken durch ihre betonte Dynamik, die sich aus dem räumlichen Wert der Töne und aus dem handschriftlichen Auftrag ergibt. Erst langsam vollzog sich der Übergang zur Fläche, überwand der Maler die Erinnerung an das Gesehene und Erlebte zugunsten der freien Form. Gegen 1923 übernahmen Quadrat und Rechteck die Herrschaft im Bild, und auch die bis dahin expressive Farbgebung wurde durch die Grundfarben Blau, Rot und Gelb sowie die ›Nichtfarben‹ Schwarz, Weiß und Grau ersetzt (Abb. 118). Dennoch wirken Dexels Arbeiten dichter und trotz aller Reduzierung bildhafter gegenüber den rigoroseren Konstruktionen eines Moholy-Nagy oder der Angehörigen des ›Stijl‹.

118 Walter Dexel, Figuration 1923 IX. 1923. Öl a. Lwd. 82 x 75 cm. Wilhelm Lehmbruck Museum, Duisburg

Die Harmonisierung der Flächen, Spannung und Ausgleich der Farben interessierten ihn nachhaltiger als die rationale Konsequenz des Konstruktivismus. So erhalten sich seine Bilder ihre individuelle Prägung, die suggestive Wirkung der Farben. An die Stelle der Kontraste tritt die Variation der Töne; vollendet modulierte Flächen strahlen ein harmonikales Gleichgewicht und hohen ästhetischen Reiz aus.

Es ist ein Konstruktivismus ohne Härte, eine malerisch kultivierte Geometrie, die dem Betrachter aus Dexels Werken entgegentritt. Der Künstler setzte nach dem zweiten Weltkrieg hier erneut an und hat sein Werk trotz der langen Unterbrechung bis zu seinem Tode weiterentwickelt.

Carl Buchheister (1890–1964)

In der lebhaften künstlerischen Atmosphäre des Nachkriegs-Hannover fand der junge Autodidakt Buchheister den Weg zur gegenstandslosen Kunst. Sicher hat der Einfluß des Freundes Kurt Schwitters dabei eine erhebliche Rolle gespielt. Rasch stellten sich erste Erfolge ein: zwei Ausstellungen im ›Sturm‹, internationale Resonanz durch den 1926 in New York erschienenen Band ›Modern Art‹, der auch Buchheister erwähnt.

Das auffallende Mit- und Nebeneinander organischer und konstruktiver Formelemente, das bis in die Bilder der fünfziger Jahre zu verfolgen ist, deutet auf die Quellen seiner Entwicklung: auf die expressive Abstraktion, in der sich Empfindung in lyrischen Klängen niederschlug, sowie auf den Konstruktivismus. Schwankte er anfangs noch zwischen den Wegrichtungen – auf die Periode der Emotion folgte die kühle Klarheit geometrischer Ordnungen –, so schwebte ihm

119 Carl Buchheister, Dreiformvariation. 1926. Öl a. Lwd. 93 x 63 cm. Privatbesitz

als Ziel offensichtlich eine Synthese beider Möglichkeiten vor. Er malte Bilder, in denen sich vegetabile Formen mit konstruktiven Bildelementen kontrapunktisch gegenüberstehen (Abb. 119).

Wenn Buchheister auch künftig auf die Wiedergabe der Realität verzichtete, so blieb diese doch als auslösender Impuls, als formaler Rhythmus in der Komposition erhalten.

Anfang der dreißiger Jahre erweiterte der Künstler seine Gemälde in die dritte Dimension. Holz, Plexiglas und Aluminium wurden zu geometrischen Konstruktionen von schöner Klarheit und Aus-

gewogenheit zusammengefügt. 1932 trat Buchheister in Paris der Gruppe ›Abstraction – Création‹ bei, die zum Sammelbecken der sich gegenüber der gegenständlichen Malerei nur schwer behauptenden Abstrakten Europas wurde.

Als er 1937 nach Deutschland zurückkehrte, mußte er unter dem Zwang der Diktatur auf die Fortführung seiner Konzeptionen verzichten. Er galt als entartet. Das drohende Malverbot ließ sich nur durch die Rückwendung zum Gegenständlichen umgehen. Erst nach 1945 konnte der Maler die zerrissenen Fäden neu knüpfen und setzte sein Werk fort.

Werner Gilles (1894–1961)

Eine Reise nach Italien, die das Studium bei Feininger am Bauhaus 1921 für ein Jahr unterbrach, wurde für Gilles zum bestimmenden Erlebnis. Landschaft und Kunst dieses Landes beeindruckten ihn tief.

Bis zum Herbst 1923 blieb der junge Maler in Weimar. Dann brach er erneut nach Italien auf, kopierte klassische Meister, um seinen Lebensunterhalt zu bestreiten. Anschließend besuchte er Frankreich; Paris vermittelte ihm die Bekanntschaft mit der französischen Malerei. Er begeisterte sich für Matisse, Derain und Vlaminck und entdeckte Braque für sich, dessen Stilleben ihn faszinierten. All diese Anregungen wirkten in ihm nach, erfüllten ihn mit Unruhe und Melancholie. In seine Gemälde zogen dunkle Töne ein; er litt unter Depressionen. Manche Werke dieser Jahre erinnern von fern an Chagall. Figuren begegnen sich in unbestimmten Traumsphären, sie verlieren ihre körperliche Substanz, erscheinen als helle und dunkle Konturen auf farbigen Flächen, in irrationale Bildräume sind phantastische Visionen eingeschrieben, die sich mitteilen wollen (Abb. 120).

Gegen Ende des Jahrzehnts wurde man in Berlin auf den jungen Maler und seine seltsamen Phantastereien aufmerksam. 1927 und 1928 beteiligte er sich an den Ausstellungen der ›Juryfreien Kunstschau‹. Westheim stellte die Verbindung zu Paul Klee her und brachte in seinem ›Kunstblatt‹ 1930 einen Artikel über Gilles. Für einen Augenblick schien sein Leben an Stetigkeit zu gewinnen. Dann erfaßte ihn die alte Unruhe. Mit zwei Düsseldorfer Freunden, Curth-Georg Becker und Josef Pieper, brach er zu einer größeren Reise auf, die über Paris an die Côte d'Azur, nach Le Brusc führte, wo er sich schon zuvor aufgehalten hatte.

Die Bilder dieser Zeit, Gemälde und viele Aquarelle, spiegeln die gelöste Atmosphäre. Noch immer verwendete er den in Düsseldorf gefundenen Formenkanon,

120 Werner Gilles, Musik. 1928. Öl a. Lwd. 100 x 80 cm. Besitz unbekannt

seine Kürzel für Mensch, Tier, Baum und Haus. Aber die Palette hatte sich aufgelichtet. In den temperamentvollen Pinselzügen scheinen Erinnerungen an die heiteren Werke Dufys aufzuleben.

Damals schrieb er nach Deutschland:

> Es wird vieles ruhiger und selbstverständlicher in mir, Wolken und Bäume schließen sich langsam auf ... ein Maßstab erwächst in mir für das Kreatürliche und Sinne entstehen neu, um das Menschliche wieder zu stillen, um das Wachstum zu ermöglichen ... Dann kommt der Wunsch der ganz vermessene, über einen, Orpheus zu werden, das Lied alles Kreatürlichen zu singen ...

Es war dieser Wunsch, der zur Richtlinie des künftigen Weges werden sollte. Doch waren noch dunkle Zonen zu durchschreiten, ehe ihm der strahlende Süden die Erfüllung seiner Träume gewährte.

Josef Hegenbarth (1884–1962)

Hegenbarth ist als Maler längst nicht so bekannt wie als Zeichner und Illustrator. Er selbst betrachtete ebenfalls die Zeichnung als den gewichtigsten Teil seines künstlerischen Werkes:

> Später und immer mehr, bis auf den heutigen Tag, sind mir das Liebste die Zeichenfeder und wieder der Pinsel, aber der borstige abgeschriebene, in schwarze Farbe oder Tusche getaucht ...

Die Frühwerke des in Böhmisch-Kamnitz geborenen Meisterschülers von Gotthardt Kuehl an der Dresdener Akademie sind durch eine verhältnismäßig rauhe und pastose Pinselführung gekennzeichnet. Vielleicht war es das Unvermögen, mit der zäheren Öl- oder Leimfarbe eine so handschriftlich-skizzenhafte und dabei suggestive Wirkung zu erzielen wie in der Pinsel- oder Federzeichnung, die seine

Malerei mehr und mehr zurücktreten ließ. Nicht, daß es dem begabten Zeichner am Verhältnis zur Farbe gefehlt hätte. Wohl zog er schwarze Tusche vor. Aber es entstanden nicht wenige Blätter von leuchtender Farbigkeit, mit warmem Gelb, tiefem Braun und kraftvollem Rot vor zart getöntem Grund, gestützt also auf »bunte Farben«, wie er sie nannte.

Hegenbarth ist im Gegensatz zu den meisten anderen Künstlern seiner Generation wenig gereist. Er fand Reichtum und Vielfalt des Lebens in den Ereignissen des Alltags, im Zirkus und auf den Rummelplätzen, im Zoo oder im Theater, im Antlitz des unbekannten Gegenüber und nicht zuletzt in der Fülle der Gestalten und Begebenheiten aus Dichtung und Literatur. Phantasie und Wirklichkeit stimulierten zum Schaffen.

Viele Gemälde sind noch von expressivem Empfinden durchwirkt, auch erhält sich die von ihm geschilderte Realität stets einen Rest hintergründiger Magie. Vor

121 Josef Hegenbarth, Gestreifte Hyäne. Um 1930. Öl a. Lwd. 68 x 77,5 cm. Wilhelm Lehmbruck Museum, Duisburg

allem die religiösen Themen und dunklen Landschaften besitzen eine Bedeutungsfülle und innere Dramatik, die sich nur schwer in Übereinstimmung mit der köstlichen Leichtigkeit der Zeichnungen bringen läßt. Uns wollen die Arbeiten am vollendetsten erscheinen, in denen der Duktus der Handschrift und der Auftrag der Farbe dem graphischen Werk am nächsten kommen.

Hegenbarth hat nicht nur Menschen gemalt, noch intensiver beschäftigten ihn die Tiere. Immer wieder hat er sie skizziert, auf der Straße, in der Manege, im Zoo (Abb. 121). Sie beglückten das Auge durch eine Vielfalt an Farbe und Form, sie faszinierten ihn durch ihr naturhaftes Sein ebenso wie durch ihre Erscheinung. Der Künstler hat sie in seinen Werken nicht vermenschlicht, auch wenn sein Hang zur Ironie und Groteske ihnen manchmal Züge lieh, die über das Kreatürliche hinausgehen.

Erwähnen wir noch den Illustrator Hegenbarth, einen Meister seines Fachs. Hier fühlte er sich am freiesten, wenn er »groteske Geschichten, witzige Tollheiten« ersann, denen sich als Gegenpol häufig das »tragisch bewegte Leidenschaftlichkeit« zuordnet. Seine Formulierungen erreichen gewöhnlich die Intensität und Dichte der bildnerischen Sprache, die sie als kongeniale künstlerische Leistung neben das geschriebene Wort stellt.

Den Maler unter die Realisten einzuordnen, verbieten die ausdrucksstarke Handschrift wie sein Gespür für das Mehrschichtige der Realität, die er nicht wiedergibt, wie er sie kennt, sondern »wie sie sein könnte«. Dem Wunsch, das Momentane der Erscheinung zu bannen, »eine innere und äußere starke Bewegtheit einzufangen«, entspricht das Skizzenhafte, oft wie flüchtig Erscheinende des malerischen Stils. Realität und Phantasie, Schärfe der Dingbezeichnung und souveräne

Improvisation, Ausdruck und Form sind die Pole, zwischen denen sich das Werk bis in das Alter reich entfaltete.

Xaver Fuhr (geb. 1898)

Man trifft gelegentlich auf Künstler, die den einmal eingeschlagenen Weg mit Zähigkeit und Konsequenz verfolgen, ohne sich von Ereignissen beeinflussen zu lassen, die in den Werken anderer revolutionäre Wandlungen hervorriefen. Xaver Fuhr, als Maler Autodidakt, gehört zu ihnen. Vergleicht man die Werke der zwanziger Jahre mit denen, die er nach dem zweiten Weltkrieg schuf, so wird man bei aller künstlerischen Reife doch die gleiche innere Einstellung zur Dingwelt erkennen, die, keinesfalls realistisch, ihre Erfüllung in immer neuen Variationen des sichtbaren Seins findet.

Am Beginn seines Werkes standen Schilderungen von Brücken, von Landschaften mit Häusern und Flüssen, die auf die Eindrücke der in Mannheim verbrachten Jahre zurückgehen. Doch begnügte sich der Künstler schon damals nicht mit der bloßen Wiedergabe des Gesehenen. Er verfremdete das Augenerlebnis durch konstruktive Verspannungen, durch ein graphisches Lineament, das der Farbe gegenüber absolut dominiert. Schon früh tendierte er dazu, durch leichte Verschiebung der perspektivischen Fluchtlinien und eine geringe Versetzung der Bildgründe innerhalb einer sonst tiefenillusionistisch angelegten Komposition sowie durch eine kleine Abweichung von Horizontale und Vertikale in den gemalten Architekturen den magischen Charakter der Dingwelt freizulegen. Solche Durchbrechungen einer sonst streng eingehaltenen Bildordnung beschwören Hintergründiges, evozieren die Mehrdeutigkeit der Realität (Abb. 122). Auch sind viele Bil-

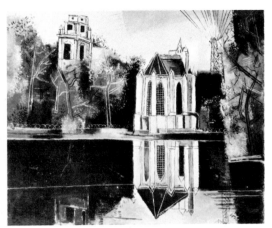

122 Xaver Fuhr, Kapelle am See. 1929. Öl a. Lwd. 68 x 77,5 cm. Wilhelm Lehmbruck Museum, Duisburg

ge alter Gassen ebenso wie das Wachstum der Pflanzen, den Ablauf figürlicher Bewegung, die Suggestion von nächtlichem Licht, der Nachhall von Klängen und traumhaften Erlebnissen.

Die dingliche Gegenwart des Objekts verliert sich dabei allmählich. Der Gegenstand wandelt sich zum Sinnzeichen im irrationalen Raum des Bildes und führt in tieferem Sinne wieder in den Bereich der menschlichen Erlebenssphäre zurück.

Die Nachfolger des Expressionismus

Werner Scholz (geb. 1898)

Werner Scholz gehört zu den wenigen Malern von Bedeutung, die man zu den eigenständigen Fortsetzern des Expressionismus rechnen kann. Eine solche Einordnung geht nicht davon aus, daß er etwa die Ansätze aufgriff, die die Klassiker selbst aufgegeben hatten. Es handelt sich vielmehr um eine verwandte Gestimmtheit, um einen gemeinsamen Lebensentwurf, die den Künstler enger mit den Älteren verbinden.

Diese Einstellung gilt schon für den Beginn des Weges. Der junge Scholz, der im Krieg einen Arm verloren hatte, besuchte 1919 die Kunsthochschule in Berlin. Die Wirren der Nachkriegszeit bestimmten den Tenor seines Werkes, man nannte ihn einen sozialen Realisten. Aber anfangs beobachtete er lediglich die Menschen und ihre Geschicke. Seine Bilder illustrieren keine Zeitsymptome, sie klagen nicht an, sie stellen fest. Darin liegt in einer Periode hektischer Propaganda ihre Stärke. Ihr dunkler Ton, ihre stille Melancholie und Resignation wirken nicht weniger nachhaltig als die überspitzten Aggressionen der Veristen.

der von starken formalen Spannungen erfüllt: Statisches und Dynamisches prallen aufeinander, Nähe und Ferne stehen sich kontrastierend gegenüber. Mit dem Medium Farbe beschäftigte sich Fuhr anfangs nur zögernd; erst in den späten Werken geht die Farbe eine überzeugende Synthese mit den zeichnerischen Elementen des Bildes ein.

Ab 1945, nach Jahren vollkommener Abgeschiedenheit, wird seine Malerei freier, dynamischer und abstrakter. Umriß und Linie erhalten neue Bedeutung. Über die Funktion der Begrenzung hinaus entwickeln sie sich zu lichten Bewegungsspuren, hin- und herschießend, die Dinge umfahrend und zugleich – oft ohne Rücksicht auf den Gegenstand – der Fläche freie graphische Rhythmen einschreibend. Die nicht mehr objektgebundene Farbe wirkt als tragender Klang, als emotionaler Unterton mit. Darin lassen sich Einflüsse der zeitgenössischen Richtungen erkennen. Fuhr benutzt die neuen abstrakten Gestaltungsmittel jedoch nur, um mit ihrer Hilfe die Wirklichkeit stärker erfahrbar zu machen: die verwinkelten Zü-

Farbe war damals sein Medium nicht. Scholz benötigte fast ein Jahrzehnt, bis er sie beherrschte. Es ist müßig, nach Vorbildern zu fragen. Nolde, die Maler der ›Brücke‹, vor allem Schmidt-Rottluff sind in der Literatur wiederholt genannt worden. Es mag zwar in der Stärke des Erlebens, in dem Wunsch nach Zitierung menschlicher Schicksalslagen Gemeinsamkeiten geben. Aber Scholz ist eine Generation jünger. Er war desillusioniert, ihm fehlte der romantische Glaube an die Sendung, der die Älteren bewegt hatte. Man spürt vor dem untergründigen Pathos der Werke in den späten zwanziger und frühen dreißiger Jahren, daß den Künstler weniger das Motiv als eine bestimmte Situation anrührte. Sie zeigen menschliche Anteilnahme, ein Mitempfinden ohne Gefühlsüberschwang – Malerei als Spiegel der Persönlichkeit.

1933 malte Werner Scholz die ersten Triptychen. Die Pinselschrift ist grob und rauh, die Farbgebung oft gewalttätig; die Figuren sind, groß gesehen, an den vorderen Bildrand gerückt. Raumillusion oder Perspektive sucht man vergeblich. Sein Medium ist die Fläche.

Langsam erlangte nun auch die Farbe kompositionelle Bedeutung. Sie gewann an Intensität; ein loderndes Rot, ein scharfes Gelb, ein leuchtendes Blau durchbrechen das Ensemble der schwarz-weißen Tonlagen, aus denen Helligkeiten wie ein geisterhaftes Licht treten.

Während des Dritten Reiches gehörte Werner Scholz zu den Verfemten. Er verließ Berlin, spann sich in einem einsamen Tiroler Dorf ein. Die damals entstehenden Arbeiten legen Zeugnis von Mensch und Natur seiner neuen Umgebung ab. Der Schwerpunkt liegt noch immer auf dem Figürlichen, alle anderen Themen erscheinen wie Nebenwerk. Das gilt für die Landschaften, die man kaum nach Lokalitäten ordnen, für Blumen und Tiere, die

man zwar als Spezies benennen, doch nicht als Schilderungen aus dem Dasein betrachten kann. Sie sind wie Symbole für den mächtigen Atem der Schöpfung, für die Zeugungskraft der Natur.

Mythos und Religion haben im Werk dieses grüblerischen Mannes ihren festen Platz. Aber auch hier geht es ihm nicht um die Schilderung bestimmter Ereignisse, um Illustrationen zur Bibel oder zu den homerischen Sagen, zur griechischen Mythologie. Während des zweiten Weltkriegs entstanden Pastelle zur Bibel, Gemälde folgten. Einzelne beherrschende Erscheinungen kristallisierten sich heraus: Saul

123 Werner Scholz, Antigone. o. J. Öl a. Pappe. 100 x 73,5 cm. Museum Folkwang, Essen

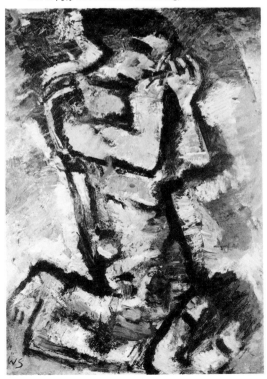

und David, angeregt durch Rembrandts berühmtes Werk im Mauritshuis, Judith, daneben die Gestalten der griechischen Tragödie, Antigone, Medea, Orpheus. Sie alle stehen für das Walten höherer Mächte, für schicksalhafte Verstrickungen und das Gesetz, dem selbst ein Gott unterworfen ist (Abb. 123).

Die Arbeit an der Bibel fesselte den Maler für lange Zeit. Er empfand die Unterordnung als Befreiung, glaubte, nun für das ›Ich‹ den Ort gefunden zu haben, »von dem aus sein metaphysisches Bedürfnis klarer und faßbarer wurde«. Eindringlicher als je zuvor fungierte die Farbe als Mittel der Imagination. In sie übertrug der Maler unmittelbar seine Vorstellungen. Ihre Dynamik, der impulsive, ungeglättete, handschriftliche Auftrag lassen die Figuren in einem dramatischen Schöpfungsakt aus dem Uranfänglichen, den chthonischen Bereichen hervortreten.

Die Auseinandersetzung mit der Welt der Industrie unterbrach gegen Mitte der fünfziger Jahre die bisherige Entwicklung. Scholz besuchte das Ruhrgebiet und erkannte bald die Dramatik dieser Hephästos-Landschaft. Die Beschäftigung mit ganz anders gearteten Motiven als bisher wirkte befreiend. Die neuen Themen verlangten ein direktes Angehen des Gegenstandes, keine meditative Versenkung. So wurden die Bilder bald gelassener, ruhiger, ohne an Kraft einzubüßen. Die Farbe gewann an Kontrastwert und Leuchtkraft, sie gliedert die Komposition und dynamisiert die Fläche. Die Wirklichkeit erhielt ihr Recht neben den Visionen, den Anrufen aus mythischen Bereichen zurück.

Die Aufgeschlossenheit gegenüber dem sichtbaren Sein, die Entdeckung seiner zeitlosen Schönheit prägen seitdem das malerische Werk. Die helleren Töne dominieren; in Landschaften, Blüten und stillebenhaften Kompositionen spricht der Künstler Aspekte des Daseins an, die lange Zeit unbeachtet geblieben waren. Die Dialektik des Lebens wird erkennbar, die seinen Weg zwischen Vision und Realität, zwischen Form und Ausdruck, zwischen Chaos und Ordnung bestimmte. Für Scholz sind Leben und Malen untrennbare Begriffe. Selten aber spiegelt ein künstlerisches Werk so ausschließlich eine in sich gegensätzliche Persönlichkeit wie das seine.

Rolf Nesch (1893–1975)

Der schwäbische Malergeselle und spätere Schüler der Dresdener Akademie (1912) gehört zu den nicht eben zahlreichen Künstlern, deren Werk aus der Begegnung mit Malern der ›Brücke‹ und deren Arbeiten entscheidende Impulse empfing. Die sechs Wochen, die der junge Maler und Graphiker 1924 als Gast und Schüler von Kirchner in Frauenkirch bei Davos verbrachte, waren vor allem für die Entwicklung seines graphischen Werkes von großem Wert. Die Erfahrungen, die ihm Kirchner vermittelte, aber auch dessen Malerei in ihrer damals neugewonnenen Strenge und intensiven Farbigkeit beeindruckten Nesch nachhaltig. Er nutzte die Anregungen auch in den Jahren unruhiger Wanderschaft durch die deutschen Städte, nach denen er sich endlich in Hamburg niederließ. Schon früh kam ihm der Gedanke, plastisch zu drucken. Ein Ätzfehler in der Platte (die Säure hatte sich durchgefressen) sei, so wird berichtet, der zufällige Anlaß zu einem neuen Verfahren geworden: zu den Flächenwirkungen der Ätzung trat die des Reliefs, indem der Künstler eine oder mehrere, teils geätzte, teils durchlochte oder ausgesägte Zinkplatten aufeinanderlegte und mitdruckte – ein dreidimensionales Puzzlespiel, das binnen kurzem zu einem für Nesch charakteristischen bildnerischen

124 Rolf Nesch, Hamburger Brücken. 1932. Materialdruck. 45 x 59,5 cm. Privatbesitz, Hamburg

Verfahren wurde. Weder malerisch noch eigentlich graphisch zielt es auf Flächenrhythmisierung und dekorative Wirkung, hervorgerufen durch die phantasievolle Wirkung der verwendeten Materialien.

Mit den *Hamburger Brücken* von 1932 fand Nesch endlich die ihm eigentümliche Kompositionsweise (Abb. 124). Die Malerei, ohnedies nicht im Vordergrund seines Interesses stehend, trat zurück und wurde endlich ganz aufgegeben. Eine Zeitlang versuchte er ihr durch Verwendung neuer Farben und Bindemittel eine ähnliche Wirkung wie seinen Drucken abzugewinnen.

Die Werke der dreißiger Jahre verraten trotz ihrer zunehmend ornamentalen Abstraktion – eine zwangsläufige Folge des ungewöhnlichen Verfahrens – noch die Abstammung des Künstlers aus dem Expressionismus. Munch und Kirchner scheinen nicht selten gegenwärtig.

Eine entscheidende Wandlung vom Druck zum Bild trat in dem Augenblick ein, als der Künstler bemerkte, daß die durch Reliefierung, Ätzung, Bohrung, durch Aufbringen von Drähten oder anderen Metallteilen veränderten Druck-

platten nicht nur Mittel zum Zweck, sondern an sich von ästhetischem Wert waren. Die Erkenntnis führte zu den Materialbildern der dreißiger Jahre, die ebenbürtig neben der Druckgraphik bestehen. In diesen vielteiligen und vielgestaltigen Organismen konnte sich das schöpferische Spiel frei entfalten, nahe der Abstraktion und doch gegenstandsbezogen. Mögliche kunstgewerbliche Wirkungen durch die dekorativen Eigenschaften des Materials wurden bewußt in Kauf genommen und durch den mitreißenden Schwung der oft großen Kompositionen souverän überspielt.

Zu Beginn des Dritten Reiches verließ Nesch Deutschland. Norwegen bot eine Zuflucht. Hier steigerte sich seine Kunst, trotz aller Schwierigkeiten, trotz der bedrückenden Umstände zu ihrem Höhepunkt. Monumentale Werke entstanden, in denen sich der Künstler mit seiner Zeit auseinandersetzte: das Reliefbild *Frieden* (1936/37), noch auf Erlebnissen des ersten Krieges beruhend, das *Triptychon des hl. Sebastian* (1941/43).

Ernst und Schwere wurden jedoch immer wieder durch heitere Klänge unterbrochen. Aus dem graziösen Spiel der Texturen schimmern Groteske und Burleske, brechen ein tiefer Humor, ein befreiendes Lachen. Jedes ›Bild‹ verrät die Freude seines Schöpfers am kunstvollen Bau der Komposition, an den verblüffenden Wirkungen der Formteile aus Holz, Metall und Stein. Einflüsse der Kunst der Naturvölker scheinen manchmal greifbar nahe.

Nesch war kein Revolutionär. Sein Weg verlief parallel zu den großen Entwicklungen und Entdeckungen seiner Zeit. Seine Domäne mag sich aus geschichtlicher Warte nicht eben umfangreich ausnehmen. Und doch fügte seine Kunst der Entwicklung der letzten vier Jahrzehnte einen unüberhörbaren und unverwechselbaren Klang bei.

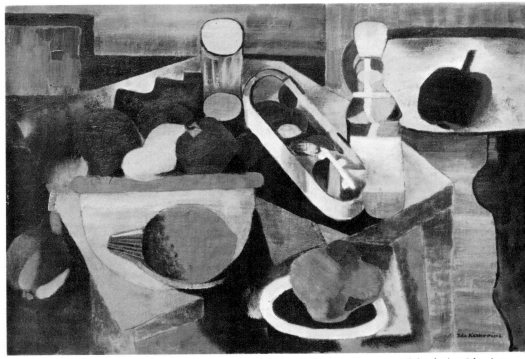

125 Ida Kerkovius, Stilleben mit Dattelschachtel. 1926. Öl a. Lwd. ca. 50 x 75 cm. Privatbesitz, Schweiz

Ida Kerkovius (1879–1970)

1903 schloß sich die aus Riga stammende junge Malerin für einige Monate in Dachau dem Kreis von Hoelzel an, 1908 kehrte sie als seine Schülerin und Assistentin zu ihm zurück. Der enge und vertraute Kontakt mit dem verehrten Meister und seinen Studenten wirkte befruchtend auf ihre Malerei. Sicher hat sie die ganze Tragweite der Hoelzelschen Überlegungen damals nicht begriffen, doch kam sein Sinn für Farbe ihrer ausgeprägten Sensibilität für koloristische Werte entgegen und wirkte daher lange nach.

Schon früh zeigte sich Ida Kerkovius mit jenem Sinn für die unmittelbare Wirkung naiver Farben begabt, wie er im Osten zu Hause ist. Sie verzichtete auf Symbolismen, auch nutzte sie die Farbe nicht zur Mitteilung oder Stimmungserzeugung wie die Expressionisten. Sie faßte sie als reinen Wert auf, verwendete sie, unbekümmert und unbefangen, hingegeben an die Orchestration der Töne und nicht selten ohne Rücksicht auf die Komposition, die hinter dem dominierenden Anspruch der Farbe zurücktritt.

Erst die Übersiedlung an das Weimarer Bauhaus lenkte die zur lyrischen Abstraktion tendierende Entwicklung der Künstlerin in andere Bahnen. Sie schrieb sich als Schülerin von Itten ein und besuchte drei Jahre lang die Webklasse. Der Kontakt zu Klee und die stimulierende Nähe der anderen Meister verdrängten die Vorstellungen ihrer Frühzeit. Das Problem der Form wurde angesprochen, Schlemmer bot dabei bedeutsame Hilfe. In der zunehmenden Strenge der Komposition sind zwar gewisse konstruktive Überlegungen zu erkennen, aber sie erreichte und suchte wohl auch nicht die Gesetzmäßigkeit der Kunst ihres Vorbildes. Ein sehr weiblicher Sinn für die dekorativen Wirkungen äußert sich in ihren Arbeiten (Abb. 125).

Die dreißiger Jahre brachten schließlich größere Freiheit im Malerischen, vor allem in den reizvollen Landschaftsimpressionen. Erneut machte sich lyrische Empfänglichkeit bemerkbar. Manchmal glaubt man an einen expressiven Unterton, doch das täuscht. Niemals haben ihre Bilder den Wunsch erkennen lassen, sich mitzuteilen. Sie sind Monologe, bildliche Vergegenwärtigungen melancholischer oder glückhafter Momente.

Stärker abstrahierte, wieder flächigere Formen und eine lebhafte Farbigkeit, der manchmal ein wenig von der Senisibilität der früheren Arbeiten abgeht, kennzeichnen das Alterswerk. Kontraste zwischen Rund- und Rechteckformen fungieren als Element der Raumspannung, doch nie als formales Problem; stets bleibt das Dingliche und Figürliche als Erinnerung und Gegenwart in ihre Schöpfungen hineinverwoben.

Das Werk von Ida Kerkovius vollendete sich außerhalb der großen Entwicklungslinien, doch konsequent in sich selbst, liebenswert in seiner Freiheit wie in seiner Begrenzung.

Conrad Felixmüller (geb. 1897)

Felixmüller gehört zu jener Zwischengeneration, die, für den klassischen Expressionismus noch zu jung, lange in dessen Nachwirkungen befangen war. Sein Weg als Maler begann mit dem Besuch der Zeichenklasse der Kunstgewerbeschule und privatem Malunterricht. Ein Studium bei Bantzer an der Dresdener Akademie schloß sich an. Schon 1916 wurden seine Arbeiten im ›Sturm‹ ausgestellt. Bekannt machten ihn vor allem seine graphischen Werke; noch 1927 lieferte er Holzschnitte für die ›Aktion‹ von Pfemfert.

Felixmüllers Anfänge lagen im Sturm- und Protestexpressionismus. Er war Mit-

126 Conrad Felixmüller, Luca (Der Sohn des Künstlers). 1920. Öl a. Lwd. 96 x 75,5 cm. Slg. Morton D. May, St. Louis, Miss.

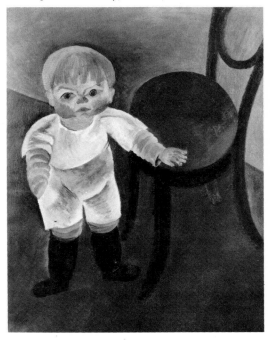

begründer der Dresdener Sezession (1919) und Mitglied der ›Novembergruppe‹. Als Künstler setzte er sich mit seiner Zeit und Umwelt in jener emphatischen Gebärden- und Zeichensprache auseinander, die als ein bezeichnendes Merkmal für die Protesthaltung der damaligen jungen Generation galt. In seiner Zielsetzung wie in der Vorliebe für die Graphik stand er dabei Dix und Grosz nahe, ja, er führte deren Intentionen noch in einer Zeit fort, als beide Maler schon längst zum Realismus abgeschwenkt waren.

Auch Felixmüller wurde von den neuen Impulsen der Zeit berührt. Als der expressive Schrei hohl klang, kehrte auch er wieder näher zum Gegenstand zurück (Abb. 126). Zwar schlug er nicht den Weg zur Neuen Sachlichkeit ein, dazu wirkten zumindest während der zwanziger Jahre das expressionistische Gedankengut und die von diesem abhängige Formensprache zu stark nach, doch trat eine ausgesprochen dekorative Neigung in Erscheinung.

Eine seltsam verfremdete, manchmal wie magisch wirkende Farbigkeit entrückte die Arbeiten, vor allem seine bekannten Zirkusbilder, zusehends der expressiven Gestik. Gegen 1930 war der Umbruch vollzogen. Seine Malerei näherte sich fortan mehr und mehr der Realität, bis sie schließlich in einen sanften Naturalismus mündete.

César Klein (1876–1954)

Von Anfang an fühlte sich der Maler eher zum sichtbaren Sein als zu dessen expressiver Deformierung hingezogen. Das Vorbild der französischen Malerei – erst Bonnard, später auch Cézanne – bestätigte ihn darin, seiner ausgeprägten Empfindung für die dekorative Wirkung von Fläche, Umriß und Farbe entgegen.

127 César Klein, Ruhe auf der Flucht. 1918. Öl a. Lwd. 166 x 137 cm. Privatbesitz, Lübeck

Während des ersten Weltkriegs näherte er sich innerlich dem Expressionismus. In Gemälden und Holzschnitten zeigen sich Auswirkungen des Brücke-Stils. Dennoch kam es nur zu einer äußeren Übereinstimmung, denn die Farbe versuchte sich dem expressiven Auftrag zu entziehen. Sie schmückt bei aller Sensibilität; ihre leuchtenden Akkorde suggerieren märchenhafte Klänge, die sich jeder Expression widersetzen (Abb. 127).

1919 lehnte der Künstler eine Berufung nach Weimar an das ›Bauhaus‹ ab. Klein zog die Tätigkeit an der Unterrichtsanstalt des Staatlichen Kunstgewerbemuseums in Berlin vor, die seinem künstlerischen Temperament wie seiner Veranlagung besser entsprach.

Eine rege Tätigkeit im Bereich der angewandten Kunst – darunter das Dek-

kengemälde in der Kroll-Oper, die Mo-
saiken für das Deutsche Museum in Mün-
chen, außerdem Bühnenbilder für die be-
rühmten Inszenierungen der zwanziger
Jahre – führten ihn nach anfänglichen
Experimenten wieder zu einer beruhigten,
naturnäheren Darstellungsweise zurück.
Vor allem seine Stilleben verraten eine
klassische Haltung, die an verwandte
Formulierungen bei Braque erinnert. Fi-
gur und Architektur hingegen verleugnen
oft die Einfälle des begabten und bedeu-
tenden Bühnenbildners nicht.

1932 gründete er mit Schlemmer, Klee
und Feininger die Gruppe ›Selection‹. Zu
den geplanten Ausstellungen kam es nicht
mehr. Klein teilte das Schicksal der mei-
sten deutschen Maler. Er verlor sein Lehr-
amt, seine Bilder wurden aus den Mu-
seen entfernt. Das unverfänglichere Büh-
nenbild rückte in den Mittelpunkt künst-
lerischen Schaffens. In den wenigen Ge-
mälden und Gouachen, die er noch malte,
näherte er sich abstrakten Figurationen,
hinter denen sich die Erinnerung an die
Realität, vor allem an die Erscheinung
des Menschen verbirgt. Symbolisches floß
in die Kurvaturen, in die Höhlungen und
Schwingungen seiner Figuren ein. Der
Hinweis auf Verwandtes bei dem Eng-
länder Henry Moore ist jedoch nur sehr
bedingt richtig. Was der Bildhauer als
eine überlegte Raumform gestaltet, ist
hier Ausdruck musikalischer Empfindun-
gen, die sich träumerisch verlieren und im
harmonischen Aufbau wie in der Gliede-
rung der Komposition die Bühne niemals
vergessen lassen.

Max Kaus (geb. 1891)

Der Weltkrieg, den der junge Berliner
Kaus als Sanitätssoldat in Flandern er-
lebte, war für ihn auch Ausgangspunkt
seines künstlerischen Schaffens. Das Glück,

durch Vermittlung von Erich Heckel 1917
nach Ostende versetzt zu werden und
dort in einem Kreis gleichgesinnter, gei-
stig interessierter Menschen Dienst tun zu
können – außer Heckel gehörten ihm die
Maler Kerschbaumer und Helbig sowie
der Kunsthistoriker Dr. Kaesbach an –,
erleichterte die schweren Jahre. Zudem
bestärkten die Kontakte den jungen
Künstler in seinem Entschluß, den bisher
erlernten Beruf des Dekorationsmalers
aufzugeben und sich der freien Kunst zu
widmen.

Selbstverständlich zeigten die ersten
Arbeiten der Nachkriegszeit künstlerische
Anregungen von Heckel und Kerschbau-

128 Max Kaus, Mann in blauer Jacke (Selbst-
bildnis). 1925. Öl a. Lwd. 99,5 x 70 cm.
Brücke-Museum, Berlin

mer. Kaus wählte jedoch einen Weg parallel zu dem der Expressionisten. Er entdeckte wie sie die Natur für sich und suchte das Expressive wie eine heilsame Unruhe in seine Werke einzubringen, als Gegenpol zu seiner Freude an dekorativen Oberflächenreizen: Seine Kunst stand immer ein wenig unter den Nachwirkungen des erlernten Handwerks.

Dieser innere »Kampf zwischen der statuarischen Gebautheit, malerischer Gelassenheit und expressiver Unruhe«, wie er sein Schaffen bezeichnete, zielte auf einen Ausgleich der Kräfte, auf die Überwindung des Gefühlsüberschwanges wie des pathetischen Ausdrucks. Kaus blieb nahe am Vorbild der Natur, distanzierte sich jedoch künstlerisch so weit von ihr, daß man ihn nicht zu den Verfechtern des Neorealismus rechnen darf (Abb. 128).

Der künstlerisch fruchtbare Zwiespalt zwischen Spannung und Gelassenheit durchwirkt auch die Arbeiten der späteren Jahre. Die Abstraktion lehnte der Künstler für sich ab, für ihn blieben andere Quellen maßgebend: das Studium antiker Bauten mit »ihrer Mischung aus Form und ruinöser Unform«, der Bereich persönlicher Interessen und Passionen, seine Reisen, das Leben und die Empfänglichkeit des Auges. Damit war auch der jeweilige Grad an Realität festgelegt. Abhängig von Erlebnis und Erfahrung, dem Gegenständlichen niemals schulmäßig verpflichtet, bleibt das ›Motiv‹ – das gestaltete Bild – Ziel der Malerei.

Karl Kluth (1898–1972)

Der Maler, der heute neben Rolf Nesch als der bezeichnende Vertreter der jungen Hamburger Künstlerschaft der zwanziger Jahre gilt, kam erst 1922, nach Kriegsdienst und abgeschlossenem Studium bei

Haueisen in Karlsruhe, in die Elbmetropole. Die künstlerische Atmosphäre der Stadt war noch durch die geistige Nähe Noldes und Munchs gekennzeichnet. In der ›Norddeutschen Sezession‹, unter den Sammlern und Freunden junger Kunst, dominierten die Anschauungen des Expressionismus.

Wir können Kluth trotz solcher Ansatzpunkte nicht mehr als einen eigentlichen Expressionisten bezeichnen, doch gab es eine verbindende Gemeinsamkeit in den künstlerischen Gesichtspunkten, die zu verwandten Lösungen führte.

Die Auseinandersetzung mit der Malerei der ›Brücke‹ Anfang der zwanziger Jahre – es gibt in den Gemälden dieser Zeit eine Reihe übereinstimmender Ausdrucksformeln wie Gesten, Haltung, eckig gebrochene Strichlagen als Metaphern für Empfindung und seelische Gestimmtheit – sowie mit den Werken von Munch half zur Klärung der eigenen Position. Schon früh erkannte der Maler die Möglichkeit, Farbe als »Träger dramatischer Aktion« zu verwenden. Eine solche Auffassung entsprach seinem lebhaften Temperament, tendierte aber, wie man aus der Rück-

129 Karl Kluth, Akt auf rotem Sofa. 1933. Öl a. Lwd. 80 x 100 cm. Slg. Vera Kluth, Hamburg

schau feststellen kann, nicht mehr in die Richtung des ›klassischen‹ Expressionismus, sondern zur Befreiung der Farbe von ihrer Funktion, das Sichtbare zu bezeichnen und wiederzugeben, als Voraussetzung zur Entfaltung ihrer reinen Kraft und elementaren Ausdrucksfähigkeit.

Die persönliche Begegnung mit Edvard Munch während eines längeren Aufenthaltes in Oslo zog Kluths Malerei gegen Ende des Jahrzehnts noch einmal in den Bann ihres großen Vorbildes. Eine Reihe äußerer Übereinstimmungen täuschen nicht über die Feststellung hinweg, daß der junge Deutsche nicht darauf verzichtete, bestimmten Seiten des Munchschen Schaffens eine sehr viel größere Aufmerksamkeit zuzuwenden als anderen. Eine solche ›Auswahl‹ verrät die beginnende künstlerische Selbständigkeit und Unabhängigkeit (Abb. 129).

Der Regierungswechsel in Deutschland verhinderte die Berufung an die Landeskunstschule in Hamburg. Kluth arbeitete künftig als Bühnenbildner, nahm noch einmal am Krieg teil und konnte erst 1949 aus der Gefangenschaft nach Hamburg zurückkehren. Die in der wiedergewonnenen Freiheit geschaffenen Bilder knüpften an die zuvor entstandenen an. Sie wurden nun abstrakter, strebten aber nicht nach der völligen Abkehr von der Dingwelt. Der Gegenstand erhält sich als farbiges Gestaltzeichen, als formal bestimmendes Kompositionselement, dann auch als Thema und Motiv, auf die Kluth nicht verzichtete. Perspektive und Raumillusion in traditionellem Sinne existieren in seinen Arbeiten nicht mehr, wohl aber die räumliche Wirkung der Farben, die Spannungen zwischen Fläche und Volumen. Der sinnliche Gestaltwert der Farben dominiert über ihre geistige Wirksamkeit; die expressive Handschrift meint nun nicht mehr Emotion, sondern dramatische Aktion. Daß in dieser Dialektik, der »steten Begegnung zwischen Chaos und Ordnung« das menschliche Maß als Kontrolle des schöpferischen Prozesses erhalten bleibt, ist charakteristisch für diesen Künstler bis zu seinem Tode.

Friedrich Karl Gotsch (geb. 1900)

Gotsch ist Norddeutscher – und er bringt die ganze hintergründige, manchmal schwerblütige Leidenschaftlichkeit, das intensive Ausdrucksverlangen der in dieser Landschaft aufgewachsenen Künstler mit sich.

Großgeworden an der Kieler Förde, aufgerüttelt durch die Begegnung mit der Kunst von Edvard Munch und der der deutschen Expressionisten, sah er seinen Weg vorgezeichnet. Er gab das Studium der Nationalökonomie, der Philosophie und Kunstgeschichte auf und ging 1920 zu Kokoschka nach Dresden. Drei Jahre intensiven Lernens folgten. Die starke Persönlichkeit des Lehrers weckte Verehrung wie Widerspruch; die Nachwirkungen seiner Kunst hinterließen tiefe und dauernde Spuren im Werk des Jüngeren, wenn sich dieser auch nicht in eine direkte Abhängigkeit zwingen ließ (Abb. 130). Als Kokoschka 1923 sein Lehramt aufgab, fühlte sich Gotsch reif zur Verfolgung des eigenen Weges. Die lapidare Schrift, die kraftvoll verfestigte, manchmal wie blockhaft erscheinende Form, die schwere, doch leuchtende Farbigkeit seiner Bilder ist ihrem Charakter nach noch zutiefst expressiv. Wie bei den klassischen Expressionisten gewinnen die bildnerischen Mittel eine außerordentliche Mitteilungskraft.

Der Kontakt zu anderen Ländern und deren Kunst – der Maler reiste in die USA, nach Frankreich und nach Italien –

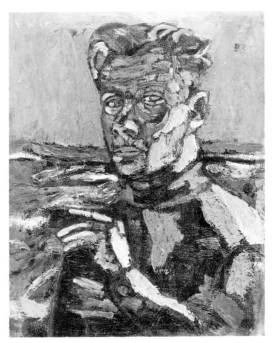

130 Friedrich Karl Gotsch, Selbstbildnis. 1923. Öl a. Lwd. 65 x 49,5 cm. Kunsthalle, Kiel

Diesen Mittelweg zwischen dem Ausgangspunkt der visuellen Wahrnehmung und der expressiven Abstraktion ist der Maler auch künftig gegangen. Doch bleibt das Bild auch in übertragenem Sinne stets eine »Auseinandersetzung mit dem Naturgeschehen«.

Ein reiches graphisches Werk steht dem malerischen ebenbürtig zur Seite. Drucke und Gemälde entstehen oft mit- und nebeneinander, ohne daß man stets zu sagen wüßte, in welcher Technik der Bildgedanke zum ersten Male formuliert wurde. Zwei graphisch reiche Perioden – die Dresdener Frühzeit und die folgenden Jahre bis 1931 sowie die Schaffensperiode nach 1950 – waren auch für die Malerei nicht ohne Belang. Verschiedentlich haben vornehmlich die Holzschnitte auf den Stil der Gemälde zurückgewirkt. In den Lithographien spürt man noch lange die zeichnerische Handschrift Kokoschkas nachklingen.

Die Bemühung, eine Bilderschrift auszubilden, die in anschaulichen Zeichen das Gesehene und Erfahrene zur geprägten Form verdichtet, steigerte nicht nur die Ausdrucksintensität der Werke des letzten Jahrzehnts, sondern brachte gleichzeitig neue Formarabesken ins Spiel. Es scheint, als ob ihnen Gotsch zeitweilig durch einen bewußt rauhen Auftrag der Farben und betonte Handschrift zu begegnen sucht: Noch immer ist der alte Kampf zwischen dem expressiven und dem dekorativen Charakter der bildnerischen Mittel nicht entschieden.

schärfte den Blick, dämpfte die Hektik und trug dazu bei, die vielfältigen Impulse der Frühzeit in Malerei zu verwandeln. Sie wurde in der Folgezeit voller, reicher und blühender. Neue Anregungen wirkten sich aus, die Erfahrung an abstrakten Formen verhalf dazu, dem Gegenständlichen die emblematische Kraft des Dingzeichens zu verleihen.

IV Die Malerei zwischen 1930 und 1945

Die Kunst im totalitären Staat – Kunstpolitik im Dritten Reich

Als die NSDAP 1933 in Deutschland die Macht übernahm, überwog in der Öffentlichkeit die Ansicht, daß sich die Zielsetzung der lautstark verkündeten ›Volkserhebung‹ in erster Linie auf den politischen und wirtschaftlichen, weniger auf den kulturellen Bereich erstrecken würde. Ahnungslos vertröstete man sich mit dem italienischen Faschismus, der unter Mussolini zeitgenössische Kunstrichtungen nicht nur duldete, sondern sogar förderte. Selbst von der UdSSR war bekannt, daß sich die kommunistische Partei in der ersten Phase ihrer Herrschaft die revolutionären Anschauungen der jungen Künstler zu eigen gemacht hatte. Daher erschien Moskau in den zwanziger Jahren vielen westeuropäischen Intellektuellen als das Mekka der internationalen Moderne. Dieser Ruhm war indes schnell verblaßt. Schon bald etablierte sich eine realistische, kleinbürgerliche Malerei als ›Staatskunst‹, die für den Kenner der Materie das von der NSDAP benutzte Schlagwort vom ›Kunstbolschewismus‹ als äußerst fragwürdig erscheinen ließ. Der sozialistische Realismus wies nämlich eine peinliche Ähnlichkeit mit dem auf, was später auch die Mehrzahl der braunen Parteifunktionäre, Hitler an der Spitze, für große und wahre Kunst hielten.

Immerhin legte sich die neue Reichsregierung in der ersten Zeit ihres Regimentes noch eine spürbare Zurückhaltung in allen kulturellen Fragen auf. Sie konnte niemanden täuschen, der sich damals bereits mit dem Gedankengut und den Anschauungen der Nationalsozialisten beschäftigt hatte. Selbstverständlich galt die Festigung der politischen Macht als vorrangig. Sie war zugleich die Voraussetzung für das von Anfang an geplante, wenn auch im Detail noch nicht genau formulierte kulturpolitische Konzept. Schon in der ersten Rede, in der Hitler als Reichskanzler zu kulturellen Fragen Stellung nahm – auf der Kulturtagung der NSDAP in Nürnberg 1933 – betonte er:

Am 30. Januar 1933 wurde die nationalsozialistische Partei mit der politischen Führung des Reiches betraut. Ende März war die nationalsozialistische Revolution äußerlich abgeschlossen. Abgeschlossen, soweit es die restlose Übernahme der politischen Macht betrifft. Allein nur der, dem das Wesen dieses gewaltigen Ringens innerlich unverständlich blieb, kann glauben, daß damit der Kampf der Weltanschauungen seine Beendigung gefunden hat. Dies wäre dann der Fall, wenn die nationalsozialistische Bewegung nicht anders wollte, als die sonstigen landesüblichen Parteien.
Weltanschauungen aber sehen in der Erreichung der politischen Macht nur die Voraussetzung für den Beginn der Erfüllung ihrer eigentlichen Mission.

Bald zeigte sich, daß die Partei in Fragen der bildenden Kunst, der Literatur und Musik mit der Unterstützung von Mitläufern rechnen konnte, die aus allen möglichen weltanschaulichen, politischen oder persönlichen Gründen mit der zeitgenössischen Kunst unzufrieden waren. Dazu gehörten die überzeugten Gegner des Expressionismus und der Abstraktion, die fanatischen Verfechter eines ›nordischen Kulturerbes‹, die Feinde jeglicher Internationalität der Kunst sowie die breite Schar jener ›Künstler‹, die sich, zu Unrecht, wie sie glaubten, durch die berühmteren Vertreter ihres Fachs in den Hintergrund gedrängt sahen. Eine besondere Rolle spielten dabei die minderklassierten Maler und Bildhauer, die dem Realismus anhingen und meist aus landschaftsgebundenen Lokalschulen stammten. Sie hatten schon vor 1933 gegen die ›Entartung‹ der deutschen Kunst protestiert und sahen nun im Nationalsozialismus die ersehnte Gelegenheit, sich mit ihren bisher unbeachteten Werken in der Öffentlichkeit Gehör zu verschaffen. Es war ein geschickter Schachzug, die Anschauungen solcher Gegner einer unabhängigen modernen Kunst zur Legitimierung der eigenen Ziele zu verwenden, ihre Schlagworte zu übernehmen und ihre Forderungen zu vertreten. Indem man sich so zum Sprecher der Unzufriedenen und Ewiggestrigen machte, konnte man sich gleichzeitig auf den Willen des Volkes und auf das berüchtigte ›gesunde Volksempfinden‹ berufen.

Die geringe Originalität solcher Zitate und ihrer Verfasser störten die neuen Machthaber wenig. Auch bei der theoretischen Fundierung ihrer Konzepte stand älteres Ideengut Pate, z. B. die verschiedenen französischen, deutschen und englischen Rassentheorien des 18. und 19. Jahrhunderts. Hitler benutzte sie zur Rechtfertigung seiner Vorhaben, die auf die Beweisführung vom Gegensatz des Arischen und Jüdischen sowie auf den Nachweis von der Überlegenheit des ›nordischen Herrenmenschen‹ hinzielten. Zugleich griff man alle Untersuchungen auf, die bestimmte Kunstrichtungen im medizinischen Sinne als krankhafte Degenerationserscheinungen ansahen. Hierzu gehört vor allem die grundlegende Schrift des (Juden) Max Nordau, die 1893 erschienen war und, wie Franz Roh nachgewiesen hat, dem Nationalsozialismus jenes Schlagwort ›Entartung‹ lieferte, das zu einer traurigen Berühmtheit gelangen sollte.

Man darf im übrigen nicht vergessen, daß genügend gewichtige Schriften und Stimmen gegen die jeweils zeitgenössische Kunst vom Impressionismus bis in die zwanziger Jahre existierten, die man jetzt zitieren konnte. Schon die Kunstkritik in wilhelminischer Zeit hatte nicht selten Formulierungen gefunden, die man wörtlich hätte verwenden können. So schrieb der Kritiker des Hamburger Fremdenblattes 1913 zu einer Ausstellung von neuen Gemälden Kandinskys:

Wenn man vor dem greulichen Farbengesudel und Liniengestammel steht, weiß man zunächst nicht, was man mehr bewundern soll: die überlebensgroße Arroganz, mit der Herr Kandinsky beansprucht, daß man seine Pfuscherei ernst nimmt, die unsympathische Frechheit, mit der die Gesellen vom ›Sturm‹, die Protektoren dieser Ausstellung, diese verwilderte Malerei als Offenbarung einer neuen und zukunftsreichen Kunst propagieren, oder den verwerflichen Sensationshunger des Kunsthändlers, der seine Räume für diesen Farben- und Formenwahnsinn hergibt. Schließlich aber siegt das Bedauern mit der irren, also unverantwortlichen Malerseele, die, wie ein paar frühere Bilder beweisen, vor der Verdüsterung schöne und echte Formen finden konnte; gleichzeitig empfindet man die Genugtuung, daß diese Sorte von Kunst endlich an dem Punkt angelangt ist, wo sie sich glatt als der Ismus offenbart, bei dem sie notwendig landen oder stranden muß, als den Idiotismus ...

Und im gleichen Jahr 1913 hatte der Geheime Kommerzienrat Vorster, wohl in Anlehnung an das eben zitierte Buch von Nordau, in einer Sitzung des Abgeordnetenhauses Stellung zur zeitgenössischen Kunst bezogen: »Denn, meine Herren, wir haben es hier mit einer Richtung zu tun, die von meinem Laienstandpunkt aus eine Entartung bedeutet, eines der Symptome einer krankhaften Zeit . . .«

Es liegt allerdings nicht im Wesen einer Diktatur, sich auf zufällige Übereinstimmungen oder gar auf Sympathiegefühle persönlicher Art zu verlassen. Es war sicher, daß sich die Partei dieser Sympathisanten nur so lange bedienen würde, als es in ihr Konzept paßte. Hitler besaß ganz bestimmte Vorstellungen, wie eine Kunst im Dritten Reich beschaffen sein mußte. Ebenso wie er sich durch seine Dienstzeit im ersten Weltkrieg zum Feldherrn berufen fühlte, so leitete er aus den eigenen malerischen Versuchen das Recht her, in allen künstlerischen Fragen als letzte Instanz zu fungieren. Man kann nicht oft genug darauf hinweisen, daß Hitler selbst die entscheidenden Entschlüsse zur ›Reinigung des Kunsttempels‹ faßte, und daß er es war, der die für die freie Kunst vernichtenden Konsequenzen anordnete.

Solange sich allerdings die Partei ihrer absoluten politischen Herrschaft nicht sicher war – und allein daraus resultierte die erwähnte anfängliche Zurückhaltung der Regierung –, überließ sie die Kulturpolitik für eine kurze Zeit der Straße, d. h. der Willkür der eben genannten Kreise und der kleinen Funktionäre, die ihre neu gewonnene Macht auszunutzen gedachten. Mittelmaß und Halbbildung traten im Deutschland des Jahres 1933 ihr fürchterliches Regiment an.

Als ein Forum der Unzufriedenen und als Zusammenschluß Gleichgesinnter existierte damals allein der ›Kampfbund für deutsche Kultur‹, ein 1928 in München von dem Parteiideologen Rosenberg gegründeter Verein, der als eine der NSDAP nahestehende Organisation in der Öffentlichkeit aufgetreten war. Er wurde vor der Machtübernahme kaum ernst genommen, da er sich weder dem Ziel nach »gegen die kulturzersetzenden Bestrebungen des Liberalismus« aufzutreten und eine neue deutsche Kunst zu propagieren, noch in seiner Diktion wesentlich von einer Anzahl ähnlicher, doch älterer Vereinigungen unterschied, die ihre Forderungen und Ansichten seit Jahren lautstark verfochten.

Im Mai 1933 als offizielle Organisation anerkannt, trieb der Kampfbund unter Berufung auf nebulöse Grundsätze der nationalsozialistischen Weltanschauung vor allem in den größeren Städten eine bedrohliche Politik des Terrors.

Die ersten Forderungen, die er gewöhnlich an die jeweiligen Oberbürgermeister stellte, richteten sich auf die Entlassung der bisherigen Direktoren der Museen und Kunsthochschulen, soweit sie sich in der Vergangenheit »undeutsch« verhalten hatten. Zugleich forderten die meist aus belanglosen Künstlern, Musikern oder Schriftstellern bestehenden Mitglieder des Kampfbundes schon damals die Entfernung aller Kunstwerke aus den öffentlichen Sammlungen, die dem so oft zitierten und nie präzisierten »gesunden Volksempfinden« als nicht mehr tragbar erschienen. Sie sollten in sogenannten »Schreckenskammern« als abstoßende Beispiele dem Publikum gezeigt werden. Damit nahm der Kampfbund eine Aktion vorweg, die offiziell erst Jahre später unter der Bezeichnung ›Entartete Kunst‹ ihren Verlauf nahm.

Bald zeigte sich, daß die schlagartig einsetzende Aktivität des Kampfbundes, die sich sowohl durch die Vielseitigkeit wie durch die Verworrenheit der Forderungen auszeichnete und mancherorts Züge eines offenen Terrors annahm, weniger auf weltanschaulicher

Zielsetzung als vielmehr auf persönlichem Geltungsbedürfnis und der Suche nach handfesten eigenen Vorteilen beruhte. Das Mißtrauen gegenüber den eigensüchtigen Zielen seiner Mitglieder, die Welle von Verleumdungen und Denunziationen, die seine Tätigkeit auslöste, das offensichtliche Unvermögen der leitenden Funktionäre in ihren angemaßten Fachbereichen stießen nicht nur in der Öffentlichkeit, sondern selbst bei leitenden Parteistellen der NSDAP auf Widerstand. Indes taktierte man vorsichtig – solange die Regierung und die Partei sich noch nicht abschließend geäußert hatten –, ließ den Kampfbund vorerst Unruhe und Furcht verbreiten und diskutierte die Frage nach der Einstufung und Bewertung vor allem einzelner, stark umstrittener Künstler oder Richtungen meist in der Presse der unteren Ebene.

Selbst Alfred Rosenberg, damals noch Leiter des Außenpolitischen Amtes der NSDAP, das er 1934 mit der Aufgabe des Leiters der Überwachung der weltanschaulichen Erziehung der Partei vertauschte, drückte sich in seiner Rede am 15. 7. 1933 bei einer Kundgebung des Kampfbundes in Berlin sehr vorsichtig aus, wenn er sagte, daß die nordische Art nicht ganz zu Unrecht expressiv genannt werden könnte. Doch solle man den Begriff ›Expressionismus‹ als Schlagwort möglichst nicht mehr anwenden. Er sei sich zwar darüber klar, daß die Zukunft jenem großen und heroischen Stil gehöre, dessen ersten Umrissen man in den Heldendenkmälern auf dem flachen Lande begegne, doch begrüße er eine Annäherung der heute miteinander ringenden Auffassungen.

Ein in dieser Situation überraschender Artikel erschien am 4. 7. 33 von Mitgliedern des Nationalsozialistischen Deutschen Studentenbundes: ›Jugend kämpft für deutsche Kunst – Gegen die traurige Wahllosigkeit der Bilderstürmerei‹. Wir zitieren aus diesem bemerkenswert mutigen Protest:

> Wir haben uns in den letzten Wochen oft genug die Frage vorlegen müssen, nach welchen künstlerischen oder menschlichen Prinzipien man verfahre..., wenn man vor allen Dingen dem großen norddeutschen Mystiker, dem Friesen Emil Hansen, genannt Nolde, die Schmach antat, nun in diesen Schreckenskammern... hängen zu müssen... Daran, daß seine Bilder modern (im besten Sinne) sind, konnte es doch wohl nicht liegen, denn auch unsere Bewegung ist modern in bestem Sinne, und wir hätten doch wohl Grund, hierin nicht Sowjetrußland nachzufolgen, wo man alle Qualität ausgeschaltet hat und wo sich durch ein falsch ausgelegtes und angewandtes Bedürfnis nach Volkstümlichkeit der widerlichste Gartenlaubenkitsch in allen Ausstellungen breitmacht.

Der Verfasser sprach dann von Italien, wo unter Mussolini die moderne Kunst sogar zur Staatskunst erhoben worden sei, und fuhr warnend fort:

> Der deutschen Kunst droht eine große Gefahr. Diese Gefahr geht von Menschen aus, die um so lauter und fanatischer schreien, als sie zu feige sind, mit ihrem eigenen, angeblich vorhandenen Künstlertum ans Tageslicht zu treten. Die organisierten Kulturschöpfer aber gehen weiter und greifen fast jeden bekannten Maler an, so daß man meinen könnte, ihre Richtschnur sei: Ihr seid berühmt, nach uns kräht kein Hahn, also müßt ihr abgesägt werden...

Eine schärfere Anprangerung der Pläne und Ziele des Kampfbundes kann man sich kaum denken. Welche prophetischen Worte am Beginn einer dunklen Zeit, wenn man hier liest:

Es ist der Begriff ›Freiheit der Kunst‹ einer der heiligsten und unantastbarsten Begriffe einer Nation, unfrei ist nur die Minderwertigkeit. Darum ist die Ansicht von Kunst- und Kulturbünden, welche den Anspruch auf Ausschließlichkeit erheben, welche ferner eine typische Kunstansicht organisierten und sie mit Hilfe der Gewalt durchpressen wollten und alle anderen Ansichten als sträflich hinstellten, ein widerwärtiger Gewissenszwang und angesichts des Ideals von der freien Konkurrenz geistiger Kräfte auf kulturellem Gebiet ein derartiger Irrsinn, daß er sich selbst aufheben muß. Denn wir brauchen nur mit der Möglichkeit zu rechnen, daß so ein Kulturverein nicht organisierte Qualität, sondern organisierter Dilettantismus ist – und da das erste dünner gesät ist als das zweite – ist es sogar keine Möglichkeit, sondern eine Wahrscheinlichkeitsrechnung.

Die warnenden Stimmen wurden überhört oder zum Schweigen gebracht. Zwar gelang es dem Kampfbund nicht, überall seine Forderungen gegen den stärker werdenden Widerstand durchzusetzen. Dafür nahm die Reichsregierung, offensichtlich beunruhigt durch die immer weitere Kreise erfassende Diskussion, die Zügel von Berlin aus in die Hand. Durch Erlaß des Reichspräsidenten war bereits am 13. 3. 1933 das ›Reichsministerium für Volksaufklärung und Propaganda‹ gegründet worden. Zum ersten Minister wurde Joseph Goebbels berufen. Die Verordnung des Reichskanzlers vom 30. 6. 1933 über die Tätigkeit des neuen Ministeriums (das Prof. Menz 1938 »das erste von Geburt an nationalsozialistische« nannte), erläuterte die Zuständigkeit:

Der Reichsminister für Volksaufklärung und Propaganda ist zuständig für alle Aufgaben der geistigen Einwirkung auf die Nation, der Werbung für Staat, Kultur und Wirtschaft, der Unterrichtung der in- und ausländischen Öffentlichkeit über sie und der Verwaltung aller diesen Zwecken dienenden Einrichtungen.

Noch einmal benutzte der Staat die Organisation des Kampfbundes:

Pg. Prof. Kutschmann . . . Obmann der Gruppe bildende Kunst im Kampfbund für deutsche Kultur e. V., ist bevollmächtigt . . . , die Gleichschaltung der deutschen Künstler- und Kunstvereine herbeizuführen und sie als Vorbereitung für die kommende Eingliederung aller freien Berufe in den ständischen Aufbau im Reichskartell der bildenden Künste . . . zusammenzufassen . . .

Das bedeutete zugleich das Ende des Kampfbundes. Trotz des heftigen Widerstands seiner Mitglieder wurde auch er gleichgeschaltet; er hatte seine kurze verwerfliche Rolle ausgespielt. Die Dilettanten des Kunst-Terrors traten von der Bühne ab. Die Bürokratie der Diktatur nahm auch auf dem Gebiet der bildenden Kunst mit tödlicher Präzision ihren Lauf.

Die neue Aktion begann folgerichtig mit der Erfassung aller im Reichsgebiet künstlerisch Tätigen als Voraussetzung zu ihrer künftigen Verpflichtung auf die Ziele von Partei und Staat. Am 22. 9. 1933 gründete die Reichsregierung in Fortsetzung der sog. ›Gleichschaltung‹ die ›Reichskulturkammer‹ als neue Dachorganisation, in der das bis dahin die Vorarbeiten leistende Reichskartell aufgehen sollte.

§ 1 Der Reichsminister für Volksaufklärung und Propaganda wird beauftragt und ermächtigt, die Angehörigen der Tätigkeitszweige, die seinen Aufgabenbereich betreffen, in Körperschaften des öffentlichen Rechts zusammenzufassen.

§ 2 Gemäß § 1 werden errichtet:
1. eine Reichsschrifttumskammer
2. eine Reichspressekammer
3. eine Reichsrundfunkkammer
4. eine Reichstheaterkammer
5. eine Reichsmusikkammer
6. eine Reichskammer der bildenden Künste.

§ 5 Die im § 2 bezeichneten Körperschaften werden gemeinsam mit der vorläufigen Filmkammer zu einer Reichskulturkammer vereinigt.

Die ›Erste Verordnung‹ zur Durchführung dieses Gesetzes vom 1. 11. 33 läßt die Einzelziele schon deutlicher erkennen:

§ 3 Die Reichskulturkammer hat die Aufgabe, durch Zusammenwirken der Angehörigen aller von ihr umfaßten Tätigkeitszweige unter der Führung des Reichsministers für Volksaufklärung und Propaganda die deutsche Kultur in Verantwortung für Volk und Reich zu führen ...

§ 10 Die Aufnahme in eine Einzelkammer kann abgelehnt oder ein Mitglied ausgeschlossen werden, wenn Tatsachen vorliegen, aus denen sich ergibt, daß die infrage kommende Person die für die Ausübung ihrer Tätigkeit erforderliche Zuverlässigkeit und Eignung nicht besitzt.

Die volle Auswirkung des neuen Gesetzes, die ganze Tragweite und Konsequenz einer Planung, die den bildenden Künstler allein vom Wohlwollen der Machthaber des Staates und seiner Kunstanschauung abhängig machte, waren erst nach dem Kriege zu übersehen. Das Gesetz besiegelte das Geschick der deutschen Kunst für mehr als ein Jahrzehnt, trieb große Künstler in den Tod, zur Flucht in das Ausland oder in die innere Emigration. Wenige Monate nach der Machtübernahme war damit die ›Freiheit der Kunst‹ in Deutschland zu einer Farce geworden. Die Härte des Gesetzes wirkte sich von Jahr zu Jahr stärker aus, je sicherer die neuen Machthaber sich fühlten. Mit ihm hatte sich der Staat ein Machtinstrument geschaffen, gegen das der Einzelne völlig wehrlos war. Nur ein Mitglied der Reichskammer bekam z. B. die Materialkarte, die den Künstler zum Kauf von Ölfarbe berechtigte, nur ihm standen Handel und Ausstellungen zur Verfügung. Wer aufbegehrte, konnte durch wirtschaftliche Zwangsmaßnahmen in seiner Existenz getroffen werden.
 Wie man künftig vorzugehen gedachte und in welchem Maße die Freiheit des Individuums beschnitten werden sollte, kam in einem Aufsatz in der ›Germania‹ vom 16. 11. 1933 anläßlich der Rede von Joseph Goebbels zur Eröffnung der Reichskulturkammer ungeschminkt zum Ausdruck:

Aus den ersten Durchführungsbestimmungen zum Reichskulturkammergesetzt ist bekannt, daß künftighin nur derjenige produktiv an der Mehrung des deutschen Kulturgutes teilnehmen kann, der einer der Reichskulturkammer angeschlossenen Fachkammern angeschlossen ist. Aufnahme in diese Kammern findet aber nur derjenige, der die Aufnahmebedingungen erfüllt. Auf diese Weise ist es möglich geworden, alle unliebsamen und schädlichen Elemente auszuschalten. Was das bedeutet, wird einem schlaglichtartig klar, wenn man sich die Zeiten des mühseligen und im wesentlichen auch erfolglosen Kampf gegen Schmutz und Schund ins Gedächtnis zurückruft.

Der Bericht weist weiter darauf hin, daß zwar die Präsidenten der Kammern Ausnahmen zulassen könnten, die jedoch »auf wenige und für die kulturelle Entwicklung bedeutungslose Fälle« zu beschränken seien. Nur so sei es möglich, die »Wiederkehr des verjudeten Kunst- und Literaturbetriebes der letzten Jahrzehnte für alle Zeiten zu verhindern«. Der Sinn des Gesetzes richtete sich eindeutig auf den Verlust der persönlichen Freiheit des Einzelnen. Wie man sich die Gegner gefügig zu machen gedachte, gibt der Kommentar in zynischer Offenheit wieder:

Damit ist den Kammern auch auf wirtschaftlichem Gebiet ein starker Einfluß zugestanden, der unter Umständen tief in die Rechte des Einzelnen eingreifen kann. Das mag manchem nur schwer eingehen. Tatsächlich aber ist diese Regelung nichts anderes als die konsequente Anwendung der nationalsozialistischen Weltanschauung, für die das private Recht auf Freiheit nur insoweit gelten kann, als es der Volksgemeinschaft nicht schädlich ist. Schließlich läßt sich auch nur auf diese Weise die Aufgabe der Reichskulturkammer verwirklichen ...

Erster Präsident der Reichskammer für bildende Künste war der Architekt Eugen Hönig, der bis 1936 amtierte. Seine Anordnung vom 10. 4. 1935 nannte als die der Reichskammer unterstehenden Tätigkeitsbereiche:

1. Erzeugung von Kulturgut: Architekten, Gartengestalter, Maler, Graphiker, Bildhauer, Gebrauchsgraphiker, Gebrauchswerber, Kunsthandwerker, Entwerfer und Raumausstatter.
2. Wiedergabe, Erhaltung und Pflege von Kulturgut: Kopisten und Restauratoren.
3. Geistige und technische Verarbeitung, Verbreitung, Absatz oder Vermittlung von Absatz von Kulturgut: Kunst- und Antiquitätenhändler, Kunstverleger und Kunstblatthändler, Gebrauchs- und Werbekunstmittler, Künstler- und Kunstvereine, Vereine für Kunsthandwerk, Evangelische Reichsgemeinschaft christlicher Kunst, katholische Reichsgemeinschaft christlicher Kunst.
4. Kunsterziehung: Anstalten der bildenden Künste.

Ihre Macht läßt sich leicht aus der Zahl ihrer Mitglieder schließen: 1935 unterstanden ihrer Befehlsgewalt – anders kann man es wohl kaum nennen – über 100 000 Mitglieder, darunter 10 500 Maler und Graphiker.

Der Maler Adolf Ziegler konnte als Nachfolger Hönigs am 12. 2. 1937 den organisatorischen Aufbau für abgeschlossen erklären. Auch die Kunstkritik war dem Zugriff der Funktionäre nicht entgangen. Die freien Kunstzeitschriften hatten entweder ihr Erscheinen eingestellt oder ihre Redaktionen mit Nationalsozialisten besetzt. Ende 1936 wurde Kunstkritik offiziell verboten. Reichsminister Goebbels ordnete am 27. 11. 1936 an:

Ich habe seit der Machtergreifung der deutschen Kunstkritik vier Jahre Zeit gelassen, sich nach nationalsozialistischen Grundsätzen auszurichten ... Ich habe ... den deutschen Kritikern Gelegenheit gegeben, sich mit den namhaftesten Vertretern des deutschen Kunstschaffens ausführlich über das Problem der Kunstkritik auszusprechen, und abschließend selbst meine Auffassungen zur Kunstkritik noch einmal unmißverständlich dargelegt. Ich habe ferner die ›Nachtkritik‹ verboten. Da auch das Jahr 1936 keine befriedigende Besserung der Kunstkritik gebracht hat, untersage ich mit dem heutigen Tage endgültig die Weiterführung der Kunstkritik in der bisherigen Form.

An die Stelle der bisherigen Kunstkritik, die in völliger Verdrehung des Begriffes ›Kritik‹ in der Zeit jüdischer Kunstüberfremdung zum Kunstrichtertum gemacht worden war, wird ab heute der Kunstbericht gestellt; an die Stelle des Kunstkritikers tritt der Kunstschriftleiter.

Für den, der die wahre Einstellung von Partei und Staat zur bildenden Kunst dieser Zeit kannte, klang es wie Hohn, wenn Goebbels fortfuhr:

> Wenn ich eine derartig einschneidende Maßnahme treffe, dann gehe ich dabei von dem Gesichtspunkt aus, daß nur der kritisieren darf, der auf dem Gebiet, auf dem er kritisiert, wirkliches Verständnis besitzt ... Der künftige Kunstbericht setzt die Achtung vor dem künstlerischen Schaffen und der schöpferischen Leistung voraus. Er verlangt Bildung, Takt, anständige Gesinnung und Respekt vor dem künstlerischen Wollen.

Deutlicher als in solch gleisnerischen Worten konnte sich die Bewußtseinsspaltung der Machthaber des Dritten Reiches kaum äußern.

Mit der Einführung der Zwangsherrschaft durch die Reichskulturkammer waren die Ziele des Dritten Reiches noch nicht erreicht. Die Entrechtung der unabhängigen Künstler bedeutete lediglich den ersten Schritt, die notwendige Voraussetzung zur Korrektur der künstlerischen Entwicklung im Sinne der nationalsozialistischen Weltanschauung.

Es galt, nach der Säuberung der Gegenwart nun auch die der Vergangenheit in Angriff zu nehmen, soweit diese nicht mit den Anschauungen der Partei übereinstimmte. Ziel der neuen Aktion waren die Museen und öffentlichen Sammlungen. Sie begann im Juli 1937 mit einer Welle von sog. Sicherstellungen. Ausgangspunkt dieses Vorhabens – unter der Bezeichnung ›Entartete Kunst‹ – war der Auftrag von Goebbels an den Präsidenten der Reichskammer, den Besitz der Museen von »Produkten der Verfallskunst« zu säubern, die beschlagnahmten Werke sicherzustellen und einen ausgewählten Teil zu einer programmatischen und abschreckenden Ausstellung zu vereinen. Ziegler berief unverzüglich eine Kommission ein, deren Leitung er dem Direktor der Städtischen Galerie in München, dem alten Parteimitglied Franz Hofmann, anvertraute.

Reichsminister Rust, der die Aktivität der Beauftragten von Goebbels mit Mißtrauen verfolgte, zumal er der Meinung war, daß derartige Fragen in sein Ressort gehörten – darüber war es zwischen den beiden Ministern wiederholt zu Auseinandersetzungen gekommen –, beauftragte seinerseits den neuen Direktor des Essener Folkwang-Museums, den SS-Obersturmführer Klaus Graf Baudissin, als sein Beobachter mitzureisen und ihm über den Verlauf der Aktion persönlich Bericht zu erstatten.

Die Kommission beschlagnahmte kurzerhand in den Depots (wohin die Direktoren der meisten Museen die Werke der modernen Kunst bereits gebracht hatten) wie in den Sälen alles, was ihrer Meinung nach Verfallscharakter besaß. Richtlinien existierten nicht, die Beurteilung der Kunstwerke lag im persönlichen Ermessen der Mitglieder.

Die groteske Situation, einige, dieser Aufgabe bei weitem nicht gewachsene Parteimitglieder über Wert und Unwert der internationalen modernen Kunst entscheiden zu sehen, macht es noch heute schwer, nachträglich die Gesichtspunkte zu bestimmen, die für die Auswahl maßgebend waren.

Franz Roh hat in seinem Buch ›Entartete Kunst‹ Gruppen zusammengestellt, aus denen sich nachträglich eine gewisse Systematik ergibt:

1. Arbeiten von Juden, ganz gleich welcher Gesinnung und welchen Stils. (Das Merkmal des Werkes selber ist also völlig aus der Luft gegriffen, denn es gibt keine Sondereigenschaften jüdischer Kunst.)
2. Jüdische Themen, auch wenn sie von arischen Künstlern stammen. (Nach diesem

Grundsatz hätten auch alle Ghettodarstellungen Rembrandts auf den Scheiterhaufen kommen müssen.)

3. Pazifistische Sujets oder Kriegsbilder, soweit sie, wie z. B. bei Dix, den Krieg nicht verherrlichen.

4. Arbeiten, in denen sozialistische und marxistische Themen anklingen.

5. Unschöne Gestalten, die dann (wie bei Barlach oder Otto Mueller) als Produkt einer minderwertigen Rasse gelten.

6. Aller Expressionismus, auch wenn er vom ›nordischen‹ Nolde stammt.

7. Abstrakte Kunst, wie sie von Kandinsky bis Moholy im ›Bauhaus‹ gepflegt wurde.

Wir könnten noch einen achten Absatz hinzufügen:
Kunstwerke, die dem persönlichen Geschmack einzelner Kommissionsmitglieder nicht lagen und daher aus formal-ästhetischen Gründen als ›entartet‹ eingestuft wurden.

Noch im Jahr 1937 fand als Ergebnis dieser Reise in München und 1938 in Berlin die berüchtigte Ausstellung ›Entartete Kunst‹ statt, in eben der Zeit, in der in München das ›Haus der Deutschen Kunst‹ mit der ersten programmatischen Staatsausstellung als »Symbol nationalsozialistischen Kunstwollens« der Öffentlichkeit übergeben wurde. Diese Planung zeigt deutlich, daß es sich keinesfalls um eine Auseinandersetzung mit der Kunst, sondern um den sorgfältig vorbereiteten Abschluß einer rein politischen Aktion handelte.

Hitler hielt aus diesem Anlaß eine besonders scharfe Rede, die von seinen Paladinen richtig dahingehend interpretiert wurde, daß sie sich bei ihrem rücksichtslosen Vorgehen fortan auf den eindeutigen Willen der Staatsspitze berufen konnten.

Ich will in dieser Stunde bekennen, daß es mein unabänderlicher Beschluß ist, genauso wie auf dem Gebiet der politischen Verwirrung nunmehr auch hier mit den Phrasen im deutschen Kunstleben aufzuräumen. ›Kunstwerke‹, die an sich nicht verstanden werden können, sondern als Daseinsberechtigung erst eine schwulstige Gebrauchsanweisung benötigen, um endlich jenen Verschüchterten zu finden, der einen so dummen und frechen Unsinn geduldig aufnimmt, werden von jetzt ab den Weg zum deutschen Volk nicht mehr finden . . . Wir werden von jetzt ab einen unerbittlichen Säuberungskrieg führen gegen die letzten Elemente unserer Kulturzersetzung. Sollte sich aber auch unter ihnen einer finden, der doch glaubt, zu Höherem berufen zu sein, dann hatte er ja nun vier Jahre Zeit, diese Bewährung zu beweisen. Diese vier Jahre genügen aber auch uns, um zu einem endgültigen Urteil zu kommen. Nun aber werden – das will ich Ihnen hier versichern – alle diese sich gegenseitig unterstützenden und damit haltenden Cliquen von Schwätzern, Dilettanten und Kunstbetrügern ausgehoben und beseitigt . . .

Als erster zog Ministerpräsident Göring für Preußen die Konsequenzen. Sein Erlaß an den Reichs- und Preußischen Minister für Wissenschaft, Erziehung und Volksbildung gab diesem die absolute Vollmacht auch über die bisher verschonten nichtstaatlichen Sammlungen.

Nachdem der Führer und Reichskanzler am Tage der Deutschen Kunst in München in klarster Weise die Richtlinien für die Kunstauffassung des Nationalsozialismus festgelegt hat, beauftrage und bevollmächtige ich den Reichs- und Preußischen Minister für Wissenschaft, Erziehung und Volksbildung, die Bestände aller im Lande Preußen vorhandenen öffentlichen Kunstsammlungen *ohne Rücksicht* auf Rechtsform und Eigentumsverhältnisse im Sinne der Richt-

linien des Führers und Reichskanzlers zu überprüfen und die erforderlichen Maßnahmen zu treffen . . .

Erst am 31. Mai 1938, also fast ein Jahr nach der ›Säuberung‹ der deutschen Museen, erließ die Reichsregierung ein ›Gesetz über die Einziehung von Erzeugnissen entarteter Kunst‹, das die bisherigen Zwangsmaßnahmen juristisch sanktionieren sollte. Es war zugleich dazu bestimmt, dem Staat die Möglichkeit zu geben, aus der Verwertung der beschlagnahmten Kunstwerke Gewinn zu ziehen. Selbst dem borniertesten Funktionär war klar, welchen finanziellen Wert ein großer Teil des beschlagnahmten Gutes repräsentierte. Mißliebigen Museumsdirektoren hatte man ja gerade die Höhe der Ankaufssummen zum Vorwurf gemacht. Nun galt es, diese Beträge für das Reich zu retten – die große Aktion zur ›Säuberung des deutschen Kunsttempels‹ endete als ein Kunsthandelsunternehmen!

§ 1 Die Erzeugnisse entarteter Kunst, die vor dem Inkrafttreten dieses Gesetzes in den Museen oder der Öffentlichkeit zugänglichen Sammlungen sichergestellt und von einer vom Führer und Reichskanzler bestimmten Stelle als Erzeugnisse entarteter Kunst festgestellt sind, können ohne Entschädigung zu Gunsten des Reiches eingezogen werden, soweit sie bei der Sicherstellung im Eigentum von Reichsangehörigen oder inländischen juristischen Personen standen.

§ 2 (1) Die Einziehung ordnet der Führer und Reichskanzler an. Er trifft die Verfügung über die in das Eigentum des Reiches übergehenden Gegenstände. Er kann die im Satz 1 und 2 bestimmten Befugnisse auf andere Stellen übertragen.

(2) In besonderen Fällen können Maßnahmen zum Ausgleich von Härte getroffen werden.

§ 3 Der Reichsminister für Volksaufklärung und Propaganda erläßt im Einvernehmen mit den beteiligten Reichsministern die zur Durchführung dieses Gesetzes erforderlichen Rechts- und Verwaltungsvorschriften.

Die ›Kommision zur Verwertung beschlagnahmter Werke entarteter Kunst‹ stand wieder unter dem bewährten Vorsitz von Dr. Franz Hofmann. Ihr gehörten ferner Adolf Ziegler, Hans Schweitzer, Heinrich Hoffmann und Robert Scholz als Vertreter des Amtes Rosenberg sowie als Kunsthändler Haberstock, Meder und Taeuber an. Man gestattete einigen namhaften deutschen Galeristen wie Buchholz, Ferdinand Moeller und Fritz Gurlitt, beschlagnahmte Werke gegen Devisen zu veräußern, allerdings ohne »den Anschein einer positiven Wertung im Inland« zu erwecken. Zugleich mußten von den Kunstwerken alle Hinweise entfernt werden, die Aufschluß über den vorherigen Besitzer geben konnten.

1939 folgte die Auktion in Luzern, die berühmte Versteigerung von 125 Spitzenwerken moderner europäischer Kunst aus deutschem Museumsbesitz. Einige ausgesuchte Werke waren schon vorher vom Staat direkt an ausländische Sammler verkauft worden. Die in Berlin zurückgebliebenen Arbeiten wurden vernichtet, soweit sie nicht auf ungeklärte Weise aus den Depots verschwanden und nach dem Kriege wieder im Kunsthandel auftauchten.

Es existiert keine Liste, die uns darüber Aufschluß geben könnte, welche und wie viele Werke in Berlin im Hof der Hauptfeuerwache auf Vorschlag von Hofmann tatsächlich verbrannt worden sind. Späteren Ermittlungen zufolge müssen es über tausend Gemälde und mehrere tausend Aquarelle, Zeichnungen und Drucke gewesen sein, ein Aderlaß, dessen Folgen nicht mehr gutzumachen sind.

131 Anzeige der Auktion in Luzern 1939, auf der 125 Spitzenwerke moderner europäischer Kunst aus deutschem Museumsbesitz zur Versteigerung gelangten

Das nächste Ziel war die Lösung der deutschen Museen aus dem Ministerium von Rust. Sie sollten ebenfalls der Reichskammer der bildenden Künste und damit Goebbels unterstellt werden, wobei man die Fachleute an den Museen durch linientreue bildende Künstler ersetzen wollte. Zu einer Ausführung dieses Vorhabens, auf das Ziegler wiederholt bei Goebbels drängte – dieser hätte die neue Lösung gern gesehen –, kam es nicht mehr. Der Ausbruch des Krieges lenkte die Aufmerksamkeit auf anderes.

Immerhin konnten die Machthaber des Dritten Reiches auch mit dem bis dahin Erreichten zufrieden sein. Offiziell existierte keine unabhängige moderne Kunst mehr.

In Wirklichkeit war es ihnen aber nicht gelungen, das Weiterleben der zeitgenössischen Richtungen zu verhindern, sehr zum Verdruß vor allem der Reichskammer. Mochten auch viele der führenden Künstler emigriert sein, mochte man die Daheimgebliebenen aus den Akademien ausgeschlossen, ihnen Mal-, Ausstellungs- und Verkaufsverbote auferlegt haben – immer wieder gelangten ihre Werke durch standhafte Kunsthändler an die Freunde der Moderne, fanden in den Hinterzimmern der Galerien Ausstellungen statt, von denen nur Eingeweihte wußten. Wie sehr sich die Funktionäre ihrer Ohnmacht gegenüber diesem Widerstand bewußt waren, zeigen ihre Zornausbrüche in den Erlassen, die die letzten Spuren einer freiheitlichen Kunst tilgen sollten. So wetterte Ziegler noch am 1. Mai 1941 im Mitteilungsblatt der Reichskammer für bildende Künste:

> Aus gegebener Veranlassung weise ich nunmehr letztmalig darauf hin, daß die Erzeugung, Verbreitung und Vervielfältigung von Werken der bildenden Künste (Originalwerke und Vervielfältigungen der Malerei, Bildhauerei, Graphik und des Kunsthandwerks), die den in der Führerrede anläßlich der Eröffnung des Hauses der Deutschen Kunst im Jahre 1937 dargelegten kunstpolitischen und gestalterischen Grundsätzen des Nationalsozialismus widersprechen, verboten ist. Die Ausstellungen im Haus der Deutschen Kunst zeigen diese Grundsätze, nach denen verantwortungsbewußte Ausstellungsleiter arbeiten, in klarer und unmißverständlicher Weise.
> Ich werde mit den mir zur Verfügung stehenden Mitteln nunmehr unerbittlich gegen jeden vorgehen, der Werke der Verfallskunst erzeugt oder solche als Künstler oder Händler verbreitet. Ferner bestimme ich, daß Werke der Verfallskunst, die sich im Eigentum oder in Kommission der Kammermitglieder (insbesondere Kunst- und Antiquitätenhändler) befinden oder bei ihnen aufbewahrt werden, der Reichskammer der bildenden Künste, Berlin W 35, bis zum 10. Juni 1941 angezeigt werden . . .

Ungeachtet solcher Misere und Renitenz klang Hitlers Eröffnungsrede zur Deutschen Kunstausstellung 1939 in ihren Zukunftsprognosen recht hoffnungsfroh:

> Entscheidend war, daß der neue Staat nicht nur die Bedeutung seiner volks- und machtpolitischen, sondern auch der kulturellen Aufgaben erkannte und diese als eine wichtige Mission in ihrer vollen Bedeutung würdigte und damit aber auch zur Tat werden ließ . . . Je mehr die neue Kunst ihrer Aufgabe entsprechen sollte, um so mehr mußte sie ja zum Volke reden, d. h. dem Volke zugänglich sein . . . Ganz gleich, was nun der eine oder andere Verrückte darüber vielleicht auch heute noch zu denken beliebt, auf den neu entstandenen Plätzen entscheidet nunmehr aber schon längst das Volk. Das Gewicht der Zustimmung von Millionen läßt jetzt die Meinungen Einzelner völlig belanglos sein. Ihre Auffassung ist kulturell genau so unwichtig, wie es die Auffassung von politischen Eigenbrödlern ist . . .
> Das erste Ziel unseres neuen deutschen Kunstschaffens ist ohne Zweifel schon heute erreicht . . . Der ganze Schwindelbetrieb einer dekadenten oder krankhaften, verlogenen Modekunst ist hinweggefegt. Ein anständiges allgemeines Niveau wurde erreicht. Und dies ist sehr viel. Denn aus ihm erst können sich die wahrhaft schöpferischen Genies erheben . . . Wir sind gewillt, nunmehr von Ausstellung zu Ausstellung einen strengeren Maßstab anzulegen und aus dem allgemeinen anständigen Können nun die begnadeten Leistungen herauszusuchen.

Es lag also nun an den Künstlern, jene »begnadeten Leistungen« zu vollbringen, die der Kunst des Dritten Reiches auf die Dauer ihren Bestand und eine weltweite Resonanz sichern sollten. Keiner der Verantwortlichen scheint damals begriffen zu haben, daß es zwar möglich war, durch Terror und Brutalität eine Kunstrichtung zu unterdrücken,

daß es aber unmöglich ist, das Entstehen von Kunst zu befehlen – ihre Hybris verhinderte eine solche Erkenntnis. Es fanden sich zudem ›Künstler‹ genug, die sich den Forderungen des Staates nur allzu willig unterwarfen, weil sie sich zu Großem berufen glaubten, vor allem die Vertreter der Bauernmalerei und der Lokalschulen, die nie über den engeren Umkreis ihrer Heimat hinausgekommen waren, die Schar der dritt- und viertklassigen Maler, die nun die lang ersehnte Möglichkeit nahe sahen, sich aus unbeachteter Position nach vorn zu drängen. Ihre »begnadeten Leistungen« machen das düstere Kapitel der Malerei im Dritten Reich aus.

Tendenzen und Aspekte der gelenkten Malerei

Totalitäre Kunst ist das gleichförmige Stilphänomen jeder Diktatur. Wie diese zur Begründung der Macht die Mobilmachung der Masse vornimmt und den einzelnen freien Geist vernichtet, so anerkennt jene die mittlere Linie des Massengeistes als verbindliches Maß und eliminiert das Besondere. Der Inhalt und seine propagandistische Bedeutung ist das Erstrangige. Es wird illustriert durch einen auf die Sehgewohnheiten der Masse abgestimmten Klischee-Realismus, der sich wie jeder sterile Akademismus – und ebenso unberechtigt – auf das ›Klassische‹ oder die ›große Vergangenheit‹ beruft. Liberalität wird bekämpft. Unmittelbare Nützlichkeit wird gefordert. Im tiefsten Kern zielt das Ganze auf die Vernichtung des Glaubens an den persönlichen Wert und an die Funktion des isolierten Geistes. Gegen ihn wird daher der Vorwurf der Unmoral, des Asozialen und der Zersetzung erhoben.

Die Berechtigung dieser Worte Haftmanns aus seiner ›Malerei im 20. Jahrhundert‹ wird nicht allein durch die Entwicklung der Kunst im Dritten Reich bestätigt, sie ist noch heute im Bereich aller totalitären Staaten gültig. Fest steht allerdings, daß der sozialistische Realismus nicht eine Leistung von Rang hervorgebracht hat, die über die Grenzen des jeweiligen Landes hinaus gültig geworden wäre. Dabei waren die sachlichen Voraussetzungen wie großzügige Honorierung, Aufträge von erheblichem Umfang sowie die gezielte Förderung und Ehrung linientreuer Künstler gewiß keine ungünstigen Voraussetzungen.

»Difficile est satiram non scribere« möchte man einem Kapitel wie diesem voransetzen, wären die Ereignisse zwischen 1933 und 1945 nur eine Frage der künstlerischen Richtung und nicht weltanschaulicher Natur gewesen. Es fällt aus der Rückschau schwer, eine Malerei ernst zu nehmen, bei der Inhalt und Gesinnung alles, künstlerische Qualität nichts bedeuteten. Wer sie also losgelöst von ihrem ideologischen Untergrund betrachtet, wird sich mit ihr nicht lange zu beschäftigen haben. Ihre Gleichförmigkeit ermüdet, die bevorzugten oder angeordneten Themen kehren nur allzuoft wieder, eine unendliche Variation der gleichen Nichtigkeiten, die in breitem Strom aus den Ateliers mittelmäßiger Künstler flossen. Gerade die Tatsache aber, daß es sich bei dieser »völkischen Kunst« nicht um ein Teilgebiet des europäischen Realismus handelte, sondern daß man sie als Ergebnis einer sorgfältig gezielten und auf den Geschmack des Kleinbürgertums abgestimmten Kulturpolitik bewerten muß, läßt ihr eine Bedeutung zukommen, die sie aus sich heraus niemals gewonnen hätte. Nichts an dieser Malerei war im übrigen originell oder nur ursprünglich, weder im Guten noch im Bösen. Aber gerade dieser Mangel an jeglicher Originalität war eine der wichtigsten Voraussetzungen für ihre beklem-

mende Wirksamkeit, die in der Forderung nach Allgemeinverständlichkeit und »sauberer Gesinnung« gipfelte.

Die meisten Kunstgeschichten nach 1945 haben die Entwicklung des Dritten Reiches bewußt ausgeklammert oder sie nur sehr summarisch erwähnt. Doch scheint zumindest eine kurze Betrachtung der Phänomene der fraglichen Zeit notwendig, sei es auch nur, um die Erinnerung an eines der dunkelsten Kapitel in unserer jüngsten Vergangenheit wachzuhalten und die Umstände zu beleuchten, unter denen sich die unabhängige deutsche Kunst im Untergrund weiterzubehaupten hatte.

Zudem kann eine solche Betrachtung die Rolle jener Maler klären helfen, die man später kurzerhand der totalitären Kunst zurechnete, obwohl sie weder ihrer persönlichen Haltung noch ihrer künstlerischen Einstellung nach mit den Anschauungen des Nationalsozialismus übereinstimmten, wenn auch ihre – längst vor dem Dritten Reich entwickelte – Malweise mit der vorgeschriebenen ›Richtung‹ etwa im Sinne einer objektiven Dingbezeichnung übereinstimmen mochte.

Wie wir bereits feststellten, legten die Kulturfunktionäre den größten Nachdruck auf eine Malerei, die geeignet war, die weltanschauliche Erziehung des Kunstbetrachters zu unterstützen. Prof. Max Kutschmann, komm. Direktor der Vereinigten Staatsschulen (Hochschulen für freie und angewandte Kunst), Vorsitzender der deutschen Kunstgemeinschaft, Fachleiter in der Kulturabteilung des SS-Rasse- und Siedlungsamtes und Obmann der Gruppe bildende Kunst im ›Kampfbund für deutsche Kultur‹ hatte bereits 1933 im Organ des Kampfbundes, der ›Deutschen Kulturwacht‹, nachdrücklich darauf hingewiesen, daß die Kunst fortan keine Frage der Qualität, sondern allein der Weltanschauung sei. Nachdem er in seinem Aufsatz betont hatte, daß Kunst »am kräftigsten und üppigsten auf dem Boden einer lebendigen, hochgemuten Weltanschauung« wachse, lesen wir weiter:

Machen wir uns doch von der lächerlichen Idee frei, daß es unsere Pflicht sei, das Volk zu hohem Kunstverständnis zu erziehen. Wenn wir der SA ein textlich und gesanglich gutes, mitreißendes Marschlied schenken ... haben wir tausendmal mehr für die deutsche Kunst getan, als wenn wir versuchen, einer naturgemäß kleinen Anzahl von SA-Leuten das Violinkonzert von Beethoven nahezubringen ... Durch nichts könnten die Künste mehr gefördert werden, als – wenn das möglich wäre – durch ein Verbot des Wortes Kunst für zehn Jahre.

»Wenn wir das Volk haben wollen, müssen wir uns einer ihm verständlichen Sprache bedienen.« Dieses Zitat, ebenfalls von Kutschmann, kennzeichnet die Situation, weist aber zugleich auch auf einen der Gründe für die ausgesprochene Misere der offiziellen deutschen Kunst hin, die man trotz aller öffentlichen Gegenbeteuerungen durchaus empfand und bis 1945 mit immer neuen Vorschlägen bekämpfen wollte.

Als ›volkstümlicher‹ und allgemein verständlicher ›Stil‹ kam nur ein möglichst akademischer Realismus in Frage, dessen ästhetische Bewertung für das nun als Richter über die Kunst gesetzte deutsche Volk mit seinem ›gesunden Empfinden‹ ebenso problemlos war wie seine äußere Form und der werbewirksame Inhalt. Unter ›Gehalt‹ hatte man fortan jene peinliche Sentimentalität zu verstehen, die als ›deutsches Empfinden‹ hoch im Kurs stand und den meisten Bildern dieser Zeit bei aller Verschiedenheit der Thematik zu eigen ist, ob sie nun mehr klassizistischen oder romantischen Vorbildern nacheiferten oder gar jene Glorifizierung anstrebten, die zu Darstellungen aus der heimischen

Vorgeschichte, zu Krieg, Heldentum und ideologischen Märtyrern wie zu den Schilderungen deutscher Größe und Geschichte gehörte.

Die neue Malerei sollte zwar als eine längst notwendige Revolution und Reinigung im Sinne einer Selbstbesinnung auf »unvergängliches deutsches Wesen« und völkische Werte erkennbar sein, mußte aber zugleich als folgerichtige Fortsetzung der deutschen malerischen Tradition seit dem Mittelalter in Erscheinung treten, die allein durch die Fehlentwicklung in den ersten drei Jahrzehnten des 20. Jahrhunderts in den Hintergrund getreten war. Die angeordnete Rückkehr zu einem möglichst platten Naturalismus mußte daher aus der Kunstgeschichte motiviert und begründet werden. Als Vorbilder und Zeugen dienten alle großen Meister der Vergangenheit zwischen Albrecht Dürer und Hans Thoma sowie jene namenlosen Werke zwischen Naumburg und Bamberg, die aus der Sicht des Dritten Reiches als besonders ›deutsch‹ erschienen.

Um die neue künstlerische Ideologie in der Öffentlichkeit herauszustellen, hatte Hitler schon früh den Plan zum Bau eines Weihetempels gefaßt. Am 15. 10. 1933 wurde der Grundstein zum ›Haus der Deutschen Kunst‹ in München gelegt, das nach Plänen des Architekten P. L. Troost Zentrum und Hochburg des neuen deutschen Stils werden sollte. 1937 wurde darin die erste offizielle Kunstausstellung eröffnet, die als künftig einzige gesamtdeutsche Jahresschau nach dem Willen der Machthaber die Maßstäbe setzen sollte, an die sich die Künstler zu halten hatten. Wir erinnern uns der berüchtigten Rede Hitlers aus diesem Anlaß.

Wie an den Planungen hatte das Staatsoberhaupt auch an der Mammutschau selbst persönlichen Anteil genommen. Der ›Führer‹ hatte kurzerhand die Jury davongejagt und die letzte Auswahl allein getroffen, um sicher zu gehen, daß das Ergebnis seinem Geschmack und seinen künstlerischen Vorstellungen entsprach.

Aufgefordert waren alle deutschen Künstler im In- und Ausland. 25 000 hatten sich gemeldet, 15 000 Arbeiten wurden eingesandt, rund 900 ausgewählt, darunter etwa 200 Skulpturen. In ihrer Zusammensetzung, dem programmatischen Charakter und in ihrem ästhetischen Anspruch bot diese Ausstellung das erste wirklich authentische Bild, wie die Kunst im Dritten Reich fortan beschaffen sein sollte.

Die Malerei knüpft, so bemerkte Bruno E. Werner in seiner Rezension in der ›Deutschen Allgemeinen Zeitung‹ auf das engste an die Münchener Schule des 19. Jahrhunderts an. Leibl und Defregger seien, ohne gezeigt zu werden, die eigentlich bestimmenden Meister dieser Schau. Bayerische Volksszenen und Interieurs, Bilder mit Holzfällern, Fischern, Jägern, Bauern und Hirten dominierten. Ein zweiter Schwerpunkt lag bei der Landschaftsmalerei. Auch hier überwog die Tradition; formale Entlehnungen bei allen großen Epochen und Künstlern der europäischen Vergangenheit häuften sich. Hinzu kamen die Werke allegorischen und symbolischen Gehalts, die entweder die Partei verherrlichten, sich mit deutscher Geschichte und deutschem Mannestum beschäftigten oder von der ›Freude am gesunden Körper‹ erfüllt waren – Beispiele für jene schlimme Figurenmalerei des Dritten Reichs, die jeder zweitklassigen Akademieausstellung des 19. Jahrhunderts zur besonderen Ehre gereicht hätten.

Die meisten Künstler hatten rasch begriffen, welche Themen von den offiziellen Stellen gern gesehen wurden und daher im Sinne der Reichskulturkammer als ›zukunftsweisend‹ gelten konnten und welche nicht. Vor allem durfte die Kunst fortan nichts mehr in Frage stellen:

Vom Inhalt her gesehen heißt das, daß die deutschen Künstler von nun ab grundsätzlich das offenkundig Minderwertige und Angekränkelte nicht mehr zum Gegenstand bildnerischer Gestaltung machen. Daß die deutschen Künstler nun auch bewußt dem Gesuchten und Überspitzten entsagen, dem intellektuell Zerfaserten und gefühlig Aufgeschwemmten, dem Frechen und haltlos Verlotterten, dem Artfremden und Zersetzenden. Sie malen keine Absinthtrinker – wie F. A. Kauffmann in seinem Buch ›Die neue deutsche Malerei‹ schreibt – und Roulettespieler mehr, keine schwindsüchtigen Zirkusreiterinnen, keine marionettenhaften Balletteusen, keine gähnend leeren Masken und keine geschminkten Freudenmädchen. Es liegt ihnen nichts an der fatalen Einheitlichkeit von Elendsvierteln, großstädtischen Wüsteneien und Kaschemmen . . . Sie wollen Anwälte des positiv behaupteten Lebens sein . . .

Positiv behauptetes Leben: das war Klischee, Staatswerbung, das war der »deutsche Mensch als Mittelpunkt des künstlerischen Interesses«, selbstverständlich der schlichte, rechtschaffene und naturnahe. Die Bilderzahl aus dem Themenkreis des bäuerlichen Lebens, der Arbeiter- und Handwerksberufe ist Legion. Das Erschreckende daran war keinesfalls das Thema selbst. Es kam oft genug in der großen Kunst vor, existierte in den deutschen Lokalschulen schon lange vor dem Dritten Reich und hat auch heute seine Lebenskraft nicht eingebüßt. Erschreckend war die süßliche Verfälschung der Wahrheit, die Verlogenheit, mit der einzelne Berufsgruppen in ihrem harten Dasein glorifiziert und zu plakativen Symbolen einer Pseudowirklichkeit erniedrigt wurden. Die Maler und Bildhauer suchten nicht den Menschen, sie meinten nicht das Individuum. Sie wünschten das Denkmal einer Gattung, den Bilderbuchhelden, der mit der Wirklichkeit nichts mehr gemein hat. Diese Tendenz ist offensichtlich und durch viele schriftliche Belege bestätigt:

Alles, was die Würde des menschlichen Grundverhältnisses besitzt, wird verzeichnet . . . Insbesondere der Bauer in der Landschaft, als Pflüger, als Sämann, als Schnitter oder bei der winterlichen Holzeinfuhr, der Bauer mit Erde und Himmel als Nachbarschaft, mit der nährenden Scholle unter seinen derben Schuhen und bescheiden-stolz als Gebieter seiner frommdienenden Tiere, seines wohlbestellten, eigenen Grundes . . .

Für die anderen Themen gilt das gleiche:

Mit richtigem Instinkt suchen . . . die Künstler ihre Modelle vor allem unter jenen Volksgenossen, die gleichsam von Natur aus wahrhaft in Ordnung sind, sie greifen da zu, wo die Nachbarschaft des heimischen Bodens, die pflegenden Kräfte der Landschaft, der Schutz des Blutes vor Vermischung, die Macht gewachsener Traditionen und der Segen wohltätiger Arbeit die Substanz gesund erhielten. Ganz folgerichtig erscheinen deshalb in unserer Malerei von heute immer wieder bäuerliche Gesichter und Gestalten, die Männer der naturhaften Urberufe, die Jäger, die Fischer, die Hirten und Holzhauer, ihnen aber gesellen sich die schlichten Menschen des Handwerks zu, weil auch in dieser durch Meisterschaft geadelten Lebensform aufbauende Rechtschaffenheit sinnfällig wird . . .

Zu den ähnlich bevorzugten Themen gehörte selbstverständlich das von Mutter und Kind. Aber auch hier lag der erkennbare Sinn einzig in der politisch-ideologischen Auswertbarkeit der Darstellung, nicht zuletzt für die eifrig verfochtene Rassentheorie.

Es versteht sich, daß . . . auch die Frauen und Mädchen der gleichen Lebenskreise (Bauern, Arbeiter, Handwerker, d. V.) zu ihrem Recht kommen, denn sie bilden ja mit der männlichen

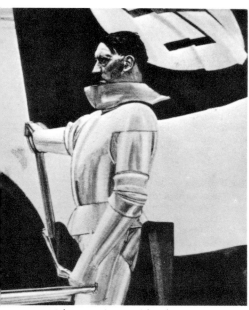

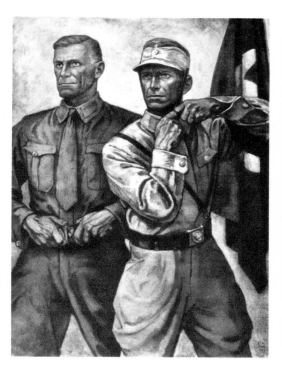

132 Hubert Lanzinger, Hitler als Ritter

133 Elk Eber, Appell am 23. Februar 1933. Aus-
 gestellt 1937 im ›Haus der Deutschen Kunst‹

Partnerschaft den tüchtigen Grundstock des Volkes und ihr Anblick ist besonders eindrucksvoll da, wo es gilt, die ungeheure Tragweite völkischer Substanz einem jeden einzuprägen. Weil nun die Frau überhaupt, sobald sie Mutter wird, stets von den Urweihen natürlicher Ordnung umgeben ist und weil überdies in einem Volk voll Zukunftswillen Mutterschaft an sich zum Höchsten gehört, so ist die Mutter mit ihrem Kind allgemein ein vielumworbener Gegenstand der neuen deutschen Kunst. Die Künstler betonen dabei vor allem die Rolle der Mutter als Hüterin des Lebens in seinen kostbaren Eigenschaften der Rasse und des Charakters . . .

Modelle für die geforderten Idealtypen zu finden, die den Vorstellungen der Macht-haber entsprachen, war nicht leicht, da nicht allzu viele Deutsche sämtliche notwendigen Rassenmerkmale in der vorgeschriebenen Reinheit besaßen. Das führte dazu, ein-zelne Maler, die sich auf Darstellungen rassereiner Typen spezialisiert hatten, mit Vorbildsammlungen zu beauftragen. Sie wurden zu diesem Zweck in den Staatsdienst übernommen und arbeiteten gewöhnlich beim ›Rasse- und Siedlungsamt‹ oder bei der ›Ahnenforschung‹. Ihr Auftrag war, an der »künstlerischen Gestaltung des Staatsge-dankens von Blut und Boden« mitzuwirken.

Dem Idealbild des nordischen ›Herrenmenschen‹ kam die Friesin noch am nächsten. Schlank, groß, blond und blauäugig, angetan mit nordischem Schmuck, ernst und sen-dungsbewußt in die Ferne blickend, wie sie Wilhelm Petersen als Prototyp geschaffen

hatte, lag sie in der Gunst der Rassenfanatiker zugleich mit der Holsteinerin weit vor den sonst so dominierenden bayerischen Bergbauerntöchtern, so dekorativ sich diese auch vor den Augen des Betrachters in der heimischen Kammer entkleiden mochten (Sepp Hilz, Abb. 134).

Die geheimen und offenen Eifersüchteleien der Maler, der Widerstand der norddeutschen Künstlergruppen gegen den übermächtigen Einfluß der süddeutschen Malerei und gegen München als die von Hitler erkorene Hauptstadt der Kunst sind in vielen Äußerungen erkennbar. Aber es gab auch in den höheren Stellen des Staates und der Partei noch einzelne Widerstände gegen die angeordnete Uniformität der Kunst, abgesehen von der passiven Resistenz, in der die meisten deutschen Museen, die großen Sammler und die Angehörigen des geistigen Deutschland verharrten. Unter diesen offiziellen Persönlichkeiten war der Reichsjugendführer Baldur von Schirach wohl die prominenteste. Er gab seiner Meinung einige Male so offen Ausdruck, daß sich z. B. der im Auftrage des Rasse- und Siedlungsamtes arbeitende Maler Wolfgang Willrich mit einer offenen Beschwerde an den Reichsbauernführer wandte. Er machte ihn darauf aufmerksam, daß er systematischen Verrat wittere, dessen geistigem Herd man allerdings nur schwer beikommen könne. Er vermute ihn in der Reichsjugendführung, wo man die Rassentheorie und die damit zusammenhängende Kunst nicht ernst nehme. Das habe sogar dazu geführt, daß man zwei Paradestücke seiner Hand, die *Hüterin der Art* und die *Ahnfrau* (eine dithmarsche Bauerntochter in Bronzezeittracht, d. V.) auf der Reichsjugendführerschule beschädigt habe. Das sei kein Zufall, meinte der Maler, »sondern nur ein besonders offenherziger Ausdruck der Gesinnung, die mir anstelle eines Dankes von der Reichsjugendführung entgegengebracht wird«.

Zudem höre er, daß der Reichsjugendführer selbst seine Arbeiten lächerlich mache. »Ich kann das nicht nachprüfen, aber es widerstreitet dem sicher nicht, daß das Organ des Reichsjugendführers, ›Wille und Macht‹, mein Wirken ebenso wie das unseres um die Volkstümlichkeit besserer Vorgeschichtserkenntnisse zweifellos hochverdienten Malers Petersen bewitzelt.«

So belanglos solche Vorkommnisse auch scheinen, so bedeutungsvoll sind sie als Symbol. Nicht um künstlerische Fragen ging es, sondern allein um weltanschauliche; nicht nach der Qualität eines Bildes wurde gefragt, sondern allein danach, ob es den Richtlinien der Partei entsprach. So fungierte, wie am Beispiel Willrich ersichtlich, der Maler nicht mehr in erster Linie als Künstler – dazu waren nur bestimmte handwerkliche Kenntnisse erforderlich –, sondern er vertrat in staatlichem Auftrag staatserhaltende Gedanken, hatte sich zum Propagandisten erniedrigt. Je kleiner der Künstler jedoch war, um so größer war gewöhnlich seine Hybris, je geringer die Leistung, um so höher der Anspruch – die Bürokratie der Macht hatte sich ihre Handlanger vortrefflich herangezogen. Dazu paßt trefflich ein Zitat von Robert Scholz aus ›Völkische Kunst‹ (1935):

> Die Hauptgefahr für das Werden der völkischen Kunst, wie sie der Nationalsozialismus erstrebt, besteht darin, daß man immer noch Kunst gleich Kunst setzt und aus einem abstrakten Qualitätsbegriff der Vergangenheit nicht den weltanschaulichen Ideengehalt wertet ...

134 Sepp Hilz, Bäuerliche Venus. Ausgestellt 1939 im ›Haus der Deutschen Kunst‹ ▷

Wir haben bisher in erster Linie von der Malerei gesprochen, die bestimmte ideologische Missionen zu erfüllen hatte. Neben ihr verblieb auch nach 1933 ein weiter Bereich den Landschafts-, Tier und Figurenkompositionen, der, an der Menge gemessen, die offizielle Staatskunst übertrifft.

Die wachsende Zahl gerade der unpolitischen Themen in den Ausstellungen nach 1937 (die durch die Jurierung nur mühsam in das vorgeschriebene Kräfteverhältnis zu bringen waren) beruhte ohne Zweifel auf der zunehmenden Unlust vieler Maler, das Pflichtpensum an Partei-, Vaterlands- und Weltanschauungstreue zu erfüllen. Der dauernde Zwang zur politischen Aktualität wurde Jahr für Jahr als eine stärkere Belastung empfunden und löste eine Flucht in neutralere Darstellungen aus. Hitler hat das geahnt, wenn er schon 1937 mahnte:

> Ich möchte nun aber auch die Hoffnung ausdrücken, daß sich vielleicht einzelne Künstler von wirklichem Format in Zukunft innerlich den Erlebnissen, Geschehnissen und gedanklichen Grundlagen der Zeit zuwenden, die ihnen selbst zunächst schon rein äußerlich die materiellen Voraussetzungen für ihre Arbeit gibt. Denn so tausendfältig auch die früheren geschichtlichen Visionen oder sonstigen Lebenseindrücke sein mögen, die den Künstler zu seinem Schaffen befruchten, ihm vorschweben oder ihn begeistern, so steht doch über allem die Großartigkeit seiner heutigen eigenen Zeit, die sich den erhabensten Epochen unserer deutschen Geschichte wohl als ebenbürtig zur Seite stellen kann.

Ungeachtet solcher Worte nimmt die Landschaft den breitesten Teil in der Malerei nach 1933 ein. Die meist bestimmten Lokalschulen entstammenden Maler lieferten ein handwerklich sauberes, gutgemeintes künstlerisches Mittelmaß. Keinesfalls vermochten sie der ihnen zugedachten Aufgabe gerecht zu werden, einen neuen Abschnitt der deutschen Kunst zu eröffnen. Der Wert ihrer Arbeiten reichte nicht einmal aus, den Realismus als eine tragfähige Kunstform zu bestätigen, geschweige denn das Rad der Geschichte gegen die Entwicklung zurückzudrehen. Sie alle wirken trotz mancher nicht unerfreulicher Einzelleistung eigentlich nur anachronistisch. In den Bildern dieses Genres lebte die gesamte europäische Landschaftsmalerei zwischen dem 16. und 19. Jahrhundert wieder auf. Brueghel war ein beliebtes Vorbild (Gradl, Peiner), daneben auch die anderen Niederländer und Flamen des 16./17. Jahrhunderts.

Selbst die niederländischen Stilleben und Blumenstücke wurden sorgfältig für die Bedürfnisse der dreißiger Jahre zurechtgestutzt (A. Kampf). Nicht weniger beliebt war die altdeutsche Schule, vor allem natürlich Albrecht Dürer; schließlich boten auch der Klassizismus und die Romantik bis hin zum Realismus der zweiten Hälfte des 19. Jahrhunderts Vorbilder in reicher Zahl. Arkadien kehrte wieder, ein etwas trübseliges, sehr spätes Arkadien; mythologische Szenen spielten sich zwischen den Ruinen antiker Tempel ab. Die ›Heroische Landschaft‹ wurde als Wiederentdeckung des Dritten Reiches hoch gepriesen. Joseph Anton Koch, C. D. Friedrich und Hans Thoma gaben starke Impulse für das zeitgenössische Schaffen. Die Zahl der Maler, die auf ihren Spuren wandelte, ist groß, es lohnt sich nicht, einzelne Namen anzuführen.

Allen diesen Richtungen ist als unausgesprochene Devise die absolute Gegenstandstreue gemein. Die Leidenschaft der Künstler, mit ihren Arbeiten letztlich Effekte der Farbfotografie anzustreben, war damals so ausgeprägt, daß der Reichsjugendführer bei der Eröffnung der rheinischen Ausstellung in Wien 1941 nachdrücklich auf die damit verbundenen Gefahren für die Kunst hinwies:

Wenn dieser Satz – von der Wahrheit der Wirklichkeit – zum Maßstab unserer bildenden Kunst erhoben wird, wäre das der Untergang der deutschen Kunst ... Für die Gegenwart und Zukunft aber bedeutet dieses Wort, wenn man es konsequent auf die Malerei anwendet, daß die Farbphotographie, die am vollkommensten dem Dogma von der Wahrheit der Wirklichkeit entspricht, als größte Leistung unserer Zeit angesehen werden muß ...

Ohne Zweifel basierte die Malerei wenigstens eines Teiles der Naturalisten auf mißverstandenen Einflüssen von seiten der Vertreter der Neuen Sachlichkeit, die ihre in den zwanziger Jahren entwickelte Konzeption fortführten und dabei eine größere Anzahl von Schülern und Nachahmern fanden. Aber man bemerkt recht deutlich, wie rasch sich die ausgeprägte und anfangs so eigenwillig stilisierte Handschrift von Meistern wie Schrimpf, Lenk, Kanoldt oder Champion zunehmend ins Liebenswürdige und Verbindliche wandelte.

Die Spannung ließ nach, der Themenvorrat erschöpfte sich, Wiederholungen und schwächere Neuschöpfungen zeigen deutlich, daß sich eine am Beginn tragfähige malerische Richtung mit dem höheren Alter ihrer wichtigsten Vertreter dem Ende zuneigte. Kein Nachfolger konnte auch nur annähernd die gleiche künstlerische Bedeutung gewinnen. Auch von den Jüngeren waren keine neuen Impulse mehr zu erwarten.

Nach 1939 setzte aus dem Naturalismus ein gut zu definierender Übergang zu einem malerisch freieren, farbig lockeren Realismus ein, der in der Nachfolge der deutschen Freilichtmalerei wurzelte und als ein erfreulicher Fortschritt gegenüber dem sonst so niedrigen Niveau gelten darf.

Wenn man nun allerdings Künstler wie Menzel und Uhde, den frühen Corinth (dessen Werke nach 1910 als ›entartet‹ galten), Slevogt oder Zügel (Liebermann kam als Jude selbstverständlich nicht in Betracht) als Ahnherren für die jüngere Generation eines Rudolf Schramm-Zittau, Julius Paul Junghanns, Ludwig Dill, Julius Seyler, Adolf Schinnerer, Alois Seidl u. a. herausstellen wollte, deren Malerei sich an Qualität in der Tat erheblich von der Durchschnittsware abhebt und wenig mit der des Dritten Reichs zu tun hat, so mußte man erst einmal eine Ehrenrettung des sog. deutschen Impressionismus versuchen, der bis dahin als ›undeutsch‹ in Grund und Boden verdammt worden war.

In der Literatur dieser Zeit sind eine ganze Reihe solcher Rehabilitierungsversuche nachzuweisen. Sie setzen gewöhnlich mit dem Versuch an, die deutsche Freilichtmalerei von der französischen Richtung zu trennen, um ihre innere Unabhängigkeit von fremden Einflüssen darzulegen. In Bruno Krolls Buch ›Deutsche Malerei der Gegenwart‹ klingt das so:

Unverständlich nur scheinen die Mißdeutungen, denen der Impressionismus noch ausgesetzt bleibt. Diese treffen ihn empfindlicher als jede Ablehnung. Denn sie stempeln den deutschen Maler zu einem Französling zweiten Grades. Erniedrigen seine stilvolle Malerei zu einem undisziplinierten, handwerklich unsoliden Machwerk. Rücken Meister wie Uhde und Corinth, Slevogt und Zügel, um nur einige zu nennen ... in eine seltsame künstlerische Fragwürdigkeit und problematische Bedingtheit. Das sind Gründe, die uns zwingen, aufzuzeigen, daß auch die Malerei des deutschen Impressionismus einen leidenschaftlichen Kampf bedeutet des deutschen Menschen um seine eigene Art in einer allerdings von fremden Einflüssen überfluteten Zeit.

Ihren Ruf erhielten sich schließlich auch die Malerschulen von Dachau und Worpswede. Obwohl von ihnen keine neuen Impulse zu erwarten waren – ihre große Zeit war längst verstrichen –, so waren doch der Einfluß und die künstlerische Leistung ihrer führenden Meister groß genug, um ihr Weiterbestehen zu gewährleisten. Es war allerdings ähnlich begrenzt wie das der Neuen Sachlichkeit und endete schließlich in reiner Heimatmalerei.

Großes Interesse fand wieder die Tiermalerei, ein Gebiet, auf dem Heinrich von Zügel als das unumstrittene Vorbild galt. Man kopierte ihn gern und erreichte mit impressionistischer Technik eine liebenswürdige Art der Schilderung, die handwerklich gekonnt, harmlos und für das Auge befriedigend war.

Die offizielle Verdammung des ›L'art pour l'art‹ auf der einen Seite, die Einsicht andererseits, daß die deutsche Kunst nicht nur von bayerischen Interieurs, von Bauern, Jägern, Fischern und dithmarschen Bronzezeitfrauen leben konnte, brachte die Figurenmaler in einige Schwierigkeiten. Sie waren ständig auf der Suche nach neuen, dem Staat genehmen Motiven und wollten keinesfalls in den Verdacht der Abweichung geraten. Aus ihren Anstrengungen entwickelte sich jener blutleere, manierierte Klassizismus, der als gepriesener »deutscher Stil« dazu beitragen sollte, Handschrift und Persönlichkeit durch eine Allgemeinverbindlichkeit zu ersetzen, wie wir sie nicht weniger schrecklich von Architektur und Plastik her kennen.

Figurenkompositionen in ›klassischer Haltung‹ überwogen. Die Vorbilder waren Claude Lorrain, Friedrich Preller und Bonaventura Genelli, ohne daß man von ihnen mehr als nur eine leere Geste übernommen hätte.

Unübersehbar sind auch die Auswirkungen des Jugendstils. Man bezeichnete die neue Richtung gern als die »Tendenz der jungen deutschen Malerei zu figürlichen Bildkompositionen eines ideal gerichteten Phantasiegehaltes«, womit man die akademischen Gruppierungen meinte, die auf den Betrachter kaum mehr als tödliche Langeweile ausstrahlen (F. List, R. H. Eisenmenger, A. Ziegler u. a.). Groß war übrigens gerade hier der Einfluß der Künstler der ›Ostmark‹, der nach dem ›Anschluß‹ Österreichs in Erscheinung trat, ohne indes Neues zu bringen. Nachahmer von Spitzweg – wie P. Philippi – waren ebenso häufig wie Kopien der Schwindschen Märchendarstellungen. Der Trend zu Märchen und Sage ergriff damals selbst die sog. Bauernmaler, die sich fortan in umfangreicheren, phantasievoll aufgeputzten Kompositionen versuchten (Sepp Hilz *Wetterhexe, Zauberei im Herbst*).

Die Aktdarstellungen nahmen unter den Figurenkompositionen den breitesten Raum ein. Man pries die Nacktheit, wie um zu beweisen, daß man nicht prüde sei, hielt sich aber dabei durchaus korrekt an die propagierte Weltanschauung.

Der menschliche Leib, die Aktdarstellung wird eine Sache blutvollen Lebens. Man will in ihm die gesunde körperliche Basis, den biologischen Wert der Person als Voraussetzung jeder völkischen und geistigen Neugeburt vor Augen stellen. Es geht der Kunst um Leiber, so wie sie von Natur aus sein sollen, um Bestformen, um rein durchgebildeten Gliederbau, um gut durchblutete Haut, um den angeborenen Wohllaut der Bewegung und um sichtbare vitale Reserve, kurz um eine moderne und deshalb fühlbar sportliche Klassizität . . . (Kroll)

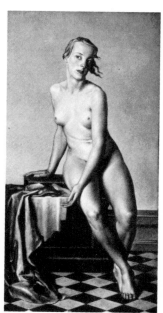

135 Adolf Ziegler, Die vier Elemente. Ausgestellt 1937 im ›Haus der Deutschen Kunst‹

Aber die Darstellung von Körpern, die solchen Forderungen entsprachen, genügte keinesfalls, sie sollten zugleich noch Ausdruck übergeordneter Inhalte sein. Eines der prägnantesten Beispiele dieser Sparte sind *Die vier Elemente* von Adolf Ziegler (Abb. 135), dem Präsidenten der Reichskunstkammer seit 1937, ohne Zweifel einem der schlechtesten Maler, die im Dritten Reich tätig waren. Er schrieb zu dem genannten Gemälde, das als besonderes Meisterwerk öffentlich herausgestellt wurde:

Die Arbeit stellt unsere Weltanschauung dar. Ihr philosophischer Kern, die Bejahung der Naturgesetzlichkeit, ist dargestellt durch vier Elemente: Feuer, Wasser, Erde, Luft.

Solche Bilder wirken programmatisch in ihrer gequälten Suche nach Inhalt, der sich so schlecht mit der Mischung aus unterdrückter Lüsternheit und Hygiene verbinden will. Sie entsprechen nicht einmal den Forderungen, die wir soeben zitierten – wo sollte man hier wohl »sportliche Klassizität«, »vitale Reserve«, oder gar »Bestformen« finden? Es ist ein schwacher Trost, daß dieser ›anspruchsvolle‹ Maler selbst von linientreuen Kollegen nie ernstgenommen wurde.

Abgesehen von der Verherrlichung des ›Führers‹ und seiner getreuen Paladine (Abb. 133), die oft zu grotesker Symbolik führte (das Gemälde *Hitler als Ritter* von Hubert Lanzinger ist als Prototyp der ungewollten Karikatur in die Geschichte eingegangen, Abb. 132), gab es in der Porträtmalerei zwischen 1933 und 1945 doch eine Reihe künstlerisch erfreulicher Ausnahmen. Wir wollen hier nicht von den Repräsentationsbildnissen

der höheren Funktionäre sprechen, der Massenware auf dem Altar der Selbstüberschätzung. Hier war Idealisierung oberstes Gebot, zumal es gewöhnlich bei Auftraggeber und Maler an der notwendigen Persönlichkeit fehlte. In hundert Jahren bemerke ohnedies niemand mehr den Unterschied zwischen Ideal und Wirklichkeit, äußerte sich Göring unzufrieden zu dem Kupferstecher Alexander Friedrich, dessen Porträt er als zu wenig idealisiert abgelehnt hatte.

Führend in der Bildnismalerei blieb die Schicht der qualitätvollen, wenn auch traditionelleren Maler, die schon in den Jahren vor dem Dritten Reich ihren Rang und Ruf neben den Meistern der zeitgenössischen Richtungen behauptet hatten. Künstlern wie Leo von König, Leo Samberger oder Oswald Petersen mag bei ihrer Arbeit zugute gekommen sein, daß bei Porträtaufträgen ein bestimmtes Maß an schöpferischer Fähigkeit und Originalität gegenüber dem sonst geforderten fotografischen Klischee geschätzt wurde – schließlich ging es hier um Würdigung der eigenen Person, nicht um Ideologie.

Die zahlreichen Großbauten, die der Staat errichtete, verhalfen einer Sparte der Malerei zu einer Scheinblüte, die bis dahin ein recht kümmerliches Dasein gefristet hatte: der Freskomalerei. Es ist bedauerlich, daß diese großzügige Förderung erst zu einem Zeitpunkt einsetzte, als man den Künstlern zu malen verboten hatte, die die Möglichkeiten dieses Verfahrens wirklich hätten nutzen können. Denn an Aufträgen fehlte es nicht. Kasernen, Heime, Schulungsstätten, Ordensburgen, Repräsentationsgebäude mußten mit Wandschmuck versehen werden, bei dem es allerdings ein Ausweichen auf unverfängliche Themen nicht gab. Auch hier existierten zwei Hauptrichtungen: der monumentaldekorative Stil in der bekannten Mischung aus Heroismus und zarter Gefühlsseligkeit und die Anknüpfung an die Tradition des 19. Jahrhunderts, an Cornelius, Rethel, Schwind, Preller und Genelli. Die auch aus der Tafelmalerei geläufigen Themen sind wandfüllend aufgetragen, große, nichtssagende Gesten dominieren (K. Schlageter, P. Plontke, K. H. Dallinger, F. Spiegel u. a.).

Erwähnen wir zum Abschluß noch die Politisierung des in Deutschland geschätzten Holzschnittes, so schließt sich der Kreis der Erörterungen. Unter Hinweis darauf, daß er bereits im 16. Jahrhundert als volkstümliche Drucktechnik mit politischer Funktion, als Flugblatt hervorgetreten sei, verwendeten ihn die Graphiker des Dritten Reichs gern als Spruchblattfolge und als politisch gefärbte Illustration. Bekannt geworden sind auf diese Weise Georg Sluyterman van Langeweyde mit ›Des deutschen Volkes Lied‹ und ›Der Führer spricht‹ wie die Illustrationen von Schwarzkopf und Ernst Dombrowski, die weit verbreitet waren. Der Mangel an Qualität ist hier nicht weniger gravierend als bei der Malerei. Die Unterschiede sind allein technischer Art.

Die Diskussion um die Frage, ob der vom Dritten Reich kreierte Realismus auf die Dauer als künstlerischer Stil lebensfähig bleiben würde, die von den offiziellen Schriftstellern selbstverständlich mit Nachdruck bejaht wurde, erledigte sich schneller, als man damals ahnen konnte.

Die neue deutsche Kunst sank ebenso rasch in ihre lokale Bedeutungslosigkeit zurück, wie sie über Nacht aus ihr hervorgegangen war. Sie konnte den ihr in der Welt zugedachten Platz nicht ausfüllen, ja sie erreichte nicht einmal eine Befruchtung oder Erneuerung der gegenständlichen Malerei. Staatsästhetik und weltanschauliche Funktion waren kein Äquivalent für die fehlende künstlerische Freiheit.

136 Paul Mathias Padua, Der Führer spricht. Ausgestellt im ›Haus der Deutschen Kunst‹

Der so intensiv propagierte Begriff »Die Kunst dem Volke« hatte sich als folgen-
schwerer Irrtum erwiesen. Karl Hofer hatte schon 1933 in richtiger Einschätzung der
Situation versucht, in einem Artikel in der ›Deutschen Allgemeinen Zeitung‹: ›Kampf
um die Kunst‹ vor einem solchen Trugschluß zu warnen:

Die Illusion aber, Kunst müsse in erster Linie Volkskunst sein, muß grausam und restlos zerstört werden. Je größer und bedeutender eine Kunst ist, desto weniger kann sie eine Kunst für die Masse sein, ist es nie gewesen und kann es nimmer werden.

Seine Warnung verhallte erfolglos. Es ist nur dem totalen politischen, militärischen und wirtschaftlichen Zusammenbruch 1945 zu danken, daß das künstlerische Debakel mit Stillschweigen endete.

Zwölf Jahre lang hatte die wahre deutsche Kunst offiziell nicht existiert. Als die Zwangsherrschaft des Dritten Reiches jäh endete, zeigte sich, daß sie auch in der Verbannung und im Untergrund ungebrochen weitergelebt hatte.

Deutsche Kunst im Untergrund und in der Emigration

Die Situation

Bis heute ist das Kapitel der deutschen Malerei der dreißiger Jahre nicht geschrieben worden. Die deprimierenden Ereignisse zwischen 1933 und 1945, die fast unglaubliche Tatsache, daß eine an geistiger Tradition und schöpferischen Kräften reiche Nation die eigene künstlerische Vergangenheit und Gegenwart unter entwürdigenden Umständen verdammte, die Feststellung, daß Geist und Ungeist nicht nur unter staatlichem Zwang, sondern mit Zustimmung von Millionen ihre Rolle im Leben des deutschen Volkes tauschten, eine verständliche Abscheu aber auch gegenüber den politischen Herrschern während dieses Zeitraumes haben nach dem Krieg einen erweiterten Abstand zu den Jahren des Dritten Reichs geschaffen. Es schien anfangs nur schwer möglich, über ihn einen Kontakt zu den Vorgängen zu finden, die sich in der Stille der inneren Emigration und im geistigen Widerstand vollzogen hatten.

Im Vordergrund des Interesses standen daher jene Maler, Bildhauer und Architekten, die an ihren Zufluchtsorten im Ausland weiterarbeiten konnten, wenn auch oft unter den schwierigsten Bedingungen. Ihre Tätigkeit hat viel dazu beigetragen, den Eindruck zu mildern, daß Deutschland völlig dem Ungeist und der Unkultur verfallen sei. Sie erschienen während der dunklen Zeit als die wahren Vertreter ihres Landes, bestimmten die europäische und außereuropäische Entwicklung mit und erhielten der deutschen Kunst einen Rest ihrer ehemaligen Geltung.

Den Emigranten gegenüber sind diejenigen Künstler weniger beachtet worden, die in Deutschland ausharrten, die im Untergrund, unter Verfolgung, Bedrohung und schwerem Druck ihre Aufgabe beharrlich zu erfüllen suchten, die in der Verborgenheit und oft unter entwürdigenden Umständen weiterwirkten. Die zeitgenössische Malerei war damals vollkommen aus dem Blickfeld der Öffentlichkeit geschwunden, so, als habe sie nie existiert. Sie war als Aufgabe in die Werkstätten der einzelnen Künstler zurückgekehrt; ihr Dasein beruhte allein auf ihrer eigenen, zwingend empfundenen Notwendigkeit. Und es zeigte sich – darauf hat Haftmann schon hingewiesen –, daß gerade dann, wenn der Anspruch der Öffentlichkeit gegenüber der Kunst erlischt, wenn jede äußere Rechtfertigung ihres Seins entfällt und die sonst so selbstverständlichen Beziehungen abgebrochen sind, die Kunst allein aus der einsamen Gewißheit eines zweck-

137 Werner Heldt, Der Aufmarsch der Nullen. 1935. Kohle. 47 x 63 cm. Berlinische Galerie, Berlin

freien, höheren und allgemeinverbindlicheren Auftrags, aus eigener Würde und Notwendigkeit bestehen kann.

Die Jahre nach 1933 haben den Beweis für die ungebrochene Widerstandskraft der modernen Kunst, für die Unzerstörbarkeit und Unbeirrbarkeit der in ihr wirkenden Ideen erbracht. Es gilt, aufzuzeigen, daß damals jene die Tradition weiterführten, die man öffentlich als ihre Zerstörer anprangerte. Der erfolgreiche Widerstand dieser Künstler bezeugt, daß auch politische Unterdrückung, staatliche Hybris und kollektive Gewalt den unabhängigen schöpferischen Geist nicht ausschalten können. Erst in der vollkommenen Isolierung wurde offenbar, daß eine geistige Solidarität existierte, die über Grenzen und Systeme hinaus wirkte. Die moderne Malerei aber, der Blutleere und Lebensunfähigkeit geziehen, demonstrierte in dieser ungewöhnlichen Situation ihre ungeminderte Lebenskraft.

Die Situation war nach 1933 für alle alten und jungen Künstler gleich. Sie unterschied sich allenfalls im Grad der Härte der gegen sie erlassenen Verbote. Die Mitgliedschaft in der Reichskulturkammer als Voraussetzung für die Zuweisung einer Materialkarte, die erst die Beschaffung der unentbehrlichen Malmittel ermöglichte, entfiel für die meisten bereits bekannten Maler und wurde den jungen verweigert, die sich nicht der vorgeschriebenen Richtung unterordneten. Die Bedrohung ihrer wirtschaftlichen Existenz traf die Anfänger oft härter als die Anerkannten, die trotz aller Mal- und Verkaufs-

verbote einen geheimen Freundes- und Käuferkreis behalten hatten, der ihnen eine wenigstens bescheidene Existenz ermöglichte. Es sprengt die angestrebte kurze Zusammenfassung der Ereignisse, würde man auf die Umstände eingehen, unter denen die heranwachsende Generation schöpferisch tätig blieb. Glückszufälle, wie die durch Carl Georg Heise vermittelte Einladung Munchs an E. W. Nay waren selten. Die Entlassung der Künstler aus ihren Lehrämtern führte viele von ihnen an den Rand des wirtschaftlichen Ruins, erzwang die Aufnahme eines Broterwerbs. Glücklich, wer wenigstens noch am Rande seines Berufes tätig sein konnte, als Dekorationsmaler oder in der Werbung. Die jüngeren hungerten sich durch, ohne Mäzene und ohne Aussicht auf eine bessere Zukunft. Einige von ihnen konnten sich erst während ihrer Militärdienstzeit wieder ohne materielle Sorgen künstlerisch betätigen – eine bittere Ironie des Geschicks.

Ebenso schwer wog die Isolierung von der allgemeinen europäischen Entwicklung. Die Akademien hatten aufgehört, Stätten der freien Information und des geistigen Austauschs zu sein; sie vermittelten keine neuen Impulse mehr, sondern hatten die Rolle des staatlichen Tugendwächters übernommen, der konsequent für die »Reinhaltung der deutschen Kunst« sorgte. Kontakte über die Grenzen wurden von Jahr zu Jahr erschwert, für die Mehrzahl der jungen Maler bestanden sie praktisch nicht mehr.

Das Ende der künstlerischen Freiheit in Deutschland bedeutete zugleich das Ende seiner führenden Rolle bei der Entwicklung der abstrakten Malerei. Paris trat das Erbe an: In der 1931 gegründeten Vereinigung ›Abstraction – Création‹ sammelten sich die Emigranten, die führenden Maler der verschiedenen Richtungen zwischen abstraktem Expressionismus und der konkreten Form; sie schufen die Grundlagen für die zweite Blüte dieser Kunst in Europa nach 1945. Indes sollte man über der Bedeutung eines solchen Sammelbeckens nicht übersehen, daß die dreißiger Jahre weder in den europäischen noch in den außereuropäischen Staaten den allgemeinen Durchbruch der späteren Weltsprache der ungegenständlichen Kunst brachten. Mochte sich deren Entwicklung in Deutschland in den einsamen Ateliers der Verfemten, in Paris im diskussionsfreudigen Kreis der soeben erwähnten Gruppe, in den USA – wo das vierte Jahrzehnt von surrealen, sozialen und realistischen Ideen in der Malerei erfüllt war – an einigen Kunstschulen unter dem Einfluß emigrierter Europäer (Albers, Moholy-Nagy, Hofmann) vollziehen, so blieb sie doch nur eine Randerscheinung. Ihre Zielsetzung wie ihre Problemstellung lebten zwar weiter; vorerst blieben jedoch die Einsichten und bildnerischen Funde von Kandinsky und Klee, der Purismus der konstruktivistischen Bildordnungen in der Breite ungenutzt.

Wie in Frankreich, war zu Beginn der dreißiger Jahre auch in Deutschland ein starkes Übergewicht der gegenstandsbezogenen gegenüber der abstrakten oder konkreten Malerei vorhanden. Sieht man von den jüngeren Bauhausmeistern oder einzelnen wegweisenden Persönlichkeiten wie Klee oder Kandinsky einmal ab, die zudem nach 1933 Deutschland verließen, so lag das Schwergewicht noch bei den Vertretern der sog. klassischen Moderne, unter denen die Expressionisten unangefochten das Feld behaupteten. Nicht zuletzt deshalb wurden sie und ihre Nachfolger als Symbole einer unabhängigen Kunst vom Staat mit besonderer Erbitterung verfolgt und bekämpft. Sie alle befanden sich in voller schöpferischer Kraft, und selbst die ältesten unter ihnen, Rohlfs und Nolde, ließen keine Minderung der künstlerischen Aktivität erkennen. Sehen wir von der breiteren Schar der weniger angefeindeten, weil konventionelleren Maler einmal ab – über sie wird gesondert berichtet werden –, so blieb nach 1933, nach dem Aus-

zug der führenden Kräfte, in Deuschland eine nicht eben große Zahl an Künstlern der Geburtsjahre um und nach 1900, die für eine Fortführung der ›Blaue Reiter‹- und Bauhaus-Tradition mit dem Ziel einer gegenstandsunabhängigen Interpretation der Wirklichkeit in Frage kamen.

Für diese Maler war übrigens die »Idee des Gegenstandes«, von der Picasso gesprochen hatte, noch eine selbstverständliche Voraussetzung ihres künstlerischen Werdeganges gewesen, anfangs sogar der betonte Ansatzpunkt für ihre Bemühungen um die abstrakte Form. Sie gaben sie erst zögernd auf, einige bereits in den dreißiger Jahren, andere erst nach dem Krieg unter dem Eindruck des nun allgemeinen Durchbruchs zur ungegenständlichen Malerei. Mochten ihre Ausgangspunkte auch nach Herkunft und Ausbildung verschieden sein, so lassen sich doch Gemeinsamkeiten feststellen. Sie liegen in der tastenden Suche nach einer neuen Bildform als Ausdruck einer vertieften und nicht mehr am Äußeren des Seins orientierten Wirklichkeitserfahrung. Indes bedeuten die Versuche, die Zeichen und Bilderfindungen von Klee und Kandinsky fortzusetzen oder durch Freilegung der bewegenden und haltenden Kräfte des Innern im Vorgang des Malens einen analogen Schöpfungsprozeß zu dem der Natur zu vollziehen und damit ihr Walten sichtbar zu machen (Th. Werner, *Creatio ex Nihilo*, 1942/44; F. Winter, *Triebkräfte der Erde*, 1944), eine legitime Fortführung der Tradition in die Gegenwart. Sie setzte in Deutschland auf gewissermaßen ›klassischem‹ Boden an: Die Beschäftigung mit Sinnzeichen, die Reduzierung des Natureindrucks auf symbolische Embleme beschwor erneut die surreale Dingerfahrung herauf (Nay, Ritschl, Wols). Andererseits vermochte das Zeichen als Symbol und Gleichnis der meditativen Versenkung in das Wesen der Dinge zu dienen (Bissier). Beide Wege führten in der Folgezeit zu dem untergründig bereitliegenden Vorrat an aussageträchtigen Metaphern, die für jene erweiterte Wirklichkeit stehen, die sich hinter der sichtbaren verbirgt.

›Gegenstandsbezogen‹ bedeutete demnach in einem solchen Zusammenhang nicht mehr Abhängigkeit vom visuellen Eindruck, sondern die Erhaltung menschlicher Erfahrungs- oder Glaubensinhalte, die Widerspiegelung tieferer Erlebnisbereiche im umfasseneren, sinnbedeutenden Zeichen. Hier liegt eine der Wurzeln für die Malerei von Manessier oder Meistermann.

Überblicken wir die formale Entwicklung im vierten Jahrzehnt, die sich an vielen vereinzelten Stellen vollzog und deren Konsequenz bei dem völligen Mangel an jeglicher Vergleichsmöglichkeit erst nach 1945 zu prüfen war, so fällt auf, daß nicht das aus dem Expressionismus hergeleitete Formvokabular oder die kühle Geometrie der letzten Bauhausperiode im Vordergrund des künstlerischen Interesses standen. Beide wurden erst später akzeptiert: als Hilfe bei der Freilegung dynamischer Triebkräfte in den ›Psychogrammen‹ oder in der ›Action painting‹ oder als Vorstufen zur konkreten Kunst, zu ›Hard-Edge‹ und zur ›Neuen Abstraktion‹. Der Wunsch, Dingform und Bildform überzeugend zu einen, ging noch einmal von dem alten Verfahren des synthetischen Kubismus aus. Doch drängte es die deutschen Maler danach, die geometrischen Elemente zu Rhythmen zusammenzufügen und, um den nach ästhetischen Gesichtspunkten konzipierten Flächenplänen einen zusätzlichen Ausdruckswert zu verleihen, ihnen einige typische Zeichen einzuprägen, die Erinnerungen an einen Inhalt wachrufen. Auf der anderen Seite diente der gelockerte Spätkubismus als bildnerisches Ordnungsprinzip, das die aus den Metaphern der gegenständlichen Welt gewonnene expressiv-romantische Zeichenschrift formal überbaute.

Der Gang der Entwicklung läßt sich beispielhaft an den Werken der damals einsam Tätigen verfolgen.

Spätestens in den ›Eidos‹-Bildern und den ›Ideogrammen‹ hatte sich WILLI BAUMEISTER als die führende Persönlichkeit der zeitgenössischen Malerei in Deutschland erwiesen. Er wuchs über seine künstlerischen Fähigkeiten hinaus gleichsam zur moralischen Instanz heran, dank der Zähigkeit, mit der er seine Vorstellungen verwirklichte und sich von Widrigkeiten nicht abschrecken ließ, in der Konsequenz seines Weges wie in seiner Hilfsbereitschaft den Jüngeren gegenüber.

Der gebürtige Berliner MAX ACKERMANN (1887–1975), wie Baumeister und Bissier in Süddeutschland ansässig, fand bereits Anfang der dreißiger Jahre zur abstrakten Malerei. Von den Ideen seines Lehrers Hoelzel und später von Baumeister beeinflußt, entwickelte er eine heitere und farbfreudige Malerei eigenständigen Charakters, in der sich anfangs noch malerische und graphische Elemente begegneten und durchdrangen. Ackermann kam nicht vom Expressionismus her. Seine Überlegungen kreisen um musikalische, farbharmonikale Klänge, zielen auf die Ausgewogenheit zwischen statischen und dynamischen Kompositionsprinzipien, auf »Polarität und Synthese«, wie es der Künstler bezeichnete. Für kurze Zeit begleitete noch der Gegenstand die freier werdenden Darstellungen, ehe die Natur als übersetzte Form, als Empfindungsassoziation in seine abstrakten Formulierungen eingeschlüsselt wird, kultiviert, doch weniger sensibel als bei Baumeister.

OTTO RITSCHL (geb. 1885) kam als Autodidakt zur Malerei. Sein Weg führte vom expressiven Gefühlsüberschwang unter dem Eindruck des Kriegsendes zur harten Dingbezeichnung. 1925 nahm er mit den Meistern der Neuen Sachlichkeit an Hartlaubs berühmter Ausstellung teil. Doch schien dem Künstler bald schon die Auseinandersetzung mit der unbeschönigten Realität als Irrweg. Er zerstörte alles zuvor Geschaffene und begann neu, indem er sich an den großen französischen Malern von Cézanne bis Picasso orientierte. Seine Entwicklung zur Abstraktion führte über den synthetischen Kubismus. Eine kurze, surreale Periode schloß an, in der symbolträchtige Gegenstände und Phantasieformen die Kompositionen füllten, um gegen 1933 in Werken zu münden, in denen letzte, noch andeutungsweise erkennbare Naturformen wie geheimnisvolle Zeichen vor magischen Bildgründen schweben. Ornamentale und dynamische Arabesken durchdringen sie als Bewegungsimpulse. Ritschl verbrachte die Jahre bis zum Kriegsende dienstverpflichtet im Finanzamt, einer der vielen skurrilen ›Berufe‹, die die ›Entarteten‹ ergreifen mußten, um ihr Leben zu fristen.

THEODOR WERNER (1886–1969) und FRITZ WINTER (geb. 1905) muß man aus der Rückschau neben Baumeister schon damals zu den wichtigsten jüngeren Vertretern der neuen deutschen Malerei rechnen.

Werner wurde das Glück zuteil, während eines zweijährigen Parisaufenthaltes 1935/ 37 seine Vorstellungen im direkten Kontakt mit der internationalen Entwicklung überprüfen zu können. Damals vollzog sich bei ihm der Umbruch zur abstrakten Malerei folgerichtig aus dem Weg über den Spätkubismus zur sinngebenden Form. Seine Arbeiten – schwingende Kurvaturen von spirituellem Klang vor irrationalen Bildgründen – sind ausgesprochen meditativer Natur.

Anders Fritz Winter, dessen Malerei noch direkt vom Bauhaus – aus dem Ausstrahlungsbereich von Klee und Kandinsky – herkommt und über eine Periode formaler Experimente, die die Zucht seiner Ausbildung erkennen lassen, zur Entdeckung jener

Triebkräfte in Natur und Kosmos führte, die dem Durchbruch in eine höhere Realität gleichkommt.

Für E. W. NAY (1902–1968) wurde hingegen nach einer surrealistischen Zwischenphase als Ansatz der späte Expressionismus bedeutungsvoll. Die Auseinandersetzung mit dem Spätwerk Kirchners, der daraus resultierende Gewinn neuer Bildrhythmen, verbunden mit der Erkenntnis von der Wirksamkeit reiner Farbformen, bezeichnen die Stationen des jungen Malers während der dreißiger Jahre. Lassen sich seine Bilder damals auch noch ganz gegenständlich ablesen, so liegen doch in der Dynamik und elementaren Kraft der bewegten Form Ansätze zu weitgehend autonomen, farbigen Bildordnungen, die 1943 in Frankreich Gestalt gewannen.

JULIUS BISSIER (1893–1965) hatte im selben Zeitabschnitt zu einer Schrift aus flächenhaften Schwarz-Weiß-Zeichen gefunden, deren meditative Existenz und symbolische Funktion an ostasiatisches Formengut erinnert.

Zwei andere Künstler dieser unglücklichen Generation verloren durch den Krieg das gesamte Frühwerk: ALEXANDER CAMARO (geb. 1901) – Schüler Otto Muellers an der Breslauer Akademie, zugleich ein begabter Tänzer und Partner Mary Wigmans – und der Kölner JOSEPH FASSBENDER (1903–1974).

Jünger sind GEORG MEISTERMANN (geb. 1911) und EMIL SCHUMACHER (geb. 1912), die beide bis zum Kriegsende eine Reihe Werke geschaffen haben, die die spätere Bildform vorbereiteten.

Meistermann studierte 1933 noch bei Nauen und Mataré an der Akademie in Düsseldorf. Das Ende seiner Ausbildung fiel mit seiner Einstufung als ›entartet‹ zusammen. Seine Entwicklung vollzog sich daher in zähem Kampf gegen äußere Widrigkeiten. Sie begann mit der Suche nach verfestigten Bildzeichen, die das vielfältige Imago der Natur geometrisierend ordneten. Schon gegen Ende des Krieges wurden die Formen freier, ohne jedoch ihre Herkunft aus dem gegenständlichen Sein zu leugnen: Die Bildfläche wird zum Feld linearer Verspannungen, in die rudimentäre Gestaltformen einverwoben sind.

Schumacher begann sein Studium an der Werkkunstschule in Dortmund 1935. Seinen Arbeiten ist damals schon ein konsequentes Streben nach strengerer Bildordnung, nach Strukturen zu eigen, die er noch jahrelang aus dem Gegenstand gewann. Die schwerblütigen Frühwerke sind dunkel-expressiv gestimmt und haben sich diesen Charakter bis in die Nachkriegszeit hinein erhalten.

Alle diese Maler, so verschieden ihre Ausgangspositionen auch sein mochten, stimmten in einem überein: Ihr Ziel war es, die bildnerischen Mittel nicht mehr zur Aufzeichnung einer äußeren Realität, sondern zur Fixierung innerer Erfahrungen und Einsichten einzusetzen, das Unanschauliche anschaulich zu machen und damit ein neues bildnerisches Konzept zu erarbeiten. Wenn es zu diesem frühen Zeitpunkt auch meist nicht zur Verwirklichung dieser Überlegungen kam, so war die allgemeine Wegrichtung doch vorgezeichnet. Während die Expressionisten, ohne sich solchen Bestrebungen zu öffnen, ihre Kunst in stetem Reifen vollendeten und damit eine der klassischen Richtungen der gegenständlichen Malerei beschlossen, konnten die jüngeren Maler ihre an der Abstraktion gewonnene Erfahrung nach 1945 direkt in die allgemeine europäische Konzeption einmünden lassen. Sie gelten für uns daher als das eigentliche Bindeglied der Entwicklung, die aus innerer Notwendigkeit begann und ihre äußere Rechtfertigung erst später aus dem Vergleich mit den internationalen Strömungen gewann.

Die Verfemten

Christian Rohlfs (1849–1938)

Rohlfs war 1933 vierundsiebzig Jahre alt. Er zählte fast achtzig, als man ihn in der Öffentlichkeit als ›entartet‹ brandmarkte, seine Werke aus den deutschen Museen entfernte und damit einen wesentlichen Teil seines Lebenswerkes vernichtete. Mit der ihm eigenen Würde und im Bewußtsein von der Richtigkeit seines künstlerischen Weges fand er in seinem Entgegnungsschreiben auf den Ausschluß aus der Preußischen Akademie der Künste Worte, die beispielhaft für die Empfindungen vieler seiner künstlerischen Weggefährten stehen können:

...ich bin als Künstler siebzig Jahre lang meinen eigenen Weg gegangen und habe gearbeitet, ohne zu fragen, wieviel Beifall oder Mißfallen ich dabei erntete... Zustimmung oder Ablehnung... machen mein Werk weder besser noch schlechter; ich überlasse das Urteil darüber der Zukunft. Gefällt Ihnen mein Werk nicht, so steht es Ihnen frei, mich aus der Mitgliederliste der Akademie zu streichen. Ich werde aber nichts tun, was als Eingeständnis eigner Unwürdigkeit gedeutet werden könnte.

Seit 1927 war Rohlfs jedes Jahr nach Ascona gereist, das nun zum Zufluchtsort wurde. Es hätte nahegelegen, dort zu bleiben, zumal es nie sicher war, ob man ihm eine erneute Ausreise gestatten würde. Aber der Künstler kehrte Jahr für Jahr in das Hagener Atelier zurück, das er seit mehr als dreißig Jahren bewohnte. Viele seiner schönsten Bilder sind nicht in der Schweiz aus der direkten Anschauung, sondern in Hagen aus der Erinnerung entstanden. Zudem durften die in Ascona geschaffenen Werke nicht nach Deutschland zurückgebracht werden. Das Baseler Museum bot ihnen eine freundliche Bleibe.

In dieser schweren Zeit gedieh der seit dem Ende der zwanziger Jahre einsetzende Spätstil des Malers zur Reife und Vollendung. Noch einmal glühten die Farben auf, verwandelte eine neoimpressionistische Handschrift die Bildfläche in ein Mosaik funkelnder Töne (Ft. 34). Dann wurde eine Beruhigung spürbar, hinter dem visuell überhöhten Gegenstand trat die Vision hervor, die die Welt der Erscheinungen verklärt und sie transzendent werden läßt. Die Rückkehr zur Fläche, die zugleich die Funktion des Bildlichts übernimmt, die Entmaterialisierung der kostbar verfeinerten Farbmaterie sowie die Konzentration auf einen beherrschenden Farbton, den begleitende Farben variieren und in seiner Leuchtkraft steigern, sind weitere bestimmende Merkmale dieser Jahre. Nun ist es möglich, Gruppen von Bildern nicht mehr wie sonst üblich nach ihrem Thema, sondern nach einem dominierenden Grundklang zusammenzustellen.

Ölgemälde entstanden fast nicht mehr. Allein die Wassertemperafarbe, auf gemäldegroße Papierformate aufgetragen, besitzt jene Modulationsfähigkeit, die, von der vollen Tiefe des Tons bis zum durchlichteten Hauch reichend, den Vorstellungen des Künstlers von einer transparenten Wirklichkeit entsprach (Abb. 138).

Ohne die Erscheinungsformen der Natur zu deformieren, ließ sich das Sichtbare empfindsam-expressiv neu definieren: Die Malerei beschreibt nicht mehr, gibt nichts Materielles mehr wieder, sondern menschliche Empfindung. Die Dinge bestehen für sie nur als Symbol für das Gefühl der Liebe zu ihnen, als Sinnzeichen einer übergeordneten Harmonie. Das erklärt den Rohlfs eigentümlichen Malprozeß: Stets ging der Künstler von der unzer-

einer umfassenderen Gesetzlichkeit erkannte. Seine bildnerischen Mittel dienten ihm als Instrument, auf sie die subjektive seelische Antwort zu finden und seine objektive Einsicht in ihre strengen Ordnungsprinzipien mitzuteilen. Nur so war eine vollständigere Wirklichkeit herzustellen, die die des Auges übertrifft.

So spiegelt sich in diesem Spätwerk schwerelos, heiter und entrückt eine vollkommenere Welt, in der das Erfühlte an das Daseiende gebunden ist und bis zuletzt Form bewahrt.

138 Christian Rohlfs, Austreibung aus dem Paradies. 1933. Tempera a. Lwd. 101 x 76 cm. Privatbesitz

störten Form aus, lichtete sie auf und entkleidete sie ihres materiellen Wertes bis zur Undinglichkeit, bis zu jenem Punkt, an dem sich Diesseitiges und Jenseitiges treffen, das Unvergängliche hinter der Realität aufleuchtet.

Stärker als zuvor empfindet man nun die Herkunft des Malers aus der Generation der Impressionisten, in der Leuchtkraft wie im Imaginationswert der Farben, in der steten Bemühung um ästhetische Vervollkommnung, die wichtiger erschien als Emotion. Schönheit ist hier weder verdächtig, noch wurde sie gefürchtet. Dennoch bleibt Rohlfs' Malerei expressiv. Sie bleibt es, weil sich der Künstler nicht mit dem Rückhalt an der Natur begnügte, sondern im Sichtbaren die Analogie zu

Emil Nolde (1867–1956)

Noldes tragischer Irrtum in der Beurteilung der Machthaber des Dritten Reiches ist bekannt. Ihn, der sich als ›nordischer‹ Maler fühlte, der seine Vorstellungen von dieser Kunst durch das neue Reich bestätigt zu sehen hoffte, mußte der Sturz aus seiner Illusion in die bittere Erkenntnis härter treffen als andere, die die Entwicklung richtig beurteilt hatten und ihrerseits Nolde als Abtrünnigen empfanden. Er hat seine falsche Einschätzung bitter gebüßt, am härtesten durch das Malverbot, das ihn nach zuvor ergangenem Ausstellungs- und Verkaufsverbot, nach der Entfernung seiner Bilder aus den Museen tief traf. Im August 1941 wurde ihm »wegen mangelnder Zuverlässigkeit mit sofortiger Wirkung jede berufliche – auch nebenberufliche – Betätigung auf den Gebieten der bildenden Künste« untersagt. Das einsam gelegene Seebüll wurde zur Stätte völliger Isolierung. Nolde gab die Berliner Wohnung auf und verzichtete damit auf die liebgewordene Gewohnheit, die Herbst- und Wintermonate in der Reichshauptstadt zu verbringen. Bedrückt und gedemütigt, hielt er Distanz selbst zu alten Freunden.

139 Emil Nolde, Blumenfreundin. 1938–45. Aquarell in der Reihe ›Ungemalte Bilder‹. Stiftung Seebüll Ada und Emil Nolde

Und nun geschah das kaum Glaubhafte, daß aus dieser Situation der Angst und Verzweiflung, aus der Isolierung und dem inneren Widerstand ein Alterswerk entstand, dem man ebensowenig wie bei Rohlfs die Umstände ansieht, unter denen es sich entwickelte: die ›Ungemalten Bilder‹, der krönende Abschluß seines Weges (Abb. 139).

Die Sorge, der Geruch der Ölfarbe könne ihn bei einer unerwarteten Inspektion verraten, ließ Nolde zum Aquarell greifen. 1938 begonnen und im Sommer 1945 abgeschlossen, umfaßt die Serie der ›Ungemalten Bilder‹ etwa 1300 Arbeiten kleineren Formates (zwischen 13 und 25 cm). Alle Blätter sind auf Reste von Japanpapier gemalt, das der Künstler schon zuvor wegen der guten Saugfähigkeit und dem daraus resultierenden schönen Verlauf gesättigter Farben verwendet hatte. Der Maler hat sie wie eine Art von Tagebuch empfunden, ihr Entstehen wurde oft von Randnotizen begleitet. Dahinter stand unausgesprochen der Gedanke, die ›Ungemalten Bilder‹ mit den ›Worten am Rande‹ als letzten Band und als Abschluß der Reihe seiner autobiographischen Veröffentlichungen herauszugeben.

Der Themenkreis umfaßt die seit je bevorzugten Motive, doch überwiegen die Figurendarstellungen, die freien Szenen und die Schilderungen der spukhaften Erscheinungen einer mythischen Welt, in der sich der Maler zuhause wußte:

Meine Kunst ist eine ländliche Kunst. Sie glaubt an all die menschlichen Eigenschaften und an die Urwesen, die schon längst von der wissenschaftlichen Forschung verworfen sind . . (1944)

Landschaften schließen sich an, nur Blumen treten kaum in Erscheinung. Die erheblichen Unterschiede zu den früheren Aquarellen sind nicht formatbedingt, sondern ergeben sich aus dem anderen Charakter der Malerei. Anfangs (zwischen 1938 und 1940) übertrug Nolde noch das eine oder andere Blatt anschließend in ein Ölgemälde. Später konzentrierte er sich ganz auf das Aquarell und das gewiß nicht nur aus der Sorge vor Kontrollen. Diese Arbeiten sind weit mehr als Skizzen oder als ein Ersatz für nicht gemalte Öle – insofern könnte der von Nolde selbstgewählte Name für seine Werke leicht irreführen –, sie sind der entscheidende Teil seines Alterswerkes, in dem der Maler den ganzen Schatz seiner Bildvorstellungen niederlegte.

Auffallend sind die Behutsamkeit, die Konzentration und das bedachtsame Vorgehen des Künstlers im Vollzug des bildnerischen Prozesses, die man an der Pinselführung wie am Bildaufbau erkennt.

Naß in naß, in satter Substanz auf das saugende Japanpapier aufgetragen, bilden sich unter dem Pinsel des Malers Farben- und Formenklänge als erste Ansatzpunkte, aus denen sich erst vage, dann immer deutlicher faßbar Erkennbares herauskristallisiert, das in langsamem Wachsen seine endgültige Form findet. Nolde hat oft lange daran gearbeitet, indem er die Farben und die sich aus ihnen bildenden Formen mehrfach korrigierend überging. Das nimmt den Darstellungen die Frische des unmittelbaren Eindrucks, wie sie sonst den Aquarellen zu eigen ist und verweist sie in den gewichtigeren Bereich der Ölmalerei, was durch den schichtweisen Auftrag der Farbe bestätigt wird. Nolde verwendete in den ›Ungemalten Bildern‹ deckende und lasierende Töne nebeneinander. Sie verleihen den Arbeiten nicht nur eine sehr typische Oberflächenstruktur, sondern zugleich eine eigentümliche, kostbar wirkende, manchmal irisierende, manchmal aber auch stumpfe und starke Tonigkeit.

Nolde hat seine Art des Bilderfindens einmal mit dem Begriff des »passiven Künstlertums« umschrieben. Er meinte damit die Schöpfung aus der inneren Schau, die letztlich doch vom intuitiven Wissen des Künstlers um das Ziel gesteuert wird, wenn dieses auch erst am Ende des Malvorganges, oft durch den gestaltgebenden Strich der Feder ins Sichtbare wächst.

Beides, die Verdichtung der Farben zu expressivem Wert und das Lauschen auf die Stimmen aus dem Unterbewußtsein, enthebt die Werke der Realität des Dinglichen. Es ist das ›Geistige in der Kunst‹, nicht identisch, aber doch parallel zu den Überlegungen von Kandinsky, auf das der Abstraktionsprozeß zielt. Nolde hat ihn bejaht. Aber er bleibt sich auch darin treu, als er nicht nach dem sinnbedeutenden Zeichen sucht, sondern Phantasiegebilde findet, die assoziativ-gegenständlich als Metaphern für die hintergründige nordische Welt stehen, in der er sich von Jugend an zuhause wußte. Nur, daß nun im hohen Alter an die Stelle der drängenden Expression die Evokation tritt.

In den ›Ungemalten Bildern‹ vollendete der Maler in voller Meisterschaft das, was er sein Leben lang erstrebte: ein Bild allein aus dem Medium Farbe Gestalt gewinnen zu lassen, mit ihrer Hilfe und über ihren sinnlichen Wert hinaus das Gegenbild des Menschen als Antwort auf den Anruf des Naturmythos zu beschwören, in dem Natur zur Legende wird.

Ernst Ludwig Kirchner (1880–1938)

Wenn Kirchners Aufenthalt in der Schweiz ihn auch vor direkten Repressalien der neuen deutschen Machthaber schützte, so blieb er von den Auswirkungen der nationalsozialistischen Kulturpolitik nicht unberührt.

Die Beschlagnahme aller Werke in den deutschen Museen vollendete die Diffamierung des Malers in seiner Heimat. Zudem stagnierte der Kunstmarkt. Das Verbot, mit Werken der ›Entarteten‹ zu handeln, wurde zwar nach Möglichkeit umgangen, doch waren die finanziellen Auswirkungen derart, daß sich Kirchner auf den Schweizer Markt angewiesen sah und selbst die USA als Überlegung in seine Pläne einbezog – eine Hoffnung, die erst lange nach seinem Tode Erfüllung fand.

Die unsicheren Zeitläufte ließen die Entwicklung von Kirchners Malerei verhältnismäßig unberührt. Er setzte in den dreißiger Jahren seinen Weg folgerichtig fort. Wir finden die selben in sich geschlossenen Farbfelder, die sich teils unmittelbar gegenüberstehen, teils durch weitgehend dekorative Linienschwünge begrenzt sind, die manchmal mehr wie

140 Ernst Ludwig Kirchner, Farbentanz. 1932. Öl a. Lwd. 100 x 90 cm. Museum Folkwang, Essen

aus einem Zufall Figuren bilden (Abb. 140). Wir finden die Anwendung der simultanen Formverschiebung in der Art des synthetischen Kubismus, die ornamentale Gesamtwirkung von Farbe und Form.

Um so erstaunlicher mutet die erneute Wandlung des Künstlers um die Mitte des Jahrzehnts an, seine Rückwendung aus einem stilisierten und abstrahierten zu einem mehr gegenständlichen Sein. Es scheint, als habe Kirchner damals eingesehen, daß er mit seinen lyrischen Abstraktionen an eine Grenze gelangt war, die zu überschreiten nicht mehr in seiner Fähigkeit und Kraft lag. So suchte er erneut Rückhalt an der Natur, malte fortan seine Landschaftsschilderungen wieder in einer weniger umgesetzten Form. Sie nehmen Früheres wieder auf, nicht ohne Auswirkungen der rhythmisch-ornamentalen Kompositionen zu verraten, die der Maler soeben hinter sich gebracht hatte. Wir erkennen sie zugleich in der kompositionsbestimmenden Dichte und Leuchtkraft der Farben, die nun allerdings zu einer mehr ›künstlichen‹ Tonart tendieren, wir sehen sie in der Konsequenz der Flächengliederung und in den Spannungen zwischen den Bildobjekten, die, ohne die große Linie aus den Augen zu verlieren, jetzt wieder einen größeren Detailreichtum offenbaren. Die Natur wirkt zeitloser als zuvor, weil sie summarischer aufgefaßt, weil der kritische Abstand zu ihr größer geworden ist. In den letzten Werken wohnt nicht mehr das pantheistische Weltgefühl, das den Gemälden der spätexpressionistischen Periode ihre gesammelte Kraft verliehen hatte. Eine neue Wegbestimmung schien möglich – Kirchner hat sie nicht mehr versucht. 1938 setzte er seinem Leben ein Ende.

Erich Heckel (1883–1970)

Auch Heckel ist keine Diffamierung erspart geblieben, wie sie nach 1933 gegenüber den Expressionisten an der Tagesordnung war. Nur das Malverbot traf ihn nicht. So gab ihm der Besitz der Materialkarte die Möglichkeit, den noch ärger betroffenen Freunden, wie z. B. Schmidt-Rottluff, zu helfen.

Der Künstler reiste in den Jahren zwischen 1933 und 1945 hauptsächlich in Süddeutschland und Österreich, auch nach Osterholz kehrte er Sommer für Sommer zurück, bis er sich gegen Kriegsende endgültig in Berlin niederließ.

Wie schon in den zwanziger Jahren nahm die Landschaft als Frucht beglückten Schauens vor der Vielfalt des Sichtbaren den überwiegenden Teil seines Schaffens ein (Abb. 141). Dafür traten andere Themen wie Varieté, Zirkus und Stilleben in den Hintergrund; sie sind erst im Spätwerk wieder anzutreffen. Im Vergleich der Landschaftsbilder dieses Jahrzehnts mit den zuvor entstandenen fällt sogleich die größere Schwere und Bedeutung auf, die jeder Einzelform eignet, die maßvolle Ausgewogenheit der Komposition und der schöne Zusammenklang dichter Farben – eine kontinuierliche Fortsetzung älterer Ansätze. Mit Vorliebe fügte der Künstler in seine Schilderungen der unberührten Natur jugendliche Körper ein, deren harmonische Übereinstimmung mit der Natur den Bildern einen Hauch des Klassischen, den Glanz sommerlicher Wärme verleiht, so, als sei Arkadien nicht ferne. Es wäre falsch, in solchen Motiven lediglich die Flucht vor den bedrängenden Zeitereignissen zu sehen. Es handelt sich um den unverkennbar nordischen Hang zu einer »klassisch auftretenden Romantik« (Haftmann), um den Versuch, die Wirklichkeit geistig und visuell mit Sprachmitteln zu bewältigen,

141 Erich Heckel, See in Kärnten. 1942. Tempera a. Lwd. 74 x 97 cm. Privatbesitz

die in das Repertoire der großen klassischen Kunst gehören, hier aber aus der Situation der Zeit heraus neu interpretiert werden.

Formal ist in den Werken die weitergehende Verselbständigung der kompositionellen Mittel unverkennbar. Die bei Heckel längst geläufige Doppelfunktion des Gegenstandes als Objekt wie als Bildornament steht im Vordergrund: In den Gemälden bilden die der Landschaft entnommenen Formen so lebhafte Arabesken, daß sie durch die Rhythmisierung der Fläche die Organisation des Bildes ent-

scheidend prägen. Man sieht jedoch, daß der Künstler beim Entwurf der Bildmuster nicht willkürlich verfuhr, sondern ihnen die eigentümliche Struktur einer jeden Gegend zugrunde legte. Sie in der Natur zu erkennen, damit den Blick für die größeren Zusammenhänge zu schärfen und sich nicht mit der Ähnlichkeit zu begnügen, dazu bedarf es lediglich einer gewissen Gewöhnung des Auges. Naturnähe bei Heckel heißt also nicht Unterordnung unter den optischen Eindruck, sondern parallele Gesetzlichkeit. Hand in Hand damit ging die Reduzierung der illusioni-

stischen Bildtiefe: Das Ornament ist stets nachdrücklicher der Fläche als dem Körper verhaftet. Ohne von den Erschütterungen der Zeit tiefer berührt worden zu sein, zeigen die Gemälde und Aquarelle Heckels die souveräne Handschrift und gelassene Betrachtungsweise eines Meisters, der sich seiner Mittel und Möglichkeiten sicher ist und weder Naturnähe noch Augenfreude scheut.

Karl Schmidt-Rottluff (geb. 1884)

Im Frühjahr war Schmidt-Rottluff noch einmal in Italien gewesen. Der dreimonatige Aufenthalt in Rom übte jedoch auf sein Werk keinen bemerkbaren Einfluß aus. Wenn man an den Arbeiten dieser und der folgenden Jahre eine Verfestigung des kompositionellen Gefüges, eine derbe Monumentalisierung der Form und eine Verdichtung der Farbe zu intensiven Tönen bemerkt, so ist das aus der Konsequenz einer Entwicklung zu erklären, die schon in den zwanziger Jahren begonnen hatte. Dahinter stand das Bemühen um eine weniger naturnahe, überzeitlich gültige Bildform durch Vereinfachung, Schichtung flächiger, manchmal rhythmisch angelegter Farbzonen und eine nicht-naturalistische Farbskala.

Schmidt-Rottluff suchte den Bildorganismus, nicht das schildernde Detail. Die dem Dinglichen entlehnten Formen werden zu Konstruktionsteilen der Bildarchitektur, zu Horizontalen und Vertikalen, zu Bögen, Schwingungen und Kurvaturen, erst dann bezeichnen sie Baum, Strauch, Düne oder Horizont. Dennoch trieb der Künstler die formale Analyse nicht so weit, daß das ihr zugrunde liegende Naturvorbild gänzlich unkenntlich geworden wäre. Der Farbe kommt dabei eine wichtige Funktion zu. Vom Auftrag der Dingwiedergabe weitgehend be-

freit, wuchs sie zu tragenden Akkorden, zu Kontrasten und Harmonien zusammen, die ihre tiefere Notwendigkeit aus der Gesetzmäßigkeit des Bildnerischen beziehen.

Die Landschaften, die in der Stille des pommerschen Zufluchtsortes, am Rande des Lebasees entstanden, sind die prägnantesten Beispiele für diesen monumental vereinfachten Stil. Den Bildern fehlt alles Gewaltsame; sie strahlen eine stille Gelassenheit aus und sind durchwirkt von den Empfindungen des Künstlers für die unwandelbare Größe der Natur. Sie mochte ihm in diesen hektischen Jahren einen Trost bedeutet haben – hart genug war Schmidt-Rottluff betroffen. Wie seine Freunde war er auf der Ausstellung ›Entartete Kunst‹ vertreten, an die 600 Werke wurden aus den Museen beschlagnahmt, man hatte ihm Mal- und Ausstellungsverbot auferlegt. Kein Wunder, daß die Zahl der Gemälde geringer wurde, daß er das Aquarell bevorzugte, das sich leichter malen und im Notfall besser verstecken ließ!

Die Jahre der Verfolgung konnten dem Maler die künstlerische Kraft nicht rauben. Das zeigte sich sofort, als die Gewaltherrschaft endete und ein freies Schaffen wieder möglich war.

Hans Purrmann (1880–1966)

Selbst Hans Purrmann, dessen Malerei der deutschen Kunst seiner Zeit einen unverwechselbaren Ton französischer Klarheit, südlichen Glanzes und formalen Wohlklangs hinzugefügt hatte, blieb von den Angriffen der neuen Machthaber nicht verschont.

36 Werke wurden beschlagnahmt, ein Grund mehr für den Künstler, die Berufung zur Leitung der Villa Romana in Florenz anzunehmen und Deutschland rasch zu verlassen. Fernab der Unruhe in

seinem Heimatland gab er sich hier ganz dem Erlebnis des geliebten Südens hin.

Große stilistische Umbrüche, schwerwiegende Wandlungen waren bei einem solchen ausgereiften und in sich gefestigten Lebenswerk nicht mehr zu erwarten. Es vollendete sich in dem steten Bemühen um Form: »Kunst ist Gleichung, Organisationsform des inneren Lebens, Dialektik des formend-ordnenden Geistes.« Leuchtende Farbe als Äquivalent zum Licht, ihr Distanzwert als Mittel zur Schaffung des Bildraumes, Organisation des Bildes als Entsprechung für die Außenwelt, das alles durchdrungen von jenem deutschen Subjektivismus, der in dem Bild noch immer den Mittler zwischen Mensch und Natur sieht, den Interpreten der Naturmythologie, das kennzeichnet die Situation dieses Malers. Sie hat sich bis zu seinem Tode nicht mehr verändert.

Karl Hofer (1878–1955)

Auch Hofers Kunst stieß bei den Machthabern des Dritten Reiches sofort auf Ablehnung, obwohl er weder zu den Expressionisten noch zu den Abstrakten rechnete, ja dem Gegenstand bewußt nahe geblieben war. Man stufte ihn als ›entartet‹ ein und nahm ihm das Lehramt an der Berliner Akademie.

Die Bilder der dreißiger Jahre entstanden in der Einsamkeit des Ateliers, in tragischer Zwiesprache des Künstlers mit der Wirklichkeit. Einige von ihnen besitzen einen direkten Bezug zur Zeit, wie die schon vor 1933 gemalte Vision *In schwarzen Zimmern*, die *Gefangenen* (1933), der *Laokoon* (1935) oder die *Wächter im Herbst* (1936).

Härte und Bitterkeit der Realität übertrafen weit die melancholischen Vorahnungen seiner Kunst. Immer noch vertritt die Erscheinung des Menschen symbolisch die Empfindungen des Künstlers vor einer zerbrochenen Welt. 1943 zerstörte der Bombenkrieg das Atelier, viele ältere und den größten Teil der in den dreißiger Jahren gemalten Werke. Nun begnügte er sich nicht mehr mit stiller Betrachtung, seine Kunst wurde zu einem verzweifelten Aufschrei. In den Bildern lauern die Schrecken der Zeit, wohnen Angst und Trauer. Maskierte Erscheinungen, unter ihnen der Tod, führen in den Ruinen gespenstische Tänze auf. In *Höllenfahrt* und *Ruinennächten* übertrifft Hofer seine früheren Werke weit an Intensität des Erlebens, an der Dichte des Inhalts. Aber das persönliche Engagement im aktuellen Geschehen ist zu ausgeprägt, als daß die Werke die künstlerische Kraft der älteren Bilder noch einmal erreicht hätten.

Die bestürzenden Ereignisse machten aus Hofer keinen Veristen. Er erhielt sich den Abstand, suchte weiterhin nach der Wirklichkeitsbewältigung durch das Symbol. Seine Kompositionen sind Legenden seiner Bedrängnisse. Das änderte auch die Nachkriegszeit nicht, die mit seiner Berufung zum Leiter der Hochschule für bildende Künste in Berlin wieder freundlichere Aspekte zeigte. Sein Stil blieb sich gleich, wenn auch die Formen manchmal karger wurden, die Farben zeitweilig an Lautstärke zunahmen, um dann wieder in ihre alte Spröde zurückzusinken.

Mit dieser strengen Beharrung auf seiner einmal gefundenen Position stand Hofer schon damals außerhalb seiner Zeit und einer Entwicklung, an der er stets und mit vollem Bewußtsein nur am Rande teilgenommen hatte. Er wiederholte die alten Themen, malte das Verlorene und Zerstörte neu – im fruchtlosen Versuch, zu beschwören, was längst zur Geschichte geworden war.

Erst der Siebzigjährige wagte noch einmal den Vorstoß zu einer neuen bildneri-

schen Sprache, erregter im Duktus der Form, vergröberter in der Komposition. Hier gab er das Ideal des Klassischen, das geheime Ziel, das immer wieder durch die unerbittliche Realität zerstört worden war, endgültig auf. Es blieb die Resignation, die seit je den Menschen in Hofers Bildern wie mit einem dunklen Schleier umgeben hatte.

Otto Dix (1891–1969)

Die Malerei von Dix bot weder in den späten zwanziger noch in den dreißiger Jahren vom Thema oder von der altmeisterlichen Technik her Ansätze dazu, ihn als ›entartet‹ einzustufen. Dennoch hatte man das Engagement des Revolutionärs in den frühen zwanziger Jahren nicht vergessen. So fußte die Begründung, mit der man ihn aus seinem Dresdener Lehramt entließ, darauf, »daß sich unter seinen Bildern solche befinden, die das sittliche Gefühl des deutschen Volkes aufs schwerste verletzen und andere, die geeignet sind, den Wehrwillen des deutschen Volkes zu beeinträchtigen«.

Der Maler zog sich nach einem Aufenthalt in Schloß Randegg bei Singen 1936 nach Hemmenhofen am Bodensee zurück.

Die Übersiedlung löste eine künstlerische Reaktion aus. Der Figurenmaler Dix entdeckte die Landschaft und zwar mit einer Nachdrücklichkeit und Leidenschaft für das Detail, die beweisen, wie sehr ihn das Verdikt getroffen hatte. Fortan bevorzugte er Lasurfarben. Erinnerungen an verwandte Stimmungen im Werk von C. D. Friedrich werden wach, an die Landschaften Brueghels, an die Meister der Donauschule und an Konrad Witz. Dennoch hat es der Künstler nicht über sich gebracht, gänzlich auf das Figurenthema zu verzichten, noch sich einer symbolischen Stellungnahme zu enthalten.

Gleich den Meistern des 16. Jahrhunderts belebte er die Natur durch biblische Szenen; er malte wiederholt den ›Christophorus‹ oder den ›Hl. Antonius‹, letzteren als Allegorie, in die er seine persönlichen Ansichten gegenüber dem Ungeist der Zeit kleidete.

Mit solchen Werken, zu denen der *Triumph des Todes* und vor allem *Die Sieben Todsünden* gehören, in die er eine Karikatur von Hitler hineinsetzte, gab er seiner Verzweiflung und Bitterkeit Raum. Hieronymus Bosch schien nicht

142 Otto Dix, Lot und seine Töchter. 1939. Öl a. Holz. 195 x 130 cm. Privatbesitz, Aachen

fern. Wie er sah Dix die Welt mit spukhaften, übersinnlichen Erscheinungen erfüllt, das Sichtbare als Gleichnis begriffen, die Realität symbolüberlagert. Manches wirkt dabei wie eine prophetische Vorahnung, z. B. im Gemälde *Lot und seine Töchter* (1939), in dem der Künstler an der Stelle des brennenden Gomorrha das in Flammen aufgehende Dresden setzte (Abb. 142). Aber diesen beängstigenden Gesichten bleibt die Resonanz versagt. Nicht selten überwuchert auch die Akribie der Darstellung die surreale Wirkung, tritt an die Stelle früherer Aggressivität die melancholische Stellungnahme des Einsamen. Sie äußerte sich wie im Monolog, im Verweis auf geistesverwandte Situationen aus Historie und Legende, nicht mehr im direkten Angehen der unbeschönigten Gegenwart.

Noch einmal griff der Krieg nach dem Maler. Dix wurde 1945 zum Volkssturm eingezogen und geriet in französische Gefangenschaft. Als er im Februar 1946 entlassen wurde, veränderte sich sein Werk erneut.

Willi Baumeister (1889–1955)

1933 wurde Baumeister aus seinem Frankfurter Lehramt entlassen und kehrte nach Stuttgart zurück. 1938 schloß er wie sein Freund Schlemmer einen Vertrag mit der Lackfarbenfabrik von Kurt Herberts in Wuppertal, der seine Existenzsorgen minderte. Er befaßte sich dort neben Werbeaufgaben vor allem mit der Maltechnik seit der Eiszeit, beschäftigte sich intensiv mit Fels- und Höhlenbildern, die ihn zu eigener Tätigkeit anregten. Die Kontakte zu befreundeten Künstlern und Museumsleuten rissen nicht ab. Baumeister reiste viel und fand sogar Muße zum Malen, die er während der Frankfurter Jahre manchmal vermißt hatte. Der Ausbruch des Krieges und das 1941 folgende Ausstellungsverbot verschlechterten jedoch seine Lage und ließen die Zukunft ungewiß erscheinen. Depressionen befielen ihn, weil er fürchtete, daß das von ihm Geschaffene ohne Resonanz bleiben würde. Diese Sorge ist verständlich, denn die dreißiger und vierziger Jahre haben in seinem Gesamtwerk bedeutendes Gewicht. In ihnen vollzogen sich die entscheidenden Übergänge: die Verdichtung der Figur zum geistigen Zeichen, die Wandlung der anfangs noch an Erscheinung und Bewegung des Menschen gebundenen Formen zu vegetativen Urformen von zeitloser Beständigkeit, ihr Aufgehen in den Grundelementen des Organischen – eines der großen Themen dieser Zeit. Ähnlich wie bei Kandinsky flossen in seine Arbeiten Erinnerungen an vor- und frühgeschichtliche, an afrikanische, altorientalische oder ägyptische Bildzeichen ein. Aus diesen Impulsen gewann er jene Metaphern, deren Sinngehalt an Funde aus den Tiefenschichten des menschlichen Bewußtseins gemahnt – Fortschritte, deren ganze Konsequenz erst Jahre später von einer jüngeren Generation begriffen werden konnte.

Die Entwicklung hatte Anfang der dreißiger Jahre mit den Sportbildern begonnen. Wie zuvor interessierte ihn das Problem der Formverwandlungen, das Spiel mit dem Materialreiz der bildnerischen Mittel. Dabei bildeten sich neue Formvorstellungen, die oft bis in die Nachkriegszeit fortgewirkt haben, Linienfiguren von strengem Umriß, blockhaft schwere, schwarze Gebilde, die in den letzten Lebensjahren in den ›Montaru‹-Bildern wiederkehren, zugleich aber auch Themen wie *Läufer – Taucher – Tänzer*, die auf die erste Auseinandersetzung des Künstlers mit der steinzeitlichen Felsma-

143 Willi Baumeister, Eidos III. 1939. Öl a. Lwd. ▷
100 × 81 cm. Privatbesitz, Stuttgart

lerei zurückgehen. Man muß diese sich nach und nach verstärkende Neigung zu archaischen Vorbildern unter dem Aspekt der zunehmenden Entfernung vom figürlichen Motiv betrachten, als Hinwendung zum assoziativen Zeichen, zur Formhieroglyphe, die Figur oder Objekt lediglich als einen Zufallsfund aus dem Schaffensprozeß ansieht (Ft. 30). So ist die Magie der Formen und Zeichen, die vielen Werken dieses Zeitraums anhaftet, schon jetzt als ein deutlicher Hinweis auf die suggestive Kraft farbiger Bildungen zu verstehen, die Ende des Jahrzehnts in den sog. ›Ideogrammen‹ und den gleichzeitig einsetzenden ›Eidos‹-Bildern Gestalt gewinnt. Dabei gemahnt die knappe Schrift der Ideogramme an Ostasiatisches (und in der Tat beschäftigten sich damals Baumeister wie Bissier mit dem ZEN-Buddhismus), während bei anderen Bildern der Serie wohl die Idee der Formstudie zugrunde liegt, die gleichfalls als Reaktion des Künstlers auf vielfältige Anstöße von außen zu deuten ist.

1938/39 malte Baumeister die ersten ›Eidos‹-Bilder, die gelöster als die Ideogramme den Zugang zu der Welt vegetativer Urformen und organischer Grundformen erschließen: der Künstler hatte damit einen sehr entscheidenden Schritt getan. Amöbenhafte Figurationen, Linearfiguren, wolkenhafte Gebilde und freie Arabesken existieren als Bildobjekte ohne direkte Beziehung zum sichtbaren Sein, bewahren aber ihre innere Bindung an die Urform (Abb. 143). Immer wieder erkennt man einzelne Impulse: 1942 setzten die ›afrikanischen‹ Bilder ein, Hieroglyphengebilde von ethnographischem Charakter, in die afrikanische Felszeichnungen hineinverwoben scheinen. Dann stieß er auf das Gilgamesch-Epos, gab in seinen Bildern uralten Mythen neue Gestalt, entwickelte Bedeutungszeichen, nahe verwandt denen der alten Kulturen, ohne

daß er diese kopiert hätte – seiner Phantasie und seinem Einfallsreichtum waren keine Grenzen gesetzt.

Auch die Farbskala seiner Gemälde wechselte. Neben Werken von bemerkenswerter Strenge und Konzentration entstanden solche von lebhafter Fülle und Beschwingtheit; auf Bilder, die aus wenigen, dunklen oder zumindest gedämpften Tonlagen bestehen, folgten andere, reich an Valeurs.

Das Inhaltliche fungiert als tragender Grund, nicht im Sinne von Illustration oder Dingbenennung, sondern als verwandlungsmächtige Kraft, die aus dem Verschütteten, Unzugänglichen, aus uraltem Erinnerungsgut begreifbare Symbole und damit eine verständliche Sprache fand. Zweifellos besitzt ein derartiger Schaffensprozeß, selbst wenn er nicht auf dem Automatismus basiert, sondern sich bewußt vollzieht, Beziehungen hinüber zu der Welt der Surrealisten, zu Max Ernst, Joan Miró, zu Paul Klee. Sie werden immer dann augenfällig, wenn aus dem Ungestalteten Form entsteht – ein Vorgang voller Magie und Tiefe. Und Baumeister besaß in ungewöhnlichem Maße die Fähigkeit, sich in die Vorstellungswelt der ältesten Bild-, Schrift- und Sprachmittel hineinzuversetzen, das Mythische durch eine Malerei zu entschlüsseln, die der Sensibilität unserer Zeit zugängig ist. Damit ist gleichzeitig gesagt, daß die Zitierung von Bildtiteln, die die Identifizierung der Werke mit einem bestimmten Vorstellungskreis ermöglichen, nicht zu eng genommen werden darf. Baumeister war weder Ethnologe noch Vor- und Frühgeschichtler. Er war ein Künstler, dessen Reaktion auf die Anrufe und Verlockungen aus diesen fernen Bereichen im Bild bestand, in der Gestaltung farbiger Flächen und Formen, die bei aller Kraft der Assoziation in erster Linie reine Malerei sind.

Oskar Schlemmer (1888–1943)

Drei Jahre lang war Schlemmer an der Akademie in Breslau tätig gewesen, als ihn 1932 ein Ruf an die Vereinigten Staatsschulen für freie und angewandte Kunst in Berlin erreichte. Doch schon ein knappes Jahr später verfügte der Kultusminister seine Entlassung: die Kulturpolitik des Dritten Reiches wandte sich in aller Härte gegen den ehemaligen Bauhaus-Meister. Das ländliche Eichberg, im Badischen nahe der Schweizer Grenze gelegen, wurde zum Refugium.

Die bisherige Wegrichtung seiner Kunst änderte sich auch in den letzten Stationen seines Lebens nicht mehr, lediglich die Handschrift wird lockerer, malerischer. Meinen Themen ›Figur im Raum‹ treu bleiben durch Vermenschlichen: aus der abstrakt geometrischen Starre lösen; ans Licht heben: aus dem Dunkel heraus, und auch das Wunder der Optik gestalten; in Farbe tauchen: statt Ton nunmehr konsistente Farbe; das Imaginäre verstärken: immer wieder das innere Bild, die Geschichte realisieren! Die unermüdliche Suche führte ihn gegen 1936 an die von ihm selbst gezogene Grenze zur Realität. Aber er gab die Beschäftigung mit den freien Formen in dem Augenblick wieder auf, als er fühlte, daß sie ihn zum Dekorativen, nicht zur Meditation leiten wollten. Die Zeit dünkte ihm zu ernst, die Verpflichtung für den wahren Künstler zu groß, als durch Experimente von dem einmal als richtig erkannten Weg abzuweichen. Der Mensch, das mystische Wesen im Raum bleibt das Maß aller Dinge.

Die Konzentration auf das ›innere‹ Bild, zu der er aufrief, bedeutete keinen Verzicht auf Naturnähe. Im Gegenteil. In der ländlichen Umgebung seines Zufluchtortes trat die Frage nach Kunst- und Naturwahrheit erneut an ihn heran.

144 Oskar Schlemmer, Fensterbild I (Abendessen im Nachbarhaus). 1942. Mischtechnik a. Karton. 32 x 18,1 cm. Tut Schlemmer Depositum, Kunstmuseum Basel

Er versuchte, die beim Figurenbild erkannte Gesetzmäßigkeit auf das Landschaftsthema zu übertragen. Aber die Ergebnisse befriedigten nicht recht. Kritisch sich selbst gegenüber, hat er später einen Teil dieser Bilder vernichtet.

Eine neue und gültige Form fand er erst zu Beginn des Krieges im Fensterbild, der tragischen Antwort des Künstlers auf ein Geschick, das sogar die bescheidene

313

ländliche Existenz in Frage stellte. Die Auswirkungen der Ausstellung ›Entartete Kunst‹, auf der Schlemmer wie alle bedeutenden deutschen Künstler vertreten war, wirkte sich auf seine wirtschaftliche Lage so verheerend aus, daß er sich gezwungen sah, eine Arbeit zu suchen. Er fand sie bei dem befreundeten, kunstliebenden Inhaber einer Firma für Dekorationsmalerei, Gustav Kämmerer. Dann brachte ihn ein Freund aus Stuttgarter Tagen, der Architekt Heinz Rasch mit Kurt Herberts, dem Eigentümer einer Wuppertaler Lackfarbenfabrik zusammen. Dieser hatte seinem Betrieb ein Maltechnikum zur Erforschung alter und neuer Verfahren angegliedert und beschäftigte dort Künstler und Wissenschaftler, die ihre Tätigkeit unter dem Dritten Reich aufgeben mußten. Schlemmer befaßte sich mit der Erprobung unbekannter Möglichkeiten der Lackmalerei. Der Blick aus der bescheidenen Wohnung in Wuppertal auf die Fronten der benachbarten Häuser weckte sein Interesse und inspirierte ihn zu seinen ›Fensterbildern‹ (Abb. 144).

In der Verschmelzung der geometrisierenden Formen zum visuellen Erlebnis, in der sinnlichen wie der geistigen Wirksamkeit der Farben fand er adäquate Lösungen zu seinen Figurenbildern. Wiederum spürt man das Bemühen um eine Abstraktion, die bei Schlemmer nicht Abkehr von der Erscheinung des Gegenständlichen, sondern Erhebung aus dem Zufall des optischen Eindrucks zur bildnerischen Gesetzmäßigkeit, zum »Geheimnis« heißt. So ist zu verstehen, was er 1940 anläßlich eines beglückenden Auftrags für ein Wandgemälde notierte:

Immer wenn mir Gelegenheit gegeben wurde, frei und kompromißlos etwas zu machen, habe ich mich für die Abstraktion entschieden, und man sollte es tun, vollends in einer Zeit, die sie

einem verbietet. Es entsteht dabei eine Symbolik, die mit nichts zu begründen ist und doch ihre Wurzeln in einem Geheimnis haben muß, das einen veranlaßt, so zu tun und nicht anders: Irgendwie ist man dann Werkzeug des Unbewußten.

Auch die ›Fensterbilder‹ gehören zu diesen späten Inspirationen. Schlemmer fühlte sich bei der Arbeit der Natur näher als jemals zuvor und doch weiter als je von ihrem schönen Zufall entfernt.

Die Forderung nach einer Kunst als der restlosen Verwandlung der Welt in das Herrliche, wie Rilke sie stellte und Schlemmer sie als letzte Eintragung in sein Tagebuch notierte, ehe der erst 54-jährige 1943 an einer schweren Krankheit starb, wirft ein bezeichnendes Licht auf diesen Maler. Sein unermüdliches Streben nach Form, seine Überzeugung von der Notwendigkeit von bildnerischem Gesetz und kompositioneller Ordnung, von Maß und Vollkommenheit mögen in einer gegensätzlich gestimmten Welt wie ein Anachronismus wirken, doch bleiben sie als eine stete Mahnung an die Gegenwart erhalten.

Ernst Wilhelm Nay (1902–1968)

Verschiedene Ausstellungserfolge hatten den jungen Nay Ende der zwanziger Jahre in Berlin bekannt gemacht. Er war seit 1925 Schüler von Hofer gewesen, doch ist eine größere Gegensätzlichkeit der Charaktere und Temperamente als zwischen seinem Lehrer und ihm nur schwer denkbar. Damals galt der Maler noch als legitimer Nachfolger der Expressionisten – zu Unrecht. Der Blick war auf andere Ziele gerichtet. Eher wirkten durch Hofers Vermittlung unterschwellig Ideen des neuen Realismus mit, zielte die Farbgebung in fast französischem Sinne auf rei-

145 Ernst Wilhelm Nay, Ausfahrt der Fischer. 1936. Öl a. Lwd. 115 x 185 cm. Niedersächsische Landes-
galerie, Hannover

che Valeurs. Eine Reise nach Paris und
der Kontakt zu den dort arbeitenden
Malern bestärkten ihn darin.

Nays Entwicklung verhielt für einige
Jahre im Ungewissen. Seine fast altmei-
sterlich konzipierten Stilleben hatten zwar
nach außen Erfolg, aber sie brachten ihn
künstlerisch nicht weiter. Auch ein Auf-
enthalt in Rom als Stipendiat der Villa
Massimo änderte daran wenig.

Erst in den frühen dreißiger Jahren
öffnete sich ein neuer Weg. Der junge
Maler erfaßte die von den Surrealisten
immer wieder zitierte innere Bildwelt,
die Möglichkeit, die Existenz hintergrün-

dig wirkender Kräfte auf der Bildfläche
zu beschwören.

Das Halluzinatorische ist es, das die
Formgestalt des Bildes zur Kunst er-
hebt. Im Halluzinatorischen gewinnt
die Gestaltung ihren formidentischen
Ausdruck ...,
äußerte er sich später zu dieser Phase seiner
Entwicklung. Das Betroffensein von den
hervordrängenden Zeichen, ihre Übertra-
gung in eine anschauliche Form, die Er-
regung, die den Künstler angesichts die-
ser Verwandlung der Realität in Atem
hielt, bestimmten sein Denken und Tun in
diesem Zeitabschnitt. Er folgte surrealisti-

schen Prinzipien, zu Max Ernst bestand eine innere Nähe ohne Abhängigkeit.

1933 lief die Bilderreihe, die ihr Formvokabular im wesentlichen aus dem Bereich der Mineralien und des Vegetabilen bezog, langsam aus. Der politische Umsturz behelligte auch ihn: die Reichskammer der bildenden Künste verweigerte ihm die Anerkennung als Maler. Das erschwerte seine Tätigkeit und die Lebensumstände erheblich, doch ließ sich Nay durch solche Widrigkeiten nicht von seiner Zielrichtung abbringen. Ein neues Thema trat damals in den Vordergrund seines Schaffens: die Figur. Sie fungiert als Teil eines neuen Bildorganismus, als formale Konsequenz einer malerisch gestalteten Fläche. Nicht mehr die mediale Bildwelt, sondern das Problem der Form bestimmte fortan den Tenor der Arbeiten. Das bedingte die Hereinnahme des abstrahierten Gegenstandes als Chiffre und zugleich rhythmisierendes Element der Komposition. Nun erst ergab sich aus einer verwandten Problematik eine Beziehung zu den Meistern des klassischen Expressionismus und zwar zu Kirchner. Dessen in der Auseinandersetzung mit der Kunst Picassos entwickelte Bildzeichenschrift bot Ansatzpunkte auch für Nay und beschäftigte ihn bis an das Ende der dreißiger Jahre. Wir sehen heute in ihr die unerläßliche Voraussetzung zu jener späteren Schaffensperiode, in der der Künstler seine völlige Unabhängigkeit fand.

Das intensive Studium des Vorbildes bestätigte die Erkenntnis von der Bedeutung reiner Farbformen für den Aufbau des Bildes. »Malen, das heißt aus der Farbe das Bild formen«, war die neue Devise, der der Maler bis an das Ende seines Lebens folgte.

Die ›Lofotenbilder‹, die Nay 1936 in Norwegen auf Einladung von Edvard Munch malte, bezeichnen die erste gültige Etappe seiner Kunst. Noch lassen sich die Gemälde ganz gegenständlich lesen: ihr Inhalt kreist um Gebirge und Meer, um die Fischer, ihre Häuser und Boote (Abb. 145). Das Sichtbare ist einem Prozeß expressiver Formverwandlung unterworfen. Die Farbe drängt zum Eigenwert. Sie versetzt die Flächen in Erregung, bildet bewegte Figurationen, schafft Harmonien und Dissonanzen, löst sich aber noch nicht vom Inhalt, obwohl sie ihn im Ansatz manchmal bereits überspielt. In ihrer Dynamik und elementaren Kraft liegen zweifellos die Ansatzpunkte für die künftigen freieren Arbeiten.

1938 hielt sich Nay zum letzten Male auf den Lofoten auf, gegen 1939 endete der von dorther bestimmte Bilderkreis. Das expressionistische Pathos tritt zurück; neue Überlegungen künden sich an, die zwar noch die Existenz des Figürlichen dulden, es aber schon in eine weit autonomere farbige Bildordnung einbeziehen. Nay realisierte sie in den Gemälden, die er 1943 in Frankreich schuf.

Werner Gilles (1894–1961)

Die gelöstere Stimmung der Arbeiten aus Südfrankreich hielt auch während der Italienreise Anfang der dreißiger Jahre an, als sich der Maler als Stipendiat der Villa Massimo in Rom aufhielt. 1932 drängte es ihn wieder zum Norden, dorthin, wo die dunklere Seite seiner Kunst beheimatet ist. Die norwegische Landschaft beeindruckte ihn tief. Noch mehr berührte ihn die Kunst von Munch. In ihr sah er die Aufgaben gelöst, die ihn insgeheim so lange beschäftigt hatten. Er fühlte sich in seinen Ansichten bestätigt, befriedigt kehrte er nach Berlin zurück. Dort traf ihn der Kunstterror der neuen Herrscher. Das Leben wurde schwer, er verkaufte fast nichts mehr. Freunde halfen in der Not. Gilles ließ sich nicht ent-

mutigen, er setzte seinen Weg fort. An der Ostsee, in Born an der Darß, wo er sich wiederholt aufhielt, entstand zwischen 1933 und 1935 sein erster gewichtiger Aquarellzyklus ›Arthur Rimbaud gewidmet‹. Er begann die Arbeit daran nach der Lektüre von ›Une Saison en l'Enfer‹, aber der Titel seiner Reihe ist nichts als eine Huldigung. Die Blätter nehmen keinen Bezug auf den Inhalt, sie scheinen wie eine Verkörperung der eigenen Höllenwanderung. Die Jahre der Not, der Verzweiflung und Hoffnungslosigkeit gewannen in Gesichten einer beunruhigten Phantasie drängende Gestalt.

Die Visionen scheinen spontan niedergeschrieben, aber in Wirklichkeit arbeitete er unendlich langsam; einige Blätter erforderten die Dauer eines Monats, ehe er seine Vorstellungen realisiert hatte. Den Eindruck, daß er mit dem Aquarell das leichtere und weniger gewichtige Malverfahren gewählt habe, widerlegte er sogleich:

Viele halten die Ölbilder für wichtiger, weil der Aufwand an Fleiß und Energie sichtbarer wird als beim Aquarell. Das ist aber nicht so. Die Arbeit, von der man soviel merkt und sieht, ist nicht immer die wesentlichste.

Noch gemahnt manches an diesem ersten Zyklus an das Vergangene, vor allem die zarte, durch Grau gebrochene Farbigkeit. Aber was damals Experiment, forschendes Abtasten neuer Bereiche war, entstand nun aus bewußtem Handeln. Die scheinbare Ungelenkheit der Zeichnung, die Suche nach der einfachsten, doch höchstbedeutsamen Form entsprang der Furcht, durch Routine einem neuen Akademismus zu verfallen.

Vision und Erfahrung haben in den Bildern dieser Zeit den gleichen Grad an künstlerischer Wirklichkeit und Vollendung erreicht. Noch entsprangen sie der Dunkelheit des Nordens »... aufregende Träume und Visionen jagen mich ... «, »Mein Wohnsitz ist noch bei den Harpyen, den grausamen Vögeln«, klagte er. Erst die erneute, lang ersehnte Begegnung mit dem Süden in Sant'Angelo und Porto d'Ischia erfüllte ihn mit Klarheit. Zudem ergab sich eine überraschende Besserung der verzweifelten wirtschaftlichen Lage. »Seit meine Bilder in München und Berlin auf der ›Schund und Schmutz‹ gehangen haben, sind meine Verkäufe ums Doppelte gestiegen.«

Bis zum Frühjahr 1941 konnte er im Süden bleiben, dann mußte er nach Deutschland zurückkehren. Mehrmals wurde er einberufen und aus Gesundheitsgründen wieder freigestellt. Die Kriegszeit, die Zerstörungen erschütterten ihn so tief, daß er glaubte, nie mehr malen zu können. Dennoch zeigen die Werke dieser Zeit eine entscheidende Reifung. Sie besitzen einen volleren Klang der Farben, die Komposition wird fester, überlegt gestaltet, bewußt gebaut. Sie ist nicht mehr spontane Reaktion wie oft zuvor. Damals beschäftigte sich Gilles mit Matisse und Cézanne; es ist sicher, daß sich das auf seine Malerei auswirkte.

In den dreißiger und vierziger Jahren zeichnete der Künstler viel. Seine Blätter sind von einer geradezu klassischen Harmonie in Linienführung und Komposition; man erkennt, daß er die großen Meister so eindringlich studiert hatte, daß deren Anregungen nun fast unbewußt in sein Schaffen einflossen. Die Sicherheit im Zeichnerischen wirkte zudem auf die Malerei zurück, nicht zuletzt auf den Umriß, dessen Bedeutung in diesen Jahren besonders groß ist.

Gilles ist in dieser schwersten Zeit seines Lebens, die gleichwohl nicht ohne Glück war, gereift. Als der Krieg endete, sah er sich im Vollbesitz seiner Kräfte und Mittel. Die kommenden Jahre brachten die Ernte.

Julius Bissier (1893–1965)

Die Wandlung Bissiers vom Realisten zum Meister der abstrakten Form ist auf den ersten Blick verblüffend. So gut wie nichts verbindet das bis gegen 1928 zu datierende Frühwerk mit den vergeistigten Arbeiten der dreißiger Jahre, die eine innere Verwandschaft zu den ostasiatischen Schriftzeichen offenbaren.

Die langjährige Freundschaft mit dem Sinologen Ernst Grosser schuf die ersten Kontakte zur ostasiatischen Kunst, der sich der Künstler bald so nahe fühlte, daß sie in seinem Werk Frucht zu tragen begann. Bissier stieß auf das Bedeutungszeichen, auf die Hieroglyphe, die er mit schwarzer chinesischer Tusche auf das Papier malte, besser, mit dem Pinsel nach langer mühevoller Arbeit niederschrieb. Die streng vereinfachte Form war symbolbeladen, sie stand als »Zeichen des bipolaren Lebens« für die Zweiheit alles Geschaffenen, für die beiden Pole des Seins. *Männlich-weibliches Einheitssymbol‹, ›Blüte in der Entfaltung‹, ›Durchdringung‹, ›Nach der Befruchtung‹* sind Themen dieser Zeit, in denen das übernommene Gedankengut mitwirkt.

Die künftige Entwicklung verlief bei Bissier allerdings anders als bei Klee oder Baumeister, die ihm in der Zeichenfindung und der Ausbildung universalerer Sprachmittel vorausgegangen waren. Lange Jahre vermochte er nicht die Dualität seines Schaffens zu überbrücken, sah er sich im Zwiespalt zwischen den Richtungsbestimmungen. Neben den kalligraphischen Sinnzeichen finden wir Aufzeichnungen mehr gegenständlicher Natur – Blätter mit körperhaften Objekten, oft schon an der Schwelle zur Abstraktion stehend, Merkzeichen für die bitteren Ereignisse im eigenen Leben, wie Leid und Trauer um den Verlust des Kindes, später für die Erschütterungen, die das Dritte Reich auslöste (Abb. 146).

Der Versuch, die selbsterfundenen ›Schriftzeichen‹ zu spiritualisieren heißt, das konkrete Erlebnis durch meditative Versenkung zu überwinden. Die ästhetische Funktion der Form dient zugleich der Bezeichnung der eigenen Einstellung zum Leben und zur Natur parallel der chinesischen Kunst, Dichtung und Philosophie.

Man mag angesichts eines solchen Prozesses der Formfindung bereits an die ›Psychogramme‹ der Nachkriegszeit denken, an die expressive Kalligraphie einer jüngeren Generation, deren Spontaneität allerdings wenig mit der zuchtvollen, in mühevoller Übung verfeinerten und sen-

146 Julius Bissier, Nest im Dornbusch. 1938. Tusche a. grauem Papier. 63 x 47 cm. Kunstsammlung Nordrhein-Westfalen, Düsseldorf

sibilisierten Schrift Bissiers zu tun hat, wenn auch Übereinstimmungen nicht zu leugnen sind. Bei ihm diente sie der Meditation, dem Selbstgespräch. Die Befreiung von der Bürde des Inhalts wie der Schritt vom Schwarz-Weiß zur Farbe werden erst ein Gewinn der Nachkriegszeit sein.

Richard Oelze (geb. 1900)

1936 wurde in London eine Retrospektive des europäischen Surrealismus gezeigt, die ›International Surrealist Exhibition‹. Sie umfaßte die Geschichte der Bewegung zwischen 1913 und 1935; im internationalen Komitee arbeiteten Herbert Read, Henry Moore, André Breton, Paul Éluard und Salvador Dali mit. Neben Paul Klee und Max Ernst war auf dieser wichtigen Übersicht noch ein weiterer deutscher Surrealist vertreten: Richard Oelze. Er war in Deutschland so gut wie unbekannt, und auch in Paris, wo er seit 1932 lebte, wußte nur ein engerer Kreis von Gleichgesinnten von ihm.

Oelze hatte von 1921–1925 am Bauhaus studiert. Obwohl er Schüler von Itten gewesen war, hatten ihn dessen Intentionen unbeeinflußt gelassen. Tiefer hatte ihn die Magie der Realität beeindruckt, deren

147 Richard Oelze, Erwartung. 1935/36. Öl a. Lwd. 81,5 x 100,7 cm. Museum of Modern Art, New York

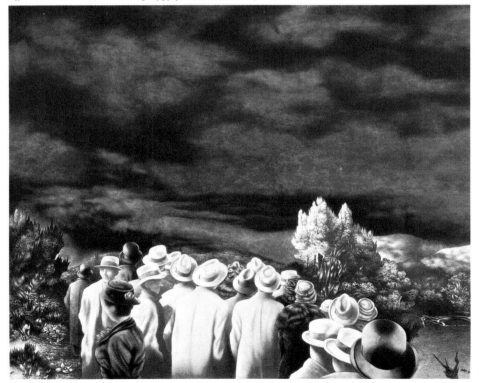

Grenzen er in seinen ersten Arbeiten forschend abtastete – Stilleben mit alltäglichem Beiwerk, doch bei aller Nüchternheit der Zeichnung bereits aus jener Blickrichtung gesehen, die das Gewohnte dem Alltag entrückt.

Den Maler hat es nie lange an einer Stelle gehalten. Bis 1929 war er in Dresden, bis 1931 in Ascona, dann lebte er ein Jahr lang in Berlin, ehe es ihn nach Paris verschlug, wo er in Éluard, Breton, Dali und Max Ernst verwandt empfindende Persönlichkeiten fand. Aber seine zurückhaltende, fast scheue Art verhinderte nähere Kontakte. Er lernte nicht einmal die Sprache des Gastlandes. Die Bilder aber, die er zwischen 1932 und 1936 in der französischen Hauptstadt malte, reihen sich den Arbeiten der anderen Surrealisten ebenbürtig an. Wieland Schmied hat drei Gruppen von Werken unterschieden: die ›Apparitions‹, wie sie Oelze nannte – Frauengestalten und Gesichter, die geheimnisvoll aus dem Dunkel der Bildfläche treten, rätselhaft in Erscheinung und Ausdruck; die ›phantastischen Landschaften‹, in denen wie bei Max Ernst der Wald eine besondere Rolle spielt. Er bildet Ort und Kulisse für seltsame Verwandlungen von Mensch und Tier, von Belebtem und Unbelebtem, eine minuziös gemalte, magische Szenerie für Gesichte und Visionen; schließlich die ›reinen Landschaften‹, in denen der Blick bis weit an den Horizont streift. Sie wirken fast alltäglich, gewinnen aber durch Beleuchtung, Gruppierung von Menschen oder eine bestimmte Akzentsetzung plötzlich eine Mehrschichtigkeit und Hintergründigkeit, die die Realität in Frage stellt, den normalen Blick als Täuschung entlarvt. Unheimliches kündet sich an, Bannendes macht sich drohend bemerkbar (Abb. 147).

Allen drei Gruppen ist die scharfe Erfassung der Details gemeinsam; darin gehört Oelze damals zu den Veristen seiner Richtung. Selbst in der Verwandlung bleibt noch die ursprüngliche Form erkennbar. Es ist das Hintergründige der Wirklichkeit, nicht ihre Schilderung an sich, das surreale Wirkung evoziert.

Als der Maler plötzlich Paris verließ, brechen seine Arbeiten jäh ab. Fast zehn Jahre lang entstand nichts. Oelze reiste in der Schweiz und in Italien, kehrte bei Kriegsausbruch nach Deutschland zurück, wurde Soldat und 1945 aus der Gefangenschaft entlassen. 1946 zog er nach Worpswede und begann wieder zu malen.

Fritz Winter (geb. 1905)

Der westfälische Bergmannnssohn, der sich autodidaktisch an expressiven Werken von van Gogh bis Paula Modersohn-Becker geschult, der als Elektriker und Bergmann gearbeitet hatte, ohne sein eigentliches Ziel, die Malerei, aus den Augen zu verlieren, ist einer der bezeichnendsten Vertreter für jene ›nachklassische‹ Generation, die zwar noch an der Tradition anknüpfen konnte, ihren Weg aber in Einsamkeit und gegen starken Widerstand gehen mußte.

1927 wurde er als Schüler am Bauhaus aufgenommen. Der Einfluß von Kandinsky und Klee bestimmte sein Formvokabular, gab ihm das geistige Rüstzeug für den künftigen Weg, der ihn zuerst als Lehrer an die Pädagogische Akademie in Halle führte. Hier wagte er den entscheidenden Schritt in die Abstraktion mit Bildern von streng tektonischem Bau, Konstruktionen vor dunklen Tiefenräumen, ungeometrischen Lineamenten, die sich miteinander räumlich verspannten. In den konstruktiven Vergitterungen der

148 Fritz Winter, K 35. 1934. Öl auf Papier a. ▷
Lwd. 110 × 75 cm. Bayer. Staatsgemäldesammlungen, München

Form leben die Erfahrungen der Bauhaus-
zeit fort, erst langsam fand Winter eine
eigene Sprache. Die magische Sprache des
Zeichens lockte mit dunkler Hintergrün-
digkeit, Licht durchwirkt die Komposi-
tionen, erweitert sie ins Kosmische, zu
Stern-Konstellationen. Es moduliert zu-
gleich die Raumgründe, entstofflicht die
Materie, verwandelt linear-ornamentale
Figurationen zu Trägern von Kraft, Span-
nung und Bewegung. Kristalline Struk-
turen bildeten sich, die wie eine Analogie
zu den Schöpfungsprozessen in der Na-
tur wirken (Abb. 148). Zwar mag man-
ches in diesen Lichtbündeln und Kristall-
bildern noch an die Malerei Feiningers
erinnern, doch deuten die Werke bereits
über die Erd- und Landschaftssymbole
von 1935–1937 hinaus auf die berühm-
ten ›Triebkräfte der Erde‹, eine Folge, die
1944 als Synthese des zuvor Geschaffenen
entsteht.

Vor solchen Werken stellt sich die
Frage nach dem Wirklichkeitsbegriff.
Winter malte Landschaften, jedoch in
einem neuen, übertragenen und weitge-
spannten Sinne. Nicht die äußere Ähn-
lichkeit, sondern die Parallelität zwischen
dem Schöpfungsprozeß der Natur und
dem künstlerischen war nun das entschei-
dende Kriterium. Malen hieß, Einsicht in
die bewegenden Form- und Gestaltkräfte
der Natur zu gewinnen, ihr gesetzmäßi-
ges Walten zu begreifen und in eine ent-
sprechende künstlerische Gesetzmäßigkeit
zu übertragen, die Erkenntnis ihrer inne-
ren Zusammenhänge zu veranschaulichen.
Das bildnerische Vokabular sollte nicht
das »Sichtbare und Faßbare immer nur
als solches« bestätigen, sondern das »Un-
sichtbare in freier Gestaltung sichtbar
machen, ... damit der Mensch erfahre,
wie und wo er sich befinde«. Damit war
Natur in einem umfassenderen Sinne an-
gesprochen, als durch Wiedergabe der
Realität.

In den Bildtiteln kommen diese Über-
legungen zum Ausdruck: *Dunkle Erde,
Gestirn, Im Gestein.* Erinnerungen an die
Naturmystik des ›Blauen Reiter‹ stellen
sich ein. Geistige Verwandtschaft besteht,
doch ist die Form bei Winter durch die
strenge Schulung des Bauhauses geläutert
und geschärft, wenn sie auch nicht den
Unterton des deutschen Naturlyrismus
ganz verdeckt.

Daß die staatliche Kulturpolitik diese
Verstöße in neue Bereiche nicht goutieren
würde, lag auf der Hand. Winter wurde
als ›entartet‹ eingestuft, Ausstellungs- und
Malverbot untergruben die wirtschaftliche
Existenz; handwerkliche Tätigkeit und
kunstgewerbliche Arbeit dienten dem
Broterwerb. 1939 wurde er eingezogen.
1944 entstanden im Genesungsurlaub die
bereits erwähnten ›Triebkräfte der Erde‹,
ein Zyklus von mehr als vierzig schreib-
maschinengroßen Blättern, Erlebnisse des
inneren und äußeren Schauens, Bildideen
von bezwingender Eindringlichkeit. Dann
brach die Entwicklung ab. Als seine Ar-
beiten nach Kriegsende auf ersten Aus-
stellungen in Deutschland und Frank-
reich zu sehen waren, befand sich der
Künstler noch in russischer Kriegsgefan-
genschaft. Erst 1949 kehrte er zurück.

Die Emigranten

Wassily Kandinsky (1866–1944)

Seit 1933 lebte Kandinsky in Paris. Elf
Jahre fruchtbaren Schaffens waren dem
67jährigen dort noch vergönnt; 144 Ge-
mälde entstanden in diesem Zeitraum,
daneben, wenigstens bis 1941, auch Aqua-
relle und Zeichnungen. Der Entschluß
zur Emigration war dem 1928 in Deutsch-

149 Wassily Kandinsky, Rund um den Kreis. 1940. Öl a. Lwd. 97 x 146 cm. Solomon R. Guggenheim Museum, New York

land Eingebürgerten nicht leicht gefallen. Die Freunde und Sammler seiner Kunst lebten fast alle in der Wahlheimat, während die Franzosen seiner Malerei noch verständnislos gegenüberstanden.

Noch einmal verschob sich die Blickrichtung. Der Kontakt zu Gleichgesinnten wie zu Joan Miró, Hans Arp, Alberto Magnelli oder zu den jüngeren Kräften um die Gruppe ›Abstraction – Création‹ wirkte auf sein Alterswerk zurück. Allerdings bewog ihn sein großes Ziel, die »reine Realistik der abstrakten Malerei« nicht dazu, die Grenze zur konkreten Form zu überschreiten. Die Negation des universellen, kosmischen Auftrags der Kunst durch die rationale Konstruktion

war ihm ein unbegreifbares Verlangen. Form existierte im Sinne des alten expressiven Prinzips immer noch als Übergangswirklichkeit, als Erweiterung ins Universale. So schwand die geometrische Askese, die Werke wurden bewegt und reich. Phantasievolle Bildungen erfüllten die Bildfläche mit pulsierendem Leben, Heiterkeit des Alters äußerte sich in verspielten, oft prunkenden Figurationen, in denen Erinnerungen an Formulierungen von Arp, an die gelöste Figurenwelt von Miró nachklingen. Kleine farbige Zierformen treiben wie organische Urelemente zwischen abstrakten Lineaturen; eine vielgestaltige Bildwelt, intuitiv, doch bewußt, frei und kontrolliert, zeugt vom

Erfindungsreichtum und der Souveränität des Meisters (Abb. 149). Ungewöhnlich ist auch der ›uneuropäische‹ Charakter der späten Bilder.

Man mag angesichts des intellektuellen wie des dekorativen Charakters etwa seiner Streifenbilder, die, in Rechtecke und Quadrate unterteilt, Mitteilungen in rätselhafter Bilderschrift zu enthalten scheinen oder der ›Chinoiserien‹ in den späten Aquarellen an eine innere Beziehung zu ostasiatischen Hochkulturen denken. Kandinsky erfand hier einen fremdartigen Formenschatz, der nichts mit den Erscheinungen des sichtbaren Seins noch etwas mit europäischen Motiven und Symbolen oder Kunststilen gemein hat. Er schuf vielmehr imaginäre Analogien zu exotischen Schrift-Bild-Zeichen, bewegte sich in geistigen Bereichen, die außerhalb der Zielrichtung und Ratio des Westens liegen. Konsequenz und Logik seiner Altersschrift sind jedoch universell, als unabhängige künstlerische Äußerungen aus »reinen Regionen«, die über allen Grenzen, Traditionen und Kulturen stehen (Ft. 37).

Paul Klee (1879–1940)

»Kunst gibt nicht das Sichtbare wieder, sondern macht sichtbar.« Dieses Zitat Klees steht auch über dem letzten Jahrzehnt seines Lebens, in dem die bisherigen bildnerischen Mittel nicht mehr ausreichten, um die Größe und Unerbittlichkeit seiner letzten Vorstellungen zu realisieren.

Klee hatte nach seiner Entlassung aus dem Düsseldorfer Lehramt Deutschland den Rücken gekehrt und war in seine Vaterstadt Bern übersiedelt, um in Stille und Zurückgezogenheit das Werk zu vollenden. Kurz zuvor noch hatte seine Kunst einen weiten Schritt zur Farbe hin getan.

Mosaikartig getüpfelte Bilder entstanden, die allerdings nicht, wie es scheinen könnte, nach den Vorstellungen des Pointillismus komponiert wurden noch Beziehungen zu den ›Contrastes simultanés‹ von Delaunay aufweisen. Die Funktion der Farbe beruht auf kompositionellen Überlegungen. Der Künstler erweiterte mit ihr den immateriellen Bildraum der magischen Quadrate, der verspannten und der schwebenden Formen zum Farblichtraum. Die absolute Ausgewogenheit, die Bindung des Lichts an die schwerelosen Farben verleihen den Werken dieser Stufe ihren besonderen Charakter der heiteren Meditation.

Die letzten Schaffensjahre standen unter anderen Vorzeichen (Ft. 28). Ernstere Zeichen wuchsen herauf, Sinnbilder der Versenkung, der Zwiesprache mit den jenseitigen Mächten, der Einsichten und Erfahrungen aus beiden Bereichen des Seins. Sie sind Deutungen oft nur schwer zugängig. Klee hat vieles bewußt offengelassen, gerade weil er wußte, daß jedes komplizierte formale Gebilde »assoziative Eigenschaften« besitzt; es ging ihm nicht um ein Wiedererkennen, sondern um die »anderen Wahrheiten«, um die lückenlose Entsprechung von Ich und Welt. Jedes Bild ist ein Teil dieser Totalität, ein Schritt zum Universum, über die Grenzen.

Die fortschreitende Krankheit, die Erschütterungen über den Ausbruch des neuen Krieges hatten den Künstler gezeichnet. Die letzten Werke, wieder größer im Format, kommen mit einem Minimum an strengen Formzeichen aus, die nicht mehr in durchlichteten Gründen schweben, sondern wie Metaphern auf einfache, stumpfe Flächen geschrieben werden – Runen des Vollzugs (Abb. 150). Sie sind voll erschreckender Dämonie und untergründiger Trauer. »Natürlich komme ich nicht von Unge-

150 Paul Klee, Paukenspieler. 1940. Kleisterfarbe
a. Papier a. Karton. 34,4 x 21,7 cm. Paul
Klee-Stiftung, Bern

fähr ins tragische Gleis. Viele meiner Bil-
der weisen darauf hin und sagen: es ist
an der Zeit«, schrieb er kurz vor seinem
Tode an Grohmann. In seinen Werken
deutet sich das Thema ›Ende‹ an. Auf die
Reihe der Engel folgen Arbeiten wie *Fin-
stere Bootsfahrt* oder der *Charon*. Klee
hat seinen Weg ausgemessen. Sein Tod be-
endete nichts Werdendes, sondern setzte
den Endpunkt hinter ein vollendetes Werk
von einer Vielschichtigkeit und Vielseitig-
keit, von der noch Generationen zehren.

Lyonel Feininger (1871–1956)

Im März 1933 verließ Feininger nach
der Schließung des Bauhauses Dessau. Im
Winter siedelte er nach Berlin über, be-
drückt von Trauer und dem Gefühl
der Vereinsamung. Der Ungeist der Zeit
traf den sensiblen Mann schwer: »Ich
sehe, ich kann ohne Frohsinn, ohne Zu-
kunft nichts machen … es fehlt aller Im-
puls und Lebenshauch« (1935). Er malte
damals wenig; in einigen Werken ver-
suchte er eine ironische Antwort auf die
veränderten Zeitumstände zu geben, in
anderen setzte er den zuvor eingeschla-
genen Weg fort. 1936 schuf er das letzte
Gemälde der berühmten ›Gelmeroda‹-
Reihe, die er vor 30 Jahren begonnen
hatte. Das Werk ist wie ein Abgesang,
mit ihm nahm der Maler Abschied von
einem Land, das ihm für eine lange Zeit
zur geistigen Heimat geworden war.

Eine Einladung zu einem Sommerkurs
am Mills College in Oakland (Kalifor-
nien) eröffnete 1936 neue Aspekte. Die
Überfahrt in die USA stand schon im
Zeichen der Überlegung, ganz dorthin
überzusiedeln, noch immer besaß der
Künstler die amerikanische Staatsbürger-
schaft. Noch einmal kehrte er nach Europa
zurück, 1937 ging er endgültig. Es war im
selben Jahr, in dem auf der berüchtigten
Münchener Ausstellung seine Werke ne-
ben denen der Freunde hingen – entartet.

Eines Tages wird man von mir berich-
ten, daß ich im Alter von 65 Jahren
im Hafen von New York eintraf, mit
ganzen zwei Dollar in der Tasche …
und mußte mein Leben neu beginnen …
Zunächst fand er Unterkunft am Mills
College, später dann in New York. Wie
ein unbekannter junger Maler lebte er
von gelegentlichen Aufträgen. Sein Name
war in Amerika kaum bekannt. Schon
1929 war der Versuch gescheitert, ihn
in seinem Geburtsland durchzusetzen.

151 Lyonel Feininger, Abenddunst. 1955. Öl a. Lwd. 15 x 24 cm. Privatbesitz

Erst 1939 hatte sich Feininger soweit eingewöhnt, daß er wieder malen konnte: »Der Bruch war zu groß, um leicht auszuheilen«, schrieb er damals an Jawlensky. Rückgriffe auf Älteres, Erinnerungen an deutsche Landschaften kennzeichnen den Neubeginn. Drei Ostseebilder entstanden 1939; noch hatte er zu seiner neuen Umgebung nicht den richtigen Kontakt gefunden.

Erst mit den ›Manhattan‹-Bildern seit 1940 änderte sich das. Er malte verschiedene Fassungen, und von Gemälde zu Gemälde spürt man, wie er wieder zu sich fand.

Die Linie hat die dominierende Rolle innerhalb der Komposition übernommen. Das zeichnerische Gerüst trägt die Darstellung und bezeichnet die Motive. Es ist nicht mehr wie bisher an das strengere geometrisierende System gebunden, sondern entfaltet sich frei. Das Gegenständliche wird abstrahiert und locker in die Bildfläche eingefügt. Auch die Farbe zeigt sich von dieser Wandlung berührt. Von der Dingbezeichung entbunden, verdichtet sie sich zur Vision. Die Architekturen, die Feininger künftig malte, erscheinen wie »Symbole des Raums und der Atmosphäre«.

»Sparsamkeit der Mittel, Gebrauch der Linie mit Akzentuierung in Farbe, um Stimmung und ausdrucksvollen Raum zu erhalten«, beschrieb er sein Bemühen. Spricht auch aus dem Weben zwischen Dunkelheit und Licht noch die bekannte romantische Gestimmtheit, der Mystizismus aus dem ›Blauen Reiter‹-Kreis, so

drängt doch alles in seinen Arbeiten zur Struktur – das Erfühlte wird von der sicheren Bildordnung überfangen. Die dunklen Linien kehren sich jetzt um, sie werden weiß, undinglich, verwandeln sich zu Kraftstrahlen. Sie gliedern die Komposition wie prismatisch gebrochenes Licht, wie ein kristallines Gitter, hinter dem ferne Landschaften wie dunkle Träume herauftreten (Abb. 151).

Wenn in solchen Werken auch die Assoziationen an Gesehenes und Erlebtes sichtbar bleiben, so bedeutet die Realität nicht mehr als einen Schatten. Sie ist transzendent geworden, hat sich aber ihren expressiven Charakter erhalten. Die *Dunkelgeahnte Auflösung* naht, die Formen zerfallen, die Kräfte der Finsternis drängen heran. Ihnen hat der Künstler bis an sein Lebensende seine Welt der Harmonie entgegengesetzt, die lichte Geometrie, die Natur zur visuellen Poesie wandelte.

Oskar Kokoschka (geb. 1886)

Kokoschka war Anfang 1934 von Österreich nach Prag emigriert. Die neue (wiewohl nicht ganz unvertraute) Umgebung spornte seine Entdeckerfreude an. Zwischen 1934 und 1937 malte er die berühmte Folge der Prager Ansichten, in denen sich vorerst die Entwicklung der zwanziger Jahre ohne Bruch fortsetzte (Abb. 152). Ein gleiches gilt für die Stillleben. In allen diesen Werken dominiert die Farbe als Element der Bildgestalt, sie ist zart oder kraftvoll, tonig oder klar und teilweise von einer wunderbaren Leuchtkraft und Festlichkeit.

Bald aber mischte sich in die hellere Tonart ein dunkler Klang. Der Maler empfand die rasche Verschlechterung des politischen Klimas in Europa als zwingende Forderung, seine Kunst fortan in den Dienst seiner moralischen Überzeugungen zu stellen. Die langen Gespräche mit dem greisen Staatspräsidenten Masaryk, den er porträtierte, bestärkten ihn in dieser Haltung. Beide verehrten den mährischen Pädagogen Jan A. Comenius. Dessen erzieherische und humanitäre Vorstellungen, vor allem aber die von ihm verfochtene Überzeugung, daß man den Menschen durch Anschauung erziehen müsse, berührten Kokoschka tief. Es drängte ihn, Formen der Darstellung zu finden, die als Sinnbild und Mahnung verstanden werden konnten. Bereits das 1936 vollendete Masaryk-Porträt ist mehr als ein Bildnis. Der Dargestellte ist der Idee untergeordnet, hineinverwoben in ein symbolisches Kompositionsgefüge. Größer als der Porträtierte findet sich am linken Bildrand das Idealbildnis des Comenius, auf der rechten Seite hält das Stadtbild von Prag, überlagert vom Hradschin, das kompositionelle und geistige Gleichgewicht.

Solche Arbeiten markieren die Abkehr von den bisherigen Augenfreuden. Gewichtig vom Inhalt her, fordern sie Interpretation und Stellungnahme. Aber erst 1938, als Kokoschka vor dem Einmarsch der deutschen Truppen nach London flüchtete, begann die Zeit der großen politischen Allegorien. Das drängende Anliegen, die schwierige eigene Situation als Emigrant in einem kriegführenden Land, überbürden die Bilder mit Inhalt und Bedeutungsschwere. Um sie zu verstehen, muß man sie erforschen, enträtseln, ihren tieferen Beziehungen nachgehen.

Ihre Bewertung vom rein künstlerischen Standpunkt ist daher nicht einfach; als Streitschriften, Symbole der persönlichen Überzeugung und des Kampfes, als Stellungnahme zu aktuellen Ereignissen überschreiten sie weit die dem Kunstwerk gezogenen Grenzen. Nicht immer ist auch die formale Bewältigung des In-

152 Oskar Kokoschka, Prag (Hafen). 1936. Öl a. Lwd. 90 x 116 cm. Österreichische Galerie, Wien

halts gelungen, oft bleibt nur die Absicht
erkennbar, das Bild ein tragischer Ab-
glanz eines edlen Wollens. Man empfin-
det diese Diskrepanz besonders deutlich,
wenn man daneben die wenigen Land-
schaften und Porträts betrachtet, vor al-
lem die dramatische Schilderung Prags
aus der Erinnerung (1938), die Ansichten
von der schottischen Küste und aus Corn-
wall (Polperro), in denen Kokoschka uns
wieder als der geniale Landschaftsmaler
entgegentritt.

Max Ernst (geb. 1891)

Die manchmal überscharfe Realistik der
Gemälde in den dreißiger Jahren (man
findet in der französischen Malerei dieser
Zeit Verwandtes) hat nichts mit einem
neuen Naturgefühl zu tun. Im Gegenteil.
Max Ernst war damals absolut anti-idea-
listisch eingestellt; die Natur galt ihm als
ein monströses Lebewesen von quälend
bösartiger Dinglichkeit. Hinter der phan-
tastischen Fauna und Flora lauern dämo-

nische Gesichte, der Blick in die Landschaft gleicht dem in einen Dschungel, in eine verwirrende Welt wuchernder Vegetation, surreal vergrößerter Insekten und Phantasieorganismen. Die Schönheit einer Blüte, die Zartheit einer Pflanze verkehren sich jäh in ihr Gegenteil. Erschreckende Figurationen vertreten das figürliche Element, Fabelwesen auf der Grenze zwischen Organischem und Anorganischem, Ausgeburten einer halluzinatorischen Vorstellung. Sie wachsen zu bedrohlicher Größe heran, spiegeln die Erschütterungen ihrer Zeit wider – Sinnbilder einer janusköpfigen Welt, des zwiespältigen Seins.

Die Suggestivkraft solcher Bilder beruht darauf, daß sie den Tiefenschichten des menschlichen Bewußtseins entstammen und daher Erfühltes und Verdrängtes ans Licht heben. Das gilt ebenso für die stilleren Werke dieser Jahre, für die Darstellungen erstorbener Städte unter dem magischen Rund eines Himmelskörpers, der archaischen Gemäuer, die von Gewächsen umfangen sind, deren Zweige wie Fühler über die steinernen Stufen tasten, Zeugnisse einer grenzenlosen Verlorenheit, ahnungsvolle Zukunftsvisionen (Ft. 36).

Die Malerei war nicht das einzige Ausdrucksmedium. Skulpturen entstanden, dazu neue Bildgedichte, wie der Zyklus ›Une Semaine de Bonté‹, Illustrationen im Stil des 19. Jahrhunderts, magisch verfremdet. Indes übertraf die Härte der Realität die surrealste Vorahnung, sie verschonte auch Max Ernst nicht. Dem Kriegsausbruch folgten Verhaftung, Internierung, Flucht aus Südfrankreich über die Grenze, Übersiedlung in die USA – kaum vorgeahnte Lebensstationen.

In New York, wohin es den Künstler zuerst verschlug, hatten schon mehrere europäische Surrealisten Zuflucht gefunden. Ihre Kunst wurde damals wenig beachtet. Widerstände konnten jedoch Max Ernst nicht beirren. Er malte unermüdlich, immer auf der Suche nach einer Erweiterung der bisherigen Erfahrungsgrenzen. Neue technische Verfahren boten neue Lösungen: im ›Dripping‹ tropft aus einer durchlöcherten Dose Farbe auf die auf der Erde liegende Leinwand, die die Spuren der Bewegung aufzeichnet, ihre Intensität notiert – eine neue Form des Automatismus, Vorbild für das spätere ›Action painting‹ Pollocks.

In anderen Gemälden klatschte Ernst die Farbe ab, ließ sie auf der Leinwand verlaufen, änderte Spur und Bewegungsrichtungen durch Ausrollen und Waschen. Die Technik wurde dabei nie zum Selbst-

153 Max Ernst, Collage aus ›Une Semaine de Bonté‹. 1934

zweck. Aber sie stellte dem Künstler einen Fundus an Zufallsfunden aus dem Unbewußten bereit, die er im Prozeß des Malens erkennen, deuten und damit anschaulich machen konnte.

Die Landschaften dieser Zeit besitzen. nicht mehr die Überschärfe und böse Phantastik der dreißiger Jahre. Sie gehen wieder auf Augenerlebnisse zurück – vor allem auf Eindrücke aus Arizona –, sind farbiger, gelöster und abstrakter durch Unterdrückung naturalistischer Details. Ihre veränderte Stimmung, der neue Farbklang verraten die Anpassung an den neuen Kontinent, dennoch erhält sich die alte poetische Verklärung, die Grundlage des Naturmythos.

Nicht zu übersehen ist zudem die Verfeinerung der Malkultur. In der Art der alten Meister zu malen, war Voraussetzung für jeden klassischen Surrealisten. Darüber hinaus die Malerei zur ›Peinture‹ zu erheben, unabhängig von Objektschilderung und Gegenstandserfassung, das gelang nur wenigen Künstlern wie Max Ernst.

Der Maler besaß am Kriegsende die amerikanische Staatsbürgerschaft, war mit einer Amerikanerin verheiratet und hatte sich in der oft gemalten Landschaft von Arizona ein neues Zuhause geschaffen. Dennoch brach er 1949 wieder nach Europa auf, zu einem Wiedersehen nach langen Jahren.

George Grosz (1893–1959)

Grosz wurde seinem Ruf als wilder Revolutionär nicht gerecht, der ihm von Berlin aus in die USA vorausgeeilt war. Mit dem Fortfall der bisherigen Antriebskräfte seines Schaffens, mit der Abkehr von der Tagesaktualität und der politisch-satirischen Agitation näherte er sich nun immer mehr der Natur. Aus dem

»Meister des sozialkritischen Verismus« wurde ein milder Realist. Die Malerei an sich faszinierte ihn jetzt. Licht und Atmosphäre dominierten in den Aquarellen, die neben den Zeichnungen den Hauptteil seines Schaffens ausmachten und die wir besser kolorierte Zeichnungen nennen sollten. Die technischen Mittel, bisher lediglich Hilfsmittel der Expression, wurden in seinen Augen zur Voraussetzung für Kunst, ein Begriff, der in den zwanziger Jahren wenn überhaupt dann nur als Negation vorkam.

Er fühlte sich im Einklang mit der europäischen Tradition, doch vermag sein Werk die Vorstufen der Entwicklung nicht zu leugnen. In vielen Arbeiten der Spätzeit, und hier vor allem in den Zeichnungen, spürt man trotz der altmeisterlichen Manier die bedrängende Gegenwart dunkler Mächte: »Ich gebe zu, daß neben mir fast immer eine Hölle ist.« Sie wirken in den Landschaften, im Gestrüpp der Äste und im Geknorr entlaubter Bäume, in den Schwingungen der Dünen und in den Falten der Gewandstudien, die an die Manieristen des 16. Jahrhunderts erinnern. Neben der beklemmenden Traumwirklichkeit solcher Arbeiten, die den surrealen Bereich streifen, existieren Aktdarstellungen von barocker Pracht und Sinnlichkeit. Grosz empfand diese Diskrepanz in seinem Tun

... obwohl es mir sogar gelang, den Ruf eines positiven, glücklichen, lächelnden, zufriedenen Optimisten zu gewinnen, blieb in mir etwas Unwandelbares, das mir schizophren schien...

Während des zweiten Weltkriegs versuchte sich der Künstler noch einmal als politischer Agitator und bissiger Polemiker, in Zeichnungen, die denen der zwanziger Jahre an Schärfe und Intensität verwandt sein sollten. Aber die Waffen waren stumpf geworden, und die Mittel reichten nicht mehr aus. Ein tiefer Pessimismus er-

faßte ihn. Seine Gesichte verfolgten und quälten ihn noch lange nach dem Kriege. Er verwendete surrealistische Motive, Allegorien und Sinnzeichen, um sie zu veranschaulichen. Doch das Häßliche war nun zur Kunstform geworden und hatte dadurch seine verletzende Kraft eingebüßt. Grosz war ausgebrannt, erschöpft von der Auseinandersetzung mit der Wirklichkeit, deren Bild er als Künstler für kurze Zeit wenigstens intensiver als andere geprägt hatte.

Max Beckmann (1884–1950)

Drei Jahre lang, von 1932 bis 1935 malte Beckmann an dem Triptychon *Abfahrt*, in dem der Entschluß zur Emigration bereits vorweggenommen scheint. Die ›Szenen aus Shakespeares Sturm‹, wie er das zugrunde liegende Thema nannte, bekunden allegorisch seine Stellung zu der ihn umgebenden Welt des Hasses, des Zwangs und der Brutalität: die Bildlegende rührt jäh an die Grenzen des tödlichen Ernstes. Wie Prospero auf der Mitteltafel des Bildes seinen Nachen unbekannten Fernen zusteuert, so kehrte der Maler 1937 Deutschland den Rücken, dem Ungeist weichend.

Beckmann ging zuerst nach Paris, dann nach Amsterdam. Nur für kurze Zeit war ihm hier eine wirkliche Zuflucht beschieden, ehe Krieg und Besatzung den Maler in seinem Exil erneut bedrohten. Die Bilder der Zeit spiegeln die Beunruhigung, die verzweifelte Frage nach dem Sinn dieses Daseins. Ästhetische Gesichtspunkte treten in einer solchen Zwangslage der Existenz in den Hintergrund. Einsichten und Erfahrungen bestimmen die Blickrichtung, sie lassen das Bild zur Metapher seiner Zeit und der geistigen Situation schlechthin werden. Alle anderen Erwägungen werden von der Notwendigkeit begrenzt, Malerei als moralische Instanz, als Gewissenserforschung, als Streben nach Erkenntnis und Welteinsicht auszuüben.

Beckmanns Weg verlief einsam, fernab den Strömungen seiner Zeit. Seine kraftvolle, oft brutale Bildsprache geriet in der Vereinfachung der Mittel, in der Betonung des Unartistischen zu archaischer Strenge. Sie befremdet, weil sie moralisiert und erschüttert, weil sie enthüllt ohne Rücksicht auf überlieferte Tradition. Die Furcht, daß das Primat des Künstlerischen in der Kunst den Blick auf die Wahrheit verstellen könnte, führte zu Werken von erschreckender Schroffheit und Gewalt, hinter denen sich eine verletzliche Menschlichkeit, jedoch keine Empfindsamkeit verbirgt. Realismus? Gewiß, aber in einem erweiterten Sinne, unter dem Diktat einer Gegenwelt, an der der Künstler unermüdlich baute, als ein Grübler und Zweifler, der seine Stellung in der Welt fixierte, ein geheimer Moralist und Mythendichter, bei dem sich Mythos sogleich zum Bilde umsetzte. Das enthob ihn der Gefährdung, bei soviel Legende und Dichtung literarisch zu werden. Stets sprechen aus seinen bilderreichen Gleichnissen ohne metaphysische Verbrämung seine Liebe und sein Haß, seine Furcht und seine Hoffnung, seine Skepsis und seine Zuversicht, erhoben zum anschaubaren Bilde, zur Moritat in höherem Sinne.

Im Triptychon fand der Maler eine besonders geeignete Bildform. Schon durch sein Äußeres gewichtiger als das gewöhnliche Tafelbild, bietet zudem die Dreiteilung die Möglichkeit der epischen Erzählung, der Darstellung von Welt und Gegenwelt, einer Wirklichkeit, in der Figuren und Dinge als Mitteilungsträger des Gleichnisses fungieren. Lebenserfahrung, direkte Aussage aus der Existenz liegen in den allegorischen Auftritten auf einer

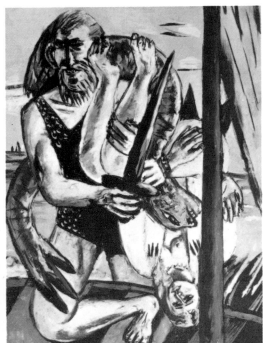

154 Max Beckmann, Perseus-Triptychon. 1941. Öl a. Lwd. 151 x 223 cm. Museum Folkwang, Essen

figurenreichen Bühne beschlossen, die sich auf antike Sagen gründen; sie treten uns aus den Schilderungen von Gauklern und Zirkusvolk entgegen, deren Anliegen wohl zu entschlüsseln ist, wenn auch die tiefere Wahrheit oder die auslösende Ursache dabei manchmal im Dunkel bleiben.

Manche Gemälde wirken auf den ersten Blick wie hingeschrieben. Aber der Eindruck von der spontanen Niederschrift täuscht, obwohl sie durch die Intensität des Inhaltlichen bestärkt wird. Beckmann arbeitete lange an ihnen, rang oft Tage mit einem Detail, das über dem eigentlichen Ziel nicht aus dem Auge verloren wurde.

Nach der *Abfahrt* entstanden 1936 die *Versuchung des hl. Antonius*, drei Jahre später die *Akrobaten*, 1941 das berühmte *Perseus-Triptychon*, ein fast tagebuchartiges Selbstbekenntnis (Abb. 154). Noch im selben Jahre begann er die *Schauspieler*, 1943 den *Karneval* und auch das letzte Bild, an dem der Maler bis zu seinem Tode 1950 arbeitete, ist ein Triptychon, die *Argonauten*.

Selbstverständlich besitzen die Werke herkömmlichen Formats die gleiche Aufgabe wie die zuvor genannten: Weltsicht und Welterfahrung durch großartige Malerei anschaulich zu machen. Wir würden dem Künstler allerdings nicht gerecht

werden, erwähnten wir nicht auch jene Arbeiten, die Porträts, Stilleben und Landschaften, die, nicht immer von der Bedeutungsschwere der ›großen‹ Werke, eine hellere Tonart, eine größere innere Gelöstheit offenbaren. Gerade in ihnen treffen wir auf den Maler Max Beckmann, den man zu leicht über der Enträtselung der dunklen Hintergründe übersieht. Hier leuchtet die Farbe reiner auf, schafft Formen von traumhafter Entrücktheit, halten sich Figur und Raum in einem ausgewogenen Gleichgewicht.

Beckmann ist nicht mehr in sein Geburtsland zurückgekehrt. 1947 verließ er Amsterdam, reiste über Nizza nach Paris und nahm einen Ruf an die Universität von St. Louis an. Seine Kunst hat sich bis zu seinem Tode nicht mehr geändert. Es bleibt bei der Malerei als existentielle Handlung, es bleibt bei der Distanz einer selbstgewählten Einsamkeit.

Otto Freundlich (1878–1943)

Nach dem Studium der Kunstgeschichte in Berlin und München seit 1903, nach einer kurzen malerischen Ausbildung 1907 in Berlin siedelte der junge Künstler schon ein Jahr später nach Paris über, getrieben von seinem lebhaften Interesse für die zeitgenössische Kunst. Vor allem der Kubismus berührte ihn tief, weniger allerdings seine formalen Probleme als die orphistische Farbigkeit, wie sie sich im Werke Delaunays offenbarte, das den lange fast vergessenen deutschen Maler-Bildhauer bis in dessen Alter inspirierte. In seinen Weggefährten Picasso, Braque, Gris und Herbin, in Dichtern und Kritikern wie Max Jacob, Guillaume Apollinaire oder André Salmon fand er Persönlichkeiten, die ihn in seiner Neigung zur Abstraktion bestätigten und bestärk-

ten; wir müssen ihn zu den ersten Vertretern dieser neuen Weltsprache zählen. 1912 sah man Freundlichs Werke auf der berühmten ›Sonderbund‹-Ausstellung in Köln, 1918 schuf er in derselben Stadt ein großes Mosaik für die Firma Feinhals (Abb. 155).

Man hat angesichts seiner damaligen Werke auf den ›Blauen Reiter‹ verwiesen, doch besaß seine Malerei von Anfang an eine strengere formale Bindung. Ihn fesselten mehr als die Erzeugung von Gefühlsklängen, als die Freilegung der metaphysischen Beziehungen expressiver Farben der wohlüberlegte Aufbau der Komposition aus geometrisierenden, ineinandergreifenden Farbflächenplänen. Man erkennt in jedem Werk die Strenge der Konzeption, die bildnerische Systematik. Dennoch geriet Freundlich nicht in die Nähe des Konstruktivismus, mied die Strenge der konkreten Form. Die Geometrie fungiert als Symbol der Gesetzlichkeit gegen malerische Willkür – das schloß Farbspannungen, geistige Wirksamkeit der Klänge, die Nähe der Meditation nicht aus. Hinter dem glasfensterhaften Gerüst der Bilder, in denen die Farbe zeitweilig die Funktion des Bildlichts übernimmt, hinter den harmonischen Stufungen der Töne öffnet sich der Zugang in die Bereiche von Gefühl und Empfindung.

Nach einem zehnjährigen Aufenthalt in Deutschland zwischen 1914 und 1924 war Freundlich wieder in die französische Wahlheimat zurückgekehrt. Während man ihn in seinem Geburtslande unter die ›Entarteten‹ einreihte, konnte er hier noch für einige Jahre ungestört arbeiten.

Die Konsequenz seines Werkes brachte ihn mit dem Kreis um die Gruppe ›Abstraction-Création‹ in Berührung. Ähnlich wie die anderen Maler verfolgte der Künstler das Ziel eines durch Farbe be-

155 Otto Freundlich, Geburt des Menschen. 1918/19. Mosaik. 215 x 305 cm. Foyer des Großen Hauses der Städt. Bühnen, Köln (Geschenk von Frau J. Feinhals)

reicherten und gelockerten Kubismus, der durch eine harmonikale Farbskala gemilderten konkreten Form, mit dem er den Boden für die kommende Entwicklung bereiten half.

1939 wurde Freundlich interniert, jedoch ein Jahr darauf wieder freigelassen. Seine letzten Arbeiten entstanden: Gemälde, Tempera und Gouachen auf Papier, abstrakte Bildwerke. 1943 wurde er erneut verhaftet und deportiert. Er starb im März desselben Jahres in Lublin, ein Opfer des Terrors wie sein Freund Rudolf Levy.

Josef Albers (geb. 1888)

Albers war mit dem Bauhaus von Dessau nach Berlin übergesiedelt, emigrierte aber nach dessen Schließung sofort in die USA, wo er schon im gleichen Jahr am Black Mountain College in North Carolina eine neue Lehrtätigkeit übernahm.

Die Arbeiten bis zur Emigration unterscheiden sich nicht wesentlich, jedoch in einigen Punkten von denen der späten zwanziger Jahre. Der Maler betonte damals die Notwendigkeit der Ökonomie der künstlerischen Mittel, die er als Me-

thode neuer Dingerfahrung seinen Schülern einprägte:

Ein Element plus ein Element muß außer ihrer Summe mindestens eine interessierende Beziehung ergeben. Je mehr verschiedene Beziehungen sich ergeben und je intensiver sie sind, je mehr die Elemente sich steigern, desto wertvoller ist das Ergebnis, desto ausgiebiger ist die Arbeit. Damit ist ein Hauptmoment des Unterrichts betont: Ökonomie.

Eine solche Wirkung geht nun allerdings nicht mehr allein von der Strenge des konstruktiven Bildgefüges aus; schon die Formvariationen der späten zwanziger Jahre setzten sich darüber hinweg. Albers erprobte zusätzlich die frei schwingende Linie als flächenornamentales Element, prüfte ihren Wert als Umriß, als Begrenzung, als motorische Kraft wie als Rhythmus und Struktur. Sie bildet Flächen und Formen, täuscht Kuben und Körper vor und erschafft durch Parallelverschiebung abstrakte Gebilde von dekorativem Klang.

Erst in der Serie der aus zehn Blättern bestehenden ›G-Schlüssel‹, die noch in Berlin konzipiert, aber erst in den USA vollendet wurden, erkennt man eine Weiterentwicklung. Der Künstler verwendete das bekannte Symbol der Notenschrift als Grundform für Variationen, die sich nicht aus der Veränderung der Form, sondern aus der Differenzierung der Graustufungen der absolut gleichen Grundform ergaben. Mochten derartige Überlegungen noch aus der Konsequenz der Ideen des deutschen Bauhauses herzuleiten sein, so wirken die ›Freien Studien‹ aus derselben Zeit erstaunlich andersartig. Es sind locker und empfindsam gemalte Etüden, in denen die Farbe wieder Ausdrucks- und Gefühlswert besitzt und Assoziationen beschwört, was die Bildtitel bestätigen. Die durch Anwendung

des Spachtels betont lebendige Handschrift steht in einem ausgesprochenen Gegensatz zu der Strenge und Unsinnlichkeit der früheren Entwicklung. Sie evoziert lyrische Abstraktionen, in denen sich Albers zum erstenmal wirklich mit der Farbe auseinandersetzte. Sie rückte fortan in den Mittelpunkt auch der formalen Überlegungen.

Ohne die Möglichkeiten der hier anklingenden expressiven Abstraktion weiter zu verfolgen und zu gültigen bildnerischen Lösungen zu kommen, fand Albers in der Folgezeit von der Spachtelmalerei mit ihren interessanten Strukturen zu einem Bildaufbau zurück, in dem nun wieder die Linie dominierte. Sie rhythmisierte eine zart bewegte Farbfläche durch Bildung von Flächenmustern oft geometrischen Charakters, die verschiedene Farbzonen bilden (Abb. 156). Das Problem der konkreten Farbform wurde nicht angesprochen. Albers Interesse richtete sich vornehmlich auf den ma-

156 Josef Albers, Kinetic 4, 1945. Öl a. Hartfaserplatte. 61 x 61 cm. Besitz des Künstlers

lerischen Prozeß subtiler Farbschattierungen, die Klänge von besonderer Modulationsfähigkeit ergaben und selbst den wieder stärker geometrisch gebauten Bildern für eine Zeit noch den Charakter eines Mitteilungsträgers erhielt.

Hans Hartung (geb. 1904)

Die erstaunlich ›modernen‹, weil ungegenständlichen Aquarelle und Pinselzeichnungen, die der 18jährige Schüler Hartung 1922 noch vor seinem Studium an der Leipziger Akademie malte, würden wir heute als ›informell‹ bezeichnen. Wir gehen sicher nicht fehl, in ihnen erste, noch unbewußte Versuche zur Registrierung innerer Erfahrungen und Bewegtheit, kalligraphische Improvisationen zu sehen, in denen Gefühl unmittelbar in Farben und Linien übertragen ist. Darin deutet sich ein frühes Interesse für die Malerei von Klee und Kandinsky an, während in den breit fließenden, warmen Farben und ihrer expressiven Fülle die Erinnerungen an Nolde und den norddeutschen Expressionismus nachklingen.

In der Vorherrschaft der Linien als der »Spur einer vorwärts schreitenden Energie« (Haftmann) über die farbigen Gründe sind bereits Überlegungen angesprochen, die erst lange Zeit später eine ganze Generation von Malern beschäftigen sollten: die Möglichkeit des unmittelbaren Selbstausdrucks durch die bildnerischen Mittel, die Malerei als meditative Zeichenschrift, die auf der direkten Umsetzung der Emotion zum Bilde basiert. Hartung hat dieses Ziel trotz aller Widerstände nie aus den Augen verloren.

Nach dem Studium der Philosophie und Kunstgeschichte wechselte er 1925 von der Universität zur Akademie. Er studierte die klassische Malerei und die traditionellen technischen Verfahren,

malte Kopien nach den großen klassischen Meistern. Seit 1927 hielt er sich wiederholt in Frankreich auf. Gegen 1932 erkennt man in seinem Werk die Einflüsse aus der ›Abstraction – Création‹, durch die viele Maler seiner Generation hindurchgegangen sind. Damals erprobte er ein geometrisches Formvokabular, das ihm weniger als Bereicherung der bildnerischen Mittel als vielmehr im Sinne strengerer Bildordnung von Nutzen war. Zugleich befruchteten die surrealen Werke Mirós (besonders dessen freie Figurationen) und später die Arbeiten des spanischen Freundes Gonzalez das eigene Schaffen. Unverkennbar bleibt dabei die Grundlage der handwerklichen Qualität, die er niemals leugnete und der sich mit zunehmender künstlerischer Freiheit die malerische Kultur seiner französischen Wahlheimat zugesellte.

1935 war Hartung noch einmal in Berlin, erkannte aber schnell, daß für Künstler wie ihn kein Bleiben möglich war. Jetzt ließ er sich endgültig in Frankreich nieder und fand nach Jahren der Einsamkeit und bewußten Abschließung mehr und mehr Anschluß im Kreis der europäischen Maler, die in Paris eine Zuflucht gefunden hatten.

Zwischen 1934 und 1938 schuf der Maler die bedeutende Reihe der ›Taches d'encre‹, Gemälde, die die Abkehr von den Prinzipien der Geometrie verraten und eine persönliche Sprache offenbaren. Sie beruht auf dem Medium der frei sich entfaltenden Linie, die der Bildfläche die Spuren emotionaler Bewegung, seelischer Regungen und expressiven Ausdrucksverlangens einschreibt und damit bewahrt. Es handelt sich bei diesen Arbeiten allerdings nicht um formensprengende Dramen, um emotionelle Eruptionen. Har-

157 Hans Hartung, T 1936-2. 1936. Öl a. Lwd. ▷
171 x 115 cm. Besitz des Künstlers

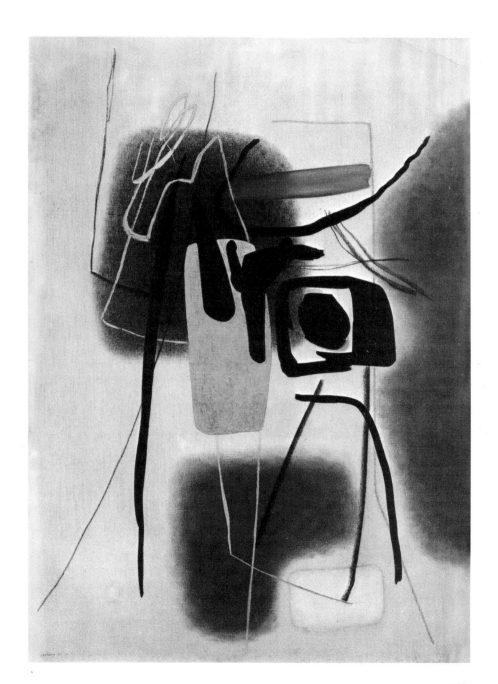

tung blieb bei aller Spontaneität der Handschrift um formale Ordnung und malerische Vollkommenheit bemüht. Spannung und innere Bewegung sind stets an die Malerei gebunden; der Einfluß der französischen ›Peinture‹ macht sich als Regulativ, als Symbol von Maß und Gesetz bemerkbar (Abb. 157).

Die Ideen eines abstrakten Expressionismus, die sich hierin ausdrücken, entstammen der deutschen Tradition seit dem ›Blauen Reiter‹. Ehe der Künstler sie fortentwickeln konnte, brach der Krieg aus. Schwere Jahre folgten, in denen die künstlerische Ernte nur gering war.

Die traditionellen Richtungen

Unbeeinflußt, wenn auch nicht unberührt von den neuen Konzeptionen floß während der dreißiger Jahre in Deutschland der breitere Strom der traditionelleren Malerei weiter. Vor allem das stets konservativere München bildete das Sammelbecken für jene Künstler, die, ohne sich mit der Zielsetzung des Dritten Reiches zu identifizieren, vielmehr in Gegnerschaft zu den Vorstellungen von einer ›völkischen‹ Malerei, dort anknüpften, wo der ›Blaue Reiter‹ die Fäden einst zerrissen, Entwicklungslinien kühn übersprungen hatte. Seine Ideen waren ohne Echo geblieben und fast spurlos geschwunden. Dafür wirkte in einer zweiten Welle um so deutlicher die französische Malerei von Cézanne bis zur Matisse-Schule nach. Sie bereicherte die deutschen Künstler nur um ein erweitertes Repertoire verwendbarer Formen, lockerte indes die Handschrift, ließ die Farben heller strahlen und ein ästhetisches Konzept erkennen, dem die Schärfe und Prägnanz richtungsweisender Ideen fehlte. Vollzog sich dieser Prozeß auch nur am Rande der großen Strömungen, so wurde er manchmal noch von ihrem Wellenschlag berührt (und sei das auch nur in einer geringen Verschiebung der konventionellen Blickrichtung, in einer stärkeren Hinwendung zu mehr abstrahierten Formen, in der Betonung übergeordneter Bildstrukturen erkenntlich), doch ohne daß die Künstler auf Naturverbundenheit und auf die Freude des Auges an der Vielfalt des Sichtbaren verzichtet hätten.

Gemessen am Abenteuer der abstrakten Malerei, den Wagnissen und Gefährdungen, die aus einem solchen Vorstoß in ungesicherte Bereiche resultierten, war die Problemstellung entschärft. Er herrschte das ruhige Bewußtsein von einer stets neu zu bestätigenden, doch überlieferten Aufgabenstellung, die der individuellen Neigung und dem Temperament des Einzelnen einen weiten Spielraum gewährte und malerische Qualität nicht ausschloß.

Eine solche Malerei ist ihrem Wesen nach landschaftsgebunden. Bayern und der deutsche Südwesten dominierten dabei, ebenso deutlich traten jedoch die am Rande der Küste lebenden und das Meer und das Flachland schildernden norddeutschen Künstler hervor. Das Rheinland besaß seit je seine Sondertradition; Farbgebung und kultivierte Malweise verraten die Nähe zum westlichen Nachbarn. Das härtere Klima der Stadtlandschaft Berlins schloß von vornherein bei den bedeutenderen Kräften den zarten Klang der Naturseligkeit aus. Hier herrschte Nüchternheit, eine Neigung zu Graphismen, zur strengeren Bildform. In Dresden blieben die alte Tradition der Freilichtmalerei, das unverwechselbare Klima der Landschaft und die Atmosphäre der alten Kunstmetropole bis in die vierziger Jahre hinein lebendig.

Die Künstler

Bei den Künstlern, die in diesem Zusammenhang erwähnt werden müssen, spielte das Problem der zeitlichen Zäsur keine gravierende Rolle. Ihr Weg verlief geradlinig und setzte sich, von wenigen Ausnahmen abgesehen, auch nach 1945 in der gleichen Weise fort. Allenfalls galt hier die Frage nach der persönlichen Reife und Vollendung, kaum die nach den Auswirkungen einer veränderten internationalen Situation.

Schon im Zusammenhang mit der deutschen Matisse-Schule in Paris wurden die Namen von Rudolf Levy, der gegen 1943 ein tragisches Opfer der nationalsozialistischen Gewaltherrschaft wurde, von Hans Purrmann und Friedrich Ahlers-Hestermann genannt. Besonders erwähnt sei noch einmal Oskar Moll, über dessen lichtvoller und farbzarter Malerei, die in den späten Werken den Bereich der Abstraktion streifte (hierfür mag die Auseinandersetzung mit dem Kubismus nicht unwichtig gewesen sein), man zu leicht seine Tätigkeit als Direktor der Breslauer Akademie vergißt, die er durch weitsichtige Berufungen zu einem der führenden deutschen Institute entwickelte. Lehrer wie Hans Scharoun, Otto Mueller, Alexander Kanoldt, Georg Muche, Johannes Molzahn oder Oskar Schlemmer garantierten die Höhe des Niveaus, ehe das Dritte Reich auch hier zerstörend eingriff.

In München lebten OTTO GEIGENBERGER (1881–1946), ein qualitätsvoller deutscher Landschaftsmaler, sowie der nicht weniger bekannte ADOLF SCHINNERER (1876–1944). OTTO HERBIG (1890–1971), der vor allem durch seine farbfrohen Pastelle bekannt wurde, und WALTER HELBIG (1878–1968), der spät noch den Schritt zu klangvollen Abstraktionen wagte, seien hier angeschlossen. Ein schon von Meier-

Graefe hochgeschätzter (und in die Nähe von van Gogh gerückter) Einzelgänger war PAUL KLEINSCHMIDT (1883–1949), in dessen materieschwere, zum Monotonen neigende Malerei immer wieder Jugendeindrücke aus dem väterlichen Varieté-theater einverwoben scheinen.

Der Spätexpressionist JOSEF EBERZ (1880–1942) war von Hoelzels Farbtheorien angeregt worden. Seine Malerei mündete im religiösen Mystizismus. KARL CASPAR (1879–1956), der noch aus dem Expressionismus herkam, ihn jedoch durch eine gemilderte Farbgebung süddeutsch kultivierte, gehört zu den bekanntesten Malern religiöser Themen. Er wirkte darin sogar schulbildend. Koloristisch reicher, lockerer in der Handschrift und nach dem Kriege stärker abstrahiert war die Handschrift seiner Frau, MARIA CASPAR-FILSER (1878–1968), die vor allem Landschaften und Stilleben malte. MAX UNOLD (1885–1964) hatte seine Entwicklung ebenfalls unter den Auspizien des Expressionismus begonnen. Wie die meisten der in Süddeutschland Ansässigen sublimierte er die dort gewonnenen bildnerischen Mittel zu einer verhaltenen Malerei von empfindsamem Klang. RICHARD SEEWALD (geb. 1889), setzte seine subtile, manchmal die Grenzen der Manier streifende Malerei stilisierter Mittelmeerlandschaften und sakraler Themen bis in das Alter fort. ADOLF HARTMANN (1900–1972) gehörte jahrelang zu den bekanntesten Kräften der süddeutschen Schule. Seine kraftvolle, anfangs tonige, später farbhellere Malerei zeugt von lebensvoller Fülle, in der sich noch die Herkunft von Lovis Corinth mitzuteilen scheint. WILLY GEIGER (1878–1970), Maler und Illustrator, war einer der in München lebenden Einzelgänger, auf welche die Kriterien der süddeutschen Tradition nicht mehr recht zutreffen. Seine bis zuletzt expressiven Werke strahlen eine dunkle Hinter-

gründigkeit aus, zu der seine Neigung zur surrealen Verfremdung, weniger durch die Transparenz des Gegenstandes als durch die Gegenwart einer nicht selten bedrohlich erscheinenden Atmosphäre beitrug.

MAX HAUSCHILD (geb. 1907), der Maler stiller, menschenentblößter Landschaften, der temperamentvollere CARL CRODEL (1894–1973), der sich erst später in München niederließ, der bekannte Porträtist HANS JÜRGEN KALLMANN (geb. 1908), auf dessen Bildnisse man bereits in den dreißiger Jahren aufmerksam wurde, WILL SOHL (geb. 1906) mit seinen ebenso gemalten wie mit dem Pinsel gezeichneten Landschaften, WALTER BECKER (geb. 1893), dessen Kunst den langjährigen Frankreichaufenthalt verrät, CURTH-GEORG BECKER (geb. 1904), ein überaus lebhafter Erzähler – sie alle bilden mit ihren so unterschiedlichen Arbeiten einen Teil jenes auf der Vielfalt der optischen Erfahrung basierenden geistigen Klimas, das seit je die künstlerische Situation südlich des Main kennzeichnet.

Karger in der Farbgebung, strenger in der Komposition und darin von der sie umgebenden herberen Landschaft nicht weniger beeindruckt wie die in Bayern beheimateten Maler, zeigen sich die Norddeutschen wie TOM HOPS (geb. 1906), der Schilderer der Häfen, der Sylter Dünen und des Watt, HANS HUBERTUS VON MERVELDT (1901–1969) wie der unter der Nachfolge der Expressionisten bereits behandelte F. K. Gotsch. EDUARD BARGHEER (geb. 1901), zwischen der Polarität des nebligen Nordens und des lichterfüllten Südens lebend, gehört ebenso hierher wie KARL KLUTH (1898–1972), der aus dem Einflußbereich Kokoschkas kommende HANS MEYBODEN (geb. 1901), MAX PEIFFER-

WATENPHUL (geb. 1896) und IRMGARD WESSEL-ZUMLOH (geb. 1907).

Im Westen Deutschlands war stets eine Malschule von ausgeprägter Eigenart und Farbkultur neben den zeitgenössischen Strömungen tätig. Eine rheinische Tonart vor allem in der Farbgebung ist, wie wir wissen, nicht nur zur Zeit des Expressionismus, sondern ebenso in der ungegenständlichen Malerei der Nachkriegsjahre unüberhörbar geblieben.

Wenn man bedenkt, daß Maler wie MAX CLARENBACH (1880–1952) oder THEO CHAMPION (1887–1952) im Rheinland bereits zur Geschichte der Malerei gehören und doch bis in die Gegenwart waren, so begreift man die Stetigkeit und Unbeirrbarkeit solcher landschaftlich gebundenen Schulen. Für diese Eigenart bezeichnende Künstler sind ROBERT PUDLICH (1905–1962) oder der im Ruhrgebiet lebende JOSEF PIEPER (1907–1971), CARL BARTH (geb. 1896) – experimentierfreudiger als die zuvor Genannten – oder der bekannte Düsseldorfer OSWALD PETERSEN (geb. 1903). Dieser Landschaft entstammt auch ERNST SCHUMACHER (geb. 1905) mit seinen farbstarken, das Erlebnis des Fauvismus verratenden Gemälden, deren Komposition er später zu strengeren Ordnungen vereinfachte und verdichtete.

Zitiert man als einen typischen Vertreter Berlins noch WERNER HELDT (1904–1954), den Maler der verlassenen Straßen und fremden Fassaden (Abb. 166), Künstler wie MAX KAUS (geb. 1891) oder den aus dem Umkreise des ›Sturm‹ stammenden HANS JAENISCH (geb. 1907) mit seinen später weitgehend abstrahierten Flächenkompositionen, so mag dieser Überblick als Hinweis auf die relative Breite und Vielseitigkeit der traditionelleren Richtungen der deutschen Malerei genügen.

V Deutsche Malerei nach 1945

Die internationale Situation

Als auf den ersten Ausstellungen der Nachkriegszeit in Europa, die sich um die Feststellung des Standortes der mittlerweile herangewachsenen jüngeren Kräfte bemühten, etwa im ›Salon des Réalités Nouvelles‹ 1947 in Paris, in der Überschau der Galerie Allendy 1948, beim ersten Auftreten der ›COBRA‹ in Amsterdam 1949 oder in der Präsentation der jungen amerikanischen Malerei in der Sammlung Peggy Guggenheim ein deutliches Übergewicht der bis dahin nur am Rande beachteten abstrakten Richtungen sichtbar wurde, schien das verblüffend. Denn selbst wenn man von den weltanschaulich gelenkten Kunstäußerungen absieht, die für die Kontinuität der Entwicklung ohnehin bedeutungslos blieben, so hatte das zweite Viertel des Jahrhunderts im Ausland fast noch mehr als in Deutschland unter dem Zeichen der Anlehnung des Künstlers an das sichtbare Sein gestanden.

Das war nicht zuletzt eine Frage der Generation. Bis zum Ende des zweiten Weltkrieges, ja, noch lange darüber hinaus blieben die künstlerische Potenz, die Anschauungen und die Autorität jener Maler bestimmend, deren Werke die erste Revolution der modernen europäischen Kunst eingeleitet hatten. Wen wir aus ihren Reihen auch nennen mögen, ob die fast legendäre Erscheinung Picassos, ob Braque, Matisse, Léger, Chagall oder Miró, ob Nolde, Feininger, Beckmann oder Max Ernst – sie alle bestätigten durch ihre Werke die Tragkraft der Realität, erhielten sich die von Picasso zitierte »Idee des Gegenstands«.

Zwar waren die Grenzen dieser Dingwelt weit gesteckt. Sie alle gestanden sich die Freiheit zu, den Gegenstand zu verschlüsseln, neue Zeichen und Bildornamente für ihre visuellen und geistigen Erfahrungen auszubilden, sich wenn nötig bis an die Grenzen der Abstraktion vorzuwagen oder sie zeitweilig sogar zu überschreiten: eine Generation von außergewöhnlicher schöpferischer Kraft, die sich in strenger Konsequenz erfüllte.

Ihre Malerei bildete noch für eine lange Zeitspanne das Gegengewicht zu den neu heraufkommenden Strömungen der ›Art informel‹ und gab der Argumentation ihrer Schüler und Nachfolger für eine weiterhin gegenstandsbezogene Kunst den notwendigen Nachdruck. Der Versuch, eine Bewältigung und Übertragung jener visuellen Eindrücke und Erfahrungen auf dem Boden der sichtbaren Wirklichkeit zu vollziehen, die andere Maler auf den Weg der Abstraktion verwiesen hatten, mochte zwar legitim erscheinen. Doch war es nicht leicht, neben so überragenden Persönlichkeiten wie den eben genannten einen unabhängigen Stil auszubilden, der ein wirkliches Äquivalent und damit mehr bedeuten konnte als einen Nebenweg, ein erneutes Abschreiten längst durchmessener

Positionen oder am Ende doch die Brücke zur ungegenständlichen Darstellung. Expressionismus und Kubismus hielten sich wenn auch nicht als Stil, so doch als Idee und daraus fortwirkende Impulse für eine gegenstandsabhängige Kunst die Waage. Aber sie vermochten im Grunde ebensowenig wie der nach 1945 eine zweite Blüte erlebende Surrealismus eine neue Blickrichtung auf die Wirklichkeit zu eröffnen. Sie war, so schien es wenigstens für eine kurze Spanne, wenn auch weniger an das erklärte Ziel als an die schöpferische Persönlichkeit gebunden, von den Vorstellungen der ›Art engagé‹ oder der ›Art dirigé‹ zu erwarten. Eine Malerei, die ihre innere Substanz aus christlichen und humanitären Überlegungen oder, wie in der ›Art dirigé‹, aus sozialen und politischen Überzeugungen bezog, mußte zumindest als Stellungnahme des Künstlers zu den Aspekten der Zeit, als Anklage, als Frage oder als Waffe von tiefer Wirkung auf die Öffentlichkeit sein. Der Glaube trog, was den Bereich der religiösen Thematik betraf. Denn gerade hier griffen so engagierte Christen wie der Franzose Manessier oder der Deutsche Meistermann zu den Mitteln der abstrakten Kunst, ohne dadurch die menschlichen Bezüge in ihrer Malerei aufzugeben.

Beim sozialen Realismus mochte die kraftvolle, geradezu pathetische Malerei Mexikos nach der Revolution von 1921 als ein Vorbild gelten, zumal sie betont folkloristische Züge zur Schau trug. Sie beeinflußte nicht nur auf dem Umweg über die amerikanischen Realisten, sondern später auch direkt Europa. Wo solche Impulse auf eine starke künstlerische Potenz stießen, wie bei dem Sizilianer Renato Guttuso, kam es zu bedeutenden Einzelleistungen, die jedoch kaum in die Breite wirkten.

Die anfangs zitierte traditionelle gegenständliche Malerei hatte sich als formale Entwicklung in Europa gegen Mitte des 20. Jahrhunderts weitgehend erschöpft. Als Idee bot sie jedoch genügend Ansatzpunkte für die Intentionen jener Künstler, die sich den neuen Möglichkeiten des Bildes verschrieben hatten. So leben ausgesprochen nordisch-expressive Züge in der Malerei der Gruppe ›COBRA‹ (Copenhagen-Brüssel-Amsterdam) weiter, deren entfesselte, farbschwere Pinselschrift den Prozeß expressionistischer Gegenstandsdeformierung unter veränderten Vorzeichen bis zum Extrem der Auflösung steigerte. Der ›abstrakte Expressionismus‹ (in den USA seit 1952 ›Action painting‹ genannt) mit seiner heftigen Ausdrucksgestik und seiner Fähigkeit, Empfindungen unmittelbar in einer Art spontaner Handschrift als ›Psychogramm‹ im Bilde zu realisieren, geht ebenfalls von älteren Vorstellungen aus, wie sich der ›Tachismus‹ zeitweilig durchaus wie ein abstrakter Impressionismus gebärdet. Auf mögliche Verbindungslinien etwa zu den späten Monetbildern ist in der Literatur wiederholt hingewiesen worden. Nennen wir schließlich die Auswirkungen der kubistischen Raumvorstellung auf die Figuration statischer und dynamischer Kräfte oder den außerordentlichen Einfluß des surrealen Automatismus, seiner Methode des Bilderfindens wie der Objektveränderung nicht nur auf die meditative Zeichensetzung, sondern ebenso auf die ›psychischen Improvisationen‹ und die magischen Materiebilder des Informel, so sehen wir in all diesen im Grunde doch klassischen Phänomenen der Kunst den Aufbruch der jungen Generation schon vorbereitet. Es ging nur darum, die richtigen Ansatzpunkte zu finden.

1945 war noch ein direkter Kontakt zu den bereits klassischen Richtungen der abstrakten und konkreten Malerei über ihre führenden Meister gegeben. Sie rückten nun aus ihrer bisherigen Randposition erneut und diesmal nachdrücklicher in den Mittelpunkt des Interesses. Ihre Revolution ebnete den Weg für die Evolution der ungegenständlichen Malerei nach 1945. Deren Basis war international, daran bestanden schon

nach kurzer Zeit keine Zweifel mehr. In Frankreich wie in Deutschland, in Italien wie in Spanien und England, in den Niederlanden wie in Belgien und den skandinavischen Ländern wirkten die jungen Kräfte an dem komplexen Gewebe der abstrakten Kunst. Die USA, der Kontinent, den man bisher stets als künstlerischen Einflußbereich Europas angesehen hatte, trat mit eigenen Vorstellungen hervor und wandelte sich vom Nehmenden zum Gebenden.

Paris wurde zum ersten Kristallisationspunkt der neuen Richtungen. Wenn man auch dort die ungegenständliche Malerei stets mit einigem Mißtrauen betrachtet hatte, so war doch in dieser Stadt seit Anfang der dreißiger Jahre die internationale abstrakte Schule mit dem Mittelpunkt der Gruppe ›Abstraction – Création‹ zuhaus. Ihre Ausstrahlungen zogen nun die Jüngeren mächtig an. Die ›konkrete Kunst‹ als Ausdruck der Ratio gegen expressive Leidenschaft, als Symbol kühler Ordnung und leidenschaftsloser Vernunft gegenüber anarchischer Gefühlsgestimmtheit, als strenges Gesetz gegenüber dem schönen Zufall konnte in der unruhigen Nachkriegszeit wie ein Halt wirken: absolutes Maß gegen absolute Freiheit.

Theo van Doesburg, der Hauptmeister des ›Stijl‹ neben Mondrian, hatte bereits 1930 als Herausgeber der ›Numéro d'Introduction du Groupe et de la Revue Art Concret‹ erklärt, daß allein die Verwendung geometrisch bestimmbarer Elementar- und Grundformen gewährleiste, daß Assoziationen an Empfindung, Appelle an das Gefühl und dadurch zwangsläufig entstehende Beziehungen zur Natur ausgeschlossen blieben. Eine solch rigorose wie puristische Forderung fand bei der Generation nach 1945 sowohl entschiedenen Anklang wie Ablehnung. Sie wirkte übrigens in Frankreich anfangs nachhaltiger als in Deutschland, wo man sie eher als eine vom Bauhaus geprägte Abart des ›Industrial design‹ denn als Kunst betrachtete. Wenn eine Reihe bedeutender Maler in der ersten Nachkriegszeit eine mehr oder weniger ausgedehnte Periode geometrischer Abstraktion durchliefen (das gilt auch für Angehörige z. B. der Gruppe ›junger westen‹ in Deutschland), so war hierfür der späte Kubismus mindestens ebenso verantwortlich wie die Auswirkungen der ›Art Concret‹. Beide Richtungen hatten sich ohnedies in den dreißiger und vierziger Jahren stellenweise durchdrungen. Dabei hatten das Verlangen nach ›Peinture‹, die Spiritualisierung der Flächengefüge das reine, aber starre Gerüst der mathematisch strengen Konstruktionen in wenig gelockert.

So eindrucksvoll die konkrete Malerei als geometrisch-konstruktive Richtung der europäischen Kunst nach dem Kriege wieder an die Öffentlichkeit trat und so viele begabte Anhänger sie fand, die ihre kontinuierliche Entwicklung gewährleisteten – ihre eigentliche große Zeit sollte erst später kommen. Die internationale Entwicklung bis gegen Ende der fünfziger Jahre stand eindeutig unter anderen, expressiveren Vorzeichen. Die eingebürgerte Bezeichnung ›abstrakt‹ vermag nur sehr unzulänglich die Fülle der verschiedenen, verwandten und divergierenden Möglichkeiten anzudeuten, die sich dem Künstler bei seinem Vorstoß in die Dimensionen einer erweiterten Wirklichkeit eröffneten, die jenseits der sichtbaren existiert. ›Art informel‹, ›Tachismus‹, ›Action painting‹, ›abstrakter Impressionismus‹ oder ›Expressionismus‹ sind Hilfsbegriffe zur Rubrizierung, Versuche zur Einordnung oder zur Definition. Sie treffen oft nicht recht zu. So bedeutete der meistverwendete Ausdruck ›informel‹ als ›formlose‹ Kunst keineswegs, daß sie nicht fähig wäre, aus dem Malprozeß, dessen Betonung mehr auf dem ›modus procedendi‹ und der spontanen Reaktion als auf einem vorher geplanten Endergebnis liegt, formen- oder zeichenähnliche Gebilde zu gewinnen oder ›Bilder‹ zu finden. Indes

deuten sie bei aller Verschiedenheit doch auf das grundlegende Phänomen der zeitgenössischen Malerei hin: befreit vom Anspruch des ›Bilder-Malens‹, vom Zwang der überlieferten Form, die Leinwand zur Stätte formaler wie geistiger Auseinandersetzungen werden zu lassen.

Die bei der Nachkriegsgeneration sichtbar werdende Vorstellung von einer Kunst als freiem Selbstausdruck der Persönlichkeit mußte die Malerei in ihrem Wesen tief verändern. Die herkömmlichen Kriterien, die schon für die Surrealisten und für Künstler wie Kandinsky und Klee nicht mehr voll verbindlich gewesen waren, bedeuteten den Jüngeren nichts mehr. Sie verzichteten auf eine zuvor erarbeitete Konzeption und damit auf die vorprogrammierte Lösung ›Kunstwerk‹. Das Bild, nicht mehr wie bisher auf ein Endergebnis gemalt, repräsentiert künftig einen Ablauf oder momentanen Zustand.

Die Maler entlasteten ihre Werke vom Anspruch des Inhalts: das Bild schildert nicht mehr, illustriert nicht mehr, es reagiert. Aus einem solchen Blickwinkel betrachtet, blieb das bindungslose ›informelle‹ Werk offen: offen für die Aufzeichnung spontaner Impulse aus dem Bereich seelischer Regungen, die sich wie eine seismographische Spur auf der Fläche fixieren ließen; offen den Anregungen und Verlockungen des Materials, z. B. in der Verselbständigung der Farbe; offen vor allem in der Überwindung des traditionellen Bildbegriffes durch die Erweiterung seiner formalen wie geistigen Dimensionen.

Bei der Entdeckung des »Unbekannten in der Kunst«, wie es Baumeister formuliert hat, beim Gewinn einer neuen, tragfähigen, substantielleren Wirklichkeit unabhängig vom Augeneindruck und von der äußeren Realität, standen Ideen Pate, die in verschiedenen europäischen Ländern herangereift waren. Die endgültige Ausbildung der abstrakten Kunst zu einer internationalen Sprache kann nicht dem Verdienst einzelner Nationen oder Künstler zugerechnet werden. Sie erwies sich als eine verbindliche Zielsetzung über die Grenzen hinweg, zu der die Beteiligten nach Vermögen beitrugen. Selbst in osteuropäischen Staaten wie in Jugoslawien, Polen, der Tschechoslowakei oder Ungarn fand sie eine starke Resonanz.

Wie für die ›Art Concret‹ bildete Paris auch für die informelle Kunst nach 1945 ein erstes europäisches Zentrum, in dem sich die Kräfte aus den verschiedenen Nationen sammelten. In der französischen Malerei gab es ebenfalls direkte Vorstufen. 1944/45 hatte JEAN FAUTRIER (1898–1964) eine 30 Bilder umfassende Reihe ›Les otages‹ (Die Geiseln) gemalt, »Hieroglyphen des Schmerzes«, wie Malraux sie bezeichnete. Aus der Fläche treten schemenhafte, zerrissene und verstümmelte Gesichts- und Gestaltsrudimente, aus dem Malmaterial gebildete Figurenfragmente, die in der Wandlung vom Gegenstand zum Zeichen begriffen scheinen. Es war nicht allein der Inhalt, der aufhorchen ließ. Die Bilder wirkten vor allem durch die suggestive Kraft, durch die Kühnheit, mit der hier ein Künstler die traditionellen Anschauungen von Malerei überwand, indem er ihre Materie zu aussageträchtigen Strukturen verselbständigte.

1941 war in Paris eine Ausstellung gezeigt worden, auf der sich eine Reihe französischer Maler unter dem programmatischen Titel ›Peintres de Tradition Française‹ zusammengefunden hatten. Zu ihnen gehörten Jean Bazaine, Maurice Estève, Léon Gischia, Charles Lapicque, Jean Le Moal, Alfred Manessier, Edouard Pignon und Gustave Singier. Sie verstanden unter Tradition nicht das Bestehen auf historischen Überlieferungen, sondern die Betonung spezifisch französischer Elemente der Tradition, als Reaktion wohl auch gegen die starken Einflüsse von außen. Ihre Malerei war damals zwar noch von orphistischer Farbigkeit und kubistischer Konstruktion beeinflußt, lok-

kerte aber bereits ihr strenges Gefüge durch den Nachdruck, den die Künstler auf die ›bonne peinture‹ wie auf die Poetisierung der Realität durch Farbe legten. Schon in der Wandlung zur Abstraktion begriffen, mündete ihre Kunst nach dem Kriege in die ›École de Paris‹ ein und bestimmte deren internationalen Charakter gewichtig mit. Die meisten eben zitierten Maler behielten auch künftig das Motiv als den Ausgangspunkt farbiger und formaler Abstraktion, als auslösendes Moment einer verklärten Erinnerung bei. Die Erhaltung menschlicher wie christlicher Bezüge, das Gefühl einer engeren Bindung an die Schöpfung und das Geschaffene wie das Streben nach malerischer Qualität sind weitere Charakteristika dieser »lyrischen Abstraktion« romanischer Provenienz.

Einen gewichtigen Anteil an der Entwicklung besaßen zwei deutsche Maler, die bereits seit den dreißiger Jahren in Paris lebten: HANS HARTUNG (geb. 1904) und WOLS (1913–1951). Ihr Beitrag zur École de Paris war, ihrer Herkunft aus deutscher Maltradition entsprechend, mehr expressiver Natur. Wir kennen seit 1922 Hartungs Bemühungen, seine bildnerischen Mittel und darunter vor allem die Linie als Träger von Kraft und Bewegung ohne Bindung an einen Gegenstand oder Inhalt der Wiedergabe spontaner innerer Bewegung, der Selbstdarstellung gefügig zu machen: das Bild als ›Psychogramm‹, als Ausdrucksgebärde, als Niederschrift eines seelischen Zustandes.

Das galt in verwandtem Sinne auch für Wols. Wir sehen heute in ihm einen der ersten Maler des ›Informel‹, den Ahnherren des ›Tachismus‹ (la tache – der Fleck). Sein Leben war kurz und voller Tragik, seine Malerei eine Randerscheinung, Traum und Trance eines Unprofessionellen, bis sie, zu spät für ihn selbst, endlich in ihrer inneren Spannweite begriffen wurde.

Je schärfer sich das Bild der neuen Malerei abhob und Profil gewann, um so deutlicher erkannte man die künstlerische Initiative eines Mannes, dessen Oeuvre erst nach dem Kriege für die Allgemeinheit voll überschaubar war: Paul Klee. Allzulange hatte man von dem ›Poeten‹ Klee gesprochen. Nun rückte mit einem Male ein anderer Klee in den Brennpunkt des Interesses: der Künder der absoluten Form, der Finder eines Vokabulars an Gestaltzeichen und psychischen Diagrammen, der Entdecker der suggestiven Möglichkeiten des bildnerischen Materials.

Die Ausnutzung des evokativen Sprachvermögens der bildnerischen Mittel ist uns aus dem Dadaismus und Surrealismus geläufig. Der Tachismus ging noch einen Schritt darüber hinaus: er aktivierte die Bildoberfläche durch Verwendung von Malmaterie, die, mit Sand, Mörtel, Gips oder anderen Zutaten vermischt und nicht mehr mit dem Pinsel, sondern mit dem Spachtel aufgetragen, dem Künstler eine Arbeitsfläche bot, in der er haptische Spuren seiner Tätigkeit hinterlassen konnte. Er riß sie auf, verletzte sie, überdeckte, knetete, modellierte sie und fügte ihr damit vergleichsweise Schicksale zu, die den stillen oder gewaltsamen Prozessen des Werdens und Vergehens in der Natur, verwitterten Mauern, zerbröckelndem Gestein, verwandt sind.

Über die Resonanz der Tätigkeit des Franzosen JEAN DUBUFFET, des Italieners RENATO BURRI und u. a. des Spaniers ANTONIO TÀPIES in Deutschland wird noch zu sprechen sein. Halten wir jedoch schon fest, daß auch in der ungegenständlichen Malerei Grenzbereiche existieren, in denen Bild und Natur oder Bild und Gegenstand nicht weit voneinander entfernt sind. Es gab Künstler, die diese Übereinstimmungen bewußt suchten, und andere, die ihre Funde dem Zufall überließen. Eine direkte Berührung ergab sich z. B. in den ›Objets trouvés‹, in der Integration gegenständlicher Fragmente wie Holz, Möbelreste, Blechteile, Sackleinwand und dergleichen in die Malstrukturen der Bildoberfläche.

Assoziationen an irrationale Lichträume, an kosmische Phänomene waren dem Tachismus ebenfalls nicht fremd. Auch gehört das schemenhafte Auftreten erkennbarer Figurationen aus an sich freien Formen wie eine Halluzination bei jenen Künstlern, deren Werke unter dem Einfluß stimulierender Mittel wie Alkohol oder Drogen oder aus dem schöpferischen Zustand des Halbbewußtseins entstanden (nicht weit vom Automatismus des Surrealismus entfernt), zu einer möglichen Ebene der Wirklichkeitsbeziehungen.

Sie hat allerdings wenig mit der expressiven Malerei zu tun, die wider Erwarten nicht in Deutschland, sondern 1948 von holländischen, belgischen und dänischen Malern ins Leben gerufen wurde. Sie nannten sich nach den Anfangsbuchstaben ihrer Hauptstädte ›COBRA‹ und stellten 1949 im Stedelijk-Museum in Amsterdam zum ersten Male gemeinsam aus. KAREL APPEL (geb. 1921), CORNELIS VAN BEVERLOO (gen. Corneille, geb. 1922) und ASGER JORN (1914–1973) schienen auf den ersten Blick neue Expressionisten, die aus dem stürmischen Verlauf des Malprozesses, aus der suggestiven Fähigkeit der Malmaterie visionäre Gestaltassoziationen und -fragmente auf die Leinwand bannten. Wieder tritt die Malerei als unmittelbare, expressive Reaktion auf spontane Eindrücke und Erlebnisse auf, die aber – und das trennt sie z. B. von den Psychogrammen Hartungs – stets objektiviert werden und nach einem Inhalt oder gegenständlichen Sinnzeichen verlangen, sei das motivisch oder anekdotisch bedingt.

Einen gewichtigen Beitrag zur ›Art informel‹ lieferte nach dem Kriege die junge amerikanische Malerei. Ohne auf den in der Literatur hinlänglich beschriebenen Werdegang näher einzugehen, sei nur gesagt, daß sich die Keimzellen der neuen Richtungen auch in diesem Kontinent schon während der Kriegsjahre gebildet hatten und zwar unter Mitwirkung des durch europäische Emigranten vermittelten Surrealismus, der in der Neuen Welt auf große Bereitschaft stieß. Nicht zu unterschätzen ist in diesem Zusammenhang auch der gebürtige Bayer HANS HOFMANN (1880–1966), der seit den dreißiger Jahren in den Vereinigten Staaten lebte und wenn auch weniger als Maler, so doch als geschätzter Lehrer die Malerei des Gastlandes zur Abstraktion beeinflußte.

1946 tauchte bereits die Bezeichnung »abstrakter Expressionismus« im Zusammenhang mit den Bestrebungen einer Reihe jüngerer Maler auf, zu denen JACKSON POLLOCK (1912–1956), ROBERT MOTHERWELL (geb. 1915) und der in den Niederlanden geborene WILLEM DE KOONING (geb. 1904) gehörten. Wie Hartung sahen sie im Prozeß des Malens, in der Ausdrucksgeste der Aktion ohne den Irrweg über das Motiv eine Möglichkeit des absoluten Selbstausdrucks. 1952 wurde für diese zweifellos expressive Richtung der informellen Malerei der Name ›Action painting‹ vorgeschlagen und setzte sich rasch durch. Deutlicher als der ›abstrakte Expressionismus‹ traf er den Kern der Bemühungen, den Akzent der Handlung, das Bestreben, Gefühle nicht zu beschreiben, sondern spontan auszudrücken, ohne sich von einer perfektionierten Technik an der Unmittelbarkeit dieses Vorgangs hindern zu lassen.

Auch das Schriftbild erhielt aus dem ›Action painting‹ neue Anregungen. Es lag nahe, bei der Fixierung psychischer Vorgänge und Empfindungen an jene Methode zu denken, die aus alter Überlieferung dafür gedacht war, nicht allein durch die Bedeutung ihrer Zeichen, sondern auch durch den Duktus ihres Ablaufs Geistiges mitzuteilen: die Schrift. Schon Klee hatte ›abstrakte‹ Schriften entworfen, eine fließende Abfolge längerer und kürzerer Linienzüge, Rhythmen aus dem Unbewußten, Mitteilungen auf der Grenze zwischen Ornament und Bedeutungszeichen. Schriftbilder vieler Kulturen scheinen untergründig in sie eingeschmolzen.

Die von Hartung gefundenen Lineaturen der ›psychischen Improvisationen‹ besaßen zwar die Funktion und den Sinn der Ausdrucksgebärde, weisen jedoch keine wie immer geartete Beziehung zum Schriftduktus auf. Näher liegt da die Malerei von GEORGES MATHIEU (geb. 1921): Kalligraphie, große handschriftliche Geste, Schriftzüge, ohne eigentlichen Buchstaben- oder Wortsinn, doch rasch und flüssig mit der gleichen Selbstverständlichkeit formuliert, mit der die Hand sonst Sätze und Worte bildet.

In keiner lebenden Schrift schien ihre Funktion als Bedeutungszeichen länger und intensiver ausgebildet als in den ostasiatischen Kulturen. Von dort flossen dem europäischen Schriftbild auf Umwegen oder durch den direkten Kontakt einiger Künstler neue Impulse zu. Erinnern wir uns der Meditationszeichen von Bissier, so sehen wir, wie früh sich ein solcher Einfluß auch in der deutschen Malerei bemerkbar machte.

Im Zeitalter des Tachismus und des Action painting mußte eine Neubesinnung auf den Formenvorrat und die bildnerische Disziplin der geometrischen Abstraktion fast anachronistisch wirken. Josef Albers gehörte zu den wenigen Künstlern, die ihre Überlegungen konsequent fortentwickelten. Seine Lehrtätigkeit in den USA war entscheidend an der Durchsetzung jener neuen Ideen beteiligt, die erst nach der Mitte der fünfziger Jahre Aktualität gewinnen sollten. Seit 1949 beschäftigte er sich nach mehrjährigen Vorüberlegungen mit der berühmten Serie der ›Hommage to the square‹ (Abb. 158). Seine Folgerungen gingen dabei weit über frühere Formulierungen des Konstruktivismus hinaus. Ziel war, durch Ineinandersetzen und Verschieben mehrerer Quadrate auf einer Fläche allein aus den Mitteln der Farbe und aus der Berechnung der Proportionsverhältnisse den absoluten Raum und die absolute Fläche zu gewinnen. Fläche wie Tiefe, Zwei- wie illusionistische Dreidimensionalität werden dabei durch den Farbwert wie durch die Abgewogenheit der Maßverhältnisse in einem bestimmbaren Gleichgewicht gehalten. Das feste Grundschema sah einen standardisierten Bildtyp mit drei oder vier ineinandergeschobenen Quadraten vor, deren homogene Farbflächen unmittelbar anein-

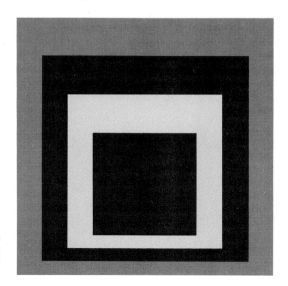

158 Josef Albers, Huldigung an das Quadrat. 1957. Öl a. Lwd. 102 x 102 cm. Sidney Janis Gallery, New York

anderstoßen – Farb- und Formgrenzen decken sich. Diese Bildidee wurde unermüdlich durchexperimentiert, um nachzuweisen, daß die Farben sich gegenseitig intensivieren und abwandeln: die Farbwirkung ist niemals mit dem physikalischen Sachverhalt identisch. Zugleich evoziert Farbe Bewegung. »Painting is color action«, d. h. die flächigen wie räumlichen Bildgrenzen erweitern sich optisch, es entstehen Spannungen zwischen statischen und dynamischen Farbformen. Die Anordnung der Quadrate, die Differenzen zwischen den wahrgenommenen Abständen und Farbwerten machen den Charakter des Bildes aus. In seiner Schrift ›Interaction of Color‹ publizierte er 1963 die Wechselbeziehungen zwischen Farbe und Form und demonstrierte sie zugleich in der Praxis.

Der Versuch, aus meßbaren Proportionsgefügen einen neuen intuitiven Sachverhalt zu schaffen, die Tatsache, daß die scheinbare Kühle der Form keineswegs spirituelle Spannungen ausschließt, macht bei aller Kühnheit der Überlegungen den Generationshintergrund deutlich, dem Albers entstammt: »Sehen Sie, das ist es, was ich will: Meditationsbilder des 20. Jahrhunderts schaffen.« Ein Vergleich mit den Werken der späteren Hard-Edge-Maler würde die Verschiedenheit der Positionen noch verdeutlichen.

Wir schließen die kurze Überschau, begnügen uns mit der Andeutung der Kräfte, die sich in Europa und in den USA wegweisend herauskristallisierten. Es gilt nun festzustellen, wie die deutsche Malerei nach 1945 auf den internationalen Anruf reagierte.

Die Situation in Deutschland

In den USA hatte sich die künstlerische Entwicklung auch während des Krieges ungestört vollziehen können. In Frankreich bedurfte es nach 1945 einiger Ausstellungen in der intakten Hauptstadt Paris, um erneut die Positionen zu fixieren, die von den Angehörigen der verschiedenen Generationen und Richtungen eingenommen wurden. In Deutschland lagen die Verhältnisse hingegen sehr viel ungünstiger. Zwar regte sich auch hier unmittelbar nach Kriegsende wieder das künstlerische Leben in neugewonnener Freiheit, doch fehlte es noch für eine verhältnismäßig lange Zeit an Informationen und neuen Kristallisationspunkten, an Kontakten im Innern und nach Außen. Die Städte waren zerbombt, traditionelle Kunstmetropolen hatten durch die neuen Grenzen und Zonenaufteilungen wie die Akademien ihr Hinterland und ihren geistigen Strahlungsbereich eingebüßt. Die meisten Galerien waren vernichtet, soweit sie nicht wegen Förderung unerwünschter Richtungen schon zur Zeit des Dritten Reichs geschlossen worden waren. Es fehlte an Ausstellungsräumen und damit an der Gelegenheit, sich durch Anschauung zu unterrichten. Die Künstler waren zersprengt, die alten Bindungen gelöst. Viele bedeutende Maler waren gestorben, ohne ihre Rehabilitierung erlebt zu haben, andere hatten sich zurückgezogen, ohne Notiz von der Öffentlichkeit zu nehmen. Nur wenige Künstler, die ihren Werdegang in Deutschland begonnen hatten, kehrten nach dem Kriege in ihre Heimat zurück. Die meisten hatten am Ort der Zuflucht einen neuen Wirkungskreis gefunden. Andere waren aus der Kriegsgefangenschaft noch nicht entlassen. Die junge Generation, die ihre Ausbildung oder ihre Arbeit in den Jahren nach 1945 aufnahm, hatte nicht wie ihre Vorgänger das Glück, von festen Positionen auszugehen. Sie experimentierten und suchten, anfangs noch ohne jeden Kontakt nach Außen, ohne feste Bindung an die Älteren. Die Zeit des Dritten Reichs erwies sich aus der Rückschau als eine tiefere Zäsur zwischen den Generationen, als man bei ihrer relativen Kürze hätte erwarten können.

Die damalige Situation schien für ein rasches Wiederaufleben der zeitgenössischen Malerei nicht günstig. Dennoch zeigten erste Bestandsaufnahmen, die bei eintretender Normalisierung gegen Ende der vierziger Jahre vorgenommen werden konnten, daß es in unserem Lande nicht nur neue Ansätze unter den Jüngeren gab, sondern daß die deutsche Kunst ihren Anschluß an die europäische Entwicklung keineswegs verloren hatte.

Es wäre allerdings falsch, anzunehmen, daß das Ende des Krieges sofort den Durchbruch zur ungegenständlichen Malerei mit sich gebracht hätte. Dazu fehlten alle Voraussetzungen. Wie in Frankreich regierte die ›klassische Moderne‹, die Richtungen vom expressiven Realismus bis zum Surrealismus. Es herrschte ein immenser Nachholbedarf. Die Bemühungen galten einem Überblick, der Rehabilitierung der Verfemten und Totgesagten, das Interesse den Malern, die ihren Weg in der inneren oder äußeren Emigration beendet hatten oder ihn als geschichtliche Persönlichkeiten in der Gegenwart fortsetzten. Viele von ihnen stießen erst jetzt auf ein allgemeines Verständnis ihrer Leistungen und gewannen eine Anerkennung, die sie zur Blütezeit ihrer Kunst nicht hatten erringen können. Das galt nicht nur für die Expressionisten. Das Oeuvre von Malern wie Kandinsky, Klee, Schwitters, Ernst oder Baumeister wurde überschaubar und – je mehr sich die internationale Entwicklung der Abstraktion zuneigte – als tragendes Fundament erkannt. Eine Diskussion um ›Moderne Kunst‹ bedeutete zu diesem Zeitpunkt die um Fauvismus und Expressionismus, um den ›Blauen Reiter‹, um Picasso, Matisse oder Léger, kurz um eine Altersschicht von Künstlern, die vor 1900 geboren waren. Diese Einstellung blieb bis in die fünfziger Jahre hinein bestimmend. 1955 schloß die ›documenta I‹ mit einer unvergeßlichen Überschau über die klassische Moderne der europäischen Malerei den Prozeß der Bestandsaufnahme und Wiedergutmachung ab. ›documenta II‹ war 1959 bereits den Argumenten der Kunst nach 1945 und nicht nur in Europa gewidmet. An ihr waren nur noch einige Klassiker als ›Lehrmeister der Kunst des 20. Jahrhunderts‹ beteiligt.

Die Akzentsetzung der beiden Ausstellungen zeigte das ständig zunehmende Interesse an der abstrakten Malerei, das in Deutschland erst langsam heranwuchs. Es war allerdings anfangs mehr theoretisch und richtete sich auf die Ergänzung der Entwicklung seit der Zeit des ›Blauen Reiter‹, die mit dem Tode von Klee und Kandinsky ihren äußeren Abschluß gefunden hatte. Das Gefühl, Versäumtes nachholen zu müssen, war anfangs so stark, daß die jungen Künstler vorerst auf sich allein gestellt blieben und erst in den fünfziger Jahren nach und nach in das Blickfeld der Öffentlichkeit traten.

Wenn man aus dem ungebrochenen Fortleben der klassischen deutschen Moderne während des Krieges und der allgemeinen Fortführung der gegenstandsbezogenen Malerei in Europa die Überzeugung gewinnen konnte, daß sie nach 1945 eine zweite Blüte erleben würde – und das galt vor allem für den Expressionismus –, so erwies sich das doch bald als eine Täuschung.

Zwar stand er im Mittelpunkt der Wiederentdeckungsfreude und war durch die Tätigkeit verdienstvoller Maler wie Nolde, Heckel oder Schmidt-Rottluff auch in der Gegenwart präsent. Seine eigentliche Anerkennung als Stil, die leidenschaftslosere Bewertung seiner Leistung durch die Kunstgeschichte ist in die Zeit nach 1945 zu datieren. Doch kann die Hochschätzung für die deutsche Malerei der Zeit zwischen 1905 und 1920, die sich allmählich auch auf die USA erstreckte, nicht darüber hinwegtäuschen, daß sie der Markierung einer historischen Position diente, die spätestens in den dreißiger Jahren am Platz gewesen wäre und nun einer längst in sich abgeschlossenen Stilepoche galt.

In einigem Abstand folgte jene Zwischengeneration, die mit ihrer Malerei schon vor dem Kriege hervorgetreten war, teilweise wie die Klassiker unter dem Verdikt des Nationalsozialismus gestanden hatte und ihren eigentlichen Durchbruch in das Bewußtsein einer breiteren Öffentlichkeit erst nach 1945 vollzog. Diese Maler vertraten keine einheitliche Richtung, wenn auch die formale, lyrische oder geometrische Abstraktion überwog. Wir finden Vertreter der figurativen oder zumindest gegenständlich identifizierbaren Kunst, wenn wir an Namen wie Bargheer, Gilles, Heldt, Nesch, Trökes denken, wie die eigentlichen Meister des Übergangs zum Informel, die in diesen Jahren zu den führenden Kräften der zeitgenössischen deutschen Malerei rechneten – Baumeister, Nay, Werner, Winter. Vor allem die formale Abstraktion erwies sich neben der lyrischen nicht nur als Übergang, sondern auch als eine Parallele zum Informel. Sie fand unter den Jüngeren Resonanz und hielt sich ungeachtet der späteren Richtungsänderungen bis heute. Wir erinnern an Maler wie Berke, Faßbender, Meistermann, Geiger oder Herkenrath.

Der gewichtige Anteil dieser Maler an der deutschen Kunst nach 1945 machte es den ihnen Folgenden nicht leicht. Das Übergewicht der figuralen, expressiven oder abstrahierenden Tendenzen auch an den Akademien und Kunstschulen stand anfangs noch einer Öffnung des Blicks nach vorn im Weg. Spät erst drangen die ersten Impulse der internationalen ›Art informel‹ über Frankreich und die USA nach Westdeutschland ein. Erschwerend hinzu kam die Bindungslosigkeit der Künstler im Nachkriegsdeutschland, der Mangel an gemeinschaftlichen Anstrengungen, die Isolierung vor allem jener Kräfte, die im Alter und ihrer künstlerischen Leistung nach eigentlich als Bindeglieder der Entwicklung hätten dienen müssen. Lediglich Baumeister macht hier eine Ausnahme. Die gemeinschaftliche Intensität, die als verbindendes Element ›Brücke‹, ›Blauen Reiter‹ und ›Bauhaus‹ beseelt hatte, fehlte dieser Generation.

Die jungen Maler sahen sich daher – abgesehen vom Erlernen des Handwerks – auf sich allein gestellt. Ihre anfängliche Richtungslosigkeit, die Suche nach neuen Kristallisationspunkten sind aus dieser Situation nur zu gut zu verstehen. Sie gründeten keine Künstlergemeinschaften oder Sezessionen im alten Sinne mehr, ihre Zusammenschlüsse dienten vor allem der Befriedigung des dringendsten Wunsches, sich zu orientieren, auf der Basis mehr oder weniger gemeinsamer Interessen Erfahrungen zu sammeln, Informationen zu beschaffen und auszutauschen und gleichzeitig, möglichst im Umkreis einer der vielen neuen aktiven Galerien arbeitend, gemeinschaftlich auszustellen. Die neuen Zentren für die junge Malerei bildeten sich nicht immer an den traditionellen Kunststätten der Vergangenheit. München hatte sich zwar seine alte Position zwischen bodenständigem Kunstbetrieb und gemäßigtem Avantgardismus erhalten. Es konnte allerdings gerade wegen seiner lokalen Bedeutung und der stets ein wenig traditionelleren Einstellung trotz aller Bemühungen die einstige Rolle Berlins nicht übernehmen.

Die alte deutsche Hauptstadt war durch die unglückliche Insellage wie durch die latente Gefahr der Isolierung ihrer ehemaligen Funktion beraubt, Stätte der internationalen Avantgarde, geistiges Zentrum der Auseinandersetzung um neue Wege, Kreuzungspunkt internationaler Einflüsse und Ausstrahlungen zu sein. Sie hatte zudem durch die Abtrennung von Mittel- und Ostdeutschland, die für die Entwicklung einer zeitgenössischen Malerei nicht mehr in Frage kamen, ihr Hinterland verloren und blieb auf die Verbindung mit dem Westen angewiesen. Immerhin gewann sie zeitweilig als Stätte der Lehre, als besondere Pflegestätte der modernen Bildhauerkunst wie für den Informationsaustausch zum Osten neue Bedeutung.

Die angeborene Vorliebe der Deutschen für Dezentralisierung brachte der bisherigen Kunstprovinz einen ungeahnten Aufschwung. Gebiete starker Bevölkerungsdichte und wirtschaftlicher Potenz entwickelten sich mehr und mehr zum Sammelbecken für junge Künstler. Es lockte nicht allein die Gegenwart finanzkräftiger Mäzene und Sammler – die neue potente Käuferschicht war für die Durchsetzung der zeitgenössischen Malerei in unserem Lande von erheblicher Bedeutung – oder die Gründung neuer Galerien, die sich nachdrücklich der Pflege der jeweils jüngsten Richtungen verschrieben und sich in den wirtschaftlichen Ballungsgebieten etablierten. Es lockten die Aktivität, die Bereitschaft, am Kunstleben der Gegenwart teilzunehmen, das Interesse eines zwar kritischen, doch aufgeschlossenen Publikums. Der Künstler, der sich längst nicht mehr als Schilderer, sondern als Teil der neuen Wirklichkeit empfand, aus der er handelte, die er mitbestimmte und veränderte, sah sich hier an den Brennpunkten des Geschehens, inmitten des Weges in die Zukunft. Schon die Wahl des Wohnsitzes drückte nicht selten aus, daß er seine Existenz von anderen Gesichtspunkten bestimmt sah als der ›klassische‹ Maler im Umkreis der traditionellen Akademien und Kunststädte. Das wurde spätestens gegen Ende der fünfziger Jahre offenbar, als sich die zweite informelle Periode der zeitgenössischen Malerei ihrem Ende zuneigte.

Das Ruhrgebiet gewann als Kunstlandschaft einen unerwarteten Ruf. Schon 1948 stellte in einem Hotelsaal in Recklinghausen eine soeben gegründete Vereinigung junger Maler und Bildhauer aus, die bald unter dem Namen ›junger westen‹ bekannt werden sollte. Ein städtischer Kunstpreis gleichen Titels, unmittelbar nach der Währungsreform gestiftet, diente der Avantgarde als Ansporn. Engagierte und sich als Sammler betätigende Kunstfreunde und Kritiker boten Hilfe und Ermutigung. Aus den zahlreich beteiligten Künstlern kristallisierte sich bald ein engerer Kreis heraus, bei dem man von einer weitgehenden Übereinstimmung des Interesses, anfangs sogar in der ihnen allen gemeinsamen Neigung zur puristischen geometrischen Abstraktion von einem einheitlichen Ziel sprechen konnte. Er diente als Ausgangspunkt der Abklärung ihrer bildnerischen Mittel. Später vertraten die Künstler verschiedene Richtungen von der figuralen über die geometrische Abstraktion bis zum Tachismus.

Zu diesem Kreis gehörten GUSTAV DEPPE (geb. 1913), THOMAS GROCHOWIAK (geb. 1914), EMIL SCHUMACHER (geb. 1912), der auch die Gruppe ›ZEN‹ in München mitbegründete und sich als einer der wenigen Deutschen mit seiner Kunst in Paris durchsetzen konnte, sowie HANS WERDEHAUSEN (geb. 1910). Der ›junge westen‹ schuf durch orientierende Kontakte ins Ausland und durch Einladungen zu Ausstellungen an fast alle wichtigen jungen deutschen Maler seiner Zeit schon früh ein Netz von Wechselwirkungen und Beziehungen, das einen erstaunlich guten Überblick über die jeweilige Situation ermöglichte und den Künstlern ihre anfängliche Isolierung in Deutschland erleichterte.

Vier Jahre später, 1952, schlossen sich in Frankfurt vier Maler, K. O. GÖTZ (geb. 1914), BERNARD SCHULTZE (geb. 1915), OTTO GREIS (geb. 1913) und HEINZ KREUTZ (geb. 1923) zur ›Quadriga‹ zusammen. Sie stellten im Dezember desselben Jahres unter der Bezeichnung ›Neuexpressionisten‹ in der Frankfurter Zimmergalerie Franck aus. Der Titel mochte damals als eine Art Hilfe zur Definition ihrer Absichten gedacht gewesen sein, die sich bei ihnen in expressiven Gesten in der Art der ›COBRA‹, Hartungs oder Pollocks ebenso äußerten wie in frühtachistischen Experimenten. Mit Recht gilt diese Ausstellung heute als die erste des Tachismus in Deutschland. Zu diesem raschen Vorstoß trug bei, daß sich im Gegensatz zum Gründungskreis des ›jungen westen‹ die Mitglieder

der ›Quadriga‹ bereits im Ausland orientiert hatten. Götz – 1948 Preisträger des ›jungen westen‹ – kannte die Gründer der ›COBRA‹, hatte 1949 an ihrer ersten Ausstellung in Amsterdam teilgenommen und an der gleichnamigen Zeitschrift mitgearbeitet. Er war zudem in Paris gewesen und dort auf die Malerei von Pollock gestoßen. Kreutz, ein Autodidakt, begann 1948 abstrakt zu malen. Er reiste 1951 nach Paris, ebenso Schultze, dessen erste tachistische Versuche in das gleiche Jahr zu datieren sind. Greis waren schon 1945 aus einer lang nachwirkenden Begegnung mit E. W. Nay entscheidende Anregungen für seinen späteren Weg zugegangen.

Im Rheinland hatte sich die ›Neue Rheinische Sezession‹ in Anlehnung an die Überlieferung neu etabliert. Ihr gehörten neben älteren Malern vorwiegend Vertreter der bereits erwähnten lyrischen und formalen Abstraktion an wie HUBERT BERKE (geb. 1908), der Kölner JOSEPH FASSBENDER (1903–1974), PETER HERKENRATH (geb. 1906), der Solinger GEORG MEISTERMANN (geb. 1911) und HANN TRIER (geb. 1915).

Die jüngeren Künstler schufen sich ihr eigenes Forum. Sie schlossen sich 1952 in Düsseldorf zur ›Gruppe 53‹ zusammen, die neben dem ›jungen westen‹ und der ›Quadriga‹ zum dritten Brennpunkt der informellen Malerei in Deutschland werden sollte. Zu ihren Mitgliedern gehörte bis auf wenige Ausnahmen die Generation der zwanziger Jahre: PETER BRÜNING (1929–1970), KARL FRED DAHMEN (geb. 1917), WINFRED GAUL (geb. 1928), GERHARD HOEHME (geb. 1920), der erst 1951 aus Halle gekommen war, ROLF SACKENHEIM (geb. 1921) und GERHARD WIND (geb. 1928).

Aus der ›Gruppe 53‹ nahm gegen Ende der fünfziger Jahre die Gruppe ›Zero‹ ihren Ausgang, mit der die Periode des Informel endete. In München war bereits 1949 die Gruppe ›ZEN‹ hervorgetreten, neben dem ›jungen westen‹ der erste Zusammenschluß nach dem Kriege unter den Zeichen der Abstraktion. Die Akzentsetzung erfolgte in erster Linie durch ältere und erfahrene Künstler, die im Umkreis der bayerischen Metropole lebten oder dort nach 1945 eine neue Heimat gefunden hatten. Einige zählten zu den Initiatoren der abstrakten Malerei in Deutschland, andere stießen aus der Konsequenz ihres Weges zu ihnen. Namen wie FRITZ WINTER, EMIL SCHUMACHER, CONRAD WESTPHAL (geb. 1891), ROLF CAVAEL (geb. 1898), ERNST GEITLINGER (1895–1972) oder der Breslauer G. FIETZ (geb. 1910) mögen den Bereich andeuten. Zu den Jüngeren, von denen frische Impulse ausgingen, gehören vor allem der in Dänemark geborene K. R. H. SONDERBORG (geb. 1923) und FRED THIELER (geb. 1916).

In solchen Gruppierungen, soweit sie mehr als wiedererweckte Ausstellungsgemeinschaften oder weiterlebende Sezessionen waren, konnte man Anfang der fünfziger Jahre die Keimzellen für den Neubeginn in Deutschland sehen. In Recklinghausen, Frankfurt und Düsseldorf war die Richtung schärfer auf die jüngeren Tendenzen in der Kunst eingestellt, die Vorstellung klarer profiliert und einheitlicher in der Konzeption. ›ZEN‹, die ›Neue Rheinische Sezession‹, der ›Westdeutsche Künstlerbund‹, die ›Darmstädter‹ oder die ›Pfälzer Sezession‹ traten als losere Gemeinschaften nicht so dezidiert hervor, wie die zuvor genannten. Auch trug ihr Anteil an älteren Kräften nicht zur einheitlichen Ausrichtung der Zielsetzung bei.

Indes – auch der Versuch zur landschaftlichen Einordnung der Künstler konnte in den fünfziger Jahren kaum mehr als eine vorläufige Registrierung nach Wohnorten bedeuten. Viele hatte die Kriegszeit verschlagen, andere besaßen mehrere Wohnsitze. Zu einer Neubildung landschaftlicher Schulen oder Schwerpunkte kam es in diesem Jahrzehnt noch nicht. Es blieb dem folgenden vorbehalten, darin einen Wandel zu schaffen.

Die Klassiker

EMIL NOLDES künstlerische Kraft hatte sich in dem großartigen Alterswerk der ›Ungemalten Bilder‹ mehr und mehr erschöpft. Dennoch entstanden zwischen 1945 und 1951 wie in einem letzten Aufglühen noch eine Reihe bedeutender Werke, in denen er den lang gehegten Wunsch verwirklichte, den in den Jahren der Unterdrückung skizzierten Bildvorstellungen Gestalt zu geben. Wir erkennen eine zunehmende Beruhigung der Handschrift, die der Konzentration der Form und des Inhalts auf wenige, großgesehene Bildobjekte entspricht. Die Farbe büßte auch in den letzten Jahren ihre beherrschende Funktion nicht ein. War auch ihre einstige Aggressivität längst geschwunden, erhielt sie sich doch Glanz und Fülle. Sie rührte zusehends an Bereiche des Visionären, wird zum Träger eines vergeistigten Lichtes, das die Bilder erfüllt und aus ihnen reflektiert. Auch das Licht in der Natur wurde noch einmal zum Mittelpunkt des Schaffens. *Lichtes Meer* (1948), *Durchbrechendes Licht* (1950), *Lichte Wolken überm Meer* (1951) sind einige jener späten Schilderungen aus der norddeutschen Küstenlandschaft, der Nolde bis zu seinem Tode treu geblieben ist. In manchen Gemälden weist das an sich profane Motiv in die Welt des Glaubens hinüber, wie in der *Familie* von 1945, deren innere und äußere Harmonie auf eines der ältesten Themen der Malerei hindeutet. Dieselbe Formvereinfachung und mediale Erhöhung des Farbwertes zeigen auch die anderen Menschendarstellungen, die, groß gesehen, mehr und mehr dem Gegenwärtigen entrücken. 1951 hat Nolde seine letzten Gemälde geschaffen. Ein schlecht heilender Armbruch nahm ihm die Kraft zur Führung des großen Pinsels. So bleiben die letzten Schaffensjahre den Aquarellen vorbehalten, deren Schönheit und malerische Vollkommenheit nicht nachließ. Als der Maler 1956 starb, war er, der größte Schilderer seiner Heimat und ›nordischste‹ unter den deutschen Expressionisten, zum Symbol einer ganzen Richtung geworden, die in ihrer Auswirkung wie in ihrer Beschränkung erst aus dem historischen Abstand voll gewürdigt werden konnte.

ERICH HECKEL († 1970) hatte das Kriegsende am Bodensee erlebt. Hierhin kehrte er auch nach 1955 zurück, als er das Lehramt an der Hochschule für Bildende Künste in Karlsruhe aufgab, das er 1949 übernommen hatte. Die Wahl des Alterssitzes entsprach der Gewohnheit des Künstlers, Landschaften aufzusuchen, deren typische Eigenarten seinen künstlerischen Vorstellungen dienlich sein konnten. Dies traf wie einst auf Dangast und Osterholz nun auf den Bodensee zu, dessen Landschaft eine großzügige Linienführung mit Anmut und Lieblichkeit verbindet.

Zart, ohne kraftlos zu wirken, naturnahe, ohne realistische Züge aufzuweisen, empfindsam, ohne in Gefühle zu verfallen, stärker abstrahierend als expressiv breitet sich seit 1945 ein vielgestaltiges Alterswerk vor dem Betrachter aus. Es mag nicht leicht fallen, in diesen manchmal herben, manchmal ostasiatisch altersweisen Werken den einstigen glühenden Verfechter des expressionistischen Ideengutes wiederzuentdecken, wenn auch in der Synthese und Zusammenschau des Alters die wesentlichen Züge der Heckelschen Kunst sich rein erhalten.

Die Themen der letzten 25 Schaffensjahre sind den vorangegangenen weitgehend verwandt. Anfangs standen noch die Neufassungen verschiedener Arbeiten im Vordergrund, die durch die Eingriffe des Dritten Reichs, durch den Krieg und den Brand des Berliner Ateliers vernichtet worden waren. Außer Heckel hat das

eigentlich nur Hofer in diesem Umfang versucht. Dann gewann auch das Stilleben eine neue Aktualität. Seine Kompositionen wurden immer strenger, einfacher und flächiger bis zur vollkommenen Stilisierung in spätester Zeit. Hier wie in den weiterhin bevorzugten Landschaftsschilderungen prägte sich Heckels besondere Fähigkeit zur Erfassung bezeichnender graphischer und dynamischer Bild- und Gegenstandsstrukturen aus. Der Konzentration der Form, der ornamentalen Funktion der Linien und Konturen auf der Fläche entspricht die Reduzierung der Farbe auf wenige, abgestufte, vorwiegend linear oder flächig aufgetragene Töne, die bis zu Abstufungen von Grau und Weiß geht. Das sich hierin ausdrückende Bemühen um die vollkommene Übereinstimmung von Naturform und Bildvorstellung – hierauf basiert auch die oft zitierte Nähe zur ostasiatischen Kunst – gipfelt in den letzten Lebensjahren in Werken von höchster Vereinfachung und stärkster Sublimierung.

KARL SCHMIDT-ROTTLUFF kehrte nach dem Kriege als einziger ›Brücke‹-Maler nach Berlin zurück. Er entging damit einer erneuten Gleichschaltung der Kunst, die gegen 1947 unter veränderten politischen Aspekten in seiner sächsischen Heimat Platz griff. Der Übergang in den Spätstil erfolgte ohne jeden Bruch, auch die bisher bevorzugten Themen blieben sich gleich. Wie bei Heckel fehlen nicht die Altersreminiszenzen, wenn sie auch hier weniger in der Wiederholung des Verlorenen als vielmehr im Rückgriff auf frühere Kompositionsformen bestehen. Zum Charakteristikum des Spätwerks wird die geradezu zeichenschrifthafte Vereinfachung aller Formen, eine früh ausgeprägte Tendenz. Entsprechend streben die kraftvollen Farben nicht mehr nach expressiver Wirkung, sondern nach komplementären Klängen. Das führt manchmal zu einer fast glasfensterhaften Aufteilung der Fläche und zu scharfen, absolut unrealistischen Kontrasten.

Der Künstler sah die Dinge zusehends nüchterner, ohne das starke Engagement der Frühzeit. Die Kunst der Spätzeit ist im Grunde asketisch, dazu introvertiert. Es scheint, als ob der Künstler sich bemühe, die Persönlichkeit ganz hinter dem Werk zurücktreten zu lassen, wie er sich auch selbst immer mehr von der Außenwelt zurückzieht. Der einsetzende Abstraktionsprozeß vollzieht sich auf dem Boden des sichtbaren Seins, nicht durch Verwendung abstrakter Formulierungen. Die Malerei wird zum formalen und farbigen Gleichnis, die Natur durch ein künstlerisches Prinzip verfremdet, dessen Strenge alles unterworfen ist. Deutlicher noch als an der Landschaft erkennt man das an den Stilleben und Interieurs. Hier tritt die auffallende Irrealität der Farbe deutlich hervor; ihre Wirkung unterstützt die für den Maler typische Vereinzelung der Gegenstände im Bild teils durch feste, dunkle Konturierung, teils durch isolierende Kontraste. Auf diese Weise können einzelne Bildobjekte wie eine Vase oder ein Stuhl ein geradezu magisches Eigenleben gewinnen.

Malen bedeutet fortan keine Selbstäußerung an ein Gegenüber mehr, sondern Selbstgespräch aus kühler Distanz – welch ein Unterschied zu der so menschlichen Kunst Heckels!

Als OSKAR KOKOSCHKA nach dem Kriege London wieder verließ, blühte seine Malerei unter dem Einfluß des südlichen Lichtes und der wiedergewonnenen Bewegungsfreiheit erneut auf und fand zu den helleren Klängen zurück. Noch einmal begann der Künstler, sich in Porträts und Landschaften mit seinen visuellen Eindrücken auseinanderzusetzen. Seine Werke sind zwar ein wenig naturferner als ehe-

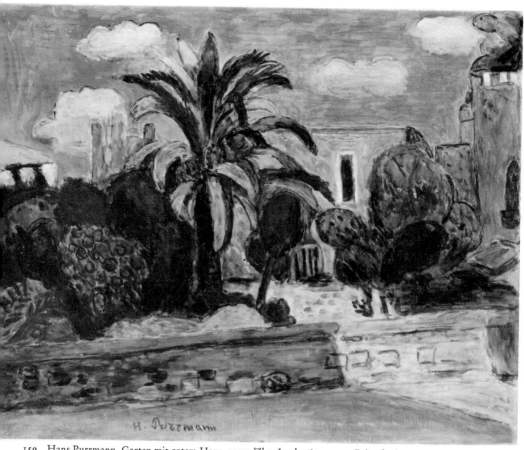

159 Hans Purrmann, Garten mit rotem Haus. 1957. Öl a. Lwd. 46 x 55 cm. Privatbesitz

dem, doch basieren sie auf einem unge-
brochenen Verhältnis des Künstlers zur
Natur. Dabei gestattete ihm seine Vir-
tuosität jegliche Kühnheit, jede künstle-
rische Freiheit auch gegenüber dem Vor-
bild, der Realität des Objektes.

Die symbolischen Darstellungen er-
hielten sich über das Kriegsende hinaus.
Zwar schwand ihre politisch-satirische
Tendenz, doch wurden künftig an ihrer
Stelle Geschichte und Mythologie auf ihre

geistigen und didaktischen Bezüge zu
einem Heute geprüft, wie es der Maler
sieht.

Stärker als jemals zuvor fühlt sich Ko-
koschka zum Mahner berufen, sieht sich
verpflichtet, mit Hilfe seiner Kunst gül-
tige Maßstäbe zu finden und zu setzen.
Großangelegte Kompositionen, für die er
die Form des Triptychons bevorzugt,
Deckengemälde wie die *Prometheus-Saga*
(1950) oder das 1954 gemalte Werk *Ther-*

mophylae sind die letzten Wegzeichen einer bedeutenden Generation, die ihre moralische und künstlerische Überzeugung unbeirrt gegen eine längst veränderte Situation verficht.

Der alternde HANS PURRMANN († 1966) blieb nach dem Krieg in der südlichen Landschaft. Die Schweiz hatte ihn freundlich aufgenommen, als er 1943 aus Florenz dem sich nähernden Kriege entrann. Castagnola wurde zum Alterssitz des Künstlers, in dessen Arbeiten sich eindrucksvoller als bei anderen Kultur und Schönheit der gegenständlichen deutschen Malerei äußerten.

Die wachsende Schlichtheit des Spätwerks konzentrierte sich auf die harmonische Übereinstimmung von Natur und Kunstwerk als Ausfluß eines Malprozesses, der vom ersten Pinselstrich an das Streben nach vollkommener Ausgewogenheit der Komposition verrät. Die Farben verschmolzen von kräftigen Einzelwerten zum tragenden Klang. Zwar bleibt ihre flächendekorative Wirkung erhalten, doch ist sie fortan nicht mehr Selbstzweck, sondern methodische Ordnung, einfachste Formel der Schönheit.

In der Daseinsfreude des Spätwerks, in seiner Heiterkeit und Leichtigkeit liegt das Einverständnis mit der Schöpfung, aber auch das Bewußtsein von der ordnenden Kraft des Geistes – jene Merkmale, die den unverwechselbaren Charakter der Kunst vor Purrmann bezeichnen (Abb. 159).

Die Nachkriegszeit beschwor im Werk von OTTO DIX († 1969) noch einmal die alten Themen herauf, doch nun in seltsam verwandelter Form, in irrealer Entrückung. Das Überdeutliche des Realismus ist geschwunden, erneut sah der Künstler die Welt als Gleichnis. Aber er schaute nun in keinen Zerrspiegel mehr, der einst das Sinnbild für die Aggressivität des heimlichen Moralisten, des Narrenschiff-

dichters gewesen war. Die Konturen sind weich geworden, die Formen durchlässig. Der Blick sucht nicht mehr den Gegenstand, sondern seine symbolische Verkörperung. Dix malte damals den *Hiob*, einen alten Mann in den Trümmern seines Hauses, als Sinnbild des Leids und der Verlassenheit, in seiner dunklen Melancholie weit entfernt von den Kriegskrüppeln der zwanziger Jahre.

Christliche Themen traten in den Vordergrund. In der biblischen Erzählung lag Trost für die Gegenwart, Hoffnung für die Zukunft. So entstanden etwa 40 Fassungen des *Lebens Christi*, die 37 Lithographien zum Matthäus-Evangelium. Er ging die Themen nicht mehr im Stil der dreißiger Jahre, mit der Handschrift der alten Meister an – ein gemilderter, sehr persönlich gestimmter Expressionismus bot eine adäquate Sprache.

Die Bevorzugung der religiösen Motive hinderte nicht die Beschäftigung mit der vordergründigen Schönheit des sichtbaren Seins. Es blieb Mittelpunkt des künstlerischen Schaffens. Er orientierte sich an der Natur und entfernte sich nie weiter von ihr, als es die Unterwerfung des Gegenstands unter das Symbol oder die Komposition gebot. In den Bildnissen seiner Enkelin, in Landschaften und Blumen schließt sich der Kreis. Dix hatte alle Möglichkeiten der Realität abgetastet, die für ihn erreichbar waren und seinen Weg in der Konsequenz ausgemessen, die alle Maler seiner Generation auszeichnete.

Surreale Tendenzen und magische Abstraktion

Bei den deutschen Malern war das Interesse am Symbolismus oder an der magischen Formverfremdung größer als am eigentlichen Surrealismus und dessen Me-

thodik. Das traf auch auf die Nachkriegszeit zu und zwar um so mehr, als die traditionellen surrealen Tendenzen gemeinhin an die Metamorphose oder Verschärfung des Dinglichen gebunden waren, dessen Tragkraft erlosch und auf dem Umweg über den Traum nicht erhalten werden konnte.

Existierte also nach 1945 in Deutschland keine eigentliche surrealistische ›Schule‹, so lassen sich die Auswirkungen dieses Stils doch nachweisen. Sie entstammten zumeist den Ideen der Künstler, die durch den Neuen Realismus der zwanziger Jahre auf die hintergründigen Aspekte des Sichtbaren verwiesen worden waren. Wir erinnern uns an Franz Radziwill, an Rudolf Schlichter oder Richard Oelze.

Hauptmeister des europäischen Surrealismus war auch nach 1945 noch immer der damals in den USA lebende MAX ERNST. Als er 1949 zum ersten Male wieder nach Europa kam, erinnerte man sich seiner wie an ein Monument aus längst vergangenen Zeiten. Selbst die Retrospektiv-Ausstellung, die im selben Jahr in der Galerie Drouin in Paris gezeigt wurde, war mehr ein Achtungserfolg, als daß sie dazu beitrug, die Kunst dieses Malers in der Gegenwart neu zu verankern. Der Wahnsinn des Krieges, die ihm folgenden Erschütterungen hatten in Europa die schlimmsten surrealen Vorstellungen durch die Realität übertroffen. Kein Wunder, wenn der ›klassische‹ Surrealismus auf ein nur geringes Interesse stieß.

So kehrte Max Ernst in die Vereinigten Staaten zurück, um erst vier Jahre später und diesmal endgültig seinen Wohnsitz in Frankreich aufzuschlagen, dessen Staatsbürgerschaft er 1958 erhielt. 1954 begann mit der Verleihung des Großen Preises der Biennale in Venedig die Rehabilitierung seiner Malerei, bemerkenswerterweise zur Blüte des Informel.

Die von dieser Zeit an datierenden Werke sind durch eine stärker malerische Haltung gekennzeichnet; der Verismus tritt gegenüber dem Anspruch der ›Peinture‹ zurück. Farbe als formales, ästhetisches wie als symbolisches Mittel, die geistig gesteuerte Modulation eines tragenden Tones, die Immaterialität des Stofflichen, die differenzierte Handschrift wie die Unmittelbarkeit des Ausdrucks – alles gipfelt in der totalen Durchdringung der inneren und äußeren Welt im Bild. Wie immer malte Max Ernst als Antwort auf die Ansprache einer transparenten Wirklichkeit, aus dem Zustand des hellsichtigen Lauschens auf den Anruf von innen, der den Bildgrund als Ebene für einen neuen Mythos bestimmt, ihn mit Chiffren für Welteinsicht und Welterfahrung bedeckt im Versuch, geistige Sinnbezüge zu veranschaulichen (Abb. 160). Er behielt erprobte Verfahren bei, schuf weiterhin Collagen und Frottagen, die nun auch von der Ölmalerei nachgeahmt wurden. Ja, Mitte der sechziger Jahre wandte er sich sogar eine Zeitlang von der Malerei ab, um in großen Collagen (basierend auf dem Formenschatz seiner Frühzeit) eine bizarre Welt zwischen Realität und Traum zu beschwören. Mochten die Farben sich verändert, die Ausdrucksmittel sich gewandelt, die Zeichensprache sich bereichert haben: immer noch steht hinter den Bildern der Spätzeit die Überzeugung von der Kunst als Gegenwirklichkeit, als ein neuer Naturmythos parallel zur Realität – ein geheimes deutsches Element in seiner Malerei.

Der Zauber seiner Schöpfungen, ihre oft heitere Festlichkeit, das geistvoll-ironische Spiel, ihre Bindungen an die Triebkräfte des Seins können indes nicht darüber hinwegtäuschen, daß es sich dabei nicht um die Realisation von Traumerlebnissen handelt. Sie stehen inmitten

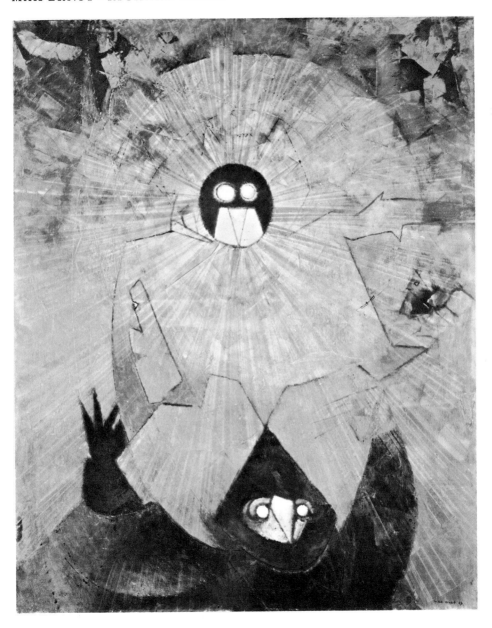

160 Max Ernst, Die dunklen Götter. 1957. Öl a. Lwd. 116 x 89 cm. Museum Folkwang, Essen

der Wirklichkeit, deren unlösbarer Bestandteil sie sind. Max Ernsts Kunst »entsteht aus dem vitalen Bedürfnis des Intellekts nach Befreiung von dem trügerischen Paradies der Erinnerungen und nach Erforschung eines neuen, ungleich weiteren Erfahrungsgebietes, in welchem die Grenzen der sogenannten Innenwelt und Außenwelt sich mehr und mehr verwischen«.

RICHARD OELZE begann erst 1946 nach der Entlassung aus der Gefangenschaft wieder zu malen. Die Bilder unterscheiden sich deutlich von den zuvor entstandenen, auch wenn die Handschrift ähnlich geblieben ist. Im Prozeß des Malens löst sich die Realität, entsteht schon die neue Bildgestalt, treten makabre Phantasieerscheinungen, gespenstische Höhlungen, Himmel, Pflanzen oder Tiere, Gesichter und Gesichte, Erscheinungen aus einem dunklen Zwischenreich, Halluzinationen in dämmrigen, gebrochenen Farben, die seltsam alt und verschleiert wirken, auf der Bildfläche hervor. Zwar arbeitete der Künstler wie bisher das Bild Detail für Detail durch. Aber er beschwor nun ferne und fremde Szenerien, unvertraute und beängstigende Landschaften. In ihnen spiegelt sich eine verstörte und unerlöste Welt voll tiefer Unruhe, die mit Worten nur schwer zu beschreiben ist. Gewiß läßt sich hier und da noch eine Form definieren, ihre Herkunft bestimmen. Aber sie ist nie eindeutig ansprechbar, befindet sich in steter Wandlung, in traumhaftem Entgleiten, in einer Zwischenschicht (Abb. 161).

Das Sichtbare, einst von symbolhafter Bedeutung, ist entbehrlich geworden. Inwiefern Gesichtspunkte des europäischen Manierismus auf diese Periode zutreffen – man hat oft darauf verwiesen – mag dahingestellt bleiben. Sicher ist, daß Oelze für den klassischen europäischen Surrea-

161 Richard Oelze, Neuland. 1959. Öl a. Lwd. 85 x 100,5 cm. Niedersächsische Landesgalerie, Hannover

lismus in dessen Spätzeit noch einmal eine malerisch wie geistig verbindliche Form gefunden hat. Daß er auf das bis dahin übliche allegorische Vokabular, auf mehrbedeutende Chiffren und Sinnzeichen verzichtete und dafür eine nicht übertragbare Methode entwickelte, macht die unverwechselbare Eigenart seiner Kunst aus. Er ist unabhängig von Max Ernst, von den Franzosen und Italienern. Dennoch teilt er mit Ernst das Gefühl für die unterschwellige Existenz eines deutscher Tradition entstammenden ›Naturmythos‹, der bei diesem Maler ungleich gespenstischer, bizarrer und von dunkler Magie getragen erscheint, so, als spiegle das Bild die Ängste und Verzweiflungen einer Epoche, in Formulierungen, die nicht literarisch sind. In dieser Intensität übertrifft Oelze das meiste, was an Surrealem nach dem Kriege in Deutschland geschaffen wurde.

Sehen wir von dem Altmeister FRANZ RADZIWILL ab, der ja eher zu den magischen Realisten als zu den Surrealisten gehört, so kamen neue Impulse damals vor allem aus dem Kreis der Maler um

die Galerie Gerd Rosen in Berlin. Von ihnen sind vor allem Mac Zimmermann und Heinz Trökes bekannt geworden. Beide sind ebenso als Maler wie als Graphiker hervorgetreten.

MAC ZIMMERMANN (geb. 1912) malt bestürzend monotone, einsame, visionäre Traumlandschaften, in denen sich aus ihrem Zusammenhang gerissene Wirklichkeitsfragmente mit kargen Naturerinnerungen verbinden. Seine Werke sind nicht veristisch, obgleich sie sich eine verfremdete Realität erhalten, noch rufen sie aus dem Automatismus der Handschrift Funde aus dem Unbewußten herauf. Sie sind formal streng geordnet, Illustrationen aus einer Welt erstorbener, erstarrter, magischer Formen, in die Erinnerungen an fremde Kontinente, an erfrorene Urlandschaften und Wüsten einverwoben scheinen. Sie sind oft menschenleer, während in der Graphik die menschliche Figur oder zumindest Teile von ihr im Mittelpunkt der Darstellung stehen. Das kalligraphische Linienspiel, perfekt in Handschrift und Technik, transponiert sie in Gebilde einer Zwischenwelt, die noch erkennbar vom Gegenstand abgeleitet sind, dennoch als Symbole für Erfahrungen und Empfindungen des Künstlers gelten dürfen. Zimmermann ist streng genommen kein Surrealist. Er schildert Vorgänge, die sich aus der Verschiebung der Realität, der Durchdringung des Wirklichen mit Fragmenten einer Gegenwirklichkeit ergeben – ein Wanderer zwischen den Welten, der seine angstvollen und dunklen Träume beschwört (Abb. 162).

Anders HEINZ TRÖKES (geb. 1913). Seine erste surreale Nachkriegsperiode war für ihn mehr ein Zwischenspiel auf dem Wege zu einer Erweiterung der Realität, die zwischen den vielfältigen Erfahrungen von der sichtbaren – er ist viel und weit gereist – und der phantasievol-

162 Mac Zimmermann, Osterinsel. 1954. Öl a. Holz. 80 x 62 cm. Museum Folkwang, Essen

len des Traumes angesiedelt ist. Man glaubt in seinen im Gegensatz zu den Arbeiten Zimmermanns recht farbigen Bildern im abstrakten Formspiel eine Materialisation der Dingwelt zu erkennen, als Versuch, Erlebnis- und Stimmungsassoziationen in Farbe und Form einfließen zu lassen. Die zeitweise wohl zurücktretende, doch nie ganz aufgegebene Nutzung symbolischer Gegenstandsformen hinterläßt in der Darstellung Spuren von Dingen und Ereignissen. Sie sind Erinnerungen und Bestätigungen einer hinter der Abstraktion stets gegenwärtigen Welt. Vor allem in den Arbeiten der sechziger Jahre gewinnt sie aus einer aus ornamentalen Flächenmustern neu herauftretenden Realität wie in der Ge-

genüberstellung heterogener, doch mehrbedeutender Formen erneut surreale Anklänge.

EDGAR ENDE (1901–1965), in der geistigen Nähe de Chiricos angesiedelt, hat sich dagegen von der Realität nie entfernt. Er schilderte Traumwelten, verfremdete Landschaften, imaginäre Innenräume und Gebäude, kannte die ergreifende Hilflosigkeit der in schwebenden Traumbooten gefangenen Menschen, die surrealen Wirkungen organischer Körper, die aus anorganischen Bildungen hervorwachsen. Ende lebte unter dem Alpdruck der Realität, der er sich willenlos ausgeliefert fühlte. Er sah sie als stiller Beobachter, dessen Finger auf die absonderlichen Verirrungen der Welt und auf ihre Mißstände deutet, nicht moralisierend, nicht anklagend, nur zitierend, selbst dabei wie in Erstarrung befangen.

Zu den wichtigsten Vertretern des erotischen Surrealismus gehört der Graphiker HANS BELLMER (1902–1975), der wegen seiner Bedeutung hier erwähnt sei. Er wurde erst nach dem Kriege in Deutschland bekannt. Seine Kunst ist nicht ohne den tiefenpsychologischen Hintergrund einer sexuell übersteigerten Zeit zu begreifen, die seinen Persönlichkeitsproblemen eine erschreckende und zwingende Aktualität verleiht.

In seinen Arbeiten durchdringen sich männliche und weibliche Erlebniswelten in bestürzender Verschlingung. Zugleich verstärkt der Künstler die Intensität des Geschilderten noch durch Vervielfachung – »nur was in doppelter Weise existent ist, ist überhaupt existent; das Objekt, das nur mit sich selbst identisch ist, bleibt ohne Wirklichkeit«.

Bellmers quälende surreale Visionen kreisen um das Erotische als Manifestation der Unerlöstheit des Menschen. Die scheinbare Befreiung im Rausch oder in der vollkommenen Hingabe verstrickt

ihn in Wirklichkeit noch tiefer in seine Probleme – ein Phänomen, mit dem sich nicht nur die bildende Kunst in unserer Zeit auseinandersetzt.

HORST JANSSEN (geb. 1929) und PAUL WUNDERLICH (geb. 1927) haben sich, wenn auch auf andere Weise mit dieser Problematik ihrer Zeit beschäftigt. Bei Janssen – einem Graphiker – grenzt der surreale Effekt seiner Werke eher an Bitterkeit, Dämonie und Ironie. Sie erscheinen nicht selten wie hintergründige Persiflagen einer morbiden, an sich krankenden Welt.

Wunderlich wird von einigen Kritikern zu den Vertretern der ›Neuen Figuration‹, von anderen zu den jüngeren Vertretern

163 Paul Wunderlich, Zwei Mädchen. 1959. Öl a. Spanplatte. 119 x 89 cm. Privatbesitz, Köln

164　Ursula (Schultze-Bluhm), Lido. 1963. Öl a. Lwd. 80 x 100 cm. Privatbesitz, Düsseldorf

des ›Neo-Surrealismus‹ gezählt, d. h. zu jenen Erscheinungsformen dieses Stils, die ohne die Präsenz der zeitgenössischen Malerei nicht denkbar sind. Und in der Tat basieren Wunderlichs Arbeiten auf den geistigen wie formalen Erfahrungen und Erkenntnissen der ›Art informel‹, deren Methoden der Künstler verwendet.

Die oft wie zufällig aus dem Malvorgang hervortretenden schimärischen Figurationen erschrecken durch die Assoziationen, die sie auslösen. Es sind Erscheinungen aus einem Zwischenreich, Materialisationen von Alpträumen und erotischen Zwangsvorstellungen, deren schockierender Inhalt in einem gewollten Kontrast zur absoluten Perfektion der Maltechnik steht. Diese Dualität zwischen dem ästhetischen Anspruch der meisterhaft gestalteten Bildgründe, dem makabren Motiv und dem provozierenden Inhalt hat sicher surreale Aspekte in der Beschwörung der dunklen Bilder, den Mechanismen der Hervorrufung und Realisation – aber sie haben die Grenzen des Surrealismus längst überschritten (Abb. 163).

URSULA (Schultze-Bluhm, geb. 1921), Frau des Malers Bernard Schultze, verwendet die verwirrende Vielschichtigkeit ihrer übereinander gelagerten und zugleich tief ineinander verzweigten Bildungen zu phantastisch-surrealen Bilderzählungen von oft bedrohlicher Intensität des Ausdrucks. Wünsche, Hoffnungen, Angstgefühle und Aggressionstriebe, Furcht vor Verletzlichkeit und Preisgabe des Ich sind in die Arabesken ihrer irrealen wie blühenden Landschaften eingeschrieben. Eine ruhelose, künstlich-leuchtende, kleinteilige Farbigkeit unterstreicht das Wuchernde, Gespinsthaft-Gespenstische ihrer Werke, in denen der Mensch als hintergründige Maske wie in einem beklemmenden Traum sichtbar bleibt. Surreales überdeckt sich hier mit Emotionalem, das sich wiederum im Gewande einer undeutbaren Fabel, im Charakter der Wanderung durch verbotene Gefilde verbirgt – sich jeder Beschreibung entziehend und nur aus gleichgestimmtem Empfinden zu interpretieren (Abb. 164).

Die Bedeutung des Surrealismus für die deutsche Malerei nach 1945 lag nicht in der Überlieferung seiner Bild- und Zeichenwelt, sondern in der Methodik des Anrufens der schlummernden Kräfte in den menschlichen Tiefenschichten, deren sich die Maler bemächtigen konnten. Damit eröffneten sich vorher ungeahnte Bereiche, die vor allem die Tachisten auszunutzen verstanden. Vorüberlegungen dazu waren bereits durch den Prozeß der automatischen Bildfindung oder aus der Anerkenntnis der Suggestivkraft des Materials von Paul Klee formuliert worden. Die Maler, ohne eigentlich Surrealisten sein zu wollen, erkannten sogleich, daß die aus der Bearbeitung der Materie entstehenden Bildungen surreale Assoziationen freisetzen konnten, die zu Gestaltfunden oder Gesichten aus dem Ungeformten führten. Stand dabei auch oft der Zufall Pate, so existierte bei vielen Künstlern doch eine Bereitschaft, auf solche Anrufe zu hören. In der Konsequenz bot sich sogar ein bewußter Prozeß des Suchens und Findens an unter Berücksichtigung der erweiterten Wirklichkeitsdimensionen. Diese Fixierung halluzinatorischer Vorstellungen aus den evokativen Möglichkeiten des bildnerischen Materials, aus seinen Strukturen und Verletzungen, seinem Geschlinge und seinen eruptiven Bildungen, aus der Methodik der freien Schrift als spontane und daher automatische Reaktion, entstammt auch im Tachismus nicht selten dem Alkohol- oder Drogenrausch, durch den der Künstler die steuernde und überwachende Funktion des Intellekts auszuschalten hofft.

Zwischen Abstraktion und Informel

Überblick

Der Aufbruch zur zweiten Phase der abstrakten Malerei in Deutschland nach 1945 ging von Künstlern aus, die ihre Positionen bereits vor dem Krieg bezogen hatten. Baumeister, Nay, Werner oder Winter waren alle noch aus der akademischen Tradition hervorgegangen, kamen ursprünglich aus dem Bannkreis zeitbestimmender Ideen oder bedeutender Persönlichkeiten, die ihren Werdegang beeinflußten. Nur Wols machte eine Ausnahme.

Für die nachfolgende Generation besaß die bis dahin so wesentliche Frage nach der künstlerischen Herkunft längst nicht mehr den gleichen Wert. Wichtiger als Abstammung und Tradition erschien ihr die Auseinandersetzung mit Impulsen, die von den neuen Ideen ausgingen und auf die sie mehr oder weniger spontan reagierten. Die jungen Maler erlernten offensichtlich das Handwerk nur, um sich im Gegensatz zu seiner überlieferten Anwendung zu entwickeln. Es gab kaum eine direkte Beziehung zwischen den Älteren und ihnen. Sie standen ebenso inmitten der aktuellen Problemstellungen, wie jene dank ihrer künstlerischen Geschlossenheit unbeirrt den eigenen Weg verfolgten.

Die angesprochene Zwischengeneration auf ihre Funktion als Bindeglied zwischen der ›klassischen‹ Moderne und der zeitgenössischen Malerei zu untersuchen, würde nicht weit führen. Sie wirkte nicht schulbildend, wohl aber als Vorbild. Ihre Kunst vermochte auf neue Wege hinzuweisen und trug entscheidend zum geistigen Klima der Zeit bei. Dennoch beendeten sie ihren Weg trotz der Resonanz, die ihre Arbeiten fanden, mehr oder weniger isoliert. Ihre selbstgewählte Einsamkeit entsprang dabei weder einer Menschenscheu noch der Kontaktarmut. Aber die Künstler schienen manchmal wie vom Zwang getrieben, die entscheidenden Jahre, die für ihre Malerei verloren gegangen waren, durch verdoppelte Intensität zurückzugewinnen und die verbliebenen so gut wie möglich zu nutzen.

Aus heutiger Sicht steht das ›Informel‹ im Blickpunkt, wenn wir das Jahrzehnt zwischen 1950 und 1960 betrachten. Dennoch genügt es nicht, die Entwicklung der deutschen Malerei lediglich unter dem Aspekt ihrer Tendenzen zum Informel zu verfolgen. Es dürfen nicht die Maler vergessen werden, die entweder nicht bereit waren, sich völlig vom Gegenstand zu lösen oder deren Weg folgerichtig von der Wiedergabe des Sichtbaren zur Erfassung seiner Strukturen und Grundmuster im Bilde führte und zwar ungeachtet der Generationszugehörigkeit. (Peter Herkenrath, Johannes Geccelli.)

Künstler wie Bargheer, Gilles, Goller oder Heldt bildeten mit ihrer dem Gegenstand verhafteten Malerei eine Ergänzung zu den abstrakten Richtungen. Man könnte ihren Kreis um andere Namen erweitern, könnte Persönlichkeiten benennen, die ihre Aufgabe neben den internationalen Problemstellungen in der Bewältigung und Aneignung einer vielschichtigen Realität sahen wie Carl Barth (geb. 1896), Carl-Heinz Kliemann (geb. 1924), die auch als Graphiker hervorgetretenen Otto Eglau (geb. 1917) und Rudolf Kügler (geb. 1921), Willem Grimm (geb. 1904), Robert Pudlich (1905–1962), Will Sohl (1906–1969), Robert Keil (geb. 1905), Josef Pieper (1907–1971), Oswald Petersen (geb. 1903), Peter Janssen (geb. 1906), Ernst Schumacher (geb. 1905), Irmgard Wessel-

Zumloh (geb. 1907), und die zuvor behandelten Karl Kluth, Max Kaus und F. K. Gotsch, um nur einige anzuführen. Die oft betonte landschaftliche Bindung ihrer Malerei ergibt sich fast zwangsläufig aus ihren künstlerischen Anschauungen. Wenn wir sie als noch Arbeitende der Gegenwart zurechnen, so wird man bis auf ganz wenige Ausnahmen doch keine Verbindungslinien zwischen ihnen und den aktuellen Strömungen der Zeit finden. Ihre Kunst folgte und folgt einer eigenen Gesetzlichkeit und vollendet sich mit der Reife der Maler.

Als die führenden Vertreter der älteren Generation der Abstrakten wurden bereits Baumeister, Bissier, Nay, Werner und Winter erwähnt. Zu ihnen rechnen noch Max Ackermann, Carl Buchheister, Max Burchartz, Kurt Lewy und Otto Ritschl, die ebenfalls schon lange vor dem Krieg künstlerisch tätig waren und ihre Malerei nach 1945 unter dem Einfluß zeitgenössischer Impulse wenn auch nicht wandelten, so doch modifizierten.

Zu den um und nach 1900 geborenen Einzelgängern gehören schließlich noch so bedeutende Maler wie Georg Meistermann, Alexander Camaro, Joseph Faßbender und Rupprecht Geiger.

Mit Hartung und Wols wird schließlich die Grenze zum Informel erreicht und überschritten. Beide Künstler gehörten, wie wir wissen, zu den Initiatoren dieser internationalen Richtung und stehen damit an ihrem Beginn. Mit ihnen sowie mit den ihnen nachfolgenden Malern befand sich die deutsche Entwicklung in voller Übereinstimmung mit den internationalen Tendenzen; mit der Gruppe ›Zero‹ gelang es der deutschen Kunst gegen Ende der fünfziger Jahre sogar, diese entscheidend zu beeinflussen. Damit war die Periode des Nachholens und der Rehabilitierung endgültig abgeschlossen.

Die Künstler

Werner Gilles (1894–1961)

Gilles hatte oft die Absicht bekundet, »immer abstrakter zu werden«. Man wird den Sinn einer solchen Äußerung richtig einschätzen, wenn man sieht, daß der Maler damit nicht die Aufgabe des Gegenstands meinte, sondern vielmehr Vereinfachung, Verdichtung zum Zwecke der Mehrbedeutung, Schaffung expressiver Bildmuster aus einem Vokabular naturbezogener Formen. Es kam ihm darauf an, »daß die Bilder wieder einen rein-menschlichen Sinn haben müssen ... und daß wir dazu weder die neue Sach-

lichkeit noch den Klassizismus oder den Expressionismus nötig haben ...« Denn er wußte, daß es genügend »Ausdrucksmittel zwischen Klee und Picasso« gibt, »daß wir uns glücklich preisen können«.

Gilles folgte seinem Weg mit sicherer Konsequenz. Es war das Orphische, das ihn zum Schaffen drängte, das Erlebnis eines Maler-Dichters, der seine Träume nicht in Worte kleidete, sondern in gegenständliche Sinnzeichen verwandelte, in den Klang der Linien, der Farben und Formen. Die Reihe der mythischen Figu-

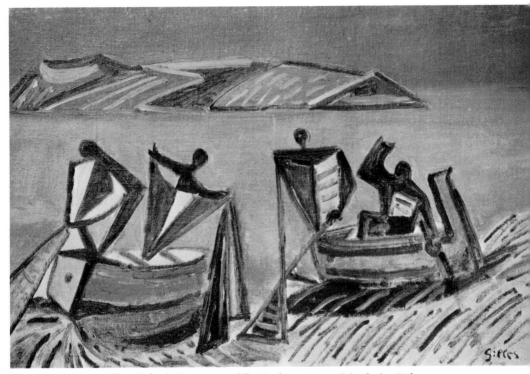

165 Werner Gilles, Fischer in Booten. 1954. Öl a. Lwd. 31 x 64 cm. Privatbesitz, Köln

renkompositionen setzte sich fort. »Orpheus ist mir leibhaftig erschienen. Ich male nun meine Sonette«, notierte er sich zu dem neuen Zyklus, der 1947 entstand. Wieder nahm die Folge nur losen Bezug auf die Erzählung. Wieder war sie von eigenem Erleben überdeckt, das durch die Sonette klingt, fand der Künstler eine Bildsprache, die seine innere Anteilnahme deutlich akzentuierte. Das Werk verhielt dabei zwischen den Grenzen lyrischer Abstraktion und geometrisierender Flächenform; die Farbe strahlte kraftvoll auf, behielt aber das seltsam Unwirkliche ihres Tones.

Sobald es die Verhältnisse gestatteten, brach Gilles wieder in den Süden auf. München und Sant'Angelo auf Ischia waren die künftigen Wohnsitze, der eine für den Sommer, der andere für den Winter.

Das Thema der Landschaft beschäftigte ihn nun wieder intensiv, Schilderungen der Natur, der Küsten und Schluchten von Ischia, Bilder mit Fischern und Booten verdrängten Träume und Visionen (Abb. 165). Immer noch malte er vor der Natur, ungeachtet der fortschreitenden Abstrahierung. Felsen und Linien der Landschaft wurden zu ornamentalen Rhythmen umgedeutet, in die der Maler

freie Formen wie ein Flächenmuster einschrieb. Visueller Eindruck und künstlerische Vorstellung einten sich zum Bild, das die Landschaft in höherem Maße als nur in der Wiedergabe der äußeren Realität enthielt: Glanz, Wärme und Fülle sind in die Darstellungen eingeschlüsselt. Als ihm seine Gesundheit nicht mehr erlaubte, die Motive aufzusuchen, gelangte Gilles mit der Arbeit aus der Erinnerung endgültig zur abstrakten Form. Sie wurde vom Erlebnis des Fliegens unterstützt: aus der ungewohnten Sicht von oben auf die Muster der Natur wuchsen dem Maler neue Bereiche sinnlicher Erfahrung zu, die er wiederholt zu freien Kompositionen nutzte. Wie spielerisch sind die Farbformen in solchen Arbeiten über die Fläche verteilt, bald rasch hin

geschrieben, bald bedächtig gestaltet: Impressionen und Improvisationen, farbige Klänge.

Hier bricht das Werk ab, in »schwermutvollem Frieden«.

Werner Heldt (1904–1954)

Ein künstlerisches Œuvre, gering an Zahl, nur um ein Thema: ›Berlin‹ kreisend und doch in den letzten Jahren des Lebens und Schaffens zu hohem Rang heranwachsend – die Arbeiten des Berliner Pastorensohnes Werner Heldt.

Sein Anfang war provinziell, er malte das Berlin der Vorstadtkneipen und der

166 Werner Heldt, Rosa Mauer. 1930. Öl a. Lwd. 60 x 95 cm. Kunsthalle Hamburg

stillen Straßen, die Dampferanlegestellen an der Spree, mit dem Rummel und den Marktszenen, anekdotisch festgehalten, erzählend geschildert, doch ohne Romantik. Dann vereinsamten die regennassen Straßen. Bilder mit nächtlichen Szenen folgten: langgestreckte, leere Häuserzeilen unter dem Licht des Mondes oder der trüben Beleuchtung der Gaslaternen. Dazwischen ein paar Bäume, eine Gartenwirtschaft, locker und streifig in der Farbe, in gebrochenen Tönen gemalt, nicht laut; hin und wieder wagte sich ein kühneres Rot aus der Menge der gesichtslosen Erscheinungen. Das alles verrät tastende Suche, Unruhe.

Erst gegen 1929/30 setzte die Reihe jener Stadtbilder ein, die wie ein Auftakt zu den verwandten Arbeiten der letzten Lebensjahre erscheinen: lange Straßenzeilen, klare Fassaden von geometrisch vereinfachter Form, von kubischer Gestaltung, nicht kubistisch (Abb. 166). Blicke aus dem Fenster reihen sich an. Von hoher Warte aus fällt der Blick auf Blöcke und Kanten – das anonyme Gesicht der Hinterhäuser mit ihren toten Fenstern. Hin und wieder ist der Vordergrund betont, durch eine Maske, die an der Fensterkante lehnt, einem Totenschädel ähnlich, durch ein schräg in den Vordergrund gestelltes Porträt. Melancholie und bedrückende Leere machen sich bemerkbar. Diese Straßen sind karger und härter als die Utrillos. Heldt hat keine der berühmten und typischen Ansichten seiner Heimatstadt gemalt, er hat ihre Wahrzeichen verschmäht. Kein Leben brandet durch die Gassen, der Verkehr meidet sie, die Menschen sind verschwunden. Kalt und unbeteiligt stehen die Häuser, winkeln sich die Straßenzüge aus dem Hintergrund hervor. Dann, gegen 1931, brach das malerische Werk jäh ab, kurz vor dem Gewinn einer eigenen Bildform. 1933 verließ der Maler

167 Werner Heldt, Nachmittag (Stilleben am Fenster). 1950. Öl a. Lwd. 35,2 x 42 cm. Anita Kästner, Wolfenbüttel

Deutschland. Er suchte in Spanien Zuflucht, in der stillen Fischerbucht von Puerto Andraitx auf Mallorca. Von dort vertrieben ihn die Unruhen des Bürgerkrieges. Er kehrte nach Berlin zurück, wurde Soldat. Damals zeichnete er viel, suchte mit dem Stift die Angst zu bannen, unter der er immer wieder litt (vgl. S. 295).

Erst nach dem Kriege nahm er den Faden wieder auf, setzte sein Werk fort. Erneut malte er die verlassenen Straßen, die abweisenden menschenfeindlichen Häuser, nun aber geklärt im Bewußtsein der künstlerischen Form. Das Anekdotische fehlt. Nicht der Inhalt besticht, sondern das streng vereinfachte Kompositionsgerüst, die Wandlung der Malerei vom Architekturbild zum weitgehend abstrahierten und stilisierten Stilleben.

Berlin blieb weiterhin das Thema, lieferte die Motive. Aber es diente nun, in den letzten acht Jahren seines Schaffens, nur noch als Anlaß zur Entfaltung einer Malerei, die ihren eigenen Gesetzen folg-

te. Immer noch finden wir die Krüge, die Stilleben, die Früchte, die Porträts und Masken auf den Fensterbrettern. Einst dienten sie als Kontrapunkt zur Weite, die sich jenseits des Fensters erstreckt. Nun sind sie mächtig herangewachsen, füllen das Bild, verlieren ihr Volumen, führen die Perspektive ad absurdum, lassen die Häuserfassaden wie eine ferne Erinnerung in den Hintergrund treten (Abb. 167). Auch aus den Kuben sind Flächenformen geworden, die sich der Tiefe zu einwinkeln, knicken, als seien sie aus Papier gefalten. Das Stoffliche ist entkörperlicht, die Realität verwandelt; frei breitet sich das Motiv vor dem Auge des Betrachters. Werner Heldt hat in diesen letzten Bildern seine Sprache gefunden, in einem Akt von äußerster Selbstdisziplin des von Dämonen Verfolgten, ein kurzes Glück zum Abschluß eines bitteren Lebens.

Eduard Bargheer (geb. 1901)

Bargheer ist im Norden Deutschlands aufgewachsen, in der strengen Küstenlandschaft und im steten Zwiegespräch mit der Natur, der er sich Zeit seines Lebens verbunden fühlt. Verfolgt man sein Werk über die Jahrzehnte hinweg, so wird man leicht erkennen, wie treu er sich in all den Jahren geblieben ist.
Zu den bestimmenden Eigenschaften seiner Kunst gehört die Suche nach den wirkenden Kräften, nach den im Motiv verborgen liegenden Strukturen, die ein Bild nicht nur optisch, sondern auch geistig zu bezeichnen vermögen, rechnet die »Dynamisierung der Form« als Bemühung um das übergeordnete Gesetz inmitten des verwirrenden Erscheinungsbildes der Welt, um damit zu einem streng vereinfachten Kompositionsgefüge als der Essenz einer erfahrenen Wirklichkeit zu gelangen.

Das Vorbild der Natur blieb für den Maler stets der Ausgangspunkt des schöpferischen Tuns, das Erlebnis, aus dem sich die Wandlung der Form wie eine Variation des Grundthemas ergibt. Das Dingliche wurde zum lyrischen Gegenbild der Welt umgeschmolzen; der Klang der Farben und das abstrahierte Gefüge der Komposition erlaubten es dem Maler, trotz der Veränderung der ›objektiven‹ Naturform die Atmosphäre des Erscheinungsbildes zu erhalten, ja zu verdichten. Das war keine Flucht vor der Realität, sondern ein Versuch, das Gesehene und Erlebte schärfer zu akzentuieren: Die Wirklichkeit bleibt auch in der Übertragung stets gegenwärtig.
Der Künstler lebt seit 1936 auf Ischia, unter dem südlichen Licht und den vielfältigen Strukturen der vulkanischen Landschaft, inmitten des Reichtums der Vegetation, ganz dem Erlebnis des Auges hingegeben. Eine Fülle von Arbeiten legt davon Zeugnis ab, wie sehr ihn eine solche Natur stimulierte, ohne daß er jemals die notwendige Distanz zu ihr aufgegeben hätte (Abb. 168). Man mag

168 Eduard Bargheer, Forio d'Ischia. 1948/50. Öl a. Lwd. 64 x 80 cm. Kunsthalle Bremen

manchmal versucht sein, Anregungen aus der Freundschaft mit Gilles, aus der Auseinandersetzung mit der Kunst von Klee zu erkennen. Doch sind solche Parallelen derart seiner persönlichen Sehweise unterworfen, daß das Bildgefüge und sein bei aller farbigen Heiterkeit und glücklichen Leichtigkeit strenger und konsequenter Bau nur die unverwechselbare Sprache des Malers selbst äußert. Seine künstlerische Entwicklung, die autodidaktisch begann, ist stets den eigenen Bahnen gefolgt.

In den Werken Bargheers spiegelt sich eine Seite der deutschen Malerei, die neben der gewöhnlich dominierenden Bedeutungstiefe wie ein verführerischer Klang wirkt: ein heller Oberton, dessen Berechtigung keiner ausdrücklichen Legitimierung bedarf.

Bruno Goller (geb. 1901)

Seit den zwanziger Jahren, in denen er wie Max Ernst zum Kreis der Mutter Ey in Düsseldorf gehörte und Mitglied des ›Jungen Rheinland‹ und der ›Rheinischen Sezession‹ war, hat Goller unter der Faszination der Dingwelt gestanden. Dennoch wurde er nie zum Realisten, so nahe er sich auch dem Gegenständlichen fühlt.

Die Bilder der Vorkriegszeit, kleine, verträumte, unfarbige Schilderungen von Häusern, von Kindern und Blumen, besitzen einen seltsamen Klang des Unwirklichen. Er malte sie anfangs ganz weich und tonig, erst später tritt aus den zusehends härter und flächiger werdenden Kompositionen eine Magie, die von den Dingen und nicht von der Bilderzählung ausgeht. Eigentliche surreale Bezüge fehlen, obwohl der Maler die Realität deutlich verfremdete. Die Gegenstände des Alltags gewinnen ein überaus skurriles

169 Bruno Goller, Maschinenteile. 1952. Öl a. Lwd. 150 x 115 cm. Besitz des Künstlers

Eigenleben im Bild, gleichgültig, ob er sie einzeln aufzeichnete oder sie miteinander in bestimmte Zusammenhänge brachte.

In der Nachkriegszeit erhielten die Arbeiten durch zunehmende Verfestigung der Form geradezu statuarischen Charakter. Er fügte die Dinge zu flächenornamentalen Ordnungen, die er durch begleitendes dekoratives Beiwerk lockerte. Scheinen die Grenzen der ornamentalen Abstraktion dadurch manchmal auch nahe gerückt, so sind sie doch nie überschritten worden (Abb. 169).

Die weiterhin bestehende verwunderliche Konfrontation der Gegenstände im Bild läßt die Frage berechtigt erscheinen, ob sich in einer solchen Gegenüberstellung nicht ein geheimer Hintersinn verberge.

Die Antwort ist nicht leicht zu finden. Wenn wir eben sagten, daß Goller kein Surrealist ist, so bedeutet das nicht, daß er an sich nicht die surreale Verlockung erfahren hat, das Ding als Durchgangstor in eine erweiterte Dimension der Wirklichkeit zu nehmen, den magischen Charakter der Objekte zu erforschen. Aber seine Schilderungen enthalten kein Programm, sie äußern das Staunen vor der Vielfalt des Sichtbaren und zeigen eine leichte Ironie, die Neigung, nicht alles ernst zu nehmen.

Die Wandlungen der Farbe begleiteten die Veränderungen der Form. Im Gegensatz zur Tonigkeit der Frühzeit, in der er sich oft nur auf Grauwerte beschränkte, gewann seine Malerei nach 1945 an Kraft der Farben. Sie sind weder suggestiv, noch schildern sie. Die Farbe hält sich an die ihr im Bild zugewiesenen Bereiche; man wird sie in erster Linie unter dem Gesichtspunkt der Vorherrschaft der Fläche sehen. Später gewinnt sie oft tragenden Buntwert, bleibt aber im Ganzen sehr subtil auf die Gesamtwirkung der Komposition abgestimmt.

Willi Baumeister (1889–1955)

1946 trat Baumeister eine Professur in Stuttgart an. Mehr und mehr erkannte man in den folgenden Jahren die künstlerische Bedeutung dieses Malers, der seinen Weg in den dunklen Jahren unbeirrbar gegangen war. Die Kontinuität seiner Kunst läßt den Übergang in die Nachkriegszeit nicht als einen Abschnitt oder gar als Bruch erscheinen. Auch wäre es verfehlt, von einem Neubeginn zu sprechen, denn die zuvor behandelten Themen setzten sich in den folgenden Jahren fort, vor allem die ›Gilgamesch‹-Bilder, deren letzte er 1953 malte. In den Bildern dringt Verschüttetes aus tieferen Erfahrungszonen hervor, Erinnerungen an uralt Mythisches gewinnen Gestalt in archaischen Schriftzeichen, die der zeitgenössischen Sensibilität zugängig sind. Auch die Maltechnik trägt der Eigenart des Vorwurfs Rechnung: Die Hieroglyphen und Gestaltformen sind so auf den Grund gespachtelt, daß der Eindruck von Felsreliefs entsteht, zumal der Künstler Erdfarben bevorzugte.

Ähnliches gilt denn auch für die Themenkreise der ›Sandreliefs‹, der ›Harfen und Harfen-Friese‹ (1942–1950), der ›Linearen Bilder‹ (1942–1951), der sog. ›Ofenplatten‹ (1942–1949), die wie die Sandreliefs technisch der ›Gilgamesch‹-Reihe nahestehen, schließlich auch für die ›Perforationen‹ (1944–1950).

Die Konfrontation einer archaischen mit der gegenwärtigen Welt als Ausgangspunkt der Suche nach dem universellen Sinn-Zeichen durchzieht Baumeisters Werk wie ein roter Faden.

Acht Jahre lang, bis 1954, beschäftigten den Maler dann die ›Metaphysischen Landschaften‹. Sie bestechen den Betrachter durch die rege bildnerische Phantasie, durch den Reichtum an formalen Einfällen, der sich sinngemäß in einer Fülle von Variationen äußert. Neue Gestaltzeichen traten hervor, Assoziationen, Gleichnisse – ›heitere‹ und ›vitale‹ Landschaften, ›Wimpelstrände‹ und ›Kristalle‹ reihten sich aneinander. Die technischen Errungenschaften sollten noch manchen jungen Künstler zu eigenen Ideen bei der Behandlung des Malmaterials anregen.

Nicht immer begnügte sich Baumeister mit Tonwertstufungen oder Erd-Valeurs, die den Charakter der Materie, des Sandes oder des Gesteins suggerieren. Schon in den ›Metaphysischen Landschaften‹ sind hellere und kräftigere Klänge nicht zu übersehen; klar gesetzte, flächig vermalte Farbfelder bilden einen reizvollen Kontrast zu den Materialstrukturen, un-

170 Willi Baumeister, Aru 2. 1955. Öl a. Karton.
130 x 100 cm. Privatbesitz, Stuttgart

dern‹, in die der Pinsel kalligraphische Ornamente und vegetative Strukturen als Bewegungselemente einschrieb, oder von den ›Scheinreliefs‹ abgelöst, in denen die magische Welt der Hieroglyphen und Felsbilder nun illusionistisch gemalt und nicht mehr materieschwer aufgetragen ist.

In den Reihen ›Safer‹, ›Kessaua‹ oder ›Faust und Phantom‹ kehren endlich auch die dunklen Formen wieder, die schon einmal Baumeisters Werke beherrschten. Sie breiten sich nun als amorphe Figuren über die Fläche, verdrängen die Nebenformen, die sich wie Farbsplitter am Rande der dunklen Zonen halten, um schließlich in den letzten Serien von ›Montaru‹ und ›Aru‹ (Abb. 170) endgültig zu dominieren. Schon die Wahl der ungewöhnlichen Namen besagt, daß die zuvor noch existenten Beziehungen zur gegenständlichen Welt oder zu den Frühformen der Geschichte abgebrochen sind. Bezeichnungen, mögen sie auch noch im Klang an arabische Worte oder andere aus der Sprache der Menschheit ableitbare Begriffe angelehnt sein, suggerieren hier lediglich Vorstellungen für eine schwer identifizierbare, weil in untergründigen Schichten angesiedelte Zeichenwelt. Die Bilder sind künftig nicht mehr so abzulesen, wie das bei einer Anzahl der früheren Arbeiten noch möglich war, wenn schriftverwandte Symbolzeichen oder Gestaltformen das Auge gleichsam zwingend auf die Beziehungen zu einer vergangenen Seinswelt lenkten.

Baumeister hat in diesen letzten Werken einen bedeutenden Schritt getan. Seine Kunst war aus dem Bereich der Metaphern herausgetreten und mündete in die Realisation einer neuen und universelleren Wirklichkeitserfahrung, die nicht mehr bestimmter formaler Ableitungen oder Assoziationen bedurfte. Bei aller geistigen Weite erhielten sich die Bilder dennoch ihre persönliche Prägung

ter denen immer wieder die Kammzüge dominieren: Malerei und Farbmaterie existieren mit- und nebeneinander; der Prozeß des Malens ist oft zugleich der eines Gestaltens aus Farbe. Neben ausgesprochen farbigen Kompositionen gibt es schließlich auch solche, in denen ein beherrschender Farbton durch benachbarte Töne variiert oder gesteigert wird.

Neben die Lockerheit, die sich in solchen Landschaften bemerkbar machte, trat wieder das Bemühen um größere Formenstrenge wie in der Reihe ›Cézanne auf dem Weg zum Motiv‹ oder in den ›Formenplänen‹, in denen konkrete Zeichen, geometrische Figurationen und Abstraktionen in das Bild zurückkehrten. Sie wurden ihrerseits von den ›Wachstumsbil-

durch Einschlüsselung der eigenen Einsichten und Erfahrungen. Sie wirken darin seltsam ›wissend‹ und endgültig.

Julius Bissier (1893–1965)

Der Weg zur ›reinen‹ Malerei, zur Farbe, zum Leinwandbild ist Bissier nicht leicht gefallen. Er betrat ihn erst nach langem Zögern, nach manchem Experiment und Umweg, was um so erstaunlicher ist, als dieser Maler so früh schon sein Metier meisterlich beherrschte.

Er begann mit Monotypien, d. h. mit Umdrucken der zuvor auf eine Metallplatte aufgetragenen Farben auf Leinwand. Damit war der eigentliche Malprozeß umgangen, das Bild gewann aus dem Fehlen handschriftlicher Züge eine vergleichsweise größere Anonymität des Auftrags.

Das langsam wiederkehrende Interesse an der Malerei tat der Reihe der Tuschen keinen Abbruch. Sie begleiteten wie Schriftzeichenübungen das Werk und erhielten sich ihren Charakter einer persönlichen Kalligraphie, von Bedeutungshieroglyphen, die, an der Kenntnis der ostasiatischen Schrift geschult, Erinnerungen aus meditativer Versenkung, Analogien zu Wachstumsvorgängen und organischen Formen in sich tragen.

Erst 1953 versuchte sich der Maler wieder an ersten, überraschend großen Leinwandbildern, die er allerdings später alle vernichtete. Ebensowenig wie Klee lag ihm das große Format. So fand er endlich im Kleinformat seiner sog. ›Miniaturen‹ die gemäße Form für seine farbigen Meditationen. Was Bissier künftig in Eiöltempera und Aquarell malte, sind Arbeiten von hohem malerischen Zauber, Improvisationen aus scheinbar einfachen Grundformen, in denen neben dem Einfluß der ostasiatischen Kunst und Kultur

ein guter Teil europäischer Geisteshaltung lebt – eine für diesen Künstler bezeichnende Synthese.

Die Blätter, unregelmäßig im Format und meist nicht größer als 20 oder 30 cm, wirken alt und kostbar. Warme Töne herrschen vor. Bedachtsam schrieb der Maler mit dem selbsthergestellten Pinsel die Formen auf den Grund, abwägend, sicher, aus einer inneren Vorstellung handelnd, die sich den Erfahrungen des Auges überlagerte. Magisches tritt mit der Farbe des Goldes in den imaginären Bildraum ein, dessen Zartheit und subtile Schönheit entzücken (Ft. 42). Tiefe Gelassenheit durchwirkt die Welt der Erfahrungszeichen, die wie Sinnbilder einer längst versunkenen Epoche erscheinen und dennoch der Sensibilität unserer Zeit zugänig sind. Poesie, nicht Aktion, Lauschen auf das Ursächliche, nicht Aggressivität verleihen den Improvisationen das Glück innerer Ausgewogenheit, der bei aller Harmonie die notwendige innere Spannung nicht fehlt. Sie äußert sich nicht in ekstatischen Psychogrammen, sondern als Beziehung zwischen den Flächen und Formen, die sich anziehen und abstoßen, die treiben und wieder Halt finden – als Kraft, die das Gleichgewicht herstellt und erhält.

E. W. Nay (1902–1968)

Die Zeit um 1945 sah Nays Werk in der Wandlung zwischen den farbstarken, expressiven, figuralen Werken der Kriegszeit und der Bemühung um einen freieren, farbmusikalischen Flächendekor begriffen, der auf der zunehmenden Autonomie der Farbformen beruht. Zwar herrschten in der ›Hekate‹-Periode, wie der Künstler die Jahre zwischen 1945 und 1948 in Anlehnung an die dunkle Gottheit der Unterwelt benannte, noch biblische und

171 E. W. Nay, Blaufiguration. 1968. Öl a. Lwd.
162 x 150 cm. Privatbesitz

antike Themen vor. Wohl trat das Figürliche ein wenig zurück, doch blieb es als Grundthema für die Bezeichnung der urgründigen Bildwelt unerläßlich, die aus mythischen Tiefen andrängte. Indes verband sich die leuchtende Farbigkeit, schon zu suggestiven, komplementären und kontrapunktischen Akkorden gefügt, mit den figürlichen Sinnzeichen zu neuen Bildmustern, unter denen Kreis, Raute und Dreieck dominierten: alle Überlegungen zielten auf die nahende Abstraktion. In dieser Auseinandersetzung zwischen den expressiv-symbolischen, gegenständlichen Konstellationen und einer strengeren methodischen Ordnung des Bildgefüges klärte sich die künstlerische Situation. Eine unerwartete Strenge griff nach 1948 Platz, die aus dionysischem Lebensgefühl die Bildform disziplinierte. Die Farbe verlor ihren satten Prunk, nicht aber ihre eminente Kraft. Farbscheiben und

aus ihrem Rhythmus gewonnene Spiralformen bildeten neue Akzente. Mag man, gemessen am blühenden Reichtum der Vorstufe, an diesen Werken des Übergangs eine gewisse Verarmung empfinden, so waren die formalistischen Experimente doch notwendig zur Reinigung des autonomen Bildgerüstes von den Schlacken des Inhaltlichen, ehe sich die reine Farbe gelöster als bisher entfalten konnte.

Das Gegenständliche wird dadurch entbehrlich, es schwand nach 1950 vollständig aus den Bildern. Auch die anfangs bevorzugten linear-ornamentalen Arabesken traten zurück. Die Farbe war zu einer reinen Kraft herangewachsen, die aus sich selbst bestehen konnte. Die Themen dieser Jahre bezeugen den Umbruch. Sie beziehen sich nicht mehr auf einen Inhalt, sondern nur noch auf rein bildnerische Prozesse: *Triumph des Gelb, Verwandlung*; musikalische Themen klingen an: *Silbermelodie* oder *Purpurmelodie, In schwarzen Takten*. Die zitierten Benennungen bedeuten Entsprechungen, nicht mehr Bezeichnungen. Sie beschwören Verwandtschaften, Assoziationen an musikalische Kompositionsvorgänge.

Schärfste Bändigung und expressive Improvisationen wechselten auch künftig ab, Zeiten größerer Freiheit folgten stets Perioden stärkerer Bindung, in denen sich Nay mit neuen methodischen Problemen auseinandersetzte. 1954 begann eine solche Spanne, ausgelöst und gefördert durch einen zweimonatigen Lehrkurs in Hamburg, der den Maler dazu bewog, sich intensiv mit theoretischen Kompositions- und Farbüberlegungen abzugeben. Den Bildern dieser Zeit eignet ein didaktisches Moment. Erneut traten geometrisierende Grundformen auf: Kreise, Ovale und Dreiecke, doch nie im Sinne der konkreten Malerei. Unter ihnen spielen die Scheibenformen eine besondere Rolle. Sie bilden nicht allein lineare Spannungs-

felder, Nay nutzte ihren farbigen Distanzwert ebenfalls zur Erzielung räumlicher Spannungen. Sie entwickeln eine schwingende Bewegtheit in Fläche und Raum, auf wenige, tragende Tonwerte wie z. B. Grau, Gelb und Blau reduziert. Benötigte der Maler anfangs noch Verbindungsformen zwischen den Scheibenelementen, um sie optisch auf der Fläche zu stabilisieren, so gewann er bald ihr Gleichgewicht allein aus der Ausgewogenheit der Farbwerte. Anfangs scheinen sie schwerelos leicht, fast ohne Materie, dann wurden sie wuchtiger, ihre Bewegung dramatischer, ja explosiv (Ft. 41). Nach dieser expressiven Periode finden wir wieder Werke von kosmischer Ausgeglichenheit, gebändigte Elementarformen. Nichts liegt in unserer Zeit näher, als darin eine innere Nähe zu physikalischen Gesetzmäßigkeiten zu erkennen. Man darf aber über dieser auf den ersten Blick einleuchtenden Erklärung nicht vergessen, daß Nays Werke Ergebnisse eines rein artistischen Prozesses sind, ja, daß sie zeitweise wie psychische Improvisationen wirken. Keinesfalls lassen sie sich als Illustrationen wissenschaftlicher Erkenntnisse, als Parallelen zu atomaren Strukturen oder physikalischen Vorgängen deuten. Doch sind sie als universelle geistige Äußerungen zutiefst ihrer eigenen Zeit und deren Problemen verbunden. Neue Bezüge zum Menschen und zum Universum sind gefunden. Universum heißt nun Fixierung des menschlichen Standpunktes als Gegenpol zum Unendlichen, Ansprache einer beiderseits verbindlichen Gesetzlichkeit. Farbe übersetzt die Empfindungswelt des Menschen in reine Gestalt. Aber dahinter lockte noch ein weiteres Ziel: Farbe, die nichts mehr bedeutet außer sich selbst, als konkreter Gestaltwert, gereinigt von allen romantischen und suggestiven Bezügen. Ihr hat Nay die letzten Jahre seines Lebens geopfert.

Dazu war notwendig, daß die Bilder wieder ihre illusionistische Räumlichkeit, ihre kosmischen Andeutungen, ihren evokativen Charakter verloren. Der Maler kehrte zur strengen Fläche zurück, zu großen geschwungenen Farbformen, denen nichts Illusionistisches oder Dionysisches mehr anhaftet. Der abstrakte Expressionismus hatte sich erschöpft. Neue Impulse drangen von außen, aus den USA auf die europäische Malerei ein. Nays Sensibilität hat diesen Anruf wohl verstanden. Die drei letzten Bilder, die er 1968 malte, *Blaufiguration* (Abb. 171), *Schwarz-Gelb* und *Weiß-Schwarz-Gelb* betitelt, sind von einer geradezu klassischen Ökonomie der Mittel. Hier ist die Farbe frei von jeglicher Aussagebedeutung. Ihre Freiheit teilt sich der Fläche mit, wandelt sie zur absoluten Form – zum Bild an sich.

Theodor Werner (1886–1969)

Erst durch eine Ausstellung in Berlin 1947 wurde man auf den damals sechzigjährigen Theodor Werner aufmerksam, dessen Werk in langsamem Reifen in die zeitgenössische Entwicklung hineingewachsen war. Bereits 1909 hatte er sein Studium an der Akademie in Stuttgart beendet. Bis zum Ausbruch des ersten Weltkrieges war der junge Künstler oft gereist, hatte von 1930–1935 in Paris gelebt und die USA besucht. Entscheidend für seine Kunst waren allerdings die Jahre in Frankreich gewesen. Der Kontakt zu den Künstlern der ›Abstraction – Création‹ sowie die persönlichen Beziehungen zu Malern wie Braque und Miró bestätigten seine Wegrichtung, die bei den Ideen des späten Kubismus und der konkreten Kunst einsetzte.

172 Theodor Werner, Smaragd. 1951. Tempera a. Lwd. 88 x 62 cm. Wilhelm Lehmbruck Museum, Duisburg

Die Werke der dreißiger Jahre bis zum Kriegsende, von denen nur wenige erhalten sind, zeigen den Künstler auf der Suche nach dem Sinnzeichen als einer formalen Gleichung für die bewegenden Kräfte in der Natur, die ihn stärker interessierten als die äußere Ähnlichkeit.

Die ersten gültigen Abstraktionen, entstanden aus einem Gerüst von Strukturlinien und dynamischen Figurationen auf der Fläche, wie *Creatio ex Nihilo* (1942/44), *Lunar* (1941/42) oder *Kosmisch* (1944), erscheinen uns als formale Konstellationen parallel zu den dynamischen Energien des Kosmos nicht als Illustrationen, sondern als eine kreative Antwort auf die Vision einer inneren Welt. Die

Gleichzeitigkeit solcher Anschauungen etwa zu denen von Fritz Winter ist offensichtlich. In beiden Malern wirkte bei aller individuellen Verschiedenheit die gleiche und sehr deutsche Empfindung für einen neuen Mythos als Symbol des erweiterten Weltbildes.

In den fünfziger Jahren gediehen diese Überlegungen zur Reife. In kostbare Farbgründe sind Diagramme von Energien, Strukturen gleitender Bewegung, Schwingungslinien von Spannungen eingeschrieben. Die Bilder enthalten keine Beziehungen zum identifizierbaren Gegenstand mehr; es sind freie Gegenbilder, Imaginationen, unabhängig, doch im tieferen Sinne nicht bindungslos. Das Malen wird vom Künstler als ein »Nachvollzug der Schöpfung« begriffen. Ihm obliegt es, an die Stelle des Gleichnischarakters der Gegenstände neue Bildungen aus der Farbe zu setzen, mit deren Hilfe er den Bildraum als Seinsgrund zu orten und zu bestimmen vermag. Im Bilde spiegeln sich die Ahnungen der tieferen Zusammenhänge zwischen Mensch und Universum (Ft. 43).

Dieser Gestaltungsprozeß vollzog sich bei Werner auf eine sehr differenzierte Weise. Kraftvolle Farbarabesken wechseln mit einer nervösen und sensiblen Handschrift, schwingende Kurvaturen werden von hektisch bewegten, zuckenden Liniengefügen abgelöst, die wie Emotionsspuren in die Bildfläche eingerissen sind. Stabiles und Instabiles existiert mit- und nebeneinander, festgefügte Zeichen treten neben Vibrationsformen hervor. Die Farbe pulsiert oder ruht, sie erweitert den Bildgrund ins Kosmische und schafft zugleich Formgebilde von Kühnheit und malerischem Reiz (Abb. 172).

Trotz der Gleichzeitigkeit solcher Arbeiten mit den Werken einer jüngeren Generation zeigen sie eine erkennbare Distanz. Sie sind nicht offen im Sinne der

zeitgenössischen Vorstellungen, sondern sorgfältig vorüberlegt, aus der gleichen Liebe zur universellen Schöpfung komponiert, die auch Klee und Kandinsky beseelte. Nichts bleibt dabei dem Zufall überlassen, weder in den Darstellungen, in denen noch Reminiszenzen an die wirkenden Kräfte in der Natur weiterbestehen (obgleich Werner seit etwa 1953/54 folgerichtig seine Bilder nicht mehr mit assoziativen Namen, sondern mit Ziffern bezeichnete), noch in jenen, denen die Freiheit von jeder verpflichtenden Erinnerung den Charakter eine unabhängigen Schöpfung verleiht. Die Erfahrungen eines langen Lebens lassen sich nicht negieren. Sie trugen dazu bei, die Fülle der Bildideen in die formale Zucht zu nehmen: Freiheit aus künstlerischer Bindung.

Fritz Winter (geb. 1905)

In den ›Triebkräften der Erde‹ hatten noch Übereinstimmungen mit den Überlegungen aus dem Kreise des ›Blauen Reiter‹ nachgeklungen. Vergleicht man damit jene Bilder, die Winter nach der Rückkehr aus der Gefangenschaft 1949 schuf (vor allem die ›energetischen‹), so fällt deren größere Naturferne auf. In ihnen überziehen die agierenden Kräfte den Bildgrund mit Wirbeln, mit Strömungen, Bewegungsspuren und Energielinien – Signale eines expressiven Handelns, das sich ebenso vielschichtig wie diffizil äußert. Die Entwicklung setzte mit schwebenden Formzeichen vor dunklen Tiefengründen ein, die in dauernder Bewegung und Wandlung begriffen scheinen, bald sensibel und verhalten, bald spannungsreich und drängend. In der magischen Räumlichkeit des Bildes ist symbolhaft »jenes unirdische Sein« angesprochen, »das hinter allem wohnt« (F. Marc). Hinweise auf gleichgeartete Ideen

in der französischen Malerei liegen nicht fern, sie besaßen zwar keinen direkten Einfluß, wirkten aber als Impuls und Bestätigung. Kontakte auf Parisreisen, freundschaftliche Beziehungen zu Hartung bekräftigten diese Gemeinsamkeiten bei der Suche nach jener Zone des Bildnerischen, in der innere und äußere Welt eine Synthese eingehen. Bei der Unanschaulichkeit der heutigen Denkprozesse verwundert es nicht, wenn die Stellungnahme des Künstlers durch das Psychogramm erfolgte, d. h. auf der Ebene des Gleichnisses vor sich ging. Auch hier ist das Bild ein Gegenbild zur Natur, ein von Kräften und Ordnungsstrukturen durchzogenes Gefüge von drängender Intensität oder meditativer Stille, in das Menschliches, Erdhaftes und Kosmisches gleicherweise eingeschlüsselt scheinen (Abb. 173).

Sicher lassen sich neben diesen expressiv-kalligraphischen Empfindungsspuren auch bestimmte Tendenzen des ›Informel‹ nicht übersehen. Sie dominierten jedoch nicht, sondern mündeten vielmehr als farbliche und formale Bereicherungen in die Kompositionen ein. Mit den ›Negativen Bandformen‹ erreichte diese Entwicklung in den fünfziger Jahren einen Höhepunkt, ehe sich der Maler erneut der Natur zuwendete.

Das geschah selbstverständlich nicht im Sinne einer Ansprache der äußeren Realität. Wohl aber gaben bestimmte optische Informationen, wie Strömungslinien des Wassers am Ufer, die Schichtungen der Erde, das Spiel der Gräser im Wind neue Impulse für die nachexpressive Periode. Die Gespanntheit wich zusehends einer helleren und subtileren Malweise von lyrischem Klang, die aggressive der stärker dekorativen Form.

Nach einer schweren Krankheit 1959 schuf Winter kleinformatige ›Improvisationen‹, sensible Farbklänge, empfind-

173 Fritz Winter, Kreisend. 1953. Öl a. Lwd. 114 x 147 cm. Museum Folkwang, Essen

same Modulationen. Erhielte sich in ihnen nicht ein romantisches Naturgefühl, eine unübersehbare Nähe an Landschaftliches, Wachsendes, Blühendes, so könnte man von einer beginnenden tachistischen Phase sprechen, was auch die späten Öle größeren Formates unterstreichen. Die Farbe behielt dabei ihre dominierende Rolle, abstrakt, doch inhaltsträchtig. In der Gegenwirklichkeit des ungegenständlichen Bildes zeigte sich ein neues Aneignungsverfahren der Welt, die in dieser Generation ihre äußere Anschaulichkeit eingebüßt hatte.

Die relative Breite der Künstlerschicht, die die verschiedenen Möglichkeiten der Malerei zwischen Abstraktion und Informel auslotete (und dabei gelegentlich die Grenzen zum Informel überschritt), kann in diesem Zusammenhang nur angedeutet werden.

WALTER HELBIG (1878–1968) gehört zu den ältesten Malern, die mit einem Teil

378

ihres Werkes dem Informel und nicht allein der formalen oder lyrischen Abstraktion zugerechnet werden müssen. Der Freund Otto Muellers und der ›Brücke‹-Maler wagte noch im hohen Alter den entscheidenden Schritt zur Kristallisation von Licht und Farbe, hinter deren geometrisierender Struktur der Einfluß des späten Kubismus steht. Gegen Mitte der fünfziger Jahre verloren für Helbig plötzlich Inhalt, Handlung und Form ihre Bedeutung. Er vertraute sich »einer intuitiven Lenkung« anstelle des »durch das Denken Gewollten« an. Allerdings lag der Ausgangspunkt solcher Ideen allein in den bildnerischen Kategorien: »Die Raumgestaltung durch die Farbe, die Durchdringung der Bildfläche nicht mit den Mitteln der Perspektive oder Überschneidung, nicht im Sinne von Vorder- und Hintergrund, sondern als Raum-Bewegung, erzeugt durch die optischen Werte der Farbflächen zueinander, sei das Problem eines Bildes.« Der Künstler sah sich dabei als ein »Werkzeug höherer Eingebung«, verzichtete auf das ›Ich‹, um zum ›Selbst‹ zu kommen, indem er sich ganz der geistigen Sphäre des Unbewußten anvertraute. Hier macht sich der Generationsabstand bemerkbar.

Ein anderer Künstler, dessen Name neben denen der Jüngeren im Zusammenhang mit der Problematik der fünfziger Jahre wiederholt genannt wurde, ist CARL BUCHHEISTER (1890–1964). Wir erwähnten sein Frühwerk bereits im Zusammenhang mit der Kunst der zwanziger Jahre. Nach Kriegsdienst und Gefangenschaft begann er 1945 sein Werk dort fortzuführen, wo es einst unter dem Zwang der Diktatur abgebrochen werden mußte. Die in den zwanziger und dreißiger Jahren erarbeiteten Voraussetzungen mündeten nun in die Bildform der Gegenwart, wiewohl als Ausgangspunkt die angestrebte Synthese zwischen organischer und konstruktiver Form erkennbar bleibt. Der Künstler begnügte sich damit allerdings nicht, obgleich seine Malerei souveräner, reicher und dynamischer geworden war. Zum neuen Ziel wurde das Materialbild. Anfangs trug er seine Farbstrukturen reliefartig auf, wobei Beimengungen von Sand und Sägespänen die Plastizität der Materie erhöhen und der Bildoberfläche einen eigenartigen Reiz verleihen. Dann fügte er dem Malgrund verfremdete Objekte ein, Glas, Keramik, Strohhalme, Streichhölzer u. ä., kurz, zufällig Gefundenes, das er zu reichen Bildungen variierte. Zwischendurch machten sich erneut konstruktive Ideen bemerkbar, ohne sich länger behaupten zu können. Mit den Materialbildern hatte Buchheister den Anschluß an die Gegenwart gefunden. Dennoch kann man den Unterschied zwischen seinen und den Arbeiten einer jungen Generation kaum übersehen. Seine Vorstellungen zielten konsequent auf eine ästhetisch befriedigende, formal ausgewogene, materiell interessante Oberfläche, deren Reiz allein in ihrer dekorativen Schönheit liegt – eine Überlegung, die den Jüngeren fernliegt.

Auch OTTO RITSCHL (geb. 1885) knüpfte nach dem Krieg wieder an seine frühere Entwicklung an. Er begann mit surrealen Kompositionen, schärfte seine Mittel in der Auseinandersetzung mit formalen Anregungen des Spätkubismus und verwandelte von hier aus nicht ohne den Einfluß von E.W. Nay die figuralen Vorwürfe zu abstrakten Formklängen, in denen geschwungene Linien vorherrschen, die vor farbigen Gründen bewegte Gesten bilden. In ihnen besteht die Beziehung zum Figürlichen weiter.

Der metaphysische Gehalt spielte dabei eine nicht unwesentliche Rolle. Ritschl suchte das Gleichnis, das Gegenbild einer höheren, religiös bestimmten Wirklich-

keit, die durch die zusehends vergeistigten Farben schimmert.

Gegen 1957 erlebte er dann eine Periode der Annäherung an geometrische Abstraktion, malte gespannte, verfestigte Farbformen, die jedoch, wie man bald sah, nur die Voraussetzung zu neuen, weitgehend entmaterialisierten, meditativen Klängen bildeten, die das Alterswerk kennzeichnen.

Die Anfänge von MAX BURCHARTZ (1887–1961) wie von Kurt Lewy lagen wie bei den meisten Malern ihrer Altersschicht noch im Figürlichen, im gedämpft Expressiven. Bei beiden waren es Impulse aus dem Bereich des Konstruktivismus, die zur Beschäftigung mit der neuen Bildrealität aufriefen. Von hier aus (und nicht ohne den Weg über eine erneute, nun aber zusehends abstrahierte Figuration) stieß Burchartz nach 1950 in die Bereiche der farbigen Imagination vor. Seine Malerei, anfangs in der Behandlung der Flächen noch den Hang zu tektonischer Ordnung verratend, wurde später zusehends freier und lockerer. Sie zeigt tachistische Oberflächenreize ebenso wie den handschriftlichen Formprozeß aus dem ursprünglichen Medium Farbe und gewann darin den unmittelbaren Anschluß an die Problemstellungen einer jüngeren Generation.

KURT LEWYS (1898–1963) strengere und stillere Kunst vollendete sich in der geometrischen Abstraktion. Nicht allerdings die kühle Klarheit der konkreten Form war sein Ziel, sondern Meditation, gewonnen aus der Klangharmonie geometrisierender Flächenformen von großer Reinheit. Seine Bilder strahlen eine tiefere Gesetzmäßigkeit aus, die ebenso auf der Beherrschung der kompositionellen Mittel wie auf der Transparenz der Farbflächen beruht, über die zu Zeiten ein lineares Gerüst gelegt ist, das ebenso Bindung wie freies Spiel bedeuten kann und sich gelegentlich zum Farblicht steigert. Trotz ihrer eminenten Modulationsfähigkeit erschöpft sich Lewys Malerei nicht allein in der Harmonisierung der Flächen, ihre mediale Wirkung bewirkt Transzendenz, spricht Geistiges an.

In den Nachkriegswerken von MAX ACKERMANN (1887–1975) sind wie ein ferner Klang noch die farbharmonikalen Überlegungen Hoelzels nachzuempfinden. Immer wieder beschäftigte den Künstler die Frage des Kontrapunktes in der Malerei: die Klangwirkung und Strahlkraft der Farben, das Hell-Dunkel, Kalt und Warm, das Expressive der »aktiven Elemente, die Ruhe der passiven Mittel«, die Spannungen in der Simultaneität, die vielfach gestufte Farbquantität und -intensität, Probleme, mit denen er sich bis in sein Alter auseinandersetzte und über die er auch mehrfach schrieb. Er verzichtete nicht auf die metaphysischen Bezüge des Bildnerischen, die für ihn im Zusammenhang mit den Erfahrungen der neuen Physik stehen, die den Maler zur Zeitgerechtigkeit zwingt; »bis wir alle angeborenen romantisierenden Gefühle überwunden haben, ist ein weiter Weg zu gehen«. Stets bleibt der Aussagewert der Farben erhalten, er gilt ihm als stille Mahnung zur Vollendung, nach der der Maler zu streben hat.

Der Königsberger ROLF CAVAEL (geb. 1898) fand in München eine neue Heimat. Seine Werke, vor allem aber die aus den späten fünfziger Jahren, in denen sich vor einem bewegten Farbgrund Graphismen frei entfalten, bald rasch dahinschießend, bald sich verknäuelnd und nervöse Schriftspuren hinterlassen, scheinen oft den psychischen Improvisationen nahe. Sie sind sensibel, dann wieder von schwingender ornamentaler Bewegtheit, expressiv und dekorativ zugleich.

GERHARD FIETZ (geb. 1910) kam von der Breslauer Akademie, aus der Schule

Kanoldts und Schlemmers. Sein Weg zur Abstraktion führte über geometrisierende Flächenpläne und Raumverspannungen vor irrationalen Bildgründen hinüber zu freieren Farb- und Linienspielen, die sich oft wie ein nervöses Gezweig vor imaginären Räumen entfalten, wechselnd zwischen Dynamik und Kühle.

WILHELM IMKAMP (geb. 1906) läßt aus den klar gegliederten, tiefenillusionistischen Kompositionen phantastische Landschaften erwachsen, die in ein kühles, schwebendes Licht getaucht scheinen. Sie rufen Assoziationen an Gesehenes und Erlebtes wach, ohne daß jedoch seine Bilder direkte Bezüge zu der untergründigen Realität aufweisen, deren wandelbare Nähe sie immer wieder suggerieren.

MARIE LOUISE VON ROGISTER (geb. 1901) gehört neben Ursula Schultze-Bluhm zu den wenigen Frauen, deren Kunst im Zusammenhang mit der Problematik der Malerei zwischen 1950 und 1960 in Deutschland bemerkenswert erscheint. Seit 1951 im Kreise der Künstler des ›jungen westens‹ arbeitend, zeichnete sie sich ebenso als Malerin wie als Graphikerin aus. Vor allem ihre geologischen Urformationen, an Gesteine und kristalline Bildungen gemahnende Strukturbilder, gehören zu dem Teil ihres Schaffens, mit dem sie sich selbständig neben den anderen behauptet. In ihren graphischen Arbeiten macht sich eine größere Formenstrenge bemerkbar; geometrisierende Konstruktionen, linear in Flächen verspannt, halten sich gegenüber der Aggressivität der freien Handschrift in einem spannungsvollen Gleichgewicht.

WILHELM WESSEL (1904–1971) begann als Graphiker, gewann aber als Maler rasch Anschluß an jene Richtung der europäischen Kunst, die ihre Figurationen aus der Suggestionsfähigkeit der Bildmaterie gewann. Die Verlockung, die von dem pastosen Farbstoff ausging, der Assoziationen an Asphalt, an Erdsubstanz und Gestein wie bei Tàpies und zeitweilig bei Dubuffet wachruft, führte zu Arbeiten von meist sparsamer Farbigkeit, doch von um so dichterer Stofflichkeit. Borkige und schorfige Oberflächen strukturieren den Grund. Eingelassene Stücke Glas und Keramik verfremden, schaffen die Atmosphäre des Erlesenen inmitten der betonten Schlichtheit der bildnerischen Mittel – Kontraste von bestechender Wirkung.

CONRAD WESTPHAL (geb. 1891) gelangte seiner Generation gemäß von der figürlichen Darstellung zur Abstraktion. Seine ungegenständlichen Werke basieren auf der unterschwelligen Nähe des Dinglichen wie auf metaphysischer Gestimmtheit. Diese offenbart sich in den Schwebungen der Farbe, dem Duktus der Form, der in Schwingung versetzten Fläche, ein Ausdrucksvokabular, das ihm als Formmusik übersinnliche Botschaft zuträgt.

Mag der Einfluß der Kunst dieser Maler auf die neben und nach ihnen Arbeitenden auch nicht groß sein, so sind ihre Bestrebungen wie ihre Wirkung auf das allgemeine geistige Klima der Zeit nicht gering zu schätzen. Sie bildeten jene breitere Grundlage, auf der sich eine Beziehung zur erhöhten Wirklichkeit (wenn auch nicht zur anschaulichen Realität) erhielt, sei sie nun poetisch verklärt, von Emotion und Empfindung bestimmt oder Ausdruck einer auch in der nonfigurativen Malerei gegenwärtigen ›Urbildlichkeit‹ als der zeitgerechten Gegenwirklichkeit zur Welt sichtbarer Erscheinungen.

Alexander Camaro (geb. 1901)

Als Camaro mit den 19 Variationen des ›Hölzernen Theaters‹ von 1946 zum ersten Male in der Öffentlichkeit disku-

tiert wurde, spürte man in den melancholischen Bildern schon die Suche nach dem Gleichnis als einer Möglichkeit, die Erscheinungen zu deuten. War dies Verlangen damals noch an eine karge Gegenständlichkeit gebunden, so zielte es in der Konsequenz doch auf Abstraktion, die in den fünfziger Jahren erreicht wurde. Es ging dem Künstler nicht um Befreiung vom Inhaltlichen – im Gegenteil. Er versuchte, eine zutreffendere und vielseitigere Interpretation der Wirklichkeit aus gegenstandsfreien, aber evokativen Farben und Formen zu ermöglichen. Mehr und mehr wuchs so die Form in die Funktion eines Bedeutungszeichens hinein (Abb. 174).

Das Streben nach größtmöglicher Vereinfachung führte 1955 zu den sog. ›Formelbildern‹, zu Variationen von freien Klängen. Der Maler interpretierte diese Werke als

große, teilweise schwebende Farbformen, zuweilen angesiedelt im Kosmischen. Was am ›Hölzernen Theater‹ bezaubert, hier wurde es mit Absicht vermieden. Hier ist wenig mehr, die große Form schwingt, die sparsame Farbgebung – immer einfacher werden. Im ursprünglichen Sinne von ›machen‹ unsere Zeit auf die knappste Formel bringen. Erde, Luft, Durchsichtigkeit, leerer Raum.

Wiederum sehen wir eine imaginäre und expressive Realität angesprochen, die voller Suggestionskraft ist. Die Idee, den Ballast des Gegenständlichen abwerfen zu müssen, um eine gereinigte, verdichtete und mehrbedeutende Gegenwirklichkeit zu gewinnen, war noch tief in dieser Generation verankert. Sie verlangte vom Kunstwerk »die Sichtbarmachung des Geistigen. Hierzu bedarf es der Form. Doch ihre Bedeutung ist sekundär . . .«, wie der Künstler sagte. Deutlicher lassen sich die Grenzen zwischen der traditionellen und der neuen Abstraktion kaum bezeichnen.

174 Alexander Camaro, Morgen am Fluß. 1953. Öl a. Lwd. 120 x 150 cm. Privatbesitz

Joseph Faßbender (1903–1974)

Eine enge Verschmelzung graphischer und malerischer Elemente ist das Charakteristikum der Malerei des Kölners Faßbender. Die linearen Funktionen dominieren, das graphische Bildgerüst in seinem eindrucksvollen, wenn auch oft verwickelten Verlauf, das Zeichnerische, das sich in den Monotypien am freiesten entfaltet. Diese Vorherrschaft der »graphisch organisierten Fläche« schließt ein malerisches Äquivalent nicht aus. Das Gewicht verteilt sich zwischen Farbe und Form, zwischen Bild und Inhalt, nicht als ständige Spannung, sondern als jeweilige Möglichkeit. Selbst die zahlreichen monochromen oder schwarz-weißen Darstellungen (die sicher zum Besten gehören, was der Künstler geschaffen hat) sind nie ohne bildhafte oder malerische Bezüge, selbst Schwarz wird in einem solchen Zusammenhang oft als Farbe begriffen.

175 Joseph Faßbender, Polykratisch. 1957. Öl a. Papier. 51 x 90 cm. Privatbesitz, Köln

Faßbender überläßt sich nicht widerstandslos ihrer Verlockung. Er verwendet sie bedachtsam abwägend, ohne indes auf kraftvolle Werte zu verzichten, wenn ihm das als notwendig erscheint. Jede Erweiterung der Tonskala ist vorüberlegt.

Die lineare Grundstruktur der Faßbenderschen Werke bedingt die Existenz des Figuralen und den Reichtum an Formideen, die seit je an seinen Arbeiten gerühmt wurden. Der Hang zum Literarischen, zur Bilderzählung (wenn auch gewiß nicht im Sinne einer Illustration) basiert auf ähnlichen Voraussetzungen. Dabei vermied der Maler bewußt expressive Strukturen, impulsive Gesten im

Sinne des ›Action painting‹. Die Erzählung ergibt sich wie von selbst aus dem Duktus der bildnerischen Elemente. Entsprechungen zum Gegenstand sind nicht notwendig, weil das Figurative meist nur als tektonisches Kompositionsmittel oder als Bewegungsspur fungiert. Daß dennoch die Nähe des Dinglichen oft noch intensiv spürbar ist, liegt im Charakter der graphischen Signete als abstrakte Chiffren.

Neben der Druckgraphik, den Monotypien, den Ölbildern (Abb. 175) und den Entwürfen für Teppiche beschäftigte sich der Maler vor allem seit den fünfziger Jahren mit der Wandmalerei. Der Übergang von den versponnenen graphi-

schen Lineaturen zur monumentalen Bildform auf der Wand – wobei die Farbgebung oft nur auf Schwarz, Weiß und auf Grauwerte beschränkt bleibt – wirkt nicht als Bruch, sondern ergibt sich aus neuen Bildvorstellungen. Aber auch in ihnen verzichtet Faßbender weder auf ein Thema noch auf symbolhafte Zeichen und Sinnbilder. Er hielt sich stets der Idee des Gegenstands wie der Notwendigkeit eines Inhalts offen – ein sehr konsequenter und nicht leicht einzuordnender Einzelgänger.

Rupprecht Geiger (geb. 1908)

Daß »Farbe das Grundelement der Malerei« sei, dafür ist das Werk von Geiger der schlüssige Beweis. Schon die ersten Arbeiten des jungen Malers, kleine Aquarelle, die während des Krieges in Rußland und Griechenland entstanden, zeigen ein ausgeprägtes Farberleben, wobei der Eigen- wie der Stimmungswert der Farbe noch gleichberechtigt nebeneinander existieren. Den Maler unter dem Gesichtspunkt des Konstruktivismus (weil er sich auf vereinfachte, oft annähernd geometrisierende Farbformen beschränkte) oder der Hard-Edge- und Farbfeldmalerei zu sehen, würde irreführen. Geiger steht mitten in der Tradition der abstrakten Malerei, führt sie konsequent zu einem möglichen Endpunkt. Er betont sogar ausdrücklich, daß er die Grundidee dieser Malerei im Sinne des (frühen) Kandinsky und Klee verfolgt, in der Überzeugung, »daß Farbe geistige Energie, Licht in reiner Potenz ist«, daß es darum gehe, den »geistigen Gehalt der Farbe zu manifestieren«.

Das klingt vertraut. Dennoch fand der Maler für seine Intentionen eigenständige Bildformen, weil er davon ausging, die Farbe bei der Entstehung des Bildes aus ihrem überlieferten Zusammenhang von Motiv und Vorgang zu lösen. Was ihn dabei von den Überlegungen der Jüngeren trennt, die ebenfalls nach der Lösung der Farbe aus ihren traditionellen Bezügen suchen, ist nicht allein die Vorstellung von ihrer mystischen Wesensart, nicht die kosmische Romantik des Tachismus. Farbformen sind für Geiger keine aus Farbe gebildeten Objekte, keine durch Vorüberlegung bestimmten Bildteile, sondern »die Dimension der Farbe selbst...«, der Ablauf einer Modulation von hell nach dunkel auf einem bestimmten Farbweg«.

So suggerieren seine Bilder, die objektiv keine Beziehungen zum sichtbaren Sein, zur Natur mehr aufweisen, subjektiv noch Landschaft, kosmische Empfindungsräume, Welteindruck. Ihr Charakter als Meditationsobjekte – Ikonen hat man seine Werke schon genannt – ist stark genug, um im Betrachter Erinnerungen heraufzubeschwören, Assoziatio-

176 Rupprecht Geiger, E 245. 1957. Öl a. Lwd. ca. 100 x 100 cm. Privatbesitz

nen anklingen zu lassen: Die Farbe wirkt als »Licht, Raum, Bewegung und Zeit«.

Die Beschränkung der Malerei auf wenige Formvariationen, der Verzicht auf vielteilige Komposition wie auf malerische Handschrift im herkömmlichen Sinne (seine Bilder sind gespritzt), das Streben nach Transzendenz und Vision aus der farbigen Imagination – das alles stellt in dieser Weise einen Einzelfall in der deutschen Malerei der Nachkriegszeit dar. Geiger verstand es, mehr als zwanzig Jahre seinem eigenen Wege zu folgen, ohne unter den Einfluß einer der verschiedenen zeitgenössischen Richtungen zu geraten. Selbstverständlich existieren Beziehungen: Mit den Malern des Informel teilt er die Vorstellung von dem sich über den Bildraum hinaus erweiternden Farbraum als Ausschnitt aus dem Unbegrenzten, mit den Abstrakten die Empfindung für den irrationalen Farbwert, der den Betrachter zur Meditation leitet.

Aus dem Verhältnis zur Farbe ergibt sich der Verzicht auf Linie und Struktur ebenso wie auf die präkonzipierte Form. Form existiert für Geiger lediglich als Eigenbewegung der Farbe; Linien gelten ihm als Störung in dem sich ruhig breitenden Farbgefüge. So baut er seine Gemälde wie Modulationen auf, die auf der langsam zunehmenden Verdichtung farbiger Energien von feinster Konsistenz am Beginn über die sich steigernde Leuchtkraft der Mittelzone bis hin zum intensiven Wert des ›Farblichts‹ beruhen. »Durch ständigen Austausch von Farb- und Lichtwerten entsteht ein optisches Spiel, das nur noch gefühlsmäßig zu erfassen ist.«

Fragt man nach Entwicklung, so wird man bei aller Konzentration des Künstlers auf das zentrale Problem seiner Malerei genügend Wandlung finden: von der suggestiv-illusionistischen Farbgebung, dramatisch in Licht und Wert zu der Anonymität des Auftrags mit der Spritz-

pistole, die ein Gleichmaß innerhalb der steigenden oder fallenden Tonwerte bedingt, von zwar wenigen, doch differenzierenden Formen zu großen Farblichtflächen, von den Spannungen zweier Töne zur hohen Leuchtkraft eines fluoreszierenden Farbklanges – Entwicklung genug für dieses Werk, das um ein Thema kreist: die Beziehung des Menschen zum Universum der Farbe (Abb. 176).

Georg Meistermann (geb. 1911)

Wie in Frankreich bei Manessier entfaltete sich die Kunst von Georg Meistermann aus der engen Beziehung zu jener höheren Wirklichkeit, deren ›Imago‹ und Gegenbild das Kunstwerk ist. Es wird zum Symbol der Identität von Innerem und Äußerem, zur Nahtstelle zwischen Realität und Abstraktion, zur Mitteilungsebene aus der Sphäre der Erlebnisse und des Glaubens.

Daß schon den jungen, kaum der Akademie in Düsseldorf entwachsenen Maler, dessen Lehrer Heinrich Nauen und Ewald Mataré waren, das Verdikt ›entartet‹ und damit Ausstellungsverbot traf, liegt in dieser Überzeugung des Künstlers begründet. Wie vielen seiner Weggefährten, brachte auch ihm erst das Kriegsende die Freiheit zur Entfaltung und den raschen Durchbruch an die Öffentlichkeit.

Meistermanns Ideen erwiesen sich nach 1945 als Bestandteile einer gesamteuropäischen Problematik. Es ging ihm nicht darum, die Bildfläche zur Stätte impulsiver Gesten, zur Ebene der Emotion werden zu lassen. Er suchte nach überzeugenden künstlerischen Sinnzeichen als Trägern des Gehalts und der Empfindung, nach Chiffren, die für menschliche Anteilnahme und inneres Erleben stehen, die nicht die Sache an sich, sondern die durch sie hervorgerufene Reaktion des Künstlers

177 Georg Meistermann, Fuß-Spur. 1950. Öl a. Lwd. 110 x 97 cm. Privatbesitz

und Menschen bezeichnen, als Symbole der Meditation. Für den überzeugten Christen Meistermann bildete der Glaube die Grundlage für jene höhere Realität, deren wirkende Kraft er hinter der Welt äußerer Erscheinung sah. In der Malerei auf Leinwand wie im durchleuchteten, immateriellen Glasfenster vollzog er die gleiche Wandlung von der Realität zur emblematischen Bildgestalt, deren Bezeichnung anfangs aus abstrakten Figurationen, später unmittelbar aus der sinnlichen und geistigen Kraft der Farbe selbst gewonnen wurde.

Der Weg war konsequent. Er setzte schon in den Werken der späten vierziger Jahre an, hinter deren sich mehr und mehr verdichtenden Formen noch die Erfahrung des Auges und das Interesse am konstruktiven Gerüst stehen. Anfang der fünfziger Jahre treten freiere Bildungen

auf, in denen bereits der Gleichnischarakter der Erscheinung spürbar wird, obgleich sie selbst noch in einem seltsam untergründigen organischen Wachstum befangen scheinen. Die innere Freiheit dieser farbigen Funde, die sowohl expressiv wie meditativ wirken und in der Betonung von Linie und Umriß gegen Fläche noch zeichnerisch geprägt sind, weist nun schon in den Bereich der Sinn- und Meditationszeichen hinüber (Abb. 177). Das bestätigt ein Blick auf die Glasmalerei, in der sich Meistermann bald als eine führende Kraft zeigte. Innerhalb der religiösen Themenstellung trat die symbolische Funktion der Form und Farbe rascher und deutlicher zutage als in anderen Werken, in die sie gleichwohl damals bereits eingeschlüsselt war. Visionäres und Surreales bestehen anfangs noch nebeneinander. Die Füllung der Dingfragmente mit Bedeutung, im Bestreben, die Aussage des Bildes der Mitteilungsfähigkeit figuraler Zeichen anzuvertrauen, dem Erschauten das Empfundene entgegenzusetzen, ohne auf Wirklichkeit zu verzichten, das alles äußert sich in jenem Zeitraum oft noch dramatisch, expressiv und farbschwer.

Gegen Mitte der fünfziger Jahre setzt ein Prozeß der Klärung ein. Deutlicher als zuvor sieht man das ›Imago‹, das umfassendere Bild angesprochen, in dem sich eine zweite, höhere Realität manifestiert. Reichtum und Vielfalt der Formen wurden durch Mittel der geometrischen Abstraktion zu größeren Flächenplänen reduziert, denen Magisches und Mystisches eignet. Der Durchbruch zur Bildfläche als Meditationsebene ist damit vollzogen. Hier liegen auch die Ansatzpunkte zu den späteren Arbeiten, in denen Farbbewegungen, Konstellationen aus Spannung und Harmonie, zum schwebenden Klang umgesetzt, als unmittelbare Antwort des Künstlers auf seine Seins- und

Erfahrungserlebnisse zu werten sind – Bilder, denen weder Kraft noch Poesie fehlt (Ft. 44).

Auch darin entspricht wieder die Malerei auf Leinwand dem Glasbild. In beiden Verfahren erweitert die Kraft und Aussagefähigkeit der Farbe das emblematische Zeichen, verhindert dessen Sinnbedeutung ein Entgleiten der Tonwerte in das Nur-Gefühlhafte und damit ins Formlose.

Daß der Weg eines Malers wie Meistermann weder zum Informel noch zum Tachismus führen konnte, liegt auf der Hand. Die Bewahrung eines menschlichen Empfindungsraumes, die Ansprache des Seins ohne den Umweg über den Gegenstand, aber unter Erhaltung des Wirklichkeitsbezuges, der Wunsch, nicht »die Erscheinung der Dinge«, sondern »ihre eigentliche Idee« (Afro) darzustellen, war ein legitimes Anliegen jener Künstler, deren Werke noch in »einer unmittelbaren Korrespondenz mit der Wirklichkeit« stehen (Haftmann).

Hans Hartung (geb. 1904)

Nach dem Kriege galt der mittlerweile in Frankreich naturalisierte Hartung bald als ein Hauptmeister der ›École de Paris‹, in der er gegenüber der lyrischen die expressive Abstraktion vertrat. Was diesen Maler jedoch für die deutsche Kunst nach 1950 so wichtig werden ließ, was die jungen Künstler an seinen Arbeiten faszinierte, war mehr als die Erhebung der Linie zur emotionalen Geste – es war die bis dahin unbekannte Freiheit im Umgang mit den bildnerischen Mitteln.

Aus der mehr kalligraphischen Lineatur der Arbeiten in den dreißiger Jahren, aus ihrer Bewegung, Verschlingung und Vibration vor farbigem Grund war nach 1945 eine kraftvolle, konzentrierte Handschrift erwachsen, die, vornehmlich auf graphischen Mitteln basierend, als Ausdruck von angespannter Energie in Erscheinung trat. Hartung setzte sie als Strichwerk von eminent dynamischem Charakter auf einen bemalten Grund, der, farbig für gewöhnlich offen gehalten, dabei nicht selten wie ein Illusionsraum wirkt. Der Modus procedendi, die Pinselschrift erweist sich als das eigentliche Thema des Bildes: das Auge verfolgt die auf- und niederfahrenden Striche, die bald offen die Fläche kreuzen oder sich zu Bündeln einen, die schnell oder langsam niedergeschrieben, spontan oder zögernd den zeitlichen Ablauf des Gestaltungsprozesses als malerische Bewegungsspur auf die Dauer fixieren. Kontraste und Harmonien begegnen sich, Form- und Energiekonstellationen stellen ein ständig in Frage stehendes Gleichgewicht auf der Bildfläche her. Balken und Gitter, Bündel und Schriftspuren zeigen sich als ein Mitteilungsarsenal von erregender Intensität und Ausdrucksstärke, als Notationen innerer Impulse: die Malerei wird zur Spiegelung der momentanen Existenz des Menschen (Abb. 178).

Man ist versucht, einem solchen Schaffensprozeß den Charakter einer unmittelbaren Niederschrift zuzuordnen, die von geistiger Auseinandersetzung und erregter Spannung berichtet. Das trifft zweifellos auch in diesem Falle zu. Doch darf man darüber nicht die Zucht des Bildnerischen vergessen, welche als Einfluß der malerischen Kultur seiner Wahlheimat die Kunst von Hartung seit je auszeichnete. Ohne Zweifel drängte dieser Maler nach der ersten Phase der psychischen Improvisationen immer nachdrücklicher auf die Lösung der bildnerischen Mittel von der Emotion, auf die Verselbständigung der objektiven Form aus dem subjektiven Empfindungszeichen.

178 Hans Hartung, T 1949–9. 1949. Öl a. Lwd. 89 x 162 cm. Kunstsammlung Nordrhein-Westfalen, Düsseldorf

Man erkennt das zusehends an den Gemälden nach der Mitte der fünfziger Jahre (Ft. 38). Was ehemals erregt niedergeschrieben wurde, ist nun gemalt, ohne dadurch an Kraft einzubüßen. Die Spontaneität weicht dem Bedürfnis nach Bildform, die Transparenz in der Farbgebung nimmt zu, die Bildgründe werden reicher, kostbarer, immaterieller. Die Befreiung vom Druck der Expression wandelt das Emotionsspuren-Gebilde zum konstruktiven Bildelement, die drängende Erregung, die sich bisher in motorischer Energie niederschlug, gewinnt den Charakter des geprägten Zeichens. Dennoch erhält sich in den Bildern das Moment der menschlichen Existenz, wenn auch nun gesammelter, beruhigter, ausgewogener. Dergleichen Übergänge vom Expressiven zum Malerischen sind in der deutschen Kunst nicht häufig anzutreffen. Hier erscheinen sie uns als eine glückliche Übereinstimmung der deutschen wie der französischen Traditionen, die in Hartungs Werk in einer bemerkenswerten Synthese zusammenfließen.

Wols (1913–1951)
(Otto Wolfgang Schulze)

Wols, der zweite deutsche Maler verwandter Intention, der nach Kriegsende nach Paris zurückgekehrt war, kam von anderen Voraussetzungen her als Hartung. Gegen dessen Aktionen setzte er ein meditatives, hintergründiges Netz feinster Striche, psychische Improvisationen von hoher Sensibilität und Verletzlichkeit. Erst später begriff man, daß hier ein Gefährdeter und Leidender die Spuren seines Erlebens und Duldens, die Zeugnisse einer bedrohten Existenz, eines bitteren Schicksals aus Verfolgung, Not

und Heimatlosigkeit in diese kleinen Blätter eingeschrieben hatte wie in einem Selbstgespräch.

Die Voraussetzungen zu solchem Tun lagen im Surrealismus. Bereits 1932 war der junge Wols, Sohn einer Beamtenfamilie, nach Paris gegangen, nicht als Maler, sondern als gelegentlicher Schriftsteller und als Photograph. Dann hatte er sich in Spanien aufgehalten, von wo ihn der Bürgerkrieg vertrieb. In Paris arbeitete er wieder als Photograph (und zwar als ein erfolgreicher), während die Malerei sein Leben nur am Rande begleitete. Die Zeichnungen dieser Zeitspanne, noch ganz autodidaktisch mit spitzer Feder auf das Papier gesetzt, sind voller hintergründiger Beziehungen und hintersinniger Bedeutung, surreale Manifestationen, die an Bosch und Kubin gemahnen, oft grotesk-ironisch oder satirisch: merkwürdige Landschaften, bevölkert mit Fabelwesen, Phantasiewelten, geheimnisumwittert, fliegende Schiffe, Organismen, die über die Bildfläche wuchern, Traumstädte als Schauplätze medialer Ereignisse.

Erst 1946, nach Krieg, Flucht und Internierung widmete sich Wols ganz der bildenden Kunst. Neben den kleinformatigen Aquarellen und Zeichnungen, den träumerischen und phantastischen Improvisationen entstehen nun seltsame Farbbildungen, spontane Flecken, aus denen naturverwandte Strukturen hervortreten, ebenso poesievoll wie von quälender Unruhe erfüllt, Bilder von ekstatischer Gespanntheit, doch ohne gegenständliche Beziehungen. Manchmal ergibt sich zufällig aus den Kumulationen der Materie: ein Stück Natur, eine nächtliche Blüte, die aus dem Gefaser der Striche emporwächst, amorphe Figurationen, die an drohende Wolkenballungen oder an mikrokosmische Lebewesen erinnern oder erotische Fragmente als Symbole eines gefährdeten Seins. In diesen ›Taches‹, in

ihren Lineaturen und ihrem farbigen Geflecht scheint die menschliche Existenz wie unter dem Seziermesser bloßgelegt, die zuckenden Nervenbahnen, das pulsierende, ringende, verzweifelte Leben, entblößt vom Deckmantel der Tradition, der Hülle der Konvention (Ft. 39 und Abb. 179). Diese unmittelbare Eröffnung der Bereiche des Innern, dies Freilegen urgründiger Bewußtseinsschichten vollzieht sich in höchstem Maße subjektiv und ist kaum mehr vom Intellekt gesteuert. Damit entzieht sich der rein schöpferische Prozeß mehr und mehr der Kontrolle durch die Ratio. Der Alkohol als enthemmendes Mittel trug das seine dazu bei, das Bild zum Diagramm nahender Zerstörung, zur Ebene eines menschlichen Schicksals

179 Wols, Fond ocre éclaboussé de noir. 1947. Öl a. Lwd. 92 x 73 cm. Ehem. Michel Couturier, Paris

werden zu lassen, das in selbstzerstörerischer Konsequenz bereits 1951 endete.

Die späten Werke, ein Gewoge aus farbigen Flecken und Streifen als den nervösen Spuren elementarer Erfahrung, sind zugleich beispielhaft für die Malmethode des Tachismus: das Bild entsteht nicht mehr im herkömmlichen Sinne; im Auftrag und Duktus der Linien und Farben, in den zuckenden Kurvaturen, den in die Materie eingerissenen Verletzungen liegen nun ›Inhalt‹ und ›Aussage‹ zugleich. Von der Komposition her gesehen, scheint die Revolution vollkommen. Die Perspektive ist aufgehoben, der multifocale, d. h. an keinen bestimmten Blickpunkt mehr gebundene Bildraum entsteht durch das visuelle Erlebnis sich überkreuzender Linien; er liegt zwischen den Farbspannungen, den geschlossenen und aufgebrochenen Ebenen des Bildes (Abb. 179).

Vieles mußte bei der Kürze dieses Lebens ungesagt bleiben. Wir wissen heute, daß die Kunst dieses Malers mehr war als ein Selbstgespräch oder eine psychologische Reaktion. Seine Bilder sind »Gedichte, die ihre Form in ein noch unbetretenes Gelände setzen«, künstlerische Manifestationen von großer Kraft und Eindringlichkeit, so wenn aus den amorphen, tonigen Gebilden wie ein Wunder plötzlich reine, visionäre Töne hervorbrechen. In ihnen bezeugt sich ein Maler, ein überaus subtiler Erfinder (man erinnere sich seiner Graphik!), der farbige Energien an vibrierende Flecken band, der beim Malen und Zeichnen das erregende Spiel entfesselter Kräfte lenkte und dosierte und dem Betrachter übermittelte.

Mag man Wols' künstlerische Situation auch als extrem bezeichnen, so erwies sie sich – deutsch in der Phantastik des frei spielenden Striches, in der ekstatischen Innigkeit der Farbe, in der Notation eines Seinsgefühls – doch schon kurz nach seinem Tode als Teil jener internationalen Bewußtseinslage, die neben ihm und Hartung auch die Amerikaner Pollock und Tobey vertraten – ein Grund mehr für die ungewöhnlich starke Wirkung, die seine Bilder auf die Malerei des Informel und Tachismus ausübten.

Die Malerei des Informel

Wie trotz der oft verwirrenden Aspekte der deutschen Malerei der fünfziger Jahre bald sichtbar wurde, folgte sie in einem schnell sich verringernden Abstand der internationalen Zielsetzung. Die anfängliche Unsicherheit, die mühsame Suche, das oft ergebnislose Experiment zeigen, daß die Künstler es sich nicht leicht machten. Sie begnügten sich nicht mit der Übernahme der Methode des Informel, sondern erprobten neue Wege und Möglichkeiten. Gehören sie auch von der Gesamtentwicklung her gesehen zur zweiten Welle, so gewannen doch die von Einzelnen vorgetragenen Ideen der neuen Kunst bald internationale Resonanz. Ihre rasch sich ausprägende Eigenart als deutscher Beitrag läßt es zu, ihn als einen integrierenden Teil der Gesamtkonzeption einzuordnen.

Das Action painting als »psychische Improvisation« der Ausdrucksgeste, wie Klee sie genannt hatte, und die vielfältigen Brechungen des Tachismus standen für die junge Generation im Vordergrund des Interesses. Die konkrete Malerei als Hüterin der absoluten Form fand zwar ebenfalls neue Verfechter, diente aber zu diesem Zeitpunkt, wie die bereits besprochene formale Abstraktion, oft nur als Durchgang zum Informel. Der abstrakte Expressionismus, wie ihn die Mitglieder der ›COBRA‹ vertraten, fand erstaunlich wenig Widerhall; ebenso stand, wie wir gesehen haben, die surreale und

magische Abstraktion lediglich am Rand des allgemeinen Weges.

Die Gefahr, die auch in der deutschen Malerei nach 1950 rasch erkennbar wurde, lag in der anwachsenden Breite der Produktion, in der Geschwindigkeit, mit der die Künstler den Abstand zu den internationalen Vorbildern abzukürzen trachteten. Als warnendes Zitat ging bereits Mitte der fünfziger Jahre das Wort von der »abstrakten Akademie« um.

Die große Zahl der künstlerisch Tätigen seit der Mitte des sechsten Jahrzehnts erschwert die Übersicht. Alle Maler zu registrieren, würde den Rahmen selbst einer Einzeluntersuchung sprengen und das Bild verunklären. Das Jahrzehnt des Informel zu schildern, kann nur den Versuch bedeuten, bestimmte Strömungen zu verfolgen, die sich kraftvoller erwiesen als andere, Akzente aufzuzeigen, hinter denen wie aus einem Mosaik das vielfältige Bild der zeitgenössischen Malerei hervortritt, Künstler anzuführen, deren Schaffen nachhaltigere Spuren im Gewebe der ungegenständlichen Malerei hinterlassen hat.

Unter den ›Voraussetzungen‹ zur Kunst nach 1945 waren bereits die Zielsetzung sowie die charakteristischen Merkmale der internationalen Entwicklung angedeutet worden. Auch in Deutschland setzte der Bruch mit der Tradition mit der Befreiung des Bildes von den Regeln der klassischen Malerei, mit dem Verzicht auf das herkömmliche Kompositionsschema ein. Hier wie dort dienten die Formmittel fortan der Erzeugung intensiver bildnerischer Spuren, seien sie expressiv, dynamisch bewegt und nach großer Geste strebend oder meditativ, auf innere Bewegung reagierend und sich mit intimeren Formaten begnügend. Die Fläche der Leinwand wurde zum aktiven oder leidenden Grund, der das Resultat der jeweiligen Aktion bewahrte.

Die Begriffswandlung vom Maler zum Akteur ermöglichte eine Vielzahl an Ausdrucksgebärden im Sinne des Action painting. Sie brauchten nicht auf expressiver Regung zu beruhen, konnten auf kalligraphische Zielsetzung verzichten, wenn sie wie bei einer Reihe der deutschen Vertreter dieser Richtung zur bildnerischen Fixierung dynamischer Prozesse wie Zeit oder Bewegung dienten.

Bei K. O. GÖTZ (geb. 1914) wurde die spontane Geste derart zum eigentlichen Selbstzweck des Bildes, daß sie sich nur dann im Gemälde realisieren ließ, wenn der Duktus des breiten Pinsels als reine Bewegungsspur auf der nun auf der Erde liegenden und nicht mehr auf der Staffelei stehenden Leinwand unmißverständlich den motorischen Impuls zu erkennen gab, die Zeit als Element der Bewegung also miteinbezog. Eine intellektuelle Kontrolle war dabei weitgehend ausgeschaltet. Alles spitzte sich auf den Malvorgang zu, der nicht unterbrochen werden durfte, sollte sich die notwendige Unmittelbarkeit als Ergebnis der Schnelligkeit erhalten. Ebenso wie in den kalligraphischen Lineaturen von Mathieu sind hier weder Retuschen noch Korrekturen möglich. »Meine sogenannten Wirbelbilder z. B. zeichnen sich dadurch aus, daß sie in drei bis vier Sekunden gemalt werden müssen, während zur Entwicklung dieses Typs drei bis vier Jahre gebraucht wurden. Auf diese Weise werden hintereinander manchmal 15 bis 20 Bilder gemalt und wieder zerstört, ehe die letzte zufriedenstellende Version entsteht« (Götz).

Solche Werke sind keineswegs ein Spiel mit dem Zufall, sie verzichten auch auf die Einbeziehung des surrealistischen Automatismus. Sie kennzeichnen im Gegenteil Augenblicke absoluter Konzentration, höchster geistiger und körperlicher Anspannung, die sich beim ›Action‹ schlagartig oder in rasantem Ablauf entladen.

180 K. O. Götz, Bild vom 30. 12. 57. 1957. Öl a. Lwd. 100,3 x 120,5 cm. Museum Folkwang, Essen

Das schließt Assoziationen an verwandte Vorgänge in der Natur, wie hier an erregte Wogen, nicht aus (Abb. 180). Derart ungewollte Übereinstimmungen ergeben sich manchmal wie zwangsläufig aus den beiderseits bewegenden Kräften: künstlerische Analogien zu Phänomenen der Natur.

Kurt Hoffmann, genannt SONDERBORG (geb. 1923) scheint vom Rausch des technischen Zeitalters, von der Faszination der Geschwindigkeit und der Strahlkraft dynamischer Energien erfaßt. Seine Werke beschwören den Eindruck heftigster Beschleunigung herauf, die sich in emporschießenden Diagonalen äußert. Nur, der explosive Charakter seiner Schnellschrift wirkt eher kühl als expressiv. Sie antwortet nicht auf empfindsame Regungen des Innern, sondern ruft Erinnerungen an die Motorik technischer Rhythmen, an den Ablauf maschineller Vorgänge wach, bezieht also die Bewußtseinssituation des technischen Zeitalters mit ein (Abb. 181).

181 Sonderborg, Ohne Titel. 1953. Eitempera a. Papier. 107 x 70 cm. Museum Folkwang, Essen

Was zufällig erscheint, erweist sich somit als die Anerkennung einer neuen Gesetzmäßigkeit, als eine Systematisierung und – wie sich aus dem Abstand von heute schärfer erkennen läßt – als eine Ästhetisierung solcher Begriffe wie Zeitablauf oder Zeiteinteilung durch formale Synchronimpulse. Wichtig noch, daß bei solchen Notierungen von Kraft, Spur und Bewegung die Farbe gewöhnlich eine untergeordnete Rolle spielt. Götz wie Sonderborg bevorzugten Schwarz-Weiß oder zumindest einfache Hell-Dunkel-Kontraste. Seltener unterstützt eine Far-

be wie ein aktives und dynamisches Rot den Prozeß.

FRED THIELER (geb. 1916), wie Götz Preisträger des ›jungen westen‹, hat ebenfalls eine Reihe raumdynamischer Abläufe und Spannungsfelder gemalt, die eine verwandte Gestimmtheit erkennen lassen. Dennoch existieren wesentliche Unterschiede. Zwar hat Thieler für sich den Begriff ›Kunst‹ verneint, auch er fühlte sich als Akteur. Aber er verwendet noch Farbe, er malt noch. Seine Werke wirken weniger motorisch bewegt als vielmehr expressiv. An Stelle eines technischen Rhythmus, spontaner Abläufe werden kosmische Spannungen spürbar. Auch hier erregt die Fixierung des Augenblicks. Aber dieser scheint eher wie eingefroren, symbolisiert einen Zustand

182 Fred Thieler, A-A-57 Kantig und kreisend. 1957. Öl a. Lwd. 150 x 125 cm. Wilhelm Lehmbruck Museum, Duisburg

geheimer Kontemplation. Selbstverständlich ist die bildnerische Reaktion absolut subjektiv. Die Kunst dient nicht mehr als ein Endziel, sie existiert allein in der Bewußtheit eines Augenblicks, als ein schöpferischer Prozeß, der sich eine größere Verbindlichkeit aus der Verankerung in der allgemeinen Bewußtseinssituation fast wider den Willen der Akteure erhält (Abb. 182).

Die soeben erwähnten Werke wirken wie Ergebnisse des Augenblicks, mochten sie im Verlauf von Sekunden wie bei Götz, von Stunden wie bei Sonderborg oder in längeren Zeitspannen wie bei Thieler entstanden sein. Sie fixieren demgemäß den einen Moment der Spannung mit nachfolgender Lösung.

Bewegung jedoch, das wußten die Techniker länger als die Maler, konnte man auch als ein abstraktes Diagramm darstellen, in der Malerei entsprechend als graphische Niederschrift formaler Abläufe. Bei Paul Klee waren erste Andeutungen schon faßbar gewesen. Im Werk von HANN TRIER (geb. 1915), der ihn intensiv studiert hatte, wuchs der skripturale Charakter der Zeichen zur Anekdote, zum Muster, in das Erfahrungen von Gesehenem, Erlebtem und Erdachtem hineinverwoben werden konnten. ›Maschineschreiben‹ erweckt suggestive Vorstellungen von Geräusch und Bewegung. Wie zufällig tauchen dabei gegenständliche Funde aus den wie spielerisch über die Bildfläche gelegten Lineaturen auf. Ein Gleiches gilt für *Nestbau* (1955) oder *Den Teufel an die Wand malen* (1953), Bilder, in deren Titel bereits die Absicht des Künstlers zur Beschreibung eines Prozesses erkennbar wird. Später erst wurde bei Trier die Farbe freier, verselbständigten sich die zeichnerischen Strukturen, verdichteten sich zu einem Netz von Vibrationen, immer noch unter demselben Aspekt fort-

gesetzter Bewegung, den der Maler durch gleichzeitiges Arbeiten mit beiden Händen unterstreicht (Ft. 45).

Diese skripturalen Bezüge des Bildes – man mag sich hier an die Phantasieschrift von Trökes erinnern – sind keinesfalls mit jenen identisch, die wie bei Bissier oder bei Tobey auf die Anregungen der ostasiatischen Schrift zurückzuführen sind oder wie bei den späteren Arbeiten von Hoehme serielle Schriftspuren in die Fläche des Bildes ordnen. Sie beruhen hier noch auf dem Bewegungsdrang und dem Hang zur Selbstdarstellung, wie sie aus dem Action painting geläufig sind. Anders dagegen die anonymen Reihungen, die Letternfelder, Buchstabenkombinationen oder Sehtexte, die bereits auf die Bemühungen einer wiederum jüngeren Generation verweisen, die Anfang der sechziger Jahre an die Öffentlichkeit trat und das Informel beendete.

Die starke Bewegung in den Bildern von PETER BRÜNING (1929–1970) seit der Mitte der fünfziger Jahre basiert häufig auf den dynamischen Möglichkeiten seines bildnerischen Materials und überschreitet damit die zuvor angedeuteten Intentionen der Künstler, in deren Werken die Farbe als Materie so gut wie nicht in Erscheinung tritt, weil sie zur Steigerung des suggestiven Charakters weitgehend verflüssigt werden mußte. Bei Brüning queren Strömungen von Farbe die Fläche. Sie folgen keiner bestimmten Bewegungsrichtung, skandieren keine Zeitabläufe, sondern schießen hin und her, steigen und fallen, indem sie einem eigenen, verwickelten Rhythmus folgen und dabei gegensätzliche und verwirrende Impulse verraten. Eine Gesetzmäßigkeit ist oft nur aus der Bewegung des Künstlers beim Malen abzulesen, sie beruht weniger auf linearen Strukturen als auf allgemeiner vertikaler oder horizontaler Richtungsbestimmung. Hier ist in die

Dynamik des Action painting bereits die malerische Ungebundenheit des Tachismus eingeflochten. Später wird diese freie lyrische Zeichenschrift in zunehmendem Maße in die Fläche eingebunden. Brüning wählt karthographische Zeichen zu artifiziellen Landschafts‹erzählungen‹ (vgl. S. 404).

Stärker noch als die motorisch-energetischen Impulse wirkte auf die jungen deutschen Maler der Tachismus. Er stützt sich auf das Medium und auf die Materie der Farbe, ohne das tragende Gerüst der dynamischen Lineaturen, der Kurven und Spannungsdiagramme. Sonst sind sich die Voraussetzungen ähnlich. Die Arbeit am Bilde geht auch im Tachismus spontan vor sich, d. h. ohne vorgefaßten Plan oder Entwurf, ohne eine vorherige Definition des Entstehenden, die sich gewöhnlich erst im Verlauf des Schaffens einstellt – Schöpfung aus dem Ungeformten. Die Gestik ist zweifellos geringer. Dafür spricht die Farbmaterie als Gestaltfaktor spürbar mit. Der Künstler handelt nicht nur als Maler, sondern agiert zugleich als Gestalter. Der Prozeß sich widerstreitender und endlich doch übereinstimmender Abläufe führt zur Definition des Bildes als Ereignis. Die zunehmende Betonung seines materiellen Charakters, die in den nach-tachistischen Mauer- und Materialbildern ihren Höhepunkt erreichte, überschreitet die traditionellen Bildgrenzen zum reliefartigen oder sogar freiplastischen Tastobjekt. Dabei spielt die Frage nach der Autonomie des Bildes eine entscheidende Rolle. Wenn Hoehme die vorher rechteckigen Bildbegrenzungen so verformt, daß sich in Vor- und Rücksprüngen Bild und Wand verschleifen, es dem umgebenden Raum gestattet wird, in das Bild einzudringen, weil die zuvor durch eindeutige Abgrenzung vollzogene Trennung aufgehoben ist (Rauschenberg

und Jasper Johns beschäftigten sich in den USA zur gleichen Zeit mit dem Problem von Farbobjekt und shaped canvas), so erkennen wir aus der Rückschau darin die ersten Voraussetzungen für die Objekte und Environments der sechziger Jahre. Zugleich wird damit eine Erkenntnis bestätigt, die man bereits aus den Arbeiten von Götz und Sonderborg folgern konnte: Das Bild ist künftig offen, es existiert als Ausschnitt aus einem Gesamtgeschehen, als Teil einer Gesamtfläche, als Bestandteil des imaginären Raumes. Beide Maler hatten folgerichtig nur noch einen Abschnitt aus einer umfassenderen Bewegung dargestellt, die man sich nach allen Seiten fortgesetzt denken muß. Ähnliches galt zuvor schon für die Werke von Pollock.

Auf der anderen Seite brachte der erweiterte Raumbegriff einen neuen Illusionismus ins Spiel. Relativ klein dimensionierte tachistische Gemälde weiteten sich zu kosmischen Räumen, deren Faszination für den Betrachter nicht zuletzt von ihrer Unbegrenztheit ausgeht. Die farbige Materie ist hier eindeutig mit den Phänomenen von Licht, Raum und Bewegung gleichgesetzt. Eine folgerichtige Erweiterung in fast barockem Sinne erfährt schließlich dieser illusionistische Bildraum in den eigentlichen Material- und Strukturbildern. Er greift aus der Fläche der Malerei kommend plastisch in die reale Außenwelt hinüber und verschleift die traditionelle Distanz zwischen beiden Ebenen.

Erneut stellte sich nun die Frage nach dem Verhältnis vom Bild zur Realität. Der suggestive Charakter des Schöpfungsvorganges aus dem Chaos der ungeformten Materie, die formalen Verwandtschaften zwischen manchen Kunst- und Naturgebilden, der Hinweis auf das durch die Physik erweiterte Weltbild, auf Vorgänge im Bereich von Mikro- und

Makrokosmos, das alles deutet auf fließende Grenzen zwischen Kunst und Wirklichkeit hin. Es wurde bereits betont, daß weder figürliche Zufallsfunde, surreale Suggestionsformen aus dem Stofflichen noch die Analogie zu Prozessen in der Natur im Widerspruch zum Charakter des Informel als Malerei der Unform stehen. Außerdem handelt es sich hier keineswegs um eine Übertragung der traditionellen Realität, sondern um eine tiefere Übereinstimmung, um die Integration eines erweiterten Wirklichkeitsbewußtseins in das Bild.

Bei den deutschen Malern dieser Richtung war die Bereitschaft ausgeprägt, Bezüge zur ›inneren‹ Natur und zur Welt aufzugreifen oder zu erhalten, in visionären ›Landschaften‹ (wiewohl ohne jede Beziehung zum definierbaren Gegenstand), in stellaren Hell-Dunkel-Kompositionen, in der Darstellung von Materiekonzentraten aus amorphen Gebilden als der Entsprechung zur Schöpfung. Auch die Suggestivkraft der Farbmaterie schien unbegrenzt: in den Strudeln der Farbe, die sich wie Lava über die Bildfläche ergießt, in zähen, schlammartigen Bildungen, in verwitterten und verschorften Oberflächenstrukturen oder in unbedinglichen Wolkenbildungen und Lichtgespinsten fanden sich immer neue Übereinstimmungen.

Es war wohl gerade das Unverbindliche, Schwebende und im Zustand nicht Festzulegende der informellen Malerei, was die deutschen Maler dazu veranlaßte, das persönliche Engagement, die Erhaltung übergeordneter Bezüge in der Kunst zu suchen.

Indes, die Verlagerung des Gewichts von der psychischen Improvisation, von der Funktion der Malerei als Seismograph des erlittenen Schicksals wie bei Wols, auf eine weniger vom Intellekt als vom Gefühl gesteuerte Imagination stellt

nur einen, wenn auch nicht den unbedeutendsten Akzent der Entwicklung in Deutschland dar. Das Finden neuer Inhalte stand durchaus nicht immer im Hintergrund. Viele Künstler – und nicht die schlechtesten – nutzten die ungewöhnlichen formalen Möglichkeiten der Bildmaterie, konzentrierten sich auf die Schilderung des ›Modus procedendi‹ und erhoben damit das ›Malen der Malerei‹ zum eigentlichen Zweck des Bildes. Die Entwicklung der deutschen informellen Malerei verrät also keine einheitliche Zielsetzung, wenn auch bestimmte geistige Übereinstimmungen existieren. Die Künstler versuchten, die verschiedenen Gegebenheiten bis an deren Grenzen durchzuproben. Sie waren eher Durchdenker, Vollender als Pioniere. Darum wirkten ihre Ideen nicht schulbildend, wenn sie auch manche Voraussetzungen für das kommende Jahrzehnt entwickelten. Historisch betrachtet, stellt das deutsche Informel bereits den zweiten Schritt dar, in dem sich ein Ende ankündigt. Es kam rasch und ging ebenso von der Neuorientierung der führenden Künstler wie vom Widerstand der heranwachsenden Generation aus.

BERNARD SCHULTZE (geb. 1915) gehörte zu den ersten Malern des Tachismus in unserem Lande. 1951 datieren die frühesten Versuche, 1952 sah man seine ersten freien Arbeiten in der bekannten Ausstellung der ›Quadriga‹ als ›Neuexpressionismus‹. Die Quellen seiner Kunst liegen im Surrealen; er leugnete sie auch künftig nicht. Der Anfang seiner informellen Periode wirkt wie ein Versuch, das Chaos zu orten, eine neue, unbegrenzte Form zu finden, in die die Willkür des frühen Tachismus münden konnte. Dynamische Bewegung herrschte vor, farbige Strukturen wölkten auf und zerfaserten, durchdrangen und verschoben sich, verloren ihre Gestalt und erneuerten

183 Bernard Schultze, Grüner Migof. 1963. Farb-
relief. 115 x 90 cm. Privatbesitz USA

sich gleichzeitig, wie ein *Ruheloser Pro-
zeß*, wie *Spuren aus einer diffusen Welt*,
– beides Bildtitel der Zeit, die den Tenor
bestätigen.

Die Entlastung vom Inhaltlichen er-
folgte bei Schultze aus der Konzentration
auf die farbige Materie. Aus der bild-
nerischen Kraft des Stofflichen wuchs die
Oberfläche seiner ›Gemälde‹ Schicht um
Schicht. Sie wölbt sich, faltet sich auf,
wirft eruptiv Hügel und Gebirge empor,
die wie Flugbilder der Erde wirken. Neue
Materialien wie Sand, Holz, Stoff, Stroh
oder Draht steigern die Strukturbildung,
die Plastizität der Farbkrusten und wach-
sen endlich (1956) bis zur Reliefstärke
heran. Auch hier sind noch untergründige
Erinnerungen an natürliche Evolutions-
prozesse einverwoben; die Magie des Sur-

realen erhält sich in der Eroberung neuer
Bereiche des Organischen wie des Anor-
ganischen. Solche plastischen Materiebil-
der, in denen die Oberfläche in phanta-
stischen Wucherungen aus der Fläche in
den realen Raum hineinwächst, in denen
eine künstliche Farbigkeit nicht ohne
emotionalen Wert die Formen über-
strömt, nicht Bändigung, sondern das
Chaos beschwörend, führen gegen Ende
des Jahrzehnts (1960/61) zur Lösung
vom bisherigen Begriff des Bildes, der
schon auf die zuvor entstandenen Arbei-
ten nicht mehr recht zutreffen wollte, zur
Verselbständigung dieser merkwürdig ba-
rocken Gebilde im Raum (*Migofs* und
Zungencollagen, Ft. 40 u. Abb. 183).

GERHARD HOEHME (geb. 1920) hat sich
stets als einen »Raummaler« bezeichnet.
Er betrachtet die Jahre um 1956 als für
ihn entscheidend, als er »die Erinnerung
an die Natur als Medium räumlicher Ge-
staltung« durch Strukturen ablöste, »die
das Finden andersartiger Bildräume mög-
lich machten«. Folgerichtig erschienen ihm
die Pinselzüge nicht als Ausdrucksspuren,
sondern als Raumspuren, »die zugleich
Inhalte evozieren«. Damit verliert das
Gemälde das Endliche, Begrenzte, In-
sich-Geschlossene. Es wird zum Teil des
Gesamtraumes, zugleich aber, obwohl
das widersprüchlich klingen mag, zum
»Ding, das abgelesen oder abgetastet wer-
den muß«. Der Abschied vom überliefer-
ten Tafelbild klingt darin bereits an.
Hoehme hat ihn bald vollzogen. Die
Methode der ›shaped canvas‹, die Er-
weiterung des Bildes ohne Rücksicht auf
die überlieferte Rechteckform besitzt
hier jedoch – anders als bei den Amerika-
nern – noch eine metaphysische und nicht
nur formale Funktion.

Der Weg zum Bildobjekt geht über die
Farbe. Die neuen Gebilde sind nicht mehr
an die Fläche gebunden. Zwar entstan-
den damals auch sog. ›Borkenbilder‹, mit

184 Gerhard Hoehme, »Z«. 1959/60. Schriftcollage. 100 x 80 cm. Staatl. Museen Preuß. Kulturbesitz, Nationalgalerie, Berlin

schorfigen Oberflächen und rissigen Schrunden, doch bemalte der Künstler zur selben Zeit auch Holzsäulen und erreichte damit den Bereich vollplastischen Gestaltens. In unmittelbarer Reaktion darauf erfolgte die Rückkehr zum Bild. Ein neues Engagement machte sich bemerkbar, doch erhielt sich der neue Farbcharakter. Vorwiegend monochrome, aber in sich sorgfältig differenzierte Oberflächen werden nun weniger materieschwer durch die Rhythmik paralleler Strukturen in Bewegung und Schwingung versetzt: erste Berührung mit den Vorstellungen vom Seriellen. Dennoch – »der poetische Inhalt blieb auch bei der strengeren Form ganz bewahrt«.

Diese Materiestrukturen erweiterte der Künstler gegen 1960 durch außermalerische Medien. Serielle Buchstaben- und Ziffernreihungen erleichtern Information und Assoziation, die dem Maler als wünschenswert erscheinen (Abb. 184). Sie sollen den Betrachter durch indirekte Ansprache, durch Ablesen zum Kontakt mit dem Bilde veranlassen. Damit war der entscheidende Schritt zum Schreibe- und Schriftbild getan, mit dem Hoehme sich endgültig vom Informel ab- und der Fragestellung der sechziger Jahre zuwendete.

Bei WINFRED GAUL (geb. 1928) suggeriert die Farbe strömende Bewegung. Dynamische Ballungen und Entladungen, dazwischen passive Zonen erhöhen die Kontrastwirkung. »Ich wähle, verwerfe, schütte zu und reiße wieder auf, lösche und beginne von neuem. Aber das Gesetz dieses Tuns vollzieht sich in einer Schicht, auf die ich wenig Einfluß habe.« Neben solchen Werken von intensiver Aktivität der Farben und Formen, neben Strudeln von Materie und Kraftfeldkonstellationen existieren die ›informellen Landschaften‹ in ihrer kosmischen Bezogenheit. *Stellarer Durchzug* (1957, Abb. 185) erweitert die Farbwolken und undinglichen Lichtgespinste zum imaginären Raum und bezieht sie so in die menschliche Erlebenssphäre ein. Von hier aus ist die Gruppe der ›Paysages imaginaires‹ gegen Ende des Jahrzehnts zu verstehen, in der die Farbe ihren Materiecharakter einbüßt, indem sie fließend vermalt und zu oft monochromen, aber stimmungshaften Weltlandschaften gesteigert wird. Mit ihnen wollte der Künstler den Schritt in das Unbegrenzte tun – die Farbe erweitert das Bild zum Symbol von Transzendenz und metaphysischer Weltsicht.

Schon 1950 war HUBERT BERKE (geb. 1908) Preisträger des ›jungen westen‹. Er

185 Winfred Gaul, Stellarer Durchzug. 1957. Öl a. Lwd. 95 x 65 cm. Kunsthalle Recklinghausen

hatte kurz vor Beginn des Dritten Reichs in Düsseldorf bei Klee studiert und gehörte später der ZEN-Gruppe in München und der Neuen Rheinischen Sezession an. Die Berührung dieses künstlerisch erfahrenen Mannes mit den Ideen des Informel führte ihn aus einer anfangs verfestigten, manchmal wie kristallin anmutenden Form zu einer malerisch außerordentlich subtilen Freiheit. Seine Bilder verharren wie in einem Schwebezustand, der auf der Ausgewogenheit der bildnerischen Mittel beruht: Farbige Flecken und Flächen kumulieren schwerelos im imaginären Raum, gleiten und ruhen, zeichnen manchmal farbige Spuren oder einsames Linienwerk, die wie eine fremde Schrift vor sensiblem Grund stehen und Konstellationen von großer Empfindlichkeit und malerischer Schönheit bilden.

HANS PLATSCHEK (geb. 1923), während des Krieges in Südamerika lebend, malte bereits 1940 erste abstrakte Improvisationen. Seine Arbeiten basieren weder auf der von der Farbmaterie ausgehenden Faszination noch erscheinen sie als spontane Aufzeichnungen seelischer Regungen. Materie und Form befinden sich im Fluß, dunkel, rätselhaft; der Maler liebt die sensiblen Valeurs, die zarten Übergänge, das Sich-Durchdringen der farbigen Gründe, vor denen bewegte Zeichen auftreten, Kurvaturen (doch ohne dynamische Spannung), verfließende Lineamente, die irreale Formen bilden, streifige Flecken, die wie Inseln auf den durchscheinend-dunklen Farbzonen wogen. Bei ihm gibt sich (wie auch bei Berke) der Tachismus ganz malerisch. Manchmal will er wie ein abstrakter Impressionismus erscheinen, ganz auf den Zustand des Bildes, auf seine koloristischen Werte gestimmt, in derselben Unverbindlichkeit, die wir bei der informellen Malerei immer dann konstatieren, wenn nicht die Emotion oder der Hang zur Selbstdarstellung, nicht der Wunsch nach metaphysischer Tiefe oder die Neigung zu übergeordneten Bezügen, sondern allein die Empfindung für Farbe den Pinsel des Malers führen.

HANS WERDEHAUSEN (geb. 1910) hatte zu Anfang der fünfziger Jahre über die Stufe der figuralen Abstraktion hinweg zur konstruktiven Malerei gefunden. Die Kompositionen dieser Zeit sind planimetrisch gebaut, graphische Verspannungen halten das Gerüst der farbigen Flächen im Gleichgewicht. Allmählich gewann die strenge Form an Spannung und Freiheit. Hin- und herschießende Bewegungsspuren dynamisierten den Bildgrund und lösten sich in manchen Werken im imaginären Raum explosiv auf.

Werdehausen verzichtete nicht auf bildnerische Harmonie. Sie ergibt sich für ihn zwangsläufig aus dem Prozeß der Formwerdung, aus den Übereinstimmungen und Kontrasten der beteiligten Kräfte, seien es Impulse, Strukturen, Spuren oder Flecke, durch eingeschleuste Störungen, die die Gesetzlichkeit des Bildorganismus schärfer akzentuieren. Trotz der offensichtlichen Dynamik des Entstehungsvorganges läßt sich eine geheime Kontemplation nicht übersehen; man empfindet sie als innere Distanz, als Abstand. Es genügt nicht, die Arbeiten als Psychogramme, als malerische Bekundungen des künstlerischen Ego abzutun. Dazu sind sie zu bewußt, zu geformt, zu malerisch. Schulze-Vellinghausen hat sie einst treffend als »gemalte Definitionen, mitunter von eminenter Strahlkraft« bezeichnet. Diese Formulierung meint indes nichts Statisches. Werdehausens Malerei vollzieht sich zwischen Aktion und Reflexion. In der Methode ist er zeitweilig ein ausgesprochener Tachist (Abb. 186). Doch hat er sich keineswegs gescheut, Erinnerungen und spirituelle Inhalte in seine Schöpfungen miteinfließen zu lassen.

EMIL SCHUMACHER (geb. 1912), wie Werdehausen Mitglied des ›jungen westen‹, gilt heute als die bedeutendste Kraft des deutschen Informel (Ft. 46). Sein Weg führte aus dem geistigen Umkreis des späten Expressionismus nach dem Kriege rasch zur geometrischen Abstraktion. Sie wurde zum eigentlichen Ausgangspunkt, half die künstlerischen Mittel klären und verwies auf neue Kategorien der Form. Schumachers Malerei besitzt nicht die Unverbindlichkeit vieler ungegenständlicher Bilder, dazu ist sie zu ernst, zu verhalten. Artistische Faszinationsobjekte für das Auge zu schaffen, liegt nicht in der Intention dieses Mannes. Dennoch verrät seine Malerei eine ungewöhnliche Sensibilität, sie aktiviert selbst die kleinsten Flächen, ordnet auch bei großem Format die unscheinbaren Partikel der Farbmaterie. Eine solch sublime Behandlung der Oberfläche bei Verzicht auf Effekte, Romantizismen und malerischen Illusionismus bedeutet hier die Voraussetzung zur Lösung der Farbe aus ihren konventionellen Bindungen, Schumacher exemplifiziert sie als Wert an sich. Demgemäß führt die Entwicklung von der Wechselwirkung zwischen der oft nur von den Brechungen eines tragenden Tones bestimmten Fläche und einer kraftvoll-nervösen Binnenzeichnung hin zu den Tastobjekten, zu Gebilden eigenständigen Charakters, deren Auswirkung auf die später wieder entstehenden Gemälde unübersehbar ist. Ein Maler, der so wie dieser aus dem Ungeformten der Materie und dem Anspruch der Farbe neue Ordnungen setzt, tiefere Gesetzlichkeiten anspricht und innere Zusammenhänge sichtbar macht, nicht impulsiv, eher abwägend, wählend, prüfend, öffnet »Tore zu einer verwandelten Welt«. Wenn er Furchen in die schwere Stofflichkeit des Grundes gräbt, vollzieht er keine Konfrontation des Bildes mit einem Ge-

186 Hans Werdehausen, Bild. 1958. Öl a. Lwd. 126 x 105 cm. Privatbesitz, Essen

genüber mehr, sondern handelt spirituell. Verletzungen der Oberfläche wirken so wie Erkundungen untergründiger Bereiche, schlagen Klänge an, die im Betrachter nachschwingen. Diese strengere Verbindlichkeit des Kunstwerks als Gleichnis einer inneren Welt bedeutet sicher einen starken Substanzgewinn. Darüber wurde der künstlerische Anspruch nicht vernachlässigt. Hier trifft Baumeisters Wort zu: »Die Lust, eine Form oder Formen entstehen zu lassen, bildet den unerklärlichen Grund zur Kunst.« Es ist vielleicht diese tiefere Übereinstimmung, die Schumachers Werke so deutlich über das allgemeine Niveau erhebt.

Im Tastobjekt hatte Schumacher für eine Zeit die klassischen bildnerischen Kategorien aufgehoben. Materie und Form hatten sich zu freien malerisch-plastischen

Bildungen vereint, wodurch die Farbe objektiviert wurde, ein legitimer Weg über die Struktur zum Objekt. Der Reiz des Stofflichen, die assoziativen Möglichkeiten der Materie, die surrealen Wirkungen einer verfremdeten Realität in den ›Objets trouvés‹ waren im Informel oft Ansatzpunkte zu neuen Funden, wie wir von Tàpies, von Burri, Dubuffet und anderen wissen. In Deutschland war es neben FATHWINTER (F. A. Th. Winter) vor allem K. F. DAHMEN (geb. 1917), der sich mit dem sog. ›Mauerbild‹ beschäftigte.

Auch dieser Künstler verdankte einem halbjährigen Aufenthalt in Paris 1952 entscheidende Anregungen. Seine bis um 1955 entstandenen Arbeiten – meist architektonische Themen – basieren noch auf den Vorstellungen des Spätkubismus. Es sind vorwiegend geometrisierende Strukturen und Flächenpläne, die gegen 1956 zusehends in Materiestrukturen umgesetzt wurden. »Erdhafte Kompositionen« hat Dahmen seine Werke damals genannt: bewegte Materie, deren Substanz, Kraft und optischer Anspruch in die ästhetische Kategorie des Bildes einfließt. In den Reliefbildern, die sich daraus entwickelten, bleibt auch die Farbe erdig, zurückhaltend, schwer. Ihre Sensibilisierung erfolgte aus der handwerklichen Bearbeitung der Formationen und Gründe, dem vorsichtigen Eingehen auf ihre materiellen Eigenheiten, der Empfindung für den Reiz des Kostbaren: eine im Grunde stille und subtile Kunst.

Des öfteren ist zur Verdeutlichung der sichtbaren Analogien die heimatliche Eifellandschaft als Quelle der künstlerischen Inspiration zitiert worden. Doch reicht es nicht aus, die Mauerbilder lediglich als eine Auswirkung von Jugenderinnerungen oder Milieueindrücken anzusehen. Es ist der ungewöhnliche Reiz des Materiellen an sich, der den Charakter dieser Schöpfungen bestimmt, die Schrunden, Risse und Furchungen, das Zerkratzte, Eingekerbte, Verwitterte, die ursprüngliche Lust an der Gestaltung aus dem Ungeformten. Materiebildung besitzt eine größere Magie als der Pinselstrich, schafft sich einen eigenen Illusionismus, beschwört den sich immer wiederholenden Prozeß der Gestaltwerdung aus dem Chaos, der Urschöpfung, aus der das Bild einen Bruchteil der Dauer gewinnt. Von diesen Arbeiten aus lag der weitere Weg nahe: zur Verarbeitung von Kunststoffpasten mit verschiedenen Zusätzen, zu Materialcollagen, in denen die Farbe die Funktion des Verbindens, Angleichens und Harmonisierens übernimmt. Das Surreale bleibt hier außer acht. Für Dahmen bietet das Stoffliche an sich Grund genug, es mit Phantasie zu kaprizieren.

Ausblick

Mit dem Informel war der vorläufig letzte umfassende Zeitstil zu Ende gegangen. Die Zeichen für eine Änderung der künstlerischen Situation waren seit der Mitte der fünfziger Jahre nicht mehr zu übersehen gewesen. Der Blick der Künstler richtete sich auf neue Ziele; im Ganzen gesehen wandelten sich die Anschauungen tiefer als das bei den Revolutionen zuvor der Fall gewesen war. Der plötzlich aufflammende Widerstand gegen den abstrakten Expressionismus, gegen die im Informel postulierte, letztlich unverbindliche Formlosigkeit, die Furcht vor einer drohenden Erstarrung im tachistischen Akademismus äußerten sich indes nicht nur bei den Künstlern der heranwachsenden Generation. Sie machte sich ebenso bei den bisher führenden Kräften bemerkbar, die die allgemeine Erschöpfung erkannten. »Unvorstellbar

der Gedanke«, zu diesem Schluß kam Eduard Trier 1959, »daß sich ein Maler mit 25 Jahren dem Rausch der malenden Selbstentäußerung hingäbe und darin bis in sein hohes Alter aushielte«.

Die Reaktion setzte nach 1955 in England und in den USA ein und wirkte von dort auf den europäischen Kontinent zurück. Paris verlor seine Vormachtstellung. Zwei Richtungen kristallisierten sich als tragende Gegenpole zur Ausdruckswelt heraus: auf der einen Seite ein banaler, plakativer Realismus, in dem die rasch vergängliche Konsumwelt ihre erste künstlerische Dokumentation fand – auf der anderen der Verzicht auf alles artistische Gehabe durch Reduktion auf klare, kühle Formen, die auf geometrischer Ordnung und emotionsfreier Farbe basierten.

Die Signale von Pop und Minimal Art wurden von den jungen Künstlern nicht nur des westlichen Europa wohl erkannt und verstanden. Vor allem mit dem Durchbruch von Ideen der konkreten Kunst war eine Rückbesinnung auf die europäischen Quellen wie Bauhaus und Stijl verbunden. Altmeister wie Josef Albers, Piet Mondrian oder Kasimir Malewitsch wurden für Europa neu entdeckt.

Die deutsche Reaktion auf die anglo-amerikanischen Impulse erfolgte anfangs zögernd, erschöpfte sich aber keineswegs in der bloßen Übernahme importierter Vorstellungen. Die jungen Maler agierten aus einer verwandten Gegenposition zum abstrakten Expressionismus heraus wie ihre englischen oder amerikanischen Kollegen, setzten jedoch die Schwerpunkte anders. Die Auseinandersetzung mit dem Problem ›Hard-Edge‹ (Form der Farbe), – das Bild als objektiver Gegenstand, als systematische Konstellation aus einfachen Farbformen, deren Verhältnisse untereinander und zu dem in ihren Wirkungsbereich miteinbezogenen Raum es zu un-

187 Karl Georg Pfahler, Sp. O. R. Ost-West-Transit. 1964. Acryl. 200 x 180 cm. Privatbesitz

tersuchen galt, das autonome Kunstwerk als visuelles Ordnungsprinzip – beschäftigte in Deutschland in erster Linie KARL GEORG PFAHLER (geb. 1926). Auch seine Haltung war durch die Abneigung gegen jede Form des expressiven Selbstausdrucks bestimmt worden: »Für mich galt es damals aus der Unverbindlichkeit des Tachismus herauszukommen und Bilder zu malen, die zu einer neuen formalen Disziplin und Strenge führen sollten ... die Wirkung der Bilder sollte ... eine sehr unmittelbare, direkte Konfrontation mit dem Gegenstand Bild (Form und Farbe) sein« (Abb. 187).

GÜNTER FRUHTRUNKS (geb. 1923) rhythmische Farbakkorde, aufgebaut noch mit dem Formenrepertoire der konkreten Kunst – Kreuze, Stäbe, Kreise, Quadrate, Streifen – scheinen hingegen auf eine zeitgerechte Fortentwicklung des Konstruktivismus gerichtet und berühren die

188 Günter Fruhtrunk, Kadenz gelb-rot-violett. 1961. Synthetische Farbe auf Hartfaser. 125 x 126 cm. Privatbesitz

Schwerpunkt innerhalb der deutschen Szene herausgestellt und diesen Rang im folgenden Jahrzehnt behauptet und international durchgesetzt.

Ansätze dazu waren schon in den nach-tachistischen Material- und Strukturbildern erkennbar gewesen. Die Rhythmisierung der Bildoberflächen, die anfangs noch intuitiv aus den qualitativen Bedingungen des Stofflichen erfolgte, ordnete und mechanisierte sich zusehends und verlor dabei ihre spirituelle Begründung. Das führte zu seriellen Reihungen und Vibrationen, wobei der Künstler »rein visuelle Daten sammelt und zu objektiven Zusammenhängen auf der Fläche ordnet« (Hofstätter).

Gleichzeitig trat das Licht als Gestaltungs- wie als Faszinationsmedium in den Mittelpunkt der künstlerischen Bemühungen – Grundlage immaterieller Kompositionen, die leider bis dato noch eines erheblichen technischen Aufwandes

189 Peter Brüning, Légendes Nr. 16/64. 1964. Öl. 150 x 150 cm. Privatbesitz

alte Frage der optischen Aktivierung regelmäßiger Bildstrukturen – ein gänzlich anderes Problem (Abb. 188).

Fand die Untersuchung der Systematik strenger Farbformen hierzulande nur wenig Freunde, so wirkten doch die von hier ausgehenden Impulse in einen Bereich hinüber, den wir als Spiel mit der Geometrie oder dem Farbornament in weitestem Sinne bezeichnen können. Der Natur oder der Technik entlehnte Formen gewannen den Charakter neuer Signets. (P. BRÜNING, 1929–1970, Abb. 189). Namen wie DIETER HAACK (geb. 1941), ALFONSO HÜPPI (geb. 1935) WINFRED GAUL (geb. 1928), OTMAR ALT (geb. 1940), JENS LAUSEN (geb. 1937) oder JAN VOSS (geb. 1936) mögen in diesem Zusammenhang stellvertretend ein ungewöhnlich phantasievolles und vielseitiges Engagement andeuten.

Die Op Art hatte sich bereits gegen Ende der fünfziger Jahre als ein kommender

190 Heinz Mack, Lichtrelief. 1959. Aluminium
auf Hartfaserplatte. 60 x 48 cm. Von der
Heydt-Museum, Wuppertal

sich hinter einer gewellten Glasscheibe
dreht und durch Reflexion des Lichts
optische Vibrationen hervorruft (Abb.
190).

OTTO PIENE (geb. 1928) beschwor die
visuellen Ereignisse auf der monochromen
Fläche seiner Bilder. Er setzte bei seriel-
len Materiekonstellationen (Akkumula-
tionen) an, die aus dem in strenger Ord-
nung vorgenommenen Auftrag formal
exakt begrenzter Farbpasten gewonnen
wurden (Abb. 191).

GÜNTHER UECKER (geb. 1930) benagelte
runde Platten gleichmäßig und spritzte
die stachligen Gebilde weiß (Abb. 192).

191 Otto Piene, Lichtmodell. 1958. (Licht scheint
durch hintereinander aufgestellte Raster-
siebe). Vorläufer des Lichtballetts

bedürfen. Der Durchbruch erfolgte 1957
in Düsseldorf. Hier gründeten drei
Künstler die nur in drei Nummern er-
schienene Zeitschrift ›Zero‹ sowie eine bis
1966 existierende gleichnamige Gruppe.
Ihr Schaffen markiert für Deutschland
den entscheidenden Übergang vom sub-
jektiven Bild zur anonymen Struktur
und gleichzeitig die Einbeziehung des
Lichts in die künstlerische Gestaltung.
Dieser wichtige deutsche Beitrag zur in-
ternationalen Kunstszene ist längst seiner
Bedeutung nach erkannt und gewürdigt
worden. Es mögen hier einige Hinweise
auf die Ansätze genügen. 1958 brachte
der aus der ›Gruppe 53‹ hervorgegangene
und damals noch tachistisch malende
HEINZ MACK (geb. 1931) Strukturen auf
einer runden Aluminiumplatte an, die

192 Günther Uecker, Weißes Bild. 1959. Benagelte leinenüberzogene Holzplatte, weiß bespritzt. 55,5 x 60 cm. Kaiser Wilhelm Museum, Krefeld

193 Gerhard von Graevenitz, Strukturbild. 1960. Öl. 50 x 56 cm. Städt. Museum Schloß Morsbroich, Leverkusen

Durch Rotation um die Mittelachse ergaben sich überraschende optische Effekte: Die kinetische Kunst begann ihren Siegeszug.

Halten wir fest, daß in diesen Jahren Licht, Raum und Bewegung neu definiert wurden. Die Möglichkeiten solcher Grenz- und Bewußtseinserweiterungen sind bis heute nicht ausgeschöpft. Macks Sahara-Projekt und seine diffizilen Lichtstelen, Pienes immaterielle Farblichtkompositionen, Ueckers ebenso assoziative wie meditative Weißstrukturen sind Meilensteine eines Weges, dessen Ende nicht abzusehen ist.

Andere Künstler traten in diese Situation ein: Adolf Luther, Hartmut Böhm, Gerhard von Graevenitz oder Ludwig Wilding, um nur einige anzuführen. Keiner von ihnen ist Maler in strengem Sinne – jeder erweitert jedoch die visuellen Erfahrungsbereiche.

LUDWIG WILDING (geb. 1927) aktiviert in seinen scheinkinetischen Objekten durch Überlagerung gleichmäßiger Linearstrukturen infolge der Bewegung des Betrachters vor dem Objekt eine unendliche Folge punktuell eingefrorener Bewegungsabläufe, selbst bis in eine illusionistische Tiefendimension.

GERHARD VON GRAEVENITZ (geb. 1934) ging den Weg von der Irritation des Auges durch überraschende Formkonstellationen sich bewegender Elemente zu großen kinetischen Objekten von weitgehender Freiheit innerhalb der Ordnung der programmierten Bewegungsabläufe (Abb. 193).

HARTMUT BÖHM (geb. 1938) erzielte bewegte Strukturen durch manipuliertes Licht und seine Brechungen. Auch bei ihm bleibt innerhalb der freien Variation die zugrunde liegende Gesetzmäßigkeit unübersehbar.

Damit waren in der Kinetik noch einmal jene Überlegungen aufgegriffen worden, die darauf zielten, durch bewußt

eingeschleuste Störungen die absolute Ordnung einer regelmäßigen Bildstruktur erkennbar zu machen und sie dadurch gleichzeitig zu aktivieren. Fruhtrunk war dieses Problem noch von der Malerei her angegangen.

ADOLF LUTHER (geb. 1912) schließlich setzte nachdrücklicher als alle anderen auf die Strahlungsenergie des Lichts selbst, bis hin zum Laser, um eine »transoptische Realität« zu erzeugen. Noch ist eine bestimmte Stofflichkeit notwendig (Spiegel, Kristall, Linse, Rauch), um die Gestaltfunktion des Lichts faßbar werden zu lassen – die Tendenz jedoch geht eindeutig zum Immateriellen.

Als dritter Schwerpunkt nach Geometrie sowie Licht und Bewegung manifestierte sich die Wiederkehr der Realität, jener ›Neue Realismus‹, der sich ungeachtet nicht zu übersehender Pop-Einflüsse in Deutschland letztlich doch auf die alten Traditionen von Verismus und Neuer Sachlichkeit stützte und in der sog. Neuen Figuration expressive, surreale und konstruktive Anregungen miteinander verband.

Erste Ansätze zu dieser erneuten Beschäftigung mit dem Gegenstand hatten sich schon früh gezeigt. 1955 malte KONRAD KLAPHECK (geb. 1935) als Schüler von Goller an der Düsseldorfer Akademie ein höchst ungewöhnliches Bild: eine alte Schreibmaschine (Abb. 194). Es war sein ausdrückliches Ziel, der Unbestimmtheit und Gefühlsgebundenheit des Tachismus eine »prosaische Supergegenständlichkeit« entgegenzusetzen. Indes stellten sich die Schuhspanner, Telefone, Wasserhähne und Fahrradklingeln fast wider Willen als umfassendes Ausdrucksvokabular in surrealem Sinne heraus. Sie entfalteten einen magischen Dingcharakter, der mit der Pop-Aktualität wenig zu tun hat. In eine ähnliche Richtung zielte

194 Konrad Klapheck, Schreibmaschine. 1955. Öl a. Lwd. 68 x 74 cm. Besitz des Künstlers

später die Hamburger Gruppe ›Zebra‹ (D. Asmus, geb. 1939; J. Meyer, geb. 1940; P. Nagel, geb. 1941; N. Störtenbecker, geb. 1940; D. Stöver, geb. 1922 und D. Ullrich, geb. 1940).

Eine gleichfalls individuelle Antwort auf die amerikanischen Impulse gaben die Arbeiten von GERHARD RICHTER (geb. 1932). Seine Realitätserfahrung basiert zwar auf dem Medium Fotografie, zielt jedoch immer noch auf Malerei. Handschrift wird identisch mit der Manipulation technischer Vorgänge des Fotos – Unschärfe, verwackelte Konturen. Das Foto wird zum autonomen Bild. Dennoch wird die Wirklichkeit erfahren, nicht reproduziert. Sie bleibt trotz der Abkehr von Inhalt und Illusion, trotz der betonten Banalität der Motive, die weder ›Deutung‹ noch ›Aussage‹ zulassen sollen, ein Problem, kein Fakt. Sie wird befragt, nicht zitiert (Abb. 195).

Daß ein Bereich der Auseinandersetzung des Künstlers mit seiner Umwelt sozialen und gesellschaftskritischen The-

Als Neue Figuration hat man schließlich das Wiederauftreten gegenständlich ableitbarer Formen bezeichnet, die sich weder als Zufallsfunde aus dem informellen Schaffensprozeß noch aus dem Neuen Realismus herleiten ließen, wenn auch die Grenzen vor allem zu Ausläufern der Pop Art nicht immer eindeutig fixiert sind.

Maler wie H. Antes (geb. 1936), H. Baschang (geb. 1937), D. Krieg (geb. 1937) und L. M. Wintersberger (geb. 1941) zeugen von der Verschiedenheit der Möglichkeiten.

Bei HORST ANTES' expressiven Gestaltfragmenten aus brennender Farbe schien bereits Ende der fünfziger Jahre die Frage nach der Wiederkehr des Menschen als Thema der Kunst gestellt, ob-

196 Horst Antes, Figur Schwarz-Weiß. 1967. Aquatec. 150 x 120 cm. Kunstsammlung Nordrhein-Westfalen, Düsseldorf

195 Gerhard Richter, Ema – Akt auf einer Treppe. 1966. Öl a. Lwd. 200 x 130 cm. Wallraf-Richartz-Museum, Köln (Slg. Ludwig)

men vorbehalten blieb, ist dann verständlich, wenn man bedenkt, daß die junge Generation nicht nur reagierte, sondern in einem neuen kritischen Selbstverständnis als Teil einer veränderten Umwelt- und Lebenssituation agierte.

Hier wurde Berlin zum Mittelpunkt, mit Künstlern wie U. Baehr (geb. 1938), H. J. Diehl (geb. 1940), P. Sorge (geb. 1940) und dem Einzelgänger U. Lausen (1941–1970).

wohl der Künstler das soeben Gefundene alsbald in brutaler Aktion zerstörte. Nach 1960 wurde der Weg deutlicher: kein Fortleben expressionistischer Tendenzen, sondern ausdrucksstarke Symbole gegen die vorherrschende Realität, für eine neue Wirklichkeit, symbolisiert durch utopische Schlüsselfiguren, mit denen ein Versuch zur Ortung des Menschenbildes gewagt wird (Abb. 196).

L. M. WINTERSBERGERS (geboren 1941) schmerzhafte Versachlichung bei der Themenreihe ›Verletzungen‹ oder ›Fesselungen‹, die aus der 1965 begonnenen Serie der Kosmetikbilder hervorging, beruht dagegen auf äußerster Distanzierung. Die Realität ist absurd geworden; realistische Malerei reproduziert Irrationalität, Unordnung kleidet sich in das Gewand der Ordnung.

Monochromie und Kinetik, Op und Pop, Neue Abstraktion und Neue Figuration, programmierte Strukturen und serielle Reihungen, Objekt und Bild – in allem manifestiert sich in der deutschen Malerei um und nach 1960 die veränderte Bewußtseinssituation. Als Signale der Positionsverlagerung weisen alle Tendenzen ohne Frage nicht mehr auf nationale Eigenständigkeit, sondern auf weltweite Problemstellungen hin. Daß das bestimmte individuelle deutsche Leistungen ebensowenig ausschließt wie die Bildung deutscher Schwerpunkte, wie in der Rhein-Ruhr-Szene etwa, ist durchaus kein Widerspruch.

Die Bewegung bleibt im Fluß, ein neuer Zeitstil wie nach 1945 zeichnet sich wenigstens vorerst nicht ab, was nicht gegen die Lebendigkeit der Kunstszene selbst spricht. Die Kunstgeschichte vermag lediglich gewisse Linien nachzuzeichnen, Zusammenhänge freizulegen – sie ist sich des fragmentarischen Charakters ihres Tuns in unserer vielgestaltigen Zeit bewußt.

Ausgewählte Bibliographie

I Allgemeine Bibliographie zur Malerei des 20. Jahrhunderts

Worringer, Wilhelm: Abstraktion und Einfühlung, München 1908
Hausenstein: Die bildende Kunst der Gegenwart, Stuttgart und Berlin 1914
Einstein, Carl: Die Kunst des 20. Jahrhunderts, Berlin 1926 (Propyläen-Kunstgeschichte XVI.)
Justi, Ludwig: Von Corinth bis Klee, Berlin 1931
Sauerlandt, Max: Die Kunst der letzten dreißig Jahre, Berlin 1935
Roh, Franz: Die Kunst des 20. Jahrhunderts, München 1946
Nemitz, Fritz: Deutsche Malerei der Gegenwart, München 1948
Herzog, Thomas: Einführung in die moderne Kunst, Zürich 1948
Haftmann, Werner: Deutsche Maler, Steinheim 1949
Wild, Doris: Die moderne Malerei, Zürich 1950
Schmidt, Paul Ferdinand: Geschichte der modernen Malerei, Stuttgart 1952 (bis 8. Aufl. 1957)
Grohmann, Will: Zwischen den beiden Kriegen, Bd. III Kunst und Architektur, Frankfurt/M. 1953
Vollmer, Hans: Künstlerlexikon des 20. Jahrhunderts, Leipzig 1953 ff.
Grote, Ludwig: Deutsche Kunst im 20. Jahrhundert, 2. Aufl. München 1954
Haftmann, Werner: Malerei im 20. Jahrhundert, München 1954 (3. Aufl. 1962)
Knaurs Lexikon Moderner Kunst, hrsg. und bearbeitet von L.-G. Buchheim, Feldafing 1955
Schmalenbach, Fritz: Neue Studien über die Malerei des 19. und 20. Jahrhunderts, Bern 1955
Sedlmayr, Hans: Die Revolution der modernen Kunst, Hamburg 1955
Händler, Gerhard: Deutsche Maler der Gegenwart, Berlin 1956
Sedlmayr, Hans: Verlust der Mitte, Berlin 1956
Weigert, Hans: Die Kunst am Ende der Neuzeit, Tübingen 1956
Schmalenbach, Werner: Große Meister der modernen Malerei, Stuttgart – Konstanz 1957
Röthel, Hans Konrad: Moderne deutsche Malerei, Wiesbaden 1957
Platte, Hans: Die Kunst des 20. Jahrhunderts, Band Malerei, München 1957
Hofmann, W.: Zeichen und Gestalt. Die Malerei des 20. Jahrhunderts, Frankfurt 1957
Roh, Franz: Geschichte der deutschen Kunst von 1900 bis zur Gegenwart, München 1958
Zahn, Leopold: Eine Geschichte der modernen Kunst, Frankfurt – Berlin 1958
Read, Herbert: Geschichte der modernen Malerei, München–Zürich 1959
Platschek, Hans: Neue Figurationen, München 1959
50 Jahre moderne Kunst, mit einer Einführung von Emile Langui, Köln 1959
Jedlicka, Gotthard: Macht der Farbe in der Malerei des XX. Jahrhunderts, Stuttgart 1962
Gaiser, Gerd: Moderne Malerei. Von Cézanne bis zur Gegenwart, München – Ahrbeck – Hannover 1963

Jaffé, Hans L. C. – Roters, Eberhard: Die Malerei im 20. Jahrhundert, Gütersloh 1963 (Epochen der Kunst, Bd. 12)

Vallier, Dora: Geschichte der Malerei im 20. Jahrhundert 1870–1940, Köln 1963

Kindlers Malerei Lexikon, Zürich 1964 ff.

Stadler, Wolfgang: Was sagt uns die moderne Malerei? Freiburg – Basel – Wien 1964

Tintelnot, Hans: Vom Klassizismus zur Moderne II, Frankfurt – Berlin 1964 (Ullstein-Bücher, Bd. 16)

Stelzer, Otto: Die Vorgeschichte der abstrakten Kunst, München 1964

Grüningen, B. von: Vom Impressionismus zum Tachismus. Malerei, Lithographie, Photographie, angewandte Graphik, Basel – Stuttgart 1964

Maas, Max Peter: Das Apokalyptische in der modernen Kunst, München 1965

Haftmann, Werner: Malerei im 20. Jahrhundert. Eine Bildenzyklopädie, München 1965

Ruhrberg, Carl: Der Schlüssel zur Malerei von heute, Düsseldorf – Wien 1965

Schmidt, Georg: Die Malerei in Deutschland 1900–1918, Königstein/Taunus 1966

Schmied, Wieland, Wegbereiter zur modernen Kunst, Hannover 1966

Rathke, Ewald: Vom Impressionismus zum Bauhaus, Hanau 1967

Hofmann, Werner: Grundlagen der modernen Kunst, Stuttgart 1966

Herberts, K.: Offenbarungen in der Malerei des 20. Jahrhunderts, Wien – Düsseldorf 1967

Seckel, Curt: Maßstäbe der Kunst im 20. Jahrhundert, Düsseldorf – Wien 1967

Kunst im Widerstand. Malerei, Graphik, Plastik 1922 bis 1955, hrsg. und eingeleitet von Erhard Frommhold, Vorwort von Ernst Niekisch, Dresden – Frankfurt 1968

Hofstätter, Hans H.: Malerei und Graphik der Gegenwart, Baden-Baden 1969

Richter, Horst: Malerei unseres Jahrhunderts, Köln 1969

Hütt, Wolfgang: Deutsche Malerei und Graphik im 20. Jahrhundert, Berlin 1969

Hofmann, W.: Von der Nachahmung zur Erfindung der Wirklichkeit. Die schöpferische Befreiung der Kunst 1890–1970, Köln 1970

Richter, Horst: Geschichte der Malerei im 20. Jahrhundert, Köln 1974

II Bibliographie zu einzelnen Stilgruppen und -strömungen in der Malerei des 20. Jahrhunderts

Expressionismus (allgemein)

Fechter, Paul: Der Expressionismus, München 1920

Hartlaub, Gustav F.: Die Graphik des Expressionismus in Deutschland, Stuttgart 1947

Neumayer, Heinrich: Expressionismus, Wien 1956

Selz, Peter: German Expressionist Painting, University of California Press, 1957

Myers, B. S.: Die Malerei des Expressionismus, Köln 1957

Buchheim, Lothar-Günther: Graphik des Expressionismus, Feldafing 1959

Roters, Eberhard: Europäischer Expressionismus, Gütersloh 1971

Sotrifter, Kuskau: Expressionismus und Fauvismus, Wien – München 1971

Walden, Herwarth: Expressionismus – die Kunstwende, Berlin 1918. Reprint: Nondeln 1974

Ausstellungskatalog: L'Espressionismo. Palazzo Strozzi, Florenz 1964

Ausstellungskatalog: Der französische Fauvismus und der deutsche Früh-Expressionismus. Musée National d'Art Moderne, Paris – Haus der Kunst, München 1966

Ausstellungskatalog: L'Expressionisme Allemand. Museum voor schone Kunsten, Gent – Palais des Beaux-Arts, Charleroi 1968

Ausstellungskatalog Europäischer Expressionismus. Haus der Kunst, München – Musée National d'Art Moderne, Paris 1970

Die Künstlergemeinschaft ›Brücke‹

Apollonio, Umbro: La Brücke e la Cultura dell'Espressionismo, Venedig 1952

Wingler, Hans Maria: Die Brücke. Kunst im Aufbruch, Feldafing 1954

Buchheim, Lothar-Günther: Die Künstlergemeinschaft Brücke, Feldafing 1956

BIBLIOGRAPHIE ZU EINZELNEN STILGRUPPEN

Ausstellungskatalog: Brücke. Kunsthalle Bern 1948

Ausstellungskatalog: Brücke 1905–13, eine Künstlergemeinschaft des Expressionismus. Museum Folkwang, Essen 1958

Der Blaue Reiter und ›Neue Künstlervereinigung München‹

Der Blaue Reiter. Herausgegeben von Wassily Kandinsky und Franz Marc, München 1912, 2. Aufl. 1914, dokumentarische Neuausgabe von Klaus Lankheit, München 1965

Wingler, Hans Maria: Der Blaue Reiter, Feldafing 1954

Buchheim, Lothar-Günther: Der Blaue Reiter und die ›Neue Künstlervereinigung München‹, Feldafing 1959

Ausstellungskatalog: Der Blaue Reiter und die Kunst des 20. Jahrhunderts. Einführung von Ludwig Grote. Haus der Kunst, München 1949

Ausstellungskatalog: Der Blaue Reiter. Wegbereiter und Zeitgenossen. Kunsthalle Basel 1950

Sturm

Walden, Nelly und Schreyer, Lothar: Der Sturm. Ein Erinnerungsbuch an Herwarth Walden und die Künstler aus dem Sturmkreis, Baden-Baden 1954

Ausstellungskatalog: Der Sturm. Herwarth Walden und die Europäische Avantgarde, Nationalgalerie in der Orangerie von Charlottenburg, Berlin 1961

Dada

Monographie einer Bewegung, hrsg. von Willy Verkauf, Teufen 1957

Richter, Hans: Dada – Kunst und Antikunst, Köln 1964 (Neuauflage 1973)

The Dada Painters and Poets, hrsg. von Robert Motherwell, New York 1967

Richter, Hans: Begegnungen von Dada bis heute, Köln 1973

Die Kunst der 20er Jahre

Roh, Franz: Nach-Expressionismus – Magischer Realismus, Leipzig 1925

Schmied, Wieland: Neue Sachlichkeit und Magischer Realismus in Deutschland 1918–1933, Hannover 1969 (mit Bibliographie)

Kliemann, Helga: Die Novembergruppe, Berlin 1969 (Bildende Kunst in Berlin Bd. 3) (mit Literaturangaben)

Bertonati, Emilio: Neue Sachlichkeit in Deutschland, München 1974

Ausstellungskatalog: Realismus in der Malerei der 20er Jahre. Kunstverein in Hamburg – Kunstverein Frankfurt 1968/69

Ausstellungskatalog: Realismus und Sachlichkeit. Aspekte deutscher Kunst 1919–1933. National-Galerie der Staatl. Museen, Berlin-Ost 1974

Ausstellungskatalog: Von Dadamax zum Grüngürtel. Köln in den zwanziger Jahren. Köln 1975

Bauhaus

Wingler, Hans Maria: Das Bauhaus, Köln 1962 (3. Aufl. 1975)

Roters, Eberhard: Maler am Bauhaus, Berlin 1965 (mit Bibliographie) (Die Kunst unserer Zeit, Bd. 18)

Wingler, Hans Maria: Kleine Bauhaus-Fibel. Geschichte und Wirken des Bauhauses 1919 bis 1939, Berlin 1974

Ausstellungskatalog: Die Maler am Bauhaus, München 1950

Ausstellungskatalog: 50 Jahre Bauhaus. Württembergischer Kunstverein, Stuttgart – Royal Academy of Arts, London – Musée National d'Art Moderne, Paris – Art Gallery of Ontario – Illinois Institute of Technology, Chicago 1968/69/70

Konstruktivismus

Rathke, Ewald: Konstruktive Malerei, Hanau 1967

Ausstellungskatalog: Konstruktivismus. Entwicklung und Tendenzen seit 1913, Galerie Gmurzynska, Köln 1972

Kunst im Dritten Reich

Zeitschriftenfolge: Die Kunst im Deutschen Reich, München seit 1937
Rittich, Werner: Deutsche Kunst der Gegenwart II, Breslau 1943
Wulf, Joseph: Die Bildenden Künste im Dritten Reich. Eine Dokumentation, Gütersloh 1963
Hinz, Berthold: Die Malerei im deutschen Faschismus. Kunst und Konterrevolution, München 1974
Reaktionen – Kunst im 3. Reich. Die Aufzeichnung der Auseinandersetzung um die Ausstellung, Frankfurt 1975

Malerei nach 45 (allgemein)

Grohmann, Will: Neue Kunst nach 1945, Köln 1958
Ponente, Nello: Moderne Malerei. Zeitgenössische Strömungen, Genf 1960
Seit 45. Die Kunst unserer Zeit, Bd. I, Brüssel 1970
Crispolti, Enrico: Europäische Avantgarde nach 1945, München 1974
Schmied, Wieland: Malerei nach 1945. In Deutschland, Österreich und der Schweiz, Berlin 1974

Junger Westen

Schulze-Vellinghausen, Albert und Schröder, Anneliese: Deutsche Kunst nach Baumeister. Junger Westen, Recklinghausen 1958
Ausstellungskataloge: Junger Westen. Kunsthalle Recklinghausen jährlich seit 1951

Abstraktion und Informel

Domnick, Ottmar: Die schöpferischen Kräfte in der abstrakten Malerei, Bergen II/Obb. 1947
Haftmann, Werner: Deutsche abstrakte Maler, Baden-Baden 1953
Brion, Marcel: Geschichte der abstrakten Kunst, Köln 1960

Knaurs Lexikon abstrakter Malerei, hrsg. von Michel Seuphor, München–Zürich 1957
Poensgen, Georg und Zahn, Leopold: Abstrakte Malerei. Eine Weltsprache, Baden-Baden 1958
Seuphor, Michel: Ein halbes Jahrhundert abstrakte Malerei, München–Zürich 1962
Lützeler, Heinrich: Abstrakte Malerei, Gütersloh 1967
Crispolti, Enrico: L'Informale. Bd. 1–5, Assisi/Rom 1974
Blok, Cor: Geschichte der abstrakten Kunst 1900–1960, Köln 1975
Ausstellungskatalog: Eine neue Richtung in der Malerei. Kunsthalle Mannheim 1958

Malerei um 1960

Dienst, Rolf-Gunter: Deutsche Kunst – eine neue Generation, Köln 1970
Dienst, Rolf-Gunter: Noch Kunst. Neuestes aus deutschen Ateliers, Düsseldorf 1970
Roh, J.: Deutsche Kunst der 60er Jahre, München 1971
Thomas, Karin: Bis Heute – Stilgeschichte der Bildenden Kunst im 20. Jahrhundert, Köln 1971 (Erweiterte Neuauflage 1975)

III Bibliographie der einzelnen Künstler
(Es werden nur die wichtigsten Ausstellungskataloge angegeben)

ACKERMANN, MAX

Monographien

Grohmann, Will: Max Ackermann, Stuttgart 1955
Max Ackermann. Zeichnungen und Bilder. Einführung von Dieter Hoffmann, Frankfurt 1965 (mit Bibliographie)
Leonhard, Kurt: Max Ackermann, Frankfurt 1966

AUSGEWÄHLTE BIBLIOGRAPHIE (ACKERMANN–BERKE)

Ausstellungskataloge

Max Ackermann zum 80. Geburtstag. Gemälde 1908–1967, Mittelrhein. Museum Koblenz 1967 (Mit Ausstellungsverzeichnis und Bibliographie)
Max Ackermann zum 85. Geburtstag, Stuttgart 1972

AHLERS-HESTERMANN, FRIEDRICH

Eigene Schriften
Stilwende, Berlin 1941, Neufassung 1956
Pause vor dem 3. Akt (Memoiren), Berlin 1949
Monographie
Scheffler, Karl: Friedrich Ahlers-Hestermann. In: Kunst und Künstler XVIII, 1920, S. 145 ff.

ALBERS, JOSEF

Eigene Schriften
Interaction of Color, New Haven und London 1963, dt. Ausgabe, Köln 1970
Hommage to the Square, Köln 1967 (Galerie Der Spiegel)
Search versus Research, Hartford 1969
Monographien
Josef Albers. Trotz der Geraden. Eine Analyse seiner graphischen Konstruktionen von François Bucher, Bern 1961, engl. Ausgabe New Haven und London 1961
Gomringer, Eugen: Josef Albers mit Betrachtungen von Clara Diament de Sujo, Will Grohmann, Norbert Lynton, Michel Seuphor, Starnberg 1968
Albers, Josef – Spies, Werner: Josef Albers, Stuttgart 1970 (Kunst heute, Bd. 15)
Wißmann, Jürgen: Josef Albers, Recklinghausen 1970 (Monographien zur rheinisch-westfälischen Kunst der Gegenwart, Bd. 37)

ANTES, HORST

Linfert, Carl: Horst Antes. In: Junge Künstler 63/64, Köln 1963, S. 57 ff. (mit Bibliographie)

Gercken, Günter: Werkverzeichnis der Radierungen Horst Antes, München 1968
Ausstellungskatalog
Horst Antes. Gimpel & Hanover Galereie, Zürich – Gimpel Fils Gallery, London 1968 (Mit Ausstellungsverzeichnis und Bibliographie)

BARGHEER, EDUARD

Monographie und Werkverzeichnis
Baumgart, Fritz: Der Maler Eduard Bargheer, Stuttgart 1955
Rosenbach, Detlev: Eduard Bargheer. Werkverzeichnis der Druckgraphik 1930–1974, Hannover 1974
Ausstellungskatalog
Eduard Bargheer. Kunstverein Hamburg 1967 (Mit Ausstellungsverzeichnis und Bibliographie)

BAUER, RUDOLF

Ausstellungskatalog
Rudolf Bauer. Galerie Gmurzynska, Köln 1969

BAUMEISTER, WILLI

Eigene Schriften
Das Unbekannte in der Kunst, Stuttgart 1947, (3. Aufl. Köln 1974)
Monographien und Werkverzeichnisse
Grohmann, Will: Willi Baumeister, Paris 1931 (Les Peintres Nouveaux)
Grohmann, Will: Willi Baumeister, Stuttgart 1952
Grohmann, Will: Willi Baumeister – Leben und Werk, Köln 1963 (mit Bibliographie und Werkverzeichnis)
Spielmann, Heinz: Willi Baumeister. Das graphische Werk, Hamburg 1972
Ausstellungskataloge
Willi Baumeister. Gemälde und Zeichnungen. Wallraf-Richartz-Museum, Köln – Badischer Kunstvereins, Karlsruhe 1965
Willi Baumeister 1889–1955. Akademie der Künste, Berlin 1965
Willi Baumeister. Malerei und Graphik der 20er Jahre, Staatsgalerie, Stuttgart 1969/70

Willi Baumeister. Galleria Nazionale d'Arte
Moderna, Roma 1971
Baumeister. Dokumente Texte Gemälde, Tü-
bingen 1971 – Mannheim, Bonn 1972
Baumeister. Zeichnungen und Gouachen, Tü-
bingen 1975

BAYER, HERBERT

Eigene Schriften
Visuelle Kommunikation. Architektur, Male-
rei, Ravensburg 1967 (mit Bibliographie)
Monographie und Werkverzeichnis
Dorner, A.: The way beyond art. The work of
Herbert Bayer, New York 1947
Hahn, Peter: Herbert Bayer. Das graphische
Werk bis 1971, Berlin 1974
Ausstellungskataloge
Herbert Bayer. Städtisches Kunstmuseum,
Duisburg 1962
Bayer. Marlborough Fine Art Ltd., London
1968

BECKMANN, MAX

Eigene Schriften
Tagebücher 1940–1950, zusammengestellt von
Mathilde Q. Beckmann, hrsg. von Erhard
Göpel, München 1955
Briefe im Kriege, Neuauflage München 1955
Sichtbares und Unsichtbares, hrsg. und mit
Nachwort versehen von Peter Beckmann,
Einführung von Peter Selz, Stuttgart 1965
Leben in Berlin, Tagebuch 1908/09, hrsg. von
H. Kinkel, München 1966
Monographien und Werkverzeichnisse
Glaser, Curt – Meier-Graefe, Julius – Fraen-
ger, Wilhelm – Hausenstein, Wilhelm: Max
Beckmann, München 1924
Reifenberg, Benno – Wilhelm Hausenstein:
Max Beckmann, Katalog der Gemälde,
München 1949
Göpel, Erhard: Max Beckmann, der Maler,
München 1957
Buchheim, Lothar-Günther: Max Beckmann,
Feldafing 1959
Busch, Günter: Max Beckmann. Eine Einfüh-
rung, München 1960

Kaiser, Stephan: Max Beckmann (mit Katalog
der Gemälde), Stuttgart 1962
Blick auf Beckmann. Dokumente und Vor-
träge. In: Schriften der Max Beckmann Ge-
sellschaft II, hrsg. von Hans Martin Frh. v.
Erffa und Erhard Göpel, München 1962
Lackner, Stephan: Ich erinnere mich gut an
Max Beckmann, Mainz 1967
Fischer, Friedhelm W.: Der Maler Max Beck-
mann, Köln 1972
Fischer, Friedhelm W.: Max Beckmann, Mün-
chen 1972
Ausstellungskataloge
Max Beckmann, Kunsthaus Zürich 1956
Max Beckmann. Die Druckgraphik. Badischer
Kunstverein, Karlsruhe 1962
Max Beckmann. The Museum of Modern Art,
New York 1964/65
Max Beckmann. Kunsthalle Bremen 1966
Max Beckmann. Musée National d'Art Mo-
derne, Paris – Haus der Kunst, München –
Palais des Beaux-Arts, Brüssel 1968/69

BELLMER, HANS

Eigene Schriften
Die Puppe, Berlin 1962 (Erstauflage 1934)
Werkverzeichnisse
Hans Bellmer. Oeuvre gravé. Preface de A.P.
de Mandiargues. Paris 1969 u. 1971
Hans Bellmer. Das graphische Werk. Berlin
1973
Ausstellungskatalog
Hans Bellmer. Kestner-Gesellschaft, hrsg. von
Wieland Schmied, Hannover 1967

BERKE, HUBERT

Ausstellungskataloge
Hubert Berke. Kölnischer Kunstverein, Köln
1958
Hubert Berke. Ausstellung im Kunstgeschicht-
lichen Institut der Johannes-Gutenberg-
Universität, Mainz 1962 (Kleine Schriften
der Gesellschaft für Bildende Kunst in
Mainz, Heft V)
Hubert Berke. Kölnischer Kunstverein, Köln
1971

BILL, MAX

Monographien und Werkverzeichnis
Gomringer, Eugen: Max Bill, Teufen 1958
Staber, Margit: Max Bill, London 1964
Max Bill. Das druckgraphische Werk bis 1958,
Nürnberg 1969
Ausstellungskataloge
Max Bill. Kunsthalle, Bern 1968
Max Bill. Kestner-Gesellschaft (mit Ausstel-
lungsverzeichnis und Bibliographie), Han-
nover 1968
Max Bill. Kunsthalle und Museum für Kunst
und Gewerbe, Hamburg 1976

BISSIER, JULIUS

Monographien
Schmalenbach, Werner: Bissier, Stuttgart 1963
(Kunst heute 2) (mit Bibliographie)
Schmalenbach, Werner: Julius Bissier (mit Ka-
talog und Bibliographie), Köln 1974
Ausstellungskataloge
Julius Bissier. Kestner-Gesellschaft, Hanno-
ver 1958
Julius Bissier. Kunstsammlung Nordrhein-
Westfalen. Schenkung Julius Bissier 1970
(mit Bibliographie)

BRÜNING, PETER

Monographie
Fuchs, Heinz: Peter Brüning. In: Junge Künst-
ler 62/63, Köln 1962, S. 33 ff. (mit Biblio-
graphie)
Ausstellungskataloge
Peter Brüning. Kunstverein für die Rheinlan-
de und Westfalen, Düsseldorf 1970/71 (mit
Ausstellungsverzeichnis und Bibliographie)
Peter Brüning. Städt. Kunstsammlungen,
Bonn 1972

BUCHHEISTER, CARL

Monographie
Lange, Rudolf: Carl Buchheister, Göttingen
1964

Ausstellungskataloge
Carl Buchheister. Kunstverein Hannover,
1964 (mit Ausstellungsverzeichnis und Bi-
bliographie)
Carl Buchheister. Galerie Teufel, Köln 1971
Carl Buchheister. Kunstverein Hannover, 1976

BURCHARTZ, MAX

Eigene Schriften
Gleichnis der Harmonie, München 1949
Gestaltungslehre, München 1953
Schule des Schauens, München 1962

CAMARO, ALEXANDER

Ausstellungskataloge
Camaro. Haus am Waldsee, Berlin 1951 und
1957
Alexander Camaro. Kestner-Gesellschaft, Han-
nover – Kunstverein Braunschweig – Kölni-
scher Kunstverein, Köln – Kaiser-Wilhelm-
Museum, Krefeld – Bochumer Künstler-
bund, Bochum 1952
Alexander Camaro. Kunstverein, Wolfsburg
1961 (mit Bibliographie)
Alexander Camaro. Akademie der Künste,
Berlin 1969

CAMPENDONK, HEINRICH

Monographien und Werkverzeichnisse
Engels, Mathias T.: Heinrich Campendonk,
Köln 1957
Campendonk. Holzschnitte. Werkverzeichnis-
se, bearbeitet von Mathias T. Engels, Stutt-
gart 1959
Wember, Paul: Heinrich Campendonk. Kre-
feld 1960 (mit Bibliographie)
Engels, Mathias T.: Campendonk als Glas-
maler mit einem Werkverzeichnis, Krefeld
1966
Ausstellungskataloge
Heinrich Campendonk. Kunstverein für die
Rheinlande und Westfalen, Düsseldorf 1972
Heinrich Campendonk. Gemälde, Aquarelle,
Hinterglasbilder. Kunsthalle Düsseldorf,
1973

CAVAEL, ROLF

Eigene Schriften
Eine Kurzgeschichte über Lehrauffassung und Lehrmethode auf dem Gebiet der künstlerischen Gestaltung. In: Gustav Hassenpflug, Abstrakte Maler lehren, München und Hamburg 1959, S. 167 ff.
Monographie
Leonhard, K.: Über Rolf Cavael, Stuttgart 1959

CRODEL, KARL

Monographien
Wolfradt, Willi: Graphik von Charles Crodel. In: Der Cicerone, Bd. 16, 1924, S. 916 ff.
Utitz, Emil: Charles Crodel. In: Kunst und Künstler, Bd. 29, 1931, S. 419 ff.

DAHMEN, KARL FRED

Goerres, Karlheinz: Karl Fred Dahmen. In: Junge Künstler 60/61, Köln 1960, S. 67 ff. (mit Bibliographie)
K. F. Dahmen. Bilder in Mischtechnik, Kollagen, Montagen, Grafik. Aachener Kunstblätter, Beiheft zu Bd. 32, Aachen 1965 (mit Bibliographie)

DAVRINGHAUSEN, HEINRICH

Monographie
Graf, Oskar Maria: Heinrich Maria Davringhausen. In: Der Cicerone, Bd. 16, 1924, S. 59 ff.

DEXEL, WALTER

Monographie und Werkverzeichnis
Walter Dexel. Werkverzeichnis der Druckgraphik von 1915–1971, Köln 1971
Hofmann, Werner: Der Maler Walter Dexel, Kempfenhausen–Starnberg 1972
Ausstellungskataloge
Walter Dexel. Städtisches Museum, Braunschweig 1962 und 1970

Walter Dexel. Städtisches Museum, Ulm 1965
Walter Dexel. Wilhelm-Lehmbruck-Museum der Stadt Duisburg 1966
Walter Dexel. Kunsthalle Hamburg, 1971

DIX, OTTO

Monographien und Werkverzeichnisse
Conzelmann, Otto: Otto Dix, Hannover 1959
Löffler, Fritz: Otto Dix. Leben und Werk, Dresden 1960, 2. verbess. Aufl. 1967 (mit Ausstellungsverzeichnis und Bibliographie)
Karsch, Florian: Das graphische Gesamtwerk 1930–1960, Berlin 1961
Otto Dix. Handzeichnungen, hrsg. von Otto Conzelmann, Hannover 1968
Karsch, Florian: Das graphische Werk, Hannover 1971
Ausstellungskataloge
Otto Dix. Gemälde, Handzeichnungen, Aquarelle. Landesmuseum, Darmstadt 1962
Otto Dix. Gemälde, Aquarelle, Zeichnungen, Graphik. Kunstverein, Hamburg 1967
Otto Dix. Galerie der Stadt Stuttgart 1971
Otto Dix. Musée d'Art Moderne de la Ville de Paris, 1972

ENDE, EDGAR

Hartlaub, G. F.: Romantischer Realismus. In: Die Kunst und das Schöne Heim, Bd. LII, 1953–54, S. 292 ff.
Roh, Franz: Edgar Ende. In: Die Kunst, 67. Bd., 1933, S. 122 ff.
Ausstellungskatalog
Edgar Ende. Katalog der nachgelassenen Gemälde. Galerie W. Ketterer, München 1972

ERBSLÖH, ADOLF

Eigene Schriften
Phantasie und Form. In: Die Kunst, 59. Bd. 1929, S. 200 ff.
Ausstellungskataloge
Adolf Erbslöh. Kunstverein, Barmen 1931
Adolf Erbslöh 1881–1947. Kunst- und Museumsverein, Wuppertal 1967 (mit einem Katalog der Gemälde)

AUSGEWÄHLTE BIBLIOGRAPHIE (ERNST–GILLES)

ERNST, MAX

Eigene Schriften
Écritures. Paris 1970 (Dt. Ausgabe in Vorbereitung, Köln 1976)
Max Ernst in Selbstzeugnissen und Bilddokumenten, dargestellt von Lothar Fischer, Hamburg 1969 (Rowohlts Monographien)
Werkverzeichnisse
Goerg, Charles – Rossier, Elisabeth: Max Ernst Œuvre gravé – anläßlich der Ausstellung Musée d'Art et D'Histoire, Genf 1970
Max Ernst: Jenseits der Malerei. Das graphische Œuvre. Brusberg-Dokumente 3, Hannover 1972
Max Ernst. Œuvre-Katalog. Hrsg. Werner Spies. Bd. 1 Das graphische Werk. Von H. R. Leppien, Köln 1974. Bd. 2 Werke 1906–1925. Von Werner Spies – Sigrid und Günter Metken, Köln 1975. Bde. 3–5 in Vorbereitung
Monographien
Max Ernst. Œuvres de 1919 à 1936. In: Cahiers d'art, Paris 1937
Waldberg, Patrick: Max Ernst, Paris 1958
Trier, Eduard: Max Ernst, Recklinghausen 1959 (Monographien zur rheinisch-westfälischen Kunst der Gegenwart)
Russell, John: Max Ernst. Leben und Werk, Köln 1966 (mit Bibliographie)
Spies, Werner: Max Ernst. Frottagen, Stuttgart 1968
Spies, Werner: Max Ernst 1950–1970 – Die Rückkehr der Schönen Gärtnerin, Köln 1971
Alexandrin, Sarane: Max Ernst, Berlin 1971
Schneede, Uwe M.: Max Ernst, Stuttgart 1972
Spies, Werner: Max Ernst Collagen. Inventar und Widerspruch, Köln 1974
Ausstellungskataloge
Max Ernst. Gemälde und Graphik 1920–1950, Brühl 1951
Max Ernst. Musée National d'Art Moderne, Paris 1959
Max Ernst. Wallraf-Richartz-Museum, Köln 1962/63 – Kunsthaus, Zürich 1963
Max Ernst. Württembergischer Kunstverein, Stuttgart 1970
Max Ernst. Sammlung de Menil. Hamburg, Hannover, Frankfurt, Berlin 1970, Köln 1971

Max Ernst. Galeries nationales du Grand-Palais, Paris 1975

FASSBENDER, JOSEPH

Monographien
Holzhausen, Walter: Joseph Faßbender. In: Junge Künstler 58/59, Köln 1958, S. 7 ff. (mit Bibliographie)
Aust, Günther: Joseph Faßbender, Recklinghausen 1961 (Monographien zur rheinisch-westfälischen Kunst der Gegenwart, Bd. 22)
Ausstellungskataloge
Joseph Faßbender. Kestner-Gesellschaft, Hannover – Kunst- und Museumsverein, Wuppertal – Kunstverein, Hamburg – Stedelijk Museum, Amsterdam 1960/61
Joseph Faßbender. Kölnischer Kunstverein, Köln 1968

FEININGER, LYONEL

Monographien
Hess, Hans: Lyonel Feininger, Stuttgart 1959 (mit einer bis 1959 vollständigen Bibliographie)
Ruhmer, Eberhard: Lyonel Feininger, München 1961
Lyonel Feininger. Segelschiffe. Einführung von Johannes Langner, Stuttgart 1962
Prasse, Leona: Lyonel Feininger: Das graphische Werk, Berlin 1972
Ausstellungskataloge
Lyonel Feininger. Bayerische Akademie der Künste, München – Kestner-Gesellschaft, Hannover 1954
Gedächtnisausstellung Lyonel Feininger. Kunstverein in Hamburg – Museum Folkwang, Essen – Staatliche Kunsthalle, Baden-Baden 1961
Lyonel Feininger. Marlborough Gallery, New York 1969

FELIXMÜLLER, CONRAD

Werkverzeichnis
Literaturverzeichnis Conrad Felixmüller: Gra-

phische Werke und literar. Veröffentlichungen. In: Antiquariat. 22. Jahrg. Nr. 5. Stammheim 1972
Ausstellungskataloge
Conrad Felixmüller. Ausstellung in der Moritzburg, Halle (Saale) 1949
Kunstblätter der Galerie Nierendorf Nr. 8, Berlin 1965
Conrad Felixmüller. Städtisches Museum, Wiesbaden 1966
Conrad Felixmüller. Thüringer Museum, Eisenach 1967
Conrad Felixmüller. National-Galerie, Berlin-Ost 1976

FIETZ, GERHARD

Ausstellungskatalog
Gerhard Fietz. Verein der Kunstfreunde, Wilhelmshaven – Städtisches Museum, Mülheim/Ruhr – Kunstamt, Berlin-Charlottenburg 1963

FREUNDLICH, OTTO

Eigene Schriften
Otto Freundlich 1878–1943. Aus Briefen und Aufsätzen, Auswahl und Nachwort Günter Aust, Köln o. J.
Monographie
Aust, Günter: Otto Freundlich, Köln 1960 (mit Literaturverzeichnis)
Ausstellungskatalog
Otto Freundlich. Wallraf-Richartz-Museum, Köln 1960 (mit Literaturverzeichnis)

FRUHTRUNK, GÜNTER

Ausstellungskataloge
Günter Fruhtrunk. Museum am Ostwall, Dortmund 1963
Günter Fruhtrunk. Kestner-Gesellschaft, Hannover – Kunsthalle, Mannheim – Overbeck Gesellschaft, Lübeck (mit Girke und Pfahler), 1969
Günter Fruhtrunk. Musée d'Art Moderne de la Ville de Paris, 1970

FUHR, XAVER

Monographien
Roh, Franz: Xaver Fuhr und die heutige Malerei, München 1946
Linfert, Carl: Xaver Fuhr, Potsdam 1949
Ausstellungskatalog
Xaver Fuhr, Städt. Museum, Duisburg 1960

GAUL, WINFRED

Ausstellungskataloge
Winfred Gaul. Kunsthalle, Mannheim 1965 (mit Bibliographie)
Winfred Gaul. Galerie Defet, Nürnberg 1970
Winfred Gaul, Kasseler Kunstverein 1971

GEIGER, RUPPRECHT

Monographie und Werkverzeichnis
Heißenbüttel, Helmut: Rupprecht Geiger, Stuttgart 1971 (Kunst heute, Bd. 17)
Rupprecht Geiger. Werkverzeichnis. Druckgraphik 1948–1972, Düsseldorf 1972
Ausstellungskataloge
Rupprecht Geiger. Werkverzeichnis der Grafik 1948–1964. Zusammenstellung: Rolf Schmücking anläßlich der Ausstellung im Kunstverein, Wolfsburg 1964
Rupprecht Geiger. Haus am Waldsee, Berlin 1966 (mit Bibliographie)
Rupprecht Geiger. Kestner-Gesellschaft, Hannover 1967
Rupprecht Geiger. Städtische Kunsthalle, Düsseldorf 1967 (mit Bibliographie)
Rupprecht Geiger. Galerie Müller, Köln 1970

GILLES, WERNER

Monographien
Hentzen, Alfred: Werner Gilles, Köln 1960 (mit Ausstellungsverzeichnis und Bibliographie)
Ruhrberg, Karl: Werner Gilles, Recklinghausen 1962 (Monographien zur rheinischwestfälischen Kunst der Gegenwart, Bd. 5)
Ausstellungskataloge
Werner Gilles. Akademie der Künste, Berlin –

Stadthalle und Schloß Styrum, Mülheim/
Ruhr – Hannover – München 1962
Werner Gilles. Kölnischer Kunstverein, Köln
1964
Werner Gilles. Galerie Stangl, München –
Galerie Vömel, Düsseldorf 1966

GLEICHMANN, OTTO

Monographie
Lange, Rudolf: Otto Gleichmann, Göttingen–
Berlin–Frankfurt–Zürich 1963
Ausstellungskataloge
Otto Gleichmann. Kunstverein, Braunschweig
1955
Otto Gleichmann. Kunstverein, Hannover
1957

GOLLER, BRUNO

Monographie
Klapheck, Anna: Bruno Goller, Recklinghau-
sen 1958 (Monographien zur rheinisch-
westfälischen Kunst der Gegenwart, Bd. 10)
Ausstellungskataloge
Bruno Goller. Kestner-Gesellschaft, Hanno-
ver 1958
Bruno Goller. Städtische Kunsthalle, Düssel-
dorf 1969 (mit Bibliographie)

GÖTZ, KARL OTTO

Monographie
Karl Otto Götz. Beiträge von Will Groh-
mann, Edouard Jaguer, Enrico Crispolti,
Kenneth B. Sawyer. Edizioni dell' Attico,
Rom 1962
Ausstellungskataloge
Karl Otto Götz. Galleria L'Attico, Rom 1961
Karl Otto Götz. Palais des Beaux-Arts, Brüs-
sel 1964

GOTSCH, FRIEDRICH KARL

Monographie
Flemming, Hanns Theodor: F. K. Gotsch.
Eine Monographie. Geleitwort von Alfred

Hentzen, Hamburg 1963 (Werkkatalog
der Gemälde und ausführliche Bibliogra-
phie)
Ausstellungskataloge
Friedrich Karl Gotsch. Kunstverein, Hanno-
ver 1964
Friedrich Karl Gotsch. Städtisches Museum
am Ritterplan, Göttingen 1968

GRAEFF, WERNER

Ausstellungskataloge
Werner Graeff. Kunstverein für die Rhein-
lande und Westfalen, Düsseldorf 1962
Werner Graeff. Essen, Städtische Galerie,
Bochum 1963 (mit Dokumentation)

GROCHOWIAK, THOMAS

Monographie
Schröder, Anneliese: Thomas Grochowiak,
Recklinghausen 1967 (Monographien zur
rheinisch-westfälischen Kunst der Gegen-
wart, Bd. 33)
Ausstellungskatalog
Thomas Grochowiak. Galerie Gunar, Düssel-
dorf o. J. (1959) (mit Bibliographie)

GROSSBERG, CARL

Ausstellungskatalog
Carl Grossberg. Städtische Galerie, Würzburg
1960

GROSZ, GEORGE

Eigene Schriften
Ein kleines Ja und ein großes Nein, New
York 1946 – Hamburg 1955
Der Spießer-Spiegel, Berlin 1973
Das Gesicht der herrschenden Klasse – Ab-
rechnung folgt, Berlin 1973
Monographien
Wolfradt, Willi: George Grosz, Leipzig 1921
(Junge Kunst, Bd. 21)
Baur, J. I. H.: George Grosz, New York 1954
George Grosz. Einführung von Ruth Beren-

son und Norbert Mühlen und ein Essay des
Künstlers, hrsg. von Herbert Bittner, New
York – Köln 1960/61 (mit Bibliographie)
George Grosz. Heimatliche Gestalten. Zeich-
nungen hrsg. von Hans Sahl, Frankfurt
und Hamburg 1966
Heß, Hans: George Grosz, London 1974
Schneede, Uwe M.: George Grosz. Der Künst-
ler in seiner Gesellschaft, Köln 1975
Ausstellungskataloge
George Grosz 1893–1959. Akademie der
Künste, Berlin–Dortmund–London 1962/
63 (mit ausgewählter Bibliographie)
George Grosz. Württembergischer Kunstver-
ein, Stuttgart 1969
George Grosz. Frühe Druckgraphik. Kupfer-
stichkabinett, Berlin 1971
George Grosz. Seine Kunst und seine Zeit.
Kunstverein Hamburg 1975

GRUNDIG, HANS

Ausstellungskatalog
Hans Grundig. Staatliche Museen zu Berlin,
Nationalgalerie 1962

GRUNDIG, LEA

Monographie
Hütt, W.: Lea Grundig. Dresden 1968 (mit
Bibliographie)
Ausstellungskatalog
Lea Grundig. Ladengalerie, Berlin 1969 (mit
Literaturverzeichnis)
Lea Grundig. Galleria del Levante, München
1969

HARTUNG, HANS

Monographien
Hans Hartung. 1. Bd. einer internationalen
Schriftenreihe über neue Kunst von Made-
leine Rousseau, James Johnson Sweeney,
Ottomar Domnick, Stuttgart 1950
Gindertael, R.-V.: Hans Hartung, Paris 1960
Hans Hartung. Werkverzeichnis der Graphik
1921–1965. Zusammenstellung von Rolf
Schmücking, Braunschweig 1965

Ausstellungskataloge
Hans Hartung. Kestner-Gesellschaft, Hanno-
ver 1957
Hartung. Musée National d'Art Moderne,
Paris 1969
Hans Hartung. Graphische Sammlung Alber-
tina, Wien 1970
Hans Hartung. Nationalgalerie, Berlin 1975

HAUSMANN, RAOUL

Bibliographie
In: Raoul Hausmann. Am Anfang war Dada.
Hrsg. von Karl Riha und Günter Kämpf,
Steinbach–Gießen 1972

HECKEL, ERICH

Monographien und Werkverzeichnisse
Rave, Paul Ortwin: Erich Heckel, Berlin 1948
Köhn, Heinz: Erich Heckel. Aquarelle und
Zeichnungen, München 1959
Vogt, Paul: Erich Heckel, Recklinghausen
1965 (Œuvrekatalog der Gemälde, Wand-
malerei und Plastik, mit Bibliographie)
Dube, Annemarie und Wolf-Dieter: Erich
Heckel. Das graphische Werk, Bd. I: Holz-
schnitte, Berlin 1964, Bd. II: Radierungen,
Lithographien, Berlin 1965
Ausstellungskataloge
Erich Heckel. Württembergischer Kunstver-
ein, Stuttgart 1957 (mit ausführlicher Bi-
bliographie)
Erich Heckel. Museum Folkwang, Essen –
Kunstverein in Hamburg 1964

HEGENBARTH, JOSEF

Eigene Schriften
Aufzeichnungen über seine Illustrationsarbeit,
Hamburg 1964
Monographien
Josef Hegenbarth. 58 Bilder und Zeichnungen
mit einem Text von Will Grohmann, Pots-
dam 1959
Löffler, Fritz: Josef Hegenbarth, Dresden
1959 (mit ausführlicher Bibliographie)

AUSGEWÄHLTE BIBLIOGRAPHIE (HELBIG–KANDINSKY)

Ausstellungskatalog
Josef Hegenbarth, Akademie der Künste, Berlin 1970

HELBIG, WALTER

Jollos, Waldemar: Walter Helbig. In: Das Kunstblatt, IV, 1920, S. 257 ff.

HELDT, WERNER

Monographie und Werkverzeichnis
Schmied, Wieland: Werner Heldt (mit Œuvrekatalog von Eberhard Seel), Köln 1976 (in Vorbereitung)
Ausstellungskataloge
Gedächtnisausstellung Werner Heldt. Haus am Waldsee, Berlin 1954
Werner Heldt. Kestner-Gesellschaft, Hannover 1968

HERBIG, OTTO

Monographien
Scheidig, Walter: Der Maler Otto Herbig. In: Zeitschrift für Kunst, 1. Jahrg., 1947, Heft 3, S. 54 ff.
Ruhmer, Eberhard: Otto Herbig. In: Die Kunst und das schöne Heim, XLVIII, 1949/50, S. 441 ff.
Otto Herbig. Einleitung von Walter Scheidig, Dresden 1959 (Künstler der Gegenwart 14)

HERKENRATH, PETER

Ausstellungskataloge
P. Herkenrath. Kölnischer Kunstverein 1959
P. Herkenrath. Kunstverein Wolfsburg 1962
Peter Herkenrath. Galerie Galetzki, Stuttgart 1966

HÖCH, HANNAH

Monographie
Ohff, Heinz: Hannah Höch, Berlin 1968 (Kunst in Berlin, Bd. 1)

Ausstellungskataloge
Ausstellung Hannah Höch. Kunstblätter der Galerie Nierendorf, Berlin 1964
Hannah Höch. Marlborough Gallery, London 1966
Hannah Höch – Collagen aus den Jahren 1916–1971, Berlin 1971
Hannah Höch. Nationalgalerie, Berlin 1976

HOEHME, GERHARD

Eigene Schriften
Relationen, o. J. (1969)
Ausstellungskataloge
Gerhard Hoehme. Kölnischer Kunstverein, Köln 1962
Hoehme. Galleria L'Attico, Rom 1963 (mit Ausstellungsverzeichnis und Bibliographie)
Gerhard Hoehme. Kunsthalle, Mannheim 1964 (mit Bibliographie)

HOELZEL, ADOLF

Eigene Schriften (in Auswahl)
Gedanken und Lehren, Stuttgart 1933
Aufzeichnungen, zusammengestellt von W. Heß im Katalog der Gedächtnisausstellung zum 100. Geburtstag, Stuttgart 1953
Monographie
Hildebrandt, Hans: Adolf Hoelzel als Zeichner, Stuttgart 1913
Ausstellungskataloge
Hoelzel und sein Kreis. Württembergischer Kunstverein, Stuttgart 1961
Adolf Hoelzel. Kunstverein Braunschweig – Kunsthalle Bremen – Badischer Kunstverein, Karlsruhe – Aargauer Kunsthaus, Aarau – Heidelberger Kunstverein – Museum des 20. Jahrhunderts, Wien 1963
Der Hoelzelkreis bis 1914. Kunsthalle Bielefeld 1974

HOERLE, HEINRICH

Monographien
Hoerle und Seiwert. Moderne Malerei in Köln

zwischen 1917 und 1933, hrsg. von Hans Schmitt-Rost, Köln 1952
Schmitt-Rost, Hans: Heinrich Hoerle, Recklinghausen 1965 (Monographien zur rheinisch-westfälischen Kunst der Gegenwart)

HOFER, KARL

Eigene Schriften
Aus Leben und Kunst, Berlin 1952 (Die Kunst unserer Zeit, Bd. 7)
Erinnerungen eines Malers, Berlin 1953
Über das Gesetzliche in der Bildenden Kunst, hrsg. von Kurt Martin, Berlin 1956
Monographien
Reifenberg, Benno: Karl Hofer, Leipzig 1924
Jannasch, A.: Carl Hofer, Potsdam 1946
Festgabe an Carl Hofer zum 70. Geburtstag, Berlin 1948
Karl Hofer: Das graphische Werk, mit einer Einleitung von Kurt Martin, hrsg. von Ernest Rathenau, New York / Berlin 1969
Ausstellungskataloge
Gedächtnisausstellung für Karl Hofer. Hochschule für Bildende Künste, Berlin – Badischer Kunstverein, Karlsruhe 1956/57
Karl Hofer. Akademie der Künste, Berlin – Kunstmuseum, Winterthur 1966
Retrospektiv-Ausstellung Karl Hofer. Galerie Baukunst, Köln 1967

HUBBUCH, KARL

Roh, Franz: Karl Hubbuch als Zeichner. In: Die Kunst und das schöne Heim, 5, 1953, S. 245 ff.
Riester, Rudolf: Karl Hubbuch. Das graphische Werk, Freiburg i. Br. 1969

ITTEN, JOHANNES

Eigene Schriften
Kunst der Farbe, Ravensburg 1961, Studienausgabe: Ravensburg 1970
Mein Vorkurs am Bauhaus. Gestaltungs- und Formenlehre, Ravensburg 1963

Monographie und Werkverzeichnis
Rotzler, Willi und Itten, Anneliese: Johannes Itten. Werke und Schriften (mit Œuvrekatalog, Zürich 1972
Ausstellungskatalog
Johannes Itten. Kunsthalle Nürnberg 1972 (mit Ausstellungsverzeichnis und Bibliographie)

JANSSEN, HORST

Monographien
Horst Janssen. Zeichnungen mit einem autographischen Text, Berlin 1970
Horst Janssen. Radierungen, Berlin 1971
Horst Janssen. Traktat über die Radierungen, Berlin 1972
Ausstellungskatalog
Horst Janssen. Kestner-Gesellschaft, Hannover 1965 (mit Verzeichnis der Druckgraphik 1951–1965)

JAWLENSKY, ALEXEJ

Monographien
Weiler, Clemens: Alexej Jawlensky, Köln 1959 (mit Bibliographie und Katalog)
Rathke, Ewald: Alexej Jawlensky, Hanau 1968
Schultze, Jürgen: Alexej Jawlensky, Köln 1970 (mit ausgewählter Bibliographie)
Weiler, Clemens: Jawlensky – Köpfe – Gesichte – Meditationen, Hanau 1970 (mit Werkstattverzeichnis)
Ausstellungskatalog
Jawlensky. Kunstverein in Hamburg 1967

KANDINSKY, WASSILY

Eigene Schriften
Klänge. Gedichte in Prosa, München 1912
Über das Geistige in der Kunst, insbesondere in der Malerei, München 1912
Rückblicke, Verlag Der Sturm, Berlin 1913
Punkt und Linie zur Fläche, München 1926 Bauhaus-Bücher Nr. 9), 3. Aufl. Bern 1955
Essays über Kunst und Künstler, hrsg. und kommentiert von Max Bill, Stuttgart 1955

AUSGEWÄHLTE BIBLIOGRAPHIE (KANDINSKY–KOKOSCHKA)

Monographien und Werkverzeichnisse
Zehder, Hugo: Wassily Kandinsky, Dresden
1920
Max Bill: Wassily Kandinsky, mit Beiträgen
von Jean Arp, Charles Estienne, Carola
Giedion-Welcker, Will Grohmann, Ludwig
Grote, Nina Kandinsky, Alberto Magnelli,
Paris 1951
Brisch, Klaus: Wassily Kandinsky, Phil. Diss.
Bonn 1955 (Masch.-Schr.)
Grohmann, Will: Wassily Kandinsky. Leben
und Werk, Köln 1958 (mit Werkverzeichnis
und Bibliographie)
Cassou, Jean: Gegenklänge. Aquarelle und
Zeichnungen von Wassily Kandinsky, Köln
1960, 2. Aufl. 1970
Lassaigne, Jacques, Kandinsky, Genf 1964
Roethel, Hans Konrad: Wassily Kandinsky.
Das graphische Werk, Köln 1970 (voll-
ständiger Œuvrekatalog)
Hanfstaengl, Erika: Wassily Kandinsky.
Zeichnungen und Aquarelle, München 1974
Hommage à Kandinsky. Sonderheft der Zeit-
schrift XXe siècle, Paris 1975
Ausstellungskatalog
Wassily Kandinsky 1866–1944. München
1976

KANOLDT, ALEXANDER

Monographien
Hamann, Richard: Alexander Kanoldt. In:
Deutsche Kunst und Dekoration, Bd. LIII,
1923–24, S. 117 ff.
Roh, Franz: Alexander Kanoldt. In: Der
Cicerone II, 1926, S. 473 ff.
Ammann, Edith: Das graphische Werk von
Alexander Kanoldt. Schriften der Staat-
lichen Kunsthalle Karlsruhe, Heft 7, 1963

KAUS, MAX

Monographien
Max Kaus. Frühe Lithographien mit einem
Vorwort von Lothar-Günther Buchheim,
Feldafing 1964
Buchheim, Lothar-Günther: Max Kaus, Frühe
Bilder und Graphiken, Feldafing 1970
Ausstellungskatalog
Max Kaus. Kunstverein Hannover 1961

KERKOVIUS, IDA

Monographien
Leonhard, Kurt: Die Malerin Ida Kerkovius,
Stuttgart 1954
Leonhard, Kurt: Ida Kerkovius. Leben und
Werk, Köln 1967 (mit Bibliographie)

KIRCHNER, ERNST LUDWIG

Eigene Schriften
Grisebach, Lothar: E. L. Kirchners Davoser
Tagebuch, Köln 1968
Monographien
Grohmann, Will: Das Werk Ernst Ludwig
Kirchners, München 1926
Schiefler, Gustav: Die Graphik Ernst Ludwig
Kirchners bis 1916 Bd. I, Berlin-Charlotten-
burg 1926; 1917–1927 Bd. II, Berlin-Char-
lottenburg 1931
Grohmann, Will: E. L. Kirchner, Stuttgart
1958
Dube-Heynig, Annemarie: E. L. Kirchner.
Graphik, München 1961
Dube, Annemarie und Wolf-Dieter: E. L.
Kirchner. Das graphische Werk, Bd. I: Ka-
talog, Reutlingen 1967; Bd. II: Abbildun-
gen, München 1967
Gordon, Donald E.: Ernst Ludwig Kirchner,
München 1968 (mit einem kritischen Kata-
log sämtlicher Gemälde und ausführlicher
Bibliographie). Engl. Ausgabe 1969
Ausstellungskatalog
Ernst Ludwig Kirchner. Gemälde, Aquarelle,
Zeichnungen. Campione d'Italia 1971 (mit
Schriften des Künstlers in chronologischer
Reihenfolge)

KLAPHECK, KONRAD

Monographien
Schmied, Wieland: Konrad Klapheck. In:
Junge Künstler 65/66, Köln 1965, S. 9 ff.
(mit Bibliographie)
Pierre, José: Konrad Klapheck, Köln 1970
(mit ausgewählter Bibliographie)
Ausstellungskatalog
Konrad Klapheck. Kestner-Gesellschaft, Han-
nover 1966 (mit Bibliographie)

KLEE, PAUL

Eigene Schriften

Wege des Naturstudiums im Staatlichen Bauhaus Weimar 1919–23, München 1923

Über die moderne Kunst, Bern 1945 (Rede in Jena 1924)

Das bildnerische Denken. Schriften zur Form- und Gestaltungslehre, hrsg. u. bearb. von Jürg Spiller, Basel/Stuttgart 1956 und 1971

Tagebücher 1898–1918, hrsg. und eingeleitet von Felix Klee, Köln 1957 (2. durchgesehene Aufl. 1968)

Pädagogisches Skizzenbuch, Neue Bauhausbücher, hrsg. von Hans M. Wingler, Mainz 1965

Unendliche Naturgeschichte, hrsg. und bearbeitet von Jürg Spiller, Basel/Stuttgart 1970

Monographien und Werkverzeichnisse

Zahn, Leopold: Paul Klee, Potsdam 1920

Hausenstein, Wilhelm: Kairuan oder eine Geschichte vom Maler Klee und von der Kunst dieses Zeitalters, München 1921

Paul Klee: Handzeichnungen II 1921–1930, hrsg. von Will Grohmann, Potsdam/Berlin 1934

Haftmann, Werner: Paul Klee. Wege bildnerischen Denkens, München 1950

Giedion-Welcker, Carola: Paul Klee, London 1952, dt. Ausgabe Stuttgart 1954

Grohmann, Will: Paul Klee, Stuttgart 1954 (mit ausführlicher Bibliographie)

San Lazzaro, Gi di: Paul Klee, Paris 1957, dt. Ausgabe München/Zürich 1958

Im Zwischenreich. Aquarelle und Zeichnungen von Paul Klee, Köln 1957 und 1968

Grohmann, Will: Paul Klee. Handzeichnungen, Köln 1959

Paul Klee. Leben und Werk in Dokumenten, ausgewählt aus Aufzeichnungen und Briefen, hrsg. von Felix Klee, Zürich 1960

Kornfeld, Eberhard W.: Verzeichnis des graphischen Werkes von Paul Klee, Bern 1963, (2., verbesserte Aufl. 1973)

Grohmann, Will: Der Maler Paul Klee, Köln 1966

Huggler, Max: Paul Klee. Die Malerei als Blick in den Kosmos, Stuttgart 1969

Roethel, Hans Konrad: Paul Klee in München, Bern 1971

Geelhaar, Christian: Paul Klee und das Bauhaus, Köln 1972

Geelhaar, Christian: Paul Klee. Leben und Werk, Köln 1974

Geelhaar, Christian: Reise ins Land der besseren Erkenntnis. Klee-Zeichnungen, Köln 1975

Ausstellungskataloge

Paul Klee. Staatliche Kunstsammlung des Landes Nordrhein-Westfalen, Schloß Jägerhof, Düsseldorf 1960

Paul Klee. Gesamtausstellung. Kunsthalle Basel 1967

Paul Klee. Das graphische und plastische Werk. Wilhelm-Lehmbruck-Museum, Duisburg 1974 (mit Katalog der Plastik)

KLEIN, CESAR

Monographien

Flemming, Hanns Theodor: Cesar Klein, München 1948

Pfefferkorn, Rudolf: Cesar Klein, Berlin 1962 (mit Werkverzeichnis)

KLIEMANN, CARL-HEINZ

Monographien

Platte, Hans: Carl-Heinz Kliemann. In: Junge Künstler 60/61, Köln 1960, S. 83 ff. (mit Bibliographie)

Roters, Eberhard: Die Graphik von Carl-Heinz Kliemann, Berlin 1966

Ausstellungskataloge

Carl-Heinz Kliemann. Städtische Kunstsammlungen, Bonn 1966 (mit Bibliographie)

KLUTH, KARL

Ausstellung Karl Kluth. Kunstverein in Hamburg 1966

KOKOSCHKA, OSKAR

Eigene Schriften

Schriften 1907–1955, zusammengestellt und hrsg. von Hans M. Wingler, München 1956

Oskar Kokoschka: Mein Leben, München 1971
Monographien und Werkverzeichnis
Westheim, Paul: Oskar Kokoschka, Berlin 1918
Wingler, Hans M.: Oskar Kokoschka, Salzburg 1956 (mit ausführlicher Bibliographie)
Hodin, J .P.: Bekenntnis zu Kokoschka. Erinnerungen und Deutungen, Berlin und Mainz 1963
Hodin, J. P.: Oskar Kokoschka. The artist and his time, London 1966
Schmalenbach, Fritz: Oskar Kokoschka, Königstein 1967
Wingler, Hans M., und Welz, F.: Das graphische Werk (Œuvre-Verzeichnis), Salzburg 1971
Wingler, Hans M. und Welz, F.: O. Kokoschka – Das druckgraphische Werk. Salzburg 1975
Ausstellungskataloge
Oskar Kokoschka. Aus seinem Schaffen 1907 bis 1950, München 1950
Kokoschka. The Tate Gallery, London 1962
Oskar Kokoschka. Das Portrait. Badischer Kunstverein, Karlsruhe 1966
Oskar Kokoschka zum 85. Geburtstag. Österreichische Galerie im Oberen Belvedere, Wien 1971

LENK, FRANZ

Eigene Schriften
Was ich will. In: Die Kunst, 63. Band, München 1930/31, S. 372 ff.
Monographie
Werner, Bruno E.: Franz Lenk. In: Die Kunst, 61. Bd., München 1929/30, S. 137 ff.
Ausstellungskatalog
Franz Lenk. Galerie von Abercron, Köln 1976

LEVY, RUDOLF

Monographien
Scheffler, C.: Rudolf Levy. Veröffentlichungen des Kunstarchivs Nr. 17, Berlin 1926/27
Rudolf Levy: Bildnisse, Stilleben, Landschaften. Geleitwort von Genia Levy, Baden-Baden 1961 (Der Silberne Quell, Bd. 53)
Ausstellungskataloge
Gedächtnisausstellung Rudolf Levy. Württembergischer Kunstverein, Stuttgart 1955
Gedächtnisausstellung Rudolf Levy. Frankfurter Kunstkabinett, Frankfurt 1959

LEWY, KURT

Sosset, Léon-Louis: Kurt Lewy, Brüssel 1964 Monographie de l'art belge) (mit allgemeiner Bibliographie)
Ausstellungskatalog
Kurt Lewy. Musée des arts décoratifs, Gent 1957

MACK, HEINZ

Monographien
Mackazin, die Jahre 1957–67, publiziert von Mack für Mack, 1967
Staber, Margit: Heinz Mack, Köln 1968 (mit ausführlichem Literaturverzeichnis)
Mack-Kunst in der Wüste, mit einer Einführung von Max Bense. Texte Heinz Mack und Dietrich Mahlow, Starnberg 1969
Heckmanns, Friedrich B.: Heinz Mack. Handzeichnungen, Köln 1974
Thomas, Karin: Heinz Mack, Recklinghausen 1975
Ausstellungskatalog
Lenk. Mack. Pfahler. Uecker. XXX. Biennale di Venezia (deutscher Pavillon) 1970 (mit Bibliographie und Ausstellungsverzeichnis)

MACKE, AUGUST

Eigene Schriften
August Macke – Franz Marc, Briefwechsel, Köln 1964
Monographien
Vriesen, Gustav: August Macke, Stuttgart 1953, 2., erweiterte Aufl. 1957 (mit Werkverzeichnis und Bibliographie)
Engels, Mathias T.: August Macke, Köln 1956
Busch, Günter, und Holzhausen, Walter: Die Tunisreise. Aquarelle und Zeichnungen von August Macke, Köln 1958 (2. Aufl. 1965, 3. Aufl. 1973)

Erdmann-Macke, Elisabeth: Erinnerungen an August Macke, Stuttgart 1962
Busch, Günther: August Macke, Handzeichnungen, Mainz 1966
Ausstellungskataloge
August Macke. Aquarell-Ausstellung. Städtisches Kunsthaus, Bielefeld 1957 (Werkverzeichnis der Aquarelle)
August Macke. Städtische Galerie im Lenbachhaus, München 1962
August Macke. Kunstverein in Hamburg, 1968/69

MACKE, HELMUTH

Ausstellungskataloge
Helmuth Macke. Gedächtnisausstellung Kaiser-Wilhelm-Museum, Krefeld 1950
Helmuth Macke. Commerzbank, Krefeld 1966

MARC, FRANZ

Eigene Schriften
Briefe, Aufzeichnungen und Aphorismen, 2 Bde., Berlin 1920
Briefe aus dem Feld, Berlin 1940
August Macke – Franz Marc, Briefwechsel, Köln 1964
Monographien und Werkverzeichnisse
Schardt, Alois J.: Franz Marc, Berlin 1936 (mit Werkkatalog und Bibliographie)
Bünemann, Hermann: Franz Marc. Zeichnungen – Aquarelle, München 1948
Lankheit, Klaus: Franz Marc, Berlin 1950
Schmidt, Georg: Franz Marc, Berlin 1957
Lankheit, Klaus: Unteilbares Sein. Aquarelle und Zeichnungen von Franz Marc, Köln 1959 (2. Aufl. 1967)
Lankheit, Klaus: Franz Marc im Urteil seiner Zeit, Köln 1960
Lankheit, Klaus: Franz Marc. Katalog der Werke, Köln 1970
Bairati, Eleonora: Franz Marc. Critical notes and a catalogue of his graphic work, Mailand 1974
Ausstellungskatalog
Franz Marc. Städtische Galerie im Lenbachhaus, München 1963

MEIDNER, LUDWIG

Eigene Schriften
Septemberschrei. Hymnen, Gebete, Lästerungen, Berlin 1920
Eine autobiographische Plauderei, Leipzig 1923 (Junge Kunst, Bd. IV)
Monographien
Brieger, Lothar: Ludwig Meidner, Leipzig 1919 (Junge Kunst, Bd. 4)
Grochowiak, Thomas: Ludwig Meidner, Recklinghausen 1966 (mit ausführlicher Bibliographie)
Ausstellungskataloge
Ludwig Meidner. Kunsthalle, Recklinghausen – Haus am Waldsee, Berlin – Kunsthalle, Darmstadt 1963/64 (mit ausführlicher Bibliographie)
Ludwig Meidner. Frankfurter Kunstkabinett H. Bekker v. Rath, Frankfurt a. M. 1970

MEISTERMANN, GEORG

Monographie
Linfert, Carl: Georg Meistermann, Recklinghausen 1958 (Monographien zur rheinisch-westfälischen Kunst der Gegenwart, Bd. 6)
Ausstellungskataloge
Georg Meistermann. Kunst- und Museumsverein, Wuppertal-Barmen – Witten/Ruhr – Solingen – Hamm – Mannheim – Freiburg i. Br. – München 1959/60
Georg Meistermann zum 50. Geburtstag. Kunsthaus Lempertz, Köln 1961 (mit Bibliographie)
Georg Meistermann. Rheinisches Landesmuseum, Bonn 1971

MENSE, CARLO

Monographien
Lüthgen: Carlo Mense. In: Deutsche Kunst und Dekoration, Bd. 50, April–September 1922, S. 59 ff.
Graf, Oskar Maria: Der Maler Carl Mense. In: Cicerone, XV. Jahrgang 1923, S. 380 ff.
Mayer, Alfred: Carl Mense. In: Deutsche Kunst und Dekoration, Bd. 56, April–September 1925, S. 138 ff.

AUSGEWÄHLTE BIBLIOGRAPHIE (MODERSOHN-BECKER–NOLDE)

MODERSOHN-BECKER, PAULA

Eigene Schriften
Eine Künstlerin. Paula Becker-Modersohn.
Briefe und Tagebuchblätter, Bremen 1917
Monographien und Werkverzeichnisse
Pauli, Gustav: Paula Modersohn-Becker, 3.
Aufl. Leipzig 1919 (mit Œuvreverzeichnis)
Stelzer, Otto: Paula Modersohn-Becker, Berlin 1958
Paula Modersohn-Becker. Mit einer Einführung von Harald Seiler, München 1959
Paula Modersohn-Becker. Gemälde, Zeichnungen, Graphik, Bremen 1968
Paula Modersohn-Becker. Œuvre-Verzeichnis der Graphik, Bremen 1972
Ausstellungskataloge
Paula Modersohn-Becker. Frankfurter Kunstverein, Frankfurt 1963 (mit Bibliographie)
Paula Modersohn-Becker. Zum 100. Geburtstag. Kunsthalle Bremen, 1976

MOLL, OSKAR

Monographie
Brauner-Krickau, Heinz: Oskar Moll, Leipzig 1921 (Junge Kunst Bd. 19)
Ausstellungskataloge
Oskar Moll. Gedächtnisausstellung. Museum am Ostwall, Dortmund 1950
Oskar Moll, Wilhelm-Lehmbruck-Museum der Stadt Duisburg 1967

MOLZAHN, JOHANNES

Fechter, Paul: Zu neuen Bildern von J. Molzahn. In: Das Kunstwerk, 1952, Heft 3, S. 35 ff.
Ausstellungskatalog
Johannes Molzahn. Wilhelm-Lehmbruck-Museum der Stadt Duisburg 1964

MORGNER, WILHELM

Monographien
Frieg, Will: Wilhelm Morgner, Leipzig 1920 (Junge Kunst Bd. 12)

Seiler, Harald: Wilhelm Morgner, Recklinghausen 1958 (Monographien zur rheinisch-westfälischen Kunst der Gegenwart, Bd. 3)
Ausstellungskataloge
Wilhelm Morgner. Westfälischer Kunstverein – Landesmuseum für Kunst und Kulturgeschichte, Münster – Württembergischer Kunstverein, Stuttgart – Brügge – Ostende – Ypern 1967/68 (mit ausführlicher Bibliographie)
Wilhelm Morgner. Das vollständige Holzschnittwerk. Lempertz Contempora, Köln 1970

MUCHE, GEORG

Eigene Schriften
Blickpunkt. Sturm, Dada, Bauhaus, Gegenwart, München 1961
Monographie
Richter, Horst: Georg Muche, Recklinghausen 1960 (Monographien zur rheinisch-westfälischen Kunst der Gegenwart, Bd. 18)
Schiller, Peter H.: Georg Muche. Das druckgraphische Werk, Darmstadt 1970
Ausstellungskatalog
Georg Muche. Städtische Galerie im Lenbachhaus, München 1965

MUELLER, OTTO

Monographien
Troeger, Eberhard: Otto Mueller, Freiburg 1949
Buchheim, Lothar-Günther: Otto Mueller. Leben und Werk, Feldafing 1963 (mit einem Werkverzeichnis der Graphik Otto Muellers von Florian Karsch, und Bibliographie)
Ausstellungskataloge
Otto Mueller 1874–1930. Staatliche Kunstsammlungen, Dresden 1947
Otto Mueller. Kestner-Gesellschaft, Hannover 1956
Otto Mueller zum 100. Geburtstag. Galerie Nierendorf, Berlin 1974

MÜNTER, GABRIELE

Monographien
Röthel, Hans Konrad: Gebriele Münter, München 1957 (mit Bibliographie)
Eichner, Johannes: Kandinsky und Gabriele Münter, München 1957
Lahnstein, P.: Gabriele Münter. Ettal 1971

NAUEN, HEINRICH

Monographien
Suermondt, Edwin: Heinrich Nauen, Leipzig 1922 (Junge Kunst Bd. 29)
Creutz, Max: Heinrich Nauen, Mönchengladbach 1926
Wember, Paul: Heinrich Nauen, Düsseldorf 1948
Marx, Eberhard: Heinrich Nauen, Recklinghausen 1966 (Monographien zur rheinisch-westfälischen Kunst der Gegenwart, Bd. 15)
Ausstellungskatalog
Heinrich Nauen. Städtische Kunstsammlungen, Bonn 1966 (mit Bibliographie)

NAY, ERNST WILHELM

Eigene Schriften
Vom Gestaltwert der Farbe, München 1955
Monographien und Werkverzeichnis
Haftmann, Werner: E. W. Nay, Köln 1960
Usinger, Fritz: Ernst Wilhelm Nay, Recklinghausen 1961 (Monographien zur rheinisch-westfälischen Kunst der Gegenwart, Bd. 21)
Cassou, Jean: Nay, Aquarelle, Köln 1969
Gabler, K. H., und Heise, C. B.: Ernst Wilhelm Nay. Die Druckgraphik 1923–1968, Stuttgart 1975
Ausstellungskataloge
E. W. Nay. 60 Jahre. Festschrift zur Ausstellung, Museum Folkwang, Essen 1962
E. W. Nay. Württembergischer Kunstverein, Stuttgart – Akademie der Künste, Berlin – Städtische Kunsthalle, Mannheim 1966/67
Ernst Wilhelm Nay. Galerie im Erker, St. Gallen 1968 (mit Bibliographie)
Ernst Wilhelm Nay. Wallraf-Richartz-Museum, Köln 1975

NESCH, ROLF

Monographie
Rolf Nesch. Einführung von Alfred Hentzen, Stuttgart 1960
Ausstellungskataloge
Rolf Nesch. Kestner-Gesellschaft, Hannover 1949/50
Rolf Nesch. Kunstverein in Hamburg – Kunsthalle, Bremen – Kunstverein für die Rheinlande und Westfalen, Düsseldorf – Württembergischer Kunstverein, Stuttgart 1958/59
The graphic Art of Rolf Nesch. Detroit/ Michigan 1969

NOLDE, EMIL

Eigene Schriften
Briefe aus den Jahren 1894–1926, hrsg. von Max Sauerlandt, Berlin 1927
Das eigene Leben (1867–1902), Berlin 1931, 2., erw. Aufl. Flensburg 1949, 3. Aufl. Köln 1967
Jahre der Kämpfe (1902–1914), Berlin 1934, 2., erw. Aufl. Flensburg 1957, 3 Aufl. Köln 1970
Welt und Heimat (1913–1918), Köln 1965
Reisen, Ächtung und Befreiung (1919–1946), Köln 1967
Monographien und Werkverzeichnis
Sauerlandt, Max: Emil Nolde, München 1921
Fehr, Hans: Emil Nolde, Köln 1957
Gosebruch, Martin: Nolde. Aquarelle und Zeichnungen, München 1957
Busch, Günther: Nolde. Aquarelle, München 1957
Haftmann, Werner: Emil Nolde, Köln 1958
Haftmann, Werner: Emil Nolde. Ungemalte Bilder, Köln 1963 (2. Aufl. 1971)
Urban, Martin: Emil Nolde. Blumen und Tiere. Aquarelle und Zeichnungen, Köln 1965
Urban, Martin: Emil Nolde. Landschaften. Aquarelle und Zeichnungen, Köln 1969
Schiefler, Gustav: Emil Nolde. Das graphische Werk, Bd. I: Radierungen, Köln 1966; Bd. II: Holzschnitte und Lithographien, Köln 1967

AUSGEWÄHLTE BIBLIOGRAPHIE (OELZE-SCHLEMMER)

Ausstellungskatalog
Emil Nolde. Gedächtnisausstellung. Kunst-
verein in Hamburg – Museum Folkwang,
Essen 1957

OELZE, RICHARD

Monographie
Schmied, Wieland: Richard Oelze, Göttingen
1965
Ausstellungskataloge
Richard Oelze. Ausstellung bei Michael
Hertz, Bremen 1963
Richard Oelze. Kestner-Gesellschaft, Hanno-
ver 1964
Richard Oelze. Kunstverein für die Rhein-
lande und Westfalen, Düsseldorf 1965 (mit
Bibliographie)

OPHEY, WALTER

Monographie
Rehbein, Günther: Walter Ophey, Reckling-
hausen 1958 (Monographien zur rheinisch-
westfälischen Kunst der Gegenwart, Bd. 9)
Ausstellungskatalog
Heinrich Nauen. Walter Ophey. Städtische
Kunstausstellungen, Gelsenkirchen 1958

PECHSTEIN, MAX HERMANN

Eigene Schriften
Erinnerungen, Wiesbaden 1960 und München
1963
Monographien
Heymann, W.: Max Pechstein, München 1916
Biermann, Georg: Max Pechstein, Leipzig
1920 (Junge Kunst, Bd. 1)
Fechter, Paul: Das graphische Werk Max
Pechsteins, Berlin 1921
Osborn, Max: Max Pechstein, Berlin 1922
Max Pechstein und der Beginn des Expres-
sionismus, hrsg. von Konrad Lemmer, Ber-
lin 1949
Ausstellungskatalog
Der junge Pechstein. Nationalgalerie Berlin-
Charlottenburg 1959

PFAHLER, KARL GEORG

Ausstellungskataloge
Thomas Lenk. Karl Pfahler. Ausstellung im
Hessischen Landesmuseum, Darmstadt 1968
Lenk. Mack. Pfahler. Uecker. XXXV. Bien-
nale di Venezia (deutscher Pavillon) 1970
(mit Bibliographie)
Georg Karl Pfahler. Museum Folkwang, Es-
sen 1971

PIENE, OTTO

Monographie
Strelow, Hans: Otto Piene. In: Junge Künst-
ler 66/67, Köln 1966, S. 9 ff. (mit ausführ-
licher Bibliographie)
Ausstellungskatalog
Otto Piene. Lichtballett. Galerie Heseler,
München 1972

PURRMANN, HANS

Eigene Schriften
Leben und Meinungen des Malers Hans Purr-
mann anhand seiner Erzählungen, Schrif-
ten und Briefe, zusammengestellt von Bar-
bara und Erhard Göpel, Wiesbaden 1961
Monographie
Hansen, Edmund: Der Maler Hans Purr-
mann, Berlin 1950
Ausstellungskataloge
Hans Purrmann. Haus der Kunst, München
1962 (mit Bibliographie)
Hans Purrmann. Kunstgeschichtliches Institut
der Universität Mainz 1966

RÄDERSCHEIDT, ANTON

Monographie
Richter, Horst: Anton Räderscheidt, Reck-
linghausen 1972
Ausstellungskatalog
Anton Räderscheidt. Werke der Jahre 1921
bis 1967. Kölnischer Kunstverein 1967

RADZIWILL, FRANZ

Monographien
Augustiny, Waldemar: Franz Radziwill, Göttingen–Berlin–Frankfurt–Zürich 1964
Keiser, H. W., und Schulze, R. W.: Franz Radziwill der Maler, München 1975 (mit Ausstellungsverzeichnis und Bibliographie)
März, R.: Franz Radziwill, Berlin 1975
Ausstellungskatalog
Retrospektiv-Ausstellung Franz Radziwill. Galerie Baukunst, Köln 1968

RICHTER, GERHARD

Ausstellungskataloge
Biennale Venedig. Katalog XXXVI, hrsg. von D. Honisch, Venedig 1972
Documenta 5, Kassel 1972 (mit Ausstellungsverzeichnis und Bibliographie)
Gerhard Richter. Kunsthalle Bremen, 1975

RICHTER, HANS

Monographie
Hans Richter. Einführung von Herbert Read, autobiographischer Text des Künstlers, Neuchâtel/Schweiz 1965 (mit Bibliographie)
Ausstellungskataloge
Hans Richter. Akademie der Künste, Berlin 1958
Hans Richter. Kunstgewerbemuseum, Zürich 1959
Hans Richter. Städtische Galerie, München 1960

RIS, FERDINAND

Monographie
Linfert, Carl: Günther Ferdinand Ris. In: Junge Künstler 61/62, Köln 1961, S. 41 ff. (mit Bibliographie)

RITSCHL, OTTO

Monographie und Werkverzeichnis
Velte, Maria: Otto Ritschl. Leben und Werk, Koblenz 1970 (mit Werkverzeichnis der Gemälde 1919–1969)
Otto Ritschl. Das Gesamtwerk 1919–1972, Stuttgart 1973

ROHLFS, CHRISTIAN

Monographien
Uphoff, Carl Emil: Christian Rohlfs, Leipzig 1923 (Junge Kunst, Bd. 34)
Vogt, Paul: Christian Rohlfs, Köln 1956
Vogt, Paul: Christian Rohlfs. Aquarelle und Zeichnungen, Recklinghausen 1958
Vogt, Paul: Christian Rohlfs, Recklinghausen 1958
Vogt, Paul: Christian Rohlfs. Das graphische Werk, Recklinghausen 1960
Scheidig, Walter: Christian Rohlfs, Dresden 1965
Vogt, Paul: Christian Rohlfs, Köln 1967
Ausstellungskataloge
Christian Rohlfs. Karl Ernst Osthaus Bund, Hagen 1930
Christian Rohlfs. Kunstverein für die Rheinlande und Westfalen, Düsseldorf 1960

SACKENHEIM, ROLF

Keller, Horst: Rolf Sackenheim. In: Junge Künstler 61/62, Köln 1961, S. 25 ff. (mit Bibliographie)

SCHAD, CHRISTIAN

Testori, G.: Christian Schad. Werkverzeichnis 1920–1930. Mailand/München 1970 (mit Ausstellungsverzeichnis und Bibliographie)
Lazlo, G.: Christian Schad, Basel 1972

SCHLEMMER, OSKAR

Eigene Schriften
Die Bühne am Bauhaus, München 1925 (Reihe der Bauhausbücher, Bd. 4)
Otto Meyer-Amden. Aus Leben, Werk und Briefen, Zürich 1934

Briefe und Tagebücher, hrsg. von Tut Schlemmer, München 1958

Monographien und Werkverzeichnisse
Oskar Schlemmer. Katalog des Werkes, hrsg. von Hans Hildebrandt, München 1952 (mit ausführlicher Bibliographie)
Borries, J. E. von: Oskar Schlemmer. Die Wandbilder für den Brunnenraum im Museum Folkwang, Essen, Stuttgart 1960
Oskar Schlemmer. Zeichnungen und Graphik, Œuvrekatalog mit Einleitung von Will Grohmann, Stuttgart 1965
Maur, Karin von: Oskar Schlemmer. Das plastische Werk, Stuttgart 1972
Herzogenrath, Wulf: O. Schlemmer. Die Wandgestaltung der neuen Architektur, München 1973

Ausstellungskataloge
Gedächtnisausstellung zum 10jährigen Todestag von Oskar Schlemmer, Stuttgart 1953
Oskar Schlemmer und die abstrakte Bühne. Kunstgewerbemuseum, Zürich 1961
Oskar Schlemmer. Ausstellung zum 80. Geburtstag. Zeichnungen, Aquarelle und Pastelle. Stuttgarter Galerieverein 1968

SCHLICHTER, RUDOLF

Eigene Schriften
Das Abenteuer der Kunst, Hamburg 1949
Kurzer Versuch über mich und mein Schaffen. In: Die Kunst und das schöne Heim, Bd. 53, 1954/55, S. 334 ff.

Ausstellungskatalog
Rudolf Schlichter. Galleria del Levante, Mailand/München 1970

SCHMIDT-ROTTLUFF, KARL

Monographien und Werkverzeichnisse
Valentiner, W. R.: Karl Schmidt-Rottluff, Leipzig 1920 (Junge Kunst Bd. 19)
Schapire, Rosa: Karl Schmidt-Rottluffs Graphisches Werk bis 1923, Berlin-Charlottenburg 1924
Grohmann, Will: Karl Schmidt-Rottluff, Stuttgart 1956 (mit Werkverzeichnis und Biographie)
Karl Schmidt-Rottluff. Aquarelle und Zeichnungen, Auswahl und Text von Gunter Thiem, München 1963
Karl Schmidt-Rottluff: Das graphische Werk seit 1923, hrsg. von Ernest Rathenau, New York 1964
Wietek, Gerhard: Schmidt-Rottluff Graphik, München 1971
Brix, Karl: Karl Schmidt-Rottluff, Wien–München 1971

Ausstellungskataloge
Karl Schmidt-Rottluff. Kunstverein, Hannover – Museum Folkwang, Essen – Frankfurter Kunstverein, Frankfurt – Akademie der Künste, Berlin 1963/64
Karl Schmidt-Rottluff. Gemälde, Landschaften aus 7 Jahrzehnten, Aquarelle aus den Jahren 1909–1969, Hamburg 1974
Karl Schmidt-Rottluff. Ausstellung zum 90. Geburtstag. Württembergische Staatsgalerie, Stuttgart 1974

SCHOLZ, GEORG

Curjel, Hans: Zur Entwicklung des Malers Georg Scholz. In: Das Kunstblatt 7, 1923, S. 257 ff.

SCHOLZ, WERNER

Monographien
Behne, Adolf: Werner Scholz, Potsdam 1948
Förster, Otto H.: Werner Scholz, Essen 1958
Gadamer, Hans-Georg: Werner Scholz, Recklinghausen 1968 (mit ausführlicher Bibliographie)

Ausstellungskataloge
Werner Scholz. Städtisches Kunstmuseum, Duisburg 1961
Exposition Werner Scholz. Galerie Fricker, Paris 1969
Werner Scholz. Musée des Beaux-Arts, Lyon 1970/71

SCHRIMPF, GEORG

Monographien
Graf, Oskar Maria: Georg Schrimpf, Leipzig 1923 (Junge Kunst, Bd. 37)

Pförtner, Matthias: Georg Schrimpf, Berlin 1940

SCHULTZE, BERNARD

Monographien
Grohmann, Will: Die raumplastischen Malereien Bernard Schultzes. In: Quadrum 12, Brüssel 1961, S. 103 ff.
Grözinger, Wolfgang: Bernard Schultze. In: Junge Künstler 63/64, Köln 1963, S. 9 ff. (mit Bibliographie)
Ausstellungskataloge
Bernard Schultze. Alte und neue Arbeiten. Kölnischer Kunstverein 1968 (mit ausführlicher Bibliographie)
Bernard Schultze 1960–1970. Museum Bochum, 1970
Bernard Schultze. Die Migofs 1958–1973. Galerie Baukunst, Köln 1975

SCHUMACHER, EMIL

Monographien
Schulze-Vellinghausen, A.: Emil Schumacher. In: Junge Künstler 58/59, Köln 1958, S. 25 ff. (mit Bibliographie)
Sylvanus, Erwin: Emil Schumacher. Recklinghausen 1959 (Monographien zur rheinisch-westfälischen Kunst der Gegenwart, Bd. 13)
Ausstellungskataloge
Emil Schumacher. Kestner-Gesellschaft, Hannover 1961
Emil Schumacher. Westfälischer Kunstverein, Münster 1962 (mit Bibliographie)
Emil Schumacher. Kunstverein für die Rheinlande und Westfalen, Düsseldorf 1971

SCHWITTERS, KURT

Eigene Schriften
Lach, Friedhelm (Hrsg.): Kurt Schwitters. Das literarische Werk, Gesamtausgabe in 5 Bänden. Bd. 1 Lyrik, Bd. 2, 3 Prosa, Bd. 4 Schauspiele und Szenen (in Vorbereitung), Bd. 5 Manifeste und kritische Prosa (in Vorbereitung), Köln 1973–77

Monographien
Themerson, St.: Kurt Schwitters in England, London 1958
Steinitz, Kate T.: Kurt Schwitters. Erinnerungen und Gespräche mit Kurt Schwitters, Zürich 1963
Schmalenbach, Werner: Kurt Schwitters. Leben und Werk, Köln 1967 (mit ausgewählter Bibliographie)
Lach, Friedhelm: Der Merzkünstler Kurt Schwitters, Köln 1971
Ausstellungskataloge
Kurt Schwitters. Kestner-Gesellschaft, Hannover 1956
Schwitters. Marlborough Fine Art Ltd., London 1963
Kurt Schwitters. Düsseldorf–Berlin–Stuttgart –Basel 1971

SEEHAUS, PAUL ADOLF

Eigene Schriften
Briefe und Aufzeichnungen, Bonn 1930
Monographien
Ertel, K. F.: Paul Adolf Seehaus, Recklinghausen 1968 (Monographien zur rheinisch-westfälischen Kunst der Gegenwart, Bd. 38)

SEEWALD, RICHARD

Hausenstein, Wilhelm: Richard Seewald. In: Der Cicerone, 14, Jahrg. 1922, S. 491 ff.
Jentsch, Ralph: Richard Seewald. Das graphische Werk, Eßlingen 1973
Ausstellungskatalog
Richard Seewald. Kunstverein München 1961 (mit einem Verzeichnis seiner Buchveröffentlichungen)

SONDERBORG (KURT RUDOLF HOFFMANN)

Monographien
Schmalenbach, Werner: K. R. H. Sonderborg. In: Junge Künstler 58/59, Köln 1958, S. 41 ff. (mit Bibliographie)
Grohmann, Will: K. R. H. Sonderborg. In: Quadrum X, 1961, S. 131 ff.

Hahn, Otto: Sonderborg, Stuttgart 1964 (Kunst heute 3)

Abrams, Harry N.: K. R. H. Sonderborg, New York 1970/71

Ausstellungskataloge

K. R. H. Sonderborg. Kölnischer Kunstverein, Köln 1965 (mit ausgewählter Bibliographie)

Sonderborg. Galerie van de Loo, München 1972

TAPPERT, GEORG

Ausstellungskataloge

Georg Tappert 1880–1957. Gedächtnis-Ausstellung in der Akademie der Künste, Berlin 1961

Georg Tappert. Kunstblätter der Galerie Nierendorf, Berlin 1963

Georg Tappert. Graphik. Altonaer Museum, Hamburg 1971

THIELER, FRED

Eigene Schriften

Im Wegzeichen des Unbekannten, Heidelberg 1962

Zur Gestaltungsweise und Situation der gegenstandslosen Malerei. In: Kunst und Werkerziehung, 4, 1962

Ausstellungskataloge

Thieler. Moderne Galerie Otto Stangl, München 1958

Fred Thieler. Haus am Waldsee, Berlin – Städtisches Museum, Wiesbaden 1962/63

Fred Thieler. Städtische Kunstsammlungen Bonn 1968 (mit Ausstellungsverzeichnis und Bibliographie)

THORN-PRIKKER, JAN

Monographien

Hoff, August: Die religiöse Kunst Johann Thorn-Prikkers, Düsseldorf 1924 (Buchreihe ›Der weiße Reiter‹)

Creutz, Max: Johan Thorn-Prikker, Mönchengladbach 1925

Hoff, August: Thorn-Prikker und die neuere Glasmalerei, Essen 1925

Hoff, August: Johan Thorn-Prikker, Recklinghausen 1958 (Monographien zur rheinisch-westfälischen Kunst der Gegenwart, Bd. 12)

Wember, Paul: Johan Thorn-Prikker, Kaiser-Wilhelm-Museum, Krefeld 1966 (Bestandskataloge Nr. 6; mit Bibliographie)

Ausstellungskatalog

Johan Thorn-Prikker. Stedelijk Museum, Amsterdam 1968

TRIER, HANN

Eigene Schriften

Wie ich ein Bild male. In: Jahrbuch für Ästhetik, Bd. VI, 1961, S. 7 ff.

Einige Betrachtungen über die Beziehungen zwischen Kunst und Natur. In: Jahresring 65/66, Stuttgart 1965

Monographie

Grohmann, Will: Hann Trier. In: Junge Künstler 59/60, Köln 1959, S. 69 ff. (mit Bibliographie)

Ausstellungskataloge

Hann Trier. Kestner-Gesellschaft, Hannover 1959/60

Hann Trier. Haus am Waldsee, Berlin 1968

Hann Trier. Rheinisches Landesmuseum, Bonn 1972 (mit Ausstellungsverzeichnis und Bibliographie)

TRÖKES, HEINZ

Ausstellungskataloge

Heinz Trökes. Wilhelm-Lehmbruck-Museum der Stadt Duisburg 1967 (mit Ausstellungsverzeichnis)

Heinz Trökes. Galerie Stangl, München 1968 (mit autobiographischem Text)

Heinz Trökes. Ölbilder, Aquarelle, Graphik. Galerie Hans Hoeppner, Hamburg 1971

UECKER, GÜNTHER

Monographien

Strelow, Hans: Günther Uecker. In: Junge Künstler 65/66, Köln 1965, S. 53 ff. (mit Bibliographie)

Helms, Dietrich: Günther Uecker, Recklinghausen 1970 (Monographien zur rheinischwestfälischen Kunst der Gegenwart, Bd. 41)
Ausstellungskataloge
Günther Uecker. Gegenverkehr e. V. – Zentrum für aktuelle Kunst, Aachen 1969
Lenk. Mack. Pfahler. Uecker. XXXV. Biennale di Venezia (deutscher Pavillon) 1970 (mit Bibliographie)
Günther Uecker. Kestner-Gesellschaft, Hannover 1972

URSULA (SCHULTZE-BLUHM)

Monographie
Wedewer, Rolf: Ursula (Schultze-Bluhm). In: Junge Künstler 67/68, Köln 1967, S. 9 ff. (mit ausgewählter Bibliographie)
Ausstellungskataloge
Ursula. Galerie Dieter Brusberg, Hannover 1967
Ursula. Städtische Kunstsammlungen, Bonn 1969
Ursula. Neue Galerie, Aachen 1970

VIEGENER, EBERHARD

Eigene Schriften
Aus meinem Leben. In: Das innere Reich, München 1935
Ausstellungskatalog
Eberhard Viegener. Kunsthalle Recklinghausen 1966 (mit Ausstellungsverzeichnis und Bibliographie)

VORDEMBERGE-GILDEWART, FRIEDRICH

Monographien und Werkverzeichnis
Vordemberge-Gildewart, Hochschule für Gestaltung, Ulm 1957
Jaffé, Hans L. C.: Friedrich Vordemberge-Gildewart, Köln 1971 (mit Oeuvrekatalog und Bibliographie)
Ausstellungskatalog
Vordemberge-Gildewart remembered. London 1974

WEISGERBER, ALBERT

Monographien
Hausenstein, Wilhelm: Albert Weisgerber, München 1918
Albert Weisgerber und St. Ingbert. Ein biographischer Beitrag von Wilhelm Weber, St. Ingbert 1965 (mit ausführlicher Bibliographie)
Ausstellungskataloge
Albert Weisgerber. Gedächtnisausstellung im Heidelberger Schloß, Ottheinrichsbau 1962 (mit Literaturverzeichnis)
Albert Weisgerber. Stuckvilla, München 1976

WERDEHAUSEN, HANS

Ausstellungskataloge
Hans Werdehausen. Kunsthalle, Recklinghausen 1958
Hans Werdehausen. Museum Folkwang, Essen 1967

WERNER, THEODOR

Monographie
Grohmann, Will: Theodor Werner. In: Cahiers d'Art, 24e année, 1949, S. 149 ff.
Ausstellungskataloge
Sonderausstellung Theodor Werner. Arbeiten aus den Jahren 1947–1952. Blätter der Galerie Ferdinand Möller 1952 (Neue Folge, Heft 3/4)
Theodor Werner. Städtisches Kunstmuseum, Duisburg 1961
Theodor Werner. Werke aus den Jahren 1909–1961. Akademie der Künste, Berlin 1962

WESSEL, WILHELM

Ausstellungskataloge
Wilhelm Wessel. Märkisches Museum, Witten 1971
Wilhelm Wessel. Suermondt-Museum, Aachen 1972

AUSGEWÄHLTE BIBLIOGRAPHIE

WESSEL-ZUMLOH, IRMGART

Ausstellungskataloge
Irmgart Wessel-Zumloh. Neue Galerie im Künstlerhaus, München 1962 (mit Dokumentation)
Irmgart Wessel-Zumloh. Museum am Ostwall, Dortmund 1967

WINTER, FRITZ

Eigene Schriften
Gestaltungselemente in der Malerei. In: Gustav Hassenpflug: Abstrakte Maler lehren, Hamburg und München 1959, S. 27 ff.
Monographien und Werkverzeichnis
Haftmann, Werner: Fritz Winter. Aus Briefen und Tagebuchblättern 1932-1950, Bern 1951
Haftmann, Werner: Fritz Winter. Triebkräfte der Erde, München 1957
Büchner, Joachim: Fritz Winter, Recklinghausen 1963 (Monographien zur rheinisch-westfälischen Kunst der Gegenwart, Bd. 25)
Gabler, Karlheinz: Das graphische Werk von Fritz Winter, Frankfurt a. M. 1968
Fritz Winter. Katalog Marbach Nr. 1–146, Bern 1963; Bd. II, Nr. 147–581, Bern 1968
Ausstellungskataloge
Fritz Winter. Kunstverein für die Rheinlande und Westfalen, Düsseldorf 1966 (mit ausführlicher Bibliographie)
Fritz Winter. Staatliche Kunstsammlungen, Kassel 1970/71

WOLS (OTTO WOLFGANG SCHULTE)

Monographien
Grohmann, Will: Das graphische Werk von Wols. In: Quadrum VI, 1959, S. 95 ff.

Wols. Aufzeichnungen, Aquarelle, Aphorismen, Zeichnungen, hrsg. und eingeleitet von Werner Haftmann mit Beiträgen von Jean-Paul Sartre und Henri-Pierre Roché, Köln 1963
Ausstellungskatalog
Wols. Gemälde, Aquarelle, Zeichnungen. Nationalgalerie Berlin 1973 (mit ausgewählter Literatur)

WUNDERLICH, PAUL

Werkverzeichnis
Werkverzeichnis der Lithographien von 1949–1965, Herausgeber Galerie Dieter Brusberg, Hannover 1966 (mit ausführlicher Bibliographie)
Nachtrag zum Werkverzeichnis 1966–1971. Herausgeber Galerie Dieter Brusberg, Hannover 1971
Ausstellungskataloge
Paul Wunderlich. Badischer Kunstverein, Karlsruhe 1968 (mit Bibliographie)
Paul Wunderlich. Die graphischen Zyklen. Die Radierungen 1948–1974. Kunsthalle Kiel – Wilhelm-Lehmbruck-Museum Duisburg 1974/75

ZIMMERMANN, MAC

Monographie und Werkverzeichnis
Roh, Franz: Mac Zimmermann und der deutsche Surrealismus. In: Die Kunst und das schöne Heim, Bd. LV, 1957, S. 376 ff.
Waldberg, Patrick: Mac Zimmermann–Graphik–Œuvre, München 1970
Ausstellungskataloge
Mac Zimmermann. Galerie Bremer, Berlin 1968
Mac Zimmermann. Graphik-Salon Söhn, Düsseldorf 1970

Fotonachweis

FOTONACHWEIS

Namenverzeichnis

DuMont Dokumente: Gesamtübersicht

DuMont Dokumente: Gesamtübersicht

DuMont Dokumente: Gesamtübersicht

Alle Bände zwischen etwa 100 und 500 Seiten
mit reichem, z. T. farbigem Abbildungsteil.
Meist auch mit ausführlichem Register und
Literaturverzeichnis.